欧洲戏剧史

A HISTORY OF EUROPEAN DRAMA AND THEATRE

郑传寅 黄蓓 著

欧洲戏剧历史悠久,名作如林,新潮迭起,影响巨大。本书以深邃的目光和生动的笔触审视并描述了自古希腊至十九世纪末欧洲各国戏剧的历史。

北京大学出版社
PEKING UNIVERSITY PRESS

图书在版编目（CIP）数据

欧洲戏剧史/郑传寅，黄蓓著. —北京：北京大学出版社，2008.6
ISBN 978-7-301-10723-2

Ⅰ.①欧… Ⅱ.①郑…②黄… Ⅲ.①戏剧史—欧洲 Ⅳ.①J809.5

中国版本图书馆 CIP 数据核字（2006）第 048074 号

书　　　名	欧洲戏剧史 OUZHOU XIJUSHI
著作责任者	郑传寅　黄蓓　著
责任编辑	张雅秋
标准书号	ISBN 978-7-301-10723-2
出版发行	北京大学出版社
地　　　址	北京市海淀区成府路 205 号　100871
网　　　址	http://www.pup.cn　新浪微博：@北京大学出版社
电子邮箱	编辑部 wsz@pup.cn　总编室 zpup@pup.cn
电　　　话	邮购部 010-62752015　发行部 010-62750672 编辑部 010-62757065
印　刷　者	三河市北燕印装有限公司
经　销　者	新华书店
	965 毫米×1300 毫米　16 开本　28.25 印张　480 千字 2008 年 6 月第 1 版　2024 年 3 月第 8 次印刷
定　　　价	69.00 元

未经许可，不得以任何方式复制或抄袭本书之部分或全部内容。
版权所有，侵权必究
举报电话：010-62752024　电子邮箱：fd@pup.cn
图书如有印装质量问题，请与出版部联系，电话：010-62756370

目录

序 荣广润/1
绪 论/1
 一 欧洲戏剧史的粗线条勾勒/1
 二 欧洲戏剧的几个主要特点/10
第一章 古希腊戏剧/18
 第一节 概述/18
 一 历史文化背景/19
 二 基本面貌/20
 三 舞台艺术/21
 第二节 古希腊悲剧/23
 一 概述/23
 （一）发展轨迹/23
 （二）社会生活蕴涵/25
 （三）艺术特色/27
 二 主要作家作品/29
 （一）埃斯库罗斯的戏剧创作/29
 （二）索福克勒斯的戏剧创作/34
 （三）欧里庇得斯的戏剧创作/44
 第三节 古希腊喜剧/51
 一 概述/51
 （一）发展轨迹/51
 （二）社会生活蕴涵/52
 （三）艺术特色/54
 二 主要作家作品/54
 （一）阿里斯托芬的戏剧创作/54
 （二）米南德的戏剧创作/61

第二章 古罗马戏剧/65
　　第一节 概述/65
　　　　一 历史文化背景/65
　　　　二 发展轨迹/66
　　　　三 社会生活蕴涵/68
　　　　四 艺术特色/69
　　　　五 舞台艺术/71
　　第二节 主要作家作品/72
　　　　一 普劳图斯的戏剧创作/72
　　　　二 泰伦提乌斯的戏剧创作/79
　　　　三 塞内加的戏剧创作/83

第三章 中世纪的戏剧/88
　　第一节 概述/88
　　　　一 历史文化背景/88
　　　　二 主要形态及蕴涵/90
　　　　三 艺术特色/92
　　第二节 宗教剧/93
　　　　一 发展轨迹/93
　　　　二 舞台艺术/99
　　　　三 主要作品/102
　　　　　　（一）神秘剧《第二部牧羊人剧》解读/102
　　　　　　（二）道德剧《凡人》解读/106
　　第三节 世俗戏剧/109
　　　　一 发展轨迹/109
　　　　二 舞台艺术/111
　　　　三 主要作品《巴特兰律师》解读/111

第四章 文艺复兴时期的戏剧/115
　　第一节 概述/115
　　　　一 历史文化背景/115
　　　　二 社会生活蕴涵/117
　　　　三 艺术特色/118

第二节 意大利戏剧/120
　　一 发展轨迹/121
　　二 舞台艺术/123
第三节 西班牙戏剧/123
　　一 发展轨迹/124
　　二 舞台艺术/126
　　三 主要作家作品/127
　　　（一）塞万提斯的戏剧创作/127
　　　（二）维加的戏剧创作/130
第四节 英国戏剧/140
　　一 发展轨迹/140
　　二 舞台艺术/143
　　三 主要作家作品/143
　　　（一）马洛的戏剧创作/143
　　　（二）莎士比亚的戏剧创作/147

第五章 17世纪的戏剧/173
　第一节 概述/173
　　一 历史文化背景/173
　　二 主要形态及蕴涵/176
　　三 艺术特色/178
　第二节 英国戏剧/181
　　一 发展轨迹/181
　　二 主要作家作品/182
　　　（一）德莱顿的戏剧创作/182
　　　（二）康格里夫的戏剧创作/183
　第三节 西班牙戏剧/184
　　一 发展轨迹/184
　　二 舞台艺术/186
　　三 主要作家作品/186
　　　（一）莫利纳的戏剧创作/186
　　　（二）卡尔德隆的戏剧创作/187

第四节　法国戏剧/192
　　　　一　发展轨迹/192
　　　　二　舞台艺术/195
　　　　三　主要作家作品/195
　　　　　（一）高乃依的戏剧创作/195
　　　　　（二）莫里哀的戏剧创作/200
　　　　　（三）拉辛的戏剧创作/216

第六章　18世纪的戏剧/223
　　第一节　概述/223
　　　　一　历史文化背景/223
　　　　二　主要形态及蕴涵/226
　　　　三　艺术特色/227
　　第二节　丹麦戏剧/227
　　　　一　发展轨迹/228
　　　　二　舞台艺术/229
　　　　三　霍尔堡的戏剧创作/230
　　第三节　英国戏剧/239
　　　　一　发展轨迹/239
　　　　二　舞台艺术/241
　　　　三　主要作家作品/242
　　　　　（一）哥尔德斯密斯的戏剧创作/242
　　　　　（二）谢里丹的戏剧创作/246
　　第四节　法国戏剧/251
　　　　一　发展轨迹/252
　　　　二　舞台艺术/254
　　　　三　主要作家作品/257
　　　　　（一）伏尔泰的戏剧创作/257
　　　　　（二）狄德罗的戏剧创作/259
　　　　　（三）博马舍的戏剧创作/261
　　第五节　意大利戏剧/271
　　　　一　发展轨迹/271

　　　　二　舞台艺术/272
　　　　三　主要作家作品/273
　　　　　（一）哥尔多尼的戏剧创作/273
　　　　　（二）戈齐的戏剧创作/277
　　第六节　德国戏剧/279
　　　　一　发展轨迹/279
　　　　二　舞台艺术/281
　　　　三　主要作家作品/283
　　　　　（一）莱辛的戏剧创作/283
　　　　　（二）歌德的戏剧创作/285
　　　　　（三）席勒的戏剧创作/295
　　第七节　俄罗斯戏剧/302
　　　　一　发展轨迹/302
　　　　二　舞台艺术/303
　　　　三　冯维辛的戏剧创作/305

第七章　19世纪上中叶的戏剧/311
　　第一节　概述/311
　　　　一　历史文化背景/311
　　　　二　主要形态及蕴涵/314
　　　　三　艺术特色/316
　　第二节　法国戏剧/319
　　　　一　发展轨迹/319
　　　　二　舞台艺术/324
　　　　三　主要作家作品/325
　　　　　（一）雨果的戏剧创作/325
　　　　　（二）缪塞的戏剧创作/330
　　　　　（三）小仲马的戏剧创作/335
　　第三节　英国戏剧/340
　　　　一　发展轨迹/340
　　　　二　舞台艺术/343
　　　　三　主要作家作品/344

　　　　　（一）拜伦的戏剧创作/344
　　　　　（二）雪莱的戏剧创作/349
　　　　　（三）罗伯逊的戏剧创作/356
　第四节　德国戏剧/357
　　　一　发展轨迹/357
　　　二　舞台艺术/359
　　　三　主要作家作品/361
　　　　　（一）克莱斯特的戏剧创作/361
　　　　　（二）毕希纳的戏剧创作/366
　　　　　（三）黑贝尔的戏剧创作/371
　第五节　俄罗斯戏剧/372
　　　一　发展轨迹/372
　　　二　舞台艺术/375
　　　三　主要作家作品/377
　　　　　（一）格里鲍耶陀夫的戏剧创作/377
　　　　　（二）普希金的戏剧创作/381
　　　　　（三）果戈理的戏剧创作/385
　　　　　（四）苏霍沃-柯贝林的戏剧创作/390
　　　　　（五）屠格涅夫的戏剧创作/393
　　　　　（六）奥斯特洛夫斯基的戏剧创作/403
　第六节　东欧戏剧/412
　　　一　发展轨迹/412
　　　二　舞台艺术/418
　　　三　主要作家作品/420
　　　　　（一）密茨凯维奇的戏剧创作/420
　　　　　（二）狄尔的戏剧创作/429
　　　　　（三）涅果什的戏剧创作/434

后　　记/440

序

荣广润

初识郑传寅教授是在2002年秋教育部召开的高等学校艺术专业教学指导委员会成立大会上。其时,由他主持的武汉大学人文学院艺术学系已成立三年有余,且已有一届戏剧戏曲学专业的硕士生毕业。得知戏剧学科在武汉大学有了新的发展,又是同道相见,故叙谈甚欢。郑教授告诉我,他和他的学生兼同事黄蓓老师集几年教学之讲稿,编就一本教材《欧洲戏剧文学史》,交由长江文艺出版社出版。随即,我有幸获赠一册,得以拜读,当时就对两位老师治学的认真与专注甚感钦佩。2006年,他们的书被教育部列为全国统编教材。时隔两年不到,他们的新书稿,四十余万字的《欧洲戏剧史》,就已出现在了我的书桌上。读着墨香未散的书稿,我似乎能看到他们几百天里的辛劳执著,心中既有感动,更有对他们的学术新成果的祝贺。

外国戏剧史的系统研究与编写,是戏剧学学科建设的一个重要课题。但由于两千五百多年世界戏剧的发展涉及的年代久远,国家众多,内容十分庞大,要完成这一工作实非易事。故多年来我国的外国戏剧史课一直缺乏理想的教材,只有中央戏剧学院廖可兑教授写于上一世纪60年代的《西欧戏剧史》在各校使用较多。然则廖先生的教材成书较早,涵盖面止于西欧,今日各校已有不满足之感。好在近年来涉足这一课题的学者多了起来,不少人已出版了一些国别或断代的戏剧史著作与教材,且不乏质量上乘者。而今,郑传寅教授与黄蓓老师又奉上了他们的比较完整的《欧洲戏剧史》,这些努力于外国戏剧的研究与教学都是很有价值很有意义的贡献。

郑、黄两位老师的《欧洲戏剧史》是在原先的《欧洲戏剧文学史》的基础上增补修订而成的。新书稿既保留和强化了原作的特点,又实现了学术上的提升和改进,比起原稿来显得更加完善,也更加成熟。

以解读名著为主要内容是本书前后两稿始终坚持的编写原则，也是本书的一个鲜明特色。在我看来，这样的写法是合理的，也是必要的。诚然，一部完备的戏剧史应当包括戏剧创作、戏剧理论、戏剧人物、戏剧思潮、戏剧活动和剧场艺术等全方位的内容，然而，作家作品却是戏剧史的核心与主干，准确深入地剖析与理解各个时代各国的戏剧名著是把握戏剧历史发展进程和文化内涵的基本途径。对于戏剧学专业的学生来说，分析和解读剧本是一门必须掌握的基本功。就像文学专业的学生，如果不熟读乃至背诵名家的诗文就无法深入文学的天地把握文学的精髓一样，肚子里没有几十个名剧烂熟于心，要想学好戏剧也是绝无可能的。我自己在教学中也一直要求我的学生精读经典剧作，在这方面要形成丰厚的积累。本书详解的剧本有70个之多，所选的有些作品的重要性与美学价值可能未必能完全取得别的学者的共识，但只要学生能真正弄懂这些作品，是一定会有很好的学习成效的。

与五年前的《欧洲戏剧文学史》相比，郑、黄两位老师在新书稿中着重增补了各个时代的社会文化背景、戏剧发展概况、总体艺术特点的内容，还加进了尽可能详细的舞台艺术的介绍，书名也因而改为《欧洲戏剧史》，这表明新书稿从体例上说更完备了，内容也更全面丰富了。戏剧是一门综合艺术，它的生命绝非只活在文字中、案头上，从根本上说，一个剧本只有通过演出立体地呈现在观众的面前才能获得完整的生命。换言之，戏剧的审美，必须经过两次创作过程才能完成。剧本编写，是为一度创作；排练演出，乃是二度创作。故对戏剧的研究，只有包括剧作与舞台艺术两方面才算完整。以往，我国综合大学的戏剧教学大多只重文本的角度，很少涉及剧场舞台和演出，这与它们的戏剧课程都归在文学系的旗下，教学体制与两所戏剧学院不同有关。而郑、黄两位老师的书稿却突破了这个常例，相信这会给综合大学的戏剧教学带来有益的变化和改进。

从内容的覆盖面来讲，郑、黄两位老师的新书稿也做了重要的扩充，他们增写了中世纪戏剧和东欧戏剧两大章节。古代和近代东欧戏剧确实不如西欧各大国发达和突出，所以一般的戏剧史对20世纪以前的东欧戏剧都提及不多。但缺少这部分的内容就很难称得上是完整意义的欧洲戏剧史，本书不仅介绍了自中世纪起始至19世纪中叶东欧戏剧的发展概貌，还对波兰、匈牙利、黑山等国的几位重要戏剧家的作品做了详细的解读，在体例和行文详略方面的考虑和处理都颇为得当，从中可以看出作者的严谨。新增

的中世纪戏剧一章,则更值得称道。从古罗马帝国灭亡到文艺复兴前的1000年是戏剧史上最为沉寂的一段时期,古希腊罗马曾经的戏剧的蓬勃辉煌已经湮没,教会的禁令使戏剧几乎无处立足,在教会的重压的夹缝中仅存的宗教剧和世俗剧与此前此后的欧洲戏剧的水准也无法比拟,因此,一般的戏剧史写到此时常会用中世纪的黑暗一言以蔽之。其实,中世纪戏剧是不该轻易忽略的。原因至少有二:其一,中世纪戏剧也是欧洲戏剧的源头之一。固然,古希腊戏剧是世界最早成熟的戏剧,是欧洲戏剧的摇篮。但古希腊文明衰亡以后,在中世纪中后期在各国慢慢生长起来的宗教戏剧和民间戏剧也给后世的戏剧提供了营养,它们的演出方式、剧团组织,乃至某些题材人物,都影响到了之后的文艺复兴时期的戏剧,这在英国的莎士比亚、西班牙的维加的作品中都能找到或浓或淡的影子。客观地说,欧洲戏剧有两大源头,古希腊戏剧是一个,中世纪戏剧是另一个。所以,中世纪戏剧值得研究。其二,中世纪戏剧越来越得到西方当代戏剧家的重视,中世纪彩车巡演的形式,道德剧对人生形而上的思考,世俗剧粗俗的原生态质地,触发了许多当代戏剧家,尤其是实验戏剧家的创作灵感,也引起了理论家们更多兴趣。不少中世纪戏剧在近年来常常被重新搬上舞台,演出方式有复古的,也有翻新的。本书就有这方面的介绍。这表明,西方当代戏剧家在中世纪戏剧里找到了可与今天对接的东西。对于这一段戏剧史,郑传寅教授和黄蓓老师花了许多心力。他们搜集了不少原版的第一手资料,所作的介绍和评述具体而又可靠,其详细深入的程度在国内现有的戏剧史书中是最突出的。应该说,这是本书的一个亮点。

《欧洲戏剧史》是郑、黄两位老师编写西方戏剧史书计划中的第一部,他们计划的下一部是《欧美现当代戏剧史》,专写19世纪末和20世纪的欧美戏剧。为了戏剧学的学科建设,他们笔耕不辍,相信第二部教材一定会写得更出色,我们期待着。

2008年元月于沪上

绪 论

欧洲戏剧的源头一直可以上溯到公元前6世纪后期在雅典诞生的古希腊戏剧。这时,古印度的梵剧尚在"母腹"之中,中国也只有雏形的戏曲。因此,可以说,古希腊戏剧是世界上"资格"最老的戏剧样式,它至今已有两千五百多年的历史。为了便于读者观其整体,对欧洲戏剧有一个概貌性的了解,让我们先来粗略地勾勒欧洲戏剧发生发展的历史轨迹,并概括其主要特点。

一 欧洲戏剧史的粗线条勾勒

(一)公元前6世纪后期至公元前5世纪前期是欧洲戏剧的诞生期

欧洲戏剧的诞生是以古希腊悲剧和喜剧的出现为标志的。古希腊戏剧直接脱胎于酒神节举行的酒神祭祀仪式。"雏形的悲剧"于公元前534年在古希腊实力雄厚的雅典城邦出现,经过将近50年的发展,在雅典走向成熟。公元前487年前后,雅典开始主办喜剧竞赛会。此后,古希腊戏剧风行了一个多世纪。公元前4世纪中后期,古希腊悲剧已走向衰落,喜剧成为戏剧舞台的"主角",公元前3世纪中叶喜剧也逐渐走向衰落。公元前120年雅典主办了最后一个"酒神大节",古希腊戏剧也走到了尽头。

丰富的神话是古希腊戏剧的土壤,人与命运的搏击是多数悲剧的表现向度。亚理士多德的《诗学》对古希腊戏剧——特别是悲剧做了相当深刻的美学阐释。

作为源头,古希腊戏剧对后世欧洲戏剧的影响是巨大而深远的,从后世悲剧庄严雄伟的风格、走向毁灭的英雄、由顺境转向逆境的"单一结构"、以人物活动的空间划分场次的文本结构形式等艺术因子中,我们亦可以窥见

古希腊悲剧的影子,后世欧洲剧坛悲、喜两分的基本格局也是古希腊戏剧传统的延伸,重悲剧而轻喜剧的审美取向的形成也可以一直追溯到古希腊戏剧那里。

公元前3世纪至公元前1世纪的罗马戏剧是古希腊戏剧的余波。古罗马戏剧的大部分作品是古希腊戏剧的改编或仿作。但是,古罗马戏剧——特别是其悲剧大多已佚失,代表古罗马戏剧最高成就的是普劳图斯的喜剧。普劳图斯发展了古希腊的"新喜剧",世俗品格鲜明、笑乐效果强烈的"计谋喜剧"是他的杰出创造,他有二十多部剧作传世。古罗马戏剧——特别是其喜剧对欧洲文艺复兴戏剧和古典主义戏剧均有一定影响。从后世喜剧舞台上机智的仆人形象,情节中的计谋成分,风俗画般的生活场景,讥刺、谐谑、误会的表现手法,以滑稽为美的审美取向等艺术因子中,我们亦可窥见古罗马喜剧的影子。

(二) 从公元5世纪西罗马帝国灭亡到15世纪上半叶文艺复兴运动兴起之前的中世纪是"宗教剧时代"

中世纪①是宗教剧的时代,主导剧坛的是由基督教(天主教)教会掌控、宣扬基督教教义的宗教剧。长达千余年的中世纪虽然留下了数百部宗教剧,但可以称得上是戏剧文学名著的却很少,也没有出现过伟大的剧作家。这与控制着社会政治文化命脉的封建教会排斥非宗教的文化,把戏剧变为宗教之奴婢的文化专制统治有关。因此,学界通常把中世纪视为欧洲戏剧的"黑暗时代"。

然而,也有学者持不同意见。例如,克里斯廷·理查森和杰克伊·约翰斯顿合著的《中世纪戏剧》一书指出,中世纪的教会并不一概敌视戏剧,英国中世纪的市政官员和教会领袖就对宗教戏剧"给予了最充分的肯定和认可",并为宗教剧的演出提供了物质的、时间的和精神的支持②。英国著名戏剧史家菲利斯·哈特诺尔也指出:"从戏剧的角度看,黑暗的时代或许并不那么漆黑一团……基督教徒是严禁看戏的,禁止他们看戏的却往往是皈

① 关于中世纪的时间跨度,历史学家往往将其延伸到1640年英国资产阶级革命爆发为止,但此时的文艺复兴运动已传播到西欧的多个国家,意大利、西班牙、英国等许多国家已有过人文主义戏剧的繁荣,着眼于戏剧形态的"中世纪"通常是指5世纪末至15世纪文艺复兴运动兴起前的1000年间的历史。这里所说的"中世纪"主要是就戏剧发展史所作的划分。

② 参见何其莘著:《英国戏剧史》,译林出版社1999年版,第5页。

依前喜欢看戏的人物,如圣·奥古斯丁等人。然而,戏剧却在基督教崇拜的中心地带重新发展起来,这实在是莫大的讽刺。"①而且,中世纪也并非只有宗教剧。

宗教剧大约形成于9—10世纪,14世纪发展到顶峰,从15—16世纪开始,因文艺复兴运动的兴起而逐渐走向衰落,16世纪末17世纪初它已不能主导剧坛,但宗教剧的创作和演出至今仍没有停止。

宗教剧大多取材于《圣经》,刻画"圣徒"形象,宣扬基督教(天主教)教义,"是教会训诫文盲观众的主要形式"②。宗教剧是对古希腊、古罗马戏剧的反动,它使戏剧由关注人转向关注神,悲剧庄严、喜剧滑稽的传统也被颠覆。按题材区分,宗教剧有奇迹剧、神秘剧和道德剧三种不太相同的样式③,其作者大多是宗教信徒。为了凸显"神的灵光",其作者一般是不在剧本上署名的。早期宗教剧以拉丁文写成,后来则使用各国语言乃至方言,以适应当地观众的需要,而且,宗教剧传本在流传过程中大多经过多次修改。因此,后人很难考证出这些宗教剧到底出自何人之手。起先,宗教剧由唱诗班在教堂的宗教仪式上演出,后来则在宗教节日上演出,演出地点通常在教堂门前的空地上,再后来也到街头、广场和剧场里上演,世俗品格和娱乐色彩逐渐增强。在宗教剧创作上,意大利、法国、英国、西班牙居于领先地位,东欧有些国家——如波兰的宗教剧创作和演出也相当繁盛。

需要指出的是,文艺复兴运动在欧洲各国开展的时间和影响力颇不相同,因此,宗教剧在欧洲各国的发展和传播在时间上也是颇不一致的。中世纪结束之后,宗教剧主导剧坛的时代也基本上结束了,但宗教剧并没有因为中世纪的结束而彻底消亡,基督教(天主教)教会仍然存在,宗教剧的创作和演出也一直延续到20世纪。例如,16世纪,英国戏剧舞台上主要的戏剧样式仍然是宗教剧。这时的波兰虽然已有世俗剧的创作和演出,但宗教剧

① 〔英〕菲利斯·哈特诺尔著,李松林译:《简明世界戏剧史》,中国戏剧出版社1986年版,第17—18页。
② 〔英〕菲利斯·哈特诺尔著,李松林译:《简明世界戏剧史》,中国戏剧出版社1986年版,第19页。
③ 多数学者认为,并非取材于《圣经》的道德剧同样具有宗教色彩,应划归宗教剧范围。但也有人认为,道德剧不属于宗教剧,而和笑剧(闹剧)一样属于世俗剧。例如,吴光耀先生的《西方演剧史论稿》(上)第112—113页就是把道德剧放在《世俗剧》一节中来论述的,他指出:"除了闹剧之外,中世纪世俗剧中还发展了一种道德剧,或称劝善剧,这是一种充满道德说教的戏剧……"吴著《宗教剧》一节只论述了奇迹剧、神秘剧和受难剧,不包含道德剧。

的创作和演出仍然占有很大比重。17世纪的西班牙、匈牙利仍有宗教的创作和演出,而且有些著名的剧作家参与宗教剧创作,例如,西班牙著名剧作家卡尔德隆(1600—1681)就写有七十多部宗教剧,其中有的剧作还享有世界性声誉。生活在18世纪50年代至19世纪20年代的美国戏剧家罗亚尔·泰勒编写过多部以《圣经》为题材的剧本。1929年,英国奇切斯特主教乔治·贝尔创立了宗教剧社,1935年,他邀请托·斯·艾略特(1888—1965)创作了宣扬基督教殉道精神的著名宗教剧《大教堂凶杀案》,此剧不仅在英国热演了很长时间,在法、德和美国上演也都获得很大的成功。

不同国家、不同时期、不同种类、不同作者所编撰的宗教剧的宗教色彩是不尽相同的。一般说来,道德剧不如奇迹剧和神秘剧的宗教色彩鲜明,后期宗教剧的世俗品格和观赏性明显增强,宗教色彩则有所淡化。例如,卡尔德隆于1637年写成的宗教剧《神奇的魔法师》曾被马克思誉为"天主教的《浮士德》",它就用了比较多的笔墨描写"圣徒"西普里亚诺与"贞女"胡斯蒂娜的爱情,"天主教的禁欲思想与世俗爱情的冲突在剧中表现得非常突出,而且爱情的力量显得十分强大,甚至超过了宗教的力量"①。又如,文艺复兴初期,有些人文主义剧作家借助宗教剧来表达人文主义诉求,他们所编撰的宗教剧在思想蕴涵上就比较复杂,形式特征也与中世纪宗教剧不太相同。再如,神秘剧通常取材于《圣经》,以耶稣诞生、受难和复活的故事为内容,但是,法国的后期神秘剧有的却取材于世俗生活,与耶稣故事完全无关,《特洛伊城神秘剧》《奥尔良之围神秘剧》便是例证。② 但这些具有一定世俗品格和娱乐色彩的剧作也都是公认的宗教剧。

这一时期以歌颂机智的小人物为主要内容的笑剧(闹剧)富有民主精神,其体制、形态与宗教剧有明显差别,是属于下层民众的戏剧,在民众中有较大影响。笑剧的作者大多是民间艺人,它所摄取的题材大多是下层民众的日常生活,以笑闹取快是其主要的艺术追求,其人物具有类型化的特点,夸张、讽刺是其主要的表现手法。法国笑剧的水平最高,有作品如《巴特兰律师》③等传世。这一剧作中的穷律师巴特兰以狐狸吹捧乌鸦骗奶酪的骗

① 周访渔著:《卡尔德隆戏剧选·译本序》,见《卡尔德隆戏剧选》,上海译文出版社1997年版,第XII页。
② 参见陈振尧主编:《法国文学史》,外语教学与研究出版社1989年版,第35页。
③ 法国笑剧,作者佚名,一译《巴德林先生的故事》。

术从一布商手里骗取了一段布料,当布商找上门来要账时,巴特兰让妻子挡在门口与布商周旋,自己则躺在床上装病,说是已卧病七十多天根本未曾下地,不可能到布店赊布。巴特兰是欧洲广有影响的一个喜剧人物形象,此剧曾在欧洲多个国家的舞台上上演。这类笑剧对文艺复兴时期和法国古典主义时期的喜剧均有一定影响,莫里哀的喜剧创作就继承了法国中世纪笑剧的传统。

(三) 15世纪下半叶至17世纪初是文艺复兴戏剧的时代

文艺复兴运动是欧洲告别由神权统治的中世纪走向近代的一场资产阶级思想文化运动,因以复兴古希腊、古罗马文化为旗号,故名。文艺复兴运动的主导思想是"人文主义"——与"神本主义"对立,反对宗教迷信、反对禁欲主义的思想文化体系。与致力于刻画"圣徒"、力图超凡脱俗的宗教剧不同,文艺复兴戏剧标举"摹仿自然",反映现实生活,追求世俗化品格,热情赞美人的智慧、理性、力量、价值与尊严,肯定人的正常欲望与合理情感,爱情与友谊成为戏剧的重要表现对象。在审美形态上,文艺复兴戏剧对悲、喜两分的森严壁垒有所突破,喜剧中融进了悲悯成分,悲剧也并不一概排斥滑稽美,"悲喜混杂剧"受到欢迎。

文艺复兴戏剧大多情节线索头绪纷繁,登场人物众多,剧情的时间跨度较大,剧情的空间也多次转换,而且大多采用"开放式"结构,这与古希腊、古罗马戏剧的"整一性"和热衷于采用"闭锁式"结构形成鲜明对照。文艺复兴戏剧实际上是以"复古"为革新,打着"复兴古代戏剧传统"的旗号来创造反对教会文化的新的戏剧形态,它是对宗教剧的成功颠覆,对古希腊、古罗马戏剧传统虽有所继承,但不是对古人的模拟与因袭。

文艺复兴运动由意大利人最先发起,在文艺理论方面,意大利的薄迦丘、达·芬奇、钦提奥、卡斯特尔维屈罗、瓜里尼等卓有建树,但这一时期的戏剧则以英国和西班牙最为繁荣,莎士比亚是这一时期成就最高的戏剧作家,维加的剧作风格独特,在世界剧坛上也有较大影响。文艺复兴时期的戏剧是继古希腊戏剧之后欧洲戏剧史上的又一个高峰,对后世的启蒙主义戏剧、现实主义戏剧有很大影响。

这一时期,欧洲戏剧步入了话、歌、舞各立门户的新阶段,歌剧和芭蕾舞剧起先都是贵族艺术,16世纪末在意大利佛罗伦萨的贵族府邸诞生了歌剧。起源于意大利而最终形成于巴黎宫廷的芭蕾舞剧也于17世纪初期面

世,这是一种以程式化的舞蹈动作为主要表现手段的戏剧样式,其蕴涵与人文主义精神并不一致。这一时期有些国家仍有宗教剧的创作和演出。

(四) 17世纪中叶至18世纪上半叶是古典主义戏剧的时代

古典主义文艺是法国笛卡儿理性主义(唯理主义)哲学的艺术呈现,它宣称"永远只凭着理性获得价值和光芒"[①]。古典主义戏剧以"回归"古希腊、古罗马戏剧悲喜分离、严谨整饬的"古典传统"为目标,对莎士比亚所开创的模仿自然、不避俚俗、汪洋恣肆、悲喜混杂的人文主义戏剧传统进行反拨。这一戏剧思潮要求剧作家表现"普遍而永恒的良知",以理胜情,高尚优雅,"按照古人的规矩"行事,亦即严格区分悲剧与喜剧的界限,尊崇旨在凸显舞台集中性的"三一律"和谨严的"亚历山大格"[②]。也就是说,古典主义戏剧无论是文本创作还是舞台表演都是讲究"规矩绳墨"的,它标志着欧洲戏剧一度走上了程式化的道路,是"戴着镣铐的舞蹈"。

这一时期的戏剧以封建势力最为顽强的君主制法国独领风骚。古典主义戏剧代表了这一时期文学的最高成就,但它所反映的大体上是上流社会——以路易十三、路易十四的宫廷为主导的贵族阶级的艺术旨趣。拉辛代表了古典主义悲剧的最高成就,莫里哀代表了古典主义喜剧的最高成就,但莫里哀的喜剧同时也具有市民戏剧的品格,其审美趣味和艺术法则并非古典主义所能完全涵容。

古典主义戏剧对欧洲戏剧的影响是深远的,不仅是西欧,北欧的丹麦、横跨欧亚的俄罗斯戏剧都曾受到它的影响。法国古典主义戏剧一直到19世纪才被浪漫主义戏剧所代替,但其影响长期存在。20世纪的"现代派"戏剧除了对现实主义戏剧进行反拨之外,同时也包含了对古典主义戏剧传统的扬弃。

这一时期出现了"民谣歌剧"(或曰民间歌剧),虽然其文学品位不是很高,但它是后世音乐剧的滥觞。

这一时期并非是古典主义戏剧的"一统天下",在有些国家里我们仍然可以寻觅到文艺复兴戏剧和宗教剧的踪迹。

① 〔法〕布瓦洛著,任典译:《诗的艺术》第1章,见伍蠡甫主编《西方文论选》(上卷),上海译文出版社1979年版,第290页。

② 一种有严格规范的语言形式。

(五) 18世纪下半叶至19世纪上中叶是启蒙主义、浪漫主义和现实主义戏剧的时代

启蒙主义运动是继文艺复兴运动之后又一次资产阶级思想文化运动，或者说，它是文艺复兴运动的一个新阶段，首先从受文艺复兴运动影响不是太大的法国兴起，很快传播到德国，其"最高领袖"是思想家伏尔泰(1694—1778)。自由、民主、平等、博爱、天赋人权是这一运动的响亮口号，其矛头直指封建专制统治和天主教教会所宣扬的蒙昧主义思想。启蒙主义戏剧承载了这一运动的精神，对戏剧影响最大的理论家是狄德罗(1713—1784)，他主张用符合资产阶级理想的市民戏剧来代替反映宫廷趣味的古典主义戏剧，要求戏剧关注家庭而不是宫廷，描写独特的个性而不是普遍的理性，打破悲喜两分的森严壁垒，创造介于悲剧与喜剧之间的"新剧"。启蒙主义戏剧的中心是法国和德国，博马舍、歌德、席勒代表了启蒙主义戏剧的最高成就。

浪漫主义①是与现实主义相对应的创作方法，这种创作方法主张"按照生活应该有的样子去表现生活"，善于借历史题材抒发现实社会中普通人对理想的热烈追求，用热情奔放的语言、飞腾的想象、夸张的手法塑造鲜明的市民形象，张扬人的个性和情感，主观色彩、理想主义和道德精神是其剧作的鲜明特色和重要蕴涵，善与恶的冲突是其永恒的主题，善必胜恶则是其基本信念。浪漫主义戏剧坚决摆脱"三一律"的束缚，主张以"自然"为法则，打破悲、喜两分的森严壁垒，把悲与喜、滑稽与崇高混杂于一体。但后期浪漫主义戏剧也落入俗套，形成了一套流行的格式。

浪漫主义戏剧的中心在法国，雨果代表了浪漫主义戏剧的最高成就，他的《〈克伦威尔〉序》可以说是浪漫主义戏剧的宣言。德国的歌德和席勒的剧作也具有浪漫主义戏剧的某些特征，故有人把以"狂飙突进"为旗帜的德国戏剧也视为浪漫主义戏剧，不过歌德和席勒本人并不接受这种划分。

启蒙主义戏剧与浪漫主义戏剧都是对古典主义戏剧的反拨与颠覆，但其中有不少剧作仍然接受了古典主义戏剧的影响。这一时期，反封建成为戏剧响亮的"主旋律"，莎士比亚的价值得到重新确认，古典主义奉为圭臬的"三一律"遭到抨击，不拘成例、自创新格成为时代主潮，普通人("第三等级")的情感和个性得到高度关注，悲、喜两分的壁垒被重新打破，平易自然

① 浪漫主义有积极浪漫主义和消极浪漫主义之别，这里主要指积极浪漫主义。

的"严肃戏剧"力图代替矫揉造作的古典主义戏剧。但需要指出的是,启蒙主义的理论家对古典主义戏剧所遵循的规则并非一概排斥。这一时期也并非是启蒙主义戏剧和浪漫主义戏剧的一统天下,古典主义戏剧仍有一定影响。俄罗斯的批判现实主义戏剧也取得了令人瞩目的成就。

现实主义作为一种追求艺术描写客观性和真实性的创作方法,古已有之;作为一个主要运用现实主义方法进行创作的文学艺术流派则是在古典主义、浪漫主义之后形成的,通常是指19世纪30年代后逐渐占据文坛、画坛主导地位的批判现实主义。1795年,德国剧作家、诗人席勒在其《论素朴的诗与感伤的诗》一文中首先使用了"现实主义"一词,19世纪中期,这一术语已广为人知。戏剧领域中的情形也是如此,古希腊、古罗马戏剧以及文艺复兴时期莎士比亚、维加的剧作都洋溢着现实主义的精神,有学者称之为"古典现实主义"和"文艺复兴现实主义",并视之为现代现实主义戏剧的源头和先导。19世纪中期的俄罗斯剧作家屠格涅夫、奥斯特洛夫斯基、法国的小仲马等把批判现实主义戏剧推向了一个新的高度,使之成为一个重要的戏剧流派。

由于现实主义要求作家像镜子一样"如实地表现自然","按照生活本来的样子去反映生活",在表现手法和艺术特征上与自然主义有相似之处,所以,一直有人把现实主义称做自然主义,或者把两个概念混在一起使用。例如,19世纪中叶,别林斯基在论著中对"现实主义"的特点进行过概括,但他经常使用的术语是"自然主义",而不是"现实主义"。英国当代戏剧理论家J. L. 斯泰恩则经常把两个概念混在一起使用:"再没有霍普特曼的《织工》(1892)一剧更能代表现实主义戏剧的新方向了。这是他的一出最为著名的自然主义剧作并完全是政治性的。""每一个伟大的自然主义作家,无论是易卜生、斯特林堡、霍普特曼还是契诃夫,在以现实主义的形式创作出了一出成功的剧作后不久,便感到有必要用某一种别的方式来写作了。"①在我国理论界长期存在这样一种看法:现实主义与自然主义是颇不相同的两个概念,其最主要的区别是:现实主义追求"本质的真实",要求作家运用典型化的方法,对"原生态"的生活素材进行去伪存真、由表及里的加工提炼;自然主义则追求艺术描写的实录性,要求作家"无动于衷",运用"照相

① 〔英〕J. L. 斯泰恩著,刘国彬等译:《现代戏剧理论与实践》第1册,中国戏剧出版社2002年版,第69—72页。

录音手法"对生活进行记录,而不重视对社会人生作出自己的解释和评判。根据这一判断,左拉、斯特林堡等通常被视为自然主义戏剧家。

这一时期,戏剧除在西部欧洲继续发展之外,俄罗斯的民族戏剧也已经形成,出现了像冯维辛、格里鲍耶陀夫、果戈理、奥斯特洛夫斯基等一批戏剧文学作家;北欧的丹麦和东欧诸国也创造了自己的民族戏剧,出现了像霍尔堡、密茨凯维奇那样优秀的戏剧文学作家。

(六) 19世纪末至20世纪是现代派戏剧的时代

这一时期的欧洲社会经历了巨大的震荡与激烈的变化。20世纪上半叶发生了两次空前残酷的世界大战,此前启蒙主义者所标榜的人的理性被野蛮的铁蹄踏得粉碎。科技的高速发展又带来社会、经济、世界格局的巨大变化,精神领域的严重危机一个接着一个。人的精神状态呈现出困惑、亢奋、颓废、疯狂、极端、忧伤、压抑、怀疑、非理性的多元倾向。许多西方人都觉得,世界与人生是荒诞的,难以把握的。为寻找出路,崇尚标新立异的思想文化界呈现出消长相倾而又多元共存的格局。有的主张重建宗教信仰,重塑新的"上帝",有的主张回到内心,表现内心深处难以言说的神秘体验,有的则为无政府主义和极端个人主义辩解。非理性主义、极端主观主义成为西方现代哲学的基本取向,叔本华、尼采的意志哲学,柏格森的生命哲学,弗洛伊德的精神分析学,萨特的存在主义哲学等成为现代派艺术共同的哲学基础。文学艺术领域的众多流派对戏剧创作也发生了巨大影响,欧洲现代戏剧虽然面临影视等姊妹艺术的激烈竞争,危机深重,但也是流派纷呈、成绩斐然的。

19世纪末至20世纪初,现实主义戏剧以批判现代资产阶级社会为描写向度,在欧洲多个国家和美国获得很大发展,出现了像易卜生、萧伯纳、霍普特曼、罗曼·罗兰、托尔斯泰、契诃夫、丹钦科、斯坦尼斯拉夫斯基、高尔基、威廉斯、米勒、威尔逊等一批大戏剧家,这一时期的现实主义戏剧不仅没有因为现代派戏剧的兴起而消亡,相反,还形成了"新现实主义""社会主义现实主义"等不同分支,正是这一流派的空前繁荣和广为流播直接催生了"现代主义戏剧"——现代派戏剧是以对现实主义戏剧等传统戏剧进行反拨的面貌出现的先锋戏剧,包含象征主义、表现主义、未来主义、意识流、超现实主义、存在主义、荒诞派等多个新锐派别。

这一时期的戏剧除在欧洲继续发展之外,美国戏剧也异军突起,取得了

很高的成就。美国戏剧可以说是欧洲戏剧的延伸。

诺贝尔文学奖对戏剧文学——特别是锐意创新的作家和流派给予了关注和奖励,对这一时期欧洲戏剧的发展产生了较大影响。

二 欧洲戏剧的几个主要特点

我国传统文化的主体是"修身、齐家、治国、平天下"的经史文化,小说、戏曲长期被视为"诲淫诲盗"的"邪宗",被斥于主流文化体系之外;欧洲戏剧的创生得力于统治者的提倡,因此一开始就得以进入主流文化体系之中,欧洲有些戏剧流派——如古典主义戏剧的繁荣与宫廷的大力提倡与直接干预有密切关系。这一文化层位的差别以及生长环境的不同使得欧洲戏剧在审美形态、精神特质、发展道路等诸多方面与我国古典戏曲迥然不同。

欧洲戏剧的历史很长,而且包含着不同社会阶段、不同政治制度、不同地域、不同民族的戏剧现象,要想从这么巨大而复杂的对象中概括出某些共同的东西来,是非常困难的。下面所言,显然只是道其仿佛。

(一) 审美取向:从重"情趣"到求"理趣"

我国古典戏曲特别重视以情动人,劝善惩恶的道德激情是剧作家表现的重点,大多数剧作从伦理方位观察和反映生活,哲理性并不是剧作家追求的主要目标,只有少数宗教剧和寓言剧①以较浓的哲理意味引人注目。以情感人同样是欧洲戏剧的审美取向,但与中国古典戏曲不同,欧洲戏剧在追求以情感人的同时,往往又追求"思考的乐趣"。这种倾向早在古希腊悲剧中其实就有反映。《俄狄浦斯王》虽然也涉及伦理问题,比如乱伦,但其观察生活和表现生活的角度却并不是单纯的伦理角度,而是带有一定的哲理性。它没有强化道德情感的冲击力,而是力图告诉人们,尽管命运不可改变,但人应与命运抗争。俄狄浦斯的高尚与乱伦、清醒与盲目蕴涵着个人与社会、道德与天性、理智与情感等多重复杂而深邃的哲理问题。剧作在感动我们的同时,还力图让我们思考。又如欧里庇得斯的悲剧《阿尔刻提斯》描写王后替国王去死,从哲理高度对人的生命现象进行观照,指出:"死,是一种债务,我们大家都要偿还。"如何偿还这笔"债务",足以分辨不同的人生境界。这就带有一定哲理性。莎士比亚的剧作,如《哈姆莱特》也透露出这

① 如马致远等的《黄粱梦》、康海的《中山狼》、徐复祚的《一文钱》、王应遴的《逍遥游》等。

种审美趣味。哈姆莱特那段著名的心理独白"生存还是毁灭,这是一个值得考虑的问题",就是一个例证。

欧洲古典主义戏剧受"唯理论"哲学思潮的影响,有意削弱情感的冲击力,突出理性思考的作用,战胜个人情感的道德理性成为剧作表现的着力点。

欧洲现当代戏剧并没有完全抛弃以情感人的审美取向,例如,表现主义戏剧就大多蕴涵着强烈的感情,力图激起观众的情感波澜,但就总体而论,欧洲现当代戏剧比过去更加重视"理趣",多数流派有意削弱情感的冲击力,强化对社会人生的哲理思考。这主要表现在两个方面:第一,"间离效果"的强化。德国戏剧家布莱希特为了突出戏剧的认识作用,有意识地削弱情感的作用,以便给理智留下更大的余地。他力图让观众从感动的"迷狂"状态走出来,以冷静超然的态度去思考和评判舞台上所表现的生活现象,也就是尽量避免观众"走进剧情",而是想方设法让观众与剧情保持心理距离。"间离效果"的强化标志着戏剧从追求"以情感人"到追求"以理胜人"的变化。第二,整体象征手法的运用。所谓整体象征,指的是把人物变成作者传达某种思想的符号,以抽象、变形的形象来象征人类的处境,传达作者的生存体验的艺术手法。20世纪50年代出现的荒诞派戏剧就是突出的例证。荒诞派戏剧之长在于以整体象征手法传达作者对社会人生的哲理性思考,人物成了剧作家表达某种理念的符号,谈不上什么个性,剧作几乎没有情感冲击力,剧情也大大淡化,但哲理性很强,给观众的思考留下了很大的空间。荒诞派戏剧问世之前出现的象征主义戏剧也有很强的哲理性,它主张用"移动的抽象体"传达作者对社会人生的哲理思考,情感的冲击力大为降低。

(二) 审美形态:从悲喜分离到悲喜混杂

中国古典戏曲追求"悲喜沓见,离合环生"的"中和之美",悲与喜两种不同的成分往往是混杂在同一部作品之中的。令人鼻酸的"苦戏"虽然也得到重视,令人解颐的喜剧更是大受欢迎。在我国有些剧作家和观众的心目中,喜剧的地位似乎还要高于悲剧。这一审美形态的形成与古典戏曲主要由民间养育的"血统"和被主流文化拒斥的境遇直接相关,也与我国人民乐天的人生态度和性格有关。东方其他国家,诸如印度、越南、泰国、朝鲜、韩国的传统戏剧也大体如此。日本既有重视抒发悲壮或悲悯情怀的能乐,

也有笑谑之戏——狂言,但狂言往往是穿插在能乐节目之间上演的,从舞台呈现的角度看,日本的传统戏剧也是崇尚悲喜混杂的。日本能乐的有些剧目虽然具有悲壮或悲悯的色彩,但能乐中没有严格意义上的悲剧,能乐并不拒绝笑乐成分,而且有少数能乐剧目以营造喜庆气氛为主,不含悲悯成分。

　　欧洲戏剧却从一开始就分成壁垒森严的悲与喜两大阵营。古希腊有的作家专门创作悲剧,有的则专门创作喜剧,悲剧诗人写喜剧或喜剧诗人写悲剧是难得一见的特例。悲剧的人物、结构、冲突和效果与喜剧迥然不同。悲剧被视为"艺术之冠冕",喜剧的地位则在悲剧之下。古希腊戏剧家开创的这一悲喜分离的传统,得到后世欧洲戏剧家的尊崇,直到今天,悲喜分离仍然是欧洲剧坛的基本格局。这一格局的形成与酒神祭祀节庆游行队伍行进中的"下等表演"重戏谑,而祭坛前对酒神身世、事迹的咏唱求庄重有关,也与西方占统治地位的"同中见异"的传统思维方式有关,更为重要的是,与宫廷和贵族提倡戏剧的传统密切相关。例如,古希腊雅典城邦的统治者将悲剧竞赛会和喜剧竞赛会分开举行,有利于悲喜分离传统的确立,17世纪法国宫廷对古典主义戏剧的提倡也有利于悲喜分离传统的恢复和强化。

　　不过,西方戏剧学界很早就有人提出,悲喜分离的单一美感有"过火"之弊,"悲喜混杂"更切合大众的审美心理需求。就戏剧创作实际来看,古希腊悲剧作家欧里庇得斯就已开创了"悲喜混杂剧"的先例,作有多部悲喜剧,他的有些悲剧剧目不够"典型",带有悲喜混杂的色彩。文艺复兴时期,莎士比亚在悲剧中加入喜剧成分,在喜剧中加入悲剧成分。他的悲剧中不仅有滑稽调笑,而且有些剧作的结尾也有"亮色"。如《罗密欧与朱丽叶》的主体部分充满浪漫喜剧的气息,最后以世代仇视的两个家族的和解结束。传奇剧《暴风雨》以被篡夺了王位的普洛斯公爵接受仇人安东尼奥、巴隆佐的忏悔、实现和解为结局。喜剧《威尼斯商人》中则有不少悲剧成分,以至有人不承认它是喜剧。《错误的喜剧》《仲夏夜之梦》《无事生非》《一报还一报》《终成眷属》都含有较多的悲剧成分。古典主义戏剧家中的有些人对莎士比亚戏剧的悲喜混杂倾向进行了猛烈抨击,悲喜分离的传统得到恢复。但古典主义悲剧中亦不乏援喜于悲的剧作。例如,高乃依的悲剧《熙德》的结局就是喜剧性的。18世纪的启蒙主义戏剧和浪漫主义戏剧又一次改变这一传统,相当一部分剧作家热衷于创造悲喜混杂的"严肃戏剧"——实际上就是我们通常所说的正剧。20世纪的现代派戏剧突破了悲喜两分的森严壁垒,多数剧目不同程度地带有悲喜混杂的特点。

严格区分悲剧与喜剧的界限,重视以"伟大人物"为主要描写对象的悲剧,轻视讽刺"小人物"的喜剧,实际上体现了一种贵族趣味,"悲喜混杂剧"的创生是以"第三等级"的崛起和贵族的没落为背景的。

(三) 表现向度:从人物的行动到人物的心灵再到创作主体的主观体验

戏剧面向社会人生,人物和事件自然成为剧作之"要件"。但不同文化背景的作家在表现社会人生时,其表现向度是存在一些差别的。古希腊戏剧家把着力点放在人物的行动上,亚理士多德在《诗学》中说,悲剧是对一个严肃的有一定长度的行动的摹仿。又说,悲剧所摹仿的不是人,而是人的行动、生活、幸福;情节乃悲剧之基础,有似悲剧的灵魂,性格则占第二位。行动的过程就是剧作的故事情节。① 这一理论概括大体符合古希腊戏剧的实际。古希腊戏剧——特别是悲剧,表现的着力点主要是人物行动的过程,多数剧作家对人物性格的刻画虽然也加以注意,但并不十分看重。因此,相比较而言,古希腊悲剧中只有欧里庇得斯剧作的人物性格比较鲜明。古希腊喜剧的情况也基本相似,阿里斯托芬的喜剧重视人物的行动,人物的个性并不突出,米南德的《古怪人》则比较重视人物性格刻画。这种情况到古罗马喜剧作家普劳图斯之时有所改变,他的《一坛金子》有"性格喜剧"的美誉。古希腊、古罗马戏剧为了凸显故事性,往往让剧中人或报幕人直接向观众介绍剧情展开的背景、前情和人物关系。从文艺复兴时期起,这种状况有了更大的改变。马洛的剧作重视揭示人物的内心世界,其《爱德华二世》《浮士德博士的悲剧》等都具有这一特点。莎士比亚的剧作,特别是悲剧,对人物性格、精神特征给予了高度关注,《哈姆莱特》《奥瑟罗》等作品的剧情虽然也很复杂,但其表现的着力点显然主要不在故事情节,而在人物性格,哈姆莱特的感情充沛、优柔寡断和奥瑟罗的轻信与狂暴均给人留下深刻印象。这一时期的戏剧很少有直接向观众介绍剧情的叙述性成分,剧作家大多通过对话来刻画人物。古典主义戏剧也以人物的性格为表现的着力点,如莫里哀的《伪君子》《吝啬鬼》都以对虚伪、吝啬的典型性格的刻画取胜。启蒙主义、浪漫主义戏剧更是以人物性格为表现的重点,而且更注意人物性格的复杂性,莱辛在《汉堡剧评》中甚至提出:"对于作家来说,只有性

① 参见〔古希腊〕亚理士多德著,罗念生译:《诗学》,见《诗学 诗艺》,人民文学出版社1962年版,第20—21页。

格是神圣的,加强性格,鲜明地表现性格,是作家在表现人物特征的过程中最当着力用笔之处。"①古典主义时期那种单一的、类型化的、缺少发展变化的人物性格此时已不再受重视。

欧洲现当代戏剧有意淡化情节,表现的着力点不再是人物的独特个性,而是创作主体丰富的内心世界,在这一时期的剧作中,那种某一性格的典型代表式的人物形象并不是没有,但不像过去那样能引起广泛的重视,不再被视为衡量剧作成败得失的主要尺度。荒诞派戏剧甚至把人物变成传达剧作家主观体验的符号,其中的人物谈不上什么个性,剧情的故事性也不强。象征主义、表现主义戏剧也反对凸显人物的个性,有的剧作家甚至让其笔下的人物戴上面具。"表现主义者却坚持要通过他所看到的东西传达出自己个人的体验、他的内心观念或视像。……人物失去了其个性,他们只是靠没有名字的称呼如'人''父亲''儿子''工人''工程师'等来加以区别。这种人物是些死板的、漫画式的人而不是具有个性的人,他们所代表的是社会的各种人群而不是特定的某些人。由于没有了个性,他们便可能显得怪诞和不真实,于是面具便作为戏剧的一种'基本象征'而被重新引入到舞台上来。"②这类作品有意减少对情节和人物的依赖,所凸显的已不再是表现对象(人物、故事)本身,而是创作主体的主观体验和内心世界。这种表现向度的变化,与欧洲文艺复兴运动以来越来越关注"人"、关注个体的精神世界的文化发展指向有关,也与超越具象、探求本质的科学精神的不断高扬有关。欧洲戏剧表现向度的变化反映了欧洲文化从关注神到关注人,从重在关注人的外在行为到重在关注人的内心世界的深刻变化,也反映了欧洲社会生活日益复杂化与矛盾尖锐化的历程。德国学者恩斯特·卡西尔指出:"从人类意识最初萌发之时起,我们就发现一种对生活的内向观察伴随着并补充着那种外向观察。人类的文化越往后发展,这种内向观察就变得更加显著。"③

(四)艺术构成:由繁复到单纯再走向新的综合

我国古典戏曲在孕育期有两种雏形——载歌载舞的歌舞戏和没有歌舞

① 〔德〕莱辛著,张黎译:《汉堡剧评》,上海译文出版社1981年版,第125页。
② 〔英〕J. L. 斯泰恩著,刘国彬等译:《现代戏剧理论与实践》第2册,中国戏剧出版社2002年版,第495—500页。
③ 〔德〕恩斯特·卡西尔著,甘阳译:《人论》,上海译文出版社1985年版,第5页。

的科白剧。可是自从戏曲在宋元之际走向成熟之后,戏曲的艺术构成至今一直保持着"包诸所有"——融诗乐舞于一体的高度综合化的形态。东方其他国家的传统戏剧中也有以科白为主要表现手段的笑谑之戏,但代表其最高水平的主要戏剧样式却是载歌载舞、高度综合化的。这与东方传统文化重继承以及异中求同的思维方式均有密切关系。欧洲戏剧则不大相同。

古希腊戏剧是载歌载舞的,古罗马时期,歌舞不再是戏剧的必备要素,喜剧虽然还要谱曲,有竖笛伴奏,但歌队已退出喜剧舞台。悲剧还保留歌队,但歌队的台词主要不是供歌唱,而是供人朗诵。文艺复兴时期以后,欧洲虽然还有以歌舞为表现手段的戏剧剧目和演出,但其主导倾向是:歌唱、舞蹈、对话等"单一成分"各自"朝一个方向进击",使不同的戏剧样式有各自不同的表现手段和发展空间,歌剧、舞剧、话剧各立门户,均得以发展到很高水平。此后,话剧一般既无歌唱也没有舞蹈;歌剧通常只有歌唱,没有道白,也没有舞蹈;舞剧(如芭蕾舞剧)全靠肢体语言,既没有道白,也没有歌唱。17世纪末、18世纪初,欧洲出现"民谣歌剧",19世纪下半叶这种新的戏剧样式获得了较大发展。19世纪以降,欧洲戏剧注意向"有容乃大"的中国戏曲学习,音乐、舞蹈手段又被许多戏剧家所重视。20世纪中叶,载歌载舞的音乐剧作为一种独立的戏剧样式,在英、美等国产生巨大影响。音乐剧是欧洲戏剧走向新的综合的一个具体成果。这与我国戏曲"集众美于一身""由地方化到全国化,再由全国化到地方化"的发展路径不太相同。欧洲戏剧艺术面貌的不断"蜕变"与"同中见异"的思维方式以及思想文化领域怀疑、否定的精神取向也是密切相关的。

(五) 发展方式:从"反叛"到"反动"

文化发展既需要继承,也需要创新,创新与继承是一种辩证统一的关系,古今中外的文化发展概莫能外,戏剧的发展当然也是如此。没有继承,创新就是无米之炊;没有创新,继承就只能是单纯的守成。然而,这只是文化发展的一般规律,至于文化发展的道路、方式和步伐,对继承与创新之关系的具体把握,不同时代、不同民族之间实际上是千差万别的。由于文化传统、文化特质存在明显差异,东西方戏剧的发展道路、方式和步伐也存在明显差异。

我国古代文化的发展特别重视文化因子传统特征的保持,因革损益成为文化发展的主要手段和方式,"率由旧章""无改于父之道"被提高到

"孝"——德的崇高地位,"信而好古"是我国古代许多学者的基本精神取向,疑古、反古往往被目为异端,耽古守常自然成为衡量艺术创造活动的一个重要尺度。在这种精神氛围中生长的古典戏曲,其发展只能是绵延式的,虽然其间一直伴随着变革创新①,但戏曲的变革是以传统特征的保持为前提的,即使是步入现代化进程的当代戏曲也不是对传统戏曲的反叛与颠覆,它仍然保留着"以歌舞演故事"的古老特征。东方其他国家的传统戏剧也大体如此。这与东方文化中珍视传统的精神是密切相关的。

欧洲古代文化经历过断裂式的发展进程,怀疑与否定是欧洲多数学者的基本精神取向,反叛与挑战、毁灭与重建是欧洲文化发展的主要方式,标新立异自然成为衡量艺术创造活动的一个重要尺度。欧洲戏剧的发展也是如此。英国戏剧理论家斯泰恩在其《现代戏剧理论与实践》一书中说:"戏剧史是一部反叛与反动的历史。"②这一判断大体符合欧洲戏剧史的实际。"反叛"是欧洲戏剧发展的主要手段和方式。发展的节奏与速度越来越快是欧洲戏剧史,特别是现当代欧洲戏剧史的一个鲜明特征。

18世纪以前的欧洲戏剧史基本上是一种思潮统领一个时代,但反叛精神仍然是戏剧发展的原动力。同是古希腊悲剧作家,欧里庇得斯的悲剧与索福克勒斯就大不相同,可以说欧里庇得斯"摧毁"了刚由埃斯库罗斯、索福克勒斯所建立的"英雄悲剧",在他们的基础上重建了悲喜剧;同是古希腊喜剧,政治喜剧与文化喜剧异趣,世俗喜剧与文化喜剧又迥然不同。文艺复兴戏剧虽然高张复兴古希腊、古罗马戏剧的旗帜,但它的思想内容和艺术形式却是对古希腊戏剧的反叛——由张扬神性转向张扬人性;混淆悲剧、喜剧的严格界限,突破时空一律的限制。古典主义戏剧又是对文艺复兴戏剧的反叛,它标举"三一律",严格区分悲、喜剧的界限,力图重建被文艺复兴戏剧摧毁了的严谨整饬的古典风格,用理性去取代文艺复兴戏剧所张扬的情欲,所以文艺复兴戏剧的巨匠莎士比亚被古典主义戏剧家目为"喝醉了酒的野人",维加"开场是黄口小儿,终场是白发老翁"的戏剧结构模式也遭到古典主义文艺理论家的尖锐嘲讽。启蒙主义戏剧则公开以"摧毁"古典

① 同是曲牌联套体的元杂剧、明清传奇、明清杂剧面貌各异,主要属于板式变化体的现当代戏曲更是不同;当代戏曲与古代戏曲无论是内容还是表现形式都有较大的差异。

② 〔英〕J. L. 斯泰恩著,刘国彬等译:《现代戏剧理论与实践·作者序言》,见《现代戏剧理论与实践》第1册,中国戏剧出版社2002年版,第1页。

主义戏剧为目标,摒弃古典主义戏剧所信守的"三一律",反对面向宫廷,主张服务"第三等级",悲喜混杂的大众戏剧得以重建,莎士比亚的价值得到重新确认。

19世纪以降,欧洲戏剧发展的节奏与速度大大加快,一种思潮统领一个时代的现象不复存在,新潮叠起,浪漫主义戏剧、现实主义戏剧、象征主义戏剧、表现主义戏剧、超现实主义戏剧……"你方唱罢我登场","各领风骚数十年",后者"摧毁"前者,又在前者的基础上"重建",难以尽数的众多流派无不散发出强烈的反叛精神。尽管19世纪中叶以来,新的戏剧流派总是以"摧毁"旧的戏剧流派为目标,但实际上,它们的关系不是一个代替另一个,而是彼此竞争、相互沟通的。浪漫主义戏剧并没有被现实主义戏剧所摧毁,现实主义戏剧也没有被象征主义戏剧和表现主义戏剧所"颠覆",但新流派确实又是以"颠覆传统"的姿态出现的。新流派的代表人物往往以极其尖刻的言词对旧流派进行"狂轰滥炸",为新流派的诞生制造舆论。这在我国古代曲论史上是难得一见的。

欧洲当代戏剧不仅对以前的一切戏剧形式提出挑战,而且以"全面反动"的方式——创造"反戏剧"的全新样式来实现对荒诞世界的审美掌握。荒诞派戏剧是对戏剧史的全面反动,它"摧毁"了长期统治欧洲的传统戏剧样式,反人物,反情节,反冲突,反语言,以往的戏剧理论在它面前显得十分苍白,所以有人称之为"反戏剧"。

欧洲现当代戏剧史上形形色色的"反叛"与"反动"并不都是成功的,但失败者就像歌德代表作——诗剧《浮士德》中的浮士德博士,遭受了一次又一次失败,其中有些教训是相当深刻的,但他那百折不挠、永不停歇的进取精神仍然对后人的戏剧"重建"活动有鼓舞作用,被后人发扬光大。浮士德是欧洲文化精神的象征,当然也是欧洲戏剧精神的象征。[①]

[①] 笔者对欧洲戏剧几个特点的概括参阅了荣广润先生著:《世界文学金库·戏剧卷·序》,见朱雯、江曾培主编《世界文学金库》(戏剧卷),上海文艺出版社1994年版,第10—24页。

第一章　古希腊戏剧

古希腊是欧洲戏剧的发祥地,古希腊悲剧和喜剧是世界剧坛上最早绽放的艺术奇葩①,其丰富深刻的人文精神与严谨整饬的艺术风格成为后人追慕、复兴的典范,直到现在它仍然影响着世界剧坛的基本格局和戏剧艺术的基本面貌。亚理斯多德的《诗学》成为欧洲戏剧美学的奠基之作,至今仍引领着百万的后学。

第一节　概　述

与中国戏曲诞生在封建社会后期不同,古希腊戏剧诞生在属于奴隶社会鼎盛时期的雅典,其独特的历史文化土壤决定了它独特的形态和面貌。

① 也有学者认为古埃及的《阿比多斯受难剧》是人类最早的戏剧:"第一部有记载的戏剧作品是《阿比多斯受难剧》。这部作品发现于1896年,其历史至少可以追溯到公元前2500年,甚至很可能比这个时间还要早800年。"([美]罗伯特·科恩著,费春放主译:《戏剧》,上海书店出版社2006年版,第204页。)《阿比多斯受难剧》讲述俄塞里斯被塞特杀害,其妻、子复仇,俄塞里斯最终复活的故事,其中有祭师等人扮演"角色",过程带有强烈的祭仪性和象征性。现存刻有八个场景的"伊克诺弗特碑"是此说的主要证据。对此学界争议颇多,多数学者认为《阿比多斯受难剧》"未脱出民间宗教仪式的窠臼"([英]菲利斯·哈特诺尔著,李松林译:《简明世界戏剧史》,中国戏剧出版社1986年版,第1—2页),也有学者认为古埃及的这类仪式性表演虽然不是成熟形态的戏剧,但对古希腊戏剧之形成有直接影响:"希腊时期的历史学家希罗多德(Herodotus,约公元前484—前430/前420)的记载中写道,他于公元前450年访问埃及时得知埃及的仪典剧,发现希腊剧中的酒神狄俄尼索斯(Dionysus)神话的情节不过是埃及俄塞里斯神话的翻版,十分相似。然而,有一点可以肯定,埃及辉煌的文化前后持续了近3000年,但在表演艺术上没有超出仪典一步,这一时期只能被视为戏剧的孕育时期。希腊人在历史上首创了真正的戏剧。"(李道增著:《西方戏剧·剧场史》(上),清华大学出版社1999年版,第3—4页)

一　历史文化背景

公元前 8 世纪至公元前 6 世纪，古希腊城邦制就已形成。古希腊先后拥有几百个大小不一的城邦——以城市为中心并包含若干村镇的独立小王国。"希波战争"第二阶段的"提洛同盟"中的入盟城邦就有二百多个。

公元前 6 世纪，荷马史诗已最后定型并有了写定本，古希腊神话的系统化改造也已完成，这一"神人同形同性"的神话体系包容极其丰富，面貌各异的宗教意象、诸神错综复杂的矛盾纠葛、亦真亦幻的英雄传奇极富艺术魅力，成为孕育古希腊戏剧的沃土。

公元前 5 世纪初，雅典的奴隶制经济迅速发展，很快成为希腊的商业、手工业中心，海上贸易也相当活跃。公元前 490 年，雅典人抵抗波斯入侵的马拉松战役获得胜利之后，奴隶主中的民主派得势，奴隶主民主政治体制进一步巩固，雅典士气大振，发展的步伐日益加快。公元前 5 世纪中期，雅典进入鼎盛期，军事、经济、文化全面发展。这些为古希腊戏剧的创生、繁荣提供了有利的社会、经济、文化条件。

公元前 5 世纪前期，古希腊比较著名的城邦除城邦联盟盟主雅典之外，还有斯巴达、科林斯、忒拜、底比斯、墨伽拉、阿尔戈斯、叙拉古、卡尔息斯等，其中，有的城邦也曾主办过酒神节并在节庆中上演过"酒神颂"。例如，属于多里斯城邦的科林斯和阿里翁就是例证。这些演出活动有的比雅典城邦的同类活动还要早几十年，故有的城邦——如科林斯据此宣称悲剧是由他们创造的。然而，据西方学者考证，只有当时雄居希腊诸城邦之首的雅典城邦才有悲、喜剧作品的创作，因此，我们通常所说的"古希腊戏剧"其实只是指雅典人所创造的戏剧。

古希腊戏剧诞生于雅典城邦政治民主、经济繁荣的黄金时代，戏剧活动在当时被视为民主政治的实践方式和公民集体生活的重要形式，剧场被当做政治论坛，剧作家借此表达自己的政治、经济、军事、文化见解。戏剧活动由政府主持，雅典城邦的统治者奖励戏剧文本创作和演出。"雅典十个区各自推选若干人为候选评判员，由执政官自每区的候选评判员中抽出一人，这十个人于演出前宣誓要公正评判，于演出完毕时投票评定，执政官由评判票中抽出五张来决定胜负。这是民主评定，舞弊者处死刑……奖赏分头奖、次奖和第三奖，得第三奖为失败。得奖的诗人、歌队司理和'主角'进场来戴上常春藤冠。初时悲剧诗人得到一头羊，喜剧诗人得到一袋无花果和一

坛葡萄酒,后来均改为现金奖赏。'主角'也得奖。"①戏剧竞赛会期间全城放假,经济困难的人观看演出不仅不用花钱,还可以获得"观剧津贴"②。赞助竞赛会的富人不仅享誉众人,还可充当评委。剧作家和演员被当做开启民智的"教师",受到社会的普遍尊重和政府的优待。公元前4世纪30年代,雅典在酒神剧场树立了三大悲剧诗人的铜像,以志其功。古希腊上流社会对待戏剧的态度使得戏剧一开始就得以进入主流文化体系之中,悲剧甚至被视为"艺术之冠冕"。这与我国古典戏曲生长于民间,在"野蛮的血污"中走向辉煌,长期被封建统治者视为"玩物丧志之末技""诲淫诲盗之邪宗",被排斥在以经史为主体的主流文化体系之外的情形是很不相同的。

二 基本面貌

古希腊戏剧的"血统"是单纯的,它由戏剧化的宗教仪式直接转化而来,从雅典僭主庇西士特拉妥(公元前605—公元前527)将酒神祭祀这一宗教节庆搬进雅典到悲剧的诞生,其间相隔的时间很短,这与我国古典戏曲的多元"血统"和漫长的孕育过程形成鲜明对照。

古希腊戏剧一开始就分成壁垒森严的两大阵营——悲剧与喜剧,悲剧的题材、人物、冲突、美感与喜剧均不相同。在人们的心目中,悲剧的地位高于喜剧。这与我国古典戏曲的情形也很不相同。我国隋唐时代的歌舞戏集悲苦与喜乐于一身,宋金时代的杂剧大多是以滑稽为美的科白短剧,成熟形态的宋元南戏、元杂剧都是亦庄亦谐、悲喜中节的。虽然古典戏曲中有偏重于令人酸鼻的"苦戏"和偏重于令人解颐的喜剧,但悲喜沓见、离合环生是其共同特色,如果以纯粹的"高悲剧"《俄狄浦斯王》等为标准,我国古典戏曲中难以找到严格意义上的悲剧作品。

除悲剧与喜剧之外,古希腊还有拟剧、萨提洛斯剧等戏剧样式。拟剧"同样是起源于古代民间的祭祀,在希腊化时期③特别发达。它的特点是包含悲剧和喜剧两种成分……集诗歌、散文、音乐、舞蹈以至于魔术和走绳索之类的各种杂技于一炉……流行于民间,一直流传到罗马时代,后因教会的

① 罗念生著:《古希腊悲剧》,《罗念生全集》第8卷,上海人民出版社2004年版,第11页。
② 公元前5世纪后期观众得花钱购票,但仍然发放"观剧津贴"。
③ 指公元前334年亚历山大率军东侵至公元前1世纪罗马兼并地中海东部期间。

迫害便逐渐衰落下去,至中世纪已绝迹"①。与悲剧大多取材于神话不同,拟剧大多描写市井生活,现有7个完整的剧本传世。萨提洛斯剧也称"羊人剧",大概是一种篇幅短小的滑稽戏,讽刺是其重要的艺术手法,往往作为悲剧演出的调剂,现仅有欧里庇得斯的《圆目巨人》一剧有传本存世,故后人对其整体面貌少有了解。

古希腊戏剧可以说是以剧作家为中心的文学戏剧,其文本的文学水平很高——语言优美、动作性很强、情节结构引人入胜,戏剧冲突集中强烈,思想文化蕴涵丰富深刻,许多剧作具有超越时空的永久魅力,代表了古希腊文学的最高水平,在世界戏剧史和文学史上有举足轻重的历史地位,对古希腊民众文化水平的提升作用明显,对后世戏剧的影响也有目共睹。罗念生先生指出:"古希腊人的高度文化水平,相当得力于戏剧演出。"②古希腊戏剧的辐射力很强,许多剧目至今仍在世界上许多国家上演,不只是对欧洲戏剧有着巨大而深刻的影响,而且对世界戏剧史也有着不可忽视的影响。尽管古希腊戏剧有着很高的文学品位,但大多数古希腊戏剧作家却并非是专业剧作家。

古希腊戏剧大多是独幕剧,剧情的地点只有一个,悲剧通常在王宫前院展开,喜剧往往在平民的住所前演出,剧情的时间跨度一般不超过一天,剧情线索相当单纯,一般只有一个中心事件,悲剧的登场人物通常只有三五个,喜剧的登场人物则要稍多一些。剧作开头有时通过剧中人直接向观众介绍故事的背景,剧中适合朗诵的长篇独白比较多,抒情诗的色彩较浓。

三 舞台艺术

关于古希腊戏剧的舞台演出情况,因缺乏准确可靠的记载和形象资料,至今有许多问题还没有弄清楚,笔者根据现有零星资料以及前人意见纷纭的研究成果综合简介于后。

古希腊戏剧竞赛会大多在白天进行③,演出场地是露天半圆形剧场,其圆形表演区低于观众席,万余观众在依山坡修建的扇形阶梯式看台上"俯

① 廖可兑著:《西欧戏剧史》(上),中国戏剧出版社2002年版,第12页。
② 罗念生著:《古希腊悲剧》,《罗念生全集》第8卷,上海人民出版社2004年版,第9页。
③ 有学者认为,早期的古希腊戏剧竞赛通常是在白天举行的,但后期则在白天演悲剧,晚上演喜剧。

视"表演,与今天在体育场里观看体育比赛的情形相似。表演区是否建有高出地面的舞台一直存在争议,舞台上不设幕布,但有可能已使用象征性布景和道具,亚理士多德在其《诗学》中已谈及布景。表演区的后半部(面向观众)有一供演员出入换装的建筑物——更衣棚,剧情通常都在这建筑物的前面展开。表演区中有歌队和乐队的位置,这一位置也在更衣棚的前面,观众是可以看见他们的。当然,在几个世纪的漫长岁月中,古希腊戏剧舞台的形制、装备、陈设不可能是一成不变的。有人就曾说,早先忒斯庇斯创造悲剧时其演出通常是在大车上进行的,而且主要演员也就是剧作家本人;更衣棚之设也不是一开始就有的,它有可能是公元前4世纪的产物,三大悲剧诗人的剧作有可能是在相当简陋的舞台上上演的。

 古希腊戏剧是一种假面戏剧,无论是喜剧表演还是悲剧演出,演员都戴比面部要大、色彩鲜艳、形状、图案夸张的面具①。因此,一个演员可以改扮剧中多个不同的人物。为了能让离表演区较远的观众更好地欣赏表演,演员通常都穿"胖袄",亦即在"忒斯庇斯长袍"里面加厚厚的衬垫,有的还穿上高底靴,以使身躯显得更高大。悲剧演员所穿的"忒斯庇斯长袍"首先着眼于美观——色彩鲜艳、样式美观庄重,凸显人物的不同身份与个性并不是服装设计的首要出发点,这一戏装与现实生活中的服装有明显区别。不过,欧里庇得斯也许是为了写实的需要,对此进行过改革——让悲剧演员穿上破衣烂衫登场;《阿尔刻提斯》中的死神穿黑衣、佩短剑,有明显的写实倾向。他的这一做法曾遭到喜剧诗人阿里斯托芬的嘲讽。喜剧、"羊人剧"演员的服装则大多为凸显裸体效果的肉色紧身衣,夸张、怪诞、短小,有的裤子上挂有一条尾巴,有的则系着一根粗大的男性生殖器,以制造笑乐效果。关于古希腊戏剧的装扮和表演是否存在程式化倾向,学界至今未能取得一致意见。

 古希腊戏剧创生之初,剧作家同时也是主演,不久,演员和剧作家分离,但无论是剧作家还是演员都不是单纯以此为职业的,他们还得从事其他工作才能维持生计。有些学者认为,中世纪已有职业演员,也有学者认为,15世纪以后欧洲才有职业演员。

 古希腊戏剧演员均为男性,女性角色亦由男性扮演,只有喜剧中没有台词的美女奴隶才由女奴隶扮演。演员的表演动作简单,与生活形态保持着

① 歌队中的演员是否戴面具存有争议。

一定的距离,风格化特征突出。相比较而论,悲剧表演持重、含蓄、优雅,喜剧表演夸张、外露、粗俗。表演的主要形式是歌唱、吟诵和舞蹈。这些表演都要受特定曲调的约束。

古希腊戏剧中的杀戮、死亡等恐怖、血腥的场面通常是放在幕后处理的,舞台上没有吸引眼球的豪华布景和特技表演,演员大多戴面具,面部表情也就无从谈起,主要凭借动听的嗓音去吸引观众。

载歌载舞是古希腊戏剧的突出特点,除歌队和歌队长有歌舞之外,剧中人也有歌舞。例如,《阿伽门农》中的卡珊德拉,《特剌喀斯少女》中的赫剌克勒斯,《安提戈涅》中的安提戈涅和克瑞昂,《阿尔刻提斯》中的阿尔刻提斯和欧墨罗斯,《特洛亚妇女》中的赫卡柏、安德罗玛克和卡珊德拉,《鸟》中的戴胜和基涅西阿斯等就都有歌舞。歌队在演出中占有重要地位,但随着登台人物的增加和剧目戏剧性的日渐增强其作用逐渐削弱。① "新喜剧"时期,喜剧中虽然还有"合唱歌",但歌队有可能已退出舞台。

第二节　古希腊悲剧

悲剧是古希腊戏剧中成就最为突出的戏剧样式,与喜剧相比,它的传本也是最多的,它对世界戏剧史发生了巨大而深刻的影响,至今仍在许多国家的舞台上绽放光芒。

一　概述

悲剧(tragedy)一词是由希腊文 tragos 衍化而来的,而 tragos 在希腊文中的原意是"山羊之歌","大概是因为歌队队员起初作羊人打扮,身披山羊皮的缘故,但亚历山大里亚的学者认为是由于悲剧比赛起初以一只山羊为奖品,或由于比赛前杀羊祭酒神狄俄倪索斯而得名"②。

(一) 发展轨迹

据亚里士多德的《诗学》记载,古希腊悲剧是由酒神节祭祀酒神狄俄尼索斯时的"临时口占"发展而成的。狄俄尼索斯是古希腊神话中后起的小

① 参见吴光耀著:《西方演剧史论稿》(上),中国戏剧出版社2002年版,第32—77页。
② 罗念生著:《古希腊悲剧》,《罗念生全集》第8卷,上海人民出版社2004年版,第6页。

神,他既是酒神,又是葡萄神,男性,长相和人一样,但有一条尾巴,平日总有一群人身羊腿的小精灵陪伴左右,豪饮高歌,追逐嬉戏。希腊人一年之中要度过4个酒神节,3月至4月初举行的"酒神城节"最隆重,被称做"酒神大节"或"酒神正节",届时都要举行祭祀仪式,用歌舞赞颂酒神事迹的"酒神颂"是必不可少的节目,至于"临时口占"的具体形态以及它到底是如何转化为戏剧的则不得而知。

公元前6世纪后期,雅典人忒斯庇斯(Thespis)①首次采用第一个演员,让他与歌队一起演唱赞颂酒神的歌曲并与歌队长对话,从而提升了酒神祭祀的戏剧化程度,把"酒神颂"变成了"雏形的悲剧"。忒斯庇斯也是第一个在悲剧表演中使用面具的人,他凭借面具轮流扮演"酒神颂"中的多个人物。公元前534年,雅典僭主庇西士特拉妥在雅典的"酒神大节"上举行首次悲剧竞赛,忒斯庇斯参加竞赛并夺魁,戏剧史家通常把这一年作为"悲剧史的开端"。不过,关于忒斯庇斯生平事迹的可靠记载很少,有人甚至认为忒斯庇斯只是假托,实际上并无其人。所以,"悲剧史的开端"其实是相当模糊的。

公元前5世纪,古希腊悲剧由成熟走向繁荣。据亚理斯多德的《诗学》记载,生活在公元前5世纪前期的埃斯库罗斯增加了第二个演员并大大削减了合唱队的人数。埃氏的改革标志着悲剧的正式诞生,他使悲剧的题材选择走出"酒神颂"的狭窄范围,对话成为悲剧重要的表现手段,为人物的性格刻画和戏剧冲突的展开奠定了基础,他因此有了"悲剧之父"的美誉。

活动在公元前5世纪中后期的索福克勒斯又增加了第三个演员,并再次削弱歌队的作用,使悲剧浓重的抒情诗色彩进一步减弱,戏剧性大大凸显——悲剧以对话为主要表现手段,能够表现更复杂丰富的生活内容,剧情的丰富性和生动性明显增强,人物心理刻画也更加细致。索福克勒斯的改革标志着古希腊悲剧的成熟,他确立了古希腊悲剧的典型范式,代表了古希腊悲剧的最高水平,受到亚理士多德等理论家的高度关注。亚氏的《诗学》主要是以索福克勒斯的悲剧创作作为研究对象的。

有些学者认为,悲剧到了比索福克勒斯小十多岁的、主要活动在公元前5世纪末期的欧里庇得斯手里就已开始呈现衰落之象。"在欧里庇得斯身上我们已经看到了悲剧艺术衰落的最初迹象,尽管他那充满激情的描述如

① 相传他是"酒神颂歌队"的队长。

此出众,在个别地方,特别是抒情诗的美是如此丰富。在古代悲剧作家当中,他是不够尽善尽美的,这表现为他的作品缺乏一致性和联系。"①"欧里庇得斯曾经遭到不少的责难,其中有一种传统的说法是他应对古代希腊悲剧的衰落负责。诚然,古代希腊悲剧到了欧里庇得斯的手里是衰落了;可是衰落的根本原因却是整个时代造成的,悲剧的盛世已经随着雅典的'黄金时代'而过去了。"②当然,也有学者不同意这种看法。例如,歌德就认为,"欧里庇得斯的剧本也有很大的优点,有些甚至比索福克勒斯的作品更好"③。公元前5世纪末,雅典因为在持续了27年之久的伯罗奔尼撒战争中惨败,民主政治和城邦经济都急剧衰落。此后,悲剧创作和竞赛虽然一直没有停止,曾出现过像阿斯达堤马斯、卡尔喀诺斯等悲剧诗人,但他们均不足以与公元前5世纪的三大悲剧诗人相提并论。公元前3—2世纪,古希腊戏剧的中心不再是雅典,而是逐渐转移到了马其顿侵略军统帅亚历山大在埃及的尼罗河口建立的大城市——亚历山大里亚城。公元前120年,在反马其顿战争中屡战屡败的雅典主办了最后一个"酒神大节"和最后一次悲剧竞赛活动,它标志着古希腊悲剧的"谢幕"。

古希腊悲剧随着雅典的崛起而兴盛,又随着雅典的衰落而衰落。

(二) 社会生活蕴涵

古希腊悲剧相当繁荣,比较著名的悲剧作家除为人所熟知的三大悲剧诗人之外,还有忒斯庇斯、科里罗斯、普剌提那斯、佛律尼科斯、涅俄佛戎、阿里斯塔耳科斯、伊翁、阿开俄斯、阿伽通等。他们的作品多的达到160部,一般的也有几十部之多。在将近4个世纪的岁月中,古希腊人创作过几千部悲剧作品。仅公元前5世纪,雅典参加悲剧竞赛的剧目就有一千多部。但这些作家作品绝大部分已湮灭无闻,仅有三大悲剧诗人埃斯库罗斯、索福克勒斯、欧里庇得斯的32部剧作传世,其中,欧里庇得斯的《圆目巨人》还属于"羊人剧"。也就是说,有完整传本的古希腊悲剧总共只有31部,这些剧作都产生于公元前5世纪的雅典,而且都是当时上演过的。

① 〔德〕弗·施莱格尔著,宁瑛译,张黎校:《旧文学和新文学史》,见陈洪文、水建馥选编:《古希腊三大悲剧家研究》,中国社会科学出版社1986年版,第136页。
② 廖可兑著:《西欧戏剧史》(上),中国戏剧出版社2002年版,第25页。
③ 〔德〕爱克曼辑录,朱光潜译:《歌德谈话录》,人民文学出版社1997年版,第86页。

古希腊悲剧多取材于古希腊神话,而且主要描写少数古老家族——如忒拜家族、迈锡尼家族等的悲剧与苦难以及赫剌克勒斯、普罗米修斯等天神的英雄传说,很少直接描写当时的现实生活。在现存悲剧作品中,只有埃斯库罗斯的《波斯人》以当时希腊抵抗波斯入侵的战役为题材。由于古希腊神话中的天神与人同形同性——和人一样有七情六欲、喜怒哀乐,古希腊悲剧作家对社会现实有着热切的关注,写进悲剧中的天神实际上是人的理想化,是人的信仰、智慧、力量和欲望的化身,因此,透过剧中征战与杀戮、复仇与自刎、冒险与罪恶等血与火的生活图景,我们可以"看见"古希腊当时的社会与家庭、法律与政治、战争与和平、宗教与哲学、艺术与科学,能够"触摸"到古希腊从氏族社会向公民社会迈进的历史进程,能够真切地感受到雅典黄金时代那昂扬奋发的时代精神。

与后世戏剧常常以善与恶的冲突为主要表现向度不太相同,古希腊悲剧主人公的行动虽然也有善恶之别,其剧中人物亦有"好人"和"坏人"之分,例如,《安提戈涅》中的安提戈涅是英雄,而克瑞昂则大体上是冷酷残忍的暴君,但很难单纯用善与恶来评判,人的自由意志与无从逃遁的命运之间的冲突是古希腊多数悲剧的主题。正是由于命运的不可抗拒、无法改变和威力巨大,不只是人要受其摆布,就连最高神宙斯也必须服从,所以,尽管高尚纯洁的巨神、半人半神的英雄都对命运进行了顽强的抗争,但他们最终还是无法逃脱厄运,走向毁灭或苦难的深渊。剧中的主要人物形象是众多的天神和半神半人的英雄、先知,决疑的占卜、不祥的神示、恶毒的家族诅咒、令人恐惧的巫术成为营造戏剧情境的重要"资源",正是冥冥之中的"定数"使好人由顺境走向逆境。在古希腊悲剧作家那里,命运不仅仅是自然的必然性,更重要的是,它是神的自由意志,是无从逃避的宿命。由此可见,宗教神学是古希腊悲剧的重要基础。古希腊悲剧不但以神话为题材,而且以宗教叙事来建构剧情,从宗教视角和立场出发来审视和呈现社会生活,表现了古希腊人多神教的虔诚信仰和强烈的宗教感情,描绘了古希腊社会求神问卜、祭祀祝祷、杀献起誓、诅咒巫蛊、酬神狂欢的宗教生活图景,有着丰富而深刻的宗教蕴涵。

然而,古希腊悲剧又不是匍匐在神灵面前那芸芸众生的哀鸣与叹息,它是顶天立地的天神、英雄与命运展开生死搏击的壮丽画卷,是人的意志和力量的颂歌。"希腊艺术底内容是什么?对于缺乏基督教启示的希腊人说来,有着生活底朦胧的阴暗的一面,他们称之为命运(fatum),像一种

不可抗拒的力量似的紧迫着诸神。可是高贵的自由的希腊人没有低头屈服,没有在这可怕的幻影前面踏跌,却在对命运的英勇而骄傲的搏斗中找到出路,用这战斗底悲剧的壮伟照亮了生活底阴暗的一面;命运可以剥夺他底幸福和生命,却不能贬降他底精神,可以把他打倒,却不能把他征服。"①古希腊悲剧作家是相信命运的,但不可抗拒的命运在他们笔下有时却是不通情理的,甚至是邪恶的,而人的自由意志则是美好的,难以征服的。尽管与命运抗争的悲剧英雄最终未能逃脱命运的安排,陷入逆境,蒙受苦难,甚至死亡,但剧作家往往把苦难升华为壮丽的场景,悲剧主人公高昂的生命意志和令人崇敬的伟大品格不会让人落泪,而是让人油然而生崇高感。《俄狄浦斯王》等命运悲剧就是例证。因此,尽管古希腊悲剧大多迷恋"宗教叙事",相当一部分剧作以命定论的宗教命题来建构剧情,蕴涵着丰富的宗教精神,但宗教思想只是古希腊悲剧精神蕴涵的一部分,它不是由神职人员创作和演出,重在宣扬宗教思想,以"神"为目的的宗教剧,是由剧作家、演员所创造,赞美人的意志和力量,以"人"为目的,供广大民众娱情悦性的审美对象。② 这也正是文艺复兴时代的文化巨子要以复兴古代文化为旗帜来建构世俗文化的重要原因。

(三) 艺术特色

古希腊悲剧与喜剧有严格的界限。悲剧通常拒绝滑稽成分,主要描写"伟大人物",这些人物一般都是"好人",用亚理士多德《诗学》第二章中的话来说,悲剧的主人公通常是"比我们今天的人好的人",其情节结构通常是"好人由顺境走向逆境",剧情线索单纯,登场人物不多,但戏剧冲突集中而强烈。

古希腊悲剧并不醉心于"悲",而是以"严肃"为主导风格,有的剧作以圆满的结局收场,例如埃斯库罗斯的"俄瑞斯特亚"三部曲的最后一部《报仇神》、欧里庇得斯的悲剧《伊菲革涅亚在陶洛人里》和《阿尔刻提斯》等都是如此。这种以圆满结局的悲剧与《阿伽门农》《俄狄浦斯王》《美狄亚》等

① 〔俄〕维·格·别林斯基著,满涛译:《智慧底痛苦》,《别林斯基选集》第 1 卷,时代出版社 1953 年版,第 305 页。

② 西方有学者认为,古希腊悲剧"是希腊宗教和文化遗产的组成部分",参见〔英〕菲利斯·哈特诺尔著,李松林译:《简明世界戏剧史》,中国戏剧出版社 1986 年版,第 3 页。

以死亡或毁灭结局的悲剧是不一样的,但在当时的人们看来,它们同样是典型的悲剧,其中有的剧目就得了最高奖。例如,埃斯库罗斯的《报仇神》就得了头奖。可见,古希腊悲剧的形态具有多样性——既有以死亡或毁灭为结局的剧作,也有以团圆或和解为结局的剧作。结局并不是区分悲、喜剧的主要依据。如果剧作一味凸显悲苦以致使观众伤心落泪,剧作家要因此受罚。埃斯库罗斯之前有一位叫佛律尼科斯的悲剧诗人写有历史剧《米利都的陷落》,因内容过分悲苦,演出时使全场观众伤心落泪,诗人因此被罚款一千希腊币。① 这与我国戏曲中的悲剧以"令人泣下""哭皆失声"为最高目标迥然异趣。

古希腊悲剧是无韵的诗剧,无论是唱词还是人物的对话都是以诗歌形式写成的,但都不要求押韵。它的对话形式源于荷马史诗,合唱歌曲形式则源于抒情诗。②

"希腊悲剧基本上不是对话表演,而是动作表演;对话或一般的口头表达只是动作的一部分或者动作的陪衬。因此,情节总是受到偏爱。"③诚如所言,重视剧情建构确实是古希腊悲剧的艺术追求,在人物、语言、动作、情节诸要素中,情节总是受到格外的重视。亚理士多德在《诗学》中视情节为"悲剧的灵魂"。古希腊悲剧开创了以人物的活动空间为出发点,选择事件临近结尾的部分作为正面展开的剧情,将此前的漫长而复杂的纠葛"闭锁"起来的"团块式"④情节结构形式。例如,埃斯库罗斯的《被缚的普罗米修斯》《阿伽门农》,索福克勒斯的《俄狄浦斯王》《安提戈涅》和欧里庇得斯的《美狄亚》等均采用了这种结构。这种结构完美地体现了舞台的集中性,而且把"发现"与"突转"融为一体,颇能激发观众的观赏兴趣和审美期待,故长期被欧洲悲剧创作所袭用。

从文本结构看,古希腊悲剧通常是独幕剧,剧情在一个空间展开,不分幕,但分为三场、四场或五场不等,另加一个开场和退场;每场之间以歌队的"合唱歌"隔开。对于具有连续性的剧情,往往用"三部曲"的形式来表现。

① 参见罗念生著:《古希腊悲剧》,《罗念生全集》第8卷,上海人民出版社2004年版,第7页。
② 同上书,第15页。
③ 〔德〕G. A. 施克著,宁瑛译:《希腊悲剧》,见陈洪文、水建馥选编:《古希腊三大悲剧家研究》,中国社会科学出版社1986年版,第539页。
④ 有人称之为"闭锁式"。

二　主要作家作品

（一）埃斯库罗斯的戏剧创作

1. 埃斯库罗斯①（Aeschylus，公元前525？—公元前456？）的生平和创作

埃斯库罗斯出生于雅典西北部埃琉西斯的一个贵族家庭，参加过希腊抵抗波斯入侵的马拉松战役和萨拉密海战，因负伤被人抬下战场，10年后又参加希腊击溃波斯舰队的海战，其《波斯人》描绘了这次战役的壮丽画卷。埃斯库罗斯最为看重的不是自己的悲剧创作，而是战功。据说生前他为自己写了这样的墓志铭："雅典人埃斯库罗斯，欧福里翁之子。躺在这里，杰拉的麦波翻腾。马拉松平原称他作战英勇无比，头发飘扬的波斯人心里最明白。"晚年居住在西西里岛南部的杰拉城。埃斯库罗斯为何离开雅典去西西里岛，说法不一。有人认为是当时雅典民主势力增强，贵族力量削弱，埃斯库罗斯难以接受。传说埃斯库罗斯有"闪烁智慧之光的秃顶"。有一天，雄鹰抓到一只乌龟，从去西西里岛访问的埃斯库罗斯头上飞过，雄鹰可能误认为埃斯库罗斯闪闪发亮的秃顶是一块石头，于是抛下乌龟，以便击碎龟壳吃掉它，结果把雅典人的"悲剧之父"给砸死了。②

埃斯库罗斯第一个在戏剧中采用两个演员，使戏剧冲突和对话有了广阔的用武之地。他一生创作了约八十多个剧本，有52部剧作获奖，其中13次获头奖。但这些剧作大多已亡佚，传世剧本只有7个：《乞援人》《波斯人》《七将攻忒拜》《普罗米修斯》《阿伽门农》《奠酒人》《报仇神》。《波斯人》取材于当时的现实生活，其余6部均取材于神话。埃斯库罗斯善于把情节相连续的剧作组织成一个整体，成功地创立了"三联剧"的体制，而且主要运用这种文本体制进行悲剧创作。《七将攻忒拜》是"俄狄浦斯三部曲"中的最后一部，《乞援人》是"达那伊得三部曲"中的第一部。《普罗米修斯》是"普罗米修斯三部曲"中的第一部，《阿伽门农》《奠酒人》和《报仇神》属于"俄瑞斯特亚三部曲"，这是现存古希腊悲剧中唯一一部完整的"三联

① 为便于读者查找，本书重点介绍的欧洲戏剧家的中外文姓名，大多以《简明不列颠百科全书》为准。

② 参见〔古希腊〕埃斯库罗斯等著，罗念生译：《古希腊悲剧经典》（上册），作家出版社1998年版，第3页。下文古希腊悲剧作家的生平介绍也参阅了这一选本所附的作家生平简介。

剧"。《普罗米修斯》《阿伽门农》是埃斯库罗斯的代表作。

埃斯库罗斯的剧作大多描写惊心动魄的事件和壮丽惨烈的场面,主要刻画上古时代高傲、坚定的巨神形象。他所营造的悲剧情境就像"霹雳与电火的瞬间",雄浑、庄严、神奇、诡谲,气势磅礴,令人震撼,洋溢着向旧秩序挑战的激情,透露出"高贵的雅典气质"和粗犷勇武的时代特征。因此,埃斯库罗斯被德国文艺理论家弗·史雷格尔誉为"为自由所鼓舞的歌手"。

埃斯库罗斯是古希腊悲剧真正的奠基人,他确立了欧洲悲剧的范式,对后世悲剧创作发生了巨大影响,故恩格斯称之为"悲剧之父"。

2.《普罗米修斯》解读

(1)剧情梗概

三场①悲剧,取材于古希腊神话。威力神和暴力神把普罗米修斯拖上场,宙斯之子——火神赫淮斯托斯遵照众神之王宙斯的旨意,用锁链锁住普罗米修斯,并用大铁锤把他钉在高加索山的悬崖上,让酷热的阳光烤焦他的皮肤。河神——普罗米修斯的岳父俄克阿诺斯的12个女儿组成的歌队、俄刻阿诺斯、伊俄等人先后来探望,通过与这些人的交谈得知:和宙斯一样同为神族的普罗米修斯帮助宙斯打败了宙斯的父亲,宙斯从而成为众神之王。但宙斯对于可怜的人类不但不关心,反而想把他们毁灭。普罗米修斯同情人类,他来到人间,教人们种田、造屋,并把文字、医药、占卜等多项知识传授给人类。当普罗米修斯打算把人类文明所需要的最后一种东西——火——传给人类时,遭到宙斯的拒绝。普罗米修斯不顾宙斯的强烈反对,当太阳车从天上经过时,他将事先备好的树枝伸进太阳车点燃,然后将火种带到人间。宙斯看见人间火光冲天,十分生气,派火神将普罗米修斯捆绑在大地边缘荒无人烟的高加索山的崖石上。普罗米修斯受尽折磨,但英勇不屈。普罗米修斯平日经常说,他知道一个制服宙斯的秘密——宙斯如果娶忒提斯为妻,所生的儿子将比宙斯强大,这个儿子将推翻他的父亲。宙斯想趁机逼迫普罗米修斯说出这个秘密,派随从赫耳墨斯来恐吓和劝说:如果你不听劝告,那凶猛的鹰"会把你的肝啄得血淋淋的"。普罗米修斯毫无惧色,严词拒绝。愤怒的宙斯制造雷电和狂风,普罗米修斯在风暴与雷电中消失。

(2)解析

《普罗米修斯》塑造了一个为了人类的幸福而勇于牺牲、敢于抗拒邪

① 另有开场、退场,下同。

恶、坚定而高傲的巨神形象,剧中的天神世界实际上是人类社会的艺术写照。宙斯是一个残暴的统治者,在他的统治之下,人民群众受尽磨难,但他的横暴吓不倒处于被统治地位的人民群众,更无法摧毁普罗米修斯的坚强意志。普罗米修斯则是旧秩序的挑战者,代表着社会正义,是人的力量、智慧的化身,他只承认理性与公道,不承认任何权威。宙斯可以消灭他的肉体,但无法征服其精神。这是剧作家对专制统治的反思,表明剧作家对民主政治的向往。这也正是当时时代精神的体现。19世纪俄国文学评论家别林斯基指出:"普罗米修斯从天上窃得而传授给人间的火,是个什么东西呢?——这是把人们从动物性直感状态的僵死的梦境中唤醒过来的思想、意识。"①这是对普罗米修斯形象准确而深刻的把握。普罗米修斯给人类带来的不只是一种必不可少的生活物质财富,而是标志着人类的高贵与尊严的思想,他之所以不可战胜,也正在于此。

剧作"悲"的成分并不多,"严肃"的特征较为鲜明。歌队的抒情演唱和人物的对话较充分地揭示了人物的内心世界,天神出没、烈日危岩的场景营造了一种庄严、雄浑的氛围。出场人物虽然不多,但场面显得雄伟阔大。剧作选取事件临近结尾的部分作为正面描写的对象,以人物活动的空间为出发点来建构剧情。

《普罗米修斯》的缺陷也是明显的,被捆绑在崖石上的普罗米修斯自始至终不能动,舞台上必然显得沉闷、呆板。出场人物大多与普罗米修斯没有实质性的冲突,普罗米修斯的"行动"主要靠人物的对话交代出来,心理活动虽然揭示得比较充分,但戏剧性不是很强。有些对话过于冗长,且缺乏动作性。例如,普罗米修斯与歌队的对话、伊俄与普罗米修斯的对话就是如此。有学者认为,此剧是埃斯库罗斯现存悲剧作品中的"最后一部",这说明,悲剧这种形式在埃斯库罗斯手里还没有发展到完备的程度。

3.《阿伽门农》解读

(1)剧情梗概

五场悲剧,取材于古希腊神话。国王阿伽门农的嫂子——"天下第一美女"海伦与特洛伊王子私奔了,希腊人的感情受到强烈刺激,要求讨伐特

① 〔俄〕维·格·别林斯基著,满涛译:《对民间诗歌及其意义的总的看法》,《别林斯基选集》第3卷,上海译文出版社1980年版,第211页。

洛伊,夺回海伦。阿伽门农率军队远征特洛伊,国内的人们焦急地等待着消息。守望人发现远处燃起报告特洛伊陷落的烽火,王后克吕泰墨斯特拉命点燃宫前祭坛上的火,举行祭祀。不久,传令官回来向王后报告国王大获全胜的经过。接着,阿伽门农携女俘、侍妾卡珊德拉归来,王后以迎接天神的隆重礼仪欢迎国王凯旋,使阿伽门农深感不安。王后独自来到卡珊德拉的车前,命她下车,同时告诉她,她只能和奴隶们呆在一起。卡珊德拉刚踏入宫门,就传来阿伽门农遇刺的惨叫声,接着,她也倒在血泊中。原来,阿伽门农出征前亲手杀了他与克吕泰墨斯特拉所生的女儿献祭,对此,王后一直耿耿于怀。阿伽门农离家十年,期间克吕泰墨斯特拉与阿伽门农家族的仇人、阿伽门农的堂弟埃癸斯托斯姘居。正是王后制造了这起惨案,她手持利剑,站在两具尸体中间,看着阿伽门农的鲜血涌出,感到无比畅快。在长老们的斥责声中,克吕泰墨斯特拉与姘夫一起庆祝胜利。

(2) 解析

《阿伽门农》是《俄瑞斯特亚》悲剧三部曲的第一部,剧作描写的是家族内部惊心动魄的杀戮,但反映了深广的社会生活内容。作者通过由12个长老组成的歌队的眼睛观察和评判人物,对王后克吕泰墨斯特拉的阴险、残忍、无耻进行了揭露,在赞美阿伽门农为国复仇、建立功勋的英雄行为的同时,对他杀女献祭的残忍行径和好战的行为也进行了一定程度的谴责。

剧中的阿伽门农是"这个时代的人们中最值得尊敬的人""高贵的雄狮",他所率领的远征军攻下了特洛伊,"这些是献给全希腊的神的战利品,是军队钉在他们庙上的,光荣的礼物万古长存"。当年他为了使风暴平息下来,以利军队出征,残忍地杀死自己的女儿献祭,则是不能容忍的罪恶。剧中写道:"凡人往往受'迷惑'那坏东西怂恿,她出坏主意,是祸害的根源。因此他忍心作他女儿的杀献者,为了援助那场为一个女人的缘故而进行报复的战争,为舰队而举行祭祀。她的祈求,她呼唤'父亲'的声音,她的处女时代的生命,都不曾被那些好战的将领所重视。她父亲作完祷告,叫执事人趁她诚心诚意跪在他袍子前面的时候,把她当一只小羊举起来按在祭坛上,并且管住她美丽的嘴,不让她诅咒他的家。那要靠暴力和辔头的禁止发声的力量。她的紫色袍子垂向地面,眼睛向着每个献

祭的人射出乞怜的目光……"①从歌队的演唱中我们不难看出,作者对被杀的少女充满同情,对阿伽门农的昏昧冷酷有所斥责。阿伽门农远征特洛伊的原因是:他哥哥的妻子海伦与特洛伊王子私奔,阿伽门农要去夺回海伦。他为此征战十年,终于毁灭了特洛伊城。对此,长老们说:"你会为了海伦的缘故率领军队出征,那时候,不瞒你说,在我的心目中,你的肖像颜色配得十分不妙,你没有把你心里的舵掌好。"远征不但摧残了别人,也损害了自己。"送出去的是亲爱的人,回到每一个家里的是一罐骨灰……他们虽是征服者,却埋在敌国的泥土里……我宁可选择那不至于引起嫉妒的幸福;我也不愿意毁灭别人的城邦,也不愿意被人俘虏,眼看我过奴隶生活。"这反映了古希腊人民厌倦战争的情绪和善良的秉性。

 剧作家没有从狭隘的民族情绪出发去描写阿伽门农的远征,而是作了相当冷静的超越性的思考。对于这场因家族杀戮而生的大悲剧,剧作家分别从道德、报应和命运等角度进行了解释。"作恶的人必有恶报,这是不变的法则。"这虽然是长老们对杀夫者克吕泰墨斯特拉今后命运的预示,但也可用来说明阿伽门农之死。阿伽门农之死正是由于他作恶——多年前,"他满不在乎,像杀死一大群多毛的羊中一头牲畜一样,把他自己的孩子……杀来献祭"。他远征特洛伊,不仅杀戮那里的人民,而且彻底毁灭不可侵犯的神庙。因此,凶恶的报怨鬼要他偿还欠下的血债。"凡人的命运啊!在顺利的时候,一点阴影就会引起变化,一旦时运不佳,只须用润湿的海绵一抹,就可以把图画抹掉。比起来还是后者更可怜。"阿伽门农的悲剧也可以说是命运所定,他为了夺回海伦,却失去了女儿,身为国王,主宰千百万人的命运,统率大军征服了敌国,凯旋归来,却死在妻子的剑下。妻子就像用润湿的海绵轻轻一抹,阿伽门农所描绘的壮丽图画以及生命立即就被抹掉了。女俘卡珊德拉的命运就更是如此。剧作说明不可知的无法逆转的命运使古希腊人颤栗。

 剧作对王后杀夫以及与丈夫的堂弟埃癸斯托斯通奸的行为进行了谴责,克吕泰墨斯特拉被塑造成一个凶悍、虚伪、淫荡的反面人物。但与我国古典戏曲中的奸情悲剧不同,剧作对克吕泰墨斯特拉的奸情并没有做正面描写,她杀夫的主要原因既不是因为奸情,也不是因为丈夫带回一个小老婆

① 〔古希腊〕埃斯库罗斯等著,罗念生译:《古希腊悲剧经典》(上册),作家出版社1998年版,第50页。下引古希腊悲剧剧作台词未注明出处者,版本同此。

使她心生嫉妒，而是因为阿伽门农曾杀女献祭，大大伤害了作为母亲的克吕泰墨斯特拉，这就赋予她的杀夫行动以一定程度的正义性，克吕泰墨斯特拉与古典戏曲中的淫妇形象判然有别。

通过以上分析可知，《阿伽门农》虽然运用了道德评判，但不只是从一个角度去观察和反映社会生活，宗教神学角度——对神的存在深信不疑，人的命运祸福在神的掌控之中，因果报应等也是剧作重要的出发点，故其主题和人物性格都呈现出一定程度的复杂性。尽管剧中说阿伽门农是高贵而伟大的，但剧作所展示的阿伽门农却有冷酷无情的一面，他不但亲手杀害了自己的女儿，而且为了夺回海伦发动罪恶的战争，毁灭他人的国家和神庙，背弃妻子，将女俘带回做侍妾，可见，他在作者眼里并不是一个令人敬仰的伟大人物。这对后世悲剧人物的塑造产生了很大影响——悲剧描写比我们今天的人好的人，但悲剧中的"好人"并不是"完人"，他会因为命运的捉弄犯错误，甚至于犯罪，他的悲剧结局与他所犯的错误或罪行（行动）之间有一种因果关系。

剧作截取事件临近结尾的部分，以人物活动的空间为出发点来结构剧情。歌唱部分在剧中占有重要地位，除了歌队有贯穿始终的歌唱之外，卡珊德拉也有大段歌唱，这些歌曲成为推动剧情发展的重要成分。

尽管《阿伽门农》是埃斯库罗斯悲剧中最为杰出的作品之一，有"古希腊悲剧中的一绝"之美誉，但仍然有明显的不足：前半部分缺少紧张的戏剧冲突；阿伽门农很晚才出场，出场后又很快被杀害，其"行动"大多由别人讲述，因此，其形象不够鲜明突出，倒是克吕泰墨特拉的形象较为鲜明。"俄瑞斯特亚三部曲"是埃斯库罗斯晚年的作品，上演于公元前458年，也就是埃氏去世前两年，这再一次说明，古希腊悲剧在埃斯库罗斯手里尚未发展到完备的地步。

（二）索福克勒斯的戏剧创作

1. *索福克勒斯（Sophocles，公元前496？—公元前406？）的生平和创作*

索福克勒斯出生于雅典科罗诺斯乡一个富裕的工商业主家庭，16岁时就因出众的音乐才能和英俊的长相而被选入颂神合唱队担任领唱。他主要活动在雅典奴隶民主制的鼎盛期，是最高统治者伯利克里的好友，先后担任过雅典税务委员会主席、握有军事和行政大权的"十将军"之一等要职。晚年参加过反民主的政变，曾任侍奉医神的宗教团体的司祭。不过，索福克勒

斯主要还是以悲剧文学创作而闻名于世。

索福克勒斯一生共创作了123个剧本①,绝大多数是悲剧,也有一些萨提洛斯剧。参加了约30次戏剧比赛,获头奖24次②,击败过前辈埃斯库罗斯,也曾输给比他小十多岁的欧里庇得斯,现只有7部剧作有完整的剧本传世:《埃阿斯》《安提戈涅》《俄狄浦斯王》《厄勒克特拉》《特拉喀斯少女》《菲罗克忒忒斯》《俄狄浦斯在科罗诺斯》。《俄狄浦斯王》《安提戈涅》是其代表作。这些剧作均取材于神话。与埃斯库罗斯喜欢以"三联剧"的形式来表现神话中的长篇故事不同,索福克勒斯的剧作都是独立成篇的单本剧。

索福克勒斯被誉为"刻画人物的巨匠",其笔下的人物形象大多鲜活、丰满,面貌各异。虽然其剧作大多描写的也是天神、伟人,但与埃斯库罗斯剧中那些远离现实、高傲自负的巨神形象有所不同,他们比较富有人情味,与现实生活中的人比较接近,同时也具有一种高贵气质。亚理斯多德在《诗学》中说,索福克勒斯是按照"人应当有的样子"的原则来刻画人物的,也就是说,他所刻画的人物带有理想化色彩。诚如所言,索福克勒斯笔下的俄狄浦斯、安提戈涅等确实是"比一般人好的人",在他们身上凝聚着雅典奴隶民主制鼎盛期的时代精神,闪耀着英雄主义和理想主义的光辉,而且,安提戈涅等人物的性格具有一定的复杂性,这在古希腊悲剧中是并不多见的。

在三大悲剧诗人中,索福克勒斯的成就是最高的,罗马演说家西塞罗誉之为"悲剧界的荷马"③。他把有台词的演员由两个增加到三个,为剧情的灵活性、可变性、丰富性、戏剧冲突的复杂性以及人物形象的鲜明性奠定了基础。例如,《安提戈涅》就设置了多重人物关系——安提戈涅与国王克瑞昂、妹妹伊斯墨涅、未婚夫海蒙;克瑞昂与儿子海蒙、城邦众长老、先知特瑞西阿斯等均有复杂的纠葛,这使得戏剧冲突既强烈,又复杂,戏剧情节具有丰富性,同时,也能把人物刻画和情节建构很好地统一起来,情节成为人物行动的过程和性格的历史;以命运来解释所摄取的社会生活现象,把"命运悲剧"发展到极致;着力创造崇高美,使崇高成为悲剧美感的主导成分;完善"闭锁式"结构,使之成为欧洲古典悲剧的结构范式。

① 一说有130个剧本。
② 一说总共获奖18次,其中既有头奖,也有次奖。
③ 荷马,盲人,相传他是古希腊著名史诗《伊利亚特》《奥德赛》的作者,约生活在公元前9至8世纪。

2.《俄狄浦斯王》解读
(1) 剧情梗概

四场悲剧,取材于古希腊神话。忒拜城瘟疫肆虐,老祭司领众人来到王宫前院向国王俄狄浦斯求助。从神庙回来的克瑞翁传达神示说,瘟疫蔓延是因前国王拉伊俄斯被害,凶手一直没查出,惩处凶手,瘟疫才可能被遏制。俄狄浦斯问前国王在哪里遇害?谁目睹过此事?克瑞翁说,那是在你治理这个城邦之前,国王在路上被一伙外邦强盗杀害,只有一个牧羊人逃了回来。不久,那说谜语的妖怪在忒拜作恶,迫使我们把这个缺少线索的案子放了下来。

俄狄浦斯依克瑞翁的建议,请来先知忒瑞西阿斯,可这个盲人什么都不肯说。俄狄浦斯大发脾气,被逼急了的先知说:"你就是你要寻找的杀人凶手。"俄狄浦斯以为是克瑞翁收买了这个术士,他散布谣言目的是要夺权。先知坚决否认,克瑞翁也与俄狄浦斯吵起来,这惊动了王后——克瑞翁的姐姐伊俄卡斯忒。她安慰丈夫说,预言不可信,当年拉伊俄斯得到神示,说他将死在儿子手中。儿子才出生三天就被他丢到荒山里去了,可他却是被一伙外邦强盗所杀。

俄狄浦斯听了反而魂飞魄散,他急切地向妻子追问前国王被害的详情,听着听着,他浑身颤抖起来。伊俄卡斯忒问丈夫为何如此紧张,俄狄浦斯道出隐情:他原是科任托斯王子,在一次宴会上,一个喝醉了的人说他不是国王的儿子,谣言越传越广,他瞒着父母去求神示,结果又添极大惊恐——他命中注定要杀父娶母。于是,他逃离科任托斯,在一个三岔路口与一辆马车上的几个人发生争执,一时性起,将那一伙人打死了。车上有一位老人,年纪、模样与伊俄卡斯忒所描述的前国王很相似。这时从科任托斯来的报信人要俄狄浦斯回去继承王位,因为俄狄浦斯的父亲去世了。伊俄卡斯忒听到这个消息很高兴:你看,天神的预言成什么东西了!俄狄浦斯也为神示"不值半文钱"而高兴。可母亲仍健在,他怕陷入娶母的厄运,故还是不打算回去。报信人说,科任托斯王和王后只是他的养父养母,当年忒拜的牧羊人要把一个婴儿扔掉,正是他把这婴儿接过来,婴儿的两只脚被钉在一起,又红又肿,于是他给婴儿取名叫俄狄浦斯,意思是"又红又肿的脚",然后把婴儿送给了科任托斯王。伊俄卡斯忒阻止俄狄浦斯再问下去,可俄狄浦斯坚持要弄个水落石出,催促部下赶快去把牧羊人找来。伊俄卡斯忒冲进王宫。

牧羊人来了,一切都水落石出,那可怕的神示在俄狄浦斯身上一一应验

了。俄狄浦斯冲进王宫,发现母亲——夫人已自尽,他取下她袍子上的两只金别针,刺瞎自己的双眼,把两个年幼的女儿托付给克瑞翁,离开了王宫。

(2)解析

《俄狄浦斯王》是古希腊命运悲剧的代表作,也是影响巨大、流播广远的世界悲剧经典名著,反映了古希腊人对命运的恐惧以及人类与命运抗争的坚强意志和伟大力量。同时,也诉说了步入文明之初的先民对历史上曾经长期存在的乱伦现象的痛苦记忆。剧作以难以逃避的"命运"来解释人类面临的生存困境。主人公俄狄浦斯本人就是相信神灵和命运的,他逃避厄运和追查凶手的行动实际上都是按照神示在进行的,这说明当时的人们对冥冥之中的神秘力量相当迷信。但剧中的"命运"又被描绘成一股邪恶的力量,正是这股邪恶的力量让高尚、正直、纯洁的俄狄浦斯无意识地犯下了杀父娶母的罪行,也正是这股邪恶的力量使"好人"俄狄浦斯由顺境走向了逆境。剧作昭示了作者对可怕命运的憎恶以及对人的自由意志的礼赞。

剧作虽然取材于神话,但有一定的现实性,表现出剧作家对现实政治和家庭伦理生活的高度关注。剧作比较成功地塑造了俄狄浦斯的形象。俄狄浦斯是一个敢于同命运抗争、勇于承担责任、富有智慧、正直善良、关心民众疾苦的伟大人物,他的遭遇令人同情,他的品格令人敬仰。他的人生经历和精神世界体现了人的价值与尊严。他所犯下的杀父娶母的罪行是不可饶恕的,但因犯罪的原因不是他德行有亏,而是不可抗拒、难以逃避的"命运"使然,为了逃避这一厄运,他已竭尽全力,但仍然未能逃脱,故其罪行不是令人愤慨,而是使人恐惧,其由顺境走向逆境的不幸遭遇不是"大快人心",而是令人同情。剧中从哲理高度揭示了人的盲目性。俄狄浦斯能够猜破斯芬克斯的谜语,拯救陷入困境的城邦,但他看不清自己的父母,竟然亲手杀死了自己的父亲,娶了自己的母亲并和她生育了几个孩子,而他所犯下的罪行又正是他自由意志的体现。俄狄浦斯最后刺瞎自己的双眼正是对人的盲目性的一种哲理体认。俄狄浦斯"参加了自己悲剧的制造",他是"比我们今天的人好的人",但却在无意之中犯下了导致他由顺境走向逆境的过失,最后,为了承担责任,他以残酷的"自裁"把苦难升华为壮丽的场景。这一高尚、伟岸、坚强的人物形象和"好人由顺境走向逆境"的单一结构成为后世欧洲悲剧人物、悲剧结构的最高典范。

剧作以追查凶手的行动为中心事件,追查者本人就是凶手,这一构思本身就具有很强的戏剧性和象征性。追查行动充满悬念,结局难以预料,但又

合情合理。俄狄浦斯的责任心与荣誉感成为追查行动的内在动力,令观众信服、感动。

剧作创造了"闭锁式"结构,选择事件临近结尾的部分作为正面展开的剧情,凭借"发现"与"突转"来营造颇具吸引力的戏剧情境,不断激发和满足观众的审美期待。戏剧冲突集中、强烈,结构完整而紧凑。这一结构形式在当时就备受推崇,亚理斯多德在其《诗学》中誉之为"古希腊悲剧的典范",对后世欧洲戏剧乃至世界戏剧都有深远影响。曹禺先生的话剧《雷雨》采用的就是这种"闭锁式"结构。剧作庄严、雄浑的风格同样为欧洲悲剧确立了典范。剧情线索单纯,但情节生动自然,迭宕起伏,扣人心弦。

《俄狄浦斯王》从命运不可抗拒的宗教立场出发来建构剧情,这一"宗教叙事"丰富并深化了剧作的蕴涵,使剧作所营造的戏剧情境不仅具有深刻的社会生活内容,也具有丰富的宗教蕴涵,同时还具有一种引人入胜的神秘色彩,增强了剧作的艺术魅力。

《俄狄浦斯王》以俄狄浦斯为主要描写对象,但人物的个性似不够鲜明突出,剧作家对剧情的关注超过了对人物个性的关注。塑造个性特征鲜明突出的人物形象的剧作当属《安提戈涅》。

3.《安提戈涅》解读

(1) 剧情梗概

五场悲剧,取材于古希腊神话。前国王奥狄浦斯①的儿子埃特奥克勒斯和波吕涅克斯同时死于对方矛下。新任国王克瑞昂安葬了保卫忒拜的埃特奥克勒斯,同时宣布攻打忒拜的波吕涅克斯是"叛逆",不准下葬。奥狄浦斯的长女安提戈涅问妹妹伊斯墨涅是否愿意帮她一起埋葬哥哥,妹妹说,我既然受压迫,就只好服从当权的人。埋葬故去的亲人是对神的义务,否则将会遭天谴,但履行"神律"就是违抗王命,安提戈涅要冒死安葬亡兄,妹妹斥其愚蠢。

士兵向国王急报:波吕涅克斯已被人安葬! 克瑞昂下令追查罪犯。安提戈涅被捕,克瑞昂问:你难道不知禁葬令? 安提戈涅说:"我不认为一个

① "奥狄浦斯"亦即"俄狄浦斯";"克瑞昂"亦即"克瑞翁";"忒拜"亦即"忒拜"。同为罗念生先生所译的不同剧本,存在地名、人名不统一的问题。这里所依据的译本为:罗念生译《安提戈涅》,人民文学出版社1998年版。为尊重所据译本,笔者行文时不求人名、地名的统一。本书剧本之译名以笔者所据之译本为准。

凡人下一道命令就能废除天神制定的永恒不变的不成文律条!"①克瑞昂决定处死这个傲慢的外甥女。伊斯墨涅也被当做嫌犯押了上来,她表示愿意分担罪责,但遭到姐姐的拒绝。伊斯墨涅提醒克瑞昂,安提戈涅是他儿子海蒙的未婚妻,但克瑞昂还是不肯收回成命。

海蒙来告诉父亲,市民们认为安提戈涅做了最光荣的事,不应该被处死。克瑞昂大怒:用得着你来教训我吗!海蒙说,如果安提戈涅被杀,他也不想活了。克瑞昂怒斥儿子,下令把安提戈涅押上来,让她立即在未婚夫面前受死,海蒙愤然离去。

克瑞昂下令将安提戈涅关进远离城邦的石窟,让她慢慢死去。长老们前来送别,称赞安提戈涅"很光荣"。先知特瑞西阿斯急忙赶来告诉国王,城邦的祭坛和炉灶全被猛禽和狗子用它们从波吕涅克斯尸体上撕下来的肉给弄脏了,众神不悦,占卜无法进行,但克瑞昂拒绝采纳先知对死者让步的建议。先知警告:你将拿你的亲生儿子作为赔偿!先知离去,长老们又反复劝说,克瑞昂终于同意作出让步,赶往石窟释放安提戈涅。

报信人向王后欧律狄克报告:国王赶到石窟时,安提戈涅已上吊自尽,海蒙正抱着死者哭泣。国王叫他赶快出来,海蒙却饮剑而亡。王后听罢一言不发回宫去了。克瑞昂跟随抬着海蒙尸体的众仆人回来,从宫中出来的报信人说,王后自杀了。克瑞昂痛不欲生。

(2)解析

社会思想蕴涵丰富,反对专制暴政,提倡民主,歌颂英雄主义,是《安提戈涅》主要的思想成就。

安提戈涅冒死安葬亡兄的行动包含多重意义。对神的虔诚信仰是第一层含义。安葬和祭祀往生亲人是"神律",安提戈涅宁可献出自己的生命也要执行这一"神律"正是为了"得到地下鬼魂的欢心":"我要埋葬哥哥,即使为此而死,也是件光荣的事;我遵守神圣的天条而犯罪,倒可以同他躺在一起,亲爱的人陪伴着亲爱的人;我将永久得到地下鬼魂的欢心,胜似讨凡人欢喜。"人性与爱心是第二层含义。"在这个国家里,只有在一颗孤零零的悲哀的心里还潜伏着人性,这是一个可爱的少女的心,从这颗心灵的深处生长出一枝爱的花朵,它达到了绝美的程度。安提戈涅不懂得什么叫政治。

① 〔古希腊〕索福克勒斯著,罗念生译:《安提戈涅》,见〔古希腊〕埃斯库罗斯等著,罗念生等译《古希腊戏剧选》,人民文学出版社1998年版,第140页。下引本剧台词版本同此。

她懂得爱。……她爱波吕涅克斯,因为他是不幸的,而且只有爱的至高力量才能使他摆脱灾殃。这是什么样的爱? 它并非性爱、父母子女之爱和手足之爱,它是这一切的至高花朵。在不为社会所承认、并为国家所否定的异性之爱、父母之爱、手足之爱的废墟上,在所有那些爱的无法根除的胚胎中,开出了纯粹人类之爱的最丰硕的花朵。"①但更为重要的是,剧作赋予安提戈涅的行动以反对专制暴政的民主精神和舍生忘死的英雄主义气概。安葬波吕涅克斯不仅是安提戈涅个人的选择,而且是忒拜城全体市民的一致愿望,而禁止安葬波吕涅克斯则是僭主克瑞昂一个人的意志,要将敢于违反禁葬令的人处死也是克瑞昂的独断专行,就连克瑞昂的儿子海蒙也坚决反对父亲的这些做法,在自杀之前,他把剑指向了父亲——暴君克瑞昂。在他看来,克瑞昂已经把忒拜变成了"只属于一个人的城邦",他背弃了全体市民,而安提戈涅的行为则受到了市民的一致赞赏。安提戈涅在克瑞昂面前毫不隐讳自己与专制统治者尖锐对立的观点,更不否认自己公然违抗禁葬令的"罪行",对于克瑞昂的命令和权威表示了极大的蔑视,对于因触犯王法而将付出生命的代价,她十分清楚,毫无惧色:"我知道我是会死的——怎么会不知道呢?——即使你没有颁布那道命令;如果我在应活的岁月之前死去,我认为是件好事!"由此可见,作者是站在安提戈涅和海蒙这一边的,他们被刻画成了社会的良心、民意的代表、反抗专制统治的勇士,作者通过安提戈涅、海蒙等人物形象彰显了民主精神和为正义而献身的英雄主义。

成功地刻画了安提戈涅的形象是《安提戈涅》主要的艺术成就。

安提戈涅是一个高出希腊一般女性标准之上、带有明显理想化色彩的形象,她是索福克勒斯按照人"应当有的样子"来刻画人物之主张的成功体现。古希腊有歧视妇女的恶俗,女性的社会地位不高,参加社会活动的权利基本上被剥夺,"顺从"被视为女性的美德,"软弱"是"女流"的共性,可是《安提戈涅》中的主人公安提戈涅却是一个具有男性品质的女性,她敢于发表与专制统治者完全相反的政治见解,单凭自己一个人,赤手空拳地去与握有生杀予夺之权的国王斗争,勇敢、顽强、坚毅是其主要性格特征。

首先,这一性格特征的生动呈现得力于剧作家所营造的戏剧情境。

奥狄浦斯发现自己犯下杀父娶母的罪行,自残退位。他的儿子埃特奥

① 〔德〕里夏德·瓦格纳著,张黎译:《论希腊悲剧中的个人与国家》,见陈洪文、水建馥选编:《古希腊三大悲剧家研究》,中国社会科学出版社1986年版,第160—161页。

克勒斯和波吕涅克斯轮流执政。当轮到波吕涅克斯执政时,埃特奥克勒斯却毁约不让波吕涅克斯执政。波吕涅克斯率领阿尔戈斯的六位英雄攻打忒拜,结果兄弟俩均战死。他们的舅舅——摄政克瑞昂僭位为王。他认为埃特奥克勒斯是为保卫忒拜而死,属为国捐躯,理应厚葬,而波吕涅克斯属于勾结异邦、背叛祖国,理应暴尸荒野,让鸟兽和狗撕吞,故下令:胆敢安葬波吕涅克斯者处死。可是在希腊人看来,让故去的亲人暴尸荒野是对神的亵渎,必遭天谴。也就是说,克瑞昂的"禁葬令"实际上是针对安提戈涅姐妹俩的。这就为主人公安提戈涅设置了一个无法两全的凶险情境,使剧作得以在尖锐的矛盾冲突中来刻画人物,人物性格的呈现主要依靠人物自身的"行动",而不是依靠他人的"介绍"。人物的心理刻画也相当细致。

其次,这一性格特征的生动呈现得力于对比手法的成功运用。

安提戈涅和伊斯墨涅都是死者波吕涅克斯的亲妹妹,不得让故去的亲人暴尸荒野的"天条"对她们具有相同的约束力,也就是说,"禁葬令"针对的是她们两个人。然而,姐妹俩的态度却迥然不同。姐姐安提戈涅选择了抗争,而妹妹伊斯墨涅则选择了顺从。这一鲜明对比凸显了主人公安提戈涅顽强、坚毅的性格。此外,剧作还把安提戈涅置于与城邦长老的对比之中去加以刻画。从总的倾向看,长老们是站在安提戈涅这一边的,他们对克瑞昂的专横、残暴心怀不满,对冒死安葬亡兄的安提戈涅充满敬意,但他们却没有一个人能够站出来帮一帮安提戈涅,而且和伊斯墨涅一样,认为违抗"禁葬令"是"自寻死路""愚蠢""鲁莽"。他们有时赞赏安提戈涅和海蒙,有时又附和克瑞昂,有时甚至说"双方都说得有理",摇摆不定,犹如墙头草,这就更凸显了安提戈涅超乎流俗的胆识和与众不同的坚强性格。

4.《特剌喀斯少女》解读

(1)剧情梗概

四场悲剧,取材于古希腊神话。普琉戎国国王的女儿得阿涅拉等待着久别的丈夫——宙斯的儿子赫剌克勒斯归来。婚后丈夫就经常出远门,最后一次出远门前他告诉妻子一道神示:一年零三个月后若活着回来,他将一生平安,否则即就此结束生命。现在,归期已到,却不见丈夫回来,心急如焚的得阿涅拉命长子许罗斯去寻找他父亲。报信人带来好消息,她丈夫很快就要归来。

传令官带着一群女俘回来,他告诉主母,赫剌克勒斯之所以要攻打欧律托斯,是因为他曾卖身为奴,在那里服苦役时受尽凌辱。赫剌克勒斯攻城得

胜后去还愿,不久就会回来。得阿涅拉见站立一旁的女俘们哭哭啼啼,十分同情,她问其中一个年轻漂亮的女子叫什么名字,谁是她的父母,那女子一言不发。传令官说,他也不知道她是谁。得阿涅拉叫传令官把她们带进屋子里去休息。

报信人对主母说,传令官欺骗了她。他刚才听传令官对别人说,那个漂亮的女俘名叫伊俄勒,是欧律托斯国王的女儿。您丈夫看上了她,但未能说服伊俄勒的父亲把女儿嫁给他,于是,您丈夫就发动战争,杀了伊俄勒的父亲,毁了她的祖国。他把这绝色女子带回来,显然不是为了增加一个奴隶。

得阿涅拉还想拴住丈夫的心,她记起出嫁时的一件事:她跟随赫刺克勒斯来到河边,一只怪兽背她过河时在她身上乱摸,赫刺克勒斯见状拔箭射杀怪兽,怪兽临死前说,它伤口处的血块是"媚药",可使赫刺克勒斯不至于移情别恋。她把珍藏多年的"媚药"涂在一件新衣服上,托传令官带给他,希望把"花心"的丈夫拉回来。传令官走了,得阿涅拉发现刚用来涂药的一小团羊毛化为了泡沫。她意识到血块可能有毒,怪兽正是要利用她报那一箭之仇。她越想越害怕,但已无可挽回。

许罗斯回来了,他斥责母亲不该对他父亲下此毒手——父亲穿上那件衣服,就像有毒蛇在咬,脱不下来,现已奄奄一息。得阿涅拉慢慢地走进屋子里。一会儿,女仆报告,主母自杀了。

赫刺克勒斯被抬回家中,他严厉谴责无情无义的妻子。儿子许罗斯告诉他,母亲原本是好意,没想到却上了那怪兽的当,因为自责,已自杀。赫刺克勒斯说,我的父亲曾预言,我将死在一个住在冥府的死者手里,没想到如此灵验。他要儿子起誓,娶伊俄勒为妻,然后为他举行火葬。

(2)解析

《特刺喀斯少女》和《美狄亚》一样,都以家庭中的移情别恋现象为描写对象,但题旨和人物形象却很不相同。

《特刺喀斯少女》以女性的视角对男子喜新厌旧的恶行进行了抨击,认为这种生来就有的"性情"不只是毁灭家庭,给妻子带来极大的伤害,作为"新宠"的女子其实也是受害者。赫刺克勒斯娶回一个新欢,不仅使妻子得阿涅拉深陷于痛苦之中——两个女人住在一起,共一个丈夫,这种事情哪一个女人忍受得了呢?同时也毁了"新欢"伊俄勒的一切——父亲丧命,祖国倾覆,自己成了俘虏,她的一生将伴随着痛苦与不幸。但与《美狄亚》不同的是,赫刺克勒斯对伊俄勒的不法爱情被解释成难以逃脱的命运使然,是不

可逆转的命运的安排。而伊阿宋的停妻再娶则完全是德行不修的丑行,他为了继承王位,改善自己的生存条件,狠心地抛弃了为自己献出一切的妻子。赫剌克勒斯的毁灭虽然也是妻子一手造成的,但这与美狄亚的疯狂报复不同,得阿涅拉的动机原本是好的,她只是想重新点燃爱情的火焰,是无意中犯罪,这一切都是冥冥之中的神早就安排好了的。因此,赫剌克勒斯的遭遇能引起怜悯与恐惧。《特剌喀斯少女》和《俄狄浦斯王》一样,是古希腊悲剧中的命运悲剧之一。

《特剌喀斯少女》反映了古希腊社会妇女地位低下、婚姻的主动权掌握在男性手里的状况。得阿涅拉为丈夫生养了那么多儿子,尽管他平时很少回家,她经常为他担惊受怕,但他还是嫌她年老色衰,移情别恋。这种情况并非只是个别现象。得阿涅拉曾这样对丈夫的传令官说:"听你说话的不是个胸襟狭窄的妇人(指得阿涅拉自己),她不是不懂得人们的性情;他们生来是喜新厌旧的。谁像拳师一样站起来,拳头对拳头和厄洛斯搏斗,谁就不聪明,因为厄洛斯随心所欲,统治着众神和我,他怎么会不统治另一个像我这样软弱的女人呢?如果我责备我丈夫染上这种狂热病,或是责备这女子,我就是发疯了;这种事对他们说来没有什么可耻,对我说来也没有什么害处。"这些话有的并不是得阿涅拉的心里话,她这样说的目的是为了让传令官把丈夫带回女俘的实情告诉她,同时,她觉得与年轻的伊俄勒"争风吃醋"难为情。但从这些话中我们不难看出,喜新厌旧者主要是男性,受害的则是女性。这已经成为当时的一种社会风气。

得阿涅拉的形象相当独特,她和美狄亚一样,被负心的丈夫抛弃,但她没有采取报复手段,而是企图用"媚药"把丈夫拉回到自己身边,当得知因为爱丈夫却害了丈夫时,她勇敢地担当起责任,实行惨烈、残酷的"自裁",而且是在和丈夫结婚的婚床上结束自己的生命,可见她的痴情与忠贞。她在人前甚至不大好意思说出她对丈夫的怨恨。善良、羞怯、柔顺、胆小显然是她性格的主导面,这使得这一形象卓然特出。剧作一开始就从得阿涅拉的见闻、感受的角度表现这一生活事件,得阿涅拉的行动贯穿大部分剧情,因此,得阿涅拉的形象刻画得相当鲜明。

在索福克勒斯的悲剧作品中,还有以女性为主要人物的作品,但她们的形象各不相同,《安提戈涅》中的安提戈涅与得阿涅拉就很不一样。安提戈涅面对握有生杀予夺大权的国王,冒死违抗禁令,以个人的自由意志对抗强权,表现了坚毅果决、敢作敢为的男性品质。如果说安提戈涅带有较浓重的

理想主义色彩,那么,得阿涅拉则带有一定的现实主义色彩。

赫剌克勒斯是为民除害的英雄,曾制服过多种妖魔鬼怪、凶禽猛兽,所以歌队长见他遭受痛苦,感叹道:"我一听见我们主上的灾难就发抖,这样好的英雄竟遭受了这样大的灾难!"然而剧作并没有表现他的英雄事迹,而是重点描写他因爱上伊俄勒而给妻子带来的痛苦,以及神示一步步应验,导致他走近死亡的过程。

赫剌克勒斯一直到"退场"才出场,故把他当成该剧的悲剧主人公也许是不合适的。《特剌喀斯少女》的悲剧主人公应是善良、柔顺的得阿涅拉。这一悲剧人物与东方悲剧中以善良、柔弱为特征的主人公有某些相似之处。《特剌喀斯少女》的风格与庄严、雄浑、粗犷的《俄狄浦斯王》《安提戈涅》迥然不同,神秘、深邃、细腻。可见,即使是同一悲剧作家的作品也存在风格、形态的多样性。这一剧作曾被古罗马悲剧作家塞内加改编成《奥塔山上的海格立斯》,可见它的艺术魅力是经久不衰的。

(三) 欧里庇得斯的戏剧创作

1. 欧里庇得斯(Euripides,公元前484？—公元前406)的生平和创作

欧里庇得斯的生平事迹缺乏可靠的记载,有人说,他出生于萨拉弥斯岛的一个贵族家庭;也有人说,他出生在一贫穷的蔬菜商贩家里,他的母亲就是卖野菜的。① 少年时代他学习绘画,也学过摔跤和拳击,后来服过兵役。迁入雅典后,担任过阿波罗神庙的祭司。他喜爱哲学,曾在阿那克萨哥拉门下学习自然哲学。29岁时被选拔参加戏剧竞赛,但未能获奖,14年后(公元前441年)才赢得第一次胜利。共得过4次头奖,第4次获头奖是在他去世之后。76岁时应邀到马其顿国王阿基劳斯宫中做客,次年冬客死马其顿,传说是被马其顿国王的狗给咬死的。

欧里庇得斯一生共写了92个剧本,其中有名目可考者81个,有完整剧本传世者19个:《阿尔刻提斯》《美狄亚》《希波吕托斯》《赫剌克勒斯的儿女》《安德洛玛克》《赫卡柏》《请愿的妇女》《特洛亚妇女》《伊菲革涅亚在陶洛人里》《海伦》《俄瑞斯特斯》《疯狂的赫剌克勒斯》《伊翁》《厄勒克特拉》《腓尼基少女》《伊菲革涅亚在奥利斯》《酒神的伴侣》《圆目巨人》《瑞索斯》。《瑞索斯》一剧是否为其所作尚存争议,《圆目巨人》是萨提洛斯剧,余

① 参见阿里斯托芬《阿卡奈人》第二场狄开奥波利斯调侃欧里庇得斯的台词。

皆为悲剧。《美狄亚》是其代表作,在世界上广有影响,但在公元前428年参加悲剧竞赛时此剧仅得第三奖。

欧里庇得斯的"悲剧也取材于神话传说,大部分以家庭生活为题材,讨论战争、民主、贫富、宗教、妇女的地位等问题,反映了雅典奴隶民主制衰落时期的社会思想"。他深受公元前5世纪智者派哲学思潮的影响,"好在悲剧中发表议论,因而有'舞台上的哲学家'的美称"。① 埃斯库罗斯和索福克勒斯的悲剧是很少关注爱情的,欧里庇得斯对此则给予了关注,《希波吕托斯》就是以描写"不法爱情"为主要内容的一部名作。欧里庇得斯的剧作大多刻画性格迥异的女性——美狄亚、阿尔刻提斯、费德拉、海伦、雅典娜、卡珊德拉、赫卡柏、安德洛玛克……都是性格迥异的女性形象。与"按照人应当有的样子"来描写人物的索福克勒斯不同,欧里庇得斯主张"按照人本来的样子"来刻画人物。这一选择标志着"英雄悲剧"的结束和现实主义精神的强化,同时也昭示了古希腊悲剧形态的多样性。欧里庇得斯的晚年致力于传奇剧和悲喜剧的创作,《伊翁》《伊菲革涅亚在陶洛人里》《海伦》等三部剧作就属于这类作品。《阿尔刻提斯》的"团圆"结局也与传统悲剧的结局颇不相同。

2.《美狄亚》解读

(1)剧情梗概

五场悲剧,取材于古希腊神话。老仆人叙述主母的经历和遭遇:科尔喀斯国王的幼女、地狱女神神庙的祭司美狄亚曾狂热地爱上伊俄尔科斯国王的孙子——前来盗取美狄亚父亲宝物金羊毛的伊阿宋。美狄亚帮伊阿宋盗取了金羊毛并和他私奔。途中,她又杀死了前来追击伊阿宋的亲弟弟。伊阿宋完成任务回国,叔父却不肯履行诺言,把本该伊阿宋继承的王位归还给他。伊阿宋请会法术的美狄亚为他复仇。美狄亚杀了一只老公羊放到锅里煮,老公羊变成了一只小羊羔。她怂恿伊阿宋叔父的女儿将其父砍成几块放进锅里煮,说是可使其父返老还童。借刀复仇虽获成功,但伊阿宋叔父的儿女怒不可遏,伊阿宋夫妇只得逃出伊俄尔科斯。

美狄亚跟随伊阿宋流亡,开始还算和睦,不久,伊阿宋却背着美狄亚与科任托斯国王的女儿结了婚。被遗弃的美狄亚失去了理智。国王克瑞翁向

① 王焕生著:《古希腊戏剧选·前言》,见〔古希腊〕埃斯库罗斯等著,罗念生等译:《古希腊戏剧选》,人民文学出版社1998年版,第4页。

美狄亚宣布了驱逐令。美狄亚求克瑞翁准许她多住一天,以便为两个孩子找安身之所,克瑞翁同意了。美狄亚要利用这极为有限的时间实现复仇计划。

美狄亚怒斥负心汉,伊阿宋狡辩说,你从我这儿得到的比你付出的更多。一个流亡的人要想生活得好一些,除此之外还有什么更好的办法呢?我本来希望你还住在这里,为此在国王面前替你说过好话,而你却连国王一起都骂了,将你驱逐出境算是便宜你了。如果你愿意接受帮助,我仍然打算慷慨解囊,在你流亡的途中,我还可以让我的朋友给予款待。美狄亚严词拒绝。

婚后无子,为此去神庙求神示的雅典国王埃勾斯路过此地,美狄亚向他诉说了自己的不幸,博得国王的同情。美狄亚恳求国王收留她,并说她有办法让国王得子,埃勾斯答应收留美狄亚。

解除了后顾之忧的美狄亚把伊阿宋请来,假意向他道歉,并要给新娘送一套礼服和一顶金冠,同时,要求伊阿宋向国王求情,允许她的两个儿子留下来。伊阿宋答应试一试,然后领着手捧礼物的两个儿子去见他的新欢。

美狄亚决定亲手杀死她和伊阿宋生的两个儿子,作为母亲,她下不了手,几次打算放弃这个罪恶的念头,但一想到伊阿宋的无情无义,她又想利用这唯一可以使伊阿宋痛苦的手段报复他。紧接着,伊阿宋的仆人慌忙上场报告,公主穿上美狄亚送的礼服浑身的肉往下掉,而且全身着火,很快就被烧死了,国王跑去救她,也被烧死了。美狄亚十分畅快。

被强烈的复仇情绪控制着的美狄亚冲进屋内,亲手杀死了两个儿子。伊阿宋赶来了,美狄亚带着两个儿子的尸首乘上龙车在空中出现,伊阿宋斥责美狄亚残忍,美狄亚则说,正是你害死了他们,说完腾空飞去。

(2)解析

《美狄亚》选择的虽然是神话题材,但反映的却是古希腊的现实生活——婚姻、家庭、子女等问题。从剧中我们可以看到,古希腊妇女社会地位低下,她们的命运是由男子来决定的,生育男性后代是婚姻的目的和基础,如果妻子没有为丈夫生下儿子,丈夫就可以停妻再娶。这与我国上古无子即可"出妻"①是一致的。美狄亚之所以感到委屈、气愤,正在于她已为伊阿宋生了两个儿子,而伊阿宋却将她抛弃。在美狄亚看来,如果伊阿宋没有儿子,他的行为是可以理解的。

① 见《孔子家语》等典籍对"七出"的记载,婚后长时间无子,丈夫即可"出妻"再娶。

剧作成功地塑造了弃妇美狄亚的形象。美狄亚的地位虽然是低下的,丈夫有了新欢就可以轻易地抛弃她,但她的性格却是刚烈而坚强的。她不但具有男性品质,而且近乎残忍。剧作把她刻画成"产儿的狮子",受到打击之后,绝不只是哭泣,而是进行疯狂的报复。她不但杀死伊阿宋的新欢和坚持驱逐她的国王,而且亲手杀死自己生的两个儿子,以达到报复负心的丈夫的目的——断后在当时对于一个男人来说是最大的打击。

剧作在表现美狄亚的疯狂的同时,又赋予她聪明机智的品格。为了成功地实现报复的目的,她先用道歉的方式迷惑伊阿宋,然后让两个孩子给伊阿宋的新欢——公主送去涂抹有毒药的礼服,而且实施这一计划之前,她已找好退路。

剧作对美狄亚内心世界的揭示也是相当成功的。美狄亚被抛弃之后,心中一直涌动着一股"疯狂的激情",这固然与她固执、任性的个性有关,更主要的是,她为伊阿宋付出了惨重的代价,心理严重失衡。通过她不理智的行动,我们可以清楚地看到她心底的巨大波澜。剧作还相当细致地展示了作为母亲的美狄亚在动手杀自己儿子前后激烈的思想斗争和巨大的心灵痛苦。第五场是杀子前的关键场次,美狄亚已决定杀死自己的两个儿子,但当她的目光与孩子的目光相遇时,她的心马上就软了:

> 唉,唉!我的孩子,你们为什么拿这样的眼睛望着我?为什么向着我最后一笑?哎呀!我怎么办呢?朋友们,我如今看见他们这明亮的眼睛,我的心就软了!我决不能够!我得打消我先前的计划,我得把我的孩儿带出去。为什么要叫他们的父亲受罪,弄得我自己反受到这双倍的痛苦呢?这一定不行,我得打消我的计划。

然而,强烈的忿恨情绪又迅速地压倒了她的理智,她又反问自己:

> 我到底是怎么的?难道我想饶了我的仇人,反招受他们的嘲笑吗?我得勇敢一些!我竟自这样脆弱,使我心里发生了这样软弱的思想!

美狄亚杀死自己的儿子后,伊阿宋要她把孩子的尸体留下让他安葬,美狄亚不答应,她对伊阿宋说:

> 我要把他们带到那海角上的赫拉的庙地上,亲手埋葬,免得我的仇人侮辱他们,发掘他们的坟墓。我还要规定日后在西绪福斯的土地上,举行很隆重的祝典与祭礼,好赎我这凶杀的罪过。

这一行动也表现了美狄亚内心世界美好的一面。美狄亚的报复行动是凶残的,但由于它是对忘恩负义行径的抗议和惩罚,因而剧作家还是给予了同情和一定程度的肯定。

一般说来,古希腊悲剧大多重视情节,相对忽视人物性格刻画。但欧里庇得斯的《美狄亚》却成功地刻画了美狄亚的独特个性,比较充分地揭示了人物的内心世界,被评论界称做"令人震惊的妇女心灵的悲剧",欧里庇得斯也赢得了"出色的女性心灵专家"的桂冠[①],这对后世戏剧创作产生了积极影响。美狄亚的形象与我国古典诗歌、戏曲中以柔弱为主要性格特征的弃妇形象颇不相同,这一形象积淀着西方文化中"以恶抗恶"的刚性精神。

《美狄亚》中的伊阿宋也刻画得相当成功,他是极端利己主义和诡辩主义者的典型。美狄亚为他失去了亲人和祖国,为他生养了后代,为替他复仇而落得无处栖身,但为了自己生活得更好,他毫不犹豫地抛弃了美狄亚,然而,见利忘义的伊阿宋却大言不惭地替自己辩护说:"你所得到的利益反比你赐给我的恩惠大得多……除了娶国王的女儿外,我一个流亡的人,还能够发现什么比这个更为有益的办法呢?"

《美狄亚》的叙述成分较多。如开场时由美狄亚的仆人出场介绍美狄亚的经历和处境,颇像戏曲中的"自报家门",这与后世西方戏剧完全通过人物对话来述事的"真实"原则是不太一样的。剧作同样选取了事件临近结尾的部分作为正面展开的剧情,但由于老仆人一上场就将故事的"前情"向观众做了详细的介绍,剧中不可能再有多少"发现",推动剧情发展的主要动力是美狄亚的行动,而她的行动却没有多少"悬念"可言,因此,《美狄亚》剧情的吸引力受到了一定程度的损害。剧作中有"计谋"成分,但这些"计谋"往往也先由人物说出,然后才去实施,这同样削弱了剧情的吸引力。例如,美狄亚给公主送涂有毒药的金冠、礼服的计谋就是先由美狄亚向歌队说出来的,美狄亚实施这一计谋时,观众已大体上想到了事情的结果。

3.《阿尔刻提斯》解读

(1)剧情梗概

三场悲剧,取材于古希腊神话。斐赖城国王阿德墨托斯结婚时忘了献

[①] 参见〔苏联〕谢·伊·拉茨格著,陈洪文译:《对欧里庇得斯的〈美狄亚〉进行历史—文学分析的尝试》,见陈洪文、水建馥选编:《古希腊三大悲剧家研究》,中国社会科学出版社1986年版,第411—416页。

祭,得罪了天神,正当青春却死期逼近。牧羊人阿波罗与国王交厚,急忙去找命运女神并强迫她答应,如果有人代替,国王可免一死。可遍访国人,无一人愿作牺牲,就连国王的父母都不肯。

王后阿尔刻提斯温柔贤惠,愿替丈夫一死,今天正是她的死期。死神带着夺命的短剑来了,阿波罗劝死神手下留情,留阿尔刻提斯在人间,死神拒绝了他的要求。王后、国王和他们的孩子在王宫前院作生死诀别。阿尔刻提斯对丈夫提出一个要求:我死后,你不要给他们找一个后妈。国王答应一定照办,并表示他死后将与王后合葬。

国王的朋友——宙斯的儿子赫剌克勒斯漫游路过此地,见国王一副居丧打扮,便询问缘由,国王只说是要埋葬一个死人。赫剌克勒斯不愿在这样一个时刻打扰朋友,但国王热情挽留,命仆人举宴款待。

国王为王后举行隆重的葬礼,他年迈的父亲斐瑞斯闻讯前来出席,遭到儿子的严厉斥责,斐瑞斯愤然退场。

负责接待赫剌克勒斯的仆人因王后逝世满面愁容,赫剌克勒斯不明就里,很是不快。后从仆人口中得知真相,赫剌克勒斯深受感动,决心去制服死神,拯救阿尔刻提斯,以报答国王。

国王跳进墓穴要与王后同赴冥界,幸众仆人苦苦拦住。回宫后,形单影只的他倍添悲伤,觉得生不如死。此时,赫剌克勒斯牵着一个蒙面年轻女子来到宫前,他告诉国王,这女子是他参加摔跤比赛所得的奖品,因有重任在身,不便带她前去,把她暂时交给国王打扫宫廷。国王不同意。赫剌克勒斯劝国王缔结新的婚姻,说这样可以止住悲痛。国王表示决不辜负死去的妻子,将终身鳏居。赫剌克勒斯揭开女子的面纱,国王惊喜不已,这女子竟是刚刚死去的王后!赫剌克勒斯说,他埋伏在坟墓旁,抓住死神,迫使他放了阿尔刻提斯,现在,她还不能讲话,三天之后,向下界神祇举行了净洗礼,她才能讲话。国王宣布举行祈祷,命众人准备歌舞庆祝王后死而复生。

(2)解析

《阿尔刻提斯》虽然也表现了神与命运的强大,但在人的伟大品格和崇高精神面前,命运与神却都是可以战胜的。阿德墨托斯结婚时忘了向神献祭,以至生命垂危,这说明神灵是不可冒犯的,人的命运是由冥冥之中的神灵所主宰的。但因阿波罗与阿德墨托斯交谊深厚,他迫使命运女神改变了阿德墨托斯的命运。阿尔刻提斯和阿德墨托斯以自己崇高的品质感动了赫

刺克勒斯,赫剌克勒斯战胜死神,让阿尔刻提斯死而复生并与阿德墨托斯"重圆"。实际上,正是阿尔刻提斯的爱心和献身精神、阿德墨托斯对爱情的忠贞不渝和对朋友的深情厚谊、赫剌克勒斯的知恩必报和同情心感动了神灵,战胜了原本不可战胜的命运,这就充分肯定了人的崇高品质和伟大力量。

与我国古典戏曲中人死而复生的故事原型一样,《阿尔刻提斯》以死而复生的神奇故事,歌颂了人的美好情感、优秀品质超越生死、不可征服的伟大力量。剧作的主体部分让人顿生恐惧和怜悯,但结局却是喜剧性的"团圆"。此剧于公元前438年参加悲剧竞赛并获得次奖,而三年后参赛的《美狄亚》反而落败,这说明当时的人并不认为悲剧一定都得以死亡或毁灭为结局,古希腊悲剧具有形态的多样性,这种多样性在后世的欧洲悲剧中也同样存在。以《俄狄浦斯王》等"高悲剧"为唯一标准,否认中国古代戏曲中有悲剧存在的判断,显然忽视了西方悲剧形态的多样性。

剧作结构紧凑,冲突集中。剧中阿德墨托斯与其父亲的冲突耐人寻味。按人伦道德而论,儿子斥责父亲已属过分,剧中阿德墨托斯却理直气壮地责骂父亲,原因是父亲没有替他去死,而让比父母年轻得多的妻子去替他死。在阿德墨托斯看来,人世间各种乐趣都享受过了的父母就应该替儿子去死。剧作把阿尔刻提斯塑造成一个品德高尚的人,他的父母则被当做阿尔刻提斯形象的反衬,剧作对阿德墨托斯父母的行为显然是持否定态度的。这在以父子为轴心的文化圈内,是难以理解的。我国封建社会有"君要臣死,臣不得不死;父要子亡,子不得不亡"的说法,讲孝道的中国人对此是难以理解的。即使是在以夫妇为轴心的文化圈内,阿德墨托斯的"理论"恐怕也不大可能站得住脚。然而,在特别重视强健体魄的古希腊,这也许是公认的道德。老人不死却让年轻人去死,在当时被认为是不道德的。这一点,丹纳在《艺术哲学》中有所涉及。古希腊人为了应付频繁而残酷的战争,特别重视造就体魄强健的民族,体格强健的男人不但可以多娶妻子,体格有问题的男子还必须"出借"妻子,体格有缺陷的婴儿要一律处死。在今天看来,这些做法显然是不道德的,甚至是灭绝人性的,但在当时却是合乎道德的。阿德墨托斯之所以敢于理直气壮地责骂老父亲"厚颜无耻",道理或许在此?

阿尔刻提斯替丈夫去死固然可贵,但剧作在赞美这种献身精神的同时也透露出古希腊对女性的轻视。

第三节　古希腊喜剧

喜剧也是古希腊戏剧的重要一翼,但其成就远不及悲剧,它在当时剧坛中的地位也不及悲剧。然而,古希腊喜剧是后世喜剧的源头,其审美取向、艺术手法对后世戏剧的影响难以估量。

一　概述

"喜剧"(comedy)一词是由希腊文 comos 衍化而来的,comos 一词在希腊文中的原义是指"狂欢游行之歌"或"化装舞会"。①

(一) 发展轨迹

据亚里士多德的《诗学》记载,希腊本部的墨加拉人自称首创了喜剧,并说喜剧起源于墨加拉民主政体建立时代,西西里的墨加拉人也自称首创了喜剧。喜剧由酒神祭祀"低级表演的临时口占"发展而成②。这大概是一种戏谑表演,生殖崇拜和与性有关的粗鲁玩笑是其主要内容,古希腊喜剧的审美取向与这一母体显然直接相关。从阿里斯托芬等喜剧诗人的作品中有不少粗鲁的玩笑这一现象也可看出其"母体"的影响。雅典在每年的一、二月间压榨葡萄汁时要举办"勒奈亚节",这是一个狂欢节,男女青年通常在节日期间举办婚礼。雏形的喜剧起先是在这个节日上演的。不过,这时的喜剧大多没有文本,即兴表演的色彩很浓,以滑稽取快。一直到公元前488—486 年间,雅典官方首次让喜剧参加"酒神大节"的戏剧竞赛,它标志着喜剧已经成熟。但喜剧演出一般只能排在悲剧演出之后,官方和民众都有低看喜剧的偏颇。大约经过了将近半个世纪的发展,也就是公元前 5 世纪后期,喜剧才走向繁荣,公元前 4 世纪中后期,悲剧已经衰落,喜剧则成为古希腊戏剧舞台的主要样式。公元前 3 世纪中叶,喜剧逐渐走向衰落,到公元前 2 世纪初,古希腊喜剧已走到历史的终点。

① 〔英〕菲利斯·哈特诺尔著,李松林译:《简明世界戏剧史》,中国戏剧出版社 1986 年版,第 5 页。前文关于悲剧在希腊文中的原义是"山羊之歌"的说法亦据此。
② 参见〔古希腊〕亚里士多德著,罗念生译:《诗学》第三章,见《诗学 诗艺》,人民文学出版社 1962 年版,第 10—14 页。

学界通常把古希腊喜剧的历史细分为三个阶段。从喜剧诞生到公元前5世纪末的喜剧被称做"早期喜剧",亦称"旧喜剧"。它以雅典的社会政治生活和当政者为主要讽刺对象,故又有"政治喜剧"之称。公元前416年①,雅典颁布法律,禁止喜剧讽刺个人。此后,古希腊喜剧多以文学、戏剧、哲学、宗教、神话中的人和事为主要讽刺对象,戏剧史家把公元前4世纪前、中期的喜剧称为"中期喜剧",亦称"文化喜剧"。公元前4世纪后期至公元前3世纪中期的喜剧以下层民众的日常生活,特别是青年男女的爱情为主要表现对象,戏剧史家称之为"新喜剧",又称"世俗喜剧"。②

(二) 社会生活蕴涵

古希腊喜剧的历史长达数百年,作家作品当难以尽数。但由于年代久远,风云变幻,加之当时的人对喜剧就不是太重视,绝大多数作家作品已湮灭无闻。知名喜剧作家仅有克刺提诺斯、欧波利斯、阿里斯托芬、米南德、菲勒蒙、狄菲罗斯等数人,而且即使是这些知名剧作家的作品也多已亡佚。

据目前所知,古希腊喜剧的完整传本总共只有12部,其中11部是由阿里斯托芬创作的,另一部则是米南德的作品,这些作品创作于公元前5世纪末至公元前4世纪末,都是当时上演过的。此外还有几部残本,加在一起总共不足20部。多数学者认为,阿里斯托芬的11部作品属于"旧喜剧",米南德的一部作品则属于"新喜剧"。由于对"旧喜剧"具体时间跨度的划分不尽相同,"中期喜剧"是"旧喜剧"向"新喜剧"过渡的一种样式,特征不是很鲜明,故也有学者认为,阿里斯托芬有些作品属于"中期喜剧"。对古希腊喜剧社会生活蕴涵的概括与发掘只能以上述作品为依据。

英国著名戏剧史家菲利斯·哈特诺尔在论及阿里斯托芬时指出:"他的作品一经翻译便失去了原有的机趣和粗犷。现代观众由于对他的剧作的时代背景了解甚少,不可能理解反映当时现实生活的戏剧的内在含义,因而人们也许只能审慎地使用现代的手法去表现剧中的某些事件,以突出戏的

① 一说时在前415年。
② 吴光耀:《西方演剧史论稿》(上),中国戏剧出版社2002年版,第71页:"评论家每把希腊喜剧分成三个时期:旧喜剧,从最早喜剧形成到伯罗奔尼撒战争结束的纪元前404年;中喜剧,从纪元前404年到亚历山大帝当权的纪元前336年;新喜剧,从纪元前336年以后。"

普遍意义,而不能再保持戏的本来的样子。"①诚如所言,喜剧效果的发生与作品所依托的时代背景是大有关系的,当时效果强烈的喜剧情景一旦时过境迁有可能完全失去喜剧性,而以时代背景为依托的喜剧场面是很难翻译的,阿里斯托芬的剧作尤其如此。因此,我们凭借译本去概括古希腊喜剧的社会生活蕴涵,只能是言说其普遍意义,难以发掘其原有的机趣和内在含义,更无法还原其本来的样子。

社会批判和政治讽刺是古希腊喜剧的主要内容。古希腊喜剧的情节都是虚构的,而且大多具有荒诞色彩,但与取材于神话的悲剧不同,喜剧所描写的生活现象大多源于当时的现实生活(只有极个别剧作的题材与神话有关),而且主要是政治、军事、社会、宗教、文化等公共领域的大问题。剧中被讽刺的对象有的就是当时真实存在的著名人士,有的剧作甚至把矛头直接指向雅典当局,执政者克勒翁、军官拉马科斯、哲学家苏格拉底、悲剧诗人欧里庇得斯等都曾在阿里斯托芬的喜剧中登场。因为早期喜剧的创作恰逢伯罗奔尼撒同盟与提洛同盟之间争夺霸主地位的战争时期,雅典因战争、瘟疫遭受重创,反对战争、倡导和平因而成为一些剧作的重要内容。有的剧作则以告密、争讼、诡辩等"社会病"作为讽刺对象。后期喜剧对政治的关注度大为降低,转而描写现实生活中的男女爱情、家长里短、市井陋习,机智而诙谐的家奴成为喜剧的主角,早期喜剧中曾普遍存在的荒诞色彩在后期喜剧中已悄然淡化。

与悲剧一样,喜剧的源头也是酒神祭祀仪式,喜剧竞赛同样是在酒神节庆——宗教节日中进行的,而且古希腊的戏剧演出场地通常是在神庙附近的,但喜剧却几乎没有什么宗教蕴涵,这一点后期喜剧尤其明显。

亚里士多德指出:"喜剧总是摹仿比我们今天的人坏的人",又说:"喜剧是对于比较坏的人的摹仿,然而,'坏'不是指一切恶而言,而是指丑而言,其中一种是滑稽。滑稽的事物是某种错误或丑陋,不致引起痛苦或伤害,现成的例子如滑稽面具,它又丑又怪,但不使人感到痛苦。"②这一概括只是大体符合古希腊喜剧创作的实际。

① 〔英〕菲利斯·哈特诺尔著,李松林译:《简明世界戏剧史》,中国戏剧出版社1986年版,第9页。
② 〔古希腊〕亚里士多德著,罗念生译:《诗学》,见《诗学 诗艺》,人民文学出版社1962年版,第8—16页。

（三）艺术特色

古希腊喜剧以滑稽为美，夸张、讽刺、戏谑是其主要表现手段，不少剧作充斥着与性有关的庸俗玩笑，描写的主要内容是现实生活中的错误或丑陋，讥讽"比较坏的人"是喜剧重要的艺术特色，但从现存喜剧作品看，古希腊也有以幽默为美的轻喜剧，喜剧主人公并不都是"比我们今天的人坏的人"，有的是作者所着力肯定的正面人物。例如，阿里斯托芬的《鸟》并非以"错误或丑陋"为讥讽对象，两个出远门寻找乐土的雅典公民和鸟王戴胜都是作者所肯定的正面形象。《阿卡奈人》中虽有被讽刺的人物拉马科斯，但主人公狄开奥波利斯却是肯定性的正面形象。

喜剧亦以诗体写成，但喜剧体的诗接近生活中的口语，阿里斯托芬的作品中杂有不少粗鲁的玩笑。早期喜剧也不分幕，而是分成对驳、评议等六个场次，结尾通常是轻松、欢乐的场面。"新喜剧"分幕，但剧情地点往往也只有一处。

与悲剧相比，喜剧的登场人物较多，而且这些人物大多是类型化的；情节结构松散。在"旧喜剧"时期，歌队的作用很重要，但在"新喜剧"中，歌队的作用已大为减弱——《古怪人》幕与幕之间中仍有"合唱歌"，但从其有目无词的情形看，它有可能是伴唱，对话成为喜剧主要的表现手段。

二　主要作家作品

（一）阿里斯托芬的戏剧创作

1. 阿里斯托芬（Aristophanes，公元前450？—公元前380？）的生平和创作

阿里斯托芬是雅典公民。有人认为他出身于富豪之家。青年时代即已开始戏剧创作，与苏格拉底、柏拉图有交往。研究者据《阿卡奈人》第二场中主人公狄开奥波利斯的一段台词——"我也没有忘记去年我那出喜剧叫我本人在克勒昂手里吃过什么苦头；他把我拖到议院去，诬告我、胡说八道、嘴里乱翻泡，滔滔不绝，骂得我一身脏，几乎害死了我！"——猜测，年青的阿里斯托芬因在喜剧《巴比伦人》①中讥讽雅典当权者奴役盟邦，曾被当局

① 阿里斯托芬最早的喜剧作品，已佚。

控告。《骑士》一剧讽刺当时的当权者克勒翁①,上演后,克勒翁残酷地迫害过阿里斯托芬,作者在《马蜂》一剧中通过歌队长之口对此进行过揭露和控诉。阿里斯托芬主张喜剧创作应"发扬真理,支持正义",给观众以"教训",把人们"引上幸福之路",相当重视喜剧的社会政治功能和教化作用。

阿里斯托芬一生共上演了44部喜剧,获奖7次,但只有11部剧作有完整剧本传世:《阿卡奈人》《骑士》《云》《马蜂》《和平》《鸟》《吕西斯忒剌忒》《地母节妇女》《蛙》《公民大会妇女》《财神》。《阿卡奈人》是其代表作。

阿里斯托芬的剧作多数是讽刺喜剧,雅典当时的社会、政治、文化生活是他描写的主要对象,有的作品如《骑士》《阿卡奈人》矛头直指雅典统治者,属于"旧喜剧"的占多数,也有一些作品属于"中期喜剧",如《地母节妇女》《蛙》主要拿悲剧作家欧里庇得斯、埃斯库罗斯、酒神狄奥尼索斯等开玩笑。阿里斯托芬的喜剧富有现实性,想象力丰富,语言生动活泼,善于运用讽刺手段,常常拿人们熟知的现象、人物、事件开玩笑,有时拿剧场中正在观看演出的公众人物寻开心,俏皮话很多,有的剧作接近闹剧,有一些打闹的成分;多数剧作结构松散,有的作品情节不太连贯,不少作品语言粗俗——与性有关的粗鲁玩笑比比皆是,缺乏提炼。

阿里斯托芬确立了欧洲喜剧的主导风格——讽刺现实生活中的丑行和陋习,以滑稽为美,故恩格斯称阿里斯托芬为"喜剧之父"。

2.《阿卡奈人》解读

(1)剧情梗概

六场喜剧。取材于现实生活,但剧情纯属虚构。伯罗奔尼撒战争已进行6年,希腊惨遭摧残。阿提卡农民狄开奥波利斯反对战争,他见公民大会不让主张议和的人发言,便派阿菲特奥斯拿8块钱私下与斯巴达人订立了30年和约,然后带领一家人去参加乡村酒神节庆祝活动。途中,他遭烧木炭的阿卡奈人追打。阿卡奈人认为,是斯巴达军队破坏了他们宁静的生活,故极力主张复仇,认为狄开奥波利斯的行为是叛国,要用石头将他砸死。狄开奥波利斯声称扣押有阿卡奈人人质,如果阿卡奈人还继续追打他,他就要将人质"结果"。狄开奥波利斯冲进屋内,拿着一把短剑和一筐木炭上场,原来所谓"人质"就是这筐木炭。阿卡奈人舍不得木炭,说炭筐是他们的

① 剧中的主人公是一个叫帕佛拉工的无耻的奴隶,而帕佛拉工正是阿里斯托芬给克勒翁取的绰号。

"乡邻",被迫放弃了对狄开奥波利斯的追打。

狄开奥波利斯向欧里庇得斯借了一套破烂不堪的衣服穿上,去同阿卡奈人辩论,希望借此博得对方的同情,说服对方。他说,斯巴达军队的行径是应该谴责的,但我们这样受罪并不能全怪斯巴达人,雅典当局难以逃脱责任,他们为了抢劫妓女而使战火燃遍全希腊,雅典各城邦之间应和睦相处,共同对付波斯的威胁。一部分阿卡奈人被说服,同意和谈,另一部分人仍然坚持战争立场,因此双方发生冲突。阿卡奈人中的主战派打输了,他们求助于雅典主战派将领拉马科斯。狄开奥波利斯与拉马科斯扭打起来,全副武装的拉马科斯竟不敌赤手空拳的狄开奥波利斯。狄开奥波利斯当众斥责拉马科斯只知捞好处,不肯为国效力。狄开奥波利斯又说,战争只对拉马科斯这样的人有利,阿卡奈人终于被说服。

传令官来报:波奥提亚强盗趁节庆大举进攻,将军们命拉马科斯带兵参战,风雪之夜去守卫关隘。拉马科斯牢骚满腹,但不得不披挂上阵;狄开奥波利斯则应祭司之邀,去参加象征和平的盛大宴会。最后,拉马科斯身负重伤,由两个士兵搀扶回来,狄开奥波利斯则酒足饭饱,由两个吹笛美女陪伴而归。

(2)解析

阿里斯托芬出生于希波战争结束之时,但当他将近20岁时,雅典与斯巴达两大城邦之间发生伯罗奔尼撒战争,战争持续了将近30年,最后以雅典惨败而告终。伯罗奔尼撒战争既包含陆地战争,也包含海战。陆地战争主要在雅典近郊展开,海战则在希腊各地展开,雅典遭受极大破坏,同时瘟疫流行,许多人食不果腹,流离失所,甚至暴病而亡。但极少数统治者却借机大发战争财——买卖武器、兼并土地、放高利贷,因此,他们极力鼓吹战争。阿里斯托芬亲眼目睹了这场战争,对饱受蹂躏的平民百姓很是同情,故以《阿卡奈人》《骑士》《和平》《吕西斯忒剌忒》等一系列作品抨击好战分子,呼吁和平。

《阿卡奈人》于公元前425年上演,此时伯罗奔尼撒战争正在进行。剧作以当时的政治生活为题材,反对当局发动的侵略战争,认为战争给人民带来灾难,希腊各城邦之间应和睦相处,表现了剧作家对现实的高度关注和反对当权者穷兵黩武的政治倾向。剧作选择人类社会长期面临的战争与和平问题作为"言说"的"话语",对只爱自己城邦的狭隘爱国主义进行了批评,表现了远见卓识。

剧作寓庄于谐,剧情具有夸张性和象征性。例如,斯巴达人同意与一个农民的代表签订和约,而且只是为了 8 块钱;身为将军、全副武装的拉马科斯与身为农民、赤手空拳的狄开奥波利斯扭打,居然输给了狄开奥波利斯;狄开奥波利斯以一筐木炭为"人质",居然吓退了追打他的阿卡奈人。这些场面具有闹剧性质。结尾则象征战争与和平的不同结果。剧作语言生动犀利,辩论、扭打、杀"人质"、卖"猪"等场面戏谑性很强。

拿人们熟知的人物、事件、现象开玩笑是阿里斯托芬习用的造笑方法,《阿卡奈人》同样使用了这一艺术手法。例如,第二场用较大篇幅拿著名的悲剧作家欧里庇得斯及其剧作开玩笑。剧中讽刺的军官拉马科斯、伯里克利斯的情妇阿斯帕西亚等也都是当时的"名流"。这种造笑方法在当时可以产生强烈的喜剧效果,但一旦时过境迁,再演给不熟悉这些人物、事件和现象的观众看,其喜剧效果恐怕就要大打折扣了。

与阿里斯托芬的多数作品一样,《阿卡奈人》不太重视对人物性格的刻画,即使是刻画得比较细致的主人公狄开奥波利斯的形象,个性也不够鲜明。剧中有些语言比较粗鲁,经常拿性寻开心。

3.《鸟》解读

(1) 剧情梗概

五场喜剧。题材与希腊神话有关,但剧情属于虚构。雅典公民欧厄尔庇得斯和珀斯忒泰洛斯讨厌雅典人喜欢告状的习气,欲寻僻静之地度日。鸟市上的卖鸟人说,天神忒柔斯变成了戴胜鸟,找到它就能找到没有诉讼的国家。卖鸟人还说,他卖的乌鸦和喜鹊能带他们去见戴胜。于是,他们买了一只喜鹊和一只乌鸦上路了,可走了千余里,还不见戴胜的踪影。突然,乌鸦和喜鹊都朝天上鸣叫,这意味着上面可能有鸟,两人依民间风俗敲击石头,果然出来一只大嘴雎鸠,但它只是管家,答应去叫醒大王。

戴胜一上场,两人大笑不止,这只头上有三撮毛的尖嘴飞禽实在是太可笑了。戴胜说是索福克勒斯把它打扮成这个样子的[1],戴胜问找它何干,欧厄尔庇得斯问哪儿有更舒服一点的国家——每天痛痛快快地睡觉,早上起来就只有一件"麻烦"事:有人来请吃喜酒。戴胜接连说出好几个地方,可两人都不满意,他们反过来劝戴胜,不如建立鸟国。

由各种鸟组成的歌队上场,它们对两个雅典人"鸟为万物之王"的说法

[1] 索福克勒斯有剧作《忒柔斯》。

感兴趣,两人举例证明其言不虚:古代统治人类的不是天神而是鸟,举公鸡为例,过去它统治波斯,直到今天,它不仅仍叫做波斯鸟,而且威风不减当年,只要它清早一叫,什么人都得起来工作;埃及和腓尼基从前是鹁鸪鸟作王,所以直到现在,只要它一叫"布谷",腓尼基人就得下地割大麦小麦;直到如今大王的头上总戴着冠子,国王的权杖上总站着一只鸟……可现在,人们把你们一批一批地捉去卖掉,还不肯烤烤就吃,而是要先抹上奶酪香油,加上酱醋,还要做又油又鲜的卤子滚滚的浇在上面,好像你们是臭肉似的……鸟儿们强烈要求"恢复主权"。两个雅典人建议成立鸟国,鸟儿们大受鼓舞,要留两位雅典人住在一起,两人担心没有翅膀不方便,戴胜说,有一种草药吃下去立即就会长翅膀。变成鸟儿的两个雅典人与众鸟儿商定,新建鸟国叫"云中鹁鸪国"。那里没有剥削,没有国籍,没有法律和诉讼,没有贫富差异,大家舒舒服服地生活在一起。

"云中鹁鸪国"切断了天神与人类的交通,供品的香味飘不到天上去,众神饥饿难耐,女神绮霓来威胁说,如果不让烤肉的香气上达天庭,老天爷就要让鸟类绝种。珀斯忒泰洛斯毫无惧色,将女神赶走。天神见威胁未能奏效,准备派代表来谈判,普罗米修斯偷偷地来叫鸟国不要同意讲和,天神会把王权还给鸟类的。波塞冬、赫剌克勒斯等受命来鸟国谈判,结果反被珀斯忒泰洛斯说服,天神终于同意将王权交给鸟国。

(2)解析

此剧于公元前414年上演,这一年伯罗奔尼撒战争又重新开战,雅典近郊被斯巴达人占领,雅典大批奴隶逃亡。《鸟》虽主要不是呼吁和平,反映伯罗奔尼撒战争,但同样具有鲜明的政治倾向和强烈的社会批判色彩。两位雅典老人之所以要出远门寻找"一个逍遥自在的地方好安身立业",正是由于生活在雅典无法安身立业——诉讼不断,纷扰太多,压迫严重,战争频仍。"开场"中,欧厄尔庇得斯说,他之所以从家里跑出来吃这种长途跋涉之苦,是因为"雅典人是一辈子告状起诉,告个没完"。"第一插曲"中歌队长的一段话比较集中地反映了作者对社会现实的不满:

> 诸位观众,要是你们哪位愿意跟我们鸟类在一起,一辈子过舒服的生活,就请来吧;你们这儿认为是可耻的犯法的事,在我们那儿都是好的。譬如说,这儿法律规定,打你自己爸爸是不对,在我们那儿就没什么,要是有只鸟打了它爸爸,还跑过去说,"扬起嘴来,咱们斗一斗"。再如你们哪位是个逃亡奴隶刺过花的,他可以到我们那儿当梅花雀。

> 要是有谁是像斯品塔洛斯(一个没有雅典国籍的外国人)那样,是个不折不扣的弗里基亚种,他就可以来做菲勒蒙(一个没有雅典国籍的外国人)种的弗里基亚鸟。要是有谁是个外国奴隶像厄塞刻斯提得斯那样,到我们那儿生下小鸟,就可以取得国籍了。要是珀西阿斯的儿子(投敌者)想给敌人打开城门,就让他变成鹧鸪吧,有其父必有其子呀,像鹧鸪那样逃跑在我们那儿是不算回事的。①

这里涉及雅典社会存在的诸多弊端,正是这些弊端使欧厄尔庇得斯和珀斯忒泰洛斯对充满纷争的现实生活深感厌倦,故萌发建立"云中鹧鸪国"的奇想,这是一个和谐不争的社会。很显然,这种返朴归真的社会政治理想带有明显的乌托邦色彩,同时也蕴涵着步入文明不久的先民对人类文明的深刻反思,其精神内核与运思方法与我国先哲老子、庄子的哲学有相似性。

《鸟》在艺术上也取得了较高成就。

其一,运用飞腾的想象力创造奇特、怪诞的艺术形象,传达现实的生存体验。厌倦纷争、向往和谐是现实社会相当普遍的生存体验,但通过脱离人世并建立"云中鹧鸪国"的方式来实现社会政治理想确实是奇思妙想。借助宗教叙事的方法,《鸟》把人世、自然和神界"接通",使人、鸟、神"共舞",创造了由神变鸟的戴胜、由人变鸟的珀斯忒泰洛斯等神奇怪诞的形象,拓展了剧情空间,赋予剧作以神奇色彩,丰富了古希腊戏剧艺术形象的画廊。

其二,造笑手法多样,喜剧效果强烈。《鸟》与后世欧洲戏剧中常见的讽刺喜剧有所不同,它讽刺了雅典的社会政治生活,但主要不是通过"丑不安其位"——对反面人物的讽刺来造笑,而是通过赋予艺术形象以怪诞的面貌和幽默的性格来强化喜剧效果。剧中两个雅典公民和鸟王戴胜的形象虽然都带有怪诞、神奇的色彩,但都具有正面素质,不是被讽刺的反面人物,正是他们的奇特造型和异乎常人的举动让人忍俊不禁。它与我国古典戏曲中的幽默喜剧和歌颂喜剧又稍有不同。戏曲中的幽默喜剧和歌颂喜剧很少出现亦人亦鸟亦神的怪诞形象。拿人们熟知的人物和事件开玩笑也是《鸟》造笑的重要方法。例如,开场中戴胜说红海边有理想国,欧厄尔庇得斯说:"我们可不到海边去。在那儿不知道哪一天早上,那艘'萨拉弥尼亚'号就带着传票靠岸了。"萨拉弥尼亚号是雅典当时专供法院使用的快舰,此

① 〔古希腊〕阿里斯托芬著,杨宪益译:《鸟》,见〔古希腊〕埃斯库罗斯等著,罗念生等译:《古希腊戏剧选》,人民文学出版社1998年版,第451—452页。本书凡引《鸟》之台词皆据此版本。

剧上演前半年,它曾驶至西西里岛,准备将远征军统帅阿尔喀比阿得斯传回雅典受审,但阿尔喀比阿得斯中途逃跑了①,拿此事寻开心自然会增强剧作的吸引力。又如第一场中,拿有恶老婆的刀匠潘奈提俄斯开玩笑,人们只要一提起这位尽人皆知的刀匠就会笑起来。剧中有些场次还拿当时在场观看演出的观众开玩笑,这些观众也是大家熟悉的,而且是有可笑之处的。类似情形在剧中不胜枚举。这和特别重视与观众交流的我国古典戏曲颇为相似。戏曲演出经常拿人所熟知的事件、人物开玩笑,丑角常常拿台下的观众"打诨"。大量使用俏皮话,是《鸟》造笑的又一方法。例如,第二场珀斯忒泰洛斯为了证明"古代统治人类的不是天神而是鸟",举公鸡为例:"远在大流士跟墨伽巴左斯两位大王之前,波斯人是由公鸡统治的,就因为这个原因,它今天还被称为波斯鸟……它从前有那么大的权威,就是到了今天,由于它过去的威风,它只要清早一唱,什么人都得起身工作,不管是铜匠,陶匠,皮匠,鞋匠,澡堂子里的,面铺子里的,做盾牌的,还是修理乐器的,还有些人天不亮就穿起鞋来上工了。"为了把鸟的情绪调动起来,珀斯忒泰洛斯还对鸟儿说:"要知道人类从前并不向神发誓,都是向着鸟赌咒的。兰朋②现在要骗人的时候还是用鹅赌咒的。人类曾经是那么尊重你们,可是现在呀,他们把你们看做奴隶,傻子,流氓,还拿石头打你们像对待疯子一样;在圣庙里捉鸟的又给你们立起网罗圈套,牢笼陷阱,把你们捉到手就一批一批地卖掉;人来买鸟还要先摸摸你们;等到他们认为可以吃了,还不肯烤烤就吃,还要先抹上奶酪香油,加上酱醋作料,还要做个又油又鲜的卤子滚烫的浇在上面,好像你们是臭肉似的。"这类俏皮话大大增强了《鸟》的喜剧性。

《鸟》的不足之处主要有三:其一,忽视人物性格刻画。无论是两个雅典人,还是戴胜,都缺乏鲜明的个性特征,他们是类型化的艺术形象。其实,这也是后世多数喜剧的特点——与悲剧相比,喜剧所刻画的人物大多缺乏鲜明的个性,所以,喜剧较少像悲剧那样以剧中的主人公来命名,喜剧的剧名通常反映的是剧中的主要事件,这在莎士比亚的喜剧中得到了比较充分的反映。其二,喜欢开粗鲁的玩笑,有些语言粗俗。例如,第四场珀斯忒泰洛斯对女神绮霓说:"你要是再跟我捣乱,我就要分开你这丫头的大腿,干了你这个绮霓,叫你知道我年纪虽大,我的大家伙竖起来还够你受的。"剧

① 参见《古希腊戏剧选·鸟》第 429 页注释①。
② 当时的一个预言家。

中类似的段落还有。这与我国地方戏的早期创作往往以"浪语油腔"去吸引大众相似。其三,结构不够紧凑,有些情节甚至不够连贯。例如,鸟国建立之后,预言家等上场,目的各不相同,有的与题旨关系不大。

(二) 米南德的戏剧创作

1. 米南德(Menander,公元前342？—公元前292？)的生平和创作

米南德出生于雅典一富裕的贵族家庭,是哲学家泰奥弗拉斯托斯的学生,与著名哲学家伊壁鸠鲁交厚,据说曾拒绝马其顿、埃及的邀请,在雅典港口比雷埃夫斯游泳时溺水身亡。公元前321年创作第一部剧作《愤怒》,一生写有百余部剧作,但只得过8次奖,目前有大体完整剧本传世的只有《古怪人》①一种,此外,还有《公断》等几部剧作有残本传世。戏剧学界往往通过罗马剧作家普劳图斯、泰伦提乌斯的剧作②去了解米南德的喜剧创作。米南德的喜剧属于"新喜剧",远离政治,以普通人的世俗生活——特别是爱情、家庭、婚姻为表现对象,重视人物刻画,诙谐幽默,生活气息浓厚。

2. 《古怪人》解读

(1) 剧情梗概

五幕喜剧。林木神——潘神说:附近有个叫克涅蒙的,从没同谁说过一句亲切的话,娶了生有一子的寡妇,经常与她吵架,妻子不堪忍受,生一女后回到与前夫所生的儿子戈尔吉阿斯那里去了,老头子则与女儿、老女仆一起生活。现在女儿已长成心善貌美的大姑娘,她对众神十分虔诚,众神很想给她一些恩惠。庄园主的儿子是个好青年,我让他与姑娘相遇……下面请诸位自己观看。

庄园主的儿子索斯特拉托斯派奴隶去打听姑娘的情况,还没等他说明来意,克涅蒙就抓起泥块、石头向他扔来。女仆的水桶掉到井里去了,老头的女儿只好自己出门打水。索斯特拉托斯借机献殷勤,接过水罐替姑娘打水,这正好被戈尔吉阿斯的仆人达乌斯看见,他立马向姑娘的哥哥报告。戈尔吉阿斯批评索斯特拉托斯,小伙子说,他是真心的。戈尔吉阿斯被小伙的真诚所打动,但他劝小伙子不要枉费心机,因为老头宣称,只有与他性情相合的人才有可能娶他女儿。小伙子还是想找克涅蒙谈谈。达乌斯说,老头

① 又名《恨世者》,另有《牢骚客》等译名。
② 他们的剧作多由米南德的剧作改编而成。

经常在山坡上翻地,他女儿有时也去,你去帮着翻地,看能否接近他。

克涅蒙正准备去翻地,索斯特拉托斯的母亲、妹妹等人到他家门口的祭坛来献祭,老头决定守在家里,免生意外。献祭者要烹调祭品,发现忘了带锅,厨师西孔敲开克涅蒙家的门。老头揪住他吼道:"我已对这里所有的人说过,不要到我这里来!"西孔说:"可你没有对我说过。"老头说:"现在说了。"西孔请克涅蒙告诉他谁家有罐子。老头说:"我要是不说呢?你还继续和我啰唆?"西孔说:"祝你健康!"老头说:"我不希望任何人祝我健康。"西孔实在气不过说:"那我祝你不健康!"

刨地的索斯特拉托斯腰累弯了也没见老头和姑娘的影子,只好又到姑娘的家门口碰运气。女仆想把水桶捞上来,可绳子朽了,桶没捞上来,镐又掉到井里。克涅蒙自己去捞,东西没捞上来,自己掉到井里。人们都来施救。戈尔吉阿斯下井,索斯特拉托斯和克涅蒙的女儿在上面拉绳子。索斯特拉托斯想:掉得正是时候,使他能和心上人这么近地站在一起,"多么甜美的时刻啊",姑娘那稀世容貌深深吸引着他,因眼睛老是盯着姑娘,手中的绳子三次脱手,差一点把"古怪人"给淹死了。

克涅蒙虽然受了伤,但还是被救上来了。他认识到以前的想法是错误的,对戈尔吉阿斯充满感激之情,决定认他做儿子,把一半家产给他,另一半给女儿做嫁妆。戈尔吉阿斯向克涅蒙介绍索斯特拉托斯,老头同意把女儿嫁给他。妻子回到了克涅蒙身边,索斯特拉托斯又说服父亲把自己的妹妹嫁给了戈尔吉阿斯。

(2)解析

《古怪人》以平民视角观察和评判了世俗生活,表达了不分贫富贵贱、互助友爱的社会生活理想。

老农克涅蒙"非常古怪,厌恶所有的人……活了这么大年纪,从来没有同哪个人说过一句亲切的话,也没有主动向哪个人打过招呼"[1],自认为"可以自我满足地生活,无须求助于其他任何人",故也拒绝其他人的任何求助,几乎与所有的人对立。他的怪僻实质上是"恨世"——与社会格格不入。这不仅使与他相关的一切人遭受痛苦,同时也使他自己远离社会,过着极不正常的生活:家庭破碎,亲情灭绝,自绝于人,孤立无援。掉到井里之后

[1] 〔古希腊〕米南德著,王焕生译:《古怪人》,见〔古希腊〕埃斯库罗斯等著,罗念生等译《古希腊戏剧选》,人民文学出版社1998年版,第497页。下引《古怪人》台词均据此版本。

获救这件事使他深刻地认识到:"一个人总需要有人在身边帮助……我之所以变得如此暴戾,是因为我看到所有的人生活着都是考虑如何对自己有利,我从而认为世界上所有的人都不会对别人怀有好心。正是这种想法害了我。"这虽然不是什么太深刻的思想,但因剧作形象生动地传达了平民百姓的人生体验,强调了人与人之间的相亲相爱,而且初步触及到人的社会性这一重要特性,因此可以说,其题旨具有超越时空的意义和价值。

索斯特拉托斯是"非常富有、拥有大片田地的庄园主的儿子",属于上流社会,但他不计较克涅蒙的社会地位和家境,一心想娶其女儿为妻,表示要相爱到永远。如果说,索斯特拉托斯对克涅蒙女儿的爱是神的安排,那么,索斯特拉托斯说服讲究门第的父亲,把自己的妹妹嫁给属于穷人的戈尔吉阿斯就充分体现了剧作家反对门当户对的观念;戈尔吉阿斯虽然贫穷,但对富人也不存偏见,他了解了索斯特拉托斯对他妹妹的诚意之后,热心帮助他成其美事。这种人物关系的设置也体现了人与人之间应相亲相爱的题旨。

与阿里斯托芬的喜剧相比,《古怪人》比较重视对人物性格的刻画。"古怪人"克涅蒙是剧作描写的中心,剧作家以令人喷饭的几个场面展示了克涅蒙"古怪"的独特个性。索斯特拉托斯和戈尔吉阿斯的个性也刻画得比较成功。"新喜剧"注重性格刻画的成就对古罗马喜剧有明显影响,普劳图斯的"性格喜剧"就是例证。

在造笑方法上,与阿里斯托芬长于以俏皮话取胜不同,对喜剧情境的构筑和喜剧性格的发掘是《古怪人》造笑的主要方法。皮里阿斯逃跑、索斯特拉托斯帮少女打水、西孔借罐子、索斯特拉托斯叙述从井里救出克涅蒙、厨师西孔和奴隶革塔斯"报复"克涅蒙等场面有很强的喜剧性。克涅蒙的古怪、孤僻被夸张到荒谬的地步,喜剧性因此而大大增强。

《古怪人》的语言生动活泼,但不粗俗;结构也比较紧凑。歌队的作用不明显,这说明喜剧在米南德手里已有较大发展。

《古怪人》的表现形式与东方戏剧有相似之处。林木神——潘神开篇的那一段介绍与我国戏曲中的"自报家门""副末开场"相似,剧中人经常"跳出来"直接与观众交流,旁白(与戏曲的"打背躬"相似)的运用也比较多。这些手法对古罗马戏剧有比较大的影响。例如,普劳图斯的喜剧《俘房》开篇即有一"朗诵者"上场介绍戏剧冲突的"前情";《一坛金子》则由家神首先出场介绍"前情"。《孪生兄弟》先由一个类似今天的节目主持人的角色致"开场词",在"开场词"中,主持人介绍故事发生的地点、人物和事件

的"前情"。剧中"旁白"的运用相当频繁,演员不时从剧情中"跳出来",直接与观众交流。

与后世的喜剧名著相比,《古怪人》也有不足之处,例如,主要人物的性格过于单一,"古怪"性格的社会生活内涵和思想内涵不够丰富、深刻;用神灵的安排来解释两位地位悬殊的青年的爱情,在一定程度上削弱了剧作的社会意义。

第二章 古罗马戏剧

古罗马是古希腊的征服者,但古罗马戏剧却基本上是对古希腊戏剧的模仿与改编,所取得的成就远不足以与古希腊戏剧相提并论,但古罗马戏剧特别是其喜剧也并非一无是处,它在刻画人物性格、营造喜剧情境、表现世俗风情等诸多方面都有所建树,发展了古希腊的"新喜剧",对后世戏剧特别是西班牙、英国和法国的喜剧创作有一定影响。古罗马的闹剧、拟剧也对后世的即兴喜剧有一定影响。

第一节 概述

一 历史文化背景

从公元前8世纪起,希腊就开始向南意大利移民,在那里建立了多个移民城邦。大约是在公元前8世纪至公元前7世纪,意大利中西部的一些原始村落经联合、归并,逐渐形成城市,有一离海岸线不远的城市后得名为"罗马城"。一直到公元前6世纪中叶,罗马才成为真正意义上的国家。公元前510年前后,罗马爆发了反对暴君伊达拉里亚王的斗争,推翻了他的统治,建立了罗马共和国。此后,罗马的力量日渐增强,开始向外扩张。

公元前3世纪上半叶,罗马已征服整个意大利,公元前241年又征服迦太基控制的西西里岛。公元前3世纪末,罗马打败海上霸主迦太基成为西地中海的霸主之后,又迅速向东扩张,公元前146年征服希腊,从此罗马在爱琴海一带确立了霸主地位。公元前2世纪末,意大利之外已有9个罗马行省。在这一时期,罗马的奴隶制经济获得迅速发展,但文化建树无从谈起。

公元前73年,罗马爆发了由斯巴达领导的奴隶大起义,公元前30年,屋大维征服埃及,安东尼自杀,罗马共和制解体,独裁帝制确立,从此罗马进入帝国时期。一直到暴君尼禄执政之前,罗马帝国一直维持着大体稳定的局面,公元2世纪末,罗马帝国开始衰落,祸乱频仍。公元4世纪末,罗马帝国分裂为东西两部分。476年,末代罗马皇帝被推翻,西罗马帝国灭亡,从此欧洲社会结束奴隶制进入封建时代。

从公元前3世纪到公元前2世纪末罗马迅速崛起,公元2世纪,罗马帝国进入全盛时期,版图达到最大范围,成为横跨欧、非、亚的军事、经济大国,但古罗马的文化成就却无法望古希腊之项背。这与罗马人长期征战,开疆拓土,相对忽视文化建树有关,也与古希腊文明光焰万丈,难以超迈有关。古罗马文化是在希腊文化的影响下发展起来的。公元前3世纪,罗马征服南意大利的希腊移民城邦,接触到希腊文化,罗马文化获得较大发展。公元前2世纪下半叶,罗马控制了整个地中海地区,更广泛、深入地接触到希腊文化,罗马文化发展又进入了一个新的阶段。罗马戏剧作为罗马文化的一部分也是在古希腊戏剧的影响下发展起来的。①

二 发展轨迹

公元前6世纪末至公元前3世纪前期是罗马戏剧的孕育期。

罗马成为奴隶制国家之前,当地早有庆祝丰收的狂欢和戏剧化的宗教仪式,但并没有戏剧,一直到公元前4世纪中叶,因瘟疫肆虐,罗马当局延请北方长于歌舞的埃特鲁里亚人来"驱邪禳灾",埃特鲁里亚人装神弄鬼的"表演"戏剧化程度较高,它与当地原有的歌舞杂戏相融合,提高了罗马表演艺术的水平,从此罗马也就有了与我国汉代"百戏"相似的歌舞杂戏。公元前3世纪上半叶,罗马征服了意大利,意大利流行的闹剧——阿特拉剧和包容丰富的杂戏——拟剧传入罗马。"阿特拉闹剧由一群年轻活泼的乡民即兴表演,不时对当地发生的时事进行辛辣和机趣的讽刺,还夹杂许多戏耍作乐的部分。这种小型喜剧逐渐发展成为固定形式,人物定型化,有愚蠢粗鲁的乡村青年马库,夸夸其谈的食客勃哥,老财迷伯普和江湖骗子陶森等,他们都戴面具,演出很风趣和活泼。"拟剧的内容"包括变戏法、杂技、舞蹈、

① 参见周一良、吴于廑主编:《世界通史》(上古、中古部分),人民出版社1962年版,第190—375页。

走江湖卖艺等在内,临街搭台,演员男女相杂,演出也是很粗俗的,间或也表演一段神话故事,杂以色情的成分"。① 显而易见,一直到公元前3世纪上半叶,罗马还只有"雏形的戏剧",它以下层社会可笑的现实生活为表现对象,大体上属于以诨闹取快的笑谑之戏。这些即兴表演、色彩鲜明的剧目大多靠口耳相传,没有剧本流传。孕育期的罗马戏剧培养了罗马观众的欣赏习惯——以现实生活中"丑陋"的现象取乐,这一大众"审美准备"使得后来的罗马戏剧在接受古希腊戏剧时主要选择了与这一趣味相近的"新喜剧"。

公元前3世纪中叶是罗马戏剧的创生期。

古罗马戏剧的创始人是被奴隶主李维乌斯家族所释放的希腊奴隶李维乌斯·安得罗尼库斯(公元前284? —公元前204?)。李维乌斯自少年时代就被罗马侵略军掳到罗马为奴,他既懂希腊文,也懂拉丁文,获得自由民身份之后,从事教学和翻译工作。公元前240年"罗马大节"期间,当局主办"竞技会",上演了李维乌斯翻译并改编的希腊戏剧,产生很大影响,这一年也就被戏剧史家视为"罗马戏剧的开端"。此后,李维乌斯成为"诗人和演员行会"的领袖人物,倾力翻译并改编古希腊三大悲剧诗人的作品,同时也翻译改编古希腊"新喜剧",供舞台搬演,成为这一时期影响最大的剧作家。但李维乌斯的剧作已全部失传。与李维乌斯同时或稍后的剧作家大体上也是沿着这位"开山者"所开辟的道路前行的,他们要么改编古希腊的悲剧和喜剧,要么选择罗马题材但模仿古希腊戏剧而编创新剧,征服者成为了被征服对象的崇拜者和模仿者。

公元前3世纪末至公元前2世纪中叶是罗马戏剧的繁荣期。

和古希腊一样,这一时期的剧作家也分成悲剧诗人和喜剧诗人,悲剧诗人一般只写悲剧,喜剧诗人一般只写喜剧,人数也大为增加。这一时期的戏剧"希腊化"的色彩仍然相当鲜明,多数剧作是对古希腊戏剧的翻译、改编和仿制,以罗马神话传说或现实生活为表现对象的新创剧目虽有所增加,但罗马题材的剧作通常也以希腊为背景,故事的发生地大多是雅典、叙古拉等古希腊城邦,罗马神话其实也是希腊神话的改编。与古希腊剧坛的面貌相似,繁荣期的罗马戏剧亦由悲与喜两大板块所构成,但喜剧的成就高于悲剧,出现了像普劳图斯那样长于表现世俗生活的著名剧作家,公元前159年喜剧作家泰伦提乌斯去世之后,罗马戏剧的文学创作就衰落了。

① 吴光耀著:《西方演剧史论稿》(上),中国戏剧出版社2002年版,第80页。

公元前 2 世纪末至公元 4 世纪后期是罗马戏剧的衰落期。

公元前 1 世纪中期,罗马还出现过像阿克齐乌斯那样有影响的悲剧作家,但随着罗马的迅速崛起,戏剧却逐渐衰落了。罗马帝国时期,人们对文学性强、希腊化色彩鲜明的戏剧越来越不感兴趣,受欢迎的是笑乐效果强烈但格调不是很高的笑剧、拟剧和野蛮、血腥、刺激的各种角斗。不过从舞台演出的角度看,这一时期的戏剧也许并不像我们所想象的那样凋零。古罗马豪华而坚固的多座石造剧场主要是公元前 1 世纪中期以后建造的。① 古罗马最著名的喜剧演员罗希乌斯和最著名的悲剧演员伊索配斯均出现在公元前 1 世纪。对戏剧倾注了很大热情的理论著作——贺拉斯的《诗艺》也诞生在公元前 1 世纪后期。

三 社会生活蕴涵

从公元前 240 年古希腊戏剧传入罗马,到公元 476 年西罗马帝国灭亡的七百多年间,古罗马总共诞生了几十位悲剧作家,他们写过百余部作品。② 生活在公元前 1 世纪中后期的阿克齐乌斯被认为是罗马最伟大的悲剧诗人,他就创作了四十多部剧作,但罗马共和国时期的悲剧已全部佚失,仅有罗马帝国时期——公元 1 世纪的塞内加有 10 部悲剧作品(其中个别剧作可能是托名)流传下来。

罗马喜剧作家作品的数量当大大超过悲剧。公元前 2 世纪仅托名普劳图斯的喜剧作品就有一百三十多部。比普劳图斯稍晚,与泰伦提乌斯大体同时的著名喜剧作家凯基利乌斯撰有 42 部喜剧,而且有人认为,他是古罗马喜剧作家之魁首。但在七百多年的时间里,也只有活动在公元前 3 世纪末至公元前 2 世纪中期的普劳图斯和泰伦提乌斯两人的 27 部剧作流传下来。

"窥斑而知豹",我们只能通过这些仅存的硕果去探测古罗马戏剧的大致面貌。

① 这些剧场并不只是演出悲剧和喜剧,人与人、人与兽的残酷角斗,多种武艺竞赛活动经常在这些剧场上演,因此有人称古罗马剧场为"斗兽场""竞技场"。
② 吴光耀著:《西方演剧史论稿》(上)中国戏剧出版社 2002 年版,第 82 页:"据记载,罗马出过 36 位悲剧作家,写过大约 150 部作品。"这一统计可能不太准确。公元前 2 世纪的诗人、戏剧家恩尼乌斯所改编的古希腊悲剧就有 19 部,此外,他还有取材于罗马题材的剧作,其中当也有悲剧。公元前 1 世纪的悲剧作家阿克齐乌斯一个人就创作了四十多部悲剧。

古罗马喜剧继承了古希腊"新喜剧"的传统,有相当一部分剧作是对古希腊"新喜剧"的改编。和古希腊"新喜剧"一样,它远离政治,把目光投向普通人——普通商人、农民、军人、伴妓、家奴——的日常生活。夫妻、父子、母女、婆媳、兄弟、恋人、主仆之间的关系都得到了表现。相夫教子,夫妻怄气,婆媳相让,骨肉团聚,严父责子,军官吹牛,妓女贪财,老人吝啬,智仆戏主,自择佳偶,有情人终成眷属等生活图景成为喜剧的主要内容。多数剧作有奴隶和妓女登场,有的还以他们为主人公。生活在底层的家奴大多是聪明伶俐、善良正直、乐于助人的"智仆",被侮辱、被损害的"伴妓"通常是善良、温顺、纯洁的,她们忠于爱情。居于统治地位的奴隶主、军人则大多是自私、愚蠢、冷漠、无耻的,经常被聪明机智的家奴玩弄于股掌之上。吝啬的老农等底层群众虽然也是被讽刺的对象,但剧作家以乐观的态度和宽厚的情怀表现了他的觉醒和善于改过。这说明生活在奴隶社会的古罗马喜剧作家大多是从民间视角出发去观察和呈现社会生活的,古罗马喜剧具有一定的民主精神。

古罗马悲剧大多是古希腊悲剧的改编,其中,以欧里庇得斯的剧作居多,神话是其主要题材,但现实性明显增强,围绕着王权争夺所展开的阴谋诡计、动荡骚乱、告密行刺、血腥杀戮都被搬上舞台,有些剧作的杀戮场面十分残忍恐怖。少数剧作取材于罗马历史或描写现实生活,有的剧作把矛头直接指向暴君尼禄。取材于神话的剧作也刻画了多位暴君形象,反对专制暴政成为悲剧的重要主题。

四　艺术特色

与古希腊喜剧喜欢拿大众熟悉的人物、事件开玩笑不同,古罗马喜剧大多通过误会、巧合来营造喜剧情境,喜剧性的强化主要不是靠外在的俏皮话,而是靠内含于剧情之中的喜剧情境的营造。例如,《孪生兄弟》中的墨奈赫穆斯兄弟俩长相十分相似,致使墨奈赫穆斯的情人、妻子、丈人、奴隶都把前来寻找墨奈赫穆斯的索·墨奈赫穆斯当成墨奈赫穆斯,误会一个接着一个地发生,剧情的建构以误会为基础。《一坛金子》中的欧克利奥发现金子不见了,气急败坏地跑来找人出气,卢科尼得斯误以为他是知道了女儿未婚生子的事生气,主动认错,两个人各说各话,弄得面红耳赤,最后才弄清楚彼此都误会了对方。《婆母》中曾被潘菲卢斯强暴过的女子正是他现在深爱着的妻子,妻子所生的孩子正是潘菲卢斯的亲骨肉,这一巧合使原本不可

化解的家庭危机得以化解。《一坛金子》中舅舅梅格多洛斯想娶的女孩恰恰是外甥的心上人。《俘房》中的赫吉奥想购买一个有身份的战俘去换回自己被俘的儿子，不料买回的俘房有一随行奴隶，这奴隶正是赫吉奥失散多年的另一个儿子。《吹牛的军人》中军人的奴隶帕勒斯特里奥恰恰是军人的伴妓菲洛科马西乌姆的老相识。这些巧合使剧作的喜剧性大为增强。

古希腊后期喜剧有的含有计谋成分，聪明机智的奴隶为了帮助少主人摆脱困境，用谎言和骗局捉弄愚蠢的老主人，古罗马喜剧继承了这一艺术传统，而且形成了一种固定的剧情套路。现存的古罗马喜剧大多是计谋喜剧，聪明机智的家奴是主要人物，智仆帮助少主人摆脱困境、让老主人"入套"的计谋是剧作的主要情节。这使得"巧智"成为喜剧的重要美感成分，原本模仿古希腊喜剧的罗马喜剧在美感上有了自己的特色。

罗马喜剧所刻画的人物带有类型化的鲜明色彩，机智的仆人、爱吹牛的军人、吝啬的老人、贪婪的商人等人物类型在后世欧洲戏剧舞台上反复出现。

与崇尚严肃的古希腊"新喜剧"不同，除泰伦提乌斯的少数剧作之外，古罗马喜剧追求剧情的生动性，生活气息浓厚，场面生动活泼，多数剧作采用了双线交织的情节结构模式，剧情的丰富性和人物性格的鲜明性明显增强。古希腊喜剧中常见的粗鲁玩笑被古罗马喜剧剔除了，即使是主要面向底层群众、被贺拉斯斥为"粗鄙"的普劳图斯的喜剧之中也很少有低俗的笑料。

与喜剧不同，古罗马悲剧的剧情大多和古希腊悲剧一样，多为单线结构，登场人物不多，但感情非常强烈。

古罗马戏剧一般都有五幕，每一幕包含1—10场不等，有的不分场，但剧情展开的地点大多集中在一处，喜剧的地点通常在两家人的门前，悲剧的地点则和古希腊悲剧一样大多在主人公家的前院。剧情的时间跨度一般都不超过一天。古罗马戏剧属于不完全代言体，喜剧的开头大多有"开场词"，由相当于主持人的一个年轻演员上场直接向观众介绍故事的背景及人物，有的剧作结尾有"结束语"——总结全剧并请观众为演出成功鼓掌。有的剧作虽然没有"结束语"，但都有请观众鼓掌的程式。剧中也有较多的叙述体成分，人物不时从剧情中"跳出来"直接向观众说话。这与我国戏曲的表现形式有相似之处。

五　舞台艺术

　　古罗马戏剧的发生发展经历了较长时间,而且有多种戏剧样式并存,其演出形态并不一致。罗马的戏剧演出并不都是由政府主导的,而且不是竞赛,只是一种娱乐活动,富贵之家在喜庆、节日乃至葬礼上也组织戏剧演出。在公元前145年以前,罗马还没有固定的演出场所,戏剧演出通常是在广场上进行的,后来则在用石头建成的圆形剧场里开展。剧场建有装饰华丽的舞台,舞台前有幕布,演出时放在台前的幕槽里,结束时升起。

　　古罗马人视剧作家和演员为"贱役",演员大多是奴隶,演戏是"不名誉"的"贱业"。观众观赏角斗的兴趣远胜于观赏戏剧演出,剧场里通常是乱哄哄的,观众对演员的劳动缺乏应有的尊重。泰伦提乌斯的《婆母》在"开场词"中描述了当时的观演环境:"现在,我请求诸位多多关照。今天我给大家重演《婆母》,我以前从未能在安静的气氛中上演它……第一次上演此剧时演出刚刚开始,拳击手的荣耀、汇集的人群、嘈杂的喧嚷、妇女们的喊叫,迫使我们不得不提前退场。我按照通常习惯,旧中有新,将它重新上演。第一幕博得了人们的好评。但是,当传来关于要举行角斗表演的消息时,人们立即骚动起来,吵嚷喊叫,为争夺坐(座)位而斗殴,我没法继续演下去……望诸位保持安静……"①拟剧、闹剧、哑剧表演是男女都可以登台的,但悲剧、喜剧表演只允许男性登台,剧中的女角由男演员扮演。戏剧演出起先是不戴面具的,后来,哑剧、闹剧、悲剧、喜剧都戴面具,只有拟剧演出不戴面具,演员赤足,女演员的服装很华丽。悲剧、喜剧的化装起先受古希腊影响,有明显区别。悲剧化装强调庄重,主要人物穿华丽的长袍、高底靴。喜剧化装凸显滑稽,但已不像古希腊喜剧那样,凸显"裸体",主要人物穿"披衫"、短裤和平底靴。服装的色彩具有象征意义。后来,悲、喜剧化装的界限逐渐模糊。早期戏剧表演比较夸张、外露、过火,但随着喜剧演员罗希乌斯和悲剧演员伊索配斯对戏剧表演的改革,过火、外露的表演逐渐被"适度""合式"(decorum)——优雅、真实、持重的表演所代替。但与古希腊相比,罗马的戏剧表演始终存在外露、过火之弊,罗希乌斯和伊索配斯的"合式"只是相对那种特别过火、外露的表演而言的。这里仅举被誉为"合式"之典范的

①　〔古罗马〕泰伦提乌斯著,王焕生译:《婆母》,见〔古罗马〕普劳图斯等著,杨宪益、王焕生等译:《古罗马戏剧选》,人民文学出版社1991年版,第370页。

著名悲剧演员伊索配斯为例。

据伊索配斯传记的作者普卢塔克记载,伊索配斯在扮演复仇的阿特里阿斯一角时,完全忘记了自己是在演戏,表演激烈的厮打时,他竟然将另一个演员当场杀死。① 这种风格的形成既与古罗马人长期观赏闹剧、拟剧和角斗所形成的审美取向有关,也可能与罗马戏剧恶劣的观演环境有关。在乱哄哄的剧场里,那种含蓄、持重、优雅的表演恐怕是无用武之地的。

古罗马喜剧仍有音乐舞蹈,每部喜剧一般都有专人作曲,通常用一至两支竖笛伴奏,但已不用歌队,歌曲由歌手伴唱,登场演员只需要随着伴唱做配合性的动作。悲剧仍然保留有歌队,但与古希腊相比,其作用已大为削弱。古罗马的闹剧、拟剧都是载歌载舞的,哑剧表演虽然不用发声,但也是载歌载舞的,它让另一演员在一旁歌唱和说白,哑剧表演者以动作(包含舞蹈)配合。

第二节 主要作家作品

一 普劳图斯的戏剧创作

1. 普劳图斯(Plautus,公元前254?—公元前187?)的生平和创作

提图斯·马克基乌斯·普劳图斯的生平事迹缺乏可靠记载,有人认为,他可能出生于意大利温布里亚的萨尔西纳。公元2世纪的古罗马作家奥卢斯·格利乌斯在论及普劳图斯作品的真伪时曾引述前人的记述,称普劳图斯青年时代即从事戏剧创作,赚了不少钱之后改行经商,但很快亏空,为生计所迫,不得不到一家磨坊靠出卖体力谋生。对于这则关于普劳图斯生平事迹的唯一记载,研究者多认为不可信。关于普劳图斯的卒年亦有异说。古罗马哲学家兼演说家西塞罗在《布鲁图斯》一书中谈及普劳图斯去世时的一位执政官,有人据此考定普劳图斯卒于公元前184年。对于这一说法,亦有学者不从。

公元前2世纪,托名普劳图斯的喜剧作品有一百三十多部,生活在公元前1世纪的古罗马学者瓦罗对这些传本的真伪进行过考证,认为其中只有21部剧作出自普劳图斯之手,而且这些传本是已经过后人多次改动的演出

① 参见《简明不列颠百科全书》第9册,中国大百科全书出版社1986年版,第55页。

本,其原作的面貌及写定时间已无从确考。这 21 部传世作品是:《一坛金子》《孪生兄弟》《俘虏》《凶宅》《巴克基斯》《吹牛军人》《普修多卢斯》《驴子的喜剧》《安菲特律昂》《波斯人》《卡西娜》《斯提库斯》《布诺人》《埃皮狄库斯》《商人》《缆绳》《匣子》《库尔库利奥》《三块钱一天》《粗鲁汉》。以上剧作完整或基本完整,还有一部名为《行囊》的剧作有残本。① 其中,比较著名的剧作是:《一坛金子》《凶宅》《驴子的喜剧》《商人》《安菲特律昂》和《吹牛军人》。《一坛金子》和《凶宅》是普劳图斯的代表作。

普劳图斯的喜剧是拉丁文诗剧,大多据古希腊"新喜剧"改编而成,生活气息很浓,体现出平民以俗为美的审美取向。误会法是普劳图斯喜剧最常见也运用得最为成功的造笑方法,有的剧作,如《孪生兄弟》,主要依靠误会法营造喜剧情境,这对莎士比亚的喜剧创作产生了一定影响。普劳图斯所塑造的人物形象大多是家奴、农民和普通商人,计谋是其剧作的重要成分,也是其剧作的重要特色。他所塑造的某些人物类型对后世戏剧颇有影响。例如,《吹牛军人》中爱吹牛的军人成为意大利文艺复兴即兴喜剧中的一个重要角色——卡皮塔诺上尉,这是一个爱说大话但胆子很小的滑稽人物。

生活在公元前 1 世纪上半叶的罗马学者西塞罗对普劳图斯的喜剧创作评价很高,认为他驾驭拉丁语的能力很强,剧作的情节也引人入胜。比西塞罗稍晚的罗马文艺理论家贺拉斯则认为这一称道纯属谬奖:"你们的祖先不是赞美过普劳图斯的诗格和锋利的才华么?我们即使不能说他们赞美普劳图斯这两点是太愚蠢了,至少是过分宽大了些。你我至少要能分辨什么是粗鄙,什么是漂亮文字,用我们耳朵、手指辨别出什么是合法的韵律。"②

2.《凶宅》解读

(1)剧情梗概

五幕喜剧。奴隶戈鲁米奥埋怨管家特拉尼奥在老主人塞奥普辟德斯出国的三年里把少爷菲洛拉切斯带坏了,从前规规矩矩的他,现在整天吃喝玩乐、泡妓女。少爷的好友加利达马提斯喝得醉醺醺的搂着一个女伴走来,他们又凑在一起喝酒、玩女人。特拉尼奥跑来报告,老爷马上就要回来!他让

① 普劳图斯生平及创作之撰写,参阅了王焕生著《古罗马戏剧选·译本序》的相关内容,书中其他剧作家的生平介绍之撰写也是如此——参阅了作品集所附的"前言""译后记"《年表》等,不再一一出注。

② 〔古罗马〕贺拉斯著,杨周翰译:《诗艺》,人民文学出版社 1962 年版,第 151 页。

少爷等赶紧进屋,然后他在外头锁上门,躲到一边去。

老爷用力敲门,没人答应。好一会儿特拉尼奥才出来,老爷责怪他来迟,害得他把门都要拍破了。特拉尼奥故作惊愕:天啊,你拍了门?快跑!老爷问为什么,特拉尼奥神秘兮兮地说:以前,房主谋财害命,尸体埋在里边,房子从此成了凶宅。老爷问,你怎知道?特拉尼奥说,一天夜里,你儿子做梦,被害人向他道出真相,后来房子常闹鬼,少爷只好搬走,已半年多没人住了。大门突然响了一下,特拉尼奥说,屈死鬼在打门,老爷快跑!这时,门里的人大声叫特拉尼奥,特拉尼奥急了,对着门说:"我没作什么错事,我也没打门。"老爷大呼"救命"逃下,特拉尼奥松了一口气。

高利贷商人上门讨债。特拉尼奥正要去应付,老爷突然折回,特拉尼奥生怕商人把事情捅穿,把他拉到一边小声告诉他先回去,可债主大嚷"还我利钱!"老爷问怎么回事,特拉尼奥说,少爷借了点钱,现在要付利息,建议老爷先付给他。老爷坚持要弄清钱干什么用了。特拉尼奥连忙现编:少爷买了新房产。没想到儿子出息了,老爷爽快答应付利息。

老爷问房产在何处,特拉尼奥僵了好一会儿说,就是邻居西摩的房子。老爷想去看看。特拉尼奥先去对西摩说,您房子内部设施不错,老爷想参观一下,照着改造自己的房子。西摩叫老爷随便看,"像是你的房子一样"。这不就是我的房子吗?老爷刚要反驳,特拉尼奥连忙小声说,人家正为这事儿难受,您就别摆房主的谱了。参观完毕,老爷命仆人把儿子找来。

特拉尼奥刚走,两个奴隶来拍门。老爷说,这里半年多没住人了。奴隶哈哈大笑说,菲洛拉切斯天天在这里喝酒、玩女人。老爷提醒,你们是不是走错了?两个奴隶说,不会,菲洛拉切斯趁父亲出门,花大钱买了妓女,我家少主人也常来这儿消遣,我们是来接他的。老爷问,菲洛拉切斯是不是买了房子?奴隶说,他不但没买房子,而且家产都快败光了。老爷气得要发疯。

特拉尼奥回来发觉情况不对,躲到神坛上去。按习惯,奴隶躲到神坛上,就不能伤害他。老爷气得吹胡子瞪眼,特拉尼奥说,少爷做得固然不妥,但其他贵族也大多如此,何况他已知错了呢。老爷原谅了儿子和特拉尼奥。

(2)解析

《凶宅》是普劳图斯"计谋喜剧"的代表作,歌颂了被压迫者的聪明机智,成功地塑造了智仆特拉尼奥的形象,讽刺了贵族的愚笨、自私,同时也在一定程度上揭露了奴隶主阶级的腐朽与堕落。

特拉尼奥虽然是卑贱的家奴,但能玩弄奴隶主于股掌之上,让他一次又

一次地落入"套子"之中，他的灵活机敏真的是令人叹服。从表面看来，特拉尼奥向往"过希腊人的生活"——吃喝玩乐、找妓女，不但"败家"，而且"带坏公子"。① 然而在特拉尼奥看来，贵族们的生活方式大多如此，菲洛切斯少爷的放荡和奢侈与其他贵族少爷相比并无多少特别之处。也就是说，并不是他"带坏"了少爷，而是腐朽的贵族生活方式造就了少爷。剧中也正是这样表现的——少爷的好朋友加利达马提斯同样是一个花花公子，他显然不是特拉尼奥带坏的；少爷的放荡实际上与特拉尼奥无关，剧中特拉尼奥并无"带坏"少爷的行动。这不仅揭露了奴隶主阶级的腐朽与堕落，也从另一侧面说明，特拉尼奥并不是奴隶主的忠实"管家"。

特拉尼奥的"计谋"之所以不断获得成功，固然与特拉尼奥的聪明才智大有关系，也与奴隶主的自私、愚蠢有关。特拉尼奥正是抓住了老头子的迷信思想，编织了"凶宅"的"套子"，让他不敢进屋，从而达到掩护少主人的目的；又利用老头子发家致富、侵吞他人财产的剥削阶级心理，编织了"买便宜房产"的"套子"，让他对败家的少爷产生错觉。如果老头子不相信迷信，"凶宅"的故事就骗不了他，老头子没有剥削思想，花小钱买邻居一大片房产的"神话"也无法让他"上套"。剧作把老主人刻画成一个既愚蠢又冷漠的人。特拉尼奥告诉老爷，邻居西摩要他劝少爷把房子再退还给他。塞奥普辟德斯认为这所房子实在是太便宜了，既然到手了，怎么能退回去呢，他说："那可不行……各人顾自己利益，管自己的家产，一个人不能有怜悯旁人的心。"②在与奴隶主的对比中，特拉尼奥的光彩得到了较好的展现。

《凶宅》的造笑方法与阿里斯托芬的喜剧《鸟》拿广为人知的事件、人物、现象开玩笑的方法不同，与米南德的喜剧《古怪人》用夸张手法发掘人物的喜剧性格的方法也不尽相同，把喜剧情境的营造和喜剧性格的发掘结合起来是其主要方式。

如果离开特定情境，特拉尼奥、塞奥普辟德斯、西摩的行动本身都没有多少可笑之处，因为他们并无多少"出格"或"反常"的行动，剧作家没有依赖夸张手法来造笑，特拉尼奥的编造谎言在剧作家眼里主要是一种巧智，而不是"丑不安其位"，剧作的重点显然不在嘲笑特拉尼奥的"弄巧成拙"。即

① 剧中通过一个奴隶对特拉尼奥的指责来加以表现。
② 〔古罗马〕普劳图斯著，杨宪益译：《凶宅》，见〔古罗马〕普劳图斯等著，杨宪益、王焕生等译《古罗马戏剧选》，人民文学出版社1991年版，第39页。

使是谎言被戳穿之后,特拉尼奥也仍然显得轻松机敏,他坐到了神坛上,使火冒三丈的老头子奈何他不得。但《凶宅》的喜剧性却很强,这是因为剧作始终让主人公特拉尼奥处在不得不编造谎言,但随时又有可能露馅的"惊险"情境之中,对于特拉尼奥的伎俩,观众洞若观火,而受骗的一方则全然不察。正是在这种"不协调"的情境中,特拉尼奥的巧智和塞奥普辟德斯、西摩的愚笨也就格外能让人开怀大笑。在《凶宅》中,笑既是对巧智的赞许,也是对愚笨的嘲讽。《凶宅》与单纯的讽刺喜剧不太一样。

剧作还善于利用分割剧情空间的方法来营造喜剧情境,使本来没有多少喜剧性的场面产生强烈的喜剧效果。例如,第一幕第三场,菲洛拉切斯在一旁听菲勒玛提恩和女仆的谈话,如果没有菲洛拉切斯的"偷听",两个女人的谈话就没有喜剧性可言。

《凶宅》的生活气息很浓,特拉尼奥的"计谋"均来自于民间日常生活,既真实可信,又生动有趣。剧作的语言也生动活泼,很有生活气息,但基本上没有粗鲁的玩笑。剧作以特拉尼奥的行动为中心来组织冲突,既突出了主人公,又使剧作的结构显得紧凑。

剧中的对话大多很简短,动作性也很强,但少数叙述性台词过于冗长,缺乏动作性。例如,第一幕第二场菲洛拉切斯的一段独白就是如此。剧作的结尾显得比较匆忙,给人以草草收场的感觉,对贵族腐朽生活方式的揭露不够深刻。这与剧作的主旨并不在此有关。

《凶宅》以聪明机智的仆人为主人公,以常见的生活现象为题材,以"计谋"为剧情主干,具有"世俗喜剧"的鲜明特征,对后世喜剧——特别是仆人喜剧形象的刻画和"计谋喜剧"的发展产生了较大影响。

3.《一坛金子》解读

(1)剧情梗概

五幕喜剧。家神说,这家主人穷,对我不敬,他女儿却每天给我上供。为谢她,我让她父亲找到灶下的一坛金子,作为她的嫁妆。一天夜里,姑娘被一醉汉玷污,可不知他是谁,我要让那青年娶她。

欧克利奥每天将坛子挪几个地方,每次都要女仆到门外去。他在门口碰到邻居梅格多洛斯向他打招呼。"富人给穷人打招呼不会是无缘无故的",莫不是老婆子泄了密?他故意说因办不起嫁妆,女儿大了嫁不出去。梅格多洛斯早想娶他女儿,正要提亲,老头却急忙进屋去了。金子还在,老头又出门来了。梅格多洛斯提亲,老头说,贫富悬殊太大,"你不要以为我找

到了什么财宝",女儿没嫁妆的。梅格多洛斯说,没嫁妆也行,欧克利奥同意当天就嫁女。女仆一听焦急万分,主人的女儿快要生孩子了,这可怎么办?

梅格多洛斯的仆人买回食物,送一半到老头家。一仆不解,嫁女难道一点东西都不买吗?另一仆人说,欧克利奥吝啬得出奇,因为心疼水,每洗一回澡都要痛哭流涕;晚上睡觉用皮袋子把嘴套住,免得气放跑了。老头见给他雇来了准备婚宴的厨师,十分生气,因为这有可能暴露秘密。他急忙把坛子刨出来,准备藏到守信女神庙去。

梅格多洛斯的外甥卢科尼德斯深爱欧克利奥的女儿,风闻她要嫁给舅舅,派仆人来探虚实。仆人见欧克利奥向女神庙走来,闪身藏在祭坛后,知道秘密。突然听见乌鸦叫,欧克利奥觉得不妙,连忙折回,恰好逮住陌生人,可搜遍他全身也没见金子,只好把他放了。老头以为仆人走了,把坛子抱出来,准备藏到树林里,仆人潜随其后。

卢科尼德斯告诉母亲,他当年趁醉玷污了欧克利奥的女儿,不知情的舅舅要娶她,必须赶紧向舅舅说明,刚到老头门前,就听他女儿在屋内大叫,显然,孩子快出生了。金子被偷,老头大哭。卢科尼德斯以为他为女儿未婚生子上火,鼓起勇气说"惹你苦恼的那件事是我干的"。老头质问"怎么未经许可就动我的东西?"卢科尼德斯说,"那是由于酒和爱情"。老头痛斥他"狡辩"。卢科尼德斯说"她应该是属于我的"。老头大为恼火:你要是不还我,我要把你拖到法庭去!卢科尼德斯不解:要我还你什么?老头说,把你偷的东西还我!卢科尼德斯这才明白他们说的不是一回事,连忙告诉他,我没动你的金子,但仍感抱歉,因为我已让你做了外公,不过我真的爱她。这太意外了,老头连忙进屋去看个究竟。

仆人想用金子赎身,卢科尼德斯知道那是老头的,命仆人还给他。① 老头高兴地把女儿嫁给了卢科尼德斯,而且把金子给女儿作了嫁妆,实现了家神的安排。

(2)解析

《一坛金子》是普劳图斯的代表作,也是古罗马戏剧中的杰作,对后世的喜剧创作有较大影响,莫里哀的喜剧名作《吝啬鬼》即据此改编。《一坛

① 剧本自此处残缺,以下情节据王焕生译本之注释补足。参见〔古罗马〕普劳图斯著,王焕生译:《一坛金子》,见〔古罗马〕普劳图斯等著,杨宪益、王焕生等译《古罗马戏剧选》,人民文学出版社1991年版,第107页。笔者所引本剧文字皆据此版本。

金子》的艺术成就主要体现在以下两个方面:

第一,重视塑造人物,注意性格刻画。古希腊喜剧家米南德的喜剧《古怪人》就已在塑造人物、刻画人物性格方面取得成就,《一坛金子》继承了这一传统,而且有所发展。克涅蒙的"古怪"虽然是与众不同的个性,但这一个性所蕴涵的社会生活内容并不是太丰富,也不够深刻。剧作重在表现人物"古怪"的行动,未能揭示其"古怪"性格形成的社会原因,而且主要人物的性格比较单一。《一坛金子》中的欧克利奥是一个吝啬的守财奴,突然暴富使他性格扭曲,仿佛是"神经失常",怀疑所有的人都是贼,他们的后脑勺都长着眼睛,他们都在打那坛金子的主意。因而,多疑成为他性格的重要侧面。吝啬使他漠视女儿的幸福和未来,只要能省下嫁妆,哪怕是他不喜欢的老头子,他也答应立即把女儿嫁给他;为女儿办婚礼,竟然舍不得买一点东西,吝啬与冷漠是其性格的另一侧面。多疑、吝啬、冷漠等几个不同的性格侧面又具有统一性。剧作触及到了卑劣的贪欲对人性的戕害,而且力图揭示人物性格形成的社会原因,这就赋予了人物性格丰富而深刻的社会生活内涵。

第二,成功运用夸张、误会、巧合等手法,强化喜剧效果。欧克利奥性格的几个主要侧面都被夸张到乖谬的程度,从而获得了比较强烈的喜剧效果。他特意去市场买东西给女儿办婚礼,可到那儿一看,觉得样样东西都贵,结果什么都不买就回来了(买来敬神的一点东西是为了他自己的那坛金子不至于丢失)。为了表现他多疑,写邻居为了表达娶其女儿为妻的愿望,在门口相遇时,主动打招呼,这本来很平常,可欧克利奥心想,一个富人主动向穷人打招呼不会是无缘无故的,一定是老女仆向他泄露了秘密,邻居是在打那坛金子的主意,于是他说"你不要以为我找到了什么财宝",真是此地无银三百两! 第四幕第十场是成功运用误会手法造笑的范例。欧克利奥准备嫁女儿那天,女儿却做了妈妈,他和女儿都不知道孩子的父亲是谁,这显然是用巧合手法营造的喜剧情境,已让人忍俊不禁。可剧作家为了强化喜剧效果,又运用误会法造笑。欧克利奥看得比命还重要的那坛金子恰恰在女儿出嫁那天丢了,他在家门口嚎啕大哭,曾玷污他女儿的青年卢科尼德斯以为老头子是为女儿还没结婚就做了妈妈这件事伤心,就主动向他认错:"惹你苦恼的那件事是我干的,我承认。"欧克利奥则以为卢科尼德斯就是偷走那坛金子的贼,于是才有一场令人笑破肚皮的好戏。这场戏中,"她"字的运用大大强化了喜剧性,欧克利奥指的是日夜担心的坛子——在拉丁文中

"坛子"一词是阴性,卢科尼德斯则是指他心爱的姑娘。

和我国的元杂剧《看钱奴》相仿佛,《一坛金子》也有一个"一切都由神灵安排"的"框子"。两位社会地位悬殊的青年的爱情被解释成家神的安排,欧克利奥一家的穷通也完全是由神控制的,神的福祐和惩罚又是根据人们对神的态度来决定的。这说明,当时的人们对超自然的力量是相当迷信的。

《一坛金子》的语言既能为表现人物性格服务,又具有较强的喜剧性。剧作家很重视演员与观众的直接交流,有些手法与东方戏剧颇为相似。例如,第四幕第九场,欧克利奥发觉金子被盗之后,急促跑上,剧作家给他安排了这样一段台词:

> 啊,这可糟了,坏了,完了!我往哪儿跑?我不往哪儿跑?抓住!抓住!抓住谁?他是谁?我不知道,我什么也看不见,我两眼发黑!我去哪儿?我在哪儿?我是谁?我全弄不清了。(对观众)我求求你们,帮帮我的忙,我央告你们,我叩求你们!请告诉我,是谁把坛子拿走了。怎么回事?你们为什么讥笑我?我认识你们,我知道这里许多人都是贼,他们衣冠楚楚,打扮得漂漂亮亮的,坐在这里,好像非常规矩。(对一观众)你说什么?我相信你,因为根据外表,我看你是个好人。嘿,他们谁也没有拿?你要了我的命了。那么你说,谁拿了?你不知道?啊,我真倒霉,我完了,我这样苦命!今天这个日子给我带来了多少悲伤、灾难、痛苦、饥饿和贫困!我是世上最可怜的人!生命对我还有什么意义呢?我精心守护的那么多金子都丢掉了。我对不起我自己,对不起我的心灵,对不起我的天性。现在别人都在为我的不幸和灾难幸灾乐祸。我真受不了啊!

这段台词很形象地揭示了欧克利奥的个性特征和内心世界,具有很强的喜剧性。从表现手法看,它与我国戏曲常用的与台下观众直接交流的方法很相似。

二　泰伦提乌斯的戏剧创作

1. 泰伦提乌斯(Terence,公元前186?—公元前159?)的生平和创作

生活在2世纪的罗马作家斯维托尼乌斯写过一篇很短的泰伦提乌斯的传记,后人主要依据它来了解泰伦提乌斯的生平。据传记所载,泰伦提乌斯

出生于北非的迦太基,作为奴隶,被主人带到罗马①,主人发觉他很聪明,让他接受良好的教育并使其脱籍成为自由人。约20岁时即有《安德罗斯女子》一剧上演,6年内共创作了6部剧作。公元前160年去希腊旅游,次年死于旅途,年仅26岁。但这篇传记是否准确可靠学界存在分歧,关于其生卒年亦有异说。由于斯维托尼乌斯所写的传记只说泰伦提乌斯死于公元前159年,那一年泰伦提乌斯26岁,故推定其生年时,有的以实岁为据,有的则以虚岁为据。有的学者以泰伦提乌斯最初的剧作为据,以为其生年还应往前推。公元前166年上演的《安德罗斯女子》的"开场词"就提到有些剧作家对他剧作的攻击,显然泰伦提乌斯此时已有过一段剧本创作的经历,故有人以为,泰伦提乌斯可能生于公元前195或190年。关于其卒年,一说在公元前161年。

泰伦提乌斯的剧作大多据古希腊喜剧家米南德的作品改编而成,曾遭当时同行的指责,为此,泰伦提乌斯进行过辩驳。其《两兄弟》的"开场词"有这样一段台词:"诗人发现,他的创作正受到对手们的密切注意,那些反对他的人正企图诋毁我们将要上演的这部剧本……请你们看了以后进行评判,诗人是剽窃,还是利用了被人抛弃的情节。此外,那些人还心怀叵测地散布说,一些有名望的人帮助诗人,经常同他一起写作。"由此可见指责主要集中在两个方面:剽窃他人剧作;有些剧作并非泰伦提乌斯一人所完成。泰伦提乌斯认为这些指责是站不住脚的。从《婆母》的"开场词"看,泰伦提乌斯的有些剧作在上演时曾因观众一哄而散而被迫停演。

泰伦提乌斯的6部剧作均有剧本流传,它们是:《安德罗斯女子》《婆母》《自责者》《阉奴》《福尔弥昂》《两兄弟》。如果以喜剧性为标准,《安德罗斯女子》可以算是泰伦提乌斯的代表作。

这些喜剧的文学性大多比较强,但喜剧性却不是很强。它们不像古希腊喜剧那样有比较多的笑闹成分,而是比较"严肃"。有的剧作如《婆母》等,接近于正剧。喜剧性稍强一些的是《安德罗斯女子》,其次是《福尔弥昂》。

泰伦提乌斯的喜剧大多表现家庭生活,特别是贵族青年的婚恋,多部剧作写到贵族青年与妓女的恋爱和婚姻关系。聪明机智的奴隶、门客往往是作者着力刻画的主要人物,如《两兄弟》中的叙鲁斯、《安德罗斯女子》中的达乌斯和《福尔弥昂》中的门客福尔弥昂、奴隶格塔等都给人留下了较为深

① 一说幼小时来罗马,后沦为奴隶。

刻的印象,因为有了他们,剧中有了引人入胜的"计谋"成分,剧作的艺术性有所增强。

泰伦提乌斯剧作的语言是纯正的拉丁口语,后世曾把它当做拉丁语的典范来学习,因此,他对罗马的教育也有较大影响。

2.《安德罗斯女子》解读

(1)剧情梗概

五幕喜剧。西蒙要儿子潘菲卢斯与赫勒墨斯的女儿成亲,想试探儿子是否还迷恋隔壁的妓女。儿子若同意,他就去说服赫勒墨斯。但自听说潘菲卢斯与来自安德罗斯的妓女格吕克里乌姆关系密切后,赫勒墨斯就想悔婚。家奴达乌斯急了,格吕克里乌姆将要生下少主人的孩子,这可怎么办?

哈里努斯迷恋赫勒墨斯的女儿,得知潘菲卢斯想逃避婚事,转忧为喜。达乌斯发现西蒙买回的东西很少,到赫勒墨斯家门口侦察,也没见嫁姑娘的迹象,断定主人办婚礼是假,试探儿子是真,于是叫少主人答应成亲,看老头子如何收场。

儿子真与那妓女断了?西蒙找达乌斯探听虚实,碰见格吕克里乌姆的女仆领接生婆走来。女仆向接生婆夸潘菲卢斯讲信义,无论主母生男生女,他都抚养。达乌斯正盘算如何应对突如其来的情况,自作聪明的西蒙认定:显然是诡计,让那女人假装生孩子,借此吓唬赫勒墨斯,使婚礼搁浅。接生婆刚进屋,格吕克里乌姆就疼痛得叫起来。西蒙认为,显然是知道我在门前,故意装腔作势。接生婆出来了,她交代屋里的人如何照顾产妇之后就回去了。西蒙对达乌斯说,骗术太不高明,哪有在屋外大叫大嚷吩咐如何照顾产妇的?幸亏我了解你,不然真的要被你骗了。达乌斯暗暗高兴,称赞西蒙想得对。

达乌斯问西蒙为什么还不去接新娘,他以为新娘是肯定接不来的。哪知西蒙说赫勒墨斯已同意与他结亲。达乌斯傻眼了。潘菲卢斯向达乌斯发火,哈里努斯也来指责潘菲卢斯。潘菲卢斯说,是达乌斯把事情弄成这样,哈里努斯便大骂达乌斯。急得团团转的达乌斯让大家暂时走开,容他再想办法。

达乌斯把婴儿放在西蒙家门口,见赫勒墨斯来了,他让女仆看守,自己躲起来,一会儿装着刚从市场回来的样子,追问女仆孩子哪来的,女仆说"从我们那儿抱来的"。达乌斯说,妓女干不要脸的事毫不奇怪。接着追问孩子的父亲是谁,女仆说出潘菲卢斯的名字,达乌斯故作惊讶,大叫"多么

卑鄙无耻呀"。在一旁静观的赫勒墨斯庆幸来得及时,他又反悔了,西蒙的计划落空。

赫里西斯的叔叔克里托得知侄女去世,从安德罗斯岛来雅典继承侄女的财产。克里托告诉众人,从前雅典人法尼亚遭海难,带他兄弟的女儿流落安德罗斯岛,赫里西斯的父亲收留了他们。后来法尼亚死了,女孩改名格吕克里乌姆,随赫里西斯到雅典寻找双亲。赫勒墨斯既喜且惊,法尼亚就是他的兄弟,那女孩是他失散多年的女儿。他同意了女儿格吕克里乌姆与潘菲卢斯的婚事,并将另一女嫁给哈里努斯。

(2) 解析

据剧作的"开场词"介绍,《安德罗斯女子》系根据古希腊喜剧作家米南德《安德罗斯女子》和《佩林托斯女子》两部剧情相似的喜剧改编而成。据附于剧前的"演出纪要"介绍,它是泰伦提乌斯的第一部剧作,上演时剧作家大约才20岁。与《两兄弟》《婆母》《福尔弥昂》等相比,《安德罗斯女子》的喜剧性是最强的。

剧作歌颂了青年男女的自由恋爱,反对包办婚姻,同时也肯定了但重爱情,不讲出身、社会地位的进步恋爱观,具有积极的思想意义。

潘菲卢斯是"少主人"——雅典的奴隶主、公民,可偏偏爱上了外乡人、妓女的妹妹格吕克里乌姆。而潘菲卢斯并不是寻芳猎艳的浮浪子弟,他品行端正,广受称赞,但他不顾父亲已为他定亲——对方是奴隶主的独养女儿——的影响,违时逆俗,钟情于一位"不名誉"的安德罗斯女子,并大胆地与之自主结合。一旦确立了夫妻关系之后,他就忠于所爱。当这种选择面临威胁时,他始终不渝。正是这种高尚的品行使他能够与父亲的包办思想和破坏行为作坚决的斗争。剧作不仅肯定了潘菲卢斯忠于爱情的品格,同时以赞赏的态度刻画了热心帮助少主人反抗包办婚姻的奴隶达乌斯的形象。达乌斯虽然地位卑微,但聪明机智,有正义感,是全剧的中心。这一形象的成功刻画反映了剧作家的平民意识和进步立场。

我国古典戏曲中的部分剧作在描写贫女与富家子弟的婚恋时,往往用认作"义女"等方式使贫女"升值",以此解决男女双方社会地位悬殊的矛盾,折射出当时主流文化的巨大影响。《安德罗斯女子》在处理潘菲卢斯与格吕克里乌姆的婚恋时,也采用了类似的方法。作者在肯定潘菲卢斯的"越轨行为"的同时,又让格吕克里乌姆"升值"——她原是流落蛮荒之地的雅典公民。这样一来,这桩婚姻不但合法,而且也基本上"门当户对",好在

潘菲卢斯爱上她时并不知道她的这一"光荣出身",不然剧作的思想意义要大打折扣了。

与普劳图斯的《凶宅》一样,《安德罗斯女子》也属于"计谋喜剧",着重赞美达乌斯的机智,达乌斯的"诡计"是剧情的主干,但同时也讽刺了西蒙的愚蠢。不过《安德罗斯女子》的造笑方法与《凶宅》稍有不同。剧作对西蒙的自作聪明——"丑不安其位"进行了温柔敦厚的讽刺,强化了喜剧效果,西蒙的自作聪明因在达乌斯的预料之外,使本来占主动地位的达乌斯陷入困境,这种出人意料之外又在情理之中的布局,增强了喜剧性。

《安德罗斯女子》的剧情、人物与作者的其他剧作有交叉甚至雷同之处。例如,《两兄弟》和《婆母》中都有未婚女子怀孕、孩子的父亲最后娶了那女子的情节,而且和潘菲卢斯一样,男主人公都是喝醉了酒不能自控而与女方发生了关系。这类情节早已被普劳图斯在《一坛金子》中使用过。《婆母》中的贵族青年也叫潘菲卢斯,他的性格与《安德罗斯女子》中的潘菲卢斯也有相似之处。这说明古罗马喜剧创作有模拟因袭之弊。

三 塞内加的戏剧创作

1. 塞内加(Seneca,公元前4?—公元65)的生平和创作

卢基乌斯·安奈乌斯·塞内加出生于西班牙科尔杜巴①的一个富裕家庭,是著名修辞学家塞内加②的次子,早年在罗马学习哲学,不久因病去埃及疗养,约35岁时回罗马从政,10年后被流放到极度荒凉的科西嘉岛,罪名是与皇帝的侄女通奸。流放期间从事哲学和自然科学研究,取得重要成果。约53岁时被召回罗马,次年任执政官,不久成为皇储尼禄的教师。公元54年,罗马国王被谋杀,尼禄即位,塞内加握有重权。约8年后,塞内加辞职投闲,闭门从事哲学研究和悲剧创作。关于塞内加辞职的原因,一说是迫于与尼禄政见不同而又颇有势力的皇太后的压力,一说是年深日久,塞内加与尼禄意见分歧。约69岁时,以皮索为首的贵族共和派颠覆尼禄政权的阴谋败露,有人指控塞内加为同谋,被赐死。

塞内加是古罗马著名的演说家、哲学家和政治家,除了大量的哲学著作外,塞内加还有散文及十部悲剧传世。十部悲剧是:《费德拉》《特洛亚妇

① 当时属罗马行省。
② 习称"老塞内加"。

女》《提埃斯特斯》《腓尼基少女》《美狄亚》《俄狄浦斯》《阿伽门农》《疯狂的赫拉克勒斯》《奥塔山上的海格立斯》和《奥克塔维娅》。有研究者认为，后两部剧作有可能是后人的仿作或伪托。这些剧作的具体创作年代已无从确考，但一般认为多系塞内加挂冠投闲期间所作。

塞内加的悲剧基本上是古希腊三大悲剧诗人之作的改编，其中又以欧里庇得斯的剧作为改编对象者居多，他也改编过索福克勒斯的剧作，如《奥塔山上的海格立斯》即是据索氏《特剌喀斯少女》改编而成，但剧作家通过这些神话题材表现的往往是残酷的宫廷斗争，全剧笼罩着阴森恐怖的气氛。例如，《提埃斯特斯》中的迈锡尼王阿特柔斯为了报复曾勾引他妻子、篡夺其王位的亲兄弟提埃斯特，将在外流亡的提埃斯特父子四人骗回故土，不但亲手杀了三个侄儿，欣赏死者颤动的内脏，而且，将侄儿的肉和血做成菜肴，端给不知情的提埃斯特享用，然后将实情告诉提埃斯特，在一旁欣赏亲兄弟痛不欲生的情景，真的是叫人毛骨悚然。《奥克塔维娅》中也充满血腥的宫廷杀戮，《美狄亚》一剧也比欧里庇得斯原作的血腥气息要浓得多——如美狄亚不但将前来追赶伊阿宋的亲弟弟杀死，而且把他的尸体砍成碎块抛在海面上，以阻止追兵。美狄亚杀子的血腥场面也由台后搬到了台前，她还把儿子的尸体从屋顶上抛下，显得极其残忍、恐怖。有些剧作有浓重的宿命论色彩，这可能与塞内加从残酷的宫廷斗争中败下阵来的生活经历和人生体验有关，也与他所处的充满政治高压和血腥杀戮的时代有关。由于塞内加的悲剧充满杀戮与血腥，因此，后世将复仇流血、阴森恐怖的悲剧称为"塞内加式悲剧"。

塞内加的悲剧情节线索单纯，充满激情、演说式的台词占有很大篇幅，不太适合搬上舞台，宜于供少数人朗诵。例如，《美狄亚》第四幕只有保姆、美狄亚两个人各一段台词和歌队的一段合唱歌。有时一段台词长达两千多字，仿佛就是一篇充满激情的讲演稿。但塞内加的悲剧对后世意、英、法戏剧——特别是英国文艺复兴时期的悲剧和法国古典主义悲剧的创作产生过较大影响。

2.《美狄亚》解读

（1）剧情梗概

五幕悲剧。伊阿宋就要举行婚礼，美狄亚呼唤众神："请你们让新娘暴死，让岳丈暴死，让整个王室灭绝！"一群科任托斯妇女载歌载舞赞美伊阿宋和公主的婚姻。听到欢快的乐曲，美狄亚心如刀绞，她不敢相信这是真

的。她回忆起与伊阿宋相爱所付出的惨重代价。伊奥尔科斯王子伊阿宋在篡位者、叔叔珀利阿斯的鼓动下远航去黑海东岸的科尔克斯夺取宝物金羊毛。金羊毛关系王权之存亡,守卫极严,要想得到它先得给口吐烈焰的牛套上轭,与由种在地里的龙齿长成的巨人搏斗,降服不眠巨龙。科尔克斯公主美狄亚却爱上了来盗取金羊毛的伊阿宋,用魔法帮他盗取了父亲的宝物,并与他一起逃走。弟弟率兵追赶,为了伊阿宋的安全,美狄亚杀死了弟弟,并将尸体砍成碎块抛在海面上,以阻止追兵。美狄亚又应伊阿宋的要求,诱使伊阿宋的堂弟把父亲砍成几块放进锅里去煮,因此不得不和伊阿宋一起逃往科任托斯,在这里度过了10年流亡生活,为伊阿宋生了两个儿子,可伊阿宋却抛弃她另娶新欢。

保姆劝她不要过于冲动,但美狄亚无法平静。国王克瑞昂来宣布驱逐令,美狄亚请求给一点时间与孩子吻别,国王同意给一天时间。伊阿宋来劝美狄亚赶快离开。美狄亚愤怒地质问他:为了你,我抛弃了祖国,抛弃了父亲,抛弃了兄弟,抛弃了处女的羞怯,请把这一切还给我!伊阿宋狡辩说:本来国王是要杀你的,是我用眼泪为你求得流放。美狄亚觉得可笑,流放竟然成了送给她的礼物。她要求带走孩子,伊阿宋说,孩子是他的命根子,不许带走。为了实施报复计划,她叫伊阿宋忘掉她在极度愤怒时说的那些话,多回想共同生活时留下的美好的东西。伊阿宋刚走,美狄亚就配制了可以立即致人死命的毒药,并把它涂在一件精美的袍子上,然后让孩子们给伊阿宋的新欢送去。不一会儿,报信人慌忙来报:新娘穿上袍子立即浑身燃起大火,国王和公主都倒下了,整个皇宫都被焚毁了。

美狄亚无比畅快,她要杀掉自己的孩子,以报复伊阿宋,但母亲的本性使她颤抖。被强烈的愤怒情绪所控制的美狄亚很快战胜了母性,杀了一个孩子。伊阿宋带领军队来到美狄亚住宅前,美狄亚领着另一个孩子爬上屋顶。伊阿宋请求她饶了这个孩子,说如果有罪的话,那是我犯下的。美狄亚说,你哪儿最痛苦,我就把剑刺向哪里。杀死两个还远远不够,如果我肚子里还有你的孩子,我也要剖腹把他取出来。说完,她杀了另一个孩子。天空出现一乘龙车,美狄亚抛下孩子的尸体,乘龙车飞向太空。

(2)解析

塞内加的《美狄亚》是根据古希腊悲剧诗人欧里庇得斯的同名悲剧改编的,情节主干大体袭用原作,但删除了雅典国王埃勾斯为求子答应收留美狄亚,为美狄亚复仇提供"退路"这条线索,美狄亚与其他人物的纠葛也有

所简化。因此,改编本的情节较原作要简单一些,人物形象和作品的思想蕴涵也不尽相同。

欧里庇得斯的《美狄亚》也有国王出现,国王担心精通巫术的美狄亚谋害他和他的女儿,故将美狄亚驱逐出境。塞内加《美狄亚》中的国王在剧中所起的作用与原作大体相同,但作者借助这一形象表达了反对暴君和专制王权的思想,这是原作所没有的。

在塞内加的《美狄亚》中,国王克瑞昂一露面就是一个蛮横、暴戾的形象,他见美狄亚向他走来,命侍从去挡住她,不许她说话,而且要让她"学学该如何听从国王的命令"。美狄亚问为什么驱逐她,克瑞昂觉得奇怪,国王的命令必须服从,还用得着向你说明是为什么吗? 于是他蛮不讲理地说:"只要是国王的命令,你都得服从,不管它公正不公正。"保姆劝美狄亚说:"不管是谁,与掌权者抗争都不会没有危险。"这透露出暴政和强权的残酷无情以及被统治者的悲惨处境,折射出古罗马帝国的政治社会现实。

欧里庇得斯在《美狄亚》中把伊阿宋塑造成自私的负心者,负心的原因是伊阿宋想改善自己流亡者的处境,过上更好的生活。也就是说,伊阿宋变心主要是他自己道德不修、见利忘义。而塞内加则把伊阿宋的变心与暴政和强权联系起来。伊阿宋第一次露面的一段独白揭示了他的内心世界:

> 啊,残酷的命运,啊,严厉的天数,啊,无论愤怒还是怜悯时都同样严峻的命运和天数啊!神明给我们的助佑常常比危险本身还可怕。我如果顾及妻子给我的恩惠而对她保持忠诚,那我就得准备交出生命,而我如果不想送命,那我就得放弃忠诚。不是惧怕,而是畏怯的仁爱之心战胜了忠诚,否则,我的孩子们将必然和他们的父母们一起同遭不幸。①

后来,伊阿宋又对美狄亚解释说:"我害怕那高举的王杖。"也就是说,伊阿宋的变心不是他个人的道德败坏所能完全解释的,残酷的政治现实是伊阿宋婚变的社会原因。这从另一侧面对暴政和强权进行了揭露和抨击。

塞内加还把美狄亚塑造成反抗暴君与强权的强者,她当面正告克瑞昂:"不公正的王权是永远不会持久的。"她对伊阿宋说:"我要和克瑞昂对抗,

① 〔古罗马〕塞内加著,王焕生译:《美狄亚》,见〔古罗马〕普劳图斯等著,杨宪益、王焕生等译:《古罗马戏剧选》,人民文学出版社1991年版,第494页。

我要攻击。"

　　塞内加通过改编前人的剧作,融进了自己的生存体验和时代内容。《美狄亚》当作于尼禄执政时期。尼禄是罗马历史上著名的暴君,他杀人如麻,以残忍的手段制止对他不利的流言,收买专事镇压的近卫军,大搞恐怖统治,致使民怨沸腾,暴动四起。最后,尼禄本人也被迫自杀(事在塞内加被赐死后三年)。塞内加一度依附尼禄,后被逐出宫廷,最后被赐死,他既是暴君的帮凶,又是受害者,对暴政下臣民的痛苦生活有深切体验,《美狄亚》的改编传达了他的这种人生体验。

　　在欧里庇得斯的《美狄亚》中,美狄亚的性格中有疯狂的一面,剧作家在表现她的愤怒时,把她塑造成像"产儿的狮子"。她为了报复伊阿宋,亲手杀死了自己的儿子,这不止是残忍,而是近乎疯狂。在塞内加的《美狄亚》中,美狄亚的这一性格被大大强化,美狄亚被塑造成凶狠、残忍的悍妇,女性特征进一部弱化。美狄亚一出场不再是诉说痛苦,而是表达愤怒。原作中杀孩子的血腥场面是在幕后进行的,而改编时,塞内加将它搬到了前台;原作中,美狄亚将孩子的尸体带走,打算寻找福地安葬他们,以便将来去祭奠;改编时,塞内加让美狄亚从屋顶上抛下孩子的尸体,显得极其残忍;原作中没有伊阿宋向美狄亚求情让她不要伤害无辜的孩子的情节,改编本让伊阿宋在第一个孩子被杀后出场,伊阿宋见爬上屋顶的美狄亚要杀第二个孩子,哀求她看在夫妻一场的情分上饶恕无辜的孩子。美狄亚说,你什么地方最痛我就刺向什么地方,她为能当着伊阿宋的面杀他的儿子,让他遭受最大的打击而倍感畅快。这些都是为了突出美狄亚的凶狠、残忍与疯狂。这样改编的原因,可能既与作者的生存体验有关,也可能与主要供人朗诵,而不是供舞台演出的创作目的有关。这种充满血腥气的剧作搬上舞台恐怕不会有太好的效果。

　　由于塞内加的剧作主要供人朗诵,所以,《美狄亚》中演说式的长篇台词成了剧作的主要部分,就连保姆一开口也是滔滔不绝的。

第三章 中世纪的戏剧

中世纪戏剧没有继承古希腊、古罗马的戏剧传统,而是从基督教教堂内部产生了全新的品种——宗教剧,以连缀形式上演的长篇神秘剧、歌颂圣徒圣迹的奇迹剧和劝人向善皈依的道德剧占据了中世纪戏剧史的主要篇幅。中世纪欧洲多个国家都从本民族的异教仪式和民间艺术中发展了世俗戏剧,其中法国笑剧《巴特兰律师》今天读来仍令人捧腹。

第一节 概述

一 历史文化背景

欧洲戏剧史上的"中世纪"指从公元5世纪西罗马帝国灭亡(476年)到15世纪文艺复兴运动兴起以前的大约1000年时间,"中世纪"之称谓最早见于16世纪,由意大利人文主义学者比昂多等人提出。

中世纪是世界文明从古代向近代过渡的历史时期,基督教(天主教)[①]教会的文化专制统治和封建的生产方式集中反映了这一时期的主要特征。公元476年西罗马帝国覆灭之后,由于四方蛮族入侵,互相攻伐,社会遭受重创,人口剧减,百业凋敝,古代文明成果也在战火中被大量摧毁。直到10世纪之前,整个西欧都处于连年战争的大动荡之中,无暇顾及文化艺术的发展。此时,由官方承认的基督教延续了部分的文明火种——在少数战火未及的寺院中,保留了一些古代文化典籍,在教育机构普遍缺失的中世纪早

[①] 在16世纪欧洲宗教改革之前,基督教指的就是天主教(旧教),由于本章所述内容基本在此时段之前,所以文中提到的"基督教"如无说明均指"天主教"。

期,能断文识字者大多是寺院的僧侣。

基督教在以色列人的犹太教的基础上发展而成,大约公元1世纪时脱离犹太教而另立门户。起初基督教会只是社会下层人民寻求精神慰藉的宗教团体,多次遭到罗马政府的迫害,但基督教不断向罗马政府表示妥协和归顺之意。从4世纪起,罗马帝国陆续颁布敕令承认基督教的合法性,392年基督教确立了其在罗马帝国的"国教"地位。基督教会的势力逐渐强大,它不仅是宗教界的中心机构,而且摄取封建国家的世俗统治权。公元9世纪中叶以后,教会已成为欧洲社会政治、宗教秩序的双重代表。

教会文化是中世纪文化的主流。基督教会实行愚民统治,以文化专制钳制人民思想,剥夺大部分下层民众的受教育权利,使他们成为目不识丁、一心向往耶稣救世的"顺民"。中世纪的一切文化艺术活动都在教会的掌控之下,被纳入神学的范畴,"僧侣们获得了知识教育的垄断地位,因而教育本身也渗透了神学的性质。政治和法律都掌握在僧侣手中,也和其他一切科学一样,成了神学的分支,一切按照神学中通行的原则来处理"①。基督教宣扬禁欲主义、蒙昧主义,这与嬉笑怒骂、彰显人欲的戏剧格格不入,因此中世纪早期的基督教会对戏剧极力诋毁,严加禁止。例如,生活在公元4—5世纪的希波大主教圣·奥古斯丁在《上帝之城》第二卷《戏剧批示众神的可耻行为,予以怂恿而非斥责》中称戏剧是"淫荡的娱乐",认为悲剧和喜剧"最善于伪装",因为它们"常常描写不纯洁的题材,但又并不使用污言秽语,这对于正在学习阅读、写作的儿童是莫大的迷惑和毒害"。②

然而在文化娱乐活动极度贫乏的中世纪,戏剧演出对下层民众有着巨大的吸引力。为了吸引更多信徒,也为了便于那些没有文化知识的贩夫走卒了解深奥的宗教教义,部分教会中人主张对戏剧活动采取宽容态度,因势利导加以利用,甚至连对戏剧成见极深的奥古斯丁也转而支持这一派的主张。这使得"戏剧却在基督教崇拜的中心地带重新发展起来,这实在是莫大的讽刺"③。当然,教会总是企图将戏剧置于其控制之下,一旦发现戏剧

① 〔德〕恩格斯著:《德国农民战争》,见《马克思恩格斯全集》第7卷,人民出版社1959年版,第400页。

② 参见 Rev. Marcus Dos ed., *The Works of Aurelius Augustine*, Bishop of Hippo, Edinburgh, 1873-1880。

③ 〔英〕菲利斯·哈特诺尔著,李松林译:《简明世界戏剧史》,中国戏剧出版社1986年版,第18页。

越出藩篱，便将其逐出教堂。然而，进入市井街头、广场和剧场的戏剧与广大民众的智慧与审美意趣相融汇，获得了更大的发展。此时教会虽然仍负责对剧本的审查和对演出的监督，但已经无法左右戏剧的发展走向。

　　中世纪是欧洲各国的封建社会时期，以分散的自然经济和个体小生产的封建生产方式为主，下层农民、小手工业者和城市平民占总人口的绝大多数，而教会中极少数高级神职人员却是拥有领地的僧侣封建主，往往占有数量惊人的土地，向农民征收赋税，强派劳役，因此教会与人民之间剥削与反剥削、控制与反控制的斗争从来就没有停止。中世纪晚期，随着社会生产力的提高，封建社会内部产生了资本主义萌芽，英、法等国都发生了农民战争，德国还爆发了具有资产阶级革命性质的宗教改革运动，其中已见早期人文主义思想之端倪，如传教士托马斯·闵采尔主张破除对《圣经》的盲目信仰，反对天主教所宣扬的蒙昧主义，提出"人的理性"存在于一切时代和一切民族之中，人通过理性获得启示就能升入天堂。宗教改革运动之后，天主教在欧洲的统治地位被撼动，新兴资产阶级日渐活跃，人文主义思潮萌动，伴随着天主教而生发的中世纪主要戏剧类型——宗教剧也就逐步走向衰落了。

二　主要形态及蕴涵

　　中世纪戏剧包括宗教戏剧和世俗戏剧，这两类戏剧的形态及蕴涵有很大不同。

　　中世纪戏剧的主要类型是从基督教仪式发展而来的宗教剧，它们以宗教信仰、禁欲主义和宗教道德为主题，直接服务于基督教会，宣扬笃信基督、恭敬圣母、忏悔原罪、洁身自律、不恋财物、宽容隐忍等基督教教义。宗教剧将宗教神学的抽象观念具象化，在舞台上展现全知全能的万物主宰——上帝的形象，凸显"神的灵光"，人则是"原罪"的产物，须驱除恶念，信奉上帝，一生行善，且时时忏悔反省，临终时还要进行"自我清算"，死后才能够升入"天国"。神秘剧取材于中世纪观众耳熟能详的《圣经》故事，奇迹剧则择取民众所喜爱或崇拜的圣徒生平言行，通过"人"的堕落、耶稣的受难、圣徒的德行和异教徒的皈依等情节的编排，向观众灌输基督教神学思想。

　　宗教剧将"人"置于"神"之下，否定人的价值。为了彰显"神性"，往往把人刻画成有罪、渺小、怯懦、等待拯救的形象。如道德剧《坚忍城堡》中，"坚忍城堡"象征人的灵魂的庇护所，各种"罪恶"从四面八方前来攻占这座

"城堡",整出戏剧表现的就是人在一生之中如何经受种种诱惑,险些堕落,最终在"好天使"和"坏天使"的激烈争夺下,灵魂得到拯救,升入天堂。在《人类》《凡人》和《美德之律》中,"人"也都经历了各种诱惑和斗争,在临死前幡然醒悟,抛弃世俗欲念,忏悔罪恶,得以"飞升"。在这些剧作中,"人"没有分辨能力和自主意识,缺乏智慧和理性,只知贪图世俗享乐,自甘堕落,一旦死亡来临又惊惶失措,其"灵魂"的归属只能等待"上帝"裁决。剧中的"智慧""理智""知识""真理""力量""美"等都成了宣扬宗教蒙昧主义和皈依思想的活道具,目的在于令观众相信神的无边法力。

当然,不同国家、不同时期、不同种类、不同作者所编撰的宗教剧的宗教色彩是不尽相同的。后期宗教剧的世俗品格和观赏性明显增强,宗教色彩有所淡化,有的剧作借用宗教剧的形式表达政治或世俗内容。如有的宗教剧热衷于描写男女爱情,这种描写"甚至超过了宗教",后期神秘剧有的与耶稣故事完全无关,世俗色彩鲜明,具有一定的现实主义特征。有些剧作则明显渗入了早期人文主义精神,如16世纪英国道德剧《智慧与科学》,剧中"智慧"与"科学"联姻,宣扬"科学"和"理性"的精神,歌颂"知识"是人的美德,其主题与单纯的宗教道德说教已相去甚远。

中世纪世俗戏剧的体制与形态和宗教剧有明显差别,其中成就最高的是法国笑剧。笑剧的作者大多是民间艺人,其摄取的题材大多是下层民众的日常生活,剧中歌颂小人物的聪明才智,而自作聪明者终将搬起石头砸自己的脚。由于世俗戏剧面向世俗,针砭时弊,讽刺愚昧,开启智慧,摒弃盲从,因此在思想立场上是与力图引导人们进入彼岸世界的宗教戏剧相对立的。

中世纪没有出现足以彪炳史册的戏剧大师和戏剧文学名著,夹在古希腊、古罗马戏剧和文艺复兴戏剧两座高峰之间的中世纪戏剧常常被人们忽视。实际上中世纪戏剧中基督、圣徒殉难的悲剧精神之于文艺复兴悲剧,插科打诨的民间色彩之于文艺复兴及古典主义喜剧,不能说毫无影响;中世纪后期道德剧中对美德、科学、理性的尊崇,对各种社会败德和人性之恶的鞭挞,对于现代人也不是毫无意义的。如果说古希腊、古罗马戏剧是西方近现代戏剧的最早源头,那么,从教会文化中萌芽、"不曾植根于任何正式的戏剧传统"的中世纪戏剧则可被视为西方近现代戏剧的"第二传统",欧洲许多国家最早有关戏剧的记载都是始于中世纪的。

三 艺术特色

中世纪是宗教剧的时代,作为主体戏剧类型的宗教剧艺术特色鲜明。

中世纪宗教剧在基督教会的严格掌控下发生、发展,其题材主旨、表现形式都与宗教意识形态有着密不可分的关系,因此展现出来的整体面貌与同时期的世俗剧及其他历史时期的戏剧有着较大差异——往往具有较为鲜明的"神性品格",形式上具有较强的仪式性,内容上教化特色鲜明。作者大多为教会神职人员,为了凸显"神的灵光",表达对上帝的虔诚和布道的热忱,剧本一般不署名。另一方面,剧本往往也经过了演出者的无数次修改加工,因此流传至今的宗教剧剧本,作者姓名多难以查证。

从戏剧发展历史来看,中世纪与古希腊、古罗马时代之间存在断裂关系,中世纪宗教剧在审美形态上多表现为悲喜混杂,并没有继承古希腊、古罗马戏剧悲喜剧分离的传统。早期宗教剧由于在教堂内部演出,总体上是庄严肃穆的,但也有滑稽笑闹的成分,目的是提高信众的看戏热情。在教堂仪式剧中添加喜剧成分与基督教一些特定节日的娱乐传统有关,如在"愚人庆典"(The Feast of Fools)和"少年主教节"(The Feast of Boy Bishop)上,教堂内部的低等神职人员可以冒犯上司,嘲笑教会,甚至在宗教仪式中嬉戏胡闹。在"少年主教节"中,一名男孩被选为"国王"或"主教",骑着一头驴带领浩浩荡荡的队伍游行,最后面向众人发表一通滑稽的演说。宗教节日中这种戏谑笑闹的喜剧成分后来被教堂仪式剧吸纳,形成其悲喜混杂的审美品格。宗教剧离开教堂走上市井街头之后,这种世俗娱乐的色彩就更为凸显,不仅常常出现粗俗荒唐的教士,贪赃枉法的主教,行为乖张的"傻瓜",而且相貌怪异、逗趣滑稽的魔鬼、野蛮残暴、可鄙可笑的希律王等反面形象也常以小丑的面目出现,给观众带来娱乐。中世纪的世俗戏剧多为喜剧,以仪式性的歌舞、滑稽可笑的人物和生活化的场景为特征,也有一些世俗戏剧掺杂有宗教启示和道德说教,世俗剧有时也作为宗教剧演出的一种调剂,在宗教剧演出的间隙上演。

中世纪宗教剧一般是诗剧,且有较为严格的写作规范,即全剧分为若干节,每节有数量大致均衡的诗行,每隔固定的行数押尾韵,部分诗行押头韵。诗行分为独白、对白和歌词,剧中人物常常需要唱歌。奇迹剧和道德剧篇幅短小,单独成篇,适合在固定场所随时上演;而神秘剧则往往是鸿篇巨制,由数量不等的单元连缀而成,往往需要数十人乃至数百人参与演出,演出时间

可以长达数十天,有似我国明清两代长达百出的传奇体制,这在西方戏剧史上是独一无二的。

中世纪宗教剧具有较强的象征性和说教性,这突出地表现在道德剧中。道德剧的角色都是人格化的抽象概念,包括人的性格、品质、道德类型、行为方式,如"善良""贪婪""怜悯""羞惭""忍耐""忏悔"和基督教文化中经常出现的概念如"正义""邪恶""俗世""教会""死亡""魔鬼""肉体""灵魂"等。演出中,还常出现带有特定寓意的象征性符号,如橄榄枝代表"和平",心代表"仁爱"等。宗教剧的创作是为了使观众获得宗教启示或对信众进行道德劝诫,因此常常不吝篇幅进行说教,甚至直接宣讲教义,鼓吹笃信基督,灵魂救赎。

中世纪宗教剧取材于人们所熟悉的《圣经》或使徒故事,在日益世俗化的过程中又添加了许多虚构的人物和神鬼形象,其情节繁复纷杂,登场人物众多,人神杂出,光怪陆离,有些角色表演不避粗鄙,夸张过火。剧作的剧情跨度很大,且有时为了展现上帝或圣徒的"法力",时间颠倒错乱,地点转换频繁,客观上是对强调舞台整一性的古希腊、古罗马戏剧的反动。

中世纪世俗剧类型多样,有诗体,也有散文体,有的世俗剧包含歌舞成分。从题材上看,世俗剧描写的大多是日常生活中可笑的小人物,如自作聪明的律师、昏聩无用的法官、奸猾的商人、不贞的妇女、怕老婆的丈夫、闯祸的士兵等等,有的人物具有类型化特点,夸张、讽刺、笑闹取快是主要表现手法。也有世俗剧采用民间传说中的英雄人物或绿林好汉的事迹为题材,如罗宾汉剧、圣乔治剧等,这类剧作笑闹成分较少,更多的是融入了人们对英雄好汉的崇拜向往和对美好生活的憧憬。中世纪戏剧的角色类型、造笑方法、剧场形制和机关布景,对此后数百年的欧洲舞台艺术都产生了直接而深远的影响,莫里哀与哥尔多尼的喜剧创作都曾从中世纪戏剧中汲取营养。

第二节 宗教剧

一 发展轨迹

公元 10 世纪,德国北部冈德斯海姆修道院的修女罗斯维塔模仿古罗马喜剧作家泰伦提乌斯的风格撰写了 6 个剧本,其中最著名的是《德尔西提俄斯》和《帕夫那提俄斯》,两剧均描写普通人皈依基督教并最终获得报

偿——灵魂升入天堂的宗教故事,但也掺杂了许多古典世俗剧的写作技巧,具有较强的舞台性。罗斯维塔的戏剧创作展现了古罗马戏剧对中世纪宗教剧的影响,但从现存材料来看,这只是个别现象,多数学者认为中世纪宗教剧与古希腊、古罗马戏剧之间存在明显断裂——"中世纪戏剧不是罗马戏剧的延续,而是从教堂仪式中发展起来的全新的戏剧形式"①。

公元6世纪左右,教堂圣咏中出现了分组轮流对唱,起初没有歌词,大约从10世纪开始出现配合音乐的短小对话,称为"插段"或"附加段"(trope),在复活节弥撒中演唱。对话体歌词的引入使基督教仪式凸显出戏剧化趋向,但由于仅限于唱咏,还不是成熟的戏剧形态。瑞士圣加伦修道院藏10世纪复活节弥撒赞美诗手抄本所载的《你们在寻找何人》是现存最早的插段,内容是三位名叫玛丽的妇女来到圣墓前寻找耶稣遗体,守墓天使告诉她们耶稣已复活:

问[天使]　你们在圣墓里寻找何人,耶稣的信徒们?

答[三玛丽]　是拿撒勒受难的耶稣,如他曾预言,他已受难。

[天使]　他不在这里,如他曾预言,他已升天。去吧,宣告他已从圣墓升天。②

这一插段流传广泛,版本众多,仿作也很多,如11世纪一个上演于圣诞节的插段,情节就是牧羊人来到位于伯利恒的马槽寻找圣婴,并向世人宣告耶稣降临人间,插段形式完全模仿《你们在寻找何人》。10世纪晚期,插段中的人物和对话开始变得繁复,详尽的表演提示也随之出现。如 E. K. 钱伯斯的《中世纪舞台》一书中记载了英格兰温彻斯特主教埃塞沃尔德为当时演出的《你们在寻找何人》所作的演出说明,从中可以看出这一简单的复活节插段已经得到相当程度的丰富:

诵读第三段时,四名教士着长袍上来。其中一人着白色麻布圣职衣,仿佛就要参加礼拜式。令他走近圣墓,勿引人注意,然后手执棕榈轻轻坐下。当吟唱到第三轮回答时,余下的三名教士着罩袍,手捧香炉小心地步上台阶,仿佛在寻找什么似的走近圣墓。以上动作都是模仿

① 参见 Kemp Malone, Albert C. Baugh. *Literary History of England: The Middle Ages*. Routledge & Kegan Paul Ltd. 1980. p. 273。

② 译自 The Quem Quaeritis Trope, John Gassner. *Medieval and Tudor Darma*. New York:Bantam Books, 1963. p. 35。

坐在墓前的天使和携带香料前来为耶稣遗体涂油的女子。当坐着的那位看到三人走近，好像迷了路般四下寻找，便开始用悦耳的中音吟唱"你们在寻找何人"。吟唱结束，三人则齐声唱答"拿撒勒的耶稣"。接着第一人又唱"他不在这里，如他曾预言，他已升天了。去吧，宣告他已从圣墓升天"。听见这圣音，那三人转向唱诗班唱"哈利路亚！耶稣已升天"。此时第一人仍坐在原处，仿佛在召唤三人："来吧，看看耶稣安息之所"。此时他起身，帷幕升起，露出包着十字架的裹尸布。三人见此，放下手中的香炉，捧起白布至众人前。为了表明耶稣已升天，不再被包裹于此，让他们唱圣歌"耶稣已从圣墓中升起"，然后将白布捧至圣坛。圣歌毕，扮演天使的教士与众人一同分享耶稣从死亡中复活的快乐。他再次起身吟唱圣歌，教堂钟声齐鸣。①

在这个插段演出中，三名男性教职人员扮演三玛丽，一名扮演天使，已具有清晰的"角色扮演"观念，虽然歌咏问答的基本内容不变，但整个仪式过程有预设的情境、人物、行动及结局，出现了"模仿"等与戏剧扮演相关的字眼，戏剧化程度进一步提升。

插段这种教堂仪式戏剧在内容和表现形式上渐趋繁复，随着观众群体的日益扩大，不可避免出现了表演场地的拓展和语言的通俗化问题。1210年，教皇英诺森三世下令戏剧从教堂内部迁出，标志着中世纪戏剧正式脱离基督教仪式的"母腹"，开始在教堂外的广大天地独立发展。走出教堂是戏剧获得新生、走向繁荣的重要一步，伴随表演地点的迁移，戏剧演出开始由中世纪特定的行业组织——行会承担。行会的参与使得戏剧的世俗化进程大大加快，在题材上有了较大的扩充——某些《圣经》以外的宗教人物故事开始进入戏剧范围，剧中的教会人士不再像早期仪式剧中那样道貌岸然，出现了戏谑笑闹的场面，魔鬼往往被涂上滑稽的喜剧色彩，一些民间日常生活场景也出现在宗教剧中。如神秘剧《诺亚》中诺亚的妻子、《第二部牧羊人剧》中的三个牧羊人和麦克夫妇，他们都是中世纪的普通民众形象。

插段的内容来自拉丁文《圣经》，教堂的唱咏也一律使用拉丁语，这对当时文化水平较低的普通民众来说显然存在理解障碍。因此当戏剧走出教堂，必然需要对戏剧语言进行通俗化和地方化的改造。这种改造包含两个

① 译自 Edd Winfield Parks, Richmond Cromm Beatty. *The English Drama: An Anthology 900-1642*. New York: Norton Company, 1963. pp.8-9。

层面:一是原来教堂仪式剧以歌唱吟咏为主,对白很少,进入民间后,原来配乐的唱词变成了对白,以更有利于露天演出;二是原来在教堂中完全使用拉丁语演出,现在逐渐改用本地语言——起先较为庄重的歌唱仍用拉丁语,对白使用俗语,后期则一律使用俗语方言。

插段走出教堂,在形式上完全获得独立,并逐步发展成中世纪最主要的宗教剧样式——神秘剧(Mystery Play)。神秘剧表现《圣经》中从"创世纪"到"基督再来"的整个故事,形制庞大,需要很长时间才能演完。由于在不同的时间和区域流行,宗教剧的名称并不统一,出现了若干与神秘剧所指相同或相近但称谓不同的宗教剧名称,较易混淆,特一一解说如下:

奇迹剧(Miracle Play):也称神迹剧或圣迹剧。奇迹剧一词在各国的含义略有差异,但此名当早于神秘剧。在英国,奇迹剧是神秘剧的早期名称,也可用来泛指所有的宗教题材剧;而在法国,奇迹剧一词则专指与圣母或圣徒事迹相关的有"奇迹"出现的宗教剧,有的内容上与《圣经》完全无关,共同特点是结尾处总有圣母降临解决问题,因此也被称为"圣母奇迹剧"。后一个意义上的奇迹剧篇幅较短,和以多剧连缀的神秘剧颇为不同。奇迹剧在法国非常流行,著名的《狄奥菲尔奇迹剧》讲述一名教士与魔鬼签订契约,最终由圣母解救的故事,当是浮士德在戏剧中最早的形象雏形。流传至今的法国奇迹剧有一百多种,而英国只保存了三个奇迹剧剧本。

圣徒剧(Saint Play):指以某个受人尊崇的圣徒或殉教者事迹为核心事件的宗教剧,其中最广为人知的形象是圣·尼古拉斯,12世纪法国行吟诗人让·博代尔所作《圣·尼古拉斯短剧》在当时很有影响。圣徒剧题材并不一定来自《圣经》,有些剧目也和奇迹剧相类似。

圣体剧(Corpus Christi Play):神秘剧的别称,因中世纪后期常在圣体节上演,故名圣体剧。由于节日内容与圣体有关,圣体剧在内容上常侧重择取《圣经》故事中与耶稣受难情节相关的段落。圣体剧这一叫法常见于中世纪文献,而神秘剧和连环组剧则是现当代研究者所使用的名称。也有学者认为圣体剧和神秘剧、奇迹剧、连环组剧都是同物异名:"圣体节上演出的都是以《圣经》中的主要事件为题材的小型戏剧,常常几个或十几个,甚至几十个连成一个组剧,从上帝创造世界一直延伸到上帝的最后审判日。这类剧种在英文中有两个名称 mystery plays(神秘剧)和 miracle plays(奇迹剧)。在一般情况下,这两个词组都可以用来指13世纪起在英国非常流行

的组剧。"①

受难剧(Passion Play):指描写"最后晚餐"到"耶稣受难"这一段故事的宗教剧,题材范围比神秘剧小,可说是神秘剧的分支。当代学界也有将受难剧与神秘剧等同者,如约翰·盖瑟勒的《中世纪与都铎时期戏剧》一书中就将《创世纪与撒旦的堕落》《人类的违禁与堕落》《亚伯被杀》《诺亚与其子》《亚伯拉罕与艾萨克》《第二部牧羊人剧》②等都算作受难剧,与神秘剧没有区别,可见学界对此名称的理解并不统一。

连环组剧(Cycle Play):连环组剧以剧本结构和演出组织形式命名,顾名思义即指由多个可独立成篇的戏剧单元组成的系列剧,实际上也就是神秘剧(神秘剧亦称"神秘组剧")。现存的连环组剧主要以英国四个城镇的名字命名:约克组剧(York Cycle)、切斯特组剧(Chester Cycle)、考文垂组剧(Coventry Cycle)和威克菲尔德组剧(Wakefield Cycle)。

本书将圣徒剧、圣体剧、受难剧和连环组剧统一称为神秘剧,以与篇幅较短、特征明显的奇迹剧和道德剧相区别。

神秘剧在英国、法国、德国、意大利、西班牙及东欧、中欧、北欧广泛流传,并在各地融入了本民族的特色。14世纪后期,从神秘剧中分化出了道德剧。道德剧比神秘剧结构简单,世俗色彩更浓厚,其题材一般和《圣经》无关,而是某种道德观念的说教。与神秘剧以天神、圣徒的事迹为线索不同,道德剧中的主要角色往往是"人类"或"凡人",其他角色则是某些概念的人格化,如"天使""魔鬼""和平""权力""贪婪""虚伪""智慧""肉体""忏悔"等。道德剧的故事情节一般很简单:天使与魔鬼(代表善与恶)对人类灵魂的争夺,人类往往在一番曲折之后最终得到灵魂的救赎。因此道德剧对于宗教教义的宣扬多通过象征性的角色来暗示,而不像神秘剧那样直接,从世俗化角度来看,是传统宗教戏剧与世俗戏剧之间的过渡形式。③ 在欧洲各国中,英国的道德剧成就较高,著名作品有《坚忍城堡》《凡人》《人类》等。

① 何其莘著:《英国戏剧史》,译林出版社1999年版,第4页。英国的神秘剧远较奇迹剧发达,"奇迹剧"有时是"神秘剧"的别称,这和法国的情况不同。
② 参见 John Gassner. *Medieval and Tudor Darma*. New York:Bantam Books,1963。
③ 学界通常将道德剧归入宗教剧范畴,但也有学者认为道德剧属于世俗戏剧:"除了闹剧以外,中世纪世俗剧还发展了一种道德剧,或称劝善剧,这是一种充满道德说教的戏剧。"见吴光耀《西方演剧史论稿》(上),中国戏剧出版社2002年版,第112—113页。

15世纪,宗教剧呈现出大型化的趋势,一部连环组剧往往由数十个片段组成,形制庞大,人物众多,演出时间很长。如1547年在法国瓦朗谢讷上演的基督受难剧持续了25天,而1536年在博格斯上演的《使徒行传》长达40天,演员有300人之多。蒙斯地区上演的《诺亚》是组剧中的一个部分,需要150名演员扮演剧中大约350个角色。为此共进行了48次预演,正式演出持续了4天时间。这时期的宗教剧演出片面追求舞台效果的感官刺激,虽然呈现出表面的一时繁荣,从文学和表演角度看距离戏剧艺术本体却越来越远。随着文艺复兴早期人文主义思想的传播,这种旨在宣扬基督教道德的戏剧样式开始走向衰微。

16世纪的宗教改革运动动摇了英国以宣扬天主教(旧教)教义为己任的宗教剧地位,伊丽莎白女王于1559年颁布敕令,禁止神秘剧的写作和演出。在新教势力的弹压下,基督教(天主教)戏剧在16世纪70年代后结束了在英国的发展历史,伟大的莎士比亚时代即将到来。

多数欧洲国家在17世纪初逐渐停止了宗教剧演出。法国宗教剧时代结束的时间与英国大致相仿,巴黎议会于1548年下令禁演神秘剧。而在天主教统治势力相对强大的西班牙,17世纪出现了以宗教剧闻名的剧作家卡尔德隆,直到18世纪也还有为数不少的宗教剧创作和演出。17世纪德国巴伐利亚的奥柏兰麦高镇为禳除瘟疫上演以耶稣受难为内容的神秘剧,这种演出每10年举行一次,一直延续至今,成为中世纪宗教剧的活化石。中欧国家瑞士的卢塞恩市也保留了中世纪广场宗教剧演出的传统。在北欧,从17世纪开始曾出现长达一个世纪的巫术迷信热潮,从而催生了众多的宗教剧剧本,如挪威教士约翰·布隆斯曼所写的《克厄的圣母访问节》就生动描绘了当时人们对鬼魂迷信的狂热。生活在18、19世纪之交的美国戏剧家罗亚尔·泰勒曾编写过多部以《圣经》为题材的剧本。进入20世纪,随着对中世纪戏剧历史价值的重新审视,欧美一些国家陆续上演了重排或新编的宗教剧剧目。法国剧作家兼导演亨利·盖恩创作了一百余出宗教剧,其中最有名的是1925年的《圣伯纳德的奇迹》,他的另一出《集市里的圣诞节》被许多欧洲剧团改编上演。1929年,英国奇切斯特主教乔治·贝尔创立宗教剧社,1935年,他邀请托·斯·艾略特(1888—1965)创作了宣扬基督教殉道精神的宗教剧《大教堂凶杀案》,此剧不仅在英国热演了很长时间,在法、德和美国上演也都获得很大的成功。1994年,英国有着悠久神秘剧传统的约克市用彩车巡演的方式重新上演了"约克连环组剧"中的九出,

演出再现了中世纪戏剧独有的"景观站"。1998 年在纽约林肯艺术中心上演了由芭芭拉·桑顿担任指导的清唱道德剧《美德之律》,讲述"魔鬼"与以"谦逊"为代表的众"美德"争夺人类灵魂的故事,"灵魂"一度因"魔鬼"的诱惑而迷失前往天堂之路,最终在"美德"的拯救下重新披起象征永恒的白色长袍升入天堂。演出完全按照中世纪戏剧的象征方式,以概念化角色宣扬宗教道德[1]。1985 年由英国皇家国家剧院演出的《神秘剧》则采用现代舞台和服装设计,使得中世纪宗教剧获得了与现代人直接对话的机会。

二 舞台艺术

中世纪宗教剧以宣扬宗教教义和进行道德训诫为目的,因此特别注重舞台演出。

宗教剧的早期形态是在教堂内部宽大的厅堂中上演的插段和仪式剧,具有很强的仪式性。这种演出以教堂内部设有十字架的圣坛为中心舞台,由教士和唱诗班的男童列队环绕按照指定路线行进,边走边唱,最终到达各自的位置,在合唱中结束整个演出。如 12 世纪由插段发展而来的仪式剧《屠婴》,为了表现希律王下令屠杀伯利恒男婴,天使报信,圣母携圣婴避走埃及的情节,组织了由唱诗班男童组成的宗教队列,从代表"加里里"的教堂南边出发,途径"马槽",穿过"希律王宝座",最后由天使引导到达"天堂"——唱诗班所在的位置结束。[2] 从中可以看出,角色扮演的观念已经具备,且有了后来"景观站"的布景雏形。

教堂仪式剧走向繁复化之后,一则由于演剧所需场景更多,演员、观众人数增加,二则也由于新加入进来的世俗内容为部分教职人员所不容,戏剧逐渐向教堂以外的空间扩展。先是在教堂的门廊等空地上上演,接着来到教堂门外的广场,以教堂本身为背景进行演出。跨出教堂使宗教剧得以成为独立于宗教仪式之外的艺术样式。

中世纪舞台上最有特色的是以连环形式上演的神秘剧,其演出有如节日庆典,往往吸引全城百姓,甚至邻近村镇的人们前来观看。神秘剧演出在

[1] 参见 Rick Johnson. Sequentia's Ordo Virtutum at Ann Arbor: A Performance in Memory of Barbara Thornton, see *The Dramatic Tradition of The Middle Ages*, AMS Press, 2005. pp. 84-86。

[2] 参见孙柏著:《丑角的复活——对西方戏剧文化的价值重估》,学林出版社 2002 年版,第 212—213 页。

组织上分工明确：由教会提供剧本或进行剧本审查，当地市政委员会负责资金和时间安排，具体演出任务则分派给相关的宗教性公会或手工业行会，如《最后的晚餐》由面包师行会上演，因为他们能提供献给耶稣的面包；《诺亚》中需要一只真实的船，因此由造船业行会负责；《贤士到访》中有东方三贤向圣婴敬献黄金、乳香、没药三礼的情节，就由金匠行会组织演出。[①] 神秘剧的演出为手工业者提供了展示本行业财力和能力的机会，因此行会通常都以申请到演出资格为荣。当然，如此大规模的户外演出需要各部门的通力协作，职能交叉也是常有的事，如教会派出教士参加演出，出借服装道具，行会除了向市政部门申请演出经费之外，本身也需要向行会成员筹集一些资金以应付演出中的巨大开销。连环组剧需要投入大量人力财力，演出一般2—10年进行一次，越到中世纪后期制作上越讲求精致奢华。由于行会的参与，戏剧演出成为全民性的活动。

中世纪宗教剧发展了一种名为"景观站"（mansion）的特殊布景——一种固定不动的、有序排列于演出场地的小房子。每个"景观站"被假定为一个特定的场所，如"天堂""地狱""坟墓""马槽""十字架"等，演员在与剧情相应的"景观站"前演出一段，然后移至下一个"景观站"接着表演，由此构成了中世纪宗教剧演出中基本的舞台布景模式——同台多景，人动景不动。"景观站"在教堂仪式剧阶段即已出现，通常设置在宽敞的教堂大厅内部两侧。现存一幅法国瓦朗谢讷中世纪宗教剧舞台场景显示，最右方一只张大嘴的魔鬼头部代表地狱入口，其中有小鬼出入，后方是刑房；往左为一漂浮着帆船的水槽代表加里里海；一排房屋"景观站"代表尘世，依次为金门、主教署、带有监狱的宫殿、耶路撒冷、神庙、拿撒勒；最左方是高耸的教堂，教堂顶部是一绘有耶稣基督的圆形结构，代表天国，天国上方悬有"真理的祥云"。整个场景设置在教堂前的方形平台上，是中世纪"同台多景"舞台的典型代表。宗教剧进入市井街头和广场演出后，"景观站"被置于作为流动舞台的"彩车"上。

彩车流动演出是神秘剧演出的主要方式。一辆彩车有3米多高，双层彩车则高达6米，通常下层被华丽的帏布遮住，作为演员的化妆室和更衣间，上层则是"景观站"和表演区。彩车的平面面积有10平方左右，遇到表

① 参见 Edwin Wilson, Alvin Goldfard. *Living Theatre: A History*. Boston：McGraw-Hiu Humanity Social. 2004. pp. 135-136。

演区域不够时,则采取两辆甚至多辆彩车拼合的方法。彩车巡回表演的路线是事先安排好的,每辆彩车在指定的"站点"(station)表演自己承担的剧情段落,十余辆彩车接续表演,可以构成一出完整的戏剧。观众可以站在固定的地点等待不同彩车前来演出,也可以跟随自己喜欢的彩车观看相同的段落。

除流动演出外,也有部分戏剧在固定场所上演。如著名的道德剧《坚忍城堡》现存的一幅舞台示意图显示,演出在一片圆形空地上进行,周围是一人多高的圆形围墙,墙内为表演区和观众席,墙外是紧挨墙角的一圈水渠。表演区中央有一处"城堡"景观站,面向"城堡"设有方向不同的五个景观站,分别代表"天神""肉体""世界""恶魔"和"贪婪",[①]观众则分散站在表演区的空地上或坐在围墙上观看演出。

演出追求神秘奇幻的舞台效果。舞台上常出现冒火、喷血、飞升、洪水、雷电、地震、海啸、日蚀等"异象",如16世纪法国神秘剧演出中,舞台提示要求"上帝"的头顶要装置能发出金光的机械,"地狱入口"要冒出滚滚浓烟和烈焰,随后撒旦乘"火龙"出现在天空。中世纪观众偏爱强烈的感官刺激,一些如挖眼、割头、剖腹、焚尸之类的血腥场面也屡见不鲜,西班牙的一部神秘剧就要求"用可能的最残忍的手段,剖开圣徒的胸膛"[②],这些都要当场表演,缺乏提炼且趣味庸俗,纵然不足为法,但机关布景师为迎合观众的猎奇心理须通过魔术和机械手段制造出各种"幻觉奇迹",这从客观上推动了欧洲剧场和舞台技术的发展。

演出对服装的要求很高,主要人物都有模式化装扮——如上帝的粗麻布长袍,天使的白色法衣,魔鬼的紧身皮装[③]等。舞台上的超自然角色如上帝、耶稣、天使、魔鬼一般戴面具,以彰显其"法力"。

宗教剧的表演风格比较夸张,且不避粗鄙,悲喜混杂,这也许与在人声鼎沸的闹市街头演出有关。剧中的反面形象往往格外生动,如希律王那凶神恶煞、暴跳如雷的著名形象就是例证。莎士比亚曾在《哈姆莱特》中通过主人公之口批评中世纪戏剧表演过于夸张:"我顶不愿意听见一个披着满头假发的家伙在台上乱嚷乱叫,把一段感情片片撕碎,让那些只爱热闹的低

① 见李道增著:《西方戏剧史·剧场史》(上),清华大学出版社1999年版,第123页。
② Rob Graham. *Theater*. New York: The Ivy Press Limited 1999. p.23.
③ 参见吴光耀著:《西方演剧史论稿》(上),中国戏剧出版社2002年版,第130—131页。

级观众听出了神……我可以把这种家伙抓起来抽一顿鞭子,因为他把妥玛刚特形容过分,希律王也要对他甘拜下风。"①妥玛刚特和希律王都是中世纪宗教剧舞台上的常见角色,可见中世纪宗教剧对文艺复兴时期的剧作家亦有影响。

宗教剧演员通常都是业余的,包括教士、行会成员以及任何自愿参加表演的男性公民,女性角色由男童或青年男子扮演,在法国,也有女演员偶尔登台的记录。业余演员的水平参差不齐,一般没有报酬。15世纪以后,逐渐有行会聘请专业演员担任主要角色或是指导其他演员以提高总体演出水平,这些宗教剧专业演员收取报酬,社会地位也比世俗戏剧中的专业演员要高。

三 主要作品

(一)神秘剧《第二部牧羊人剧》解读

(1)剧情梗概

不分幕,诗体剧,共754行。冬天的原野上,第一个牧羊人科尔②看管着羊群,他咒骂恶劣的天气和收繁重租税的地主老爷。第二个牧羊人吉伯上场,他也抱怨天气太冷,又说起家里有个厉害的老婆,真倒霉。第三个牧羊人多尔是个男孩,他说自己还没吃饭,每天拼命为主人干活,可主人动不动就扣工钱。三个牧羊人决定以唱歌来打发漫漫长夜。麦克鬼鬼祟祟地上场,牧羊人们认出他就是那个声名狼藉的小偷,对他提高了警惕。麦克说,我名声虽然不好,可今天确实是为生计所迫,不得不顶风冒雪在外奔波。他喋喋不休地诉苦,牧羊人们渐感困乏,便令麦克睡在三人中间以免他行窃。不一会儿,牧羊人都睡熟了,麦克起身在他们头顶画了个圈,施上"魔法",然后悄悄抱起一只肥羊回家。

① 〔英〕莎士比亚著,朱生豪译:《哈姆莱特》,见〔英〕莎士比亚著,朱生豪等译:《莎士比亚全集》第5册,人民文学出版社1994年版,第345—346页。
② 有的版本中将"第一个牧羊人""第二个牧羊人""第三个牧羊人"作为剧中人物的名字,有的版本则将三个牧羊人分别取名为科尔(Coll)、吉伯(Gib)和多尔(Daw),为方便叙述,本书采用这三个人名。本剧台词主要依据"The Second Shepherds' Play", M. H. Abrams. *The Norton Anthology of English Literature*, Volume 1. W. W. Norton & Company, Inc. 1993。同时参照了Edd Winfield Parks、Richmond Cromm Beatty. *Pre-Elizabethan Drama*, *From The English Drama: An Anthology 900-1642*. New York: Norton Company, 1963. 和 John Gassner. *Medieval and Tudor Darma*, New York: Bantam Books, 1963 两个版本。三个版本在文字上有出入,尤其是 John Gassner 的版本根据剧情将全剧划分为八场,增加了不少舞台提示,对于理解剧作有所助益。

麦克的妻子吉尔见丈夫抱回一只羊，又高兴，又担心被人发现。她想出一个"好主意"——把羊藏在婴儿的摇篮里，自己躺在旁边呻吟，假装刚刚分娩的样子。夫妇两人安排好之后，麦克又回到牧羊人中继续睡觉。

三个牧羊人醒来了，麦克也装作刚刚惊醒的样子，他说自己做了个恶梦，妻子午夜分娩，家里又多了一张嘴。临走，他让牧羊人检查自己的衣服，证明什么也没偷。麦克走后，牧羊人不放心，分头去清点羊群，发现果真少了一只，决定立刻到麦克家去看个究竟。

麦克殷勤地招待来访的牧羊人，当听说他们怀疑自己偷羊，便佯装大度任其搜查，并说要是自己撒谎，摇篮里的孩子就是自己的早餐。麦克的妻子吉尔故意大声呻吟起来，并且不耐烦地说她刚刚分娩，来人打扰了她休息。牧羊人果然什么也没搜到，只好悻悻告辞，麦克装出受人冤枉的样子说，以后我可得留神保护我自己。

出门后，科尔突然想起按照风俗，他们得送礼物给新生儿，于是又返回麦克家中。多尔坚持要给孩子6个便士，并亲吻孩子，结果发现"四条腿、两只角的小伙子睡在摇篮里"。麦克夫妇仍想继续抵赖，牧羊人不由分说将麦克扔到毛毯上抛上掷下，给了他应有的惩罚。

三个牧羊人回到原野上，空中出现了报佳音的天使。天使告知救主耶稣已在伯利恒降生，令他们前去朝拜。三人惊愕不已，跟随着启明星来到伯利恒的马槽，在那里见到了童贞圣母玛丽亚与圣婴。牧羊人分别奉献了自己的礼物——樱桃、鸟和玩具球。圣母玛丽亚说，因万能上帝的意志，我怀孕生下了救主耶稣，他将拯救人类。圣母让牧羊人们把这个消息告知世人。全剧在牧羊人的圣歌声中结束。

（2）解析

《第二部牧羊人剧》是威克菲尔德连环组剧中的第13部，此前还有《第一部牧羊人剧》。两部牧羊人剧都是依据《圣经》中的相关内容改编而成，但从艺术手法和写作技巧来看，第一部远逊于第二部。两部牧羊人剧在中世纪都是常演剧目，很受欢迎。

剧情由两个部分组成：前一部分叙述三个牧羊人与麦克夫妇斗智，终于找回被偷走的羊，是流传甚广的民间故事；后一部分则进入宗教语境，大体遵照《新约·路加福音》第2章中天使报佳音，牧羊人去伯利恒朝拜圣婴的故事。这两条情节线索看似没有联系，实际上存在巧妙的隐喻关系——两部分中均有牧羊人与"初生婴儿"之间的纠葛，而扮作人躺在摇篮中的肮脏

牲畜——羊，和被置于马槽中的圣洁的天神耶稣，则隐含着一种互为的、交错的角色关系。剧情风格上，前部分的轻松诙谐与后部分的庄严神圣也彼此对照，互相补充，民间情趣与宗教图景被有机融合在一部剧作中，应当是相当符合中世纪观众口味的。

剧作具有鲜明的喜剧特征，剧中使用了误会、夸张、讽刺和双关等手法来制造令人捧腹的喜剧效果，塑造漫画式的喜剧人物形象。如吉尔扮作产妇，将一头偷来的羊扮做新生儿，这本已荒唐，前来找羊的牧羊人居然真的被骗，就不可思议了。当牧羊人第二次来到麦克家，多尔打开襁褓看到羊的大鼻子，科尔居然说，这孩子有残疾吗？当牧羊人完全发现了真相，吉尔还狡辩说，孩子是被仙女偷走了——"我亲眼所见，十二点的时候他就变了形"。谎言已达到令人啼笑皆非的荒谬程度，活画出了麦克夫妇滑稽可笑的小丑形象。又如当牧羊人前来搜查的时候，麦克指天发誓说要是自己说谎，"（指着藏羊的摇篮）那么那就是我今天的早餐"，吉尔也说"向上帝发誓，我要是行了欺骗，让我把摇篮里的孩子吃掉！"在牧羊人看来这是发毒誓，可是深知内情的观众都明白那正是她想吃的羊，因而喜剧效果分外强烈。双关语在剧中也多次出现。如，麦克告诉三个牧羊人妻子刚生了孩子，吉伯问他，是儿子吗？麦克自豪地说，谁都希望有个他这样的"儿子"。麦克回答所使用的词既有"男孩"之意，也有"畜生"之意，令人自然地联想到后者。又说等"他"醒过来就会蹦蹦跳跳，让人看着心欢喜，这显然也是一语双关。剧作还善于运用近音词制造误会。如多尔说自己听见"婴儿"在摇篮里呜呜叫（peep），麦克则装糊涂说"他醒来就会哭（weep）"，故意混淆近音词。剧作在戏剧节奏的掌控和喜剧情境的营造上也颇具匠心。三个牧羊人屡次要求看婴儿，麦克夫妇以各种理由拼命加以阻拦的场景就具有很强烈的喜剧性，而牧羊人搜查屋子的时候，吉尔居然说他们是来抢劫的贼，吵闹得她都快要昏倒了，自作聪明、贼喊捉贼的形象被刻画得活灵活现。最后牧羊人用毛毯把麦克抛上抛下作为惩罚，也给全剧增加了闹剧色彩。剧作在结构和语言上具有较高的技巧性，大量使用人们熟悉的约克郡方言、谚语和典故来加强喜剧效果，正因为这些喜剧手法的出色运用，《第二部牧羊人剧》被一些学者视为"第一部英国喜剧"，我们能从这部剧作中看到宗教剧走向市井民间之后的"俗化"倾向。

戏剧以现实主义的笔法反映了当时的英国社会现状，尤其是底层人民的困苦生活。如戏剧一开头，科尔在风雪交加的夜晚看管羊群，他说自己一

天也没有休息过,耕地变成了牧场,可供耕种的土地又那么贫瘠,地主剥夺了农民的一切,如果贵族老爷要拿走他们的犁和马车,他们也不能有一丝反抗,而且还要缴纳繁重的捐税。吉伯显然惧内,他诉苦说,我们结了婚的男人就像给戴上了枷锁的公鸡,整天听见母鸡在耳边咯咯聒噪,我的老婆样貌丑陋,脾气暴躁,怨气冲天,真不知道什么时候能摆脱她!第三个牧羊人多尔是个男孩,他说:"我这样的仆人啊,流汗又遭罪。吃的是干面包,令人真不快。主人酣睡时,我们总得浑身汗淋淋,吃喝还难保。绅士贵太太,大方又体面,我们干活误了点,可就等着扣工钱。"因此他决定今后为主人干活要学聪明点,给多少工钱就干多少活,中间还得偷偷玩一会儿。从中可看到中世纪底层民众的生活状况——农民衣不蔽体,食不果腹,地主巧取,劣绅豪夺,受苦人找不到出路,只能把希望寄托于上天赐福,这也为后文耶稣诞生,牧羊人前去朝拜埋下伏笔。这些描写融入了剧作者与表演者的真实情感,自然也能引起广大劳动人民的共鸣。

剧作具有鲜明的宗教品格。后半部分虽然篇幅短小,只占全剧的六分之一,却是剧作所要集中渲染的部分,前面的情节都可视做铺垫。剧情发展到圣母宣布耶稣降生,万众欢腾,全剧在结尾处达到最高潮。"天使报佳音"是《圣经》中原有的内容,"朝拜圣婴"并献礼物的情节也有原型。剧作的宗教品格还表现在援入了大量宗教典籍和典故,即使是贫贱如三个牧羊人乃至盗贼麦克,都能随口引用《圣经》原文。如当三个牧羊人担心麦克行窃,硬让他睡在三人中间,麦克说:"我可把自己交到你们手里了,本丢·彼拉多。"①本丢·彼拉多是负责处死耶稣的人,这里麦克故意把提防他的牧羊人比做这位令耶稣受难的罗马巡抚,而且模仿基督临死前的口吻,这对熟悉《圣经》的中世纪民众来说应能产生很好的剧场效果。

《第二部牧羊人剧》是在巡回彩车上演出的典型神秘剧,要在不换景的条件下实现"同台多景"——荒原、麦克家、伯利恒的马槽。从其舞台提示来看,中间一片空地是荒原,两边各有一座小屋为麦克家和马槽,需要在彩车上设置多个"景观站",如演出使用的是双层车,则马槽和麦克家分设在上下两层(马槽在顶端意喻上帝之所),其余部分都是荒原。整个戏剧演出

① "Manus tuas commendo, Pontio Pilato",译为"Into thy hands I commend [myself], Pontius Pilate",原文是"Into thy hands I commend my spirit"("我将灵魂交到你手里了"),这是耶稣临死前对处死他的罗马巡抚本丢·彼拉多说的话,见《新约·路加福音》第23章46节。

是连贯的,并不拉幕,熟知宗教剧象征手法的观众能一看就懂。

(二) 道德剧《凡人》解读

(1)剧情梗概

不分幕,诗体剧,共 922 行。"信使"上场说,希望在场的观众都抱有恭敬之心,这是一出以道德剧形式演出的名叫《凡人》的戏剧,虽然只不过是短短一出戏,但其中的道理值得珍视。在这个故事里你们会看到朋友、欢乐、力和美是如何背叛了凡人,而上帝又是怎样清算了他的一生,下面请观众细听上帝教诲。

"上帝"上场说,世间凡人对我是如此不敬,他们只知世俗享乐,对自己的罪恶一无所知,我为他们受难,他们却抛弃我,更不知我是他们的救主。我要惩罚他们,希望将其引入正途。"上帝"将"死神"召来作为自己的信使,命令他立刻带领"凡人"踏上死亡之旅,清算他一生的行为。"死神"向"凡人"传达"上帝"的旨意,"凡人"毫无防备,惊惶失措,当听说"死神"要将自己带走便苦苦央求,甚至提出用 1000 镑的财产贿赂"死神",延迟死期。"死神"说今天是你的最后一日,你可以找同伴陪你赴死,说完就离开了。"凡人"找到"朋友""族人""亲戚""财富",他们一开始都信誓旦旦要与"凡人"同生共死,不离不弃,可是一听说要陪伴"凡人"踏上死亡之旅,全都找借口溜走了。"凡人"感到非常难过,他想起了"善行",可是"善行"身体虚弱,虽然愿意帮忙,却无法站立,于是推荐自己的姐妹"知识","知识"又带领"凡人"找到了住在"救赎之屋"的"忏悔"。"忏悔"赠给"凡人"一件名叫"补赎"的宝物,要求"凡人"接受"补赎"的鞭笞,这样才能得到上帝的宽恕。"凡人"接受肉体的鞭笞之后,"善行"的疾病豁然痊愈,它表示要永远守护在"凡人"身边,帮助他得到救赎。"知识"又送给"凡人"一件外衣——"悔罪",说可以消除痛苦,令"上帝"开颜,接着又介绍"谨慎""力"和"美"三者陪伴"凡人",唤来"智慧"①做顾问。"知识"和"智慧"引导"凡人"到神父那里接受七项圣礼②,"凡人"返回时已变得容光焕发。他催促各位朋友跟随他一起上路。可当众人来到阴冷的坟墓前,"美""力""谨慎"

① 原文 Five-Wits,指的是 common wit(常识)、imagination(想象力)、fantasy(幻想力)、estimation(判断力)和 memory(记忆力)五种"智能",统译为"智慧"。

② 天主教七项圣礼包括:圣洗礼、坚振礼、封立礼、圣餐礼、婚礼、涂油礼、补赎礼。

"智慧"又变卦了,它们一一向"凡人"告别。"知识"只愿意守在门口,唯有"善行"愿意和"凡人"一起结束生命,永消痛苦。"善行"和"凡人"进入坟墓后,天使降临,他宣布"凡人"一生的"账"已清算得非常清楚,他的灵魂可以进入天堂。最后饱学的神学家"博士"上场总结全剧立意,说每个人都须在生命结束之时清算自己,而除了人一生的"善行"之外,一切都可能背弃你。对此,无论老幼,都应注意。

(2)解析

《凡人》是英国现存道德剧中最为优秀的作品,作于15世纪末。和以往的道德剧不同,剧作的主要线索不再是善恶对人的灵魂的争夺,而是"凡人"临死之前所经历的忠诚与背叛,宣扬"善行"是人类灵魂进入天堂的唯一伴侣,从宗教方位导人向善,具有较强的现实意义。

剧作采用道德剧所常用的写作手法,安排"朋友""族人""亲戚""财富""善行""知识""谨慎""智慧""力""美""忏悔"次弟登场,将抽象概念人格化,使宗教教义和道德训诫以角色扮演代言的方式呈现出来,富有较强的说教意味和哲理性。

尽管寓言色彩明显,《凡人》一剧对登场角色仍有较好的性格刻画,这是其他道德剧所不及的。如"朋友"这个人物刚上场时对"凡人"表现得极为热心体贴,说"凡人"气色不佳,追问他发生了何事,并说自己是他的患难之交,就算下地狱也不会抛弃他,而且决不是为了报偿。可当"凡人"说即将踏上死亡之旅,请他陪同时,"朋友"立刻改口推托说刚才都是玩笑话,要是吃喝玩乐倒不会推辞,杀人也可以帮忙,要说到死亡,"就是你送我一件新外套,我也不会动一个脚趾头"[①]。"亲戚"和"族人"一开始都说要和"凡人"同生共死,有什么问题应该找亲人帮忙,可是一听说是死神前来召唤,一个说脚抽筋走不了路,一个说得自己老婆答应才行,全都避之唯恐不远。"财富"是"凡人"平日倾注感情最多的朋友,可它竟翻脸不认人,一口拒绝了"凡人"的请求。而后来的"知识""智慧""谨慎""力"和"美"等,也都程度不同地表现出软弱、自私、善变、冷酷、虚伪等性格特点,眼看着"凡人"就要死去,不仅自食其言,不施援手,而且冷言相讥,一哄而散:"说实话,我不在乎:你这么抱怨简直犯傻,你白费口舌,浪费脑筋,你还是自己进到那冰冷

[①] "Everyman", M. H. Abrams. *The Norton Anthology of English Literature*, Volume 1. W. W. Norton & Company, Inc. 1993. p. 371. 本书所引台词均据此版本翻译。

的地下吧。"和之前信誓旦旦所说的"无论走遍天涯海角,无论发生什么事情,都决不离开你"形成鲜明对比。显然,这样的描写不仅是为了宣扬基督教笃信上帝、自我救赎的宗教教义,也是市井生活中人与人之间关系的真实写照,是对忠诚、信义等美德的反面阐扬。

剧作所要表现的是基督教关于"人要进入天堂唯有行善"的宗教观念,因此剧中其他人都拒绝陪伴"凡人"生命中的最后一程,只有"善行"才自始至终以坚定、慈祥的面貌站在"凡人"身边不离不弃。"善行"刚出场的时候是一幅病体虚弱的样子,它说自己在黑暗的地下被罪恶缠身,动弹不得,及至后来"凡人"在"忏悔"那里历经圣礼,得到"补赎","善行"才得以康复。可见人一生都需要与罪恶贪婪之心相抗衡,经过时时自省的考验,无私无畏,坚持对上帝的奉献,其所为才是真正的"善行",剧作通过形象的拟人化手法阐发了基督教行善得救的深奥教义——人生在世,无论是亲情、友情,还是财富、力量、美貌都会随岁月流逝而衰颓,而知识、智慧、谨慎的处世之道等理性层面的美德质素也随时可能丧失,唯有用善行自救是永恒不变之法则。

剧作还力图说明现世人生与金钱财富的关系。"上帝"一上场就感叹说,万众生活在俗世对财富的追求之中毫无畏惧,精神上一片茫然,并不知道谁是他们的救主,只知赞美那七宗致命的罪恶,①而且一年不如一年,如果长此以往,人类将很快堕落,禽兽不如。这段话虽然是站在宗教的立场上,面对"有罪"的信众所说,但显然也是对现实生活的折射。剧中的"凡人"在众多前来帮忙的朋友中,唯独对"财富"热情有加,称它在自己心中"比主还高",他"一生都用在金钱和财富上了"。而"财富"对他的态度却是最冷酷无情的,它说自己只不过是暂借给"凡人"的,并不属于他,也不会为他难过,因为"财富"只是用来蒙骗和毁灭人的灵魂,"财富就是窃贼,令灵魂蒙羞"。在道德剧中明确就金钱对人生的意义发表意见,指出当世社会物欲横流、缺乏精神信仰,是《凡人》较为醒目的特点,也可看出晚期道德剧与文艺复兴思潮在价值观上接轨的迹象。

剧作以诗体写成,结构整齐均衡,前后照应,大体每两行押尾韵,语言文学性较强。剧中没有戏谑笑闹的场景,格调肃穆,宗教色彩较浓。剧的开头和结尾分别有"信使"和"博士"登场向台下观众讲述剧情概要和总结立意,并要求观众牢记心中,说明道德剧的演出具有比较自由的时空观念。

① 指骄傲、贪婪、愤怒、淫欲、嫉妒、暴食和懒惰。

第三节 世俗戏剧

一 发展轨迹

中世纪的世俗戏剧在欧洲各国都有发展,其中法国的笑剧处于领先地位。

英国的世俗戏剧包括名目繁多的民间节庆戏剧,如霍克节剧、剑舞、圣乔治剧和罗宾汉剧。霍克节剧从英国民间霍克节(复活节后第二个星期一和星期二,用以纪念1002年英国对丹麦人的屠杀)发展而来,内容是表现英国骑士与丹麦人的战斗,结局是英国人大获全胜,丹麦人为英国妇女所俘虏。这一剧目曾在1575年为伊丽莎白一世演出,其中军队跨马执枪相互搏杀的场面颇为壮观。剑舞也是从英国民间祭仪性表演发展而来,表现的是夏季驱逐寒冬,万物复苏,以传说中民族英雄的比剑决斗舞蹈为特色,剧中死去的人物总是能在最后复活,以彰显季节轮回更替的主题。圣乔治剧在剑舞的基础上发展而来。圣·乔治是传说中罗马帝国时代的殉教徒,也是基督教信众的守护人,他手握长剑与邪恶势力作战,经过艰难险阻身负重伤甚至牺牲,最终却奇迹般复活并取得胜利。罗宾汉剧是以英国草莽英雄罗宾汉的传奇故事为题材的世俗戏剧,通常在五月节庆典活动中演出。这些戏剧都在室外上演,具有很强的民俗色彩。[①]

除以上四种流行于民间的戏剧之外,英国中世纪晚期还有一种独特的插剧。插剧由12、13世纪欧洲各国流行的辩论发展而来,早期主题与道德剧相似,以宣扬基督教道德教条、彰显来世为主。但发展到15世纪晚期,插剧成为篇幅短小、在宴席间隙为贵族表演的娱乐性独幕剧,道德教化色彩明显减弱。插剧的最大特点是关注现实社会,针砭时弊,各色人等包括教会僧侣、政界要人都成为插剧作家讽刺的对象。插剧的艺术风格较为精致,文学性较强,轻松风趣,充满智慧,是从中世纪戏剧向英国早期喜剧过渡的重要形式。最著名的插剧作家是约翰·黑伍德(1497—1580),其代表作有《四个P的戏》《丈夫约翰》《天气戏》等。插剧于16世纪80年代消亡。

① 参见 Edd Winfield Parks, Richmond Cromm Beatty. *Pre-Elizabethan Drama*, *From The English Dram: An Anthology 900-1642*. New York:Norton Company,1963. pp. 7-8。

14—16世纪期间的法国戏剧有世俗喜剧、笑剧(闹剧)、愚人剧、独角戏等。法国世俗喜剧发源于皮卡第地区,最早留下名字的作家叫亚当·德·阿拉勒(1235—1285),他作有《棚架下的游戏》和《罗宾和玛里翁之游戏》等喜剧剧本。14世纪时,诗人德尚的《国王的四个配餐室》《特鲁贝尔师傅和安德罗涅的对话》等剧气氛欢快,笑料很多,并不时穿插歌舞杂耍。① 笑剧起源于中世纪早期职业演员的滑稽表演,它往往使用夸张变形的艺术手法展现笑闹场景和富有个性的人物形象,是中世纪广受民众欢迎的剧种,流传下来的剧本有150部。笑剧最常见的剧情套路是:律师或商人自作聪明占了小便宜,结果最终自己也被耍弄,这类喜剧形象的代表就是《巴特兰律师》中的穷律师巴特兰。这个剧目创作于1470年,代表着法国笑剧的最高成就。法国笑剧另一出流传至今的作品《洗衣桶》描写市井夫妻的日常生活:丈夫被凶悍的妻子和岳母强迫签订"协约",每天劳作不停,一天妻子不慎掉进洗衣桶,向丈夫求救,丈夫拿来"协约"说自己无义务救她出来,妻子终于认错。其他如《两个盲人》《蛋糕与馅饼》等笑剧作品在思想内容和艺术手法上都不及《巴特兰律师》。笑剧和愚人剧都是戏谑性短剧,笑剧通常是用八音节诗句写成,愚人剧的格律要更加精致一些,两者的主要不同在于笑剧中的主人公通常是丈夫、妻子、律师、学生、小贩等现实生活中的普通人物,而愚人剧的主人公则往往较抽象,如"第一愚人""第二愚人""愚蠢母亲""凡人""世界""虔徒"等等,早期愚人剧常借愚人装疯卖傻,讽刺时政,批判性较强。格兰戈尔(1475?—1538?)的《愚人王子》是愚人剧的代表作。法国笑剧在15世纪时达到顶峰,17世纪40年代逐渐消亡。笑剧对西欧各国的民间戏剧都有着重要的影响,莫里哀年轻时曾当过笑剧演员,笑剧夸张、讥刺的艺术风格,人物类型化的创作手法和大胆的民主精神对其创作影响很大。

中世纪晚期在德国产生了戒斋节剧,又称忏悔节剧。这种戏剧以民间生活图景为主,有时也掺杂部分宗教内容。常常出现教士、律师、医生等形象,而中心人物总是一个傻瓜,有时由一智力愚钝的同伴陪衬,弄出许多笑话。戒斋节剧一般是独幕剧,采用散文体写作来反映现实生活,在语言风格上生动活泼,简洁明快,具有强烈的喜剧性,相对于法国的笑剧和英国的插剧具有更强的乡村田园色彩,是独立于宗教仪式而发展的德国本土戏剧。现知最早的戒斋节剧作家是汉斯·罗森普鲁特(1400—1470)。汉斯·萨

① 参见陈振尧主编:《法国文学史》,外语教学与研究出版社1989年版,第36页。

克斯(1494—1576)的作品具有人文主义戏剧的某些特征,他创作的《驱魔记》《扮丑的人》《天堂中的漫游学者》《贪得无厌》等作品影响较大。①

二 舞台艺术

中世纪欧洲世俗戏剧表演主要源于早期的民间异教节庆仪式和流浪职业艺人。英国的霍克节剧、剑舞、圣乔治剧、罗宾汉剧均属于前者,其特点是以歌舞为主,话剧色彩不浓,因此也被称为哑剧(mumming)。这类戏剧通常在露天由业余演员演出,演出后由观众自愿付钱。

4世纪末基督教成为罗马"国教"后,一些教会中人对戏剧严加禁止,甚至不允许演员及其子女受洗,在很大程度上打击了民间演艺事业。此后在欧洲各国出现四海为家的行吟诗人和职业演员,他们多才多艺,精通魔术、杂耍、笑话、短剧、民俗歌舞、说唱艺术,在他们身上保存了古罗马到中世纪民间表演艺术的一脉生机。虽然中世纪早期没有专供演出的固定剧场和成型的剧目,但这些民间艺人长期接触下层民众,了解他们的审美喜好,常年的演出实践也提高了他们的表演技巧,因此创作出了许多生动可感的故事短剧和为人民喜闻乐见的人物形象。中世纪欧洲各国以文字流传的世俗戏剧有不少就源于这些民间艺人的早期创造。

中世纪的世俗戏剧大多由一些小的职业戏班四处流浪上演,服装、道具和布景通常因陋就简,有时甚至没有舞台。在现存的法国笑剧《巴特兰律师》一剧中,有关布景的说明是:"整个布景分别由布商的店铺、巴特兰家和一张简略的代表法庭的朴素的斜面课桌组成。"②演出中即兴表演的成分很大,演员经常跳出剧情面向观众说话,大量使用方言俚语,编排中世纪人民日常生活中熟悉的人物和事件,并夹杂着其他门类的民间表演技艺,深受民众欢迎。

三 主要作品《巴特兰律师》解读

(1)剧情梗概

三幕笑剧。巴特兰律师的妻子吉尔梅特向丈夫抱怨,虽然以前人人都

① 参见 Phyllis Hartnoll,Peter Found:《牛津戏剧词典》,上海外语教育出版社2000年版,第156页。

② 〔法〕无名氏著,刘晖译:《巴特兰律师》,《世界经典戏剧全集》十三"法国卷"(上),浙江文艺出版社,1999年版,第2页。

请他打官司,可现在"聪明的好名声可没了大半儿了"①,穷得连件像样的衣裳也没有。巴特兰说他这就去赶集,想法弄点过日子的东西回来。来到布店,他先将布商吉约姆已去世的父亲恭维了一番,又夸赞他的姑母,还说布商和他们长得一模一样,一家子简直太漂亮了。接着巴特兰摸着一块布赞不绝口,并吹嘘说自己有80个埃居,布商心花怒放。经过讨价还价,巴特兰量好布要求赊账买下。布商本不情愿,可巴特兰以"到我家喝两杯"和"您还能吃到我太太做的烤鹅"为诱饵说服了他,两人约好过一会儿布商到巴特兰家取钱。巴特兰回到家对妻子说,待会布商来要账,我躺在床上装病,你就说我已病了两个月,绝不可能去买布,一定把布保住。布商来了,吉尔梅特故意求他声音小点,因为可怜的巴特兰已经躺在床上11个星期一动不动了。不论布商怎么恳求,她就是不承认拿了布。布商来到巴特兰床前,见他果真卧床不起,巴特兰还故意把布商叫成医生,布商被弄糊涂了,只好自认倒霉转身回家。可是到家量过布,布商发现确实被骗,怒不可遏再次来到巴特兰家。这次巴特兰用行话和各种奇怪的方言胡言乱语,又装出痛苦万分的模样。吉尔梅特说,您看,他就该做临终法事了。布商见状以为真是魔鬼作祟,忙说就算看在上帝的分上,把布送给随便什么人了,只要魔鬼不来侵犯我就好。巴特兰夫妇诡计得逞,很是得意。

吃了哑巴亏的布商一肚子火地自言自语说,真倒霉,全天下的人都从我这里拿走东西,连牧羊人也耍我。布商的牧童蒂博·拉涅莱来找巴特兰,说布商把他告到了法庭,请求巴特兰为自己辩护,并许以丰厚的报酬。巴特兰问,他以什么理由告你?牧童说,我狠命打他的羊,很多羊都昏死过去,我便骗布商说他的羊得了羊痘病,这样我把它们都宰了吃掉了,如果您愿意帮我,我付给您好成色的金币。巴特兰出点子说,这案子对你不利,你到了法庭,不管别人问什么你都只学羊叫"咩",一定成功。法庭上,布商认出了巴特兰,向法官说巴特兰拿走他的布赖账,又说牧童偷吃他的羊羔,法官转而讯问牧童,牧童皆以"咩"作答。巴特兰趁机在旁边说,布商思维混乱,牧童也是个疯子。布商还试图继续向巴特兰索要布钱,巴特兰一律答非所问,"我跟他说布,他用羊来回答我!"最终法官宣布布商的控告无效,巴特兰和牧童全都无罪。巴特兰来找牧童讨要报酬,岂料他口舌费尽,牧童还是只回

① 〔法〕无名氏著,刘晖译:《巴特兰律师》,《世界经典戏剧全集》十三"法国卷"(上),浙江文艺出版社,1999年版,第2页。本书所引此剧台词均据此版本。

答一个字"咩",自以为聪明的巴特兰最终也被耍了。

(2)解析

《巴特兰律师》塑造了一个巧舌如簧、不劳而获,到头来"聪明反被聪明误"的穷律师形象,这一形象几百年来在欧洲戏剧舞台上大放异彩,深受人们喜爱。

巴特兰律师聪明善辩,本来有好名声,可是因为他爱贪便宜,夸夸其谈,为人狡黠,渐渐变成了无人问津的"榆树底下的律师",日子一贫如洗,衣裳磨得比滤布还破也没钱买新的。尽管如此,巴特兰并没有想到通过正当途径改善生活,而是玩弄"狐狸吹捧乌鸦骗奶酪"的小把戏欺诈他人,不劳而获。巴特兰之妻吉尔梅特也和丈夫一样醉心于投机取巧,二人大演"双簧",把老实忠厚的布商吉约姆骗得团团转,事后还洋洋得意。两人的不同之处在于,吉尔梅特没有头脑,缺乏主见,而巴特兰则自命为骗术高手,骗术都是他一手策划导演的。

剧中的牧童蒂博·拉涅莱也是一个富有光彩的人物形象,他不仅利用巴特兰的口才为自己打赢了官司,而且"以其人之道还治其人之身",略施小计就让自以为是的巴特兰掉进陷阱,有苦难言。剧作通过他昭示了"一报还一报"的民间道德指向。此外,善良的布商和糊涂的法官虽然是类型化形象,却也性格鲜明,生动有趣。剧作生活气息浓厚,喜剧效果强烈。

剧作场景简单,主要依靠人物的行动和对话来构筑喜剧情境。语言流畅精彩,充满民间机趣,如表现布商被巴特兰装病的假象弄得稀里糊涂时对吉尔梅特道歉说:"我凭我的灵魂起誓,他没准是拿了我的布。再见,太太!看在上帝的分上,原谅我吧。"而法官在开庭时竟说:"见鬼!我要开庭了!只要您这一方在场,就把您的事儿了结。"昏聩敷衍之态跃然眼前。剧中有些场景具有强烈的闹剧色彩,如巴特兰在家中装病,死不认账,夫妇二人的高超"演技"令人惊叹,竟让头脑清楚的布商以为真得见了鬼。法庭上,法官、巴特兰和布商三人的唇枪舌战,其间掺杂着牧童装傻学羊叫的"咩咩"声,煞是热闹。结果是有理的布商被认定"头脑混乱""喋喋不休",而无理抵赖的牧童和巴特兰无罪赦免,整个审判犹如儿戏。而结尾部分更是"意外"——自诩聪明无敌的巴特兰竟然在小小牧童面前束手无策,而且牧童使用的正是他自己传授的"锦囊妙计",真是强中自有强中手啊!旁白"唉,我原以为远近大小的骗子和靠嘴吃饭的人之中高手是非我莫属了,可竟然被一个放羊的给占了上风!"真是令人捧腹。

剧中对不学无术的律师进行了嘲讽，认为他们"还不如说是骗子行当"，巴特兰也承认自己"只不过草草学过一点文辞"，仅是善于夸口罢了。相应地，剧作通过布商之口赞美了诚实劳动，自食其力的美德："要想活着，就得付出辛苦，不停地干活。"不过，剧作旨在通过滑稽笑闹的喜剧场景带给人们娱乐，因此并没有对巴特兰夫妇的弄巧欺诈、牧童的无故抵赖、法官的无所作为进行过多批判，而剧中唯一正直善良的布商反而不断遭到戏弄和嘲笑，连剧作给他起的名字吉约姆也是"傻瓜"的意思。这也许是因为中世纪深受教会思想钳制的民众多希望从看戏中得到放松，尤其喜爱巴特兰这类智巧善辩，能够凭借自身能力解决问题、克服困难的小人物，与宗教剧中那些高不可及的"天神"相比，他们的形象更生动可感，更有益于激发人们的自我意识与智慧潜能。

第四章　文艺复兴时期的戏剧

文艺复兴运动是欧洲告别千年黑暗，走向新时代的一次伟大的思想文化运动。文艺复兴戏剧是欧洲戏剧史上的第二个高峰，它以复古为革新，拓展了欧洲戏剧的版图，开启了戏剧的新传统，造就了"人类最伟大的戏剧天才"莎士比亚。

第一节　概述

一　历史文化背景

以"文艺复兴"(Renaissance，原意为"再生")来指称欧洲中世纪之后出现的与中世纪对立的新时代是19世纪法国史学家米什莱(1798—1874)等人的创造。米什莱1855年出版的《法国史》就有以《文艺复兴》为标题的章节，专论这一西方文明史上的新时代。尽管这一名称并不能全面准确地描绘这一新时代的风貌，但它比"宗教改革"①等名称更能揭示这一时代的特征，故一直为学界所沿用。

文艺复兴运动是城市中新兴的资产阶级反对教会精神统治的思想文化运动，"复兴古典文化"只是这场运动的旗号和一项内容，其实质是以理性取代神启，以现世反对来世，以肯定人的正常感情和合理欲望反对禁欲主

① 1517年德国教授马丁·路德发表揭露教皇滥用权力和论述基督教教义谬误的《九十五条论纲》，揭开欧洲宗教改革的序幕，这一运动席卷了西欧和北欧的广大地区，持续的时间长达百余年，使基督教分裂为以罗马教廷为代表的"旧教"(天主教)和以路德为代表的"新教"(清教徒)，对欧洲的政治、经济、文化有巨大而深刻的影响，而且，宗教改革与文艺复兴在对待基督教方面有某些相通之处，故有人以"宗教改革"来指称这一新时代。

义,以世俗反对天堂,以人性反对神性,以个性自由反对封建束缚,也就是以人文主义(Humanism)精神反对封建文化,建构资产阶级新的上层建筑。人文主义者代表的是都市中有文化的市民,他们高张"复兴古典文化"旗帜的目的,是为了在古代文学、艺术、法律、道德、哲学中寻找足以对抗中世纪神学的精神力量,使被宗教蒙昧主义长期禁锢、扼杀的人的感情、意志、才能、智慧获得解放,因此,它与后世主要在于凸显人的理性并着眼于政治的启蒙主义运动虽然有联系,但又有明显区别。

肯定世俗生活,反对禁欲主义,力图摆脱基督教(天主教)束缚的人文主义思潮9—12世纪就在"城市国家"意大利的一些城市涌动,但有学者认为,作为一场以复兴古典文化为旗帜的文化运动,它是14世纪初由意大利佛罗伦萨的但丁(1265—1321)等文化巨子首先揭开序幕的,14世纪下半叶形成规模,15世纪上半叶,文艺复兴运动迅速传播到罗马、米兰、威尼斯、那不勒斯等许多城市。1527年,因罗马沦陷,意大利的文艺复兴宣告结束,但这一运动已传播到欧洲其他国家。15世纪中后期至16世纪前期,西班牙、英国、法国、德国等国家陆续兴起文艺复兴运动。文艺复兴运动的兴起标志着欧洲人的觉醒和长期遭基督教文化压制的世俗文化的崛起。

文艺复兴运动先后持续了约500年,①它在欧洲主要是西欧各国开展的时间、规模以及对各自社会所产生的影响颇有差异。本书所言文艺复兴时期主要是指欧洲戏剧的一个发展阶段,大约是指15世纪下半叶至17世纪前期的欧洲戏剧,不是对文艺复兴运动全过程的把握。

文艺复兴运动对欧洲特别是西欧的多个国家都有不同程度的影响,除意大利、西班牙和英国之外,法国、德国也都有人文主义者的活动和人文主义艺术的创造,但法国人文主义艺术的成就并不高,而且代表其成就的主要不是不太景气的戏剧②,而是弗朗索瓦·拉伯雷(1483—1553)的小说《巨人传》;代表德国文艺复兴艺术成就的是绘画,不过,多产作家萨克斯(1494—1576)的剧作也是德国文艺复兴的果实之一。萨克斯是德国16世纪最重要的作家和作曲家,撰写有二百多个诗剧剧本,这些剧作多数是以世态人情为

① 学界对"文艺复兴运动"的名称以及时间跨度均有歧见,恩格斯《自然辩证法》引用意大利人的说法,称之为"五百年代";另一种意见认为,文艺复兴运动的时间跨度是14世纪初至17世纪初的300年。

② 当时的法国戏剧处于模仿意大利戏剧的阶段,虽然有悲剧《女俘克娄巴特拉》《苏格兰女王》,喜剧《欧也纳》《女出纳员》,悲喜剧《勃拉达芒特》等作品问世,但高水平的剧作很少。

描写对象的滑稽短剧,具有人文主义蕴涵,以流浪汉(骗子)为主要人物的滑稽短剧《天堂中的漫游学者》①和以牧师为讽刺对象的滑稽短剧《驱魔记》是其代表作,《天堂中的漫游学者》至今仍在上演。但在当时的德国,萨克斯几乎是"一枝独秀",除他之外,德国的文艺复兴戏剧乏善可陈。

文艺复兴戏剧的发源地是意大利,代表文艺复兴戏剧水平的则是英国和西班牙。当时英国的伦敦虽然人口不足 20 万,但它是文艺复兴戏剧的中心,戏剧创作和演出活动相当活跃。

二 社会生活蕴涵

文艺复兴时期的戏剧并不都是"文艺复兴戏剧"——塑造人文主义者的形象、表达人文主义诉求的戏剧。这一时期,仍然有宗教剧的创作和演出,虽然少数宗教剧也杂有某些人文主义思想,但多数宗教剧还是宣传与人文主义对立的宗教思想的,宗教信仰、禁欲主义和宗教道德仍然是许多宗教剧的主题。这一时期还有一些剧作虽然对封建贵族也有所揭露,但更主要的是维护封建统治及其文化,主要为贵族服务,属于贵族戏剧。人文主义戏剧大体上属于大众戏剧,是文艺复兴时期主要的戏剧形态。这里主要概括人文主义戏剧的社会生活蕴涵。

人文主义戏剧虽然也有取材于宗教典籍和古代神话的剧作,但更大量的剧作取材于虚构的生活故事和历史、传说,社会生活蕴涵相当丰富,它所反映的社会生活的广度与深度是此前的戏剧所无法比拟的。蕴涵深刻的社会批判精神,富有强烈的世俗化色彩,是人文主义戏剧在内容上的主要特征。

1. 赞扬开明君主,鞭挞封建暴君,呼吁恢复秩序,颂扬爱国主义,提倡民主自由

欧洲封建社会后期,诸侯割据,称霸一方,叛乱暴动,篡权谋杀,内讧复仇,掠夺征讨,硝烟四起,多数国家陷入动荡不安之中。人文主义者对封建统治是不满的,对于这种乱象也很忧心,希望尽快恢复秩序,实现祖国统一。不过,新兴资产阶级的力量还很弱小,因此,人文主义者普遍把恢复秩序、革新政治、实现统一的希望寄托在开明君主身上,有的剧作对民众干预国事公

① 一译《天堂里的流浪学生》,剧中的主角是一个流浪乞讨的学生,他骗取了一个孤陋寡闻、笃信"天堂"的农妇的钱财。

开表示反对。对于政权的嬗递、交接,人文主义戏剧家也极力主张"自然嬗递"——由合法继承人继承,反对谋杀篡权,因为这样也会造成社会动荡,而且政权有可能落到暴君手里。这一时期的戏剧刻画了多个封建暴君和封建领主的形象,对他们的倒行逆施、鱼肉人民、欺压百姓、道德败坏、谋杀篡权等恶行进行了无情的揭露,对人民群众反抗封建暴君的英勇斗争和抵抗外侮的爱国主义精神进行了热情的赞颂,同时,也刻画了多位"开明君主"和反抗封建贵族的英雄形象,他们体察民情,顺应民意,人格高尚,体现出民主、自由精神。莎士比亚、维加等都写有多部这样的剧作。

2. 揭露基督教教会的黑暗虚伪,反对禁欲主义和蒙昧主义,张扬人的情欲、友谊、智慧和才能,描绘下层民众的世俗生活

与以神为目的的中世纪宗教剧不同,文艺复兴戏剧是以人为目的的,它不再是宣传宗教教义的工具,而是面向俗众,供愉情悦性的艺术品。以情欲、友谊、智慧、力量、才能为内容的"人性"成为文艺复兴戏剧的重要主题和主要描写对象,"宇宙的精华、万物的灵长"不再是神,而是世俗社会中的人。青年男女的爱情和不受贵贱贫富左右的自主婚姻更是成为了焦点,有的剧作甚至宣扬享乐主义和个人主义,借此对抗禁欲主义。追求科学知识,反对蒙昧主义,倡导无神论和个性解放也成为剧作的重要蕴涵,下层民众的日常生活被搬上舞台。这些使得文艺复兴戏剧染上了强烈的世俗化色彩。人文主义戏剧家揭露基督教教会的精神统治,在他们的笔下,以禁欲主义为核心的宗教道德是虚伪的,不人道的,教会、教堂和僧侣不但丧失了神圣性,而且是无恶不作、卑鄙龌龊的。在教会的控制下,民族统一、民主自由、社会安定都无从谈起。

3. 对原始积累时期资产阶级的贪婪本性有所揭露和批判

人文主义戏剧家是新兴资产阶级的代言人,但他们对处于原始积累时期的资产阶级贪婪、冷酷的本性和掠夺行径已有所认识并在自己的剧作中做了初步的揭露和批判。有的剧作塑造了资产阶级野心家的形象,对资产阶级恶性膨胀的权利欲进行了批判;有的剧作揭露富商的贪婪、无耻、冷酷,对资产阶级的拜金主义和扭曲人性的"积累欲"进行了鞭挞,对资本主义社会的道德沦丧有所反思,体现出剧作家的远见卓识。

三 艺术特色

西欧各国文艺复兴戏剧的历史、发展水平、形态等颇有差异,但因受同

一文化思潮的影响,不同国家的文艺复兴戏剧在艺术上也是有共同点的。

1. 剧情丰富复杂

尽管文艺复兴时期有些戏剧理论家把古希腊、古罗马戏剧解读为时间、地点、事件"一致"并极力加以推崇,但文艺复兴戏剧特别是西班牙和英国的戏剧大多拒绝了这一法则,追求剧情的丰富性,剧情的时间跨度很长,剧情的地点多次转换,剧作所描绘的事件头绪纷繁,枝蔓横生,登场人物众多,剧作的篇幅亦远胜以往,绝大多数剧作采用开放式结构。这使得文艺复兴戏剧与只有一个地点、剧情的时间跨度一般不超过一天、通常只有一条剧情线索、篇幅相对短小、热衷于采用"闭锁式"结构的古希腊、古罗马戏剧迥然异趣,开创了追求剧情丰富性的新传统,对后世戏剧创作发生了很大影响。

这一特色的形成与文艺复兴时期人们对"真实""自然"的理解与追求有关。以神为目的的中世纪宗教剧大多脱离现实,既不真实,也不自然。文艺复兴运动以人为目的,强调文艺创作应面向世俗生活,"显现生活的本来面目"被认为是戏剧的根本任务,纷繁复杂、丰富多彩的现实生活成为剧作家的模本和衡量剧作是否真实、自然的尺度,而"三一律"则要求剧作家按照舞台集中性原则去剪裁生活,这不大可能显现"生活的本来面目",也不大可能获得真实、自然的艺术效果,故未被多数剧作家所接受。

2. 人物个性鲜明

文艺复兴时期的观众对概念化的宗教戏剧已不是很感兴趣,故多数剧作家重视塑造各种不同的人物形象,通过鲜活的人物来表达剧作家的人文主义思想,避免让人物成为宣传某种理念的传声筒,戏剧人物画廊的面貌为之一变。反封建、反暴政的英雄,顺从民意的开明君主,残忍冷酷的封建暴君,贪婪吝啬的富商,阴险狡诈的阴谋家,热恋中的男女,机智灵活的仆人,纯朴的村姑,具有新思想的贵夫人,追求科学新知的博士,古板迂腐的老学究,表面上道貌岸然实际上一肚子坏水的教士,巧舌如簧的骗子,老奸巨猾的老虔婆,爱吹牛的军人……各色人等,应有尽有。与古希腊、古罗马戏剧把情节放在首位,剧中人物的个性不太鲜明,甚至有类型化的倾向不同,文艺复兴戏剧重视人物刻画,剧中的人物大多个性鲜明,而且具有相当的复杂性,剧情的丰富性与人物形象的鲜明性实现了统一。特别是莎士比亚剧作中的许多人物,如夏洛克、哈姆莱特、克劳狄斯、李尔王、奥瑟罗、伊阿古、麦

克白、克莉奥佩特拉、理查三世等,成为了世界戏剧人物画廊中熠熠生辉、不可重复、具有无限可释性的典型形象。

3. 悲喜混杂

尽管文艺复兴时期不少戏剧理论家强调继承悲喜分离的古希腊、古罗马戏剧传统,反对悲喜混杂,但这一主张并不为文艺复兴戏剧所取。维加、莎士比亚等主要代表性作家虽然仍编写悲剧和喜剧,大体维持悲喜两分的基本格局,但已打破悲剧不得含有滑稽成分、喜剧不得含有悲悯成分的严格界限,而且,他们还创作了一批很难划归悲剧或喜剧的悲喜剧、传奇剧、历史剧和牧歌剧(田园剧),使戏剧的审美形态和艺术风格更加丰富多样。审美形态和风格多样性的形成,既与当时观众的欣赏趣味有关,也与剧作家对"真实"的追求有关。在莎士比亚等剧作家看来,生活中的悲与喜本来就是互相依存的,不必把它们强行分开到不同的剧作当中去。文艺复兴戏剧的这一做法遭到17世纪法国古典主义戏剧理论家的猛烈抨击,但对稍后的启蒙主义戏剧和现实主义戏剧却产生了积极影响。

4. 以俗为美

文艺复兴戏剧以世俗生活为主要描写对象,对人的世俗欲望和情感进行了大胆的肯定,其思想内容和生活图景具有浓厚的世俗趣味。文艺复兴戏剧基本上是诗剧,其中有的是有韵诗体,大部分是无韵诗体。这些诗句接近本民族的口语,而且其中夹杂着不少散文体台词,这一民族特色鲜明、便于大众接受的语体凸显了文艺复兴戏剧的俗文化品格,也对后世戏剧的语体选择产生了深远影响。

第二节　意大利戏剧

意大利虽然是文艺复兴的发祥地,但意大利的人文主义者主要是在诗歌〔如但丁(1265—1321)的《神曲》〕、小说〔如薄伽丘(1313—1375)的《十日谈》〕、绘画〔如文艺复兴初期的乔托(1266—1337)、后期的达·芬奇(1452—1519)、米开朗琪罗(1475—1564)〕等领域取得突出成就。意大利对于戏剧的贡献主要是现代舞台——把观众与演员隔开的镜框式舞台的建

造和布景的制作,其次是古典主义戏剧理论①,至于戏剧特别是文学戏剧的创作,虽然剧作的数量并不是很少,但真正有影响的却不多,称得上是名著的大概只有喜剧《曼陀萝花》和牧歌剧《阿明达》等少数,即使是这些名著也不能同当时西班牙和英国的同类题材剧作相比。《曼陀萝花》和薄伽丘的《十日谈》中那些描写偷情男女的小说相似,虽然有反宗教禁欲主义的积极意义,带有鲜明的人文主义色彩,但并无太丰富深刻的社会生活意义和思想蕴涵。《阿明达》写青年男女的爱情,具有反封建的积极意义和人文主义色彩,但剧情简单,人物形象扁平,女主人公塞尔薇亚起初对待爱情的冷淡和最终的转变,男主人公阿明达见自己的诚意始终无法打动对方,决心以自杀来表明心迹,这才使塞尔薇亚大受感动而同意与他结合等情节,均未能透露出丰富的社会意义和思想价值。

一 发展轨迹

15世纪后期至16世纪初,意大利文艺复兴戏剧已崭露头角,15世纪末16世纪前期出现了一批剧作家。马基雅弗利(1469—1527)创作了带有人文主义色彩的五幕喜剧《曼陀萝花》和《克丽齐娅》,肯定人的智慧,讥笑愚蠢和虚伪;阿里奥斯托(1474—1553)创作了《列娜》《金柜》《巫术师》《误认》《学生》等5部喜剧,张扬情欲,批判宗教迷信;贵族诗人特里希诺(1478—1550)创作了取材于罗马历史的无韵诗体悲剧《索福尼斯巴》和有韵诗体喜剧《等同》等;被誉为"鞭挞王公的鞭子"的著名剧作家阿雷蒂诺(1492—1556)则推出了取材于罗马历史、彰显市民爱国主义精神的悲剧《奥拉齐娅》和反映现实生活的喜剧《御马长官》《妓女》《伪君子》《达兰达》《哲学家》等,这些剧作揭露封建贵族的腐朽没落,肯定普通市民的世俗生活。

16世纪中叶以降,意大利的喜剧创作更为繁荣,出现了一大批剧作家和以世俗生活为描写对象的剧作,张扬情欲,歌颂爱情和友谊,鞭挞伪善,反对宗教迷信,是这些剧作的主要内容。例如,诗人、小说作家兼喜剧作家格

① 意大利文艺理论家通过解读亚理斯多德的《诗学》和贺拉斯的《诗艺》等古代文艺理论著作,提出了"情节一致,地点一致,时间一致"的"三一律",还提出了悲喜剧分离,摈弃超自然的事物,力求"真实"等法则,学界有人称意大利文艺复兴时期的古典主义文艺理论为"伪古典主义"或"新古典主义"。

拉齐尼(1503—1584)在 1540 至 1550 年间共创作了《妒忌》《着魔的女人》《女巫》《伪善的女人》《女预言家》《亲戚》《兜圈子》7 部喜剧,张扬情欲,肯定享乐主义,生动滑稽,颇受欢迎。科学家兼喜剧作家波尔塔(1535—1615)撰写有《骗局》《女仆》等 14 部喜剧,在当时有一定影响。

意大利文艺复兴戏剧的文本创作也对欧洲其他国家的文艺复兴戏剧创作产生过影响,例如,16 世纪初出现的描写爱情的喜剧《被欺骗者》后来就被莎士比亚改编成《第十二夜》。

16 世纪中叶,以世俗生活为描写对象的即兴喜剧(亦称"假面喜剧")发展迅速,它长于塑造类型化甚至定型化的喜剧人物,常见的人物类型有:自吹自擂但本领稀松的军人,贪婪而且好色的老商人,喜欢卖弄却很迂腐的博士,狡黠或愚笨的仆人等。这些令人捧腹的喜剧人物通常戴固定而夸张的面具登场,在民众中广有影响。这一戏剧样式虽然没有文本,主要依靠演员的即兴表演,文学性不强,而且夹杂着不少粗俗的笑料,但它在当时的意大利广受欢迎,对当时和后世欧洲多个国家喜剧人物的刻画、审美取向也都产生了巨大而深远的影响。16 世纪,斯卡利杰(1484—1558)、明屠尔诺(？—1574)、卡斯特尔维屈罗(1505—1571)、钦提奥(1504—1573)[①]等理论家将古典主义的戏剧理论推向高峰,他们的著述代表了文艺复兴时期戏剧理论的最高水平,他们所制订的"法则"虽然没有成为意大利戏剧创作普遍遵循的法则,但也束缚了意大利部分剧作家的手脚,例如,特里希诺、阿里奥斯托等剧作家都遵从"三一律",用十一音节诗体写剧本,剧情的时间、地点统一,除序幕之外,一般由五幕组成,过于拘谨,这在一定程度上限制了意大利戏剧的发展。

1573 年,"被误解、受迫害的天才"塔索(1544—1595)创作了牧歌剧(一译田园剧)《阿明达》,这是一部描写乡村生活,配有优美音乐的剧作,对意大利歌剧的创生有直接影响。1586 年,他又推出了悲剧《托里斯蒙多王》。

16 世纪末意大利的佛罗伦萨创造了歌剧,这是一种剧情比较简单,台词一律用歌唱,以音乐为主的新型戏剧,此前合乐演唱的剧作往往是由文学——歌词占主导地位的。1597 年,诗人利努奇作词、作曲家佩里谱曲的《达芙妮》在佛罗伦萨贵族柯尔西的宫殿里做非公开的演出,戏剧学界一般认为,这是歌剧史上的第一部歌剧作品,但此剧现已失传,现存最早的歌剧

① 钦提奥也是剧作家,写有《奥尔贝凯》《狄多》《克娄巴特拉》等悲剧。

剧本《尤莉狄斯》也是他们的作品。一直到世界上第一座歌剧院——桑·卡西诺剧院1637年在威尼斯揭幕之前，歌剧一直由贵族和皇室垄断。17世纪中叶，意大利歌剧渐次传播到德国、奥地利、法国、西班牙、英国等国家，故意大利享有"歌剧之乡"的美誉。意大利人拉开了西方戏剧史上话剧、歌剧、舞剧各立门户的序幕。①

文艺复兴时期的意大利仍有宗教剧的创作和演出，撰写世俗戏剧的剧作家有的也同时撰写宗教剧。

二　舞台艺术

文艺复兴时期意大利在建筑领域居于领先地位，因此，在镜框式戏剧舞台建造和舞台布景设计及制作方面也成绩斐然，这对后世发生了深远影响。1618年，意大利建成了第一个有镜框式舞台的剧场——法尔内塞剧场，舞台台口有一排可以移动的油灯或蜡烛所生成的"脚光"，照亮表演区，形似镜框的台口上方张挂有可以开闭的大幕，舞台三面封闭，观众只能从舞台的正面观看演出。这种舞台样式为灯光、布景的使用和"幻觉"的制造创造了条件，至今仍影响着世界上许多国家的剧场建设、戏剧创作和舞台表演。

这一时期的意大利已有职业剧团，而且有女演员登台。这些剧团不仅在意大利各地巡回演出，而且到西班牙、法国演出。演员的表演风格主要受所扮演人物的限定，扮演造笑的喜剧人物，从造型到动作都是比较夸张的，而扮演其他角色则要求写实——避免过火，力求接近生活形态。

16世纪末，意大利创造了美声唱法，这种严格控制嗓音的强度，精巧、细微、灵活、清晰的演唱方法对17—18世纪的歌剧演唱产生巨大影响，成为歌剧演唱风格的标志。

第三节　西班牙戏剧

1479年，西班牙成功收复失地，实现了国家的统一，为经济发展创造了条件。16世纪初，西班牙从美洲掠夺了大量财富，刺激了对外贸易和国内工商业的发展。西班牙的毛纺业、丝织业、银行业在16世纪前期就已兴盛起来。到16世纪30年代，西班牙已侵占了美洲的墨西哥、秘鲁、智利、哥伦

① 参见《简明不列颠百科全书》第3册，中国大百科全书出版社1985年版，第341页。

比亚,非洲的突尼斯、欧兰等地,成为横跨欧、非、美三洲的殖民大帝国。16世纪上半叶意大利文艺复兴运动已影响到西班牙,西班牙的文学艺术也获得大发展,出现了为文学史家所注目的"黄金时代",这一时代持续了百余年。① 西班牙戏剧的辉煌正是建立在其文学繁荣的基础之上的,它稍晚于文学的繁荣,但也是"黄金时代"的重要构成。

一　发展轨迹

在步入"黄金时代"之前,西班牙出现过散文剧,其中最著名的是悲喜剧《塞莱斯蒂娜》。1499 年,罗哈斯(1465？—1541)出版了表现贵族青年爱情的 16 幕散文剧《卡利斯托和梅利贝娅的喜剧》,1502 年的修订版改为 21 幕(或章),并更名为《塞莱斯蒂娜》。它虽然冠以"喜剧"之名,但结尾却像悲剧——一天夜里,贵族青年卡利斯托正在贵族小姐梅利贝娅家的花园里与心上人幽会,忽闻园外有人与其奴仆格斗,卡利斯托翻越花园高墙出来助阵,不慎一脚踏空,坠地丧命,梅利贝娅闻讯从塔楼跃下殉情。塞莱斯蒂娜是剧中世故圆滑的老虔婆,她为卡利斯托牵线搭桥,收取高额酬劳。卡利斯托的两个仆人觉得自己也出了力,要求平分酬劳,塞莱斯蒂娜不肯,被两个仆人刺死。剧作对青年男女的爱情进行了大胆的肯定,对基督教所宣扬的禁欲主义进行了揭露和批判;通过小姐梅利贝娅在卡利斯托和老虔婆面前所表现出来的诸多"假意儿",揭示了封建礼法以及禁欲主义的宗教对人的束缚与毒害;通过老虔婆、卡利斯托的两个仆人、两个仆人心仪的妓女以及受妓女指使的嫖客等人的复杂纠葛,揭示了资产阶级原始积累阶段人与人之间唯利是图、尔虞我诈的冷酷关系。剧作的人文主义特色较为鲜明,社会生活蕴涵丰富,有一定的思想深度。

此剧是学法律出身并当过律师的罗哈斯的唯一作品,但却是西班牙文艺复兴初期最有影响的作品。不过这部以世俗生活为描写对象的散文剧更像是小说,很难搬上舞台。有人认为,这类散文剧很可能只是供朗诵使用,故文学史家通常把它视为小说。

① 周访渔著:《卡尔德隆戏剧选·译本序》:"关于'黄金时代'的起讫,学者们说法不一,但是法国小说家、剧作家梅里美的看法得到广泛的赞同,为大多数人所接受,即从 1517 年起到 1681 年止。"见《卡尔德隆戏剧选》,上海译文出版社 1997 年版,第 1 页。另一种意见认为:黄金时代始于 16 世纪,延至 17 世纪末,鼎盛期是 16 世纪中叶至 17 世纪初叶。西班牙戏剧的繁荣在 16 世纪 90 年代至 17 世纪前期。

尽管《塞莱斯蒂娜》这类散文剧是不是真正的剧本尚存疑问,但它对西班牙文艺复兴戏剧的影响却是巨大而深刻的——克服骑士剧和浪漫剧脱离现实的倾向,用现实主义的手法描写世俗生活,肯定人的正常情感与欲望,生活气息浓厚;按照事件发展的时间先后建构剧情,采用开放式结构;剧情的时间跨度大,剧情的地点不断转换,剧情线索头绪纷繁;采用自由诗体,台词接近口语;登场人物众多,人物性格善恶分明,有脸谱化的倾向,伦理道德成为主要视角;打破悲喜分离的森严壁垒,崇尚悲喜混杂。

15世纪上半叶,也就是胡安二世(1419—1454)时期,西班牙已受到意大利文艺复兴运动的影响,但这一影响首先是表现在文学——诗歌、小说领域,16世纪前期文艺复兴思潮才慢慢影响到戏剧。

16世纪前期西班牙占主导地位的仍然是宗教剧,人文主义者不得不借用宗教剧的表现形式表达自己的人文主义诉求。这一时期的戏剧受意大利戏剧的影响,作家一般是宫廷诗人,数量少,比较著名的是宫廷诗人恩西纳(1468?—1530?)、葡萄牙籍宫廷诗人希尔·维森特(1465?—1537?)和戏剧理论家兼剧作家托雷斯·纳阿罗(1484?—1525?)。

恩西纳写有8部剧作,主要是配有音乐的牧歌剧,其中既有宗教短剧《奥托》,也有像《克里斯蒂诺和费维阿》那样张扬爱情,蕴涵着人文主义精神的世俗剧,他被尊为西班牙戏剧的"始祖"。维森特用葡萄牙语和西班牙语两种语言写作,总共撰有44部剧作,用西班牙语写成的剧作有11部,另有一些葡萄牙语与西班牙语混用的剧作,这些剧作中既有宗教剧如《渡船三部曲》《女预言家卡桑德拉》等,也有描写世俗生活的悲喜剧如《堂杜阿尔多》《阿马迪斯·德·高拉》,喜剧如《医生的闹剧》《鳏夫的喜剧》《吉卜赛女人》等。

托雷斯·纳阿罗在其戏剧理论著作《传播》中推崇意大利古典主义戏剧理论,要求严格区分悲剧和喜剧的界限。他同时也是剧作家,于1517年出版了自己的戏剧集,集中共收有8部喜剧,其中,《戎马生涯》《仆人》比较著名。这些剧作明显受古希腊戏剧、意大利戏剧的影响,具有人文主义色彩,但它们还不是大众戏剧,主要在权贵的官邸演出,供少数达官贵人欣赏。

16世纪中叶,西班牙戏剧开始走向大众并注意摆脱外来影响,凸显自己的民族特色。西班牙民族戏剧的奠基人是剧作家兼演员洛佩·德·鲁埃

达(1510—1565)[①],他最主要的贡献在于使西班牙戏剧民族化、大众化。他所创造的"街头剧"面向普通市民,以轻松幽默的笔调描写现实社会中普通人的生活,以戏谑手法成功地刻画了令人捧腹的傻瓜形象,使用西班牙民众生动活泼的口语。鲁埃达的剧作既有篇幅短小、轻松有趣的笑剧《帕索》,也有大型喜剧,其中比较有名的是《埃乌菲米亚》《阿尔梅莉娜》《被骗的人》《梅多拉》《客人》《哈乌哈的土地》《油橄榄》等。诗人胡安·德·拉·库埃瓦(1550? —1609)在鲁埃达的基础上又有所前进,他选择西班牙历史传说,创作了《拉腊诸王子的悲剧》《堂桑乔王之死的喜剧》等,传世剧作有14部。库埃瓦的剧作纠正了模仿意大利戏剧和葡萄牙戏剧的偏颇,在民族化的道路上有所前进,突破了悲喜分离的森严壁垒,开启了悲喜混杂的新风,对维加等人的戏剧创作有重要影响。

16世纪90年代至17世纪前期西班牙文艺复兴戏剧已经成熟并取得辉煌成就,出现了像卡斯特罗-贝尔维斯(1569—1631)等有影响的剧作家,但其崇高的历史地位是由塞万提斯(1547—1616)和维加(1562—1635)奠定的,维加的剧作代表了西班牙文艺复兴戏剧的最高水平。稍后值得一提的剧作家还有阿拉贡(1581—1639)等。阿拉贡是个饱受歧视的残疾人,对维加不以为然,但他在当时的影响不及维加。活动在17世纪中后期的卡尔德隆(1600—1681)是继维加之后西班牙最重要的剧作家,但他的多数剧作在思想蕴涵上与文艺复兴戏剧已有差异,而且他的戏剧创作活动是在17世纪,故放在下一章介绍。

二 舞台艺术

15世纪后期西班牙已有职业演员,但一直到16世纪中叶,西班牙还没有固定的演出场所,流动戏班在贵族的厅堂、庭院和街头的空地、广场演出,观众大多站着看戏,条件相当简陋。16世纪80年代以后,随着戏剧创作的繁荣,西班牙开始建筑剧院。剧院分为面向大众的商业剧院和为上流社会所专的宫廷剧院。早期商业剧院只有少数包厢和楼座,供特殊观众和妇女使用(避免男女观众混杂),多数普通男性观众则站在没有顶盖的庭院中看戏。

建在庭院一角的舞台向前突出,演员与观众"亲密接触",观众可从舞

① 也有学者认为,诗人库埃瓦(1550? —1609)才是西班牙民族戏剧的真正奠基人。详后。

台的三面观看。舞台的后墙开有门窗。舞台的上方搭建了一个阳台,以台阶直通后台。因为舞台上几乎没有什么布景,戏剧的具体时空和场景的转换通常是由演员的台词"交代"出来的。16世纪末,受意大利的影响,西班牙对剧院进行了改造,有的按意大利模式重建,条件较好的宫廷剧院也使用多层次的透视布景和暗藏式的灯光设备。①

 文艺复兴时期西班牙的戏剧表演既讲究技艺性,又要求生活化和逼真性。演员要能歌善舞。正式演出前、幕间和演出结束之前都必须插演与剧情无关的音乐、舞蹈节目,多数剧目当中也有音乐、舞蹈成分,不过,这些音乐、舞蹈往往游离于剧情之外,主要起调节剧场气氛的作用,对话才是塑造人物的主要手段;化装、表演都追求真实性和生活化,矫揉造作、不大自然的风格化表演不为多数演员所取。

 文艺复兴运动前期,西班牙舞台上是有女演员的,女性角色可以由女演员扮演,但到了费利佩二世(1556—1598)执政期间,由于欧洲各国对宗教改革的分歧无法调和,西班牙实行闭关锁国政策,抵制外来影响,教会势力有所抬头,因教会的激烈反对,16世纪末女性不再登台演戏,女性角色改由男童扮演。

三 主要作家作品

(一) 塞万提斯的戏剧创作

1. 塞万提斯(Cervantes, Miguel de, 1547—1616)的生平和创作

 米盖尔·德·塞万提斯·萨阿维德拉出生于一个贫苦的游方外科医生家庭。因家境贫寒,少年时代不能上学读书,他坚持自学,打下了较好的基础,后获得在首都马德里深造的机会。22岁时,在马德里与人发生纠纷,持刀伤人,被警方通缉,畏罪潜逃至罗马,成为一位远亲、红衣主教胡里奥·阿克夸维瓦的侍从,有机会游历意大利的一些城市,接受了文艺复兴运动的影响。次年在罗马应征入伍,一年后参加"西土战争"(西班牙与土耳其战争),胸部负伤,左手残废。后又因生活所迫参与侵略突尼斯的不义战争。28岁时在那不勒斯获准退役,携带那不勒斯总督和舰队司令的推荐信回归故里,途中遇海盗船,被俘至阿尔及利亚,沦为奴隶。他不堪奴役,几次组织

 ① 参见〔英〕菲利斯·哈特诺尔著,李松林译:《简明世界戏剧史》,中国戏剧出版社1986年版,第52—57页。

难友逃亡,均告失败,他主动承担责任,为此多次受酷刑,但每次受刑他都英勇不屈,致使当地心狠手辣的总督也深受感动,把他买下来作奴隶供自己使唤。后来塞万提斯又设法逃跑,仍未能成功。熬过5年苦不堪言的奴隶生活,33岁时终于由亲友赎出,获得自由回国。但回国后仍不得志,生活窘迫,于是开始戏剧创作,5年间写了将近30部剧本,同时也写小说。39岁时与一名门小姐结婚,因父亲病逝,家庭生活困难,去塞维利亚从事西班牙舰队的后勤工作,中断文学创作长达15年,但因薪金本来就不高且经常被拖欠,生活仍然相当拮据,不时举债度日。后又因不能按规定上交应缴纳的款项等事几次被关进监狱。53岁时出狱,与妻子团聚,并开始长篇小说《堂吉诃德》的创作。5年后(1605)《堂吉诃德》第一卷在马德里出版,引起轰动,成为当时最畅销的小说,但塞万提斯的所得甚少,生活仍然捉襟见肘。不久,其宅外有人遇刺,塞万提斯涉嫌被捕,出狱后又为女儿与女婿的经济纠纷所困扰。1616年4月23日塞万提斯在马德里的寓所病逝,享年68岁。

塞万提斯是著名的小说家,他的小说名著《堂吉诃德》译本的种类仅次于《圣经》,是世界上流传最广的文艺作品之一,也是西班牙"黄金时代"的扛鼎之作,短篇小说集《惩恶扬善故事集》也享有世界性声誉。他的主要成就虽然是在小说方面,但他也是戏剧作家和诗人,创作过三十多个剧本和三十多首诗。不过塞万提斯剧作流传下来的只有《阿尔及尔的交易》《被围困的奴曼西亚》《西班牙美男子》《争美记》《被囚禁在阿尔及尔》《改邪归正成正果》《苏丹王后堂娜卡塔琳娜·德·奥维多》《爱情的迷宫》《相思谱》《鬼点子佩德罗》和8个幕间短剧等18种,《被围困的奴曼西亚》是其代表作。

这18部剧作大多是喜剧,以世俗生活特别是底层民众的生活为主要描写对象,有的剧作以作者的亲身经历为题材,带有自传性质,如喜剧《阿尔及尔的交易》《被囚禁在阿尔及尔》就是以塞万提斯被土耳其海盗劫持至阿尔及尔的经历为剧情主干的。从题材上看,这些剧作多为"袍剑剧"(社会问题剧),其次是历史剧;从艺术形式上看,塞万提斯的剧作并不符合古典主义的法则,有的剧作是三幕,有的则是四幕;悲剧与喜剧都有悲喜混杂的特点。

2.《被围困的努曼西亚》解读

(1)剧情梗概

四幕悲剧。西班牙努曼西亚城三千居民被八万罗马侵略军包围,已坚持抗战16年,侵略军也已疲惫不堪。努曼西亚的代表来侵略军驻地请求罢

兵,罗马侵略军的首领西庇阿严词拒绝,他下令挖围城深沟,把努曼西亚变成死城。城内不少人饿死。有人建议,派一人出城与罗马人决斗,若努曼西亚人丧命,愿拱手把土地送给罗马人,若罗马人丧命,那就请他们退兵。西庇阿再次拒绝了努曼西亚人的请求。

城内食物严重匮乏,为挽救恋人丽拉的生命,马兰德罗决定冒死去敌营窃取面包,莱昂尼西奥深受感动,与马兰德罗一同潜入敌营。城内群众知道"最后的时刻到了",把值钱的物品扔进火海,不留给敌人任何有价值的东西。马兰德罗和莱昂尼西奥一起杀入敌营,敌人闻风丧胆,莱昂尼西奥献出了年青的生命,身负重伤的马兰德罗把一篮面包交给心上人丽拉之后,也因失血过多倒地身亡。丽拉的父母均已饿死,弟弟只剩下一口气,她把面包递给弟弟,可他已没有力气咬它,倒地气绝。努曼西亚人为了让罗马人"失去胜利的光荣",全城同归于尽、杀身成仁。

西庇阿率领罗马军队架云梯登上努曼西亚城,只见满街尸体,血流成河。他下令,即使是捕获一个活人"就等于我们的胜利得到承认"。站在塔顶上的小伙子巴里亚托被敌人发现,他告诉侵略者,努曼西亚城的钥匙就在他手中。西庇阿要他交出来,许诺给他自由,并说要赐给他大笔财产。巴里亚托严词拒绝,说完,纵身跳下,以身殉国。西庇阿哀叹:"你跌落下来却声誉大振,而把我桂冠撕得粉碎。"罗马军人把巴里亚托的遗体送进陵园,身着白衣的荣誉之神唱道:"强大西班牙的后代儿女,无愧于他们的光荣祖先!"

(2)解析

《被围困的努曼西亚》亦作《努曼西亚》,作于1584年,是塞万提斯的早期剧作。

剧作热情讴歌了西班牙人民的爱国精神和抵御外侮的英雄气概,塑造了宁死不屈、为国捐躯的英雄群像,体现了西班牙民族崇高的民族气节和文艺复兴时期"不自由,毋宁死"的时代精神,富有重要的政治思想价值和超越时空的社会意义——在自己的祖国面临生死存亡的危急关头,她的儿女都应该挺身而出,誓死捍卫民族尊严和国家利益。

声情激越,场面阔大,气势雄伟,悲壮感人,是《被围困的努曼西亚》在艺术上的重要特点。

连同"西班牙""杜罗河"(努曼西亚的一条河流)、"三个代表小溪的小伙子"(那条河流的三条支流的汇合处便是当时的努曼西亚)、"魔鬼""死人""战争""疾病""饥饿""荣誉女神"等象征性形象在内,《被围困的努曼

西亚》的登场"人物"多达62个。显而易见,剧作之长主要不在于塑造个性鲜明突出的主人公形象,而在于营造庄严肃穆的气氛,抒发荡气回肠的爱国激情。剧作把人物置于生死存亡的最后时刻,在极其严酷、壮烈的矛盾冲突中去刻画英雄群像,凸显其宁死不屈的气节和英勇献身的爱国主义精神,剧作的台词饱含强烈的感情,而且许多段落篇幅比较长,适合于朗诵。例如巴里亚托在跳塔殉国之前,高声朗诵道:

> 我的故乡成了瓦砾一片,我的同胞都已永世长眠,但他们无比勇猛的气概,还有不向敌人屈膝的誓言,和那报仇雪恨的坚强决心,还依然凝聚在我的胸间。我一人集结了全城军威,妄图降服我?多么荒唐!亲爱的祖国,不幸的人民,请不必担忧我势孤力单,任凭他甜言蜜语胁迫威逼,我绝不背弃这故土和祖先……①

剧作运用了中世纪道德剧的表现手法——通过多个象征性的舞台形象,诸如魔鬼、战争、疾病、荣誉等等,使抽象的概念具象化,赋予剧作以一定的神秘色彩,增强了剧作的感染力。

剧作的缺点是:结构显得比较松散,登场人物太多,多数人物的内心世界未能得到充分的揭示,个性特征不太鲜明,缺少鲜明突出的主人公。马兰德罗、丽拉、莱昂尼西奥、巴里亚托等主要正面人物的行动未能贯穿全剧,笔墨比较分散。反面人物形象的刻画有简单化、脸谱化的弊端。

尽管此剧在艺术上无法与维加的剧作相比,更不能与莎士比亚的名剧相提并论,但仍然在西班牙历史上发挥过重要的爱国主义教育作用,故不断被搬上舞台,歌德等文学巨匠也曾给予它很高评价。

(二) 维加的戏剧创作

1. 维加(Vega Carpio, Lope Félix de,1562—1635)的生平和创作

洛佩·德·维加出生于马德里一手工艺人家庭,12岁时就读于耶稣会帝国学院,接触到人文主义思想,三年后到另一所大学学习神学,不久辍学。21岁参加西班牙远征队,不久回马德里,爱上一个叫埃伦娜·德·奥索里奥的女演员,而且达到疯狂的程度,但情人被一富豪占有后,与维加断绝了

① 〔西班牙〕塞万提斯著,董燕生译:《被围困的努曼西亚》,见《塞万提斯全集》,人民文学出版社1996年版,第541页。

往来。维加写诗对她及其家人进行讽刺、攻击,被控诽谤,被捕入狱,26 岁时被判逐出马德里 8 年。不久冒死潜回马德里与一宫廷高官的妹妹结婚,随即参加入侵英国的西班牙"无敌舰队"。舰队被英军击败,维加死里逃生,回国后在西班牙的戏剧中心巴伦西亚定居,进行戏剧创作,但生活拮据,28 至 33 岁时担任阿尔瓦公爵的秘书,32 岁丧偶,第二年获准返回马德里,36 岁时与马德里一商人的女儿结婚。这期间积极从事戏剧、小说、诗歌创作,不久又与一个叫卡埃拉·卢汉的女演员热恋。50 岁时遇刺,幸无大碍,但第二任妻子和爱子相继去世,使他受到沉重打击,自此遁入宗教寻找解脱。他在作品中对自己放荡的生活方式和曾经写过张扬人的情感与欲望的喜剧表示忏悔。52 岁时接受神职,被任命为宗教裁判所的裁判官,积极进行宗教活动。但不久又开始过放荡的生活,爱上 26 岁的有夫之妇马尔塔,马尔塔的丈夫死后,维加即与其同居,但不久情人双目失明,接着又精神失常,亡故。72 岁时,维加的儿子在赴印度途中溺死,年仅 17 岁的女儿被人拐骗后遭遗弃,维加晚年生活仍然穷困,又接连遭受难以承受的打击,郁郁寡欢,于 1635 年 8 月 27 日在马德里去世,享年 73 岁。①

维加诗歌、戏剧皆工,还有小说、学术论文等多种著作,但他主要以戏剧创作享誉世界文坛,据他自己说,他写过一千八百多部剧作和四百多部宗教短剧或幕间剧。有完整剧本传世的就有 426 部②,另有宗教短剧 42 部留存。其中部分作品的著作权存有争议,西班牙皇家学院编选的维加剧作选集就收有 121 个剧本,故有人誉之为"世界文学史上最多产的作家"。主要剧作有:《羊泉村》《园丁之犬》《塞维利亚之星》《国王是最好的法官》《马德里的矿泉水》《贝利瓦涅斯和奥卡尼亚统领》《莫斯科大公》《亚历山大的丰功伟绩》《燃烧的罗马》《少年罗尔丹》《罗达蒙特的妒火》《谨慎的情人》《托莱多之夜》《真正的爱人》《易怒的贝拉多》《克莱塔的迷宫》《狂热的爱情》《胡安娜过桥》《傻大姐》《被冷落的乡民》《奥尔梅多的骑士》等,《羊泉村》《园丁之犬》是维加的代表作。

维加的文学创作和他的人生一样也是复杂的,他是出色的人文主义作家,对禁欲主义的宗教和野蛮的封建统治进行过激烈的批判,但也狂热地宣

① 参见方予著:《维加戏剧选·译本序》,见〔西班牙〕维加著,朱葆光译《维加戏剧选》,上海译文出版社 1983 年版。
② 一说其剧作总数是一千二百多部,传世剧作有 750 部。

传过宗教,得到过罗马教皇乌尔班八世授予的马耳他勋章。① 但就戏剧创作而言,维加的许多作品打上了鲜明的人文主义烙印。

按照剧作的题材划分,维加的剧作包含宗教剧、神话剧、历史剧、社会问题剧("袍剑剧")②、牧歌剧、骑士剧等几大类别,其中,社会问题剧("袍剑剧")占多数。维加晚年遁入宗教,其剧作有不少是取材于宗教的,有的就是宗教剧,例如,《牧童》《美丽的以撒》《非洲圣徒》《收割》《最好的妈妈》《圣母的红衣主教》等,但有些宗教剧也含有人文主义精神,真正纯粹宣传宗教教义的只是少数。他注重描写西班牙民众的日常生活和反封建斗争,肯定纯洁真挚的爱情,反对禁欲主义,歌颂农民反封建的暴动,反对封建割据,有些剧作矛头直指封建领主和贵族,态度激烈,言词尖锐,因而曾遭到封建势力的嫉恨和打压。但维加对于顺应民意——特别是能代表底层群众利益的开明君主是拥护的,有些剧作塑造了开明君主的形象。

维加的剧作通常由三幕构成,但每幕之中往往包含很多场次。剧情的时间跨度和表演这一剧作所需要的时间严重不相等,剧情的地点也多次转移。维加也写悲剧,例如,《奥尔梅多的骑士》就是一部爱情悲剧,但主要剧作大多是喜剧,喜剧也有悲喜混杂的特点,诗体台词接近民间口语,通俗而又生动,充满生活气息,民族特色和民间性都很鲜明。维加所创立的新形式不仅对西班牙戏剧产生了巨大影响,而且对后世欧洲戏剧也有一定的积极影响。

2.《羊泉村》解读

(1)剧情梗概

三幕喜剧。骑士团队长费尔南想把村里美丽的姑娘劳伦夏弄到手,给她送去项链和梳子,同时威胁她就范,但劳伦夏不为所动。一天,攻打雷尔城归来的费尔南来到羊泉村,劳伦夏等在村长的率领下前往迎接。欢迎会结束,费尔南要劳伦夏和另一姑娘留下,企图占有她们。两个姑娘逃出虎口。国王和王后得知雷尔城被亲葡萄牙的割据势力卡拉特拉瓦骑士团攻取,成了葡萄牙干涉西班牙事务的门户,派兵讨伐。

① 罗马教皇授予维加马耳他勋章主要是因为维加创作了叙事诗《王冠的悲剧》,时在1627年。
② 剧中人的装扮通常有斗篷和配剑,故名。从审美形态看,这些剧作的很大一部分是浪漫气息浓厚的风情喜剧,虽然蕴涵批判精神,但轻松愉快,有人认为《园丁之犬》是维加"袍剑剧"的代表作,也有人认为,《园丁之犬》属于"谐谑剧",《谨慎的情人》《托莱多之夜》等才是"袍剑剧"。

劳伦夏是村长埃斯特万的女儿,与同村青年弗隆多索相爱。他们正在村旁互诉衷肠,费尔南追赶一只鹿来到,弗隆多索隐入树丛。费尔南"开导"劳伦夏说,村里有几个女人都依从了,今天你要依从我。劳伦夏不从,费尔南放下弩,企图强奸她。劳伦夏激烈反抗,弗隆多索捡起地上的弩,对准费尔南的胸膛。费尔南松手,劳伦夏逃走。弗隆多索警告费尔南后,把弩也带走了。费尔南发誓要洗雪这奇耻大辱。一天,他带人来抓弗隆多索,碰到劳伦夏的父亲,命他"好好管教管教女儿",埃斯特万则痛斥费尔南无耻之极。正在搜捕弗隆多索的费尔南得到报告:雷尔城被国王的军队包围,骑士团团长请他赶快去救援,费尔南率队伍出发。他命仆从抓几个女青年带上,以便路上玩弄,劳伦夏得以逃脱,哈辛塔被抓。村民门戈前去理论,被费尔南捆起来毒打,哈辛塔被强行带走,惨遭蹂躏。村民们目睹了这一桩桩暴行,义愤填膺。

支持分裂势力的费尔南惨败而归,正碰上劳伦夏和弗隆多索举行婚礼,他将新郎新娘一起抓走。劳伦夏的父亲出来制止,被打得头破血流。村民们一致决定拿起武器打倒暴君。逃出虎口的劳伦夏向乡亲们控诉费尔南的暴行——她因不从费尔南被打得遍体鳞伤,弗隆多索将要被吊死在塔楼上!人们拿起棍棒、弓弩、梭标冲向费尔南的城堡,砸开城门,放火烧毁房屋,砍杀卫兵。费尔南想缓和气氛,被迫暂时释放弗隆多索,但村民们不肯罢休,展开了血战,费尔南被杀。

费尔南的家奴逃到国王的行宫报告了羊泉村的暴动,国王立即派法官调查。村民们用长矛挑着费尔南的头颅在广场上欢庆胜利,村长对大家说,要咬定"凶手"就是羊泉村,不可说出某个人的名字。为了应对将要面临的审讯,村民们在广场上演练起来。劳伦夏为弗隆多索的命运捏一把汗。法官审问了三百多人,没人说出凶手的名字,他只好把村民们押解到国王面前,由国王审讯。村民们控诉了费尔南的罪行,同时请求庇护。国王赦免了羊泉村村民,并把村子收归自己管辖。村民们欢呼国王"贤明公正"。

(2)解析

《羊泉村》取材于西班牙1476年的一次农民暴动史实,既热情歌颂了农民反抗封建统治的武装起义,也揭露并批判了破坏祖国统一的封建割据势力,同时还歌颂了青年农民纯洁真挚的爱情,具有丰富而深刻的社会生活内涵。

剧作有两条剧情线索,一条是费尔南对羊泉村村民的欺压和村民们英

勇顽强的反抗,另一条是费尔南等贵族对国家统一的破坏和国王、王后对分裂割据叛乱的平定。第一条线是实写,第二条线索则是虚写,通过剧中人的叙述来交代。两条线索通过费尔南这一关键人物交织在一起,相当完美地体现了剧作的题旨。

费尔南是剧作家精心刻画的反面人物,他是欺压农民、无恶不作的封建领主,作者侧重从他对羊泉村妇女的性侵害这一层面揭露其暴君嘴脸。剧作通过费尔南本人及其仆从之口虚写费尔南占有多名羊泉村妇女,其中有的是有夫之妇。第一幕第十一场费尔南为了说服劳伦夏就范,对她炫耀:"彼得罗·雷东多的妻子——塞瓦斯提安娜,他们刚刚结婚,就向我依从;还有马丁·德尔·波索的妻子,订婚不过两天,也向我……"①第二幕第五场通过费尔南与其家奴弗洛雷斯的对话透露出费尔南还占有奥拉亚、伊奈斯等数名女子。费尔南对帕斯库阿拉、哈辛塔、劳伦夏的性侵害,剧作作了正面描写,特别是费尔南对劳伦夏的侵害,剧作描写得尤为细致具体。费尔南先是以送项链等手段诱惑劳伦夏,遭拒绝后他便进行威胁,甚至多次企图强暴她,又遭失败之后,竟在婚礼上将劳伦夏和她的恋人弗隆多索抓走,并要将弗隆多索处死,同时,再次以暴力手段迫使劳伦夏屈从,劳伦夏奋力反抗,被打得死去活来。剧作还揭露了费尔南的凶恶、蛮横面目,谁胆敢阻止他胡作非为,他就对谁动武,就连村长也不放过。正如剧中人所说的那样,费尔南不仅"无耻之极",而且是十分凶残的恶棍,"他比没有人性的野兽还凶恶"。羊泉村村民称费尔南为暴君应该说是恰如其分的。

为了深化和丰富剧作的思想内涵,作者又把费尔南刻画成祖国的叛徒、民族的败类、反对统一的封建割据军阀。费尔南为了给葡萄牙国王干涉西班牙事务提供一个"可靠的门户",支持葡萄牙国王及王后与西班牙争夺卡斯蒂利亚的王位,怂恿其上司——骑士团团长攻占雷尔城,他自己也积极参与其事,对民族和国家犯下了不可饶恕的罪行。费尔南反对国王对羊泉村事务的干预,企图把羊泉村变成破坏统一的独立王国。所以,爱国的羊泉村村民多次称费尔南为"叛逆",多次表示"我们的主人是天主教国王和王后"。打败费尔南后,村民们高呼"费南多国王万岁!"天主教君主是当时西班牙实现国家统一的进步力量的代表,剧中的国王和王后是国家统一、民族

① 〔西班牙〕维加著,朱葆光译:《维加戏剧选》,上海译文出版社1983年版,第49页。下引此剧台词均据此版本。

尊严的象征。这是因为当时的西班牙封建割据势力强大，国家四分五裂，外国势力的干涉对国家的威胁很大，而新兴资产阶级的力量还不足以与封建割据势力抗衡，所以，人们对国王寄予厚望，最后还是靠"贤明的国王"来解决社会政治问题。反对暴政，但拥护贤明君主是文艺复兴时期不少人文主义者的共同倾向，维加也是如此。

剧作歌颂了人民群众团结一致、敢于反抗的斗争精神，成功地塑造了农民起义英雄劳伦夏的形象。在反封建斗争中，此剧具有激发斗志、鼓荡热情的积极作用。

劳伦夏虽然社会地位卑微，但品格高尚。她忠于爱情，冰清玉洁，善良正直，敢于斗争。在握有生杀予夺大权的魔鬼费尔南的威逼利诱面前，她始终不为所动，而且在被抓进费尔南的城堡又成功逃脱之后，斗争的勇气反而倍增。剧作为了突出她的斗争勇气，让她在村民开会商量如何应对费尔南的暴行时来到会场。饱受摧残的她不是急于诉说个人的痛苦，而是用激将法做"战前动员"，刺激男人们起来反抗封建领主：

> 你们不是高贵的男人吗？你们不都是父老亲友吗？你们看到我这么痛苦，难道不心如刀割吗？你们是一群羊，这个地方叫羊泉村，确实恰当……你们生来就是胆小的兔子，你们是野蛮人，不是西班牙人。你们是懦夫，容忍自己的妻女供人取乐。你们腰佩利剑是为的干什么！倒不如把纺锤挂在你们腰间。上帝已经安排妥当：只让女人的手，向暴君讨还荣誉，向叛逆索还血债。

听了劳伦夏充满激情的"责备"，男子汉们拿起武器出发了。劳伦夏又鼓动并带领妇女参战："难道只有男人才愿意在这场伟业中争得美誉，难道我们饱受暴君欺凌的女人就不如男人？"她把妇女们的斗志激发起来之后，立即组织她们向费尔南的城堡进发。她说，她的勇气连西班牙民族英雄熙德都不能相比。可见，剧作家是把劳伦夏当做杰出的民族英雄来加以刻画的，她也确实是这次暴动出色的领头人。

劳伦夏的性格还通过她的爱情生活体现出来。她之所以切齿痛恨费尔南，主要还是费尔南对她非礼并破坏她的爱情与婚姻。她的抗争既是对邪恶势力的打击，也是对自己人格尊严、幸福爱情的维护。肯定、歌颂爱情是人文主义戏剧家的重要特征，维加的剧作显然也是具有这一特征的。

剧中虚写的副线游离于劳伦夏的行动之外，给这一形象的刻画带来了

一定损失。副线的主要作用在于揭露费尔南的叛逆嘴脸,深化羊泉村村民反抗费尔南的社会政治意涵,而不在于歌颂劳伦夏的远见卓识。

《羊泉村》将喜剧因素和悲剧因素结合在一起,打破了悲喜两分的森严壁垒;剧作的头绪虽然纷繁,但结构紧凑、合理,一条主要线索和另一条副线既各自独立发展,又巧妙交织,使剧情既主干清晰,又有枝叶映衬;剧作的语言准确生动,不少台词能把表现人物个性和叙述事件、推动剧情发展统一起来。

《羊泉村》的剧情时间跨度较大,已远远突破"一天之内"的限制,剧情的空间也多次转换,与基本上只在一个地点展开剧情的古希腊、古罗马戏剧不太相同。这一结构形式后来曾遭到古典主义戏剧理论家的抨击。

3.《园丁之犬》解读

(1)剧情梗概

三幕喜剧。伯爵夫人狄安娜是年轻貌美的寡妇。有人在她卧室前晃了一下,经连夜查问得知,那是她秘书台奥多罗,他正与侍女玛尔赛拉恋爱。夫人早想嫁给秘书,但碍于贵族身份未曾表白,不料他另有所爱。秘书则担心夫人辞退他,为此向扈从特里斯坦讨教,扈从说:使劲想恋人的瑕疵,爱恋就会变成厌倦。

夫人要秘书修改她代女友写的情书,情书上说:我虽生得千娇百媚,他的爱却另有所属。秘书改为:我不越雷池一步,避免以下犯上。夫人说,爱是不管高低上下的,对某个贵夫人有意,就对她竭尽忠诚。秘书正在幻想,玛尔赛拉来告知,夫人已同意他们结婚。秘书如梦初醒,表示要与玛尔赛拉永结同心。

夫人突然把玛尔赛拉禁闭起来,她问秘书:你真爱玛尔赛拉?秘书说,其实没动心。夫人说:若仔细端详,她的瑕疵多于美丽。又说,希望你爱她。接着又转换话题,要他帮帮"爱上卑贱男子的女友",秘书仍不敢表白,她气得突然晕倒,要秘书把手伸给她,秘书用斗篷把手包起来伸给她,夫人斥责他"令人作呕"。秘书一会儿觉得好运降临,一会儿又觉得抛弃玛尔赛拉不公平。玛尔赛拉带信给秘书,秘书把它撕了。为不再惹夫人生气,爱情结束。玛尔赛拉立即向仆人发比欧示爱。

伯爵和侯爵同时来求婚,夫人问秘书谁更合适,秘书敷衍说:全凭你的口味。夫人很生气,又问,侯爵的风度是否更好?秘书说"是"。她火冒三丈:那就选侯爵吧,你快去送信并向他领赏!秘书很沮丧。特里斯坦劝他回

到玛尔赛拉身边,并带他去说合。玛尔赛拉立即抛弃发比欧,秘书大受感动,说:若再忘掉你,我就遭天罚。玛尔赛拉要他以咒骂夫人的方式赎罪,秘书说夫人是母夜叉,夫人突然出现,玛尔赛拉和特里斯坦赶紧溜了。夫人命秘书笔录一封信:望族仕女向贫贱男子吐诉情意,他若再向别的女人讨好,就是极端卑鄙!秘书鼓起勇气作了表白,可夫人却不作正面回答。秘书激愤地说:你把我的爱火点燃后却像块冰,把玛尔赛拉给我吧,不然,你就像园丁之犬。夫人说不可能。秘书说:我爱玛尔赛拉,不想违背心愿去迎合第三者。夫人打他一嘴巴,虽然出点血,但秘书觉得这是甜蜜的惩罚,夫人是为了摸他的脸。

鲁多维柯伯爵之子20年前去马耳他途中被劫,音讯全无。特里斯坦对秘书说,把你变成伯爵之子,夫人就不会有顾虑了。他化装成希腊富商向伯爵报告其子的传奇经历,伯爵深信不疑。夫人决定晚上就举行婚礼。秘书说破真相,请求离开。夫人说,贵族身份是假的也没关系。来接儿子的伯爵非常高兴:原只想领走儿子,没想到捎了个媳妇。

(2)解析

《园丁之犬》对贵族的阶级偏见进行了讽刺和批判,对冲破这种偏见的"不名誉"行为进行了大胆的肯定,歌颂了以感情为基础的自由爱情,富有反封建的思想意义和人文主义的精神蕴涵。

剧作对贵族的门第观念——"世俗的荣誉"进行了批判,这种批判主要是通过狄安娜的行动和心理活动来完成的。虽身为贵夫人,但狄安娜对于家有万金的侯爵和伯爵的苦苦追求无动于衷,偏偏爱上身为仆役的台奥多罗。剧作对这种"不名誉"的爱情进行了赞美,这本身就是对封建等级制的否定。为了更深入地揭示贵族社会"荣誉"观念的荒谬和危害,剧作相当细致地描写了狄安娜因自己的贵族身份想爱而不敢爱的苦恼,以及由此而生的对贵族社会传统观念的诅咒:"这一刹那我何等难受,世俗的荣誉真可诅咒!这个荒谬的杜撰,与爱情不共戴天。是谁把你捏造出来?"[1]"名门望族的荣誉,你真是可诅咒的东西,你剥夺了跟我心爱的人一起生活的权利!你使我孤苦伶仃。""愚蠢的荣誉!你饶了我吧。"贵族的"荣誉"成了愚蠢荒谬的东西,成了美好爱情的大敌,成了痛苦的根源。尽管狄安娜一直到心上人

[1] 〔西班牙〕维加著,朱葆光译:《园丁之犬》,中国戏剧出版社1982年版,第185页。本书所引本剧台词均据此版本。

有了贵族身份之后才敢嫁给他,但早在她宣布与台奥多罗结婚之前,台奥多罗就已告诉她,他的贵族身份是假的,而狄安娜仍然执意要嫁给他,这说明,她看重的是爱情,不是门第和荣华富贵。她的顾虑仅在于怕人议论,编造的贵族家谱只要能堵住旁人的嘴也就足够了。狄安娜虽然没有胆量彻底抛弃贵族社会的偏见,但她希望别人冲破这种观念的束缚。例如,她总是责怪台奥多罗太胆小,"不敢越雷池一步",鼓动他说,爱的时候是不分什么高低上下的,若对某个贵夫人有意,就该大胆地向她表白。

　　剧作成功地塑造了狄安娜的形象。古今中外的文学作品中,贵族女性形象并不少见,但像狄安娜这样的"园丁之犬"却不多见。狄安娜是具有新思想的贵夫人,她对贵族的世俗偏见有所认识,但又没有勇气与它彻底决裂,这不仅使她在与台奥多罗相爱的过程中"时冷时热"——她的爱就像"放血",一阵一阵的,常有间歇。用她自己的话来说就是:"我乐意的时候,就暂时爱一爱;不乐意的时候,就不再爱下去。"她以如火的热情把对方心中的爱火点燃之后,自己却不敢接受这种"不名誉"的爱情,表面上变得像冰块一样。而且,她自己不敢爱又不允许别人爱,俨然"不吃甘蓝"的"园丁之犬"①,这就使狄安娜的形象富有独特性。

　　剧作在肯定狄安娜的进步思想的同时,对其高傲、专横的一面也有所揭示,这主要是通过她与侍女玛尔赛拉和秘书台奥多罗的纠葛表现出来的。她怀疑侍女中有人带外面的男人进来偷看她,深夜不许她们睡觉,逐一进行盘问。得知玛尔赛拉与她的秘书相恋后,她以触犯家规为名,将玛尔赛拉禁闭起来,难怪玛尔赛拉把她称做"有势力的暴君"。当台奥多罗责怪她阻挠他和玛尔赛拉的爱情,并声言这爱情光明正大时,妒火中烧的狄安娜大骂他"无赖,不要脸!"而且扬言"立刻把你们杀掉",并打了台奥多罗一嘴巴。尽管台奥多罗觉得这是"甜蜜"的惩处,夫人打他是为了摸他的脸,但狄安娜的高傲、专横也是显而易见的,对于这一点,台奥多罗也有所认识:"对于这种大发脾气的愚行,说它不是爱情,该给它什么命名?名门望族的女人若是如此恋爱,我只能叫她们复仇悍妇,不是女人。"这些描写赋予这一形象以丰富的思想意义和社会生活蕴涵,同时也彰显了人物形象的时代特征。

　　特里斯坦的形象也塑造得比较成功。特里斯坦是一个机智的仆人,热心助人是他的突出特点,最后是他帮台奥多罗编造了贵族家谱,打消了夫人

① 西班牙民谚:"园丁之犬,不吃甘蓝,别人若吃,它就阻拦。"

的顾虑,终于促成好事。不过,他的性格似乎不太统一。台奥多罗说,他不想忘掉心上人玛尔赛拉,特里斯坦劝他说:"伯爵夫人的美丽,更能令你昏迷。"可当玛尔赛拉被夫人关起来之后,特里斯坦又帮她传递信件,力图促成玛尔赛拉和台奥多罗的婚姻。台奥多罗为夫人选定了侯爵而沮丧,特里斯坦劝他"别再想高攀","该回到玛尔赛拉跟前去",并亲自出面说合,似乎坚决反对仆人"高攀",可当得知夫人动手打了台奥多罗,台奥多罗为夫人既不要他,又不许他爱玛尔赛拉而苦恼时,他又期待夫人会与台奥多罗和好,并且亲自去鲁多维柯伯爵家实施让台奥多罗"升值"的计划,极力促成台奥多罗与狄安娜的婚姻。

台奥多罗的形象也存在类似问题。他见异思迁,摇摆于两个女人之间,连狄安娜都看出了他的毛病,以至于感叹:"我看出来,男女之间,没多少信义可言。"不是说不能把台奥多罗塑造成见异思迁的轻薄子,问题在于,《园丁之犬》的主旨是歌颂贵夫人敢于抛弃贵族的阶级偏见,与地位悬殊的人真诚相爱,而狄安娜倾情相爱的男人却是不够真诚的,这不仅在一定程度上妨碍了题旨的传达,削弱了题旨的意义,而且容易使人对狄安娜的爱情产生怀疑:她为何要对这样一个门第卑微而又用情不专的男人一往情深呢?那两个贵族不是对她更忠诚吗?

《园丁之犬》的喜剧性很强,剧作家既重视喜剧性格的发掘和喜剧情境的营造,也注意锤炼语言,借诙谐幽默的语言来强化喜剧性。狄安娜"自己不吃,又不许别人吃"的性格颇有喜剧性,台奥多罗的见异思迁也具有强烈的喜剧效果,玛尔赛拉的轻率令人喷饭,特里斯坦的幽默常常让人忍俊不禁。这里仅举一例。台奥多罗担心夫人察觉他与玛尔赛拉的爱情之后要把他赶走,为此向特里斯坦讨教,如何才能安全地呆下去。特里斯坦说"下定决心,忘掉旧情"。如何才能忘掉呢?"妙方"是"你想着她的瑕疵,别想她的美丽"。别想她那杨柳细腰如何配着合体的衣服,如何迈着轻盈的脚步,踏上阳台……把你迷恋的女人想象成受着病痛折磨、正在就医的修女。接着,他又现身说法:"有一次我年已半百,就凭我这副面容,靠着成袋的谎言,恋爱了一个女人;她除了成千的缺点,还有一个便便大腹。她的肚子好似一间办公室,能容下许多捆的宗卷。"为了忘掉她,我把她的大肚子想象成"装南瓜的筐子"和"破旧的衣箱",这样一来,"希望和爱恋变成了厌倦"。这些话很有幽默感,能强化剧作的喜剧性。

第四节　英国戏剧

1485 年,亨利七世登上英国王位,建立都铎王朝,平定持续了 30 年的贵族内乱,实现国家统一,这标志着英国中世纪的结束。但这时欧洲的军事、经济大国是法国和西班牙,饱受战争之苦的英国仍然处于比较落后的地位。1533 年,英国彻底摆脱教权统治,实现了真正的独立。1558 年,接受过新思想熏陶的伊丽莎白女王登基,英国步入一个政治相对稳定、经济快速发展、学术文化环境相对宽松的新时期。16 世纪下半叶,英国的毛纺业迅速崛起,逐渐占领欧洲市场。随之,采矿业、造船业和海外贸易也获得较大发展。1588 年,英国击败西班牙的"无敌舰队",使殖民大帝国西班牙遭受重创,英国的海上霸主地位开始确立,国民情绪空前高涨,国势蒸蒸日上。伴随着政治、经济、军事和社会的发展,英国的文化发展也进入了一个新阶段。但资产阶级原始积累时期,到处充满罪恶和苦难,农民流离失所,穷人急剧增加,社会矛盾加剧。由于封建残余势力和资产阶级内部的清教徒对人文主义思潮的仇视,英国的文艺复兴运动也呈现出复杂的局面,斗争异常激烈,危机不时显现。

英国文艺复兴运动的序幕是英国著名学府的学者们拉开的。英国摆脱教权统治之后,人文主义思潮的传播进一步加快。16 世纪初,牛津大学的一批学者就开始以理论著述或文学作品宣传人文主义。16 世纪后期,文艺复兴思想已在英国广为传播,古希腊、古罗马和意大利的戏剧被介绍到英国,英国文化随之获得空前发展。英国文艺复兴的突出成就主要表现在三个方面,一是思想领域的空想社会主义①,二是戏剧文学,三是诗歌。

一　发展轨迹

英国戏剧的源头可以上溯至 10 世纪的基督教仪式,其文艺复兴戏剧的问世大约在 16 世纪 60—70 年代,16 世纪 80 年代步入辉煌期,这一辉煌期一直持续到 17 世纪 20 年代,亦即莎士比亚辞世之时,此后就迅速衰落,到 17 世纪中叶,清教徒所控制的国会动用国家机器,给文艺复兴戏剧以致命的一击,迫使曾经如火如荼的英国戏剧偃旗息鼓。廖可兑先生将文艺复兴

① 1516 年托马斯·莫尔(1478—1535)著有宣传空想社会主义的名著《乌托邦》。

时期的英国戏剧划分为三个阶段:

第一,从15世纪末到16世纪70年代是中世纪戏剧逐渐衰亡和人文主义戏剧逐渐成长的时期;第二,从16世纪80年代到1616年是人文主义戏剧的鼎盛期;第三,从1616年以后到1642年是人文主义戏剧走向衰落的时期。①

这一划分符合英国文艺复兴戏剧的实际情况。

1485年,封建诸侯互相残杀的"蔷薇战争"结束,亨利七世登上王位,它标志着英国中世纪的结束和封建时代的开始,但英国的人文主义戏剧却并没有同步登场。

16世纪50年代以前,英国还没有固定的演剧场所,民众在街头和广场引颈观赏流动彩车上的宗教剧。16世纪60年代初开始有翻译、改编的古希腊、古罗马戏剧上演和出版,同时,英国翻译家、教师尤德尔(1505—1556)于1550年创作了被称为"英国第一部文艺复兴喜剧"的《拉尔夫·罗伊斯特·多伊斯特》,这是一部以"丑不安其位"的小丑为主角的讽刺喜剧。托马斯·诺尔顿(1532—1584)和托马斯·萨克维尔(1536—1608)于1562年合作推出了悲剧《高布达克》,并为伊丽莎白一世作了专场演出。这是一部以塞内加充满血腥气息的悲剧为模本的剧作,描写英国中世纪宫廷围绕王位继承所展开的争斗与杀戮,被戏剧史家称做"第一部英国悲剧"。这两部剧作标志着英国文艺复兴戏剧的诞生。此外,还有普雷斯顿(?—1570)、史蒂文森(1521—1575)、盖斯科因(1525?—1577)、约翰·黑伍德(1497—1580)等一批剧作家推出了自己的喜剧、悲剧或悲喜剧,这些作品大多有人文主义蕴涵,但不同程度地存在着模拟古希腊、古罗马戏剧的痕迹。这一时期的戏剧作家和演员都还是业余性质的。1576年,英国伦敦建造了第一座大众剧场,此后,剧作家和演员步入了职业化进程,戏剧文学创作和舞台表演的水平也迅速提高。

英国人文主义戏剧的新纪元是由"大学才子"马洛(1564—1593)、基德(1558—1594)、格林(1558—1592)等人和文艺复兴戏剧的杰出代表莎士比亚(1564—1616)所共同创造的。莎士比亚的剧作既集中体现了人文主义戏剧的特点,也代表了人文主义戏剧乃至英国文艺复兴时期文学的最高水

① 廖可兑著:《西欧戏剧史》(上),中国戏剧出版社2002年版,第114页。

平。这一时期有上千个剧目与观众见面，有完整剧本流传到今天的也有好几百个，但是持续了三四十年的辉煌随着莎士比亚的去世而迅速衰退。17世纪20年代，英国戏剧逐渐离开大众剧院而走进私人剧场，为少数贵族服务，戏剧的题材狭窄，水平日渐下降。

稍晚于莎士比亚的本·琼森（1572—1637）是英国文艺复兴戏剧衰落期中一道美丽的风景，他在当时的影响和享有的地位高于莎士比亚，后世也有学者认为，他是英国文艺复兴时期仅次于莎士比亚的剧作家。然而，即使是其代表作讽刺喜剧《狐狸》《炼金术士》也少为今人所知。

1642年，早就敌视戏剧的清教徒克伦威尔派在英国内战中控制了国会，他们下令关闭并拆毁伦敦的剧场，同时宣布：胆敢演戏者判刑，胆敢看戏者罚款。英国文艺复兴戏剧逐渐走向衰落。

英国的文艺复兴戏剧题材广泛，思想深刻，内容丰富，形象鲜明，形式多样，独树一帜，名作如林，光焰万丈。它以大批面貌独特、栩栩如生的人物形象丰富了戏剧人物画廊，开创了欧洲戏剧的新传统，代表了欧洲文艺复兴戏剧的最高水平，即使是这一时期的西班牙戏剧也无法同它相比。它是英国戏剧史的"黄金时代"，也是英国戏剧文学的最高峰，从此以后，英国戏剧就再也没有越过这一高峰。同时，它也是古希腊戏剧之后世界戏剧史上的又一个高峰，一直到今天，以莎士比亚为代表的英国文艺复兴戏剧仍然深刻地影响着世界的戏剧和文学。

与西班牙的文艺复兴戏剧大多杂有歌舞相似，英国文艺复兴戏剧也是杂有歌舞的，但对话已成为戏剧最主要的表现手段，大众戏剧的歌舞成分很少，主要起调节剧场气氛的作用，舞台上所呈现的生活在形态上与现实生活已非常接近，"像生活一样真实"是其所追求的目标，也是其突出特点。

英国文艺复兴戏剧一般都是五幕，这与后世的古典主义戏剧是一致的，但其剧情的时间跨度、所描写的事件、剧情的地点并不符合"三一律"。剧情时间跨度很大，剧情的线索头绪纷繁，纠葛复杂，地点多次转换，登场人物众多。其审美形态也不同于悲喜两分的古典主义戏剧，虽然有悲剧、喜剧之分，但悲喜混杂的取向为多数剧作家所青睐，马洛、莎士比亚等都把悲与喜两种成分混杂在同一部剧作中，相当多的悲剧和喜剧不太纯粹，而且悲喜剧（传奇剧、历史剧）占有较大比例。戏剧的语言也并不都是纯粹的诗体，而是在接近口语的无韵诗体台词中夹杂有散文体台词。

二　舞台艺术

中世纪后期，英国已有流动的职业剧团，他们以马拉的花车到各地的街头、广场演出，也到私人的庭院、厅堂演出。1576 年以后，英国伦敦先后建筑了多个剧院，既有大众剧院，也有私人剧院，还有宫廷剧院，仅大众剧院就有十多个，伦敦的演剧活动空前活跃。不过，这些剧院的条件和观演环境、观演关系以及演出形态都是不太相同的。例如，宫廷剧院大多使用意大利式的豪华布景和造价昂贵的服装，有贵族妇女参加演出；私人剧场很小，观众席是有顶盖的，而且有座位，观众只能在舞台的正面观看；大众剧院大多是一座圆形建筑，高出地面、具有多层结构的舞台建在院落的一角，一般是有顶盖的，三面敞开，只有极简单的布景和道具，剧情时空的描述和转换主要由演员交代出来，与我国的旧戏台有相似之处，观众席通常是没有顶盖的一片空地，普通观众只能站着看戏，少数包厢和台上的少数座位供特殊观众使用。大众剧院的演出一般是在下午，舞台上的自然光充足，对灯光的要求不高。由于职业剧团众多，演出水平较高，加之票价非常便宜，大众剧院培养了大批戏剧观众，对新剧本的需求也骤然上升，专业剧作家应运而生，戏剧的水平因此也有了大幅度的提升。

尽管普通市民非常喜欢看戏，但教会和市政当局却敌视戏剧，认为演戏伤风败俗，降低了市民的宗教热情，扰乱了社会治安，因此，他们常常迫害演员，打击剧团，迫使剧团不得不寻找贵族做"靠山"——挂上一个某某伯爵剧团或某某将军剧团的招牌，躲避打击和无端干预。

当时面向大众的英国剧团一般没有女演员，英国观众很晚才接受女演员，剧中的女性角色通常由男童扮演。演员的造型和表演都有力求写实，由于不戴面具，而且面部化妆比较简单，观众与演员的距离又比较近，因此，对演员面部表情和形体动作的要求都比较高。

三　主要作家作品

（一）马洛的戏剧创作

1. 马洛（Marlowe, Christopher, 1564—1593）的生平和创作

克里斯托弗·马洛出生于坎特伯雷一个鞋匠的家庭，20 岁时毕业于剑桥大学，获学士学位，三年后又获硕士学位。马洛信从无神论，性格狂暴，曾因与人斗殴蹲过监狱。在大学读书期间就开始戏剧创作，23 岁时因处女作

《帖木耳大帝》上演而一举成名。马洛大学毕业后参加了保卫伊丽莎白一世的间谍组织，卷入政治斗争旋涡。1593年5月，与马洛同屋居住的朋友、剧作家基德因叛国嫌疑被捕，官方以在其住所搜出一些"亵渎耶稣基督"的材料为由，发出对马洛的逮捕令，但允许他暂时留在监外等候审判。12天之后，马洛在伦敦市郊一家酒店被人刺死，年仅29岁。有人认为，马洛死于与人斗殴，也有人认为，马洛之死与政治斗争有关，是有人杀人灭口。

　　马洛是英国"大学才子"的魁首。"大学才子"是指16世纪后期英国一群从事戏剧创作的大学生，这些人主要是剑桥、牛津两所名校的学生，大多比莎士比亚略早，对英国文学戏剧走向成熟有过重要贡献，其具体成员，学界说法不一。一般认为主要成员有黎里、格林、洛奇、皮尔、马洛和基德。基德没有上过大学（一说上过大学，但未读完），但他与"大学才子"们过从甚密，有突出的戏剧创作才能，故亦被视为"大学才子"中人。"大学才子"们推出了《西班牙悲剧》（基德作）、《僧人培根和僧人邦格的光荣史》（格林作）、《老妇之谈》（皮尔作）、《恩底弥翁》（黎里作）、《反映伦敦和英格兰的一面镜子》（格林与洛奇合作）等剧作。这些剧作已具有较高水平，有些剧作如《西班牙悲剧》等对莎士比亚的创作有明显影响。马洛是诗人、剧作家，其抒情诗的影响超过剧作，主要剧作有《帖木耳大帝》《浮士德博士的悲剧》《马耳他岛的犹太人》《爱德华二世》《巴黎大屠杀》等，《浮士德博士的悲剧》《帖木耳大帝》是其代表作。

　　马洛的剧作大多取材于历史和传说，全部都是悲剧，塑造悲剧英雄形象是其剧作的突出成就。宣扬无神论，倡导科学与文明是马洛剧作的主要思想蕴涵。他接受了中世纪道德剧的影响，借助道德剧的象征手法来刻画人物，《浮士德博士的悲剧》就是显证。有些剧作，如《爱德华二世》，在揭示人物心灵方面取得较高成就。多数剧作如《马耳他岛的犹太人》《浮士德博士的悲剧》等有悲喜混杂的特点。其剧作均以无韵诗写成，剧中常有激情四射的长篇独白，适合于朗诵。这些都对莎士比亚的戏剧创作有一定影响。

　　2.《浮士德博士的悲剧》解读

　　（1）剧情梗概

　　五幕诗体悲剧。德国威登堡大学神学博士浮士德出身贫寒，勤奋好学，但迷恋魔法。在书房里苦读的他心中涌起一股激情，他坚信有学问的人将来定能主宰世界。良善天使来劝他抛弃那些宣扬巫术的书籍，不要让灵魂受毒害，建议他阅读《圣经》。邪恶天使却来劝他阅读宣扬魔法的书，说它

能使人与天神比肩,成为自然的主宰。浮士德希望借助魔法实现自己的财富和权力梦想。

两位朋友应邀前来,浮士德向他们吐露自己的看法:哲学、神学、法学和医学各有缺陷,对人类社会并无大用,他决定放弃这些学问,一心钻研"最高的学问"——巫术,相信有一天能成为"半个上帝"——出色的巫师,能够得到"无穷无尽的益处、欢乐、权力、荣誉和无限的威力"。他用咒语把魔鬼靡菲斯特召来,要他做自己的仆人。魔鬼说,这须经魔王允许。浮士德让魔鬼告诉地狱中的魔王,他愿将灵魂出卖,条件是让他使唤靡菲斯特,并保证在24年之内满足他的一切要求。靡菲斯特去了一会儿就回来了,他说魔王同意做这笔交易。浮士德不顾上天的警示,割破手臂取血,与魔鬼签订了出卖灵魂的契约。

浮士德听不进良善天使的劝告,一心想为所欲为。他周游世界,一会儿以魔法再现亚历山大大帝和他的情妇,显示自己的神通,愚弄德国皇帝和大臣;一会儿又来到罗马,拿教皇和红衣主教开心取乐,真的是快活至极。学者们举行"美人讨论会",古希腊美女海伦被评为"天下第一美人",他们要浮士德把海伦召唤出来让大家一睹风采。美艳绝伦的海伦果真出现在众人面前。浮士德被海伦那张"使千帆齐发"的脸弄得神魂颠倒,认为天堂就在海伦的唇上,"凡是海伦身外的,全是粪土",请求"甜蜜的海伦"给他一个吻,并要海伦作他的情人,认为这样一来他就可以得到永生。

24年很快就过去了,浮士德已生悔意,可身不由己。他知道自己罪孽深重,灵魂不可能得救,将被永远关进地狱。他想把那些巫书烧光,但来不及了。在生命的最后一小时,他企盼时间停歇,这显然是痴心妄想。他又乞求上帝给他确定一个受处罚的期限,让他在地狱呆上一千年或一万年后,使其灵魂得到拯救,但这也是奢望。午夜的钟声敲响了,在电闪雷鸣中,靡菲斯特将浮士德带到地狱里去了。

(2)解析

1587年,德国出版了民间故事《浮士德博士的故事》,当年就有了英译本,马洛此剧就是依据这一故事的英译本于1588年写成的。据考证,浮士德是一个真实存在的人,他出生于1480年,卒于1540年,曾在海德堡大学学习神学,是医生和天文学家,懂占卜,会法术。他在世时就被传说能通神,去世后即传为被魔鬼所拘。《浮士德博士的故事》记载的是关于浮士德的一些传说,主要内容是:农民的儿子浮士德用自己的血签字与魔鬼订

下为期24年的契约,在此期间,魔鬼为浮士德当仆人,使其为所欲为,尽享各种快乐,直至与古希腊美女海伦结婚生子。魔鬼的条件是,浮士德放弃信仰基督教,24年期满,浮士德死去,灵魂属于魔鬼。浮士德如愿以偿后践约惨死。

《浮士德博士的悲剧》大体承袭了上述民间故事的情节,以巨大的热情表现了人类不断追求新知的精神。剧中的浮士德是一个为追求知识而献身的英雄,他为了追求对人类社会有用的知识,宁愿牺牲一切,而且能坚持不懈,心中经常涌动着澎湃的激情。他的行动和精神令人感动。但是,浮士德在追求新知时,否定传统的四大学科,迷恋巫术,乞求魔鬼的帮助,甚至出卖自己的灵魂,最终走上了绝路,这就表现了作者的无神论思想和对宗教蒙昧主义的批判。剧作生动地展示了科学与迷信、正义与邪恶、美与丑在浮士德心灵深处的搏斗。浮士德所享受的那些生活乐趣是基督教所不允许的,马洛抓住这一有反对禁欲主义意蕴的题材,表现了人文主义者张扬合理情欲、反对禁欲主义的人文主义思想。

《浮士德博士的悲剧》创造性地运用了中世纪戏剧的象征手法,摄取了不少宗教意象,塑造了具有象征意味的一批与"假面人物"相似的人物形象,如骄傲、贪婪、愤怒、嫉妒、饕餮、懒惰、好色、天使、小鬼等等(魔王命令应永远遭劫的各种罪恶出面,让浮士德一一"见识")。这些形象成功地揭示了浮士德丰富的内心世界。反对宗教蒙昧主义和禁欲主义是剧作的重要题旨,但剧作却在批判基督教的同时,又借助宗教智慧中飞腾的想象力,以宗教叙事的方法建构剧情,塑造了具有魔幻色彩的人物形象——浮士德、靡菲斯特,赋予剧作以出无入有、张皇幽渺的神奇色彩,提高了剧作的吸引力,对后世戏剧创作产生了深远影响。这不仅表现在浮士德的故事不断被描写上,同时也表现在后世剧作家对魔幻人物、神奇风格、宗教叙事和象征手法的创造与运用上。例如,歌德的《浮士德》就继承了这些艺术手法。19世纪末至20世纪上半叶的象征派戏剧就特别重视魔幻人物和神奇风格的创造,以宗教叙事来建构剧情,摄取宗教意象,象征成为主要的表现手段。

剧作把庄严与滑稽的成分混合在一起,浮士德的许多行动就既是庄严的也是滑稽的,剧中有许多令人忍俊不禁的场面;剧作长于用大段台词展示人物的内心世界,第五幕第二场浮士德临死前的一大段内心独白就不断得到各国评论家的激赏。

(二) 莎士比亚的戏剧创作

1. 莎士比亚(Shakespeare, William, 1564—1616)的生平和创作

威廉·莎士比亚是欧洲最杰出的剧作家,但关于他的生平资料却很少。为数众多的莎士比亚传记大多是根据并不可靠的传闻写成的。

莎士比亚出生在英国中部约有两千居民的小镇斯特拉福,其父是制作软皮手套的工匠,兼作皮革、羊毛和谷物买卖,莎士比亚4岁那年,他当上了镇长。莎士比亚的母亲是当地的大家闺秀。莎士比亚是家里的长子,他母亲总共生了8个子女,其中3个女儿夭折,莎士比亚还有3个弟弟、1个妹妹。13岁时,家道中落,莎士比亚可能放弃了学业,跟着父亲学手艺以贴补家用。18岁时,莎士比亚与邻村农场主的女儿哈瑟维结婚,妻子比他大8岁。半年后长女便出生了,约两年后,又有了一对双胞胎。此后7年,莎士比亚的行踪没有可靠记载,这期间他离开家乡到伦敦谋生。初到伦敦时他做什么工作,也没有确切的记载。有人说,他起先在剧场门前替那些骑马来看戏的观众看管马匹,后来当过演员和导演,随剧团到各地演出,扮演过《哈姆莱特》中的鬼魂之类的配角,同时也写剧本。1592年,"大学才子"格林在一篇文章中借用莎士比亚剧作的台词攻击莎士比亚是"一只暴发户式的乌鸦",据此推测,28岁的莎士比亚可能已在伦敦站稳了脚跟,而且有了一定影响。30多岁时,莎士比亚在家乡买了一所有仓库、带花园的豪宅,此外,还有大片田产。由此亦可推想他在伦敦"走红"的大致情形。至于他成为"宫内大臣供奉剧团"成员和环球剧院股东也大约是在他30至35岁之间。有人根据他献给"黝黑的太太"的十四行诗等推测(诗中称这位太太为"情妇"),莎士比亚在伦敦时可能有多名情妇。还有人说莎士比亚与牛津大学"王冠"旅馆老板年轻漂亮的妻子詹恩有染,威廉·达维南德爵士是他们的私生子。不过,这些传闻并没有可靠的根据。[①] 1612年,日正中天的莎士比亚不知为何突然回到家乡,住进那所早年买下的豪宅,4年后在那里去世,享年52岁。6年后,比他大8岁的妻子去世。两人的遗骸都安葬在斯特拉福教堂的祭坛下面。

莎士比亚的诗作享有盛名,但他主要的成就还是在戏剧领域,有37部

① 参见〔苏〕阿尼克斯特著,安国梁译:《莎士比亚传》,中国戏剧出版社1984年版,第254—257页。

剧作传世,学界通常将其分为历史剧(10部)、喜剧(13部)、悲剧(11部)和传奇剧(3部)四个类别。主要剧作有:《哈姆莱特》《奥瑟罗》《李尔王》《麦克白》(以上4剧合称为"四大悲剧")、《罗密欧与朱丽叶》《安东尼与克莉奥佩特拉》等悲剧,《第十二夜》《威尼斯商人》《无事生非》《皆大欢喜》(以上4剧合称为"四大喜剧")、《仲夏夜之梦》《温莎的风流娘儿们》等喜剧,《暴风雨》等传奇剧,《理查三世》《亨利四世》(上、下篇)、《亨利五世》等历史剧。这些剧作取得了很高的思想艺术成就,在世界戏剧史上广有影响。

关于莎士比亚创作的分期是一个颇有争议的问题,这是因为对莎士比亚剧作的创作年代很难一一做出准确的考证,不同《年谱》的同一作品系年往往歧见迭出。尽管如此,各国学者为了便于读者了解莎士比亚,有的还是对其创作进行阶段划分,不过,有分为四个阶段的,也有分为三个阶段的,而且每个阶段的时间跨度以及所包含的作品不尽相同。

莎士比亚的喜剧和历史剧创作于16世纪末,这时英国平息了长期的内乱,实现了统一,王权巩固,而且击败了地跨欧、美、非三洲的殖民帝国西班牙的"无敌舰队",夺得海上霸权,全国处于亢奋状态。莎士比亚的喜剧反映了英国国民当时的乐观情绪。其历史剧则表现了反对封建割据和拥护中央集权的政治理想。悲剧,特别是"四大悲剧",创作于"历史剧和喜剧时期"之后①,这是莎士比亚戏剧创作的巅峰期,它们代表了莎士比亚剧作的最高水平。

莎士比亚剧作是人文主义思想的艺术体现,富有鲜明的时代特征和现实感。他反对篡夺王权,赞美贤明君主,但反对封建暴政,《哈姆莱特》和《理查三世》分别集中地反映了这种社会政治理想。莎士比亚的剧作对人的理性、情感、智慧、品格,特别是爱情和友谊,进行了热情的赞美,同时,对恶性膨胀的贪欲、尔虞我诈的阴谋、冷酷无情的暴政也做了深刻的揭露,正如他在《哈姆莱特》中借人物之口所指出的那样,戏剧的目的在于"要给自己照一面镜子,给德行看一看自己的面貌,给荒唐看一看自己的姿态,给时代和社会看一看自己的形象和印记"。现实主义成为莎剧最重要的艺术手法。

莎士比亚的多数剧作既有深刻而丰富的思想内涵,又能塑造众多个性鲜明生动的艺术形象,避免了把人物变成单纯的传声筒的概念化倾向,马克思誉之为"莎士比亚化"。也就是说,莎士比亚剧作不是从概念出发,而是

① 将其戏剧创作划分为三个时期的学者,通常把其悲剧与《终成眷属》《一报还一报》等喜剧放在一起,划分为"第二时期",历史剧则划分到"第一时期",颇有歧见。

从生活出发的,他以复杂而生动的剧情和鲜活的人物形象去传达自己的人生体验和社会认知。

莎士比亚戏剧大多以无韵体诗写成,悲剧中常常是"崇高和卑贱、恐怖和滑稽、豪迈和诙谐离奇古怪地混合在一起,它使法国人的感情受到莫大的伤害,以致伏尔泰竟把莎士比亚称为喝醉了的野人"[1]。自古希腊以来,悲剧与喜剧大体上是分为壁垒森严的两大阵营的,可莎士比亚有些剧作却将悲剧成分援入喜剧之中,如《威尼斯商人》,以喜剧收场,但含有较多悲剧成分,故有人称之为悲喜剧。《错误的喜剧》《仲夏夜之梦》《无事生非》《一报还一报》《终成眷属》《特洛伊罗斯与克瑞西达》等在悲剧故事之中提炼喜剧冲突,含有较多悲剧因素,故有人认为《终成眷属》《一报还一报》《特洛伊罗斯与克瑞西达》等剧作不是喜剧,而是悲喜剧,有的人甚至把其中有些剧作视为悲剧,如《特洛伊罗斯与克瑞西达》就是一例。莎士比亚的悲剧有的也杂有喜剧成分,例如,《哈姆莱特》等剧作杂有丑角的插科打诨;《奥瑟罗》中的绅士罗德利哥其实像个小丑,他的许多言行令人忍俊不禁;《罗密欧与朱丽叶》的主要情节充满浪漫喜剧的气息,男女主人公双双殉情之后,世代仇视的两个家族冰释前嫌,实现和解,如果不是因为剧中有男女主人公双双殉情的悲苦场面,人们会把它当做喜剧。

莎士比亚剧作是多幕剧,有些剧作的剧情时间跨度很大。例如,传奇剧《暴风雨》写安东尼奥在那不勒斯王阿隆佐的帮助下篡夺了哥哥米兰公爵普洛斯彼得的王位,普洛斯彼得携不满三岁的女儿米兰达逃往荒岛,收容了女巫的儿子和一批善良的精灵为听差。12年后,安东尼奥和阿隆佐等人乘船经过荒岛,普洛斯彼得用魔法兴风作浪,将这伙人弄到岛上。普洛斯彼得接受了他们的忏悔,饶恕了他们的罪恶,并且为女儿米兰达和那不勒斯王子腓迪南举行了婚礼,然后回到自己的米兰公国。剧中的时间跨度长达十多年。喜剧《威尼斯商人》,悲剧《哈姆莱特》《奥瑟罗》等剧情的时间跨度也很大。

莎士比亚的剧作多采用多线条交织的复合式结构,如《威尼斯商人》《第十二夜》《哈姆莱特》《奥瑟罗》《李尔王》等均有多条剧情线索,副线与主线交织,主干清晰,枝叶映衬。古希腊戏剧既有"开放式"结构,也有"闭锁式"结构,典范式的悲剧通常采用"闭锁式"结构,借助悲剧主人公的发现

[1] 〔德〕马克思著:《议会的战争辩论》,见《马克思恩格斯全集》第10卷,人民出版社1962年版,第188页。

来实现剧情的突转。莎剧大多采用"开放式"结构，不同社会力量的冲突成为剧情发展的推动力，有些剧作剧情跌宕起伏，摇曳多姿，结局难以预料，看了开头就很想知道它的结尾，能不断激发和满足观众的审美期待。

莎士比亚的剧作大多取材于古代或外国的神话、历史和传说故事，真正完全出于虚构的很少，取材于现实生活的也不多。有学者指出，《温莎的风流娘儿们》本事无从查考，可能取材于英格兰的现实生活。莎翁的其他剧作均有所本。莎翁的改编有相当一部分可以说是脱胎换骨的创造性劳动，他赋予现成题材以新的内涵和面貌。

总之，莎剧中的多数剧作实现了情节的丰富性、生动性与思想深刻性的统一，一直广受赞誉，马克思甚至将其誉为"人类最伟大的戏剧天才"。但这种艺术法则和审美取向与古典主义的"三一律"显然不合，因此，莎士比亚后来遭到法国文学家伏尔泰等人的猛烈攻击。

值得注意的是俄罗斯现实主义作家屠格涅夫和列夫·托尔斯泰等巨匠也对莎剧多有贬词。列夫·托尔斯泰在20世纪初发表了《论莎士比亚及其戏剧》一文，认为莎剧有"贵族气"，未能塑造出有个性的人物——剧中的人物处境是作者随意安排的，既不是本乎事件的自然进程，也不是本乎人物的性格。剧中人物的思想和行动与他们所生活的时代及环境均不相合，人物不是用合乎他们性格的语言来说话，而常常是用莎氏自己千篇一律、刻意求工、矫揉造作的语言来说话。①

莎士比亚的剧作当然不是完美无缺的，37部剧作并非都是影响广泛的世界名著，《错误的喜剧》《特洛伊罗斯与克瑞西达》《泰特斯·安德洛尼克斯》《裘力斯·凯撒》《泰尔亲王配力克里斯》等剧作的水平就不是很高。例如，据古罗马普劳图斯喜剧《孪生兄弟》改编而成的《错误的喜剧》主要靠孪生兄弟的误会巧合来造笑，落入俗套，为人所诟病。《维洛那二绅士》《泰特斯·安德洛尼克斯》被斥为"拙劣"。就连被列入"四大喜剧"的《皆大欢喜》也被有些学者指为"败笔"。莎翁有少数剧作，特别是某些喜剧，思想蕴涵较为肤浅；有些剧作头绪过于纷繁，结构松散；有的剧情发展显得生硬，不大合理，或不大可信；有些人物的对话有矫揉造作之弊。

① 关于屠格涅夫、列夫·托尔斯泰对莎剧的贬评，分别参见屠格涅夫著《哈姆莱特与堂·吉诃德》、列夫·托尔斯泰著《论莎士比亚及其戏剧》，收入《莎士比亚评论汇编》，中国社会科学出版社1979年版，第465—501页。

然而,从总体水平上看,莎剧特别是其中的悲剧和历史剧不仅代表了文艺复兴戏剧的最高水平,而且是世界戏剧史上一个难以逾越的高峰,对18世纪的启蒙主义戏剧、19世纪的浪漫主义戏剧和20世纪的现代戏剧均产生了巨大影响,有些剧作至今还吸附着大批观众。因此,国际"莎学"界对莎翁的肯定远多于批评。

莎士比亚的剧作有很高的文化含量和很强的文学性,而出生在斯特拉福镇、当过演员的莎士比亚似乎没有上过学,加之在莎士比亚本人及其亲友所留下的遗嘱、日记等资料中,从未提及莎士比亚的剧作,因此,拜伦、狄更斯等大作家早就怀疑,"莎士比亚剧作"的作者另有其人。为此,许多人做过种种猜测,这种怀疑和猜测至今不绝。不过,怀疑、猜测者至今未能发掘出可靠的材料彻底否定演员莎士比亚的著作权。

莎士比亚之名于19世纪50年代译介到我国,1922年上海中华书局出版了田汉翻译的《哈孟雷特》,两年后,他又译出了《罗密欧与朱丽叶》;此后,有几十人先后翻译过莎剧。1967年台湾远东图书公司出版了梁实秋所译的《莎士比亚全集》(40册);此外,翻译了较多莎剧的译者是朱生豪先生,他总共翻译了31部莎剧。朱先生逝世后,上海世界书局于1947年出版了他所翻译的《莎士比亚戏剧全集》(三辑,但只含27部莎剧),1954年,北京作家出版社出版了朱译《莎士比亚戏剧全集》(含31部莎剧,为朱译莎剧之全),1978年人民文学出版社又出版了以朱译莎剧为主体的《莎士比亚全集》(含朱译31部莎剧,同时收录有他人译出的莎翁历史剧6部和莎翁全部诗作)。此外,还有多家出版社出版过莎士比亚的戏剧作品。

早在20世纪初,莎剧就被搬上我国舞台,1902年上海圣约翰大学外语系的毕业班就用英语演出了《威尼斯商人》,现在莎剧仍然活跃在我国舞台上,除话剧之外,昆曲、京剧、秦腔、川剧、越剧、粤剧、广东东江戏等多个戏曲剧种都曾改编和搬演过莎剧。

"莎学"早已成为世界性的"专学",我国"莎学"的历史虽然不算太长,但已取得一批重要成果,近二十多年来,成就尤其突出。莎士比亚对我国的戏剧创作也产生了巨大影响。

2.《威尼斯商人》解读

(1)剧情梗概

五幕喜剧。巴萨尼奥爱上鲍西娅,但他欠好友、威尼斯商人安东尼奥一大笔债,而鲍西娅周围有一群富有的追求者。为击败情敌,巴萨尼奥只好再

找安东尼奥借钱。安东尼奥亦已负债,但他仍想成人之美。几艘出海商船快回了,到时会有一大笔钱,于是,他找客居威尼斯靠放债为生的犹太富翁夏洛克借3000块钱,准备3个月内归还。安东尼奥借钱从不收利息,害得夏洛克的生意很难做。安东尼奥也看不惯夏洛克,曾骂过他,夏洛克一直怀恨在心,但最终还是同意借钱。不过他约定:不要利息,若到期不还,在安东尼奥身上的任何部位割下一磅肉以示处罚。

鲍西娅的父亲去世前定下女儿的择偶方式:金、银、铅三只匣子只有一只装有女儿画像,求婚者只要挑中了那只匣子,鲍西娅就得跟他走。摩洛哥亲王、阿拉贡亲王等都挑过匣子,但都失败了。鲍西娅等待心上人巴萨尼奥到来。

离还钱的最后期限还有半月,安东尼奥的一艘商船在途中倾覆,正为女儿杰西卡与人私奔而大伤脑筋的夏洛克听到消息非常高兴,他派人到衙门去活动,以便到时候按约定处罚安东尼奥。

巴萨尼奥来到鲍西娅家,选中了匣子,鲍西娅送他一枚指环,叮嘱说,若丢失或转送他人,意味着爱情毁灭。安东尼奥派人来告知,商船未能如期返回,还款期限已过,夏洛克坚持按约处罚,望巴萨尼奥在他就死前赶回威尼斯见一面。鲍西娅催促丈夫带着相当于借款20倍的钱去营救,她派人给表兄培拉里奥博士送去一封信之后,也携侍女尼莉莎赶往威尼斯。

威尼斯公爵劝夏洛克放弃处罚,让安东尼奥多出钱补偿。夏洛克拒之。书记员带来培拉里奥的信,信上说,他生病不能前来,介绍一罗马博士顶替,公爵就把审判权交给这位罗马博士。

博士说,让被告出3倍的钱言和,夏洛克说,把整个威尼斯给我都不行。他正准备动刀,博士说,合约上未许你取他一滴血,割肉时要是流下一滴血,你的土地财产就要充公。博士催夏洛克动手,又强调说,割下的肉不能超过或不足一磅。夏洛克恳求说,我只拿回本钱不成吗?博士说,现在除了照约割肉之外,别无选择。最后还是安东尼奥求情,让夏洛克当庭写下契约:死后,把全部财产交给女儿和女婿。这才结束了审判。

巴萨尼奥给钱致谢,博士坚辞不受。巴萨尼奥要博士从他身上"随便拿一点小玩意留作纪念"。博士说,那就把你的戒指给我。巴萨尼奥以实相告,指环是妻子给的,他曾发誓永远珍藏。博士走了,安东尼奥觉得对不起博士,劝巴萨尼奥把指环送给博士,巴萨尼奥派人去追博士,把指环送给他。

巴萨尼奥回到妻子家,鲍西娅问指环所在,巴萨尼奥无法解释,最后还

是妻子自己揭开谜底:"罗马博士"乃鲍西娅所扮,"书记员"就是尼莉莎。

(2)解析

《威尼斯商人》的题材源于民间故事。类似的故事曾长期在欧洲各地流传,如中世纪故事集《罗马的事业》中就有类似的故事。这类故事的主要情节是:男主人公为自己或朋友的爱情向人借钱,债主约定,不按期还款割借款人身上的肉以作处罚,后来借款人果然因故未能按期还债,债主以时限已过为由,拒绝接受更多的钱,坚持按约割肉。妻子化装成"骑士"前往践约地点反击债主,指出契约上只写明割肉,而没有提及允许流血,故坚持割肉时如流一滴血即为违约。债主反悔,想放弃割肉而拿钱,遭"骑士"拒绝,遂败。男主人公回家后方知施救者乃其爱妻所扮。以类似"选匣子"的方式择偶也是当时欧洲民间广为流传的故事。① 莎士比亚借用、整合并丰富了这些民间故事,反映了深广的社会生活内容。剧中除安东尼奥与债主夏洛克的冲突这条主线之外,还有巴萨尼奥与鲍西娅的爱情这条主要副线,另有夏洛克的女儿杰西卡与罗兰佐、鲍西娅的侍女尼莉莎与巴萨尼奥的朋友葛莱西安诺的爱情纠葛,夏洛克与女儿杰西卡的矛盾,安东尼奥与巴萨尼奥的友情等多条次要副线。错综复杂的剧情都围绕着借债还债这条主线展开,从而实现了剧情丰富性与结构合理性的统一。

剧作歌颂了纯洁的爱情和真诚的友谊,对贪婪、残忍的恶行进行了谴责。安东尼奥和鲍西娅是作者所肯定的正面形象,在他们身上,寄托着人文主义者宽容、仁爱的道德理想和价值观念。已经负债的安东尼奥为了朋友去向仇人借债,陷入困境之后,毫无怨言,为了友情宁肯牺牲自己的生命。他虽然也是商人,但却乐善好施。鲍西娅是富豪的女儿,但却不能主宰自己的命运。她看重的不是金钱和地位,而是忠贞不渝的爱情,是人内在的高尚品质。她的肖像没有装在贵重华丽的金、银匣子里,而是装在外表并不好看而且并不贵重的铅匣子里,具有象征意义。她不仅善良、热情、开朗,而且聪明能干,化装成律师救安东尼奥一场戏突出了她的这一性格。

夏洛克是贪婪、残忍的商人形象,这一性格不仅表现在放债盘剥上,也不仅表现在借机报复安东尼奥,欲置其于死地上,还表现在他和女儿的关系上。女儿带着一些珠宝与人私奔后,夏洛克派人去找他们,未能找到时,他

① 参见何其莘著:《英国戏剧史》,译林出版社1999年版,第72—73页。同时还参阅〔苏〕阿尼克斯特著,安国梁译:《莎士比亚传》,中国戏剧出版社1984年版,第318—321页。

竟说出这样的话来：

> 哎呀,糟糕！糟糕！糟糕！我在法兰克府出两千块钱买来的那颗金刚钻也丢啦！咒诅到现在才降落到咱们民族头上；我到现在才觉得它的厉害。那一颗金刚钻就是两千块钱,还有别的贵重的贵重的珠宝。我希望我的女儿死在我的脚下,那些珠宝都挂在她的耳朵上；我希望她就在我的脚下入土安葬,那些银钱都放在她的棺材里！不知道他们的下落吗？哼,我不知道为了寻访他们,又花去了多少钱。你这你这——损失上再加损失！贼子偷了这么多走了,还要花这么多去寻访贼子,结果仍旧是一无所得,出不了这一口怨气。①

这里相当形象地揭示了金钱对灵魂的腐蚀和对人性的扭曲。女儿出走,做父亲的夏洛克丝毫没有担心与牵挂,他焦急的是珠宝丢失,找女儿的目的是要夺回珠宝。为了得到珠宝,他甚至希望女儿立即死在他脚下。这不仅是吝啬,而是冷酷与凶残。

然而,莎士比亚在描写夏洛克与安东尼奥的冲突时,却赋予夏洛克的行动以一定程度的正义性。夏洛克之所以对安东尼奥很反感,除了安东尼奥破坏了他的生意,公开辱骂并踢过他之外,还有一个重要原因——安东尼奥欺压犹太人。夏洛克是客居威尼斯的犹太人,又不愿意信威尼斯人普遍信奉的基督教,加之以放债盘剥为生,颇不合"基督精神",安东尼奥因此骂夏洛克是"异教徒,杀人的狗",还把唾沫吐在夏洛克的犹太长袍上。所以,当有人问夏洛克为什么一定要坚持割安东尼奥的肉时,他很激愤地说：

> 拿来钓鱼也好；即使他的肉不中吃,至少也可以出出我这一口气。他曾经羞辱过我,夺去我几十万块钱的生意,讥笑着我的亏蚀,挖苦着我的盈余,侮蔑我的民族,破坏我的买卖,离间我的朋友,煽动我的仇敌；他的理由是什么？只因为我是一个犹太人。难道犹太人没有眼睛吗？难道犹太人没有五官四肢、没有知觉、没有感情、没有血气吗？他们不是吃着同样的食物,同样的武器可以伤害他,同样的医药可以疗治他,冬天同样会冷,夏天同样会热,就像一个基督徒一样吗？你们要是用刀剑刺我们,我们不是也会出血的吗？你们要是搔我们的痒,我们不

① 〔英〕莎士比亚著,朱生豪译,方平校：《威尼斯商人》,见〔英〕莎士比亚著,朱生豪等译《莎士比亚全集》第3册,人民文学出版社1978年版,第50页。下引此剧台词均据此版本。

是也会笑起来的吗？你们要是用毒药谋害我们，我们不是也会死的吗？那么要是你们欺侮了我们，我们难道不会复仇吗？要是在别的地方我们都跟你们一样，那么在这一点上也是彼此相同的。要是一个犹太人欺侮了一个基督徒，那基督徒怎样表现他的谦逊？报仇。要是一个基督徒欺侮了一个犹太人，那么照着基督徒的榜样，那犹太人应该怎样表现他的宽容？报仇。你们已经把残虐的手段教给我，我一定会照着你们的教训实行，而且还要加倍奉敬哩。

夏洛克坚持要在安东尼奥的胸部割下一磅肉显然是凶残的、冷酷的、不合人性的，应该加以谴责。但他的残忍与冷酷之中确实又包含着对压迫与羞辱的反抗，因此，他的这段肺腑之言令人感动，同时也博得了人们一定程度的同情。正因为夏洛克有强烈的复仇情绪，其行动可以博得人们的某些同情，所以有学者认为，夏洛克不是喜剧人物，而是悲剧人物。安东尼奥也不是喜剧人物，他的性格中有一种忧郁成分。因此，学界普遍认为《威尼斯商人》虽然可以划归喜剧，但带有悲喜混杂的特点。

剧中"复仇"占有较大篇幅，"复仇"者夏洛克基本上是个反面人物，此剧于17世纪初在伦敦上演，其剧情模式对17世纪英国的"复仇悲剧"有一定影响，这一时期的"复仇悲剧"中的复仇者有的和夏洛克一样，大体上属于反面人物。

《威尼斯商人》的情节有不尽合理和不太可信之处。最著者如鲍西娅得知安东尼奥面临割肉之危后，立即派人送信给培拉里奥博士，然后带着这位表兄的信去威尼斯出庭搭救安东尼奥。问题在于，鲍西娅怎么知道公爵一定会请她的这位表兄出庭断案？又如，丈夫在法庭上没有认出断案的"罗马博士"就是自己的妻子，已叫人难以置信，索取和追送指环时，两人有了近距离的长时间接触，这位丈夫仍然蒙在鼓里，一直等到回家之后，妻子追问其指环到哪里去了，巴萨尼奥还是没明白过来，这显然是无法令人相信的。这种剧情建构在莎翁的许多剧作中都不同程度地存在着，出现这种情况的原因或许是当时的人们重视剧作的娱情作用而并不一定苛求其剧情真实可信，带有传奇色彩的剧情是不能按照生活的逻辑去深究其是否合理，是否可信的。

3.《哈姆莱特》解读

（1）剧情梗概

五幕悲剧。深夜，霍拉旭来到丹麦王宫前的平台上，有人在此看见前国

王的鬼魂。不一会儿,鬼魂出现,霍拉旭立即向从德国威登堡大学被召回的王子哈姆莱特报告。哈姆莱特的父亲去世不足两个月,叔父克劳狄斯就继承了王位,母亲也已改嫁给他。次日深夜,哈姆莱特随霍拉旭来到平台,鬼魂再次出现并且说,他是被克劳狄斯毒死的,要儿子报仇。王子震惊。

王宫里纷纷传言王子疯了。御前大臣波洛涅斯的女儿奥菲利娅听从父亲劝告拒绝了哈姆莱特的爱。波洛涅斯说,王子是因失恋而精神失常。国王将信将疑,派两个心腹跟踪哈姆莱特,但他们说不清王子是不是装疯。国王与波洛涅斯设计,让王子与奥菲利娅单独见面,他们躲在一旁观察。王子念了"生存还是毁灭"的独白后,发现了假装在读书的奥菲利娅。"殿下,您曾经使我相信您爱我。"王子却劝奥菲利娅到尼庵去,如果嫁人,就嫁一傻瓜。奥菲利娅认为他真疯了,非常伤心。国王觉得王子不像是真疯,打算把他送到英国去以绝后患。

王子让戏班演员演出描写谋杀篡位的戏,并写了几段台词插进去,使剧中的谋杀与父王被害的情形更相似。国王和王后来看戏,当演到谋杀者将毒药灌入熟睡的国王的耳朵时,克劳狄斯不能自控,慌忙离开。王子肯定鬼魂所言不虚,决心复仇。

国王深知罪孽深重,跪下祈祷。应母后召唤的王子恰好路过,他拔出剑来,欲将国王刺死,但转念一想,在恶人祈祷时结果他等于送他上天堂,于是将剑收起走了。

波洛涅斯躲在帏幕后面偷听王子的谈话。与母亲的谈话很不愉快,才说了几句,王子突然要她在镜子前"看一看自己的灵魂"。母亲以为他犯了疯病要杀她,大呼救命。帏幕后的波洛涅斯亦惊叫,王子以为那是国王,一剑刺去,揭开帏幕,方知杀错了人。鬼魂又出现了,他要儿子安慰母亲。王子告诉母亲,他没有疯。王后得知夫君真正的死因,受到极大震撼。王子要她严守秘密。

王后告诉国王,王子确实疯了,听见帏幕后有动静就大叫"有耗子",误杀了"好老人家"。国王深感恐惧,命部下马上将哈姆莱特送往英国。同时,他给英格兰王写信,要他将王子处死。

父亲的死和王子的离去使奥菲利娅真的疯了。在法国读书的波洛涅斯之子雷欧提斯听说父亲死于非命,立即回国,带一群人杀进宫来。国王声明此事与他无关。雷欧提斯得知是王子杀了他父亲,与国王站在了一起。他们正在交谈,王子写给国王的信送到了。满以为王子再也回不来了的国王

深感突然,马上想到挑动王子与雷欧提斯决斗,他事先在剑上涂抹毒药,并准备了毒酒。王后慌忙来报,奥菲利娅掉到水里淹死了,雷欧提斯的怒火更旺了。

国王怂恿雷欧提斯与王子比剑,刚开始,国王就说王子胜了一剑,赏酒一杯。王子想等一局赛完再喝,不料王后替他喝了,说是为儿子庆祝胜利。王子向雷欧提斯道歉,雷欧提斯不忍下手,王子要他使出全身力气,雷欧提斯鼓足勇气,刺伤王子。两人手中的剑同时被对方夺去,雷欧提斯也受了伤。中毒的王后惨叫倒地,接着,雷欧提斯倒地,他告诉王子,你也活不成了,国王是真正的凶手。王子举剑刺向国王,国王也倒地身亡。

(2)解析

《哈姆莱特》取材于12世纪末丹麦的一个传说故事。丹麦编年史家萨克松·格拉玛蒂克曾记述这一故事,大致情节是:丹麦附属国朱特兰德有两兄弟,哥哥娶妻并生子安利斯,弟弟芬出于嫉妒杀了哥哥并娶了嫂子,做了行政长官。安利斯长大后总是疯疯傻傻的,芬的心腹经常试探他,安利斯则总是说一些叫人摸不着头脑的疯话。芬又利用领养的一个女儿引诱安利斯,企图窥探真相,但由于事先得到提醒,安利斯装得更像个疯子。芬对安利斯总是不放心,又派人偷听安利斯和他母亲的谈话,结果偷听者被安利斯杀死。安利斯斥责母亲对父亲缺乏感情。芬把安利斯送往英国,企图借英王之手除掉他。在路上,安利斯偷改了芬给英王的信件,结果英王把"护送"安利斯去英国的两个奸人杀了,反而把女儿嫁给了安利斯。婚后,安利斯又装疯并返回家乡,寻找机会杀死了谋害父亲的仇人芬,焚烧了那座罪恶的宫殿。三个世纪后,法国文艺复兴时期的作家贝尔福列在其《悲剧故事集》中转述过这一故事。莎士比亚之前英国已有悲剧《哈姆莱特》(有人疑为基德所作),只是剧本不传,无法了解莎翁的《哈姆莱特》是否受到了此剧的影响。①

莎士比亚的《哈姆莱特》明显留有安利斯故事的痕迹,但其思想蕴涵与原故事已有较大差别。安利斯的复仇带有鲜明的封建色彩,他复仇的主要动力来自于血缘之亲——人子之责,他维护的主要是家族利益。《哈姆莱特》中虽然也是子报父仇,但剧作把家庭伦理冲突与宫廷政治斗争结合起

① 参见何其莘著:《英国戏剧史》,译林出版社1999年版,第101—102页。同时还参阅〔苏〕阿尼克斯特著,安国梁译:《莎士比亚传》,中国戏剧出版社1984年版,第318—321页。

来,大大拓展了题材的社会生活容量,赋予剧作以拥护王权、反对篡位的社会政治蕴涵和时代精神。

剧作富有拥护君主政体、反对篡夺王权、反对暴君、批判恶性膨胀的权力欲和维护人的价值与尊严的时代内容。哈姆莱特不是封建社会的维护者,而是具有人文主义思想的新青年。他是德国威登堡大学的学生,对人的价值与尊严有着深刻的理解:

> 人类是一件多么了不得的杰作!多么高贵的理性!多么伟大的力量!多么优美的仪表!多么文雅的举动!在行为上多么像一个天使!在智慧上多么像一个天神!宇宙的精华!万物的灵长!①

中世纪教会以"神性"扼杀"人性",把神视为全知全能的主宰,人则是"原罪"的产物,而哈姆莱特则把"人性"提高到了与"神性"比肩甚至高于"神性"的地位,人的仪表、举动、行为、理性、智慧、力量都值得肯定和赞美,这是对宗教神学的大胆否定,体现了人文主义思想和文艺复兴运动的时代精神。

他的父亲——前国王在他的心目中正是这样一位"天神",为这样的人复仇,也就是对人的价值、尊严的充分肯定。在哈姆莱特看来,靠谋杀亲兄弟篡权并占有其妻室的叔叔克劳狄斯是灭绝人性的,是恶性膨胀的权势欲和淫欲把他变成了禽兽和魔鬼。此人窃取王权之后,已经把丹麦变成了一座监狱,而且这监狱是其中"最坏的一间";丈夫尸骨未寒就投入丈夫之弟怀抱的母亲丧失了做人的起码尊严和基本道德。哈姆莱特对母亲的斥责也说明,他的复仇绝不只是出于血缘之亲。正如奥菲利娅所说的那样,哈姆莱特有一颗多么高贵的心,他不仅疾恶如仇,敢于同强大的邪恶力量抗争,为公道与正义不惜牺牲自己的生命,而且经常反思自己的言行,追求自我道德完善。他说:"一个人要是把生活的幸福和目的,只看作吃吃睡睡,他还算是个什么东西?简直不过是一头畜生!"(第四幕第四场)他为自己未能及时复仇而深深自责:

> 可是我,一个糊涂颠顶的家伙,垂头丧气,一天到晚像在做梦似的,忘记了杀父的大仇;虽然一个国王给人家用万恶的手段掠夺了他的权位,杀害了他的最宝贵的生命,我却始终哼不出一句话来。我是一个懦

① 〔英〕莎士比亚著,朱生豪译,吴兴华校:《哈姆莱特》,见〔英〕莎士比亚著,朱生豪等译:《莎士比亚全集》第9册,人民文学出版社1978年版,第49页。下引此剧台词均据此版本。

夫吗?谁骂我恶人?谁敲破我的脑壳?谁拔去我的胡子,把它吹在我的脸上?谁扭我的鼻子?谁当面指斥我胡说?谁对我做这种事?嘿!我应该忍受这样的侮辱,因为我是一个没有心肝、逆来顺受的怯汉,否则我早已用这奴才的尸肉,喂肥了满天盘旋的乌鸢了……

这是良知与正义的呐喊,它让我们触摸到了那颗高贵的心。总而言之,哈姆莱特的复仇不只是为了自己的家族利益,更不只是为了自己的个人利益,不仅仅是因为叔叔剥夺了他嗣位的权利,而是为了扫除人间邪恶,恢复社会正义,用哈姆莱特的话来说,叫做"负起重整乾坤的责任"(第一幕,第五场)。剧作又把哈姆莱特与奥菲利娅的爱情以及哈姆莱特与好友霍拉旭的友谊作为副线写进剧中,这就进一步赋予了剧作以人文主义的色彩和鲜明的时代特征。

《哈姆莱特》成功地塑造了悲剧主人公哈姆莱特的形象。莎翁把哈姆莱特置于全剧的中心位置,通过贯穿全剧的复仇行动来刻画哈姆莱特的形象,除了描写扣人心弦的复仇行动之外,还相当细致地揭示人物的内心世界,展示哈姆莱特独特的个性、与众不同的精神气质。与古典主义时期所迷恋的单纯的性格不同,哈姆莱特的性格是复杂的,他不畏艰险,一心要复仇,尽管势单力薄,但绝不退缩。从这个意义上说,哈姆莱特是一个英雄;但他又一再错过复仇的最佳时机,沉思多于行动,显得迟疑不决,优柔寡断。然而,哈姆莱特的迟疑犹豫却并不是怯懦,有时倒是机警和细心性格的体现。鬼魂将其父亲被害的情况和盘托出之后,他首先想到的是保守机密,叮嘱在场的人不要泄露秘密;为保护自己,迷惑敌人,他立即装疯。哈姆莱特之所以没有立即采取行动,原因在于他需要证实鬼魂是不是骗了他,他不能仅仅根据鬼魂的一番话就去复仇,但心存疑虑的他并没有置之不理,而是利用戏中戏去验证鬼魂的话,一旦得到证实,便决定马上行动。这说明哈姆莱特并没有被恶劣的情绪所控制,而是有头脑、有理性和责任心的,是非常清醒而机警的。克劳狄斯跪地祈祷时,哈姆莱特恰好从此地路过,这本来是下手的好机会,但哈姆莱特又没有动手,原因是他从基督徒的信仰和价值观出发,认为此时杀死克劳狄斯虽然消灭了他的肉体,但却把他的灵魂送上了天堂,这等于是帮了坏人的忙。这可能是当时的人相当普遍的看法。为了突出哈姆莱特的机警,剧作让装疯的他多次面对不同对象的试探,复仇行动付诸实施前夕,还描写他如何死里逃生,这既突出了人物机警的个性,同时也写出了哈姆莱特所处环境的险恶,强化了复仇行动的必要性和可信程度。哈姆

莱特的性格中虽然没有怯懦,但却有忧郁,他的优柔寡断、行动迟缓与这种忧郁的性格也是有关系的。哈姆莱特曾经有自杀的念头,这主要不是因为怯懦,而是因为突然降临的巨大灾祸令他极度悲观,所以在他眼里,"负载万物的大地,这一座美好的框架,只是一个不毛的荒岬;这个覆盖众生的苍穹,这一顶壮丽的帐幕,这个金黄色的火球点缀着的庄严的屋宇,只是一大堆污浊的瘴气的集合"。因此,他一点兴致都提不起来。这种忧郁的心境折射出险恶的生存环境,使哈姆莱特的形象富有独特性,而且更加真实可信。

作为哈姆莱特的反衬,国王克劳狄斯的形象也刻画得栩栩如生。莎士比亚是拥护君主制的,但他拥护的是贤明的君主,对于利用谋杀手段篡夺了王权的"君主"他是坚决反对的,克劳狄斯就是这样一个无耻的窃国者,作者对他进行了无情的揭露和批判。克劳狄斯杀害了亲兄弟,夺取了本不属于他的王权。为了掩盖罪行,他编造国王被蛇咬死的谎言,而且用欺骗手段占有了前国王的妻子、自己的嫂子。因为心里有鬼,他总是担心哈姆莱特窥破真相,于是企图借英王的刀杀人,除掉哈姆莱特,以绝后患。罪行败露后,他又怂恿对哈姆莱特十分仇视的雷欧提斯与哈姆莱特斗剑,并且偷偷地在剑上涂抹了致命的毒药,同时还在酒里投毒,一心要把哈姆莱特害死,恶性膨胀的权势欲和淫欲已经使他良知泯灭、人性丧尽,他的残忍与阴险得到了充分的表现。尽管克劳狄斯是面目可憎的反面人物,但剧作并没有将其脸谱化,而是注意揭示其心灵深处恶性膨胀的欲望与良知的搏斗,比较准确而深入地把握住了人物的性格特征和精神面貌。

剧作让鬼魂先后几次出现,强化了悲剧气氛,也增添了剧作的神秘色彩,提高了剧作对观众的吸引力。鬼魂登台可能颇受当时观众的欢迎,故被许多剧作所采用。比如,马洛的《浮士德博士的悲剧》中有魔鬼出现,基德的《西班牙悲剧》中有被害者的鬼魂出现,莎翁的《麦克白》有被害者的鬼魂出现,17世纪初,查普曼的悲剧《布西·德·昂布阿》有两个鬼魂先后几次登场,马斯顿的悲剧《安东尼奥的复仇》也有鬼魂出场。

《哈姆莱特》是悲剧,但也有滑稽成分,如第五幕第一场有两个小丑长时间的插科打诨,第五幕第二场大臣奥斯里克与哈姆莱特的对话也富有喜剧性。剧作头绪纷繁,但因多条线索均与复仇主线相交织,故实现了剧情丰富性与集中性的统一。剧作的语言富有诗意,同时又具有个性化特征,有的台词还具有较强的哲理性。

在莎士比亚的悲剧作品中,《哈姆莱特》的思想性与社会生活蕴涵是最

为丰富也最为深刻的,悲剧性也是最强的,但被学界尊为"四大悲剧"之首的《哈姆莱特》在读者和观众中受欢迎的程度却不及《罗密欧与朱丽叶》,这与《哈姆莱特》填塞的内容太多,大部分场面显得较沉重可能有一定关系。

4.《奥瑟罗》解读

(1)剧情梗概

五幕悲剧。罗德利哥追求苔丝狄蒙娜遭拒,花钱请伊阿古帮忙,苔丝狄蒙娜却突然和黑人将军奥瑟罗结了婚。罗德利哥指责伊阿古大把花他的钱却充当奥瑟罗的同谋。伊阿古说,他恨奥瑟罗,奥瑟罗把副将职位给了凯西奥。两人到元老勃拉班修门前叫喊:您女儿给一头黑马骑了!女儿真的不在家,勃拉班修勃然大怒。伊阿古"提醒"奥瑟罗防止勃拉班修拆散他的婚姻。

公爵派奥瑟罗去塞浦路斯岛任总督,勃拉班修控告奥瑟罗拐骗其女。奥瑟罗说,可把夫人叫来问,苔丝狄蒙娜说她很爱奥瑟罗,勃拉班修无话可说。

罗德利哥欲自杀,伊阿古劝他去塞浦路斯岛等待变化,许诺帮他实现一亲香泽之愿。其实伊阿古对夫人也垂涎已久,还无端怀疑奥瑟罗和凯西奥都和他妻子爱米利娅私通,时刻想报复。土耳其舰队覆没,全岛庆祝。伊阿古劝凯西奥及军官蒙太诺等开怀畅饮,把凯西奥灌醉,伊阿古唆使罗德利哥去向他挑衅。凯西奥提剑追杀,蒙太诺劝阻,凯西奥扑向蒙太诺,两人都受了伤。伊阿古指使罗德利哥到外面叫喊:出乱子啦!足以惊醒全市人的大钟也敲响了。奥瑟罗赶来追查肇事者。伊阿古先假意不肯说,吞吞吐吐说出凯西奥之后,又强调"圣贤也有错误",奥瑟罗认为他很讲义气。凯西奥被解职。

凯西奥情绪低落,伊阿古说,总督听夫人的,求她替你美言几句。爱米利娅侍候夫人起居,伊阿古要她安排凯西奥与夫人单独见面,而他却领着奥瑟罗突然来了,凯西奥急忙向夫人告辞。伊阿古挑拨说:您来他就溜,可见心中有鬼。不知情的夫人反复替凯西奥说情,心存疑惑的奥瑟罗让她先回去。伊阿古建议搁置凯西奥复职事,看夫人是不是还替他说情,说是"从这上头可以看出他们之间的不少问题"。

爱米利娅陪夫人来找奥瑟罗,奥瑟罗说头痛,夫人掏出手帕替他包扎。手帕太小,很快就掉了。夫人跟随奥瑟罗走了,爱米利娅拾起手帕,这是奥瑟罗给妻子的定情物,伊阿古多次要她把它偷出来。爱米利娅把手帕交给伊阿古,问他何用,伊阿古只是叫她保密,不肯说出真实意图。

奥瑟罗要伊阿古给他进一步的证据。伊阿古说,最近和凯西奥同榻而眠,听他在梦中说:亲爱的苔丝狄蒙娜,不要让别人窥破我们的爱情!然后把他当夫人狠狠亲吻。接着,伊阿古又问奥瑟罗是不是送给夫人一块绣有草莓花的手帕,说亲眼见到凯西奥用它抹胡子。奥瑟罗跪下起誓:不雪奇耻大辱,誓不偷生人世!夫人完全蒙在鼓里,又替凯西奥求情,奥瑟罗要夫人把那块手帕给他擦一下眼睛,夫人说没带在身边。奥瑟罗让她立即去拿,夫人坚持要跟他谈凯西奥复职事,奥瑟罗非常生气地走了。

凯西奥给情人比恩卡一块手帕,让她把上面的花描下来,比恩卡吃醋,凯西奥说,手帕是捡的,找到失主要归还。伊阿古说凯西奥到处吹嘘"和苔丝狄蒙娜睡过",奥瑟罗气得当场晕倒。凯西奥恰好这时来找奥瑟罗求情,伊阿古说总督发了癫痫,让他先走开。奥瑟罗醒来,伊阿古说,凯西奥一会儿要来,肯定又要吹嘘他与您夫人幽会的事,您躲在旁边可以得到有力的证据。凯西奥来了,伊阿古压低声音问起比恩卡,凯西奥说,她真的爱上我了。伊阿古不再提比恩卡的名字,要凯西奥讲她缠着他的情形,凯西奥不知是陷阱,大讲这小女人缠他的情形,奥瑟罗以为小女人是指夫人,气得七窍生烟。这时,比恩卡来了,把手帕扔给凯西奥,让他还给"相好的"。奥瑟罗彻底相信了伊阿古,他要伊阿古弄些毒药来将娼妇毒死,伊阿古说,在床上将她掐死更好。

公爵召奥瑟罗回国,由凯西奥接替他。伊阿古抓紧实施罪恶计划。罗德利哥觉得受骗了,来找伊阿古扯皮,伊阿古说,夫人要和奥瑟罗一起离开,除非这儿出点事让他耽搁下来,最好是除掉凯西奥,如果你能做成此事,包你明天享用苔丝狄蒙娜。罗德利哥又被鼓动起来,夜晚,他刺伤凯西奥,自己也受了伤。躲在暗处的伊阿古从背后给了凯西奥一剑后溜走,一会儿又打着火把来"救人",见凯西奥还没死,就一剑刺死罗德利哥。

奥瑟罗将夫人掐死,爱米利娅斥责他受奸人愚弄。奥瑟罗说,你丈夫知道她和凯西奥干的无耻勾当,她还把我送给她的手帕给了凯西奥。爱米利娅这才明白伊阿古的险恶用心,她刚要张口说话,伊阿古拔剑刺来,幸被旁人制止。爱米利娅说,手帕是她捡到交给伊阿古的,夫人是圣洁而忠贞的。奥瑟罗这才清醒过来,他扑向伊阿古,伊阿古刺伤爱米利娅后逃走。人们抓住伊阿古,奥瑟罗刺伤这个魔鬼后在苔丝狄蒙娜尸体旁自刎身亡。

(2)解析

《奥瑟罗》取材于16世纪中叶意大利作家钦齐奥的短篇小说《威尼斯

的摩尔人》,剧情的主体部分是小说所提供的——副将丢官,苔丝狄蒙娜在丈夫面前替副将说情,伊阿古趁机向总督诬告两人通奸,苔丝狄蒙娜蒙冤惨死,副将致残。[①]

在莎士比亚的"四大悲剧"中,《奥瑟罗》的影响并不是最大的,但以戏剧性和现实感来衡量,《奥瑟罗》似可排为第一。有一个莎士比亚研究者曾谈到《奥瑟罗》的现实感对当时观众的影响:伦敦一个戏迷为他1609年出生的女儿行洗礼时,给她取名叫苔丝狄蒙娜。司汤达在《拉辛与莎士比亚》一书中也谈到《奥瑟罗》的现实感所产生的影响,1822年8月,巴尔梯摩剧院上演《奥瑟罗》,一个值勤的士兵看到奥瑟罗亲手掐死苔丝狄蒙娜时,不禁大声惊呼:"从来没有听说一个该死的黑人当着我的面杀害一个白种女人!"他举枪射击,打伤了扮演奥瑟罗的演员。

剧作描写的是家庭生活,但通过对貌似琐碎的生活现象的描写,相当深入地揭示了人性中卑劣的一面和美好的一面;剧作把家庭矛盾与社会政治生活密切联系起来,奥瑟罗的家庭悲剧由其部将一手造成,这种构思概括了丰富的社会政治生活内容,其深刻题旨具有时空的超越性。剧作对善良、正直、忠贞、高洁等可贵品格进行了热情的赞美,对虚伪、冷酷、自私、多疑、嫉妒、褊狭等卑劣的品格作了无情的揭露和有力的批判。奥瑟罗与苔丝狄蒙娜所组建的家庭是以夫妻为轴心的,尽管苔丝狄蒙娜的父亲极力反对这桩婚姻,但这层关系对这个家庭并没有构成实际威胁。这个家庭既不是毁于男子负心,也不是毁于女子移情别恋,而是毁于和这个家庭关系密切的"友人"设下的圈套。设圈套的伊阿古具有褊狭、多疑、嫉妒、冷酷、虚伪等多重卑劣品性,恶性膨胀的个人欲望和过于强烈的嫉妒心使其良知泯灭。伊阿古之所以恨凯西奥和奥瑟罗,主要是因为奥瑟罗把副将的职位给了凯西奥,而他又非常想得到这个职位;其次是因为他怀疑凯西奥和奥瑟罗都与他的妻子通奸,而这种怀疑是完全没有根据的,是典型的以小人之心度君子之腹;再次是在伊阿古等人看来,威尼斯贵族少女与黑人军官的婚姻是违背常理的,不会持久的。伊阿古的疯狂报复之所以获得成功,与其善于以假面示人、骗取信任也有很大的关系。尽管奥瑟罗没有把副将的职位给伊阿古,但奥瑟罗对伊阿古是非常信任的,他根本就不会想到"老实""正直"的伊阿古

[①] 参见〔苏〕阿尼克斯特著,安国梁译:《莎士比亚传》,中国戏剧出版社1984年版,第260—266页。

会设圈套害他。伊阿古对凯西奥的陷害是非常恶毒的,但这种陷害却以热情关心的面目出现,致使不断受害的凯西奥总把伊阿古当做知心朋友。苔丝狄蒙娜完全是伊阿古害死的,可一直到死,她都是把伊阿古当做好朋友的,奥瑟罗怒骂她"娼妇"之后,她还把伊阿古找来向他讨教——奥瑟罗为何起疑,她如何才能恢复同丈夫的亲密关系。罗德利哥是伊阿古进行报复的工具,尽管伊阿古口惠而实不至,但罗德利哥还是一直把得到苔丝狄蒙娜的希望寄托在他身上,等到伊阿古花光了他所有的钱,他才感觉受骗了,然而伊阿古稍作鼓动,罗德利哥便又替他卖命去了。就连伊阿古的妻子也一直到悲剧发生之后才识破丈夫的真面目。卑劣的品性使伊阿古丧失了起码的人性,他几乎恨所有的人,最后竟向自己的妻子举起了罪恶的剑,他想置别人于死地,最后是毁灭了自己。伊阿古的行为很难用一般的生活准则去加以解释,他已近乎变态。在现实生活中,这种口蜜腹剑、善于伪装、心理极其阴暗的小人虽然不多,但并非绝无仅有。

《奥瑟罗》对卑劣人性的揭露与批判不只是通过伊阿古形象的塑造来完成的,奥瑟罗、罗德利哥等形象的塑造从不同侧面深化了这一题旨。奥瑟罗是英勇、正直、单纯的将军,但却成了部将伊阿古手中的牵线木偶,是他亲手杀死了圣洁忠贞的妻子苔丝狄蒙娜,毁了自己的幸福家庭与美满婚姻。伊阿古的阴谋之所以能得逞,根子还在于奥瑟罗的轻信、易怒和过于强烈的羞耻心,伊阿古正是利用了奥瑟罗性格中的缺陷、弱点,才使他落入圈套的。由于受强烈羞耻心的控制,奥瑟罗完全听不进苔丝狄蒙娜的解释,否则,悲剧就可以避免。奥瑟罗"轻信"的心理内容是他的自卑意识。黑人娶白人妻子在当时被认为是"高攀",是不正常的,连奥瑟罗本人也难以逃脱这种社会偏见的控制,他思想深处的强烈自卑感导致他"清明的理智"被"血气"所蒙蔽。奥瑟罗是典型的悲剧人物,他具有美好的品格和卓越的才能,但由于性格中的弱点与缺陷被人利用,而亲手制造了自己的悲剧。当他发现自己的过错之后,勇敢地承担责任,以惨烈的"自裁"把悲苦升华为壮丽与崇高。这个悲剧形象是值得古往今来的人们同情和深长思之的。奥瑟罗的形象也折射出当时英国也和中国一样有贞洁高于生命、肉欲导致灭亡的观念,如果苔丝狄蒙娜真的与人有奸,奥瑟罗杀死她似乎也就是正当的了,剧中人几乎都是这么看的。罗德利哥之所以被伊阿古长期利用,除了愚昧之外,关键在于他太自私。为了达到占有苔丝狄蒙娜的目的,什么罪恶勾当他都去干,如果没有这个良知泯灭的可怜虫,伊阿古的阴谋也是难以得逞的。

《奥瑟罗》的戏剧冲突强烈而集中,既能为传达题旨、塑造人物服务,又有很高的可信度,因而具有很强的艺术吸引力。剧作一开头就把观众带进戏剧冲突之中,一直梦想得到苔丝狄蒙娜的威尼斯绅士罗德利哥听说苔丝狄蒙娜突然与黑人将军奥瑟罗秘密结婚,急忙找替他"帮忙"的朋友伊阿古扯皮,伊阿古则要罗德利哥与他一起去找苔丝狄蒙娜的父亲,企图通过这位蒙在鼓里的元老给奥瑟罗一点颜色瞧瞧,以发泄其屈居人下的不满。进戏快,简单几笔就营造了颇具吸引力的戏剧情境,紧扣矛盾主线,既能让人饶有兴趣地往下看,又难以预料事情将如何发展。第一个回合伊阿古失败了,但其面目并未暴露,这就为下一个回合埋下了伏笔;紧接着,伊阿古通过罗德利哥制造事端,惊动奥瑟罗,致使凯西奥被免职,然后伊阿古主动去"关心"凯西奥,让他去找奥瑟罗的夫人,求她在奥瑟罗面前说情,这又为下一回合埋下伏笔;伊阿古利用奥瑟罗轻信、多疑、易怒等弱点,设下圈套,致使奥瑟罗把爱妻活活掐死,实现了对奥瑟罗的疯狂报复。戏剧冲突一环扣一环,针线紧密,铺垫充分,高潮突出,真的是惊心动魄,令人称奇。剧中错综复杂的矛盾冲突非常独特,难以在其他作品中见到,但又十分可信,经得起反复推敲,因为它是社会生活的提炼,并非向壁虚构,符合生活的逻辑。

《奥瑟罗》的人物形象鲜明突出,这与剧作家高超的语言功力是分不开的。剧作的语言既要承担叙述剧情的任务,更要承担表现人物个性的重任。《奥瑟罗》的语言很好地处理了这二者的关系,极见功力。这里仅列举一段台词,以观其概:

> 只是为了这一个原因,只是为了这一个原因,我的灵魂!纯洁的星星啊,不要让我向你们说出它的名字!只是为了这一个原因……可是我不愿溅她的血,也不愿毁伤她那比白雪更皎洁、比石膏更腻滑的肌肤。可是她不能不死,否则她将要陷害更多的男子。让我熄灭了这一盏灯,然后我就熄灭你的生命的火焰。融融的灯光啊,我把你吹熄以后,要是我心生后悔,仍旧可以把你重新点亮;可是你,造化最精美的形象啊,你的火焰一旦熄灭,我不知道什么地方有那天上的神火,能够燃起你的原来的光彩!我摘下了蔷薇,就不能再给它已失的生机,只好让它枯萎凋谢;当它还在枝头的时候,我要嗅一嗅它的芳香。(吻苔丝狄蒙娜)啊,甘美的气息!你几乎诱动公道的心,使她折断她的利剑了!再一个吻,再一个吻。愿你到死都是这样;我要杀死你,然后再爱你。再一个吻,这是最后的一吻了;这样销魂,却又是这样无比的惨痛!我

必须哭泣,然而这些是无情的眼泪。这一阵阵悲伤是神圣的,因为它要惩罚的正是它最疼爱的。她醒来了。①

这是奥瑟罗将要掐死苔丝狄蒙娜之前的一段心理独白,它不仅交代了时间、环境——晚上,卧室里有一盏点亮的灯,同时也交代了故事的发展过程——奥瑟罗进卧室时,苔丝狄蒙娜已睡着,奥瑟罗打量床上美丽的妻子,想到自己将要毁灭她,心里颇不平静。不多时,苔丝狄蒙娜醒来了。更为重要的是,这段台词揭示了奥瑟罗丰富的内心世界,表现了人物独特的个性:是轻信、易怒以及过于强烈的道德情感——贞洁高于生命的道德观念和妻子对自己不忠的羞耻感,使他落入圈套而难以自拔,即将成为凶手,可他却以为自己是在惩处邪恶。残忍的他原本是高尚、正直、善良、多情的,正是因为如此,他不愿意说出妻子的"罪名"——强烈的羞耻感使他说不出口,不愿意溅她的血、毁伤她的肌肤,她是那么美,那么可爱,善良的他担心生命的火焰熄灭之后不可能重新点燃,可他又不能不让她死,因为她犯下了不可饶恕的"罪行",想到将要毁灭所爱,他感到无比惨痛,忍不住要哭泣。这一场景不仅令我们感到恐惧,也让我们为之动容。

5.《李尔王》解读

(1)剧情梗概

五幕悲剧。不列颠国王李尔老了,打算把国土分给女儿们,以"爱的测试"定分配比例,要她们说出今后将如何爱他。已婚长女高纳里尔和次女里根说,爱父亲胜过爱自己的眼睛,李尔心花怒放;未嫁小女考狄利娅则说,按照名分爱,一分不多,一分不少。李尔甚是不快,要小女修正自己的说法,遭拒。李尔气恼,把准备给小女的国土也分给了她两个姐姐,自己则由她们按月轮流供养。被遗弃的考狄利娅跟随她的追求者——法国国王到法国去。大臣肯特伯爵犯颜直谏,李尔不听,且将肯特逐出。

大臣葛罗斯特有爱德伽和比爱德伽稍小的私生子爱德蒙两个儿子。爱德蒙为击败爱德伽获得继承权,捏造了一封爱德伽写给他的信,信上说,父亲已老,应把财产交儿子管理。爱德蒙故意让父亲看到此信,轻信的葛罗斯特对爱德伽大为恼火。爱德蒙又对哥哥造谣说,父亲要暗算他,爱德伽也信以为真。

① 〔英〕莎士比亚著,朱生豪译,方平校:《奥瑟罗》,见〔英〕莎士比亚著,朱生豪等译:《莎士比亚全集》第9册,人民文学出版社1978年版,第388页。

李尔先由长女供养,她很冷淡,把父王的百名卫士砍去一半。李尔相信二女儿是孝顺的,打算提前投奔她。被放逐的肯特仍然爱戴李尔,改变容貌后又投奔李尔为仆,李尔派他先去通知里根。

爱德蒙听说里根和丈夫康华尔公爵马上要来找父亲,劝爱德伽赶快逃走,说是有人把他的藏身处告诉父亲了,父亲要来抓他。爱德伽急忙逃离。爱德蒙割破手臂大声呼救,葛罗斯特带领仆人赶来,爱德蒙谎称哥哥胁迫他同谋杀父,因他拒绝,爱德伽将他刺伤后逃离。康华尔称赞爱德蒙深明大义,表示要重用他。葛罗斯特则称赞爱德蒙孝顺,表示要把继承权给他,同时要康华尔公爵通缉爱德伽。里根说,她到这儿来是想请葛罗斯特帮忙拿主意,父亲和姐姐闹矛盾,现都派了使者来。

送信的肯特一去不回,李尔找上门来,发现肯特被里根夫妇拘禁。李尔强压怒火,终于等来了迟迟不肯见他的二女儿和女婿。他诉说大女儿的不孝,里根却要他回大女儿那儿去赔不是,住满一月后才能到她这儿来,并且只能带 25 个卫士。这时,大女儿赶来了,李尔说,你还允许我保留 50 名卫士,我还是跟你回去。大女儿说,家里有仆人侍候您,卫士是多余的,二女儿也立即附和。李尔精神错乱,来到旷野,在暴风雨中狂奔,只有肯特、弄人等跟着他。葛罗斯特告诉爱德蒙,他同情李尔,他接到一封信,得知为国王复仇的法国军队已在路上了,他还获悉有人要谋害李尔,决定冒险去找老主人。葛罗斯特刚走,爱德蒙立即拿这封信去向康华尔告密,康华尔削去葛罗斯特的爵位,封爱德蒙为伯爵。

葛罗斯特找到荒野中的李尔,李尔身边除肯特等人外,多了一个叫汤姆的疯子,其实,他就是爱德伽,但葛罗斯特却不认得儿子了。葛罗斯特要肯特等人立即将李尔送往多佛,那儿有人保护他。李尔一行刚离开,里根夫妇就把葛罗斯特抓走,挖去他的双眼,葛罗斯特的一位仆人见主人惨遭毒手,拔剑刺伤康华尔。葛罗斯特呼唤儿子爱德蒙替他报仇。里根告诉他,正是爱德蒙告发了他,葛罗斯特这才明白爱德伽是冤枉的。

装疯的爱德伽在旷野遇到被挖去双眼的父亲,但没有立即相认。葛罗斯特请"疯子"带他去多佛。在那里,他们和李尔相遇。远嫁法国的考狄利娅带领法国军队在多佛登陆为李尔伸张正义,李尔见到小女儿,病情有所缓解。康华尔被刺伤后很快就死了,里根和爱德蒙一起带领英国军队来多佛与法国军队作战,高纳里尔和奥本尼也来了。考狄利娅战败被俘,爱德蒙根据里根的意图,派人将她杀害。爱德伽揭露了爱德蒙的真面目,两人决斗,

爱德蒙受伤,不久死去。与里根争夺爱德蒙的高纳里尔毒死妹妹后自杀。追随李尔的"傻瓜"也被爱德蒙等杀害,精神错乱的李尔抱着小女儿的尸体倒地身亡。

(2)解析

《李尔王》的本事最早见于12世纪的《不列颠诸王本纪》,16世纪的《英格兰·苏格兰·爱尔兰编年史》中亦有叙述。但莎翁的《李尔王》是根据16世纪90年代伦敦上演的悲剧《李尔王和他的三个女儿的真实编年史》改编而成的,其中,葛罗斯特及其两个儿子的情节,取材于腓力普·锡德尼的传奇《阿卡狄亚》。①

《李尔王》描写国王和大臣的家庭悲剧,通过描写家庭人伦关系的崩溃表现社会政治生活的失衡,不仅反映了资本主义原始积累时期道德沦丧、社会混乱的状况,同时也说明社会秩序的恢复,有待于正常的人伦关系的建立,而正常的人伦关系的建立,需要多方的共同努力,从而深化和丰富了悲剧的题旨。

李尔和葛罗斯特的悲剧都是他们所深爱的子女一手造成的,这不仅仅是因为他们的子女利欲熏心、不讲孝道,与做父亲的昏聩糊涂、迷失本性也大有关系。李尔和葛罗斯特或喜欢听甜言蜜语,或崇拜过度报复,或盲目轻信,这使得他们在顺境中失去了正常的判断能力,是非不辨,遇事处置失当,做出遗弃或追杀真正孝顺的子女、驱逐忠诚正直大臣的蠢事。李尔和葛罗斯特的悲惨遭遇在一定意义上可以说是自食其果,也就是说,他们所拥有的权势使他们迷失了人的本性,造成了他们的人格缺陷或扭曲,破坏了正常的人伦关系,导致了亲情泯灭、社会混乱。这说明重建人伦秩序虽然是东西方的共同话语,但倡导"平等"的西方与强调"父为子纲"的中国古代在如何言说这一话语以及对这一话语具体内涵的阐释上,又是有所不同的。我国古典戏曲、小说通常从要求处于人子之位的晚辈恪守孝道来实现长幼关系的和谐,而西方戏剧多从长幼双方着眼来思考这一问题。李尔、葛罗斯特家庭人伦关系的破坏虽然与其子女忤逆不孝有关,但作为父亲的他们也是难辞其咎的。《李尔王》对居于父位的李尔、葛罗斯特虽有同情,但对于他们昏聩糊涂、人性迷失的谴责也是相当严厉的。这一点在《哈姆莱特》《奥瑟罗》

① 参见何其莘著:《英国戏剧史》,译林出版社1999年版,第110页。同时还参阅〔苏〕阿尼克斯特著,安国梁译:《莎士比亚传》,中国戏剧出版社1984年版,第260—266页。

等剧作中同样得到了生动的反映。这与"天下无不是之父母""子不言父过"的伦理价值观是不太相同的。

《李尔王》对贪欲的巨大危害作了深刻的揭示。难以填满的贪欲不只毁灭亲情,而且扭曲人性,最终导致自己的毁灭和社会动荡。高纳里尔、里根、爱德蒙等人物形象体现了这一题旨。剧作不只是通过不同的两个家庭相类似的遭遇来强调悲剧的普遍意义,而且还通过对父女、父子、夫妻、情侣、姐妹、兄弟、君臣、同僚、主仆等多重人伦关系的描写,涵容丰富的社会生活内容,强调悲剧的普遍意义。剧作不单是惩恶扬善,而是对理家与治国、亲情与人生、物欲与社会正义、真诚与虚伪等诸多问题作哲理性的思考,赋予剧作以思索品格,这不仅反映了资本主义原始积累时期道德沦丧的现实以及剧作家的忧虑,而且烛照灵魂、拷问人性,使剧作具有超越时空的普遍意义。

《李尔王》的人物形象塑造取得了重要成就,绝大多数人物富有鲜明突出的个性。李尔与葛罗斯特虽有相类似的遭遇,都是性格复杂而且有明显性格发展的人物,但并不雷同;同样是不孝的"逆子",爱德蒙与里根两姐妹不同,姐姐高纳里尔与妹妹里根也不一样;同样是"孝子",考狄利娅与爱德伽也面目迥异。

在四大悲剧中,《李尔王》的情节结构是最为复杂的,头绪繁多、枝蔓横生却并不散乱。除李尔与其三个女儿的纠葛这条主线之外,剧中还有葛罗斯特与其两个儿子(父与子)、李尔与肯特伯爵(君与臣)、李尔与"傻瓜"(君与臣)、高纳里尔和里根与考狄利娅(姐与妹)、爱德蒙与爱德伽(弟与兄)、高纳里尔和里根与爱德蒙(情人与情人)、高纳里尔与丈夫奥本尼(妻与夫)、葛罗斯特与康华尔(大臣与大臣)等多条副线,因这些副线与主线能很好地交织在一起,不断推动剧情发展,凸现人物性格,故增强了悲剧的感染力。

6.《麦克白》解读

(1)剧情梗概

五幕悲剧。苏格兰大将麦克白是国王邓肯的表弟,他和班柯大将一起率队伍击退挪威入侵者,凯旋途中遇三女巫。女巫预言麦克白将要升为考特爵士,而且是未来的君王;又说班柯的子孙将要君临一国。麦克白将信将疑之际,国王派来的使者宣布麦克白为考特爵士。麦克白认为女巫的预言既然有的开始应验,那班柯的子孙成为君王并非完全不可能。

国王对麦克白褒奖有加,同时宣布,立长子马尔康为储君,野心已盛的麦克白甚为不快,顿生搬掉这块挡道之石的恶念。不久,国王率两个王子及

班柯等重臣到麦克白的领地巡幸,麦克白的夫人鼓动犹豫不决的丈夫趁机暗杀邓肯,以便早日实现当国王的梦想。她用下了麻药的酒把邓肯和他的卫兵灌醉,麦克白将熟睡的国王杀害后,把带血的刀放在两名昏睡的卫兵枕下,又把死者的血涂在他们脸上,造成卫兵谋杀国王的假象。

次日,大臣们发现国王被害,大惊失色。两名卫士刚被惊醒,混在人群中的麦克白急忙将他们杀死。麦克白夫人也跑进国王卧室,装模作样地差一点儿"晕倒"。两个王子认为,躲在暗处的凶手不会放过他们,于是,一个逃往英格兰,另一个逃往爱尔兰。苏格兰很快流传这样的说法:两个王子指使卫兵刺杀了国王,畏罪潜逃。

麦克白如愿以偿当上了国王。班柯怀疑麦克白的富贵是靠不正当手段获得的。班柯的子孙将君临一国的预言一直是麦克白的一块心病。麦克白收买杀手,准备暗杀班柯。一天晚上,麦克白大宴群臣,邀请班柯赴宴,班柯携子弗里恩斯刚一露面,杀手猛扑上去,班柯被刺死,弗里恩斯得以逃脱。宴会上的麦克白得知班柯已死,兴奋不已,但听说班柯之子逃脱,又深感恐惧。这时,班柯的鬼魂坐在麦克白的座位上,麦克白惊恐万状,对座位上的鬼魂说:"你不能说这是我干的事;别这样对我摇着你的染着血的头发。"大臣们见麦克白对着一个空座位讲出这样的话来,感到莫名其妙,麦克白夫人为了遮掩真相,说麦克白从小就有这种毛病。班柯的鬼魂离开片刻后又回到了座位上,麦克白又惊恐万状地与鬼魂讲话,众人愕然。鬼魂隐去后,宴会草草收场。

大臣麦克德夫拒绝参加麦克白的宴会,麦克白正准备惩治他,可他已逃往英格兰。麦克白大怒,派杀手去暗杀了麦克德夫的妻儿。英格兰大将西华德是马尔康的叔父,他带领英格兰军队讨伐麦克白,苏格兰人拍手称快。麦克白夫人一直生活在惊恐之中,夜晚经常起来梦游,不停地擦洗手上的"血迹",不久死去。麦克白战败被杀,邓肯之子马尔康登上了苏格兰王位。

(2)解析

《麦克白》根据苏格兰贵族杀害国王篡位的历史故事改编而成。学界多数人认为,其水平在莎翁的"四大悲剧"中居于末位。有学者指出,此剧是在环球剧院上演悲剧《高利》引起英王室不满的情况下由莎翁赶写出来以讨好英王室的,主要剧情以及不少台词均取自背景材料,缺乏提炼。① 但

① 参见何其莘著:《英国戏剧史》,译林出版社1999年版,第116页。

从此剧的题旨来看,其创作动机恐怕并非单纯为了讨好英王室。当时,英国剧坛上有不少剧作塑造野心勃勃、心狠手辣的野心家形象,通过这类人物表达人文主义者的社会政治理想。莎士比亚的《麦克白》是这类剧作中的一部。

按照亚理斯多德的悲剧定义,悲剧主人公应是"好人"(具有正面人物的素质),可麦克白却是一个大坏蛋,他为了自己的利益,疯狂地杀人,残暴到了极点,这种反面人物的灭亡只会大快人心,而不大可能引起人们的同情,更不大可能激发崇高感,因此,《麦克白》与悲剧的性质是不相符的。也有学者认为,麦克白由于受女巫的引诱,由一个功勋卓著的将军逐步蜕变为无恶不作的坏人,他的毁灭可以引起人们一定的同情,麦克白这一形象大体符合悲剧人物的要求,《麦克白》仍然是悲剧。

由于麦克白的野心萌发于女巫的预言,而且女巫在剧中多次出现,故许多研究者把目光集中在三个女巫身上。有学者指出,英王詹姆士酷嗜巫术,而且自称是精通魔法的高手,莎士比亚为投其所好设置了女巫这一形象。苏格兰氏族领袖班柯乃詹姆士的远祖,设置这一人物也是为了取悦英王室。[①]

尽管如此,《麦克白》的思想艺术成就仍然是很高的。从思想意义上看,《麦克白》表现了反对暴君、肯定贤明君主的人文主义思想。剧作塑造了具有自私、残忍、褊狭等多种恶劣品质的暴君麦克白的形象。麦克白是一个野心家,他因战功被国王封为地位显赫的考特爵士,可他并不满足,总想登上王位。为了实现这一梦想,不惜用卑鄙手段谋害了对他相当器重的公正、善良的国王——他的表兄邓肯。犯下滔天大罪之后,不敢担当罪责,生怕罪行败露,又接二连三地杀人,因多行不义,麦克白最终被处死,他所篡夺的政权又还给了合法继承人马尔康,怂恿他进行谋杀的麦克白夫人也落得个精神分裂、不治而亡的可耻下场,这一构思体现了莎翁维护王权,重视秩序,反对篡权,反对暴君的立场。麦克白的野心是导致他走向毁灭的罪恶力量,也是苏格兰陷入混乱和苦难的主要原因,这说明剧作家对政治伦理的高度重视,恪守政治道德不仅是政治家走向成功的关键,同时也是一个国家社会安定的重要保证,政治家如果不能恪守政治道德,不仅会身败名裂,而且将给国家和民族带来巨大的灾难。

① 参见〔苏〕阿尼克斯特著,安国梁译:《莎士比亚传》,中国戏剧出版社1984年版,第263—265页。

《麦克白》张扬政治伦理道德,反对弑君篡权、以怨报德,有鲜明的道德化倾向,但与我国古典戏曲、小说部分作品中的正统观念和忠君思想不太相同。莎翁不是从正统观念和忠君思想出发,而是从社会安定和历史进步的角度去观察、表现政权更替,维护的是社会正义和秩序,否定的是个人野心和暴行,这就把道德评判与历史评判结合起来了。

成功塑造野心家麦克白的形象是《麦克白》最重要的艺术成就。麦克白具有独特的个性,其人生经历和精神世界折射出丰富深刻的社会生活内容,触及到恶性膨胀的权势欲对人性的扭曲和灵魂的腐蚀这一重要层面。这一形象丰富了戏剧人物画廊。麦克白夫人的形象也刻画得较为成功,她杀人后的内心恐惧折射出公道与正义的巨大力量。其他人物形象则显得不太突出,不够鲜明。

《麦克白》的场景大多设置在夜间,这不仅强化了悲剧气氛,而且具有象征意义——麦克白的阴暗心理和苏格兰的黑暗统治。女巫与鬼魂是麦克白内心世界的外化,昭示了正义与邪恶的搏击,具有较强的表现力。在莎翁的"四大悲剧"中,《麦克白》的剧情以单纯取胜,主线显得很突出,但剧情的生动性与丰富性不及《哈姆莱特》和《奥瑟罗》。然而,此剧却流传很广,而且演出效果相当好。司汤达就曾指出:"《马克白》在英国和美国每年上演,得到无数的掌声。"①

① 〔法〕司汤达著,王道乾译:《拉辛与莎士比亚》,上海译文出版社1979年版,第9页。

第五章 17世纪的戏剧

17世纪是古典主义戏剧的时代。严谨整饬的古典主义戏剧是对汪洋恣肆的文艺复兴戏剧的反拨,它戴着镣铐跳舞,但其名作却如行云流水,全无拘束之态。《伪君子》《吝啬鬼》等名著在世界舞台上的长期热演使伟大的喜剧作家莫里哀声名远播。

第一节 概述

17世纪戏剧的版图仍然在西部欧洲,但范围有所扩大,除西班牙戏剧继续发展之外,英国戏剧虽然走了下坡路,但还是取得了一些成绩,法国戏剧异军突起,独占鳌头,贵族云集的文化之都巴黎成为欧洲戏剧的中心,意大利戏剧受法国古典主义戏剧的影响,但成就远不足以和法国戏剧相提并论,德国戏剧的幼苗也破土而出。[①] 歌剧的发展和巴罗克文风对舞台的吹拂成为这一时期引人注目的戏剧现象。

代表这一时期戏剧最高水平的是法国古典主义戏剧,但这一时期不只是法国才有戏剧,而且法国也不是只有古典主义戏剧。

一 历史文化背景

17世纪欧洲的政治格局发生了很大的变化,曾经击败西班牙"无敌舰队"、夺得海上霸主地位的英国因清教革命和政局动荡,实力有所削弱。1603年詹姆士登基,标志着曾称雄于世的伊丽莎白时代结束,资产阶级与

① 这一时期的德国戏剧只有诗人格吕菲乌斯(1616—1664)值得一提,故移至下一章《德国戏剧》一节加以介绍。

封建势力的力量对比发生了大的变化，原来依附王权的新兴资产阶级此时强大起来，经常利用国会与国王对抗，迫使国王"出让"部分权力，英国国王与清教徒所控制的国会之间也不断发生激烈冲突。1629年查理一世宣布解散国会。国内的政治局势相当紧张。1640年10月，英国举行新国会选举，资产阶级在选举中获胜，封建王权受到前所未有的限制和打击。1642年8月22日国王的军队向国会宣战，内战爆发，以清教徒为主的克伦威尔派执政，给英国戏剧带来灾难性的后果。他们视戏剧为罪恶渊薮，动用国家机器对戏剧进行打击，关闭剧场，迫使面向大众的戏剧"隐身"私人剧场，成为为少数贵族服务的"小众艺术"。英国的重新崛起是在1688年建立由资产阶级和新贵族所统治的君主立宪政权之后。

17世纪，特别是费利佩三世（1578—1621）、费利佩四世（1605—1665）、卡洛斯二世（1661—1700）统治期间，曾经意气风发、蒸蒸日上的欧洲霸主西班牙也明显衰落了。这一时期的西班牙被天主教教会所控制，政治腐败，统治者不断发动侵略战争，均以失败告终，国内分崩离析，武装起义此起彼伏，政治、经济、文化全面滑坡，国际地位一落千丈。

17世纪的西班牙戏剧得到宫廷的扶植，主要剧作家卡尔德隆等实际上大多是宫廷剧作家。1633年王宫大剧院建成，为宫廷剧作家们提供了很好的用武之地，促进了西班牙戏剧的繁荣，但卡洛斯二世即位后曾一度禁止演戏，势力强大的教会也几次强行关闭大众剧场，这使西班牙戏剧的发展受挫。

17世纪的欧洲巴罗克文风弥漫，法国、英国、意大利都受到它的影响。这一风格也影响了西班牙的文学创作，戏剧的文本创作和舞台表演也受到影响。巴罗克之风于17世纪之初就吹到了西班牙，热衷于运用奇特比喻和夸张语汇的诗人贡戈拉（1561—1627）被视为西班牙巴罗克文学的开创者和典型代表，但因当时人文主义思潮力量强大，以夸饰主义悦人的西班牙巴罗克文风势头不振。塞万提斯、维加等巨匠去世之后，巴罗克文风对西班牙文艺的影响与日俱增，这一时期的西班牙戏剧自莫能外，卡尔德隆的戏剧创作就染上了巴罗克色彩。

西班牙的宗教势力强大，教会对文艺复兴运动进行了顽强的抵抗。17世纪30年代以后，宗教势力有所抬头，基督教对戏剧的渗透也明显增强，宗教成为剧作家解读社会生活的一个重要视角，有不少剧作家既写世俗戏剧，也写宗教剧，张扬基督教教义，这使得宗教剧成为17世纪西班牙戏剧的一

个重要类别。

17世纪的德国是欧洲的落后国家,在这一时期,德国诸侯割据,四分五裂,而且发生了持续30年之久的惨烈战争,人口减少了三分之一,经济遭到毁灭性的破坏,17世纪中叶战争结束,但德国的分裂状态更为严重,国王不敌势力强大的诸侯,经济恢复缓慢,国势衰微。

欧洲17世纪最为强大的国家是封建势力最为强大的法国。文艺复兴运动对法国的影响不是太大。16世纪末,法国结束了混乱分裂的局面,17世纪上半叶,君主专制制度大大强化,政治、经济、军事、文化均得到发展,贵族阶级的"太阳王"路易十四执政时期(1661—1715)法国成为欧洲最为强大的军事大国,不断进行对外扩张,不但威加欧洲,而且触角伸向亚洲和北美的大片土地,这一霸主地位一直到路易十四的曾孙路易十五继位之后才被英国夺走。

古典主义戏剧之所以在法国走向辉煌,是因为从17世纪初开始,经历了长期战乱的法国终于结束了战争(对意大利的侵略战争持续了65年,紧接着便是国内大贵族发动的持续三十多年争权夺利的宗教战争),枢机主教黎世留出任路易十三的首相后,致力于专制王权的强化,很快把法国变成了一个统一的等级君主制的典型国家。君主专制制度是封建制度,但由于它结束了封建割据的分散局面,在一定程度上代表着秩序,把国家利益置于教会利益之上,有力地打击了国内的封建大贵族,剥夺了他们的政治、经济和军事特权,奖励工商业的政策有利于新兴资产阶级的发展,起过一定的进步作用。当时资产阶级的力量还不够强大,尚无控制中央政权的欲望,只是想利用强有力的王权来与贵族阶级抗衡,故拥护王权和开明的封建君主;封建专制王权则需要利用新兴的资产阶级来巩固自己的统治。古典主义正是法国资产阶级向专制王权妥协的产物。

古典主义的推行与由封建王权所控制的法兰西学院对文化、艺术的强力干预有很大关系。1635年法国成立了由首相直接控制的法兰西学院(亦称法兰西学士院),由王室豢养一批知名文人,通过他们发表评论对文化艺术进行干预。法兰西学院院士夏普兰于1638年针对高乃依的悲剧《熙德》发表《法兰西学士院关于〈熙德〉的感想》就是王权干预戏剧创作的一个典型例证,这种来自官方的干预迫使戏剧作家不得不遵从"永久不变的法则"——"三一律"。

法国古典主义戏剧的繁荣与欧洲特别是法国"唯理论"哲学的盛行也

是大有关系的。勒奈·笛卡儿(1596—1650)在《哲学原理》《形而上学的哲学沉思》《论心灵的各种感情》《方法谈》等著作中针对经验论和神灵启示论提出,单靠感觉经验和神启无法正确地认识事物,而必须依靠"自然之光",也就是人的理性,去寻求可靠的知识。他主张把现存的一切感觉、观念都当做靠不住的东西"普遍加以怀疑",只有经过理性的严格检验才能确定其能否成立或者是否可靠。这一理论当时在法国产生了很大影响。"理性主义"显然具有反宗教神学的意义,它对于高扬理性的古典主义戏剧的形成和发展发生了深刻影响。

服务于宫廷和贵族的古典主义戏剧的繁荣与法国专制王权的强化、资本主义工商业的发展和理性主义哲学的流行均有一定关系,同时,与16世纪以来,法国贵族崇尚在沙龙里讨论文学、朗诵诗歌的风气以及法国宫廷喜爱演剧,提倡、奖励艺术的传统也有一定关系。到剧院看戏不仅是一种娱乐,而且和到沙龙去讨论艺术一样,是一种重要的社交形式,也是身份、地位的象征,因此,观众大多盛装出席,倾心欣赏,尊重艺术家的劳动。这一传统对后世欧洲的戏剧观赏乃至整个艺术欣赏活动产生了积极影响。

二 主要形态及蕴涵

17世纪的戏剧包含三种主要形态,一是古典主义戏剧,二是文艺复兴戏剧,三是宗教剧。这三种戏剧的形态及蕴涵是不太相同的。

法国古典主义戏剧继承了法国中世纪宫廷文学为宫廷和贵族服务的传统,但与中世纪戏剧多脱离现实的倾向不同,它关注现实生活,特别是社会政治斗争和上流社会的爱情与婚姻,描写王公贵族,刻画爱国忠君、具有自我牺牲精神的英雄形象,其中不乏具有刚毅品格的女性。有的剧作揭露宫廷阴谋和野蛮杀戮,反对争权夺利,赞美合乎理性的君主政权,宣扬忠君爱国思想。有些剧作反对暴君政治,揭露暴君的罪恶,甚至肯定人民对暴君的反抗,具有人文主义精神。与我国古代戏曲中"借儿女情多写风云气长"的剧作《浣纱记》《桃花扇》《长生殿》等相似,法国古典主义戏剧,尤其是悲剧,往往借宫廷或贵族的爱情纠葛写政治风云变幻。在表现向度上,古典主义戏剧以张扬理性为最高目标,有些作品贬斥"自私的情欲",肯定封建贵族的责任观念和荣誉感,这一取向与张扬情欲的文艺复兴戏剧又判然有别,与18世纪启蒙主义戏剧所宣扬的理性也有所不同。古典主义戏剧所宣扬的理性实际上是牺牲个人利益服从国家利益,它是力量弱小的资产阶级依

附封建王权、向贵族妥协的产物,而启蒙主义戏剧所肯定的理性,是强大起来了的资产阶级反封建、反宗教的思想体系。还有一些剧作,主要是一部分喜剧,和文艺复兴时期的戏剧相似,描写市井生活,凸显仆人形象,张扬情欲,歌颂市民的爱情,反对封建束缚和宗教禁欲主义,揭露贵族阶级的腐朽和新兴资产阶级的自私、冷酷,批判封建教会,鞭挞伪君子和吝啬鬼,有人文主义的思想蕴涵。例如,莫里哀的喜剧就大多如此。从所遵从的艺术规范来看,莫里哀虽然也属于古典主义戏剧家,但他的喜剧继承了法国中世纪笑剧的传统,并非仅仅服务于宫廷,不少剧作具有市民趣味。

从思想与社会生活蕴涵的角度看,17世纪的西班牙戏剧、德国戏剧和17世纪前期的英国戏剧虽然有不小的差别,但大体上都可以划归文艺复兴戏剧的范围,在思想取向和社会生活蕴涵上与文艺复兴鼎盛期的戏剧有相同之处,但也存在一些差别。

反对神性和封建束缚,肯定人的正常情感与合理欲望、仍然是这一时期文艺复兴戏剧的重要主题,自由爱情是许多剧作都乐于描写的主要对象。例如,英国德克的《鞋匠的节日》就是例证。此剧对封建等级观念进行了抨击,赞美纯洁而自由的爱情。西班牙的《熙德的青年时代》也肯定了贵族青年熙德与希梅娜的真挚爱情。

揭露和批判资产阶级新贵敲骨吸髓的贪欲和贵族社会的腐朽没落是这一时期文艺复兴戏剧的又一重要内容,英国马辛杰的《偿还旧债的新方法》、韦伯斯特的《马尔菲公爵夫人》,西班牙阿拉尔孔的《可疑的真情》、莫利纳的《塞维利亚的嘲弄者》等都揭露了贵族的腐朽没落和无耻。17世纪后期的英国戏剧虽然在表现形式上受到了古典主义"三一律"的影响,但在思想蕴涵上却与法国古典主义戏剧不太相同,它不是重在表现贵族在情感与理智上的冲突,强调以理胜情,而是以都市上流社会在爱情婚姻方面的不良风尚和生活图景为描写对象,歌颂纯洁的爱情,揭露旧贵族和资产阶级新贵腐朽没落的生活方式和不良习气。

与文艺复兴鼎盛期的戏剧一味张扬情欲有所不同,17世纪的文艺复兴戏剧在肯定人的正常情感与合理欲望、歌颂真挚纯洁爱情的同时,也有剧作家从道德和宗教角度对纵欲之风作出反思和回应,最著之例是西班牙的喜剧《塞维利亚的嘲弄者》。剧中的贵族子弟唐璜(堂胡安)是一个行为放荡、寻芳猎艳、玩弄女性的花花公子,他先后欺骗并玷污了四个女性,手段极其卑鄙、恶劣,最后被阴火烧死,这表明了剧作家对其禽兽之行的厌恶。卡尔

德隆的《人生如梦》也借助人生如梦的宗教智慧对王子的恣情纵欲行为有所劝惩。英国的风俗喜剧《以爱还爱》等在歌颂真挚爱情的同时对纵欲胡为的上流社会进行了抨击。

由于受到巴罗克文风的影响,与文艺复兴鼎盛期相比,这一时期的戏剧在反映现实生活方面有所退步,有些剧作,特别是西班牙的部分剧作,并不是取材于现实生活,虽然不能说它们都是脱离现实的,但剧作把笔触深入人物的内心世界,重视传达带有神秘色彩的内心体验,所描绘的生活图景与现实终隔一层。

即使是在文艺复兴的鼎盛时期,宗教剧的创作和演出也没有完全停止,17世纪就更是如此。西班牙人文主义剧作家维加写了几十部宗教剧;莫利纳也是既写世俗剧,又写宗教剧,他所创作的宗教剧《不信上帝而被打入地狱的人》狂热地宣扬了基督教信仰;阿梅斯夸有宗教剧《魔鬼的奴隶》;卡尔德隆创作了七十多部宗教剧,比较著名的有《神奇的魔法师》《对十字架的崇拜》等,三幕宗教剧《神奇的魔法师》被马克思誉为"天主教的浮士德"。意大利著名喜剧演员兼剧作家安德列依尼撰写了《亚当》《玛达莱娜》等宣扬圣徒事迹和基督教教义的剧作。德国歌剧作家许茨的《复活节清唱剧》也可以说是宗教剧。法国古典主义悲剧作家高乃依本来就是天主教信徒,他的悲剧《波利厄克特》歌颂基督徒的殉教精神。拉辛也从《圣经》中选材,创作了悲剧《阿达莉》,此剧也有浓重的宗教色彩。反对古典主义的剧作家中有的也热衷于创作宗教剧,例如,法兰西学院首任院长、散文、小说作家兼剧作家德马雷(1595—1676)并不赞同古典主义,他以《幻觉者》等宗教剧狂热宣扬基督教教义。这一时期的宗教剧与中世纪的宗教剧又有所不同,相当一部分宗教剧有世俗化倾向,在宣扬基督教教义的同时,也关注世俗生活,有的剧作甚至杂有爱情描写。

三 艺术特色

对17世纪戏剧艺术特色发生重大影响的时代性因素有二:一是古典主义思潮,二是巴罗克文风。

古典主义戏剧以古希腊、古罗马戏剧为楷模,为恢复其严谨、整饬的风格,在艺术形式上以遵守"三一律"为主要标志。所谓"三一律",是指戏剧创作必须遵循动作(事件)、地点、时间完整一致的规则,也就是说,每剧只能描写一个单一的事件,事件只能发生在一个地点,并且只能在一天之内结

束。故又称"三整一律"。

古典主义戏剧理论家为了强化"三一律"的神圣性,把它说成是古典戏剧——古希腊、古罗马戏剧的规则。亚理士多德在《诗学》第五章中曾经说过:"就长短而论,悲剧力图以太阳的一周为限。"本来这是指古希腊悲剧竞赛会通常在一个白天举行,但古希腊悲剧大多是独幕剧,剧情在一个地点展开,剧情的时间跨度大多不超过一天,因此文艺复兴时期意大利两位研究古代戏剧理论的学者钦提奥和卡斯特尔维屈罗都把它解释成行动、地点、时间的"一致"。钦提奥在《论传奇体叙事诗》中说:"亚理士多德心目中的诗是用单一情节为纲的。"(钦提奥本人认为这种情节模式并不适用于传奇体叙事诗)卡斯特尔维屈罗在《亚理士多德〈诗学〉的诠释》中说:"表演的时间和所表演的事件的时间,必须严格地相一致……事件的地点必须不变,不但只限于一个城市或者一所房屋,而且必须真正限于一个单一的地点,并以一个人能看见的为范围。"又说:"悲剧应当以这样的事件为主题:它是在一个极其有限的地点范围之内和极其有限的时间范围之内发生的,就是说,这个地点和时间就是表演这个事件的演员们所占用的表演地点和时间;它不可在别的地点和别的时间之内发生。""事件的时间应当不超过12小时。"[①]

这些规则在崇尚自由、张扬个性的文艺复兴时期并不为剧作家们所重视,但在17世纪君主专制的法国却逐渐成为大部分剧作家的"金科玉律"。在剧本结构上,古典主义者要求以五幕为标准。这使古典主义戏剧结构严谨整饬,冲突集中,剧情线索单纯。在审美取向上,古典主义戏剧以悲喜分离为尚,悲剧中不许有滑稽成分。因此古典主义作家反对莎士比亚将滑稽美与崇高美混杂在一起的做法。古典主义剧作的人物性格单纯,如莫里哀的剧作,或塑造虚伪的伪君子,或刻画吝啬的悭吝人,典型性是其长,类型化是其短(但并非所有的古典主义剧作都有类型化的缺失),古典主义剧作中的人物性格一般是静止的,亦即自始至终缺少发展变化。

古典主义产生于君主专制时代,为国王效忠、为君主专制的封建王权服务是其艺术宗旨,有一部分剧作的艺术趣味具有贵族性质。"三一律"等创作法则和程式化的舞台表演规范折射出专制主义的文化精神,它要求剧作家不得扬才露己,严格遵从服务于君主专制制度的"统一规范",说到底也

[①] 马奇主编:《西方美学史资料选编》(上卷),上海人民出版社1987年版,第276、283—284页。

就是抑制自己的个性和独创精神。不过,这种相对苛刻的艺术法则统治舞台的时间并不太长,高乃依的悲剧并不完全遵循"三一律",莫里哀就更是多次突破这种法则。所以,被视为古典主义戏剧的剧作并不都符合"三一律",更不是都服务于上流社会。莫里哀有相当多的剧作以上流社会为讽刺对象,服务于市民群众,在艺术旨趣上与启蒙主义戏剧相衔接。尽管"三一律"对戏剧创作的束缚相当严重,但法国古典主义戏剧却取得了很高的成就。这是因为,"三一律"反映了戏剧高度集中的属性,尽管它对剧作家是一种严重的束缚,但如果剧作家一旦掌握了它,它有可能变成表现的利器,创造出艺术的奇迹。这与我国古代曲律所发挥的历史作用和艺术功能相似。

巴罗克(baroque)一词源于葡萄牙语 barroco,意为"不合常规",特指各种外形有瑕疵的珍珠。引入艺术批评之初作为贬义词使用,泛指各种不合常规、稀奇古怪、离经叛道的事物,19 世纪后期才用来指称欧洲 17 世纪广泛流行的一种艺术风格,这种风格在绘画、音乐、建筑、戏剧、文学中均有不太相同的体现。巴罗克风格并不是很统一的,通常是指气势雄伟,庄严高贵,生气勃勃,有动态感,运用强烈对比,长于表现各种强烈感情,不拘一格,敢于突破各种艺术界限,比较重视表现形式的艺术追求和艺术特点。[①]

西方艺术史家把 17 世纪的欧洲艺术史都视为"巴罗克时期",但就戏剧而言,巴罗克色彩较为鲜明的是西班牙戏剧和法国戏剧。巴罗克戏剧在艺术上崇尚强烈的对比(情节、场景)和奇特的比喻、夸张。例如,卡尔德隆的《人生如梦》以"金属的飞鸟"比喻喇叭,以"向岁月的鄙弃投降"状写人的逐渐衰老,以"宣战""开战"比喻求爱,以"过分的重量"比喻年事已高,以"那个极大的危险"比喻女性的魅力;《神奇的魔法师》以"燃烧着的火炬"比喻星星,以"坟墓"比喻子宫,以"天体"比喻心爱的人,以"蓝宝石般的原野"比喻大海。热衷于抒发强烈的感情,有的剧作传达虚无、失落、沮丧的情绪。

巴罗克是一种"覆盖"诸多文艺门类、超越不同文艺思潮的风格类型,对这一时期的文艺复兴戏剧和古典主义戏剧都有影响。例如,西班牙文艺复兴戏剧家卡尔德隆和法国古典主义剧作家罗特鲁等人的部分剧作就都染上了巴罗克色彩。意大利也有巴罗克风格的剧院。例如,1618 年动工兴建、1628 年正式开业的法尔内塞剧院就是典型的巴罗克建筑,其舞台和布景雕绘满眼、铺张扬厉。

① 参见《简明不列颠百科全书》第 1 册,中国大百科全书出版社 1985 年版,第 458 页。

第二节 英国戏剧

莎士比亚的离去带走了英国戏剧的辉煌,但17世纪的英国戏剧并非一片荒芜。

一 发展轨迹

17世纪上半叶的英国戏剧是文艺复兴戏剧的余辉,其思想蕴涵与艺术风格仍未越出文艺复兴戏剧的范围,虽然艺术水准不足以与莎士比亚时代相提并论,但仍有德克、韦伯斯特、马辛杰、福特和雪利等剧作家值得一提。

德克(1572?—1632?)生平事迹不详,据说参加过42部剧作的写作,传世的16部剧作中有11部是与他人合作完成的,代表作是1600年完成的《鞋匠的节日》。这是一部反对门第观念,歌颂纯真爱情的喜剧,剧中的男主人公回头浪子、鞋匠莱西以及女主人公罗斯的父亲、门第观念的维护者伦敦市长奥蒂利爵士的形象较为鲜明。

韦伯斯特(1580—1625?)可能起先做过演员,后来成为剧作家,其卒年一说在1634年。他有8部剧作传世,多为悲剧,其中,《阿皮乌斯和弗吉尼亚》《魔鬼诉案》《马尔菲公爵夫人》《白魔》较为有名。这些剧作在风格上与塞内加的悲剧相近,充满血腥的杀戮,揭露了贵族社会的无耻、阴险、残忍和贪婪。

马辛杰(1583—1640?)是皇家剧团的编剧,[①]他有15部剧作传世,其中悲剧《米兰公爵》《罗马演员》,喜剧《偿还旧债的新方法》《城市太太》,悲喜剧《奴隶》《宫女》等影响较大。这些剧作大多歌颂纯真的爱情,鞭挞贪婪、冷酷的恶德,特别是对原始积累时期资产阶级的贪欲有较为深刻的揭露。

福特(1586—1639?)有《破碎的心》《情人的悲哀》《可惜她是妓女》《珀金·沃贝克》《王后》《高尚与尊贵的幻想》《爱的牺牲》《女士的考验》等剧作传世。这些剧作大多是悲剧,复仇与乱伦是其剧作的重要主题,人们对其成就褒贬不一。

雪利(1596—1666)曾在剑桥就读,接受神职后任中学教师,1624年迁居伦敦后从事戏剧创作,1625年处女作《补习学校》上演,1636年因预防瘟

① 一说马辛杰死于1639年。

疫,伦敦剧院均关闭,雪利赴都柏林任圣沃尔伯格剧院编剧,1640 年返回伦敦接替去世的马辛杰任皇家剧团编剧。他写有多部悲剧和悲喜剧,代表其成就的是揭露伦敦上流社会不良风尚的讽刺喜剧《风趣的美人》和《行乐夫人》,假面剧《和平的胜利》也有一定影响。①

17 世纪下半叶的英国戏剧受到法国古典主义戏剧的影响,值得一提的剧作家是德莱顿(1631—1700)、艾特利吉(1626—1692)、威彻利(1641—1711)和康格里夫(1670—1729)。康格里夫是英国王政复辟时期风俗喜剧的代表性作家,他的创作也受到莫里哀的影响。这一时期影响最大的是宫廷剧作家德莱顿,文学史家将他所处的英国 17 世纪下半叶称为"德莱顿时代"。

二 主要作家作品

(一) 德莱顿(Dryden,John,1631—1700)的戏剧创作

德莱顿 13 岁进入伦敦一所名校读书,19 岁进入剑桥大学三一学院学习,23 岁获剑桥大学文学学士学位,31 岁时被选为英国皇家学会会员,37 岁被封为"桂冠诗人",39 岁被任命为皇家史官。57 岁时因所依附的国王詹姆士二世被国会所发动的政变(史称"光荣革命")推翻,迅速失势,被摘去"桂冠诗人"头衔,从此陷入困顿,晚年靠写作和翻译文学作品为生。69 岁去世。

德莱顿是诗人、文艺评论家和剧作家,他于 1668 年发表的文艺批评论著《论戏剧诗》曾引起文艺理论界的高度重视,他的讽喻诗代表了英国当时诗歌的水平。德莱顿的戏剧创作始于 1663 年,终于 1694 年,总共创作了 30 部剧作,其中有的是歌剧。主要剧作有:《印度皇后》(与其岳父合作)、《印度皇帝》(《印度皇后》之续集)、《残酷的爱》《格拉纳达的征服》(上、下)、《奥伦—蔡比》(以上为英雄诗剧)、《一切为了爱情》(悲剧)、《疯狂的豪侠》《秘密爱情》《摩登婚姻》《修道院的恋情》(以上为喜剧)等。

17 世纪后半叶,法国古典主义戏剧已对英国产生影响,身为宫廷作家的德莱顿也接受了古典主义戏剧的影响,其悲剧多表现理性对情欲的胜利,大体遵循"三一律"。但德莱顿主要接受的是高乃依的影响,有些剧作以和解或圆满为结局。因这类悲剧多刻画英雄人物,以双韵体诗写

① 参见《简明不列颠百科全书》第 8 册,中国大百科全书出版社 1986 年版,第 733 页。

成,故又被称做英雄诗剧,英雄诗剧中水平较高的作品是《奥伦-蔡比》和《格拉纳达的征服》。德莱顿的悲剧有模拟莎士比亚剧作的痕迹,例如,五幕悲剧《一切为了爱情》基本上是根据莎翁的悲剧《安东尼与克莉奥佩特拉》改编的,剧情变化不是很大,但比莎剧要细密一些,增添了文狄乌斯和渥大卫亚要求多拉倍拉设法勾引克莉奥佩特拉、克莉奥佩特拉为引起安东尼的嫉妒夺回爱情而假戏真做的情节,但思想蕴涵并未超出莎翁原作。德莱顿的喜剧风格颇不一致,有的接近闹剧,有的则像正剧,水平较高的是《秘密爱情》和《摩登婚姻》。

(二) 康格里夫(Congreve, William, 1670—1729)的戏剧创作

康格里夫出生于英格兰巴德西,因父亲在爱尔兰驻军供职,康格里夫在爱尔兰读完中学,19岁时毕业于都柏林三一学院,21岁进入伦敦的一家律师协会,但他对法律并不感兴趣,次年发表传奇小说,引起德莱顿的注意。1693年推出第一个剧本,1700年之后,除写过个别歌剧脚本之外,几乎再没有剧作问世。康格里夫也是诗人,有不少诗作,但他是以喜剧创作而闻名于世的。

康格里夫以喜剧创作为主,他的悲剧虽然只有1697年上演的《悼亡的新娘》,但这部剧作却是康格里夫剧作中最受观众欢迎的作品。康格里夫的喜剧主要有:《老光棍》《两面派》《以爱还爱》《如此世道》等,《如此世道》上演时并不是特别受欢迎,但却被认为是康格里夫喜剧中水平最高的作品,被戏剧史家视为英国17世纪风俗喜剧的代表作。

康格里夫的喜剧主要以英国都市上流社会的婚姻爱情生活为描写对象,揭露贵族阶级腐朽的生活方式和不良习气,卖弄风骚的贵夫人、骗钱猎色的花花公子、土里土气的乡下财主是剧中经常出现的人物,剧作的主人公通常是忠于爱情的青年男女,他们的爱情遭遇挫折,但结局是有情人终成眷属。风俗喜剧《以爱还爱》相当集中地体现了这一特点:桑普森爵士的大儿子瓦伦丁与老绅士福尔塞特的侄女安吉莉卡相恋,几经波折之后,终于喜结连理。桑普森反对儿子瓦伦丁与安吉莉卡恋爱,希望安吉莉卡嫁给他自己;福尔塞特是迷信思想严重的老绅士,他不让侄女同瓦伦丁往来,却要傻乎乎的女儿普鲁与桑普森的小儿子班恩结婚;福尔塞特的太太是生性放荡的贵夫人,经常与别的男人勾搭,她为了让自己的妹妹弗雷尔找一个有钱的丈夫,设计破坏福尔塞特的安排,让弗雷尔去诱惑刚从国外归来的班恩;塔特

尔则是寻芳猎艳的花花公子,他对安吉莉卡也垂涎已久,但仍然按照福尔塞特夫人的授意,去向普鲁求爱;福尔塞特与前妻所生的女儿普鲁是个蠢笨的乡下姑娘,她对塔特尔的"求爱"深信不疑……这些人物让我们看到了英国17世纪都市上流社会的精神风貌和生活图景。

康格里夫的喜剧情节错综复杂,登场人物众多,结构精巧,语言生动,喜剧性很强,与法国古典主义喜剧作家莫里哀的风格比较接近,但其剧作的思想蕴涵不足以和莫里哀相比。例如,康格里夫的代表作《如此世道》,写青年绅士麦拉白为了得到蜜拉孟特小姐的爱情,假意追求蜜拉孟特的监护人——姑娘的姑妈威什福特夫人,想以此博得她的好感,再想办法把心上人弄到手。事情被揭穿之后,又编造谎言,说他有一个叔叔是阔佬,一到伦敦就爱上了威什福特夫人,然后派自己的仆人冒充这个本来就不存在的叔叔登门"求婚"。蜜拉孟特是个作风正派,而且很有思想的女孩,她竟也爱着麦拉白。麦拉白的这些"计谋"虽能产生强烈的剧场效果,但对人物形象和剧作的思想性有损害。

第三节　西班牙戏剧

从政治、经济、军事角度看,17世纪的西班牙是衰落了,但17世纪的西班牙戏剧却仍然绽放光芒,继维加之后,还有卡尔德隆等著名剧作家使西班牙"黄金时代"的历史跨度得以向前延伸。

一　发展轨迹

17世纪的西班牙在戏剧领域仍然取得了引人注目的成绩。著名剧作家维加在17世纪生活了35年,他的剧作中有相当一部分诞生于17世纪。维加去世之后,从总体上看,西班牙戏剧是在走下坡路,但与维加同时和维加之后仍有一大批剧作家,主要有:卡斯特罗-贝尔维斯(1569—1631?)、贝莱斯·德·格瓦拉(1579—1644)、鲁伊斯·德·阿拉尔孔(1581—1639)、蒂尔索·德·莫利纳(1583?—1648)、罗哈斯·索里利亚(1607—1648)、佩德罗·卡尔德隆·德·拉·巴尔卡(1600—1681)、莫雷托(1618—1669)等,他们当中的有些人创造了一些好作品,有的还在世界戏剧史上占有一席之地。

卡斯特罗-贝尔维斯是知名度较高的剧作家,其剧作有的是根据塞万提斯的小说改编的,有的则取材于歌谣和历史故事。大约在1599年前后推出

的历史剧《熙德的青年时代》(两幕喜剧)是卡斯特罗的代表作,此剧成功地塑造了西班牙民族英雄熙德(罗德里哥)的形象,法国古典主义悲剧家高乃依以之为蓝本,创作了悲剧《熙德》。此外,描写不幸婚姻的剧作《巴伦西亚的不幸婚姻》也有较大影响。卡斯特罗的剧作有丰富的人文主义精神蕴涵,以对话生动著称,长于揭示人物的内心世界,人物形象鲜明突出,突破了悲喜两分的森严壁垒。

贝莱斯·德·格瓦拉是诗人和小说家,小说《瘸腿魔鬼》很有影响,他也是多产的剧作家,写有四百多部剧作,其中有一部分是根据维加的剧作改编的,他的剧作具有人文主义色彩。

鲁伊斯·德·阿拉尔孔是这一时期著名的戏剧家之一,他的剧作以世俗生活为主要描写对象,大多是讽刺喜剧,结构精巧,善于从伦理角度揭示人物的内心世界和刻画人物性格。《可疑的真情》讽刺谎话连篇的"才子",《隔墙有耳》讽刺造谣中伤者,《允诺的证据》讽刺忘恩负义之徒,剧中矛盾冲突集中,人物性格鲜明,喜剧效果强烈。

蒂尔索·德·莫利纳是一位多产作家,其最有名的剧作是讽刺喜剧《塞维利亚的嘲弄者》[①]和宗教剧《不信上帝而被打入地狱的人》。他第一次在舞台上成功地塑造了花花公子唐璜的形象,使之成为欧洲文学的一个"原型"人物,影响较大。

罗哈斯·索里利亚写有70个剧本,既有喜剧,也有悲剧,《为了复仇的婚姻》和《克娄巴特拉的毒蛇》是其代表作。他与卡尔德隆同属一个流派,剧作的情节亦真亦幻,长于塑造性格怪癖的人物形象。

莫雷托写过百余部剧作,《骑士》《贵族们的勾心斗角》《不可能》《尊严第一》《鄙夷的蔑视》等比较著名。其剧作可分为宗教剧、历史剧、阴谋喜剧和性格喜剧四个类别,大多广受欢迎,是当时影响较大的剧作家之一。

17世纪西班牙最具影响力的剧作家是卡尔德隆,他是享有世界声誉的大剧作家,也可以说是西班牙"黄金时代"的"殿军",他的去世标志着西班牙"黄金时代"的结束。

此外,还有安东尼奥·米拉·阿梅斯夸(1570?—1644)、弗朗西斯科·德·克维多·伊·比列加斯(1580—1645)、胡安·佩雷斯·蒙塔尔万

[①] 《简明不列颠百科全书》"蒂尔索·德·莫利纳"条以此剧为悲剧,见该书中译本第2册第612页。

(1602—1638)、安东尼奥·德·索利斯(1610—1686)、安东尼奥·科埃略(1611—1682)等大批剧作家。由此可见,17世纪的西班牙剧坛是并不冷寂的。

二 舞台艺术

17世纪西班牙戏剧的舞台表演受巴罗克风格影响,迷恋华美的服饰和令人称奇的机关布景,歌舞也是舞台演出必不可少的成分,以夸张和奢华愉悦观众的感官成为这一时期西班牙戏剧重要的审美取向,这在宫廷演剧中表现得更为突出。宫廷不惜斥巨资延请意大利建筑师搭建豪华的舞台和机关布景,用"大制作"来彰显"皇家气派",吸引眼球。宫廷剧作家卡尔德隆的剧作搬演也往往如此:

> 他采用复杂的舞美手段、令人叹为观止的舞台设计,让山岭骤然开裂,异物突然飞起,利用活动舞台让剧中人神秘地出现和消失。卡尔德隆的戏剧音乐效果的设计常常让观众瞠目结舌,造成一种巨大的威慑效应。①

与宫廷演剧不同,西班牙大众戏剧的演出条件是比较简陋的,即使是马德里的大众剧院,也远远无法同皇家剧院相比。

与16世纪一样,17世纪的西班牙舞台演出在正剧开演之前和幕间,通常要加演旨在调节剧场气氛的短剧,音乐舞蹈是必不可少的成分,宫廷演剧和民间演剧都是如此。

三 主要作家作品

(一) 莫利纳(Tirso de Molina,1583?—1648)的戏剧创作

蒂尔索·德·莫利纳的生平事迹存有不少争议,据说他本名叫加里夫埃尔·特列斯,蒂尔索·德·莫利纳是其笔名。他一生写有四百多部剧作,大多数是喜剧,也有悲剧,有完整传本的剧作就多达八十余部,主要有:《不信上帝而被打入地狱的人》《妇人的审慎》《倒装的共和国》《孩子,愿上帝赐福于你》《拾穗妇》《奥里瓦尔夫人》《爱情与友谊》《怜悯的玛尔塔》《塔玛尔的报复》《他在家里说了算》等。

① 沈石岩编著:《西班牙文学史》,北京大学出版社2006年版,第101页。

《塞维利亚的嘲弄者》是其代表作,因剧中塑造了花花公子唐璜的形象而闻名于世。剧中的唐璜是西班牙国王宠臣堂迭戈的儿子,他依仗权势和富有,用冒名顶替、制造谎言等卑鄙手段到处诱骗玩弄女性,先后玷污了奥克塔维奥公爵的未婚妻伊莎贝拉、渔家少女蒂斯贝亚、朋友德拉莫塔侯爵的情人安娜和多斯埃尔玛纳斯正在举行婚礼的新娘等多名女性。因在安娜家中时丑行败露,安娜的父亲堂贡萨罗同他搏斗,唐璜竟趁乱杀死堂贡萨罗。最后,这个作恶多端的纨绔子弟被堂贡萨罗的鬼魂引入停尸房,最终被"阴火"烧死。这一结局表现了剧作家对这个"结婚专家"的厌恶,也说明剧作家力图从道德和宗教角度对文艺复兴以来因反对禁欲主义而掀起的纵欲狂欢现象作出自己的回应。

　　唐璜是根据传说虚构的艺术形象,经莫利纳塑造成功之后,又迅速进入欧洲多位作家的诗歌、小说和剧作之中,成为一个广为人知的人物原型。例如,莫里哀的喜剧、梅里美的短篇小说、大仲马的剧作、拜伦的诗歌、萧伯纳的剧作中都描写过这一人物形象。直到现在,西班牙仍然保留着这一传统剧目。

　　《不信上帝而被打入地狱的人》是取材于《圣经》的宗教剧,主要宣扬基督信仰,宗教色彩浓厚,亦有较大影响。

(二) 卡尔德隆的戏剧创作

1. 卡尔德隆(Calderón de la Barca,1600—1681)的生平和创作

　　佩德罗·卡尔德隆·德·拉·巴尔卡出生于马德里一富裕的官员家庭,8岁进入皇家教会学校学习,10岁时母亲去世,15岁时父亲去世,15岁至19岁在萨拉曼卡大学学习,后在卡斯蒂利亚任职。从23岁起为皇室撰写剧本,维加去世后他被任命为宫廷作家,主管宫廷戏剧演出活动。40岁时应征参加骑兵部队,在平定卡泰兰地区的暴乱中负伤,42岁时退役。45岁至48岁期间,哥哥、弟弟、情人和幼子先后死去,卡尔德隆心灰意冷,于50岁时辞去宫廷职务,次年接受神职,成为一名神父。63岁时被任命为国王的"荣誉司铎",66岁当选为主教,81岁在马德里病逝。

　　卡尔德隆是一个多产的宫廷剧作家,也是继维加之后西班牙最著名的剧作家,撰有一百多部世俗剧和七十多部宗教剧与神话剧,此外还有部分幕间剧,主要剧作有:《医生的荣誉》《人生如梦》《萨拉梅亚的镇长》《空气的女儿》《厄科与那喀索斯》《普罗米修斯像》《爱使野兽驯服》《坚定不移的王

子》《神奇的魔法师》等。卡尔德隆还为西班牙歌剧的发展做出过贡献,他的歌剧《紫色的玫瑰》是西班牙的早期歌剧作品。《人生如梦》是卡尔德隆的代表作。

卡尔德隆的剧作多取材于神话和历史,亦真亦幻,带有神秘色彩。剧作内涵丰富,语言优美,有的剧作富有哲理性,有的剧作虽然揭露了当时的社会矛盾,但往往从宗教立场出发去解释这些矛盾。卡尔德隆是宫廷作家,但他所遵循的并不是古典主义的"三一律",而是在一定程度上继承了维加的传统,他的不少剧作混淆了悲喜剧的界限,剧情线索头绪纷繁,时间跨度大,空间也多次转换。卡尔德隆明显受到西班牙巴罗克文风的影响,剧中的场景对比强烈,例如,《人生如梦》中阴森冷寂的监狱和豪华热闹的宫廷对比,披着兽皮的囚犯与锦衣玉食的国王形成对比,喜欢用夸张华美的词藻和奇特的比喻,迷恋堂皇精美的布景和服饰,这些特征昭示了卡尔德隆剧作鲜明的巴罗克风格。

2.《人生如梦》解读
(1)剧情梗概
三幕诗体悲喜剧。萝韶拉和小丑克拉林来到高山的塔楼前,正与囚禁其中的男子交谈,牢头克洛塔尔多将他们拘捕。见萝韶拉的佩剑眼熟,牢头问其来历,萝韶拉说是一个女人给的。这剑是克洛塔尔多当年送给情人薇奥兰的,牢头疑心眼前的青年很可能是自己的儿子。

莫斯科大公国阿斯托尔福公爵来波兰向表妹埃斯特蕾莉娅求婚,他见舅舅年迈无嗣,欲继承其王位。国王巴西利奥告诉外甥,他有儿子叫塞希斯蒙多,一生下来他母亲就死了,星象预兆,王子将成为暴君。为此,王子从小就被囚于塔楼。明天让他回来试当一天国王,若显得仁慈明智,将让他继位;若残暴骄横,将被再次投入监牢,权杖将交给外甥。

萝韶拉和克拉林被带到王宫,因牢头说情,国王赦免了他们。感激不尽的萝韶拉告诉牢头,她来自莫斯科大公国,实为女儿身,此行的目的是找阿斯托尔福报仇,此人为到波兰继承王位将她抛弃。

克洛塔尔多按国王旨意将王子麻醉后送入王宫,待他醒来将其身世告诉他。恢复了自由的王子任性胡行,当着众人的面亲吻表妹埃斯特蕾莉娅,仆人说,如此孟浪不妥,他大怒,将仆人从阳台扔进水池。国王批评他滥杀无辜,他则怒责父亲把他投入监狱。已成为埃斯特蕾莉娅侍女的萝韶拉随公主来到王宫,王子企图强暴她。克洛塔尔多出面阻止,王子要杀他,阿斯

托尔福挺身相救。国王斥责王子,王子则恶语相加:"你的白发有一天也可能被我踩在脚下,因为我还没有为你教养我的不合理方式向你报仇。"[①]看来天兆不虚,国王只好将王子麻醉后再投进深山塔楼。

王子醒来,觉得人生是一场梦。国王欲将王权交给外甥,可人民却不接受外国人的统治,他们冲进塔楼救出王子,要他率领大军去夺回王权。忠于国王的克洛塔尔多宁死而不愿相从,王子放他去为国王效劳。萝韶拉要求克洛塔尔多帮助她除掉阿斯托尔福,克洛塔尔多不愿意恩将仇报——王子要杀他时正是公爵挺身相救。萝韶拉又向王子诉说母亲以及自己被人始乱终弃的遭遇,希望他帮她夺回失去的荣誉,她愿意协助他夺回王位,王子没作正面回答,萝韶拉大感不解。

国王的军队被打败,但王子却原谅了父亲并向父亲道歉,以为必死无疑的国王大受感动。王子又要阿斯托尔福把手伸给萝韶拉以偿还"荣誉债",阿斯托尔福说,她是什么人连她自己都说不清,他不能和这样的人结婚。克洛塔尔多说,她是我的女儿,和你一样高贵。王子又主动承担为埃斯特蕾莉娅物色丈夫的责任,并褒奖了克洛塔尔多对国王的一片忠诚。众人感叹王子变化大,称赞他想得周到。

(2)解析

《人生如梦》从哲理高度对社会、人生进行观照,传达了丰富而深刻的人生体验,涉及人的命运、价值、道德、情感、欲望和理性,蕴涵相当丰富。

以梦来象征社会、人生,传达自己的生存体验的表现手法并不新鲜,早在元代我国马致远、李时中、花李郎、红字李二合写的杂剧《黄粱梦》就运用了这一手法。明清两代以梦境象征社会人生的剧作更多。但不同时代、不同民族的不同作家运用这一手法所表现的人生体验是很不相同的。梦有虚幻、短暂、难以自主的特点,故有的作品以之象征人生祸福难料、一切皆空,批判现实,揭露黑暗,同时又劝人不要迷恋功名利禄,而应戒绝酒、色、财、气,实际上就是强调不与统治者合作,逃避现实,甚至是主张皈依宗教,以出世解脱为归宿,《黄粱梦》杂剧之主旨大体上就是如此;有的作品借梦境象征人生短暂,宣扬人生应及时行乐的思想;有的作品借梦境表现在现实生活中难以实现的合理要求和美好愿望;有的借梦境象征一切皆虚幻不实,人的

[①] 〔西班牙〕卡尔德隆著,周访渔译:《人生如梦》,见〔西班牙〕卡尔德隆著,周访渔译:《卡尔德隆戏剧选》,上海译文出版社1997年版,第90页。本书所引此剧台词均据此版本。

穷通祸福早由命定,只有放弃人生的一切追求,皈依宗教才是最明智的选择。《人生如梦》与这些作品都不太相同,它以"梦"(剧中并无真正的梦境描写,主人公第二次被麻醉后醒来,仿佛是从梦中醒来,对社会人生有了全新的认识)象征人生被过于强烈的欲望和不受约束的情感所控制,以"醒"象征高贵的理性对情欲的战胜。

国王巴西利奥说,"活着的人个个在梦内",也就是说,人往往被欲望和情感所惑,看不清生活的真相;人生最大的困难和最大的胜利就是战胜自己。剧中以对王子的形象塑造体现了这一认识。

王子一生下来就遭受被囚禁的厄运,被送进王宫并登上王位之后,他知道了自己的身世,愤怒的情绪在心中奔涌,怨恨父王剥夺了他做人的权利,把他囚禁在深山的塔楼里,过着比野兽还不如的痛苦生活,声言总有一天要报复此仇。情欲和权力欲控制着王子,他听任本能,放纵自己,孟浪行事,对部下稍有不满意,就大开杀戒。正如萝韶拉所说,这时表面上"醒"着的王子"名义上是人,实际上傲慢无礼,没有人性",是"残忍、狂妄、暴虐、野蛮"的"兽"。脱下兽皮当了一天国王的塞希斯蒙多又被重新投入牢房之后,对财富、权力和地位有了完全不同的看法:

> 国王梦见他是国王,他凭借这种假象管理、统治、发号施令;死神——极大的不幸!使他得到的这种纯属虚构的赞颂转眼成空,化为灰烬;既然知道自己必定会在死神的梦中醒来,还有谁想当国君?富人梦见给他带来更多烦忧的财富;穷人梦见他在遭受无限的贫困和痛苦;时来运转的人在做梦,抗尘走俗的人在做梦,损人侮人的人在做梦,总而言之,世界上人人都在做着各自的梦,然而无人了解这种情形……人生是什么?是疯狂。人生是什么?是幻象,是影子,虚无缥缈;最大的幸福也很渺小;整个人生是一场梦,有些梦本身就是梦。

这里透露出人生虚幻的体验,否定权力是其主导思想。当反对外国奴役的民众拥戴塞希斯蒙多为国君,要求他率领大军去夺回属于他的王位时,他说:"你们想要我再体验人的权力谦卑地开始、小心翼翼地维持所经受的幻灭或危险?这可不行,这可不行,不能让自己再受命运摆布……我不要虚假的威风,也不要豪华的排场,这些都是经微风一吹就消散的幻想。"值得注意的是,认定人生如梦的王子并没有遁入宗教,消极逃避。为了让臣民摆脱外国的奴役,他应民众之请拿起武器去同他的父亲作战,

认为人生"最重要的是好好干一番事业"。然而,他追求的已不再是王位和权力,也不是"及时行乐",而是"永恒的东西"。当美丽动人的萝韶拉恳求他为她复仇,同时表示要帮他夺回王位时,正在带兵作战的塞希斯蒙多说:"显赫的地位和权势、君王的威严和排场也将在阴影中消失。"萝韶拉的花容月貌叫他心动:"就让我们好好利用这属于我们的瞬息,因为只有在她身上才能享受到梦里享受的东西。萝韶拉已在我掌握之中;她的花容月貌叫我心动;让我们及时行乐吧。"但是王子很快用伟大的理性勒住了情欲这匹野马的缰绳:"欢乐是美丽的火苗,经随便什么风一吹,马上就会火灭烟消,让我们去寻求永恒的东西,那就是流芳百世的名声,在那里幸福不会安息,崇高也不会寿终正寝。萝韶拉已失去了荣誉;一个王子应该赋予她荣誉,而不是剥夺她的荣誉。皇天在上,我一定要替她把荣誉夺回来,在我取得王位之前。同时让我们避开那个极大的危险。"所谓"极大的危险"是指萝韶拉的美色对他情欲的诱惑。高贵的理性战胜了本能和情欲,这意味着王子已从"梦"中"醒"来,他战胜了自己,"取得巨大的胜利"——听任本能的"野兽"已转变成有理性的人。

 剧作对人的自由意志进行了热情的礼赞。表面看来,走出塔楼、脱掉兽皮、恢复了自由的王子,听任本能、为所欲为,似乎是极其自由的,但实际上,这时的王子为情欲所役,谈不上什么自由,他只不过是人形的"兽";当他以高贵的理性战胜了自己之后,他才真正获得了自由,不为外物所役,有了自己的独立意志。以理性为核心的自由意志不仅战胜了王子自己的"兽性",而且战胜了"天命"。塞希斯蒙多出生时,"天空变得黑魆魆,建筑物摇摇欲坠,云层中降下石雨,江河里流着碧血"。他"一生下来就露出了本性,送掉了他母亲的性命"。会看天象的父亲查看研究资料,断定这孩子将"变成最傲慢无礼的人,最残酷无情的王子,最不敬神的国君,由于他,王国将会出现四分五裂的局面,变成背叛的学校,培养恶习的学院;他被狂怒所驱使,在惊恐与犯罪之间,会把脚踩在我身上,而我只得把腰弯,俯伏在他的脚下,我脸上的白胡子变成他踏脚的地毯"。因此,他一生下来就被父亲投入牢房,等他长大以后,父王为了验证天兆的可靠性,将他麻醉后接回王宫,塞希斯蒙多的行为证明了天兆不虚。但有了理性的王子却变成了另一个人,天兆在他身上已变成谎言,他不仅孝敬父王,爱护臣民,而且给国家带来了安定和团结。这就形象地向人们昭示,人的高贵理性足以战胜天命。

 《人生如梦》肯定道德理性,反对暴虐、残酷,赞美仁爱、宽容,这既体现

在主人公塞希斯蒙多的身上,也体现在他对一对"仇人"关系的处理上。萝韶拉被阿斯托尔福始乱终弃,她的母亲有着和她相似的遭遇,克洛塔尔多和阿斯托尔福都是她的仇人。她来波兰的目的就是复仇。可塞希斯蒙多让阿斯托尔福把手伸给萝韶拉,不但恢复了萝韶拉的"荣誉",也化解了两人之间的仇恨;国王与王子的对立本已极其尖锐,可因王子的宽容大度,父子之间最终实现了和解。

学界有人将《人生如梦》视为喜剧,但剧中除了塞希斯蒙多进王宫任性胡闹一段和小丑克拉林偶尔调侃之外,少有可笑之处。剧作的冲突——国王与王子、萝韶拉与阿斯托尔福的纠葛,均具有一定的悲剧性,但结局却是喜剧性的,因此,视之为悲喜剧或许更恰当。《人生如梦》的剧情时间跨度比较大,空间转换频繁,这与维加的剧作接近。剧中多有奇特的比喻和夸张性的描写,人而兽、兽而人、囚犯而国王、国王而囚犯的剧情跌宕,监狱而皇宫、皇宫而监狱的场景转换,对比十分强烈,不少场面具有神秘色彩。

通过以上分析可知,卡尔德隆既受到了文艺复兴戏剧的影响,也接受了巴罗克文风的影响,《人生如梦》在题旨上与古典主义相通,但在艺术规范上却不同于古典主义剧作,而是巴罗克艺术的一个"标本"。

第四节　法国戏剧

17世纪法国的古典主义戏剧代表了法国戏剧的最高成就,也是法国戏剧史上的第一个高峰,此前的法国戏剧只有中世纪的宗教剧、笑剧和愚人剧取得了一些成绩,特别是属于世俗戏剧的笑剧与愚人剧,共有180部剧作传世。文艺复兴时期,法国仍有宗教剧的创作和演出,世俗戏剧的创作和演出活动也较为活跃,悲剧和喜剧都已产生一定影响,但世俗戏剧受到意大利戏剧的影响,相当一部分剧作有模拟意大利戏剧的痕迹,剧作数量有限,质量也不是太高,远不足以和这一时期的英国戏剧和西班牙戏剧相比。

一　发展轨迹

法国古典主义戏剧的源头一直可以追溯到16世纪中后期剧作家若代尔(1532—1573)的《女俘克莉奥佩特拉》那里。这是一部五幕诗体悲剧,写情感与理智的冲突,王后的理智最终战胜情感,自杀身亡。剧作的贵族意识浓厚,其题旨和表现形式与古典主义悲剧有相合之处。若代尔被誉为法国

悲剧、喜剧的首创者,他的剧作对古典主义戏剧特别是高乃依和拉辛的悲剧创作有明显影响。与若代尔几乎同时的戏剧理论家让·德·拉塔伊(1533—1611)在《论悲剧艺术》一文中明确提出"三一律"原则,认为剧作家必须把剧情置于同一天、同一时间和同一地点,为古典主义戏剧提供了理论支持。宫廷诗人马莱伯(1555—1628)及其追随者也以其格律严整、语言纯正、雍容华贵的诗歌和一批旨在规范诗歌创作的文艺论文为古典主义诗歌确立了严整的格律,建构了相关理论。首相黎世留直接控制的法兰西学院使布瓦洛(1636—1711)等的古典主义理论成为"官学"①,扩大了古典主义的影响,推动了古典主义艺术的发展。

17世纪初,古典主义已对一部分剧作家发生影响。贵族剧作家亚历山大·阿尔迪(1569—1632)以多产著称,三十余年间创作了近800个剧本,大多是骑士或牧羊人(披着牧羊人外衣的贵族)的爱情故事,集悲喜于一身,也有少数剧作取材于古希腊、古罗马悲剧,风格上接近古典主义。他的剧作水平并不是很高,但与当时巴黎贵族沙龙文学的趣味相近,吸引大批贵族走进剧院,为古典主义戏剧培养了观众。

17世纪40年代,古典主义文学已经成熟,它为古典主义戏剧奠定了坚实的基础。古典主义戏剧的奠基人高乃依于1636年推出了力作《熙德》,标志着古典主义戏剧的正式诞生。古典主义戏剧的繁荣是在17世纪下半叶,拉辛把古典主义悲剧的水平提高到一个新的高度,莫里哀则使古典主义喜剧走向辉煌,后期古典主义戏剧的题材有所扩大,艺术旨趣也发生了一些变化,有相当多的喜剧带有市民艺术的色彩。

除高乃依、莫里哀和拉辛之外,大体上属于古典主义剧作家的还有特里斯当(1601—1655)、罗特鲁(1609—1650)、托马·高乃依(1625—1709,高乃依的弟弟)、菲力浦·基诺尔(1635—1688)、勒尼亚尔(1655—1709)等,其中影响较大的是特里斯当、罗特鲁和勒尼亚尔。

尽管古典主义戏剧取得了不可忽视的成就,对世界剧坛的影响长达两个世纪之久,现当代欧洲戏剧还从中汲取养料,但它终究还是随着法国君主专制制度的灭亡而逐渐衰落了。18世纪的启蒙主义戏剧理论家和19世纪的浪漫主义戏剧理论家对古典主义者奉行的"三一律"进行了猛烈抨击。

① 布瓦洛于1674年发表了古典主义美学著作《诗的艺术》,要求文艺作品"永远只凭理性获得光芒",1684年布瓦洛被法兰西学院接纳为院士。

例如,19世纪20年代,司汤达就指出:"我认为遵守地点整一律和时间整一律实在是法国的一种习惯,根深蒂固的习惯,也是我们很难摆脱的习惯,理由就是因为巴黎是欧洲的沙龙,欧洲的风格、气派,但是我要说,这种整一律对于产生深刻的情绪和真正的戏剧效果,是完全不必要的。"①浪漫主义戏剧崛起之后,古典主义戏剧就逐渐退出了戏剧舞台。

古典主义戏剧并非17世纪法国戏剧的全部,当时的法国还有与古典主义戏剧并不相同、反映市民思想与趣味的戏剧。例如,曾受到古典主义理论家布瓦洛抨击的巴黎勃艮第公馆家庭剧作家维奥(1590—1626)于1619年上演了悲剧《皮拉姆与蒂斯贝》(1923年出版),这是一部张扬个性解放、反对封建道德的市民戏剧,其旨趣、表现手法与古典主义戏剧不合。在小说、戏剧、诗歌创作上均取得成就的斯卡龙(1610—1660)有多部喜剧问世,主要剧作有《亚美尼亚的堂·雪飞》《萨拉芒克的小学生》《可笑的侯爵》《防不胜防》《伪君子》等。《亚美尼亚的堂·雪飞》根据西班牙索洛尔扎诺的剧本改编而成,是其代表作。在莫里哀到巴黎之前,斯卡龙已是巴黎戏剧界的知名作家,其喜剧以揭露和讽刺贵族的恶习为主要内容,机智的仆人形象是剧作中的亮点,无论是旨趣还是表现手法都与古典主义戏剧不尽吻合。斯卡龙的剧作对莫里哀的喜剧创作有明显影响。莫里哀虽然接受了古典主义,但他的不少剧作也有市民戏剧的色彩,这一特点的形成与斯卡龙的影响是分不开的。

17世纪初,法国宫廷为庆祝亨利四世的结婚大典,演出了歌剧《犹丽狄西》。1671年,巴黎建造了大歌剧院,这是一个意大利作曲家建造的,揭幕仪式上上演了第一部法国歌剧《波蒙纳》。巴黎大歌剧院对培养歌剧观众、推动歌剧创作发挥了积极作用。宫廷歌剧作曲家意大利人吕里(1632—1687)创作了多部歌剧,并与莫里哀合作创作了《强迫的婚姻》等多部芭蕾舞剧。歌剧和芭蕾舞剧成为法国宫廷戏剧的重要构成。

17世纪的法国戏剧也受到巴罗克文风的影响,例如,古典主义戏剧家罗特鲁和西班牙的卡尔德隆一样,喜欢描写幻觉,强调剧情的强烈对比和剧烈变化,其剧作《真正的圣热内斯》就具有典型的巴罗克风格。

① 〔法〕司汤达著,王道乾译:《拉辛与莎士比亚》,上海译文出版社1979年版,第6—7页。

二　舞台艺术

由于古典主义戏剧主要服务于王公贵族,而宫廷中人又特别追求感官享乐,加之宫廷有雄厚的经济实力,因此,从意大利传入法国的镜框式舞台和复杂的机关布景这时大行其道,演员的服装也极尽奢华,舞蹈和歌唱是每戏必不可少的成分,特别是法国歌剧的宣叙调和序曲的演奏与演唱,具有民族特色,声色之娱被发挥到了极致。

古典主义戏剧,主要是悲剧,以漂亮的诗句和"高雅的感情"为标志,剧中常常有像演说词一样充满激情的长篇独白,其舞台表演凸显优雅,充满激情,庄严且略带夸张而又不失优雅的"朗诵"成为常见的表演形式,演员的嗓音是博得观众喝彩的关键因素。矫揉造作、刻板僵硬的程式化表演也时有所见。如果不听声音,有的舞台形象仿佛是一尊昂首挺胸的雕塑。喜剧的台词与生活中的口语比较接近,其"朗诵"也接近生活中对话的语调,显得比较自然。

这一时期女演员的表演受到普遍欢迎,有的女演员成为剧团的顶梁柱。莫里哀的妻子阿尔芒德·贝雅就是一个非常出色的演员,莫里哀所领导的剧团中还有多名杰出的女演员。1681年,历史上第一位芭蕾女演员拉·芳丹(1655—1738)登上巴黎歌剧院的舞台,结束了此前芭蕾中所有女性角色均由青年男子扮演的历史。

三　主要作家作品

(一) 高乃依的戏剧创作

1. 高乃依(Corneille,Pierre,1606—1684)的生平和创作

彼埃尔·高乃依出生于法国北部城市里昂一个富裕的律师家庭,少年时代在家乡的耶稣会学校读书,从22岁开始出任律师。当时,里昂的戏剧活动相当活跃,这深深地吸引着青年高乃依。23岁时,高乃依的处女作喜剧《梅丽特》问世,次年在巴黎上演引起轰动,他大受鼓舞,接连创作了几部喜剧,受到枢机主教黎世留的赏识,被吸纳进宫廷"五人写作组",不久因与黎世留意见相左,退出"五人写作组"。31岁时,悲剧《熙德》上演,因西班牙曾以武力干涉过法国,后又利用法国的天主教徒进行颠覆活动,法国一直与西班牙不睦,而《熙德》却是参照西班牙剧作家卡斯特罗的《熙德的青年时代》写成的,以西班牙民族英雄唐罗狄克·德·巴伐为悲剧主人公,与黎

世留的外交政策相冲突,再加上《熙德》不完全符合"三一律"的要求,其艺术旨趣与宫廷贵族的审美趣味不太相投,故引起争论。黎世留借机利用法兰西学院对高乃依进行批评,并下令禁演,迫使他搁笔3年。此后,高乃依完全接受了古典主义的艺术法则,推出了符合"三一律"的悲剧《贺拉斯》《西娜》《波利厄克特》和喜剧《撒谎者》等。高乃依41岁时移居巴黎并被选为法兰西学院院士,此后他撰写了《俄狄浦斯》《尼科梅德》《蒂特和贝蕾妮斯》《奥通》等一系列剧作,但很少成功,影响不敌后起之秀拉辛。晚年搁笔隐居,皇家发放的津贴时断时续,他生活拮据,78岁时在巴黎病逝。

高乃依是法国古典主义戏剧的奠基人,一生写了三十多个剧本,主要是悲剧,也有喜剧,主要剧作有:《贺拉斯》《西娜》《波利厄克特》《庞贝之死》《雷多尼娜》(以上为悲剧)及《撒谎者》(喜剧,一译作《骗子》)等。《熙德》《贺拉斯》《西娜》《波利厄克特》被称为高乃依的"古典主义四部曲",其中《熙德》是其代表作。根据西班牙剧本改编的《撒谎者》被认为是莫里哀之前法国"最杰出的喜剧之一"。

描写"理性"——封建责任观念、贵族荣誉意识与个人情感的冲突是高乃依剧作特别是其悲剧的重要内容,《熙德》《贺拉斯》《西娜》和《雷多尼娜》分别从不同侧面体现了这一题旨,前三部剧作描写了以理胜情,塑造了勇敢刚毅的英雄,《雷多尼娜》则描写失去约束的情欲的巨大危害。这些剧作虽然大多取材于外国的历史,但服务于法国的政治现实。宣扬基督教的殉道精神是高乃依剧作的又一重要内容,《波利厄克特》虽然也表现了责任观念与爱情的冲突,但这一冲突并不占主导地位,剧作的主要内容是描写基督教徒波利厄克特的殉教行为,他的妻子波利娜以及波利娜的父亲亚美尼亚总督在波利厄克特的感召下都改信基督教的情节,宗教色彩鲜明。

在艺术上高乃依的悲剧崇尚雄浑风格,但亦不失温婉;其剧作并不都符合"三一律",对拉辛和莫里哀等人的创作有深刻影响。

2.《熙德》解读

(1)剧情梗概

五幕诗体悲剧。卡斯第王国公主唐纳玉拉格爱上了老臣唐杰葛的儿子唐罗狄克。按身份公主只能嫁君王,不能与地位悬殊的骑士相爱。为了"名誉",公主将罗狄克介绍给唐高迈斯伯爵的女儿施曼娜。罗狄克与施曼娜很快就相爱了,公主却陷入痛苦之中,她对罗狄克不能忘情。

罗狄克的父亲被任命为王子的师傅,蔑视王权的高迈斯大将妒火中烧,

他认为即使杰葛有什么功劳,那也是过去的事,远不能与他今天的军功相比,这一职位应该是他的。为此,高迈斯当面斥责杰葛是"老幸臣",用"阴谋手段"谋取了本不属于他的利益。杰葛很生气,反驳说,你没得到这份恩宠,说明你不配。高迈斯没想到杰葛竟然如此狂妄,打了杰葛一耳光。杰葛虽然带有佩剑,但因年事已高,无力洗雪奇耻大辱,他知道儿子正与高迈斯的女儿相恋,但还是把佩剑交给儿子,命他雪耻。

罗狄克陷入要成全爱情就得牺牲荣誉、要替父亲报仇就会失去爱人的矛盾之中。不复仇不只是对不起父亲,同时也不配爱施曼娜——施曼娜也会因此而蔑视他。"忠勇世家的后代"这一出身决定了罗狄克必然要用理智战胜感情,他不能为了爱情而丧失荣誉,放弃责任。罗狄克与高迈斯决斗并将他杀死。尽管施曼娜也始终爱着罗狄克,但作为女儿,她不得不去要求国王为她父亲报仇,严惩凶手。从王宫回来,施曼娜发现罗狄克正在她家里。罗狄克把沾满她父亲鲜血的剑递给她,要施曼娜将他杀死,可施曼娜却要他趁夜色逃离。

杰葛劝儿子去抗击来犯的摩尔人,以英勇行为换取国王的赦免和施曼娜的欢心。罗狄克出征摩尔人凯旋归来,国王赐以"熙德"(英雄)称号,可施曼娜再次要求惩处他。国王本不想失去这位英雄,但因施曼娜执意坚持,只好同意让罗狄克与施曼娜选定的人决斗。施曼娜宣布:谁把罗狄克的头砍来,她就属于谁。施曼娜的追求者唐桑士抢先得到决斗机会,他想借机把情敌除掉。罗狄克来向施曼娜作最后的告别,他打算挺胸受死,因为决斗者是替心上人复仇。施曼娜则要求罗狄克只能胜不能败,否则她就要落到她不喜欢的人手里。

桑士持剑来见,施曼娜痛斥他用诡计杀了她的爱人,冲出去要求国王允许她以全部家产酬谢桑士,她将去修道院。国王说,罗狄克没死。桑士说,罗狄克把我的剑打掉后,不肯让我流血,让我去向施曼娜报告结果,他自己则遵命去见国王,可施曼娜误以为我得胜了,不等我说完就骤然震怒,倾泻她对罗狄克的爱情。国王认为,施曼娜已尽了做女儿的责任,保全了荣誉,现在他要把丈夫罗狄克送给她。经国王劝说,施曼娜答应与罗狄克结婚。

(2)解析

《熙德》据西班牙剧作家卡斯特罗的两幕喜剧《熙德的青年时代》改编而成。为了突出理性战胜情欲的题旨,高乃依对原作的情节做了较大改动,删去了国王设计试探希梅娜以及罗德里哥在费尔南国王去世后对他的两个

儿子的辅佐,增添了唐桑士与情敌罗狄克决斗的情节。原作虽然也有对罗德里哥与希梅娜爱情纠葛的描写,但其主旨却在于歌颂熙德——青年骑士罗德里哥的忠与勇。

《熙德》中的男主人公唐罗狄克是11世纪西班牙的民族英雄。剧作表现了感情与理智、家族荣誉与国家义务的冲突,肯定了感情服从理智,个人情感、家族荣誉服从国家义务的忠君爱国行为,表明了作者维护君主专制统治,但企盼贤明君主的政治倾向。

唐罗狄克为父亲雪耻,固然是尽人子之责,但不只是如此。唐高迈斯给唐杰葛一个耳光,不只是对唐杰葛个人的蔑视,同时也是对王权的蔑视,罗狄克与高迈斯决斗,也就是对王权的维护。剧中的国王唐菲南是通情达理的开明君主,高迈斯打了杰葛,是对王权的蔑视,但唐菲南处理此事时,显得很有分寸,他派人与高迈斯谈话,希望他有所认识,不是滥用威权。对罗狄克复仇后擅自率队伍抗敌之事的处理以及促成罗狄克与施曼娜的婚事,更显示了他的大度、仁慈胸怀。《熙德》写成于1636年(一说1635),此时枢机主教黎世留出任路易十三的首相,他大力强化专制王权,镇压耶稣会的反抗,打击敌视王权的大贵族,把国家利益置于教会利益和封建贵族利益之上,为后来路易十四称霸欧洲奠定了基础。《熙德》在政治倾向上与黎世留的统治并不矛盾,高迈斯就是敌视王权的大贵族的代表。但剧中所肯定的英雄罗狄克是敌国西班牙的民族英雄,这是黎世留所不能容忍的。

剧作的表现向度不是人物外在的行动,而是主人公内心的激烈冲突。决斗、抗击摩尔人等外在的激烈冲突都被推到幕后作虚写处理,剧作的主要笔墨用来描写男女主人公的内心冲突。父亲受辱,也就是家族的荣誉受到侵害,作为儿子,为父亲复仇义不容辞。父亲是因受到国王的重用而受辱,替父亲复仇也就是维护最高权威——王权。作为臣子,罗狄克当为君主效命,可问题在于,蔑视王权和羞辱父亲的恰恰是情人的父亲。罗狄克陷入了要维护君主的权威和家族的荣誉就得放弃爱情的两难境地。剧作抓住罗狄克心灵搏击的几个关键时刻,描写其内心冲突:是否复仇的艰难抉择、决斗获胜后的内心巨痛。施曼娜的内心冲突也是相当激烈的。她深深地爱着罗狄克,可同样出身于贵族的她深知荣誉的重要,如果罗狄克为了她而放弃复仇,她也会感到羞耻。而罗狄克一旦复仇成功,意味着她的家族利益遭到侵犯,作为女儿,她不能不要求国王将她心爱的人处死。可罗狄克一旦被处死,她也就失去了活下去的意义。剧作抓住罗狄克复仇后来她家"请死"、

她以自己为奖赏选定桑士与罗狄克决斗、罗狄克打算挺胸受死等关键时刻，深入细致地揭示了施曼娜的内心世界。

长于用富有激情的独白展示人物的内心冲突是《熙德》在艺术呈现上的一大特点。例如，第一幕第四场，唐杰葛挨了高迈斯一耳光却因气血已衰无力挥剑复仇而内心痛苦：

> （唐杰葛独自一人）愤怒啊！失望啊！可恨的老年啊！难道说我活了这么久，只是为等待这个耻辱？在征战之中，我熬白了头发，难道一天之中多少胜利荣华就这样毁个干净？我这条西班牙全国都尊敬和赞美的手臂，多少次曾救过国家的手臂，多少次曾稳固了王位的手臂，如今在这斗争中，竟背叛了我，不给我一点帮助，回想过去的光荣，真叫人感到惨痛！多少年的功绩废于一旦！这新的职位，对我真是幸中之不幸！好象从悬崖的高处，我的英名下落千丈！难道说就看着伯爵毁灭我的光荣，不复仇而死去，或是忍着耻辱而偷生？伯爵，现在请你做王子的师傅吧！这崇高的位置，绝不容受辱的人承当；虽然是国王的选择，但是你充满骄傲和嫉妒，给了我这样大的侮辱，已使我不配充当太子的师傅。你，宝剑啊！你本是我立功的武器，如今成了我衰弱身躯上一个无用的装饰。铁剑啊！当年你是多么令人害怕，如今我遭受这场侮辱，你却只能摆摆样子，不能当我防身的利器，你去吧，从今离开我这人中的贱类，要把你传给更有本领的人手里，好替我报仇。①

这类充满激情的台词长于表现高尚的感情，很适合于朗诵，而古典主义戏剧特别重视道德情感的宣泄，其舞台表演是特别重视朗诵的，故长篇内心独白为古典主义剧作家所常用。这段内心独白相当充分地表现了唐杰葛受辱后的内心冲突，耻辱、失落、愤慨、仇恨一起涌上心头，激动的情绪溢于言表。《熙德》中这类内心独白随处可见，上面所列举的这段内心独白是其中较短的，男女主人公罗狄克和施曼娜的内心独白大多都很长，公主有几段内心独白也比较长，限于篇幅这里就不一一列举了。

剧作的矛盾冲突集中而强烈，剧情如孤桐劲竹直上无枝，情感冲击力动人心魄。

① 〔法〕高乃依著，齐放译：《熙德》，见《外国剧作选》第3册，上海文艺出版社1980年版，第32—33页。

剧作的局限性也是明显的,这里所着力突出的"理智""荣誉""责任",实际上主要就是封建伦理道德,剧中的激情主要是强烈的道德情感,所否定的"个人感情",主要就是个人的生命原欲——两性之爱,唐罗狄克与施曼娜虽然最终结合,但剧作之主旨不在肯定个人的自由意志,而在于歌颂国王的贤明。篇幅过长的内心独白给舞台表演带来了一定困难,即使是由水平很高的演员来朗诵,恐怕也难免呆板、沉闷之弊。

古典主义剧作大多强调悲喜分离,悲剧中是不允许有喜剧成分的,但《熙德》的结尾却是喜剧性的,剧作的风格也与古希腊悲剧庄严雄浑的风格相距甚远。从剧情的时间、空间来看,《熙德》并不完全符合"三一律",第一幕的地点在施曼娜家里;第二幕的地点在宫中的某一殿里;第三幕的地点在伯爵家里;第四幕的地点未注明,这是因为中间有转移——第一场、第二场好像是在施曼娜家里(也可能是在宫中的某一殿里),第三至五场在宫中。剧情的时间跨度也远远超出一天。这说明,作为法国第一部古典主义悲剧,它还不够"典型"。但也有学者认为,《熙德》是"法国古典主义戏剧的顶峰"。

《熙德》对法国的古典主义戏剧创作有巨大影响,对英国17世纪剧作家德莱顿等人的"英雄诗剧"也有较大影响。

(二)莫里哀的戏剧创作

1. 莫里哀(Molière,1622—1673)的生平和创作

莫里哀原名让·巴蒂斯特·波克兰,出生于巴黎一个富裕的宫廷室内陈设商家庭,是家里的长子,颇受父母珍爱,从小就进入贵族学校读书,10岁丧母,15岁时,父亲已为其办妥内廷供奉的世袭权,18岁时,父亲又为他购买了法学学士学位和律师职务。本可以做律师或世袭父业的莫里哀因居住在巴黎闹市区,经常看喜剧演出,21岁时爱上演喜剧的女演员贝雅尔,从此一心想做演员,因此与父亲发生激烈冲突,宣布放弃世袭权,与贝雅尔共同组建剧团,靠演喜剧为生,次年开始使用艺名莫里哀。23岁时,因剧团负债累累,两次被控告并入狱,父亲花钱将其赎出,动员亲友反复劝莫里哀放弃演戏生涯,但莫里哀仍不肯悔改。因当时巴黎已有两个剧团,而戏剧观众又很少,出狱后,莫里哀不得不离开巴黎到外省巡回演出,以谋生计。演了7年喜剧之后,莫里哀当上了旅行剧团的经理。他意识到,一个剧团没有自己的剧目不行,于是,一面登台演出,一面编写剧本,有《冒失鬼》《爱情的埋怨》等剧本问世。在外省巡回演出13年后,积累了丰富经验的莫里哀率领

剧团回到巴黎,在罗浮宫为国王路易十四演出高乃依以及自己所创作的剧目《多情的医生》,获得成功,受到路易十四的赏识,迅速成名,但剧团经济拮据的状况一直没有大的改观,莫里哀不得不一面登台演出,一面继续为剧团编写剧本,接连推出了《讨厌鬼》《可笑的女才子》《太太学堂》《〈太太学堂〉的批评》《凡尔赛宫即兴》等剧作。1663 年,国王路易十四授予莫里哀"优秀喜剧诗人"称号,此后,他的创作步入巅峰期,享有世界声誉的名著《伪君子》《吝啬鬼》《唐璜》《愤世嫉俗》《屈打成医》《贵人迷》《司卡班的诡计》等诞生在这一时期。1673 年 2 月 17 日,莫里哀登台演出自己的剧作《没病找病》,在台上晕倒,被抬到家中后即与世长辞,享年 51 岁。因莫里哀的喜剧曾以"敬奉上帝的圣徒"为讽刺对象,触怒了教会,巴黎大主教以其生前没有忏悔为由,不准将莫里哀葬入教堂公墓,后经路易十四干预,巴黎大主教才允许把他在公墓围墙外埋葬自杀者的地方安葬。①

尽管莫里哀的喜剧是法兰西文化的骄傲,曾受到国王路易十四和孔第王子的赞赏与保护,但他生前曾遭到不少人的攻击,而且并未被法兰西学院所接纳。莫里哀去世后,法兰西学院大厅树立了一尊莫里哀塑像,底座上有题词曰:"他的光荣什么也不少,我们的光荣却少了他。"②

莫里哀既是演员,又是导演和剧作家,主要成就是在喜剧创作上,一生共创作了 30 部喜剧,主要剧作有:《冒失鬼》《爱情的埋怨》《多情的医生》《可笑的女才子》《太太学堂》《〈太太学堂〉的批评》《伪君子》《唐璜》《愤世嫉俗》《屈打成医》《昂分垂永》《乔治·唐丹》《吝啬鬼》《德·浦尔叟雅克先生》《贵人迷》《司卡班的诡计》《艾斯喀尔巴雅斯伯爵夫人》《没病找病》等。③ 这些剧作有的是诗体,有的则是散文体。其中,《伪君子》《吝啬鬼》是其代表作。

莫里哀是法国古典主义喜剧巨匠,深受"太阳王"路易十四的喜爱,他

① 关于莫里哀死后安葬还有另一种说法:"莫里哀的家人要以基督徒的礼仪殡葬莫里哀,经过了许多困难,教会经调查后才允许其埋葬于圣左赛夫。"参见肖熹光译《莫里哀戏剧全集·译序》,文化艺术出版社 1999 年版,第 23 页。
② 参见艾珉著:《莫里哀喜剧选·前言》,见〔法〕莫里哀著,万新、赵少侯等译:《莫里哀喜剧选》,人民文学出版社 2001 年版,第 1—7 页。
③ 我国有多位翻译家翻译过莫里哀的喜剧,同一剧作因译者不同而剧名有异,比较重要的译本有:王了一译《莫里哀全集》第一册,商务印书馆 1935 年版;李健吾译《莫里哀喜剧》,湖南人民出版社 1984 年版;肖熹光译《莫里哀戏剧全集》,文化艺术出版社 1999 年版;万新、赵少侯等译《莫里哀喜剧选》,人民文学出版社 2001 年版。

的剧团也获准在宫中献艺,得到路易十四的褒奖与庇护,他还在剧作中吹捧过路易十四,有些剧作具有鲜明的宫廷戏剧色彩。但从多数剧作和总体倾向上看,他与主要承袭中世纪法国宫廷文学传统的高乃依、拉辛不太相同,主要继承了古罗马世俗喜剧和法国中世纪市民笑剧的传统。莫里哀的绝大多数剧作是讽刺喜剧,与莎士比亚的"浪漫喜剧"迥然异趣,他主要从伦理道德观角度着眼,力图给当时世态人情中的丑行和陋习"以致命的打击",矛头对准封建贵族、披着宗教外衣的假虔徒(如《可笑的女才子》《太太学堂》《〈太太学堂〉的批评》《唐璜》《伪君子》等)和富裕的市民(如《吝啬鬼》等),发掘生活的深层意蕴,叩问人的灵魂,触及到人性中的某些劣根性,颇有深度,具有强烈的现实性和批判精神,因此当时就遭到顽固贵族和教会势力的激烈反对,多次被禁演。

莫里哀的剧作大体遵守古典主义戏剧的创作规范,剧情的时间跨度不大,地点集中,线索单纯,主要人物的性格一般处于静止状态,自始至终没有多大发展。但莫里哀的喜剧对古典主义的艺术规范也有不少突破。例如,有的剧作以散文体写成,有的喜剧吸纳了悲剧的成分,他长于以喜剧的手法表现悲剧性的内容。莫里哀的剧作大多刻画性格单纯的人物,如虚伪的答尔丢夫、吝啬的阿尔巴贡等,但有些人物则具有复杂的性格,如唐璜就是一例。与高乃依、拉辛的剧作主要服务于上流社会不同,莫里哀的剧作有雅俗共赏的特征,市民趣味浓厚,这些都不是古典主义所能范围的。他的剧作对启蒙主义戏剧和批判现实主义戏剧也产生了深刻影响,有不少剧作至今仍活跃在世界许多国家的舞台上。

2.《伪君子》解读

(1)剧情梗概

五幕诗体喜剧。天主教教士答尔丢夫是奥尔恭的家庭导师,道貌岸然,赢得奥尔恭和他母亲的无比信任,但奥尔恭的妻子儿女及侍女都对他极为反感。

奥尔恭之女玛丽亚娜已与瓦赖尔订婚,奥尔恭却不顾女儿和家人的反对,决定把她嫁给答尔丢夫。侍女桃丽娜想试探答尔丢夫对那桩荒唐婚事的态度,打算让玛丽亚娜的后母欧米尔与答尔丢夫单独谈谈,问答尔丢夫是否同意,对欧米尔垂涎已久的答尔丢夫很高兴有这个机会。

答尔丢夫一见年轻貌美的欧米尔,就紧紧握住她的手不放。欧米尔叫起来,说手被握痛了。答尔丢夫松开手之后,又把手放在欧米尔的膝盖上,

欧米尔吓得将椅子挪开,答尔丢夫则连忙将自己的椅子移近。欧米尔说,我的丈夫打算将他的女儿转许给您,是真的吗?答尔丢夫说,他是提起过,但我所希望的幸福却在别处。欧米尔说,我知道您是什么也不爱的。答尔丢夫连忙纠正:我胸膛里装着的并不是一颗铁石心肠!接着,他称赞欧米尔是绝色美人:"倘若您以为我不该对您表示爱情,那么您只有怪您自己那种撩人的丰姿。"这时,隐藏在旁边的奥尔恭的儿子走出来,他非常气愤,向父亲揭露答尔丢夫的丑行,可奥尔恭根本就不信,而且大骂儿子是"恶棍",斥责他不该捏造谣言侮辱圣徒。

答尔丢夫假意要离去,奥尔恭焦急万分。为了向答尔丢夫表示挽留诚意,同时也为了气一气家里那些想把答尔丢夫赶走的人们,显示一家之主的绝对权威,奥尔恭除宣布让女儿立即与答尔丢夫结婚之外,还断然决定剥夺儿子的继承权,将全部家产赠给答尔丢夫,为此还写下一份字据捏在答尔丢夫手里。

欧米尔告诉丈夫,儿子说的全是事实,奥尔恭仍然不信。欧米尔说,如果我有法子让你看见答尔丢夫的丑态,你会不会还相信他?奥尔恭说,如果是那样,我什么话都没得说的了,但这种事是不会有的。为了让奥尔恭觉醒,欧米尔让丈夫蹲在一张有布幔的桌子底下,然后把答尔丢夫叫来和她单独会面。

答尔丢夫一进房间,欧米尔就说,她接受他的爱。答尔丢夫说,刚才您的态度完全不同,如果不给我一点实惠,我不能相信您甜美的话。欧米尔说他不该太性急,硬逼她把"最后的甜头"也拿给他,"如果我真的答应了您所要求的那件事,不就得罪了您总不离口的上帝了吗?"答尔丢夫说,上帝那儿好商量。欧米尔说,她只好下决心听他摆布了,但她要答尔丢夫把门打开看一看她丈夫是不是在走廊里。答尔丢夫说,您何必操这份心呢,"我已经把他收拾得能够见什么都不信了"。欧米尔还是坚持要答尔丢夫出去看一看,答尔丢夫只好出去了。

气得七窍生烟的奥尔恭从桌子底下钻出来说,魔鬼也没他这么凶恶!妻子要他别急,再躲着看一会儿。答尔丢夫喜孜孜地跑回房间说,外面一个人也没有,说着就要动作起来。奥尔恭突然冒了出来,他命令答尔丢夫立即离开。答尔丢夫说,应该离开的是你!我要替上帝复仇,叫你们这些想撵我出去的人后悔都来不及。

原来,一要犯逃跑时将箱子托奥尔恭保管,箱子里有重要字据,奥尔恭

把秘密透露给了答尔丢夫。答尔丢夫向国王告发，国王下令逮捕奥尔恭，答尔丢夫亲自带领侍卫官前来抓人。趾高气扬的答尔丢夫命侍卫官将奥尔恭带走，不料侍卫官却宣布逮捕答尔丢夫。原来是贤明的国王发现答尔丢夫就是早先有人向他报告过的那个著名的骗子。国王特别憎恨知恩不报、背信弃义的行为，决定惩处这个伪君子。同时，因奥尔恭为王室立过功，饶恕他与通缉犯有染之罪。奥尔恭感谢国王的恩典，宣布成全女儿和瓦赖尔的婚姻。

（2）解析

《伪君子》剥下伪善者"正人君子"的画皮，还其无恶不作的本来面目，触及到人性中卑劣的一面，题旨具有时空的超越性和烛照人性、揭示本质的深刻性。

伪君子答尔丢夫是教会中人，他整天把上帝挂在嘴上，但却是借上帝的名义来掩盖自己的种种丑恶行径，骗取别人的信任。《伪君子》在一定程度上揭示了宗教的欺骗性，因而刚一问世就曾遭到教会的激烈反对，被禁演达五年之久，教会和上流社会中的有些人甚至派刺客企图谋害莫里哀。莫里哀一方面向国王求助，一方面修改剧本，目前我们所看到的本子就是修改稿。

剧中既对教会中的假虔徒进行了抨击，同时又肯定了真心真意敬奉上帝的"真正的虔徒"。例如，第一幕第五场克雷央特就这样说："我认为无论什么样的英雄也比不上全心全意敬奉上帝的人那样值得钦佩，世界上没有任何东西比真正虔诚的圣德更高尚更优美。"接着他还列举了一批值得尊敬的"真正虔诚的教徒"的名字。他还说，假虔徒之所以可恨，正在于他亵渎和嘲弄了最圣洁、最神圣的东西。很显然，他反对的不是真心敬奉上帝的圣徒，而是借敬奉上帝之名干丑恶勾当的假虔徒、伪君子。这段台词有可能是迫于压力在修改时加上去的，基本上可以反映现存版本所持的立场。为了鲜明地表明这一立场，剧中还几次以否定的口吻提到不信上帝的"自由思想家"。这说明教会的势力当时还很强大，莫里哀想借此说明，他的矛头所向主要是包括上层僧侣在内的上流社会的伪善者，而不是宗教神学本身。

《伪君子》创作于路易十四亲政之初，此时法国的封建王权统治已发展到极致，路易十四公开宣称"朕即国家"。法国的宗教势力在16至17世纪是强大的。1534年，西班牙人依纳爵·罗耀在巴黎创立了耶稣会，它是天主教会反对宗教改革的主要组织，渗入社会的各个阶层，派教士进入条件较

好的家庭担任"灵修导师",故在社会上层影响尤其巨大。天主教早在16世纪末就已成为法国的"国教",此后,国王与政要多皈依天主教。与中世纪世俗政权从属于教会所不同的是,此时的教会从属于国王。因此,一般说来,支持天主教教会,也就等于是支持国王和王权政体。莫里哀没有把矛头指向宗教,而是指向教会中的假虔徒,这不仅是一种斗争策略,当与其拥护王权政体的立场有关,也与时代局限有关。法国一直到18世纪中叶狄德罗等启蒙主义哲学家才对神学理论和宗教意识进行了比较彻底的清算。莫里哀对王权政体显然是拥护的,《伪君子》最后由贤明的国王出面惩处答尔丢夫,得救的奥尔恭表示要马上去"很愉快地跪在他老人家脚下歌颂他赐给我的恩典",就是有力的证明。

剧作对只看表面现象而不看本质的奥尔恭也进行了讽刺,但这种讽刺与对答尔丢夫的讽刺是有区别的。奥尔恭之所以被答尔丢夫所迷惑,并不是因为他品质不良,而是性格或思想方法存在缺陷。奥尔恭看问题常常偏执一端,正是因为偏执,他才特别容易被表面现象所迷惑。第五幕第一场中,克雷央特这样批评奥尔恭:"无论对什么你都显不出有一点温和的气味;你的想法总也不会是中正平直的想法。刚离了这个极端你又钻进那个极端……你得把真正的道德和虚伪的外表分别清楚;你不要冒冒失失过早地就把一个人敬佩得不得了,在这上头,你必须不偏不倚保持中立。"这一段话揭示了奥尔恭性格中的主要缺陷。奥尔恭还有浓厚的封建思想,他认为自己是儿女的主宰,丝毫不考虑女儿的意愿,把她也当做自己可以支配的财产,一并送给答尔丢夫。但当他亲眼目睹了他所崇拜的"圣徒"的丑恶表演之后,就马上觉醒了,而且迅速改正了错误。

《伪君子》在艺术上的成就是很高的,最突出的成就是塑造了一个伪君子的艺术形象,答尔丢夫已成为伪君子的"共名",这说明这一形象有很强的典型性。善于提炼富有典型意义的细节和营造富有表现力的喜剧情境是剧作获得成功的关键所在。限于篇幅,这里仅举几例。

为了表现奥尔恭对答尔丢夫"爱得发狂"的偏执,除了借桃丽娜等人之口进行描述之外,剧作给奥尔恭设计了这样一个趣味盎然的出场:

奥尔恭　喂!老弟,你好?
克雷央特　我正要走,你回来了,我很快活。现在乡间的花还没有大开吧!
奥尔恭　桃丽娜!(向克雷央特)老弟,请你等一等再说。让我稍

稍打听一下家里的事,免得我心焦,你看可以吗?(向桃丽娜)这两天一切都顺顺当当吗?都做了些什么事?大家都平安?

桃丽娜　太太前天发了个烧,一直烧到天黑,头也直痛,想不到的那么痛。

奥尔恭　答尔丢夫呢?

桃丽娜　答尔丢夫吗?他的身体别提多么好啦。又胖又肥,红光满面,嘴唇红得都发紫啦。

奥尔恭　真怪可怜的!

桃丽娜　到了晚上,太太心里一阵恶心,吃饭的时候任什么也吃不下去,头痛还是那么厉害!

奥尔恭　答尔丢夫呢?

桃丽娜　他是一个人吃的晚饭,坐在太太对面,很虔诚地吃了两只竹鸡,外带半只切成细末的羊腿。

奥尔恭　真怪可怜的!

桃丽娜　整整的一夜,太太连眼皮都没有闭一会儿;热度太高,她简直睡不着,我们只好在旁边陪着她,一直熬到大天亮。

奥尔恭　答尔丢夫呢?

桃丽娜　一种甜蜜的睡意紧缠着他,一离饭桌,他就回了卧室;猛孤丁地一下子躺在暖暖和和的床里,安安稳稳地一直睡到第二天的早晨。

奥尔恭　真怪可怜的!

桃丽娜　后来,太太被我们劝服了,答应放血;立刻病才透着轻松。

奥尔恭　答尔丢夫呢?

桃丽娜　他老是那么勇气十足,不住地磨练他的灵魂来抵抗痛苦;为了补偿我们太太放血的损失,他在吃早饭的时候,喝了四大口葡萄酒。

奥尔恭　真怪可怜的![1]

简短的几句对话就活现出奥尔恭的偏执昏聩和答尔丢夫的贪图享乐,同时

[1] 〔法〕莫里哀著,赵少侯译:《伪君子》,见朱雯、江曾培主编:《世界文学金库》(戏剧卷),上海文艺出版社1994年版,第413页。本书所引此剧台词均据此版本。人民文学出版社《莫里哀喜剧选》亦收录赵译本。

也表现了桃丽娜对答尔丢夫的反感。

答尔丢夫的出场也很精彩。他明明在勾引奥尔恭的妻子,是一个不折不扣的好色之徒,可他碰见侍女桃丽娜时,却掏出手帕,要她把胸脯遮住再同他讲话,说是"我不便看见,因为这种东西,看了灵魂就受伤,能够引起不洁的念头"。桃丽娜尖刻地回敬说:"你就这么禁不住诱惑?肉感对于你的五官还有这么大的影响?我当然不知道你心里存着什么念头,不过我,我可不这么容易动心,你从头到脚一丝不挂,你那张皮也动不了我的心。"这一细节极为传神,活画出伪君子的丑恶嘴脸,表达了剧作家对伪君子强烈的厌恶之情。

答尔丢夫第二次向欧米尔"示爱"的情境也富有很强的喜剧性和表现力,相当深刻地揭露了答尔丢夫的无耻面目和丑恶灵魂,令人捧腹而又发人深省。答尔丢夫急不可耐地想占有欧米尔,但他还要把上帝挂在嘴上。欧米尔说,我如果答应了您所要求的那件事,不就得罪了您总挂在嘴上的上帝了吗?答尔丢夫说:"不错,对于某些欲望的满足,上帝是加以禁止的,不过我们还可以和上帝商量出一些妥协的办法。有一种学问,它能按照各种不同的需要来减少良心的束缚,它可以用动机的纯洁来补救行为上的恶劣。"又说:"一件坏事只是被人嚷嚷得满城风雨的时候才成其为坏事……如果一声不响地犯个把过失是不算犯过失的。"这就不只是揭露了答尔丢夫勾引人妻的恶行,他那假虔徒的丑恶嘴脸一下子也就凸显出来了。上帝对于答尔丢夫来说,只不过是一块肮脏的遮羞布而已。

莫里哀与下层人民有较多接触,因此,他的剧作中经常出现令人喜爱的小人物,《伪君子》中的侍女桃丽娜就是这样一个人物形象。桃丽娜虽然卑为侍女,但见识却在贵族之上,她品行端正,襟怀坦荡,为人正直,眼光敏锐,敢于斗争,逗人喜爱。这使得莫里哀的喜剧具有平民倾向。

3.《吝啬鬼》解读

(1)剧情梗概

五幕散文体喜剧。放高利贷的阿尔巴贡已60岁,女儿艾莉丝曾不慎落水,在外寻访失散父母的青年法赖尔恰巧碰上,舍命相救,使艾莉丝深受感动。法赖尔见艾莉丝千娇百媚,便隐瞒身份,到她家当仆人,两人已私订终身。

哥哥克莱昂特告诉艾莉丝,他正与玛丽雅娜恋爱,姑娘与寡母相依为命,家境贫寒,他很想给她们资助,可父亲一毛不拔,他只好到处借债。有人

还给阿尔巴贡一大笔钱,他觉得保险箱不保险,将钱匣子埋在花园里,但还不放心,儿女不知何时来到他身边,阿尔巴贡生怕他们窥破秘密,把"命根子"偷走。儿子说,今天只是想和父亲谈谈婚事。阿尔巴贡说正要同他们谈这事,他问儿子是否认识玛丽雅娜,这门亲事可不可以订。儿子异常兴奋,没想到父亲和他想到一起去了。阿尔巴贡说,女方没财产带过来是个问题。儿子说,只要人好就行。阿尔巴贡说,玛丽雅娜美丽大方,他动了心要娶她。儿子怀疑自己听错了,父亲再次肯定了他的这一决定,克莱昂特差一点儿晕倒。

阿尔巴贡告诉女儿,已将她许配给昂塞耳默爵爷,此人还不到50岁,前房无子女,更重要的是,爵爷很阔,答应不要嫁妆。至于她哥哥克莱昂特,已给他物色了一有钱的老寡妇,此人会带来可观的嫁妆。艾莉丝恨不得立即自杀。

媒婆福洛席娜一见阿尔巴贡就称赞他气色好、年轻。阿尔巴贡说,我已60岁,媒婆说,玛丽雅娜只爱老头子。阿尔巴贡肺部有问题,突然咳嗽,媒婆说,您咳嗽起来,模样可好啦。阿尔巴贡心花怒放。媒婆见时机成熟,提出请阿尔巴贡发善心,她因缺钱,眼看官司就要输。阿尔巴贡立即一脸冷峻,借故离开。

为了弄到钱,媒婆硬要玛丽雅娜与老头子见面,玛丽雅娜说,她已看中一年轻人。媒婆说,多数年轻人是穷叫花子,嫁给老头有钱花,等老头子死了再改嫁如意郎君岂不是更好?玛丽雅娜被迫来到阿尔巴贡家,儿子抓住父亲要他热情接待"继母"的机会,把阿尔巴贡手上的钻戒取下,以父亲的名义送给玛丽雅娜,阿尔巴贡气急败坏,但又不便发作。克莱昂特终于说出玛丽雅娜是他的心上人,可阿尔巴贡仍然不肯退出,而且说要取消儿子的继承权,不认他这个儿子。

阿箭为了帮克莱昂特,盗出装有巨款的匣子,阿尔巴贡发现钱匣子被盗立即报警。警察向阿尔巴贡的厨师兼车夫雅克调查,雅克借机报复,诬称法赖尔偷了钱。阿尔巴贡拷问法赖尔,法赖尔以为阿尔巴贡发现了他和艾莉丝的爱情,说出了实情,阿尔巴贡要告他诱拐,痛骂女儿忤逆。

昂塞耳默爵爷应阿尔巴贡之邀来与他女儿举行订婚仪式,阿尔巴贡告诉他,法赖尔与他的女儿已私订终身,对爵爷是很大的侮辱。爵爷说,既然如此,我就没必要逼她嫁给我了。阿尔巴贡还是坚持要让法赖尔吃官司,法赖尔说,他不知犯了何罪,接着,他说出了自己的家世。原来,昂塞耳默爵爷

就是法赖尔失散多年的父亲,玛丽雅娜是法赖尔的亲妹妹,她的母亲也就是昂塞耳默的妻子。克莱昂特告诉父亲,他知道钱匣子在什么地方,如果父亲同意把玛丽雅娜给他,他就负责把匣子找回来。昂塞耳默同意付两位青年结婚的费用,阿尔巴贡这才同意了儿子和玛丽雅娜的婚事。

(2) 解析

《吝啬鬼》是根据古罗马剧作家普劳图斯的喜剧《一坛金子》改编而成的,剧情尚留有《一坛金子》的某些痕迹。《一坛金子》写穷困而又吝啬的老汉欧克利奥偶然得到一罐金子,终日惶惶不安,担心金子被人发现偷走,最后把它埋藏在深山老林里,可女儿恋人的奴隶还是将那坛金子偷走了。后来卢科尼德斯将金子归还,欧克利奥同意了女儿和卢科尼德斯的婚事。

《吝啬鬼》中有类似情节——阿尔巴贡将钱埋在花园里,克莱昂特的仆人将钱偷走,克莱昂特答应归还钱匣子,阿尔巴贡终于同意了克莱昂特与玛丽雅娜的婚事。但《吝啬鬼》的思想意义和艺术价值已大大超越《一坛金子》。《一坛金子》重在表现穷人突然得到大笔金钱后的不安心理,通过对人物的心理活动的描写,揭示社会现实,表现下层民众的生活处境。剧作虽然也反映了欧克利奥的吝啬,但他还不是损害他人又摧残自己的吝啬鬼,他最后把钱给女儿做了嫁妆,说明他还没有因吝啬而泯灭起码的人性。

《吝啬鬼》则不仅反映了资本主义原始积累时期资产阶级的贪婪和无情,而且触及到人的劣根性,揭示了金钱对人的灵魂的腐蚀与扭曲。《吝啬鬼》是欧洲喜剧名著,其思想艺术成就可粗略地概括为以下两个方面:

其一,成功地塑造了吝啬鬼阿尔巴贡的艺术形象。

吝啬是人性中难以根除的劣根性之一,源于与生俱来的物欲。金钱腐蚀灵魂,扭曲人性。卑劣的贪欲使人变成物的奴隶,损害正常的人际关系,给社会和家庭带来危害。这种掠夺成性、嗜钱如命的人是任何时候、任何国家都会有的。《吝啬鬼》以人性中难以根除的劣根性为主要表现对象,塑造以吝啬为主要性格特征的典型形象,赋予剧作以超越时空的普遍意义。

阿尔巴贡是靠放高利贷为生的剥削者,已积攒了大量金钱,但却吝啬到了极点,这一"身份"使他的吝啬具有鲜明的时代印记,他是资本主义原始积累时期的暴发户。吝啬实际上是贪欲的另一种表现形式,正是这种恶性膨胀的欲望扭曲了阿尔巴贡的人性。他为了省下办嫁妆的钱,逼迫女儿嫁给年近半百的鳏夫;为了赚取丰厚的嫁妆,硬要儿子娶富有的老寡妇。自己却想娶与自己的儿女年龄相仿的姑娘做继室。尽管如此,他还想让她带来

一笔财产。妻子、儿女对于阿尔巴贡来说,就是赚钱的工具,这里没有亲情,有的只是赤裸裸的金钱关系。儿女在阿尔巴贡眼里就是贼,他不让他们知道他到底有多少钱,每日疑神疑鬼,时刻提防他们偷他的钱。阿尔巴贡的吝啬不只是体现在对他人的损害上,他对自己也显得很吝啬。例如,他很想娶年轻姑娘玛丽雅娜,说明这只"癞蛤蟆"还想吃"天鹅肉",有非分之想,但即使是为了自己,他也舍不得"破财"。他不仅对为他牵线搭桥的媒人福洛席娜一毛不拔,对前来"相亲"的"心上人"玛丽雅娜也同样不拔一毛。他的"积累欲"早已压倒了"享受欲",阿尔巴贡已经变成金钱的奴隶。阿尔巴贡对儿女的冷酷具有很强的悲剧性,但莫里哀却用喜剧手法表现这一题材,深化了喜剧的内涵。

阿尔巴贡与我国元代剧作家郑廷玉的杂剧《看钱奴》中的主人公贾仁颇多相似之处。贾仁是封建社会的暴发户,一夜暴富之后,他不仅看不起穷人,想方设法剥削他们,而且虐待自己——想吃烤鸭,舍不得花钱,自己跑到烤鸭店趁店主不注意,伸手着实的挝了一把,恰好五个指头挝的全全的,回家立马让家人给他盛饭来,吃一碗饭,咂一个手指头,吃四碗饭咂了四个手指头,然后他就在板凳上睡着了。这时一只狗跑来把他那根没来得及咂的指头给舔了,致使贾仁心痛不已,一病不起。很显然,贾仁的"积累欲"不只是压倒了"享受欲",简直是取消了一切"享受",他只保证活命的最低需要,确实到了虐待自己的地步。贾仁是封建社会的吝啬鬼,他的性格与阿尔巴贡有着惊人的相似性,可见,吝啬是人的劣根性,金钱对人性的腐蚀与扭曲是人类社会长期存在的现象,对它进行批判和揭露也就具有普遍意义。

不过,《吝啬鬼》把吝啬者对亲情的虐杀作为表现的着力点,而《看钱奴》则以吝啬鬼的自虐作为表现的着力点,体现了各自的民族特征和不同的时代特征。《一坛金子》和《看钱奴》都有一个命定论的"框架",吝啬鬼的穷通得失,都是神灵的安排,非人力所能改变。但《吝啬鬼》剔除了命定论思想的影响,提高了剧作的思想意义和认识价值。

其二,善于营造喜剧情境。

《吝啬鬼》运用了夸张(如阿尔巴贡要厨师搭配一些不对胃口的东西给客人吃,使他们一吃就"饱")、巧合(如昂塞耳默与法赖尔是父子,玛丽雅娜与法赖尔是兄妹)等多种常见的艺术手法营造喜剧情境,但最突出的在于:通过编织特殊的冲突和人物关系来强化喜剧效果。年过六旬的老翁想娶花季少女做继室,已属可笑,老翁居然相信少女只爱他这样的老头子,就让人

笑破肚皮了。"人老心不老"的老翁要儿子娶老寡妇,要女儿嫁老鳏夫,岂不让人喷饭?为了使这个"癞蛤蟆想吃天鹅肉"的荒唐故事更具喜剧性,莫里哀编织了儿子是父亲的情敌、父亲是儿子的债主这样乖讹的戏剧冲突和反常的人物关系,使剧作的喜剧性大大增强。这与《看钱奴》主要靠夸张手法发掘人物的喜剧性格的造笑方法有所不同。《吝啬鬼》运用了多种造笑方法,但建构乖讹的人物关系,营造喜剧情境是其主要的造笑方法。

4.《太太学堂》解读

(1)剧情梗概

五幕喜剧。阿诺尔弗为避免戴绿帽子,从乡下弄了个叫阿涅斯的4岁女孩送进修道院,养到17岁后,将她藏在一僻静的房子里,准备和她结婚。为防止走漏风声,他特意起了个别号"木墩先生"。下乡十天才回的"木墩"还没到家,碰见老友克里萨德,老友听说42岁的阿诺尔弗要和一个小女孩结婚,很为他担心。阿诺尔弗请他放心——"糊涂虫"永远听我摆布,她一无所有,而我出身高贵而且很有钱;更主要的是,从未与外界接触的她又憨又傻。

阿诺尔弗一到家,手拿针线活的阿涅斯就下楼来告诉他,他的睡衣和头巾都已织好,阿诺尔弗别提有多得意。这时,好友奥隆特的儿子奥拉斯来向阿诺尔弗借钱并透露了一个秘密:阿涅斯"这个甜蜜的东西,是那么的撩动人心",可一个叫什么"树墩"的人把她藏在这里,让这么美的姑娘嫁给这个古怪人简直就是罪孽,借钱就是为了把她弄到手,他要阿诺尔弗替他保密。

阿诺尔弗差一点儿没气死,背了一遍字母表平静下来后对阿涅斯说:听说我外出期间有男青年到过家里,但我不信这些诽谤。阿涅斯说,您可别不信,那天我在凉台上乘凉,一英俊少年不停地向我鞠躬,我也不停地还礼。第二天,来了个老妇人,说我昨天刺伤了一颗心。我以为是不小心什么东西掉下去了,老妇人说,是你的一双眼睛造成了这个致命伤。你那双眼睛有一种毒素,能够断送人性命。那个可怜的人已奄奄待毙,若不救他,过不了两天恐怕就要抬去埋了。我问如何救,老妇人说,让他来和你谈谈就行了。他见了我,病果然就好了。

阿诺尔弗暗暗叫苦,后悔不该离家,追问道:他和你在一起都做了些什么?他没占你的便宜?阿涅斯欲言又止,要他起誓保证不发火后才说:他把您给我的那根丝带给拿走了。阿诺尔弗松了一口气,要她和那少年断绝来往,他若再来,你就向他扔砖头。阿诺尔弗叫阿涅斯不要学那些放荡女人,

地狱里有滚烫的开水锅,放荡的女人都要扔在里头煮的。他掏出一本《嫁夫格言》让她朗读。阿涅斯一连读了十多篇,阿诺尔弗很高兴:"糊涂虫"容易调教,两句话就把她纠正过来了。

奥拉斯又来了,阿诺尔弗假意问他那段恋爱怎样了,奥拉斯说,姑娘的主人回来了,而且知道了全部秘密,姑娘不但撵我走,还扔下一块砖头来。阿诺尔弗幸灾乐祸地说:这算不了什么,还可以想办法转败为胜嘛。奥拉斯说,扔砖头的同时姑娘还扔出一封充满柔情蜜意的信来,接着,他快活地念起那封信。阿诺尔弗强压怒火,回家要仆人严加提防,还出门去雇暗探,刚走几步又碰见奥拉斯。奥拉斯说,阿涅斯约他今晚去幽会。阿诺尔弗庆幸对方没识破他,赶紧回去要仆人准备棍子,提前埋伏起来。夜里,奥拉斯刚爬近"糊涂虫"的窗口,立即被乱棍打死。

阿诺尔弗见事情闹大了,找人商量对策,刚出门又碰见奥拉斯,奥拉斯说,他从梯子上滑下来,躺在地上装死,骗过了那伙人。问题是阿涅斯跑出来再也不愿意回去,他恳求阿诺尔弗让姑娘在他家暂避一时。阿诺尔弗软硬兼施还是未能使阿涅斯回心转意,只好把她关起来,准备转移。奥拉斯慌忙来告诉阿诺尔弗,他父亲回来了,强迫他和昂里克的女儿订婚,他求阿诺尔弗帮忙取消这桩倒霉的婚姻。原来阿涅斯就是昂里克的女儿,奥拉斯感谢上天的安排,阿诺尔弗气得扭头就走。

(2)解析

《太太学堂》揭露了封建统治者对女性的压迫和愚弄,歌颂了纯洁的爱情和自由的婚姻,具有反封建的民主精神和批判色彩,其思想内涵与文艺复兴时期的戏剧和启蒙主义时期的戏剧并无多大差别。

阿诺尔弗是封建统治者的典型代表,他出身高贵、有钱,虽然没有爵位和官职,但满脑子封建统治阶级的思想,这主要体现在他对婚姻问题的看法及做法上。在他看来,出身和是否有钱是婚姻的基础,贵族肯与贫女结婚就是对贫女的"抬举",贫女应"时时刻刻记在心里",永远感恩戴德。他择偶的标准是"她绝对服从我,完全听我摆布"。在他看来,见多识广、聪明伶俐的女人是难以管束的,愚昧无知才是妻子谨守妇道的可靠保证。为此,他求助于教会,把年仅4岁的阿涅斯送进修道院,使其与世隔绝,用尽办法把她培养成什么都不懂的"糊涂虫"。接着,阿诺尔弗又把她关进一所僻静的房子,禁止她同任何人接触,而且还要用《嫁夫格言》一类浸透了封建毒素的"教科书"对她进行奴化教育:

> 你们女人天生是依附于别人的,我们男子才拥有无上的权威。虽然世界上的男女各占一半,这两个一半可是一点也不平等的:这一半至高无上,那一半隶属服从;这一方应当完全听从那一方的支配,因为那一方是发号施令的。一个深明自己责任的士兵对于指挥他的长官,一个奴仆对于他的主人,一个小孩对于他的父亲,一个最小的牧师对于他的上级所应表示的驯顺,都远不能和一个女人对她的丈夫——她的长官,她的王爷,她的主人所应有的忠顺、服从、谦逊和无限恭敬的态度相提并论。丈夫要是用严峻的目光注视她一下,她的责任是:立刻把头低下,除非等他特施恩宠以温柔的目光看她的时候是绝不敢正面看他的。①

阿诺尔弗觉得这些"道理"还缺乏威慑力,又借宗教和封建迷信对阿涅斯进行恐吓:

> 地狱里安排了滚烫的开水锅,把生活放荡的女人扔在里面一辈子也不得出来。我跟你说的并不是戏言,你务必把我这些话牢牢记在心里。如果你能遵从我的训诲,竭力避免模仿那些妖冶的女人,你的心灵就会和百合花一样,永远洁白无瑕;如果你竟不守妇道,你的心灵就会像煤炭一样黑,在众人面前,你将被看成一个可怕的怪物。早晚有一天,你变成魔鬼口中的食物,丢在滚水锅里大煮。幸亏上帝仁慈,不愿你受这场灾祸,快行礼拜谢上帝吧。

阿诺尔弗觉得这样还不足以造就称心如意的太太,还需要禁止她同丈夫以外的任何其他男性接触,要切断她与外界的一切联系。迁居于僻静之所的他改称"木墩",每天"百般机警地严加防范",对单纯、老实的女孩阿涅斯,不但安插了仆人负责监视,而且还要雇请暗探跟踪。很显然,与世隔绝、黑暗封闭、冷酷无情的"太太学堂"就是封建社会的缩影,它按照封建统治阶级的意志培养愚蠢、恭顺的臣民,供其驱使,为满足一己之私,不惜剥夺别人的基本权利。阿诺尔弗就是这所学校自私、冷酷、卑鄙、凶恶的掌门人。

剧作除了揭露封建统治者自私、冷酷、卑鄙、凶恶之外,还尖锐地嘲笑了他们的极端愚蠢,揭示了其注定要失败的可耻下场。从表面看来,阿涅斯确

① 〔法〕莫里哀著,万新译,赵少侯校:《太太学堂》,见〔法〕莫里哀著,万新、赵少侯等译:《莫里哀喜剧选》,人民文学出版社2001年版,第31页。本书所引此剧台词均据此版本。

实是"糊涂虫",她对外界的事情所知甚少,有时近乎憨傻,奥拉斯更是"愚蠢",他把情敌当心腹知己,老是向他讨教。但实际上,最愚蠢的是阿诺尔弗,他的所作所为是违反人性的、怪癖的、不合时宜的。他企图通过扼杀别人的合理欲望与正常感情、限制别人的人身自由来保持自己的"荣誉",不仅是自私的,而且也是典型的自作聪明,当然注定是要失败的。奥拉斯虽然把什么都告诉他了,但被作弄的不是奥拉斯,而是阿诺尔弗。剧作以有情人终成眷属作结,肯定了人的正常欲望和合理感情,歌颂了纯洁的爱情,否定了封建专制思想,同时也说明剧作家对于未来是充满信心的。

阿涅斯和奥拉斯是阿诺尔弗的对立面,是剧作家刻画的正面人物形象,对于他们追求纯洁爱情、冲破封建束缚的大胆行动,剧作给予了肯定和赞美。与启蒙主义戏剧侧重塑造反封建斗士有所不同,莫里哀的喜剧往往侧重于讽刺贵族和富人的蠢行,这两个正面人物也并非《太太学堂》所刻画的主要人物,着墨不多,因此,显得不是很突出,但其个性特征还是比较鲜明的。奥拉斯热情如火,而略显莽撞;阿涅斯单纯幼稚,而不失机智。

《太太学堂》的喜剧性很强,这主要得力于剧作家巧妙的艺术构思和驾驭语言的非凡能力。

喜剧情境的营造是《太太学堂》艺术成就的重要体现。阿诺尔弗为了防止别人来找他,以致泄露藏匿阿涅斯的住所,破坏他禁锢阿涅斯的计划,自己取了个贵族别号,结果在他下乡不几天的时间里,老友的儿子奥拉斯很快就爱上了阿涅斯,而且始终把情敌阿诺尔弗当做心腹知己。这一"戏胆"颇具讽刺意味和滑稽之美。

《太太学堂》的语言有很强的表现力,准确、生动的语言凸显了剧作的喜剧效果。例如,奥拉斯向阿诺尔弗透露了他与阿涅斯的爱情之后,阿诺尔弗急于了解这桩可恨的爱情到底发展到哪一步了,他回家后立即把阿涅斯叫来询问:

 阿诺尔弗 对,但是他一个人和你在一起的时候,他都做了些什么?

 阿涅斯 他发誓说他以一种无比的爱情在爱我,他对我说的那些话真是最甜蜜不过的,告诉我的那些事比什么都好,我每次听他说话的时候,他那种温存劲儿真叫我心花怒放,我心里有一种说不出来的滋味使我深深地受了感动。

 阿诺尔弗 (低声旁白)噢!何必自讨苦吃追问这件凶多吉少的

神秘事儿？问来问去，倒霉的只有我一个人！（高声）除了他说的那些话，献的那些殷勤，他没向你做些表示爱慕的举动吗？

　　阿涅斯　噢！可多啦！他又拉我的手，又拉我的胳膊吻，吻起来简直没个完。

　　阿诺尔弗　阿涅斯，他没占你的便宜？（看她愣在那里）糟糕透了！

　　阿涅斯　哎！他……

　　阿诺尔弗　他怎么？

　　阿涅斯　他把我……

　　阿诺尔弗　嗯！

　　阿涅斯　把我那……

　　阿诺尔弗　你说什么？

　　阿涅斯　我不敢说，说出来您会跟我发火。

　　阿诺尔弗　不会。

　　阿涅斯　会的。

　　阿诺尔弗　天哪！我说不会就不会。

　　阿涅斯　那么，您得给我起个誓。

　　阿诺尔弗　好吧。我起誓。

　　阿涅斯　他把我……您一定会生气的。

　　阿诺尔弗　不会。

　　阿涅斯　会的。

　　阿诺尔弗　不会，不会，不会，不会。真见鬼！有什么可隐瞒的！他到底把你……？

　　阿涅斯　他……

　　阿诺尔弗　（旁白）我这会儿比死还难受。

　　阿涅斯　他把您给我的那根丝带给拿走了。老实跟您说，我实在没法拒绝。

　　阿诺尔弗　（松了一口气）丝带的事儿，不用提了。我要知道的是：除了吻过你的胳膊，他没把你怎么样吗？

　　阿涅斯　怎么？还能有别的事吗？

　　阿诺尔弗　没有了。为了把缠住他的那种病治好，他没要求你做别的事吗？

　　阿涅斯　没有。您可以猜得到，他真的要有什么要求，为了救他，

我是什么都会答应的。

这段对话不仅准确地刻画了阿涅斯和阿诺尔弗两个人的不同性格,而且生动活泼,极具喜剧性。特别是奥拉斯是不是占了阿涅斯的"便宜"这段对话,运用了反转手法,成功地营造了令人捧腹的喜剧情境,相当精彩。阿涅斯越是不肯说,阿诺尔弗就越是觉得问题很大,因此也就越想刨根究底。阿涅斯欲言又止、吞吞吐吐不敢说,要阿诺尔弗"起誓",保证不发火之后才肯说,阿诺尔弗"起誓"后阿涅斯还是不敢说,这使阿诺尔弗和观众都产生了错觉——两个青年人在一起的时候,奥拉斯有可能占了阿涅斯的"便宜"。可是,阿涅斯的回答令"紧张"突然"松弛"——奥拉斯拿走了阿诺尔弗送给她的那根丝带!这种严重的"不协调"使喜剧性的张力大为增强。但这段对话又没离开人物单纯"搞笑"的痕迹,通过这段对话我们看到的是:在长期与世隔绝的环境里长大的阿涅斯真的是近乎憨傻,然而,憨傻中透露出的却是单纯,她与奥拉斯的爱情是纯洁的,而阿诺尔弗的灵魂深处则是阴暗的,肮脏的,他根本不懂得什么是爱情,就只知道肉欲和占有。

(三) 拉辛的戏剧创作

1. 拉辛(Racine,Jean,1639—1699)的生平和创作

让·拉辛出生于法国米隆堡一职位不振的官员家庭,1岁丧母,3岁丧父,孤苦无依,9岁时由信詹森教(天主教的一个教派)的外祖母收养,10岁时进入詹森教派修道院所开办的学校学习拉丁文和希腊文。詹森教派因与法国占统治地位的天主教教会对立,其修道院不久被王室查封。19岁时,拉辛赴巴黎学习法律,开始写作颂诗为国王路易十四唱赞歌。22岁时,曾到南方投靠舅舅并学习神学,因不喜担任神职,两年后返回巴黎,又写诗歌颂国王,受到宫廷奖赏;与敌视戏剧、小说的詹森教派论争并与之决裂,同年结识莫里哀,开始戏剧创作。次年,悲剧《黛芭伊特》上演。几年间推出《昂朵马格》等多部剧作,影响超过高乃依。1670年,拉辛推出与高乃依取材于同一历史事件的剧作《蓓蕾尼斯》,影响又超过高乃依,两人从此绝交。35岁时在凡尔赛宫的宫廷盛会上推出《依菲日妮》,大获好评,同年取得贵族爵位,并被选为法兰西学院院士。38岁时退出剧坛,结婚成家,和好友古典主义文艺理论家布瓦洛同时被任命为路易十四的史官,此后多次跟随国王出征。从51岁起拉辛任国王的私人秘书,后又应一新成立的孤儿学校请托编写过两个剧本。拉辛晚年失去国王信任,且对自己从事被詹森教派视为异

端的戏剧创作表示痛悔,并给该教派以资助。60岁时因患肝脏肿瘤去世。

拉辛是法国古典主义悲剧的大师,是他使法国古典主义悲剧臻于完美之境。他的悲剧严格遵循"三一律",但却如行云流水,全无拘束之态,进入了"从心所欲不逾矩"的境界。拉辛的悲剧在形式上虽然归依了古希腊悲剧严谨整饬的传统,但在思想内容上却与古希腊悲剧相距甚远。他的悲剧缺少庄严与雄浑的风格,散发出浓重的感伤情绪,显得沉闷、压抑。他一生共创作了11部悲剧和1部喜剧:《黛芭伊特》《亚历山大大帝》《昂朵马格》《勃里塔尼古斯》《蓓蕾尼斯》《巴雅泽》《米特里达特》《依菲日妮》《费德尔》《爱斯苔尔》《阿达莉》(以上为悲剧)及喜剧《讼棍》等。《昂朵马格》《费德尔》是其代表作。

拉辛的悲剧大多取材于古希腊神话、罗马历史、东方故事或《圣经》,但能折射出当时的社会政治现实,有多部剧作描写宫廷和贵族中越出正常生活轨道的事件,悲剧性的疯狂和狂热的爱情是其重要主题,国家利益、政治责任、贵族荣誉与个人情感、欲望的冲突是戏剧冲突的基本内容,拥护有理性的王权和贤明国王,反对暴君,是拉辛剧作的主要思想倾向。有多部剧作不同程度地杂有宿命论思想,有的剧作染上了浓重的宗教色彩,这与拉辛所处的时代、生活环境和个人经历均有关系。拉辛的喜剧《讼棍》以"长袍贵族"为讽刺对象,当时也曾受到欢迎和好评。

集中、紧凑,长于揭示人物的内心世界是拉辛悲剧重要的艺术特色,代表作《昂朵马格》《费德尔》成功地体现了这一艺术特色。拉辛的大部分剧作是符合古典主义要求的,严格遵循"三一律",但也有几部悲剧的结局有"亮色",例如,《勃里塔尼古斯》《蓓蕾尼斯》《米特里达特》《依菲日妮》《爱斯苔尔》的结局都不是悲剧性的,《蓓蕾尼斯》《米特里达特》《依菲日妮》《爱斯苔尔》的结局与我国古代戏曲中的"大团圆结局"相似,然而,这些剧作有的(如《米特里达特》《依菲日妮》)在当时是大受欢迎的,可见,即使是古典主义时期的法国观众也并不都是要求悲剧一律以死亡和流血为结局的;其悲剧也并不都是由五幕组成,例如,《爱斯苔尔》就只有三幕。

2.《昂朵马格》解读

(1)剧情梗概

五幕诗剧。爱比尔国王卑吕斯攻陷了特洛亚,特洛亚军事首领厄克多的妻子昂朵马格及幼子阿斯佳纳被俘。昂朵马格年轻貌美,卑吕斯抛弃爱兰娜皇后的女儿——未婚妻爱妙娜,转而疯狂追求这个漂亮的女俘。为了

得到昂朵马格,卑吕斯用另一个孩子作受死的替身,换下阿斯佳纳拘禁在宫中,作为要挟昂朵马格就范的筹码,这引起了希腊人的普遍不安。他们担心这孩子长大后向希腊复仇,故派一直追求爱妙娜公主的青年奥赖斯特为使臣,到卑吕斯的宫中说服他不要养虎遗患,把昂朵马格的幼子交给他处死。

卑吕斯等了昂朵马格一年之久,可还是没有得到她的同意,他以交出幼子相威胁,向昂朵马格发出最后通牒。为了保全儿子的性命,昂朵马格被迫答应嫁给她所痛恨的卑吕斯,但为了保住自己的贞操,她决定在婚礼上卑吕斯宣誓之后立即自杀。

公主爱妙娜深爱卑吕斯,得知卑吕斯即将与昂朵马格举行婚礼,愤恨之极,她把等在宫中想把她带走的奥赖斯特找来,要他去替她报仇,将卑吕斯杀死,答应事成之后和他一起逃走。奥赖斯特刚走,卑吕斯来了,公主让人赶紧告诉奥赖斯特,没见到她之前先不要动手。卑吕斯是来向公主通报他将与女俘举行婚礼的,公主斥责卑吕斯负心,可于事无补。

奥赖斯特带领一批希腊人混入参加婚礼的人群中。卑吕斯刚宣布与昂朵马格结婚,就在祭坛边被刺死。奥赖斯特来向公主报告负心人的死讯,公主却控制不住自己的感情,痛斥他是罪犯,不该残忍地斩断了"一个何等壮美的生命",表示决不跟奥赖斯特走。公主奔向神庙,在卑吕斯尸体旁自杀身亡,极度绝望的奥赖斯特精神错乱。

(2)解析

《昂朵马格》取材于古希腊神话,糅合了欧里庇得斯现存《昂朵马格》(一译为《安德洛玛克》)和《特洛亚妇女》两剧的剧情,被视为法国"第一部标准的古典主义悲剧",也是拉辛的成名作。

《昂朵马格》最重要的成就是,对昂朵马格反抗暴力和强权的勇气与意志、大无畏的牺牲精神和忠于爱情的品格进行了热情的歌颂,成功地塑造了一个高洁而又坚强的女性形象。昂朵马格是女俘,她的命运完全控制在贵为国王的卑吕斯手里,可卑吕斯把她的幼子拘禁了一年之久,软硬兼施,企图迫使她嫁给他,但终究没能使她屈服。昂朵马格靠的是什么力量?剧作为我们作了生动的描写。在卑吕斯以处死昂朵马格的幼子相威胁来逼婚,好友赛菲则劝昂朵马格顺从时,昂朵马格吐露了心声:

假如他(指卑吕斯——引者注)忘了他的战功,难道我也应当忘记这些战功吗?我应当忘记厄克多身死之后不能依礼埋葬,而围绕着我们的城墙耻辱地被拖拉在胜利者的战车后面吗?我应该忘记我的父亲

被打倒在我的脚边,血溅他所吻抱的祭坛吗?赛菲则,你想想,你想想这惨酷的一夜,对一个整个民族永远不能忘的一夜。你想象一下卑吕斯,两眼冒着火星,趁着我们宫室焚烧的火光闯进来,从我所有死去的兄弟的尸堆中打开一条血路,他满身是血,鼓动着残杀。你想想那些胜利者的欢呼,你想想那些垂死者的哀号,他们在火焰里窒息了,他们在刀剑下丧命了;你想象一下,在这恐怖中丧魂失魄的昂朵马格吧:卑吕斯就是这样的呈现在我眼前;你看他是由于什么样的战功取得了王冠。难道这就是你要给我的配偶吗?不,我绝不能做他的罪恶的从犯。①

对自己祖国和人民的热爱是昂朵马格重要的精神支柱,卑吕斯是杀其父老、毁其城池的凶手、魔鬼,他的王冠正是用特洛亚人民的鲜血染红的。对于他的罪恶,昂朵马格是一刻也不会忘记的,她怎能嫁给穷凶极恶的敌人?昂朵马格的另一精神支柱是坚贞的爱情。她深情地回忆起她与厄克多的甜蜜爱情:

> 这个儿子是我唯一的快乐的寄托,是厄克多的形象。这个儿子,他给我留下做他爱情的证物!唉呀,我记得,那一天他的勇敢,使他去寻找阿西乐,不如说去寻死,他要来他的儿子,抱在他的怀里,他擦着我的眼泪对我说:"亲爱的妻,我不知道命运将给我的武功一个什么结果:我给你留下我的儿子做我忠心的证物,假使他失去了我,我希望他在你身上找到我。假如我们这幸福结婚的回忆对你是宝贵的,你可以做给儿子看,你爱他的父亲到了什么地步。"

正是对爱情的无比忠贞使昂朵马格具有顽强的意志和非凡的勇气,她准备在卑吕斯宣誓之后,也就是儿子的生命安全有了保证之后去死,正是为了保持对祖国、丈夫的忠贞。她是圣洁的,也是坚强的、勇敢的。

卑吕斯既是一个背信弃义的负心者,又是一个荒淫暴虐的昏君。他为昂朵马格的美貌所吸引,抛弃真心爱他的未婚妻。为了得到昂朵马格,他不仅滥用威权,逼迫昂朵马格就范,而且背叛希腊人民的利益,以复兴特洛亚来取悦敌人的遗孀。很显然,卑吕斯是一个缺乏理性、为恶劣的情欲所役使的暴君。

① 〔法〕拉辛著,齐放译:《昂朵马格》,见《外国剧作选》第3册,上海文艺出版社1980年版,第174页。下引此剧台词均据此版本。

剧作对爱妙娜虽有同情，但对她为了满足自己近乎疯狂的情欲，丧失理性，甚至进行谋杀的暴虐行径也进行了抨击。爱妙娜近乎疯狂的爱不仅导致了她自己的毁灭，而且造成了卑吕斯的死亡和奥赖斯特的精神失常。这一形象在拉辛的剧作中具有代表性。《费德尔》中的费德尔也因疯狂的爱而犯罪。奥赖斯特也是一个情欲压倒理性的形象，他的使命是替希腊人民清除后患，可他却为了博取爱妙娜的欢心，去刺杀卑吕斯，犯下了弑君渎神之罪。通过不同人物形象的塑造，剧作家否定疯狂的情欲、呼唤理性的题旨，得到了生动体现。

剧作相当细致深入地揭示了昂朵马格、爱妙娜等人的内心世界，有"心理悲剧"的鲜明特征。为了给心理刻画留下较大的空间，剧作把征服特洛亚作为剧情的背景，又把处死昂朵马格幼子、婚礼、刺杀卑吕斯、爱妙娜自杀等都推到幕后虚写，把主要笔墨集中在这些事件所激起的情感波澜与内心冲突上。

剧作严格遵循"三一律"，剧情的时间跨度不超过一天，人物活动的空间仅限于一处，剧情线索单纯，矛盾冲突集中、强烈，结构相当紧凑。

3.《费德尔》解读

（1）剧情梗概

五幕诗体悲剧。国王忒赛出游半年多音讯全无，王子依包利特想离开行宫，一是借机逃避可怕的爱情，他爱上了家族宿世怨仇的女儿——女俘阿丽丝；二是逃避后母——王后费德尔对他的虐待。费德尔虐待王子却是借此掩盖自己的罪恶感情，她爱上了王子，而王子却全然不察。这时传言国王已死在旅途，依包利特立即恢复了阿丽丝的自由，并向她吐露了爱情。费德尔抓住机会向王子示爱，依包利特深感震惊、羞耻，不予理睬。

雅典各部推举费德尔的儿子——依包利特的异母弟弟继承王位。为了得到依包利特的爱，费德尔决定把王冠献给他，可正在这时，远游的国王突然回来了，恐惧、羞耻和悔恨一齐涌上费德尔的心头，她打算结束自己痛苦的生命。奶妈劝她不要轻生，这会让拒绝她的依包利特看笑话，而且等于是向世人承认了自己的罪恶，她主张先向国王"告发"王子对母后行为不端。国王听信了奶妈的诬告，大动肝火，痛斥逆子禽兽不如。王子极力申辩，说明他爱的人是阿丽丝，国王根本不信，命王子立即离开行宫，并请天神奈普顿给予严惩。

费德尔担心王子将有不测，她想向国王挑明真相，但又没有勇气，转而

迁怒于奶妈,说她不该出坏主意陷害王子。王子要阿丽丝和他一起走,阿丽丝则劝王子把真相告诉国王,但王子怕伤害父亲,不肯这样做。阿丽丝对盛怒的国王说,你斩杀了无数妖魔,但并没有把妖魔肃清,你的儿子不让我把话挑明。国王心生疑惑,传奶妈来见,可她已投海自尽。接着仆人又报告,王子离开行宫时因海神显灵从战车上摔了下来,已被奔马拖死。吞下毒药的费德尔在生命的最后一刻向国王挑明了真相,恢复了她深爱的王子的名誉。国王追悔莫及,为安慰儿子的英魂,决定把儿子的恋人阿丽丝认做女儿。

(2)解析

《费德尔》写于1677年,因描写了宫廷中的乱伦爱情,一问世立即引起一部分贵族和保守势力的强烈不满。他们攻击作者"有伤风化",阻止演出活动的正常进行,酿成轩然大波,最后由国王出面干预,风波才告平息。这足以说明取材于古希腊传说的《费德尔》有很强的现实性,当时就产生了巨大影响。

与文艺复兴时期的有些剧作不同,《费德尔》不是从肯定人的正常感情和欲望出发去描写爱情,而是从张扬道德,倡导理性,否定醉心于情欲的古典主义立场出发去表现可耻的情欲,呼唤良知与理性。

通过塑造具有复杂性格的人物形象来丰富和深化题旨是《费德尔》的重要特点,也是其主要成就之所在。为了传达张扬道德、呼唤理性的题旨,费德尔被刻画成一个醉心情欲、丧失理性的形象。但费德尔是一个性格复杂的悲剧人物,作者对她的醉心情欲是否定的,但并没有把她刻画成面目可憎的反面人物。对王子的情欲如熊熊烈焰在费德尔的内心燃烧,使她神魂颠倒,备受煎熬。但理性又不时提醒她,这是可耻的欲念,会给自己和他人带来严重的后果。因此,她"竭尽全力克制自己"——为女神建立神庙,虔诚地祭祀她,"想以此追回失去的理性",但"嘴里呼唤着女神的名字,心里却扔不下亲爱的依包利特"。为了依附丈夫的日子不再那么纷乱,为了能"在清白中消磨时日",她"装成一个暴虐的后母",要把依包利特赶走。"我对自己的罪孽怀着应有的恐怖,我憎恨生存,痛恶自己的欲火。我愿意用死来保全自己的名声,来窒息这可耻的邪恶感情。"[①]这些话确实是她的肺腑

① 〔法〕拉辛著,华辰译:《费德尔》,见《拉辛戏剧选》,上海译文出版社1985年版,第206页。下引此剧台词均据此版本。

之言,但欲火难禁,理性在非理性的情欲面前显得如此软弱无力。听说国王弃世,奶妈厄诺娜劝费德尔大胆地向王子表明心迹,她不顾羞耻,也不管关于国王已死的传言是否可靠,将一直隐藏着的情欲袒露在王子面前。而王子的态度却加重了费德尔的羞耻感,她责怪厄诺娜"只知迎合我,却不帮助我恢复理性"。当得知国王归来之后,费德尔的羞耻感更强烈:洞悉我的无耻情欲的人,"将瞧着我去亲吻他的父亲……即使他沉默,我仍然问心有愧。我不像那胆大包天的妇人,犯下弥天大罪也能心安理得"。她又一次想到死。可当厄诺娜劝她先诬告王子心怀异情时,她还是同意了这罪恶的计划:"随你的便干吧!我反正听您摆布。"害死了王子之后,她倍受良心的谴责,不仅服毒以自裁,而且在生命的最后一刻说出真相,为王子恢复名誉,以此表示她的愧疚。剧作之所以要充分揭示费德尔巨大的心灵痛苦,正是为了展示理性与情欲的艰难搏击,深化题旨,丰富剧作的社会生活蕴涵,说明醉心于情欲不但害人,同时也害己。

在我们今天看来,费德尔的悲剧是黑暗的宫廷造成的,她的丈夫是一个寻芳猎艳的花花公子,她的"可耻的爱情"是对宫廷不幸婚姻的抗议,然而,宫廷作家拉辛不可能从这样一个视角去观察和呈现它。

《费德尔》是"标准"的古典主义悲剧,剧作的题旨是对文艺复兴戏剧的反拨——不是张扬人的合理情欲,而是倡导以高贵的理性战胜可耻的情欲;完全符合"三一律"——剧情在一个地点展开,时间跨度不超过一天,剧作的结构相当严谨,剧情不枝不蔓,冲突集中而强烈,人物的内心世界揭示得很充分;完全没有滑稽成分。

第六章 18世纪的戏剧

18世纪是启蒙主义戏剧的时代,为"第三等级"服务的启蒙主义戏剧是对为封建王权服务的古典主义戏剧的颠覆,不过,即使是狄德罗、博马舍、歌德、席勒等巨匠的横空出世也未能完全遮蔽古典主义戏剧耀眼的光芒。古典主义不仅被法国部分戏剧家借用来表达启蒙主义诉求,而且我们在丹麦和俄罗斯还能听到它的回响。

第一节 概述

一 历史文化背景

18世纪的欧洲资本主义因素日益增长,资产阶级迅速崛起,资产阶级思想家为即将到来的革命运动制造舆论,掀起了一场新的运动——启蒙运动(Enlightenment),这是欧洲资产阶级继文艺复兴运动之后发动的又一次思想文化运动,但在反宗教、反封建的问题上,它比文艺复兴运动更坚决,更彻底。这一运动的领导者和参与者主要是一些接受了新思想的知识精英,他们以科学、自由、民主、平等、博爱、天赋人权等新思想开启民智,反对封建君主专制制度和封建教会愚弄人民的宗教蒙昧主义(如神权、君权至高无上,上帝创造世界,君权神授等),故名"启蒙"。

与文艺复兴运动不同,启蒙运动不止是在文化领域展开,启蒙主义者实际上是资产阶级思想家,他们为资产阶级革命提供理论依据,政治是他们关注的重点,其思想还涉及经济、法律、宗教、自然观、历史观和人道主义等广泛的领域。启蒙运动最先在确立了君主立宪政体、经济恢复较快的英国展开,然后传至封建势力最为顽强但国势日衰的法国,再由法国传到德国、意

大利、西班牙和俄罗斯等国,德国的启蒙运动对北欧有较大影响。

 1688年,英国爆发"光荣革命",推翻了复辟王朝,确立了君主立宪政体,由资产阶级和新贵族控制政权,对外进行殖民扩张,在国内发展工商业,海上贸易也占有绝对优势。1763年《巴黎和约》的签订标志着英国殖民大帝国和海上霸主地位的重新确立。但是,由于英国的资产阶级革命较为顺利,英国思想家洛克(1632—1704)、物理学家数学家牛顿(1642—1727)等人虽然以经验主义哲学、无神论和自然科学启发、引导了法国的启蒙主义者,但他们在思想上所达到的高度却不如法国的启蒙思想家。

 在启蒙运动中做出重要贡献的是法国。路易十四执政(1643—1715)后期,法国的专制王权已显露衰败之象,路易十五执政期间(1715—1774),法国危机深重,由工人、农民、城市平民和资产阶级所共同构成的"第三等级"对封建王权的不满情绪日益加深,"饥饿暴动"此起彼伏,外交、政治一败涂地,国势日趋衰微,对自己的政治制度、宗教信仰、文化、哲学进行反思的启蒙运动应运而生。孟德斯鸠(1689—1755)、伏尔泰(1694—1778)、卢梭(1712—1778)、狄德罗(1713—1784)等是伟大的启蒙思想家,他们发表了大量的政论著作或文学作品,揭露和批判宗教蒙昧主义、封建专制统治,要求人们用理性审视现存的一切,不要迷信任何权威,高张"天赋人权"的旗帜,开启民智,鼓荡热情,冲决罗网。恩格斯在谈到他们的历史功绩时说:

> 在法国为行将到来的革命启发过人们头脑的那些伟大人物,本身都是非常革命的。他们不承认任何外界的权威,不管这种权威是什么样的。宗教、自然观、社会、国家制度,一切都受到了最无情的批判;一切都必须在理性的法庭面前为自己的存在作辩护或者放弃存在的权利。思维着的悟性成了衡量一切的唯一尺度……以往的一切社会形式和国家形式、一切传统观念,都被当做不合理的东西扔到垃圾堆里去了;到现在为止,世界所遵循的只是一些成见;过去的一切只值得怜悯和鄙视。只是现在阳光才照射出来。从今以后,迷信、偏私、特权和压迫,必将为永恒的真理,为永恒的正义,为基于自然的平等和不可剥夺的人权所排挤。[①]

[①] 〔德〕恩格斯著:《反杜林论》,见《马克思恩格斯全集》第20卷,人民出版社1971年版,第19—20页。

在启蒙主义者眼里,曾经被视为神圣的宗教权威、专制统治都是不合理性的,是应该批判和推翻的。1789年,法国爆发了资产阶级革命,君主专制统治被推翻,国王路易十六(1754—1793)于1793年1月18日被送上巴黎革命广场的断头台,这是欧洲资产阶级革命的重大胜利,也是欧洲具有划时代意义的历史事件。同年,制宪会议通过著名的《人权宣言》。启蒙主义戏剧正是在资产阶级革命发动、酝酿、爆发的背景下产生并逐步走向成熟的,也是启蒙主义运动的重要一翼。多数启蒙思想家是重视戏剧在开启民智方面的作用的,但也有极少数启蒙思想家认为,戏剧只会起伤风败俗的消极作用。

18世纪的德国和意大利仍然是四分五裂的落后国家,启蒙运动的开展远不如法国。18世纪前期,德国的戈特舍德(1700—1766)等推崇法国古典主义,18世纪中后期,克洛卜施托克(1724—1803)、莱辛(1729—1781)等在文学领域发起启蒙运动,18世纪70至80年代,德国兴起短暂的文学运动——狂飙突进运动,它是代表市民阶层的一批激进的青年知识分子所发起的反封建的文学运动,是启蒙运动在德国的发展,因其带有青年人狂飙突进式的反封建精神,故以名之。

当时的德国分为三百多个小邦,政治黑暗,经济凋敝,社会混乱,但从18世纪后期开始,德国文化逐渐走向辉煌。恩格斯在《德国状况》一文中论及18、19世纪的德国时说:"没有一个人感到舒服。国内的手工业、商业、工业和农业极端凋敝。农民、手工业者和企业主遭到双重的苦难——政府的搜刮,商业的不景气。贵族和王公都感到,尽管他们榨尽了臣民的膏血,他们的收入还是弥补不了他们的日益庞大的支出。一切都很糟糕,不满情绪笼罩了全国。没有教育,没有影响群众意识的工具,没有出版自由,没有社会舆论,甚至连比较大宗的对外贸易也没有;一种卑鄙的、奴颜婢膝的、可怜的商人习气渗透了全体人民。一切都烂透了,动摇了,眼看就要坍塌了,简直没有一线好转的希望,因为这个民族连清除已经死亡了的制度的腐烂尸骸的力量都没有。"[①]可是,18世纪后期至19世纪的德国在文化上却是居于领先地位的。哲学家康德、黑格尔、费希特,剧作家歌德、席勒,音乐家贝多芬等一大批文化巨子都出现在这一时期。

① 〔德〕恩格斯著:《德国状况》,见《马克思恩格斯全集》第2卷,人民出版社1957年版,第633—634页。

二　主要形态及蕴涵

18世纪虽然是"启蒙主义时代",但启蒙主义戏剧的成熟是在18世纪的下半叶,启蒙主义对欧洲有些国家产生影响是19世纪中叶以后的事,即使是在启蒙主义运动"发起国"英国和法国,18世纪上半叶古典主义也仍然是一股很大的势力,早期启蒙主义者不得不利用古典主义的"外壳"来传达启蒙主义的诉求,法国古典主义戏剧一直到19世纪下半叶才完全被浪漫主义戏剧所代替。英国有"伪古典主义悲剧"——大体遵循"三一律",模仿古希腊、古罗马悲剧创作的流派;还有感伤主义喜剧;法国也有,有些启蒙主义剧作家如伏尔泰甚至也写过感伤喜剧。这是一种与启蒙主义戏剧不太相同的戏剧。德国的歌德在脱离了狂飙突进运动之后,也曾袭用古典主义的形式,例如,他到魏玛公国之初所写的悲剧《丝苔拉》就带有古典主义色彩,歌德的《浮士德》和席勒的《奥尔良的姑娘》《墨西拿的新娘》等还带有浪漫主义气息,丹麦和俄罗斯的戏剧以及处于萌芽状态的瑞典戏剧均受到古典主义戏剧的深刻影响,即使是在思想内容上属于启蒙主义的某些剧作,在艺术形式上也未能完全摆脱古典主义。因此,启蒙主义戏剧虽然代表了18世纪戏剧的主要成就,但这一时期还有古典主义戏剧、感伤主义喜剧和浪漫主义戏剧等多种戏剧形态的存在。

启蒙主义戏剧具有强烈的政治色彩,反封建、反教会是其矛头所向,多数剧作以批判现存制度和文化——君主专制与宗教迷信——为主旨,站在"第三等级"的立场上观察和反映社会生活。封建贵族阶级的黑暗统治和腐朽思想成为主要批判对象,政治与社会批判是启蒙主义戏剧的两大主题。

在描写向度上,启蒙主义戏剧家中只有极少数人——主要是悲剧作家——喜欢从历史或传说中选择题材,但其着眼点则仍在于现实,例如,伏尔泰的悲剧创作就是如此,多数剧作包含有重大的政治社会生活内容。这一时期的多数剧作家则乐于面向现实,描写日常生活,特别是爱情、婚姻与家庭,平民与贵族的矛盾是剧作家关注的焦点,道德批判是许多剧作的切入点,人的德行与责任被放到了生活的重要位置,专横、冷酷、自私、贪婪、暴虐、荒淫无耻等恶德恶行受到严厉的拷问和谴责,腐朽的等级制度和力图维护这一制度的旧贵族遭到猛烈的抨击,自由、平等、民主成为相当一部分剧作的思想蕴涵。

在人物刻画上,启蒙主义戏剧多以"第三等级"——新崛起的中产阶

级、普通市民、仆人——为正面描写对象，他们大多是善良正直、聪明机智的。曾经占据舞台中心位置的贵族则大多成为被讽刺被鞭挞的反面人物，他们往往是荒淫无耻、愚蠢可笑的。

三 艺术特色

18世纪的戏剧既有喜剧，也有悲剧，还有正剧。悲剧虽然也取得了较高成就，例如伏尔泰的《查伊尔》、歌德的《浮士德》、席勒的《阴谋与爱情》都是这一时期的戏剧名著。喜剧的成就更高，博马舍的《塞维勒的理发师》《费加罗的婚姻》代表了18世纪戏剧的最高成就，因此，有人说，18世纪是喜剧的时代。

这一时期的戏剧虽然仍有悲剧、喜剧之分，但其壁垒森严的界限已被打破，感伤主义喜剧和杂悲喜于一体的"正剧"自不待言，启蒙主义喜剧中有的也融进了悲剧成分。例如，博马舍的《塞维勒的理发师》《费加罗的婚姻》是喜剧名著，但也杂有哀伤之情。悲剧也不够"纯粹"，例如，《浮士德》当中就杂有不少喜剧成分。

在艺术规范上启蒙主义戏剧以突破古典主义的"三一律"为目标，莎士比亚的价值得到重新确认，以真实自然为目标的现实主义的创作方法逐渐取代了夸张的、程式化的古典主义的创作方法。剧作的情节线索头绪纷繁，登场人物众多，有的剧作剧情的时间跨度很大，剧中人物的个性凸显，心理刻画较为细致，人物性格相对复杂，人物的台词不必都用诗体写成，而应接近生活中的口语，真实、自然。

第二节 丹麦戏剧

丹麦王国建立于9世纪，14世纪末与瑞典、挪威建立"卡尔玛联合"，实际上把瑞典和挪威变成了附属国，统治着斯堪的纳维亚半岛。1523年6月，古斯道夫·瓦萨领导的反抗丹麦统治的起义军占领斯德哥尔摩，宣布瑞典独立。此后，丹麦多次"讨伐"瑞典，但屡战屡败，未能收复失地，逐渐失去了欧洲大国的地位。文艺复兴运动对丹麦的影响不大。18世纪，丹麦仍然以小农经济为支柱，贫困农民占全国人口的大多数，国势不振，不过，它仍然统治着挪威，仍然是斯堪的纳维亚半岛上的强国。

一 发展轨迹

丹麦现存最早的戏剧剧本是描写使徒事迹的《多罗西亚喜剧》(1531)。文艺复兴时期,世俗戏剧逐渐取代宗教戏剧,形式有闹剧、音乐剧、喜剧等,主要演出场地也由教堂移入宫廷。世俗戏剧广泛吸收丹麦民间歌舞的因素,发展出一种称为"歌唱剧"的独特戏剧形式,在巴罗克文艺时期盛极一时,成为丹麦戏剧的传统之一。"歌唱剧"的代表作家和作品是劳伦伯格(1590—1658)及其《阿里翁》(1599)。喜剧多反映新兴市民阶级生活,代表剧作家是兰克(1539—1607)。他的作品有据普劳图斯《一坛金子》改编的《吝啬鬼》(1599)和《参孙之狱》(1599)等。① 一直到17世纪末,丹麦戏剧大多还是外国剧作的改编本,喜剧作家斯基尔(1650—1694)的作品模仿法国喜剧的痕迹相当明显。"18世纪之前一直没有以丹麦语写作的剧本出现。"②

18世纪前期,丹麦还没有自己的民族戏剧,来自德、法、意大利等国的少数剧团面向丹麦贵族和王室用各自国家的语言演出,莎士比亚等人的作品也通过德国传入丹麦。1722年,霍尔堡的《政治工匠》上演,获得巨大成功,这是一部以丹麦语写成的喜剧,也是丹麦第一部民族戏剧,它改变了丹麦上流社会以操法语为尚的风气,提升了丹麦语的地位。因此,霍尔堡不仅是丹麦民族戏剧的奠基人,也是丹麦文学的奠基人,又因霍尔堡出生于挪威,后移居丹麦,故挪威也视之为民族文学的奠基人。18世纪后期,用丹麦语上演的丹麦民族戏剧已得到民众和王室的广泛认同,但在艺术形式上它仍然没有摆脱古典主义的影响。

在霍尔堡带动之下,丹麦的民族戏剧开始有了生气,一些优秀的剧目登上了舞台,打破了法、德、意剧团垄断丹麦剧坛的局面。到了18世纪70年代,这种状况有了进一步的改变,丹麦语演出的民族戏剧已经站住脚跟,中产阶级和市民阶层固然一直是丹麦戏剧的忠实观众,甚至连贵族和宫廷也逐渐摒弃认为丹麦戏剧俚俗低级的偏见。丹麦戏剧本身也有了质的转变,

① 参见《中国大百科全书·戏剧卷》"丹麦戏剧"条,中国大百科全书出版社1989年版,第83页。
② 〔美〕布罗凯特著,胡耀恒译:《世界戏剧艺术欣赏——世界戏剧史》,中国戏剧出版社1987年版,第235页。

不再是一味插科打诨的滑稽戏,而是以情节的风趣、语言的幽默来逗人发噱,逐渐向日后的正剧发展。传统的法国式古典悲剧影响不断缩小,不再受到欢迎。霍尔堡的喜剧依然是活跃在丹麦舞台上的主力,新剧作家也在脱颖而出。约翰·布鲁恩(1745—1816)也是挪威人,但是居住在丹麦,他以悲剧《查里纳》而蜚声文坛。约翰·维塞尔(1742—1785)是18世纪70年代最富盛名的丹麦剧作家,他也是一个挪威人。他的代表作是喜剧《没有袜子的爱情》(1772)。该剧讲述一对年轻男女历经爱情波折终于要成亲结婚,新娘梦见她只能在指定的那一天才可以出嫁,而婚礼当天新郎却偏偏找不到非穿不可的白色长袜而几乎结不成婚。这出喜剧仍然是滑稽剧,由于剧情的荒唐而令人大笑不止,亦可以看出是与莫里哀风格一脉相承的。①

此外,活动在18世纪后期的抒情诗人埃瓦尔(1743—1781)有"独一无二的诗人天才"的美誉,他创作了悲剧《亚当与夏娃》、取材于丹麦传说的散文历史剧《罗尔福·克拉阿》,以及萨克索和挪威古代神话的抒情诗剧《巴尔德尔之死》和小歌剧《渔夫》等,其中有些剧作至今还在上演。不过,埃瓦尔的剧作仍然有模仿法国古典主义戏剧的痕迹。②

18世纪的丹麦不仅有歌剧,还有芭蕾舞剧。比较著名的歌剧作品有:诗人托马斯·托若普和乐队指挥比特·舒尔茨合作的《收获感恩节》《比特的婚礼》等。1748年创立的皇家芭蕾舞团是丹麦皇家剧院的一个重要的表演团体,它不仅上演了一批芭蕾舞剧,同时还开办芭蕾舞学校,培养演员,对19世纪的丹麦芭蕾舞艺术有重要影响。

西欧戏剧家对丹麦戏剧的发展也做出了贡献。德国剧作家兼批评家史雷格尔(1719—1749)在哥本哈根时,结识了丹麦剧作家霍尔堡,为丹麦剧院写剧本,同时还发表了论文《关于繁荣丹麦戏剧的一些想法》,对丹麦戏剧的文本创作和舞台表演都产生了较大影响。

二 舞台艺术

丹麦最早的戏剧演出是12世纪基督教传播到北欧之后的宗教剧演出,

① 此段内容参见石琴娥著:《北欧文学史》,译林出版社2005年版,第68—69页。布鲁恩的悲剧《查里纳》一般译作《扎里尼》,这部悲剧有模仿伏尔泰的悲剧《查伊尔》的痕迹,但被誉为"丹麦第一部标准的悲剧"。

② 参见《简明不列颠百科全书》第1册,中国大百科全书出版社1985年版,第221页。

这是教堂礼拜仪式上由神职人员用拉丁语所演出的神秘剧或道德剧。1536年宗教改革以后，拉丁文占主导地位的状况有所改变，但丹麦的民族戏剧并未形成，来自英、意、法和德国的巡回剧团分别在丹麦的宫廷、学校和集市演出，他们使用的通常是各自国家的语言。一直到18世纪初，丹麦还只有一家宫廷剧院，这个剧院一直是由法国剧团所掌控的，这是因为，丹麦上流社会一直使用的是法语，宫廷演剧使用的一般也是法语。18世纪20年代以后丹麦才有公共剧院的建筑，1748年又建立了尼托夫剧院（现名"丹麦皇家剧院"），使用丹麦语的丹麦戏剧演出不仅获得了大众的认可，也获得了皇家的认可，舞台表演的水平也有了大幅度的提升。

丹麦中世纪的宗教剧演出也是不让女性登场的，剧中的女性角色一律由男童扮演，后来新教对于拉丁语学校的男童登台扮演女人也加以限制。文艺复兴以来，丹麦民间的闹剧表演比较兴盛，这是一种带有即兴表演色彩的演出。18世纪前期，丹麦戏剧演出受法国古典主义戏剧特别是喜剧表演的影响较大，18世纪后期，则受到启蒙主义戏剧的影响，"自然"成为舞台演出追求的最高目标，能否刻画真实可信的人物形象成为衡量演员的主要尺度，矫揉造作的古典主义表演和过火、夸张的闹剧表演遭到抵制，但并未完全退出舞台。

三　霍尔堡的戏剧创作

18世纪丹麦的戏剧家中影响最大、成就最为突出的是霍尔堡，其次是埃瓦尔，这里只介绍霍尔堡的戏剧创作。

1. 霍尔堡（Holberg, Ludvig, 1684—1754）的生平和创作

路德维希·霍尔堡出生于挪威的卑尔根，少时父母双亡，靠亲戚接济艰难度日并完成中学学业，18岁进入哥本哈根大学读书，但因无力缴纳学费返回卑尔根，靠任家庭教师为生。青年霍尔堡喜游历，但经济拮据，曾徒步游荷兰，卖艺行乞街头。22岁时赴英国牛津大学求学，着手撰写《欧洲主要国家简史》，25岁时赴德国莱比锡学习神学。27岁时返回丹麦，出版《欧洲主要国家简史》，获王室资助，得以继续游历和外出求学。又先后赴巴黎、罗马，接触到莫里哀和意大利喜剧。32岁时出版《自然法和自然权利导论》，次年任哥本哈根大学教授，开始以汉斯·米克尔森的笔名发表用丹麦语写的诗歌《彼德·鲍尔斯》，激怒贵族和教会，险些惹来官司。1722年以前，哥本哈根的戏剧演出多被法、德、意等国剧团所垄断，是年，哥本哈根建

立了第一座用丹麦语演剧的"丹麦剧院",霍尔堡欣喜不已,无偿为剧院写作喜剧剧本,开始其戏剧生涯,47 岁时出版了自己的戏剧作品集后转向小说创作。63 岁时被封为男爵,既富且贵,70 岁病逝。

"在欧洲霍尔堡是他那一代人中地位仅次于伏尔泰的作家"①,他既是学者,又是作家,其《丹麦王国史》等学术著作享有崇高的学术声誉;在文学艺术创作方面,他也是多面手,诗歌、小说、戏剧皆工。在不到 10 年的时间里,霍尔堡共写了 36 部喜剧,其中有些在他生前就出版过,主要喜剧作品有:《让·德·法朗士》《政治工匠》《山民耶比》《化装舞会》《蒙面女郎》《六月十一日》《贫穷与傲慢》《大惊小怪的人》《雅可布·封蒂波》《风信鸡》等,《山民耶比》是其代表作。

霍尔堡的喜剧是用丹麦语写成的,他对丹麦民族文化的建设十分重视,对鄙视丹麦文化、盲目崇拜外国文化的奴性进行了有力的批判。18 世纪的丹麦文化热衷于步法、德文化之后尘,许多人以能讲法语、德语为荣,霍尔堡对这种盲目崇拜外来文化的风气颇为不满,故利用丹麦不少人懂法语和德语的条件,对此进行讽刺,剧中常有"夹生"法语和德语。最突出的例子是《让·德·法朗士》一剧。剧中的主人公是丹麦的纨绔子弟,本名汉斯·弗兰森,到巴黎去转了一圈,仅仅学会了几句骂人的法国话,就改了个法国名字,叫"让·法朗士"。他鄙视丹麦语言和风俗,在丹麦,平日总是操一口丹麦人听不懂、法国人也听不懂的"法语",穿一身怪模怪样的法国长袍,开口闭口就是"我们巴黎……",激起亲友的反感。汉斯未婚妻的女仆玛尔塔为了帮主人摆脱"洋奴"汉斯,装扮成一位"巴黎贵夫人",把汉斯好好地捉弄了一番,使他只有远走他乡。剧中夹杂着不少主人公所操的"夹生"法语。此剧当时在丹麦就产生了很大影响。

霍尔堡的喜剧受到法国古典主义喜剧的影响,大多遵循"三一律",人物性格一般也都是静止的,而且有类型化倾向,故有"北方的莫里哀"之誉,但他有些剧作也不尽然。例如,《化装舞会》肯定贵族青年反对门第观念、自择佳偶的"私奔"行为,对虔诚的教徒、坚决维护门第观念的富商杰罗尼莫斯进行了尖锐的批评,具有鲜明的反封建色彩。《蒙面女郎》歌颂不重门第、金钱,只重爱情的青年绅士里昂德尔和富豪之女——"蒙面女郎",鞭挞见异思迁想攀高枝的男仆,同样具有鲜明的反封建色彩。这类剧作虽然主

① 《简明不列颠百科全书》第 4 册,中国大百科全书出版社 1985 年版,第 111 页。

要描写富贵丛中的生活,而且以贵族中人为正面主人公,但其反封建的精神蕴涵与古典主义戏剧并非完全相同。

另外,在艺术形式上,霍尔堡的喜剧也并不都符合古典主义的要求。例如,《山民耶比》剧情的地点远不只一处。古典主义喜剧大多是诗剧,但霍尔堡的喜剧均以散文体写成,剧作的对话生动活泼,而且相当简短,与莫里哀剧作的长篇台词颇不相同。有的剧作并非都像古典主义戏剧那样一般由五幕组成,例如,其《化装舞会》《蒙面女郎》等就只有三幕。

2.《山民耶比》解读

(1)剧情梗概

五幕喜剧。懒汉耶比被老婆尼莉从被窝里拖出来,到牲口棚转一圈,又坐在椅子上睡着了,裤子还只伸进去一条腿。老婆用鞭子将他打醒,命他进城去买肥皂。兜里有几个钱,耶比便来到兼顾卖酒的鞋匠家,喝了几杯之后再往城里走,走了几步又不由自主地往回走,酒没喝够。

烂醉的耶比倒在路上睡着了。男爵路过,叫仆人把耶比赶走,可揪住头发拖都拖不醒他。男爵想拿他寻开心,让仆人出主意。一仆建议,把耶比抬到老爷床上,换上老爷的衣服,等他醒来大家都叫他老爷,他以为自己真的是老爷之后,再把他灌醉,扔到粪堆上去。男爵觉得这是个好主意。耶比在男爵床上醒来,深感惊奇,是在做梦还是醒着?他拧自己的手,有点疼。是醉死后到了天堂?死不像人们说的那么可怕,挺舒服的嘛。他口渴得厉害,又觉得不对了:牧师说过,天堂里的人不渴也不饿,在那里可以见到有德行的亲友,这儿怎么就我一个?再说,我没半点功德,怎么能到天堂?他越想越害怕,大呼救命。

躲在一旁的仆人走出来,一口一个"尊敬的老爷"。耶比说,我是山民耶比。仆人说,老爷说胡话,肯定是病了。很快来了两个"医生",一个说,老爷产生了幻觉,才把自己当农夫,德国曾有类似的病例:某老爷投宿旅店,睡前把金项链挂在墙上,店主趁老爷熟睡之机,将项链摘走一截。次日老爷发现项链短了许多,大呼被盗。店主故作惊讶:老爷,您的脑袋一夜工夫长大了一倍,接着递给他一面放大镜。老爷对着镜子放声大哭,认定是脖子粗了,不是项链短了。另一个说,这种"胡思乱想的病"完全可以治好。耶比终于相信自己就是老爷,脑子里关于山民耶比的事都是幻觉。

耶比让管家的老婆陪酒,还想让她陪睡。醉醺醺的耶比搂着管家的老婆跳舞,不一会儿倒在地上睡着了。在粪堆上醒来,耶比觉得在天堂里的时

间太短,又担心回家不好交代,干脆再躺下睡觉,"也许这一切又能从头开始"。尼莉拿着鞭子找来,见耶比躺在粪堆上打鼾,用力抽打他的后脊梁,并把他拖回家。突然来了士兵,把耶比带到法庭上,律师控告他私闯城堡,冒充男爵,另一律师则为耶比作无罪辩护,最后法官宣判:判处死刑,立即执行,死后吊在绞架上示众。

受死前,耶比讨酒壮胆,连喝三杯后跪下求饶。法官说晚了,酒里有毒,耶比很快就倒下了。法官说,蒙汗药起作用了,赶快把他吊到绞架上,但不要弄伤他。耶比被老婆的哭声吵醒,他要尼莉火速拿酒来解渴。尼莉骂道"死了还忘不了喝!真像个猪!"耶比也不示弱,他以为再也感觉不到痛了,可尼莉的鞭子落到脊背上,他疼得直叫。法官把耶比放下来,耶比问法官他是不是真的还活着,法官说,先处死,现在又让你起死回生。法官给他4达勒钱,放他回家。以为自己是大人物的耶比又来到鞋匠家,态度十分傲慢,一边喝酒一边向鞋匠吹嘘自己的传奇经历。鞋匠认为他只不过是做了个梦。这时进来一个人,兴致勃勃地给鞋匠讲耶比被男爵耍弄的趣闻,耶比听了难为情,溜了。男爵对这出"戏"很满意,他总结说:这段故事告诫我们,权力绝不能交给平民……一旦他统治了这个国家,我们注定要上断头台或是绞架。

(2)解析

《山民耶比》继承了古希腊、古罗马世俗喜剧和莫里哀古典主义喜剧的传统,以世俗生活中的小人物为讽刺对象,所摄取的生活画面既有鲜明的时代特征和民族特性,又富有浓郁的生活气息,堪称18世纪丹麦的一幅风俗画。

剧作揭示了阶级压迫和底层群众的苦难。主人公耶比是处在社会最底层的农民,他"当牛作马,累断了腰,起早贪黑才勉强糊上嘴巴",可他既得给地主交租子,还得给教堂纳税;教堂执事勾引他的妻子,竟然还公开嘲笑他"头顶绿帽子";管家逼着他干活;妻子凶悍无比,动不动就用鞭子打他的脊梁,揪他的头发;男爵拿他寻开心,判他"死刑",把他吊在绞刑架上取乐。耶比处境悲惨,因此常常借酒浇愁。男爵、教堂执事是压迫者和剥削者,法律和国家机器完全控制在他们手中,他们养尊处优,锦衣玉食,为所欲为,但这些"有身份的人"既无德也无才。教堂执事就是一个大草包,唱赞美诗的时候调子都拿不准。法官克利斯多芬也是个"根本没长脑袋"的蠢蛋。男爵的家对于耶比来说就是天堂,换言之,对于男爵来说,耶比是生活在地狱里,可

"天堂"正是生活在地狱里的人建造的。剧作通过耶比的遭遇和传奇经历,对当时教会的腐败、政治的黑暗和平民的悲惨处境作了形象生动的描写。

但耶比却是一个逆来顺受的窝囊废,即使是死到临头了,他也没想到反抗,只是跪下求饶。教堂执事经常到他家勾搭他的妻子,他有所不满,但妻子为此打了他之后,耶比"还得谢谢他,因为像他那样有学问的人常常光临我家,是我们的荣幸和体面。"更值得注意的是,剧作家揭示了深藏在耶比心灵深处的剥削阶级的腐朽思想。他以为自己真的是"老爷"之后,立即对仆从颐指气使,动不动就要把他们吊死,不但要管家的老婆陪他喝酒,还对她动手动脚,甚至要她陪自己睡觉。他不光反对管家"刮"老爷的好东西,也反对他们为农民说话。在男爵的城堡"风光"了一阵子之后,他以为自己是"大人物"了,立即对鞋匠十分傲慢:"跟我比,你不过是个有口气的东西。""我现在是大人物啦!喝丹麦酒有失体面。"俗话说,一阔脸就变,耶比只是被人捉弄了一回,根本还谈不上"阔",脸却变了。这一形象说明,统治阶级的思想对被统治阶级有巨大影响,像耶比这类不觉悟的农民只是盼望自己有朝一日也能当上老爷,一旦如愿以偿,他和压迫者男爵之流并无太大的区别。由此可见,这一人物形象所蕴涵的社会生活内容和思想意义是值得我们深思的。

剧作的最后由男爵对这出喜剧作了一个"全面总结":

> 孩子们,这段故事告诫我们,权力绝不能交给平民,倒不如让有德之士,去消除人间的压迫和不平。在普通的工匠或农夫主宰的国度,帝王的权杖只不过是一根木棍,在邪恶和肆虐面前法律犹如一张废纸,那时村村都会有自己的尼禄。宇宙的主宰法拉利得和卡利古拉也远不如这个农夫令人畏惧。一旦他统治了国家,我们注定要上断头台或是绞架。不,平民的统治上帝已使我们摆脱,尽管远古是粗鲁的农夫治理天下。假如现在我们重新拥他为王,那将是我们自己把暴君扶上宝座。①

从思想内容来看,这段话显然是贵族意志的体现,并非剧作题旨的概括;从艺术表现的角度看,它完全是"蛇足"。之所以会有这一"蛇足",与当时的审查制度或许有关,但与作者认识上的局限也许关系更加密切。作者看到

① 〔丹麦〕霍尔堡著,周柏冬译:《山民耶比》,见《霍尔堡喜剧选》,上海译文出版社1985年版,第136—137页。下引霍尔堡剧作台词均据《霍尔堡喜剧选》。

了"人间的压迫和不平",对被压迫者虽然有所同情,但缺乏信任,故找不到出路,仍然把希望寄托在"有德之士"身上。这一点可从对男爵形象的塑造中见出。男爵是剧中出现的最高统治者,他虽然以耍弄耶比取乐,但剧中并未对他进行抨击,他对待仆人不薄,没有暴虐行为,故剧中借耶比之口要求仆人忠于他。他耍弄了耶比之后,还给了一笔让耶比喜出望外的钱,这些均显示了他的"德行"。剧作最后让他来"总结",也说明作者是把男爵当做"有德之士"来塑造的。

剧作在喜剧情境的营造上取得了较高成就。生活在最底层的耶比突然成了"老爷",可不一会儿又从"天堂"掉到了粪堆上,而且成了"死刑犯",对这种大起大落的遭遇,耶比完全不明就里,观众却洞若观火,这里面含有多重"不协调",故喜剧性较强。剧作又用夸张手法表现耶比的惊恐、怀疑、得意和失态,其言行常令人捧腹。剧中选取的一些笑料,诸如住店的老爷受店主愚弄,以为自己的脑袋一夜之间长大了许多;躺进棺材的"死人"担心不吃东西尸体保存不久等,强化了剧作的喜剧性。剧作虽然继承了世俗喜剧的传统,有较强的喜剧性,但并没有粗鲁的玩笑。

《山民耶比》情节单纯,但富于变化,故事的发展常出于意料之外,但又合乎逻辑,经得起推敲。剧作的语言极为生动,生活气息很浓,个性化特征也相当鲜明。

此剧为五幕,事件很集中,主人公耶比的性格是静止的,自始至终没有变化,从这些可以看出,它受到了法国古典主义喜剧的影响。

3.《贫穷与傲慢》解读

(1)剧情梗概

五幕喜剧。戈扎洛爱上没落贵族堂腊努多之女堂娜玛丽娅,穷困潦倒的腊努多和妻子堂娜奥里姆比娅却以"世家豪族"自傲,看不起虽家道殷实但不是出身名门的戈扎洛。腊努多的仆人彼得罗替主人出门借锅,碰见戈扎洛的姐姐伊莎贝拉,谎称主人为庆祝祖先的胜利纪念日大宴贵客,派他进城买糖果。伊莎贝拉知道他是为主子遮盖困境,故意问他喜庆之日为何穿破衣烂衫,为说明这决非因主人贫穷,彼得罗掏口袋里的"绸手帕",结果掏出一块皱巴巴的旧手帕,而且还带出一块发霉的面包皮来。彼得罗解释说,这是到某贵人家去办事为防备他的狗而准备的。不一会儿,腊努多的女仆列奥诺拉追来,说彼得罗偷吃了她烤在炉子上的面包。两位仆人无法再遮掩,承认主人已到了山穷水尽的地步,如果戈扎洛这时去提亲,有可能成功。

腊努多夫妇又在翻阅他们的家谱,为弟弟提亲的伊莎贝拉来了,腊努多命仆人赶紧把礼服拿来。彼得罗说,您的鞋子是破的;腊努多说,可以向客人解释——因为脚上长了鸡眼特意做成这样;彼得罗说,坎肩没有后襟,总不好说是因为背上长了鸡眼吧?腊努多说,不让别人看见后背不就得了!紧急打扮之后,腊努多夫妇坐在圈椅上,一付妄自尊大的派头,分明没吃东西,却悠闲地剔着牙缝。伊莎贝拉说,冒昧打扰,谨表歉意。奥里姆比娅说,没关系,我们习惯了从早到晚接待客人,今天来拜望我们的高贵公爵好像就有八位,说完又装模作样地问丈夫记不记得今天哪些贵人来过。腊努多说,拜望的人像参拜王宫似的一个接一个,不可能都记得。伊莎贝拉说明来意,奥里姆比娅一口拒绝:瞧瞧我们的家谱,您就会明白,我们不能答应您的求亲……我甚至不会用我的爵位的一个字母去换取西班牙最好的庄园。伊莎贝拉留下一个装满金子的钱包,让列奥诺拉转交给奥里姆比娅夫妇,奥里姆比娅大发雷霆,让女仆追出去把钱包扔给伊莎贝拉。玛丽娅则很想嫁给戈扎洛,她恳求列奥诺拉帮忙促成。

农民胡安在腊努多的房子外面吃干酪和面包,肚子饿得咕咕叫的腊努多夫妇眼馋,但又拿不下面子,他们以同情"可怜的人"为由,让他进屋里"安安稳稳地吃",然后又以"好奇""尝尝人世的酸甜苦辣"为由,把胡安的食物吃了个精光,最后特意叮嘱胡安回去不要忘了宣扬他们不嫌弃农家粗淡食物和宽待下人的"美德"。

腊努多欠下不少债务,法官来没收财产,但家里实在没什么东西,法官只好剥下他们身上的衣服,然而他们还是那么傲慢。戈扎洛按列奥诺拉的主意,装扮成阿比西尼亚亲王向腊努多的女儿求婚,腊努多夫妇兴高采烈。为让腊努多深信不疑,戈扎洛先派"翻译官"登门,而且要求腊努多见到"亲王"时行脱帽礼,尽管已无帽可脱,腊努多还是坚决不答应行这种有失身份的礼。"亲王"不再坚持,腊努多愉快地在婚约上签了字,可他发觉分明是黑人的"亲王"名字竟是戈扎洛。戈扎洛摘下面具,腊努多夫妇恍然大悟,坚决要毁约,可女儿却要嫁给戈扎洛。

(2)解析

《贫穷与傲慢》站在新兴资产阶级的立场上对没落贵族的无耻嘴脸和阶级偏见进行了尖锐的嘲讽,触及到了封建贵族的腐朽灵魂,揭示了封建贵族正在走向灭亡的历史趋势。

剧中的小贵族戈扎洛以及他的姐姐伊莎贝拉显然是新兴资产阶级的代

表人物,他们没有显赫的家世,但却有万贯家财。因此,在他们看来,贵人并不是天生的,祖先高贵,不等于自己就高贵,"谁有钱,谁就高贵",财产比高贵的出身更有价值;封建贵族的没落是不可逆转的历史趋势,没落贵族的家谱不值一文钱。这显然是腰包鼓起来了的新兴资产阶级的看法,这也正是剧作的基本立足点。作者正是以这种立场和眼光成功地塑造了腊努多夫妇的形象,生动地体现了具有时代特征的题旨。

腊努多夫妇是豪门世家,祖先有一大堆尊贵的爵位和封号,可到了他们这一代,"家里吃尽当光什么也不剩了:汤匙、碟子、瓦罐——全都没啦"。靠借贷度日,肚子饿得咕咕叫,破衣烂衫,一贫如洗。这不是个别现象,而是普遍存在——在马德里,市民越穿越体面,宫廷贵族却越穿越寒碜。封建贵族为什么会如此贫穷?剧作为我们做了形象化的揭示。腊努多夫妇不学无术、游手好闲、坐享清福,成天坐在圈椅里,剔剔牙缝,数一数祖先的封号,终于坐吃山空,走向穷途末路。仆人彼得罗就一针见血地指出,腊努多夫妇是"寄生虫","因为懒惰成性而落到这步田地"。贵族的衰落还表现在他们社会地位的急剧下降上。债主、仆人乃至他们的女儿都唾弃腊努多夫妇。两个仆人都想离开他们去新贵戈扎洛家效力;两个女儿都想嫁给门第卑微但却相当富有的戈扎洛。小女儿公开说,她看重的是钱财而不是贵人身份,因为贵人身份不能当饭吃;债主们公开辱骂腊努多是"骗子",他们领着执法官来没收这位"贵人"的财产,甚至扒下他们身上的衣服。当腊努多要执法官不要把他当做普通市民一样看待时,执法官说:"法律并没有把人分成三六九等。"怪不得奥里姆比娅要哀叹:"这城里尽是粗野的坏蛋!他们对贵人一点也不敬重。"总之,没落贵族已失去往日的地位与尊严,众叛亲离,极其孤立。

贫穷和社会地位的失落并不可笑,贵族阶级的没落也远不只是在这两个方面得到反映,更为主要的是:贵族阶级的精神世界已腐朽不堪,他们因此而遭到时代的唾弃,剧作家嘲笑的也主要是没落贵族的精神世界——虚伪、偏执、傲慢、无耻与愚蠢。尽管腊努多夫妇已穷困到了揭不开锅的地步,但他们的傲慢与偏执却有增无减。奥里姆比娅经常把"先父的遗言"挂在嘴上:"我的孩子,我留给你的,不是财富,而是高贵的出身。你要敬畏上帝,尊奉圣徒,宁愿不嫁人,穷困而死,也别做有辱门第的事。"正如伊莎贝拉所说的,奥里姆比娅的祖先"直到临终还教人傲慢呢!"他们从祖先那里继承了那个"塞满了傲慢"的"又大又怪的箱子"之后,变本加厉,益发傲慢

得叫人无法理解了。尽管已到了快要饿死的地步,但他们仍然摆出一付贵族派头,蔑视所有出身不如他们"高贵"的人,不肯与他们联姻,拒绝他们的馈赠,显得既愚蠢又可笑。生存境况的窘迫经常灭他们的傲气,但腊努多夫妇能用自欺欺人的"妙法"维护自己的尊严与体面:

> 家里没吃的了,他们会说是斋期到了,这不就体面了嘛。他们拿水当酒喝,就会举例说祖先在远古时也是只喝水的,这种说法很体面嘛。老爷的鞋破了,开了口子,他们会对人解释说,这是专门为脚上的鸡眼开的口子,这也说得很体面嘛。太太没有衣服上教堂去,那就是说,她在房间里做祷告也一样,这不就体面了嘛。我可不给他们脸面,他们就说我是个宫廷的侍从丑角,这听起来也够体面的啦!

谎话虽然可以满足虚荣心,但不能饱肚子,饿得眼睛发花的腊努多夫妇不得不去抢夺农夫的食物,不过他们能把这种无耻行径美化成"不嫌弃这农家粗淡的食物",体现了贵人"宽待下人的美德",这是典型的"丑不安其位"。剧作以辛辣的讽刺剥掉了他们虚伪的画皮,还其无耻、愚蠢、虚伪、傲慢的本来面目。

《贫穷与傲慢》以没落贵族为讽刺对象,以他们的仆人为主要正面人物,体现了剧作家进步的世界观。

以夸张手法营造喜剧情境是《贫穷与傲慢》主要的艺术手法,这一手法的成功运用,使剧作的喜剧性得以增强。剧作一开头让腊努多的仆人出门替身为贵族的主人借锅,想为主人遮掩困境的彼得罗偏偏碰上了喜欢刨根究底、不留情面的伊莎贝拉;伊莎贝拉上门为弟弟提亲,一贫如洗的腊努多为了在她面前显露"高贵身份",特意要穿天鹅绒坎肩,可坎肩却没有后襟,长袜有许多窟窿眼,鞋也张开了口子,他穿着这样一身行头,竟然还觉得"气派高雅";饥肠辘辘的腊努多夫妇看见一个农夫在门口吃干粮,馋得受不了,把农夫叫进屋里,然后向他乞讨,但却要用"我有基督的仁爱之心""应该尝尝人世的甜酸苦辣""好奇""不嫌弃这农家粗淡的食物"等许多漂亮的幌子把丑行美化成"宽待下人的美德",甚至还想让农夫为此而感激他们。这些令人忍俊不禁的情境显然是靠夸张手法营造的,它变形而不失真。

《贫穷与傲慢》受到莫里哀喜剧的影响。由五幕组成,剧情单纯,冲突集中,剧情时间跨度不大,主要人物性格鲜明突出但缺少变化,腊努多夫妇的主要性格自始至终就是傲慢。剧作的最后一幕让戈扎洛装扮成阿比西尼

亚(在非洲)亲王去腊努多家求婚,待腊努多在婚约上签字后,戈扎洛才摘下面具,这是自古罗马"计谋喜剧"诞生以来欧洲喜剧中常见的艺术手法。剧中的对话以散文形式写成,简短而准确生动,富有生活气息。

第三节　英国戏剧

英国经过1688年的"光荣革命"之后,确立了君主立宪政体,大资产阶级和新贵族先于欧洲其他国家掌握了政权,政治领域反封建的任务这时在英国已不是很重。资产阶级新贵虽不同于封建贵族和宗教僧侣,但其道德败坏比封建贵族和宗教僧侣有过之而无不及,因此,英国进步的剧作家与法、德、意大利等国的启蒙主义者有所不同,他们的批判矛头主要不是指向封建贵族和上层僧侣,而是指向由资产阶级新贵和封建贵族共同构成的上流社会的恶习,有时甚至直接指向辉格党政府,以社会风俗为讽刺对象的风俗喜剧比较充分地反映了这一特点。

一　发展轨迹

这一时期英国启蒙主义文学的成就主要在小说创作上,戏剧创作的总体水平不是很高,已无法同莎士比亚时代相比,但仍然有不可忽视的成绩。从戏剧思潮和审美形态来看,这一时期既有受古典主义影响的悲剧,也有受古典主义和启蒙主义共同影响的喜剧,喜剧的成就高于悲剧。从表现手段来看,这一时期既有话剧,也有歌剧,还有舞剧。

古典主义悲剧主要出现在18世纪上半叶,代表性作家作品有诗人艾迪生(1672—1719)的《卡托》,菲利普斯(1674—1749)的《忧伤的母亲》,汤姆森(1700—1748)的《索福尼丝巴》等。这些剧作有模仿古希腊、古罗马悲剧的痕迹,遵循"三一律",凸显理性,否定情欲,有人称之为"伪古典主义悲剧"。"伪古典主义悲剧在伦敦的舞台上仅仅存活了几十年的时间,到了18世纪下半叶就已经基本上消失。"[①]

古典主义悲剧并非18世纪英国悲剧的全部,当时有些悲剧作品就摆脱了古典主义的影响,例如,李洛(1693—1739)的五幕悲剧《伦敦商人》以伦敦富商为主人公,赞颂他的美德,剧情的时间跨度远不止一天,剧情的地点

[①] 参见何其莘著:《英国戏剧史》,译林出版社1999年版,第270—272页。

也多次转换,所描写的事件也不止一件——除富商陶罗谷德与雇员班威尔这条主线之外,剧中还有班威尔与妓女米尔伍德、班威尔与雇主的女儿玛利亚、班威尔与叔叔、班威尔与同事特鲁门、米尔伍德与女仆露西等的多重复杂纠葛,剧情线索头绪纷繁。此剧被誉为英国"第一部现代悲剧","大大促进了德、法以及英国的市民戏剧的兴起"。①

这一时期的喜剧可分为感伤主义喜剧和风俗喜剧两大类别,喜剧代表了英国18世纪戏剧的水平。

感伤主义喜剧又称"流泪的喜剧",是一种带有感伤情调但通常又以皆大欢喜或圆满结尾的剧作。它萌生于17世纪末,18世纪初,散文作家兼剧作家斯梯尔(1672—1729)的《葬礼》《自觉的情人》等剧作的问世标志着感伤主义喜剧的成熟,《自觉的情人》"是20世纪最受欢迎的剧本之一,可能是英国感伤主义喜剧的最好典范"②。18世纪后期,感伤主义喜剧获得更大发展,剧作家兼新闻记者凯利(1739—1777)的《华而不实》《太太学堂》,坎伯兰(1732—1811)的《兄弟》《时髦的情人》等反映了感伤主义喜剧的典型特征,也代表了感伤主义喜剧的最高水平。

风俗喜剧是以社会风俗特别是资产阶级的恶习为表现对象的讽刺喜剧,与王政复辟时期带有浓重道德说教意味的风俗喜剧不太相同,18世纪前期就已出现,"英国小说之父"菲尔丁(1707—1754)的二十多个剧本多以当时政治领域的腐败现象为讽刺对象,揭露商人政客的丑恶嘴脸,开创了18世纪风俗喜剧的新传统,18世纪下半叶风俗喜剧成为主流,代表了英国戏剧的成就,代表性作家有哥尔德斯密斯和谢里丹等。

此外,18世纪英国的民谣歌剧也得到了发展,其代表性作家是盖依(1685—1732)。盖依的民谣歌剧也是讽刺喜剧,其代表作《乞丐的歌剧》在世界舞台上热演二百余年之后被德国剧作家布莱希特改编为《三毛钱歌剧》,在世界剧坛上产生过巨大影响。这部剧作开启以政治领域的丑恶现象为讽刺对象的风气之先,通过强盗头子马恰斯、告密者兼销赃者皮楚姆、狱卒洛基特的勾结与斗争以及皮楚姆的女儿波丽、洛基特的女儿露西与马恰斯的"爱情",对英国上层的腐败丑恶进行了揭露和讽刺,"尤其是嘲弄首相沃波尔和他的辉格党政府。该剧之所以有上演价值,主要不是由于它的尖

① 《简明不列颠百科全书》第5册,中国大百科全书出版社1986年版,第207页。
② 《简明不列颠百科全书》第7册,中国大百科全书出版社1986年版,第474页。

锐讽刺,而是由于它的生动紧张的情景和'宜于歌唱'的歌词。它的续篇《波莉》曾被禁演,但禁令却成了该书最好的广告,1777 年首演,相当成功"①。

二 舞台艺术

18 世纪英国人观赏戏剧比 17 世纪踊跃,为满足需要,除了开放原有剧场之外,还新建了一些剧场,这些剧场既保留了莎士比亚时代的凸出式舞台,便于观众与演员"亲密接触",同时也吸收了意大利巴罗克式剧场的特点,观众席与舞台连成一体,使用绘制的类型化布景,讲究华丽。此外,伦敦还有一些条件较为简陋的小型剧场。

这一时期的戏剧表演与戏剧文本创作一样,由古典主义向启蒙主义过渡,可粗略地划分为两大流派:一是充满激情但带有浮夸和装腔作势之弊的古典主义表演方式,这种表演方式源于法国,代表人物是奎因(1693—1766),"他的演出风格是朗诵式的,虽缓慢但给人印象极深,而且总是穿着同一套服装"②;二是力求自然、真实的现代表演方式,这种方式逐渐取代了古典主义表演方式,在当时居于主流地位,其主要的代表人物是加里克(1717—1779)和麦克林(1699?—1769)。加里克的表演"一反当时流行的法国式浮夸和装腔作势的传统表演方式,自然、清新……与角色浑然一体……为了表演真实,他常往法院、下议院和悲剧现场,寻找剧中人物的'原型'"③。麦克林既是演员也是剧作家,他是第一个站出来反对古典主义朗诵式表演的人,而且以自然的风格成功地扮演了夏洛克的形象,"使这个角色摆脱了长期以来不适当的喜剧气氛"④。

17 世纪后期,英国就已用女演员代替儿童扮演女性角色,著名演员贝特顿(1635—1710)的妻子就是因主演莎士比亚剧作中的女性角色而闻名于世的。进入 18 世纪,除了歌剧中仍有用阉人歌唱家作反性别扮演的情形之外,这一时期的英国舞台(歌剧、芭蕾舞剧、话剧)已普遍接纳女演员,女性角色一般都由女演员扮演。当时已有多位著名的女演员,仅著名的肯布尔家族就有查尔斯·肯布尔(1775—1854)的妻子德坎普(玛丽亚·里尔

① 《简明不列颠百科全书》第 3 册,中国大百科全书出版社 1985 年版,第 262 页。
② 《简明不列颠百科全书》第 4 册,中国大百科全书出版社 1985 年版,第 860 页。
③ 同上书,第 256 页。
④ 参见《简明不列颠百科全书》第 5 册,中国大百科全书出版社 1986 年版,第 695 页。

萨·肯布尔)、女儿范妮·肯布尔,西顿斯·肯布尔、萨切尔(伊莉莎白·肯布尔)、阿德莱德·肯布尔等获得过巨大成功的女演员。

17世纪后期英国戏剧就将音乐、舞蹈作为表现手段之一,有些剧作杂有歌唱和舞蹈。18世纪不仅有民谣歌剧的演出,而且载歌载舞成为一种常见的表演形式,这对演员的技能提出了很高的要求。英国的歌剧用本国语言演唱,而且打破了宣叙调和歌曲的界限,受到英国观众的欢迎。

三 主要作家作品

(一)哥尔德斯密斯的戏剧创作

1. 哥尔德斯密斯(Goldsmith,Oliver,1730—1774)的生平和创作

奥利弗·哥尔德斯密斯出生于爱尔兰一个乡村牧师家庭,19岁时在都柏林三一学院获学士学位,22岁时曾一度入爱丁堡医学院学习,后徒步赴荷兰、比利时、德国、法国、意大利漫游,靠担任临时喜剧演员、吹长笛等维持生计。26岁时返回英国,做过小学教师,29岁时出版了第一部著作《关于欧洲纯文学现状的探讨》,30岁时,假托中国人观点为《大众纪事报》写系列小品文《中国人书信》(后汇集为两卷书《世界公民》),评论英国时事和社会现象,产生较大影响,4年后发表诗歌代表作《旅行家》。36岁时发表小说《威克菲牧师传》,声誉益隆。38岁时开始涉足戏剧创作。他收入丰厚,但挥霍无度,又兼乐善好施,故长期负债,为偿还债务不得不接受出版商的各种稿约,写有大量的大众读物。

哥尔德斯密斯一生只写了3个剧本,但他在18世纪下半叶的英国戏剧史上占有重要地位。《老好人》是其处女作,《屈膝求爱》是其代表作。

哥尔德斯密斯的喜剧与感伤主义喜剧以博取观众的眼泪为尚不同,它力图以轻松愉快的剧情让观众笑逐颜开。它既是对莎士比亚浪漫喜剧传统的继承,也受到法国莫里哀具有市民趣味的喜剧的影响。

2.《屈膝求爱》解读

(1)剧情梗概

五幕喜剧。乡绅哈德卡索有一儿一女,儿子汤尼是妻子与前夫所生,女儿凯蒂到了婚嫁年龄,他决定把女儿嫁给好友查理士爵士之子马洛,小伙子已从城里动身来相亲。听说马洛年轻英俊,凯蒂很是高兴,但父亲接着称赞马洛"是世界上最腼腆最谨慎的人",她凉了半截:谨慎的情人往往是多疑的丈夫,凯蒂把这些告诉表妹涅维尔,不料表妹认识马洛——是她情人黑斯

汀司的好友。涅维尔告诉凯蒂，马洛在名门闺秀面前害羞，但在地位卑微的姑娘面前则大不相同。凯蒂的妈妈想让侄女涅维尔嫁给汤尼，但两个青年都讨厌对方而暗中另有所爱。

汤尼在小酒店喝酒，两个迷路人进来问去哈德卡索家怎么走，汤尼猜他们就是马洛和黑斯汀司，作弄他们说，今晚无论如何到不了目的地，前边有家旅馆。哈德卡索热情相迎，马洛以为是进了旅馆，粗声大气地使唤哈德卡索，脱下靴子让他找人给擦干净。哈德卡索觉得马洛完全不像有教养的人。

黑斯汀司见到涅维尔，知道这是汤尼玩的鬼把戏，但担心马洛一旦知道真相，会迅速离去，使他和涅维尔私奔的计划落空，故让马洛继续蒙在鼓里。黑斯汀司告诉马洛，凯蒂一会儿就过来，马洛想立即逃走，可凯蒂很快就来了，语无伦次的马洛低着头不敢正视她，凯蒂则对马洛印象不错。汤尼回来，凯蒂知道了马洛"放肆"的原因，决定暂不说破真相，进一步窥探马洛。

马洛以为穿着朴素的凯蒂是女招待，露出性格的另一面，要尝尝她"嘴唇上的甘露"，而且说，凯蒂小姐太感伤，好像还是个斜眼丫头。马洛正拉着"女招待"的手，忍不住要吻她时，哈德卡索恰好碰见，他要马洛立即离开，马洛感到莫名其妙，命哈德卡索把账单给他，哈德卡索说，你父亲说你有教养，我发现你是不折不扣的浪荡公子……马洛这才意识到可能错把这里当旅馆了，他向"女招待"打听，凯蒂说，这里不是旅馆，她也不是女招待，而是哈德卡索的穷亲戚。

马洛告诉凯蒂，出身不允许他爱上穷人的姑娘，更不能引诱和损害天真纯洁的女孩。凯蒂大受感动说，我的出身不比哈德卡索先生的女儿差，不想因财产少而失去他。马洛觉得这女孩很可爱，继续呆下去"就会解除武装"，必须顾及社会舆论，马上离开。凯蒂觉得马洛品行端正，但她还是不暴露身份而继续"屈膝求爱"。

查理士也来到哈德卡索家，听说马洛爱上了老朋友的女儿，行动还很大胆，不大相信，马洛也矢口否认曾向小姐示爱。凯蒂让两位老人藏起来，马洛来向凯蒂告别，但控制不住感情，跪下求婚。两个老人走出来，马洛这才明白他"屈膝"所求的爱人就是哈德卡索的女儿。两对青年喜结良缘。

（2）解析

《屈膝求爱》又名《一夕误会》，一译作《委曲求全》，是根据作者的一次亲身经历写成的。哥尔德斯密斯年轻时在外旅行，夜里在一个村镇找旅店，有人开他的玩笑，把他领到一个乡绅家里，他以为那儿真的就是旅馆，结果

闹出很大的笑话。①

《屈膝求爱》通过对哈德卡索太太形象的塑造,对18世纪英国资产阶级上流社会崇尚浮华与虚荣的生活风习进行了一定程度的批判,通过两对青年的求爱过程,歌颂了真诚、纯洁的爱情,借汤尼的恶作剧显示了人格面具与规定情境的悖谬,具有积极意义。但剧作的思想与生活蕴涵似缺乏丰富性和深刻性。主人公马洛性格的"两面性"并没有太多的社会生活内涵和太深刻的思想意义,甚至不大可信。马洛并非出身贫寒之家,其父是爵士,他也一直生活在城里,在社会地位卑微的女性面前,马洛是一付浪荡子的面孔——妇女俱乐部里"大胆的、放荡的、惹人喜欢的巧舌儿",这应该说是可信的。可这个浪荡子即使是在乡绅的闺女面前也腼腆、害羞、紧张到了极点——语无伦次,不敢抬头正眼看她一眼,甚至吓得发抖。然而,马洛的害羞、腼腆又不是装出来的,他说:"一个厚脸皮的人可以假装羞怯,可是一个害羞的人却怎么也装不出一付厚脸皮的样子……我注定的遭遇是既爱慕女性,又只能跟我所蔑视的那部分女人交往。"这就告诉我们,马洛不是伪君子,在名门闺秀面前的羞怯源于自卑心理,之所以在社会地位卑微的女性面前显得放荡,也正是由于他蔑视她们。马洛蔑视"学裁缝的丫头和街头的公爵夫人"是可以理解的——那是贵族阶级的偏见使然,他在衣着华丽的端庄淑女面前的自卑心理则是缺乏生活根据的,他既然是贵族出身,为何在乡绅的闺女面前抬不起头来?哈德卡索是一个并不富裕的乡绅——他住的公馆已相当破旧,他的妻子羡慕城里人的生活。乡绅在当时是被人看不起的。谢里丹的喜剧《造谣学校》中老光棍彼得爵士娶了年轻的妻子,可他还老是嫌她出身低贱,因为妻子是小乡绅的女儿——"一个完全是农村生长的姑娘"。马洛的这种自卑心理从何而来,这种心理又揭示了什么样的思想意义和社会生活蕴涵呢?

《屈膝求爱》之所以在当时引起很大反响,主要在于它一反在伦敦舞台流行多年的感伤喜剧,创造了轻松幽默、令人愉快的新喜剧,恢复和继承了自古希腊以来世俗喜剧的艺术传统。

① 参见周永启著:《老好人·屈膝求爱》"前言",见〔英〕哥尔德斯密斯著,陈慕竹、李守谅译:《老好人·屈膝求爱》,湖南人民出版社1981年版。本书所引《屈膝求爱》文字皆据此版本。作者译名"哥尔德斯密斯"依《简明不列颠百科全书》中文版,一译"哥尔斯密"。辽宁教育出版社1998年出版了张静二先生的译本,剧名译作《屈身求爱》。

在喜剧情境的营造方面,《屈膝求爱》确实是匠心独具的。前来"相亲"的"准女婿"马洛受人愚弄,把未婚妻的家误当旅馆,把"准泰山"当成旅馆的老板,大呼小叫地支使他,出尽了洋相,但他自己却一直蒙在鼓里。更可笑的是,在名门闺秀面前很害羞的马洛因把穿着朴素的未婚妻错当成"旅馆的女招待",向她大献殷勤,而凯蒂则为了了解马洛的真面目和帮他克服羞怯心理,故意"蒙蔽"马洛,而且向他"屈膝求爱"。汤尼的母亲为了留住侄女的财产,一心想让她和自己的儿子汤尼成亲,而这两个年轻人都讨厌对方并另有所爱,但汤尼的母亲却以为儿子已按照她的安排正与涅维尔热恋。这些情境都不是因"丑不安其位"而生,而是目的与手段、动机与效果、主观与客观不协调而导致的自我否定,是一种轻松幽默的喜剧情境。马洛在名门闺秀面前害羞、在贫贱妇女面前放荡的性格也具有很强的喜剧性,这种"不一致"的喜剧性格主要不是对丑的讽刺,同样具有轻松幽默的品格。

对话既具有个性化特征,又生动幽默,散发出浓郁的生活气息,是《屈膝求爱》的重要特点。例如,凯蒂觉得马洛第一次与她见面因过于紧张,根本没有看清她的容貌,而"一个姑娘的脸蛋儿让人看见,是大有好处的",她要让"从来没有向正派女人献过殷勤"的马洛在"解除戒备"的情况下与她接触,于是她以听见叫人的铃子响了为借口主动去见马洛:

 凯蒂 先生,我肯定听见叫人的铃子响了。

 马洛 没有,没有。(若有所思)不管怎么样,我按照父亲的愿望到这儿来了,可是明天我要按照我自己的愿望回去。(拿出纸片来,细看)

 凯蒂 也许是另一位先生在叫人,先生?

 马洛 告诉你,不知道。

 凯蒂 先生,我很乐意知道。我们有这么一大帮子仆人。

 马洛 不知道,告诉你。(直对着凯蒂的脸看了一眼)噢,孩子,我想我叫了。我想要……我想要……我说,孩子,你真漂亮。

 凯蒂 哦,先生,您弄得人怪不好意思的。

 马洛 从来没有见过这样活泼的、调皮的眼睛。是的,亲爱的,我是叫了。在这个屋子里,你们有……吭……一种你们叫什么……来的?

 凯蒂 没有,先生,那东西我们已经缺货十天了。

 马洛 我发现,在这栋房子里,一个人可以为了一点点小事叫人。要是我叫你是为了尝一尝,只是试一试,你嘴唇上的甘露呢,我也许也会失望吧?

凯蒂　甘露！甘露！在这些地方没有这种饮料。我想那是法国的。我们这儿没有法国酒，先生。

　　马洛　我保险你是地道英国货。

　　凯蒂　我在这儿呆了十八年，我们酿造过各种各样的酒。真奇怪，我竟不知道您要的这种酒。

　　马洛　十八年！孩子，谁会相信你在出生以前就到这家旅馆的酒吧间来了。你多大岁数啦？

　　凯蒂　噢，先生，我决不能把我的年龄告诉你。据说，对妇女和音乐都不能标出年月的。

　　马洛　让我站在这么远猜一猜，你大概不可能超过四十岁。（走近）可是走近一点儿，我看你没有这么大年纪。（再走近）有一些女人在近处看起来更显得年轻；可是当我们真的非常靠近的时候……（想吻凯蒂）

　　凯蒂　站远些，先生。人家会以为你在相马呢！想从嘴里长了多少颗牙来判断年龄。

幽默风趣的语言大大强化了这个片段的喜剧性，同时也凸显了两个恋人性格的细微差异——凯蒂聪明机智、活泼开朗而不失分寸，马洛风流倜傥、真诚多情而略嫌放纵。剧中像这样妙趣横生的对话俯拾即是。

《屈膝求爱》受到古典主义喜剧的影响，大体遵循"三一律"，剧情的时间、地点、事件都相当集中。

（二）谢里丹的戏剧创作

1. 谢里丹（Sheridan, Richard Brinsley, 1751—1816）的生平和创作

理查德·谢里丹出生于爱尔兰首都都柏林，父亲是演员、剧作家和剧院经理，但谢里丹从小就讨厌戏剧，向往从政，22岁时与一漂亮歌手——音乐家林利的女儿伊丽莎白·安私奔去了法国。为了这位美人，他曾两次与人决斗。婚后回到英国，迫于经济压力，24岁时尝试撰写剧本《情敌》，不料一炮打响，从此步入戏剧界，不久成为剧院的股东并担任导演。他的岳父给他的剧作配乐，使其中的歌曲非常动听。他的剧作大大突破了当时的票房记录。从29岁起，谢里丹主要从政，先后担任国会（辉格党）议员和外交、财政、海军、枢密院等部门的要职，61岁时失去政治地位，晚年生活凄凉。谢里丹是英国历史上著名的演说家，他从政期间所发表的演说曾产生巨

大影响。

谢里丹从事戏剧创作的时间并不长,总共只创作了7个喜剧剧本,但他被认为是"英国社会风俗喜剧史上连接康格里夫和王尔德之间当之无愧的纽带",其作品富有很强的现实性,蕴涵丰富,语言和情节生动有趣,富有智慧,代表了英国18世纪喜剧的最高水平,受到市民观众的热烈追捧,主要剧作有《情敌》《少女的监护人》《批评家》和《造谣学校》。《造谣学校》是其代表作,使作者赢得了"现代康格里夫"的称号,"被认为是英语中最伟大的社会风俗喜剧",[①]这一剧作在推出后的12年时间里演出了72场,给作者带来了极为可观的收入。改编而成的《少女的监护人》连演75场,打破了当时的票房记录。

2.《造谣学校》解读

(1)剧情梗概

五幕喜剧。老光棍彼得爵士娶了个年轻貌美的乡下姑娘梯泽尔,为让夫人学习贵妇人派头,他带她来到伦敦,不幸误入"造谣学校"——史尼威尔夫人的家,这里聚集着一群热衷于制造、传播谣言的贵族男女,梯泽尔很快就跟着他们一起嚼舌根。

查尔斯和约瑟夫兄弟俩是这所"学校"的常客,他们都追求彼得和他妻子共同监护的姑娘玛丽娅,但目的不一样:查尔斯想得到爱情,约瑟夫则想得到财产。为击败对手,约瑟夫向彼得揭发:查尔斯经常挑逗他夫人。因查尔斯挥霍无度,像个公子哥儿,而约瑟夫则显得稳重、诚实,所以彼得信以为真。其实,经常挑逗梯泽尔的正是约瑟夫。梯泽尔向往放荡、奢侈的生活,背着丈夫与长于甜言蜜语的约瑟夫"恋爱"。

侨居印度的奥立佛叔叔回到伦敦,向老仆人罗利打听两位从未谋面的侄儿的情况,罗利将彼得怀疑查尔斯与其夫人关系暧昧的事告诉奥立佛,但他又说,梯泽尔喜欢的其实是约瑟夫。想在两位侄儿中选择财产继承人的奥立佛决定亲自去会一会他们。奥立佛先到查尔斯家,自称是放债人普利米埃姆。查尔斯很想借钱,但家里可作抵押的只有家族成员的一些肖像,他说,只要能借到钱,可以把这些祖宗的画像全都拍卖。奥立佛觉得这个侄儿"简直是丧尽天良的流氓"。拍卖结束前,奥立佛问查尔斯为何留下一张奥立佛的肖像。查尔斯说,因为这老头子一向对我很好。奥立佛故意坚持要

[①] 参见《简明不列颠百科全书》第8册,中国大百科全书出版社1986年版,第604—605页。

买,查尔斯坚决不答应,奥立佛深受感动。查尔斯拿到支票,立即要罗利去取钱接济穷亲戚史坦利。

约瑟夫正与梯泽尔调情,彼得突然来访,梯泽尔慌忙躲到屏风后面。彼得对约瑟夫说,他觉得查尔斯与他妻子可能有染,同时,他又强调仍深爱对自己不忠的妻子。仆人通报,查尔斯马上就到,彼得急忙藏到屏风后面,可他发现那儿已经藏着一个女人。约瑟夫说,那是一个法国裁缝,他让彼得藏到壁橱里去。

查尔斯来了,他与约瑟夫的对话清楚地说明勾引梯泽尔夫人的是约瑟夫。为堵住查尔斯的嘴,约瑟夫把彼得从壁橱里拉出来。仆人又通报,史尼威尔夫人要上楼来。约瑟夫立即下楼,想堵住她。

彼得对查尔斯说,约瑟夫家里藏了个女人,就在屏风后面。查尔斯说,既然如此,就应让她现原形。彼得说,约瑟夫已经告诉他,那是法国女裁缝,不能让约瑟夫难堪。查尔斯突然将屏风推倒,彼得和查尔斯惊呆了,她竟是梯泽尔夫人!彼得终于看清了约瑟夫的真面目。梯泽尔也被丈夫的真诚所感动,决心痛改前非。彼得认识到查尔斯其实是一个好青年,同意查尔斯与玛丽娅结合。

奥立佛曾接济约瑟夫12000镑,这时他假扮成穷亲戚史坦利,上门乞求约瑟夫的帮助,当谈起奥立佛叔叔给约瑟夫的钱使他有能力行善时,约瑟夫说,根本没那回事,奥立佛很贪婪,给我的都是些不值钱的玩意儿。约瑟夫拒绝给他以任何帮助。奥立佛认清了约瑟夫的真面目,确立查尔斯为财产继承人。

(2)解析

《造谣学校》是谢里丹从政前撰写的剧作,主要讽刺当时英国上流社会不良的道德风尚,揭露了新老贵族的虚伪、奢侈、精神空虚与无耻。

爵爷的寡妇史尼威尔夫人有一大笔遗产,称得上是一个富婆,有钱又有闲的她每天纠集一伙新老贵族在家里嚼舌根,因为在她看来,"再没有比把人拉下来,拉到跟我的名誉一样的地步更使我高兴了"[①]。在这所"造谣学校"里,除了搬弄是非、造谣中伤之外,就是男女之间的勾引与调情。史尼

[①] 〔英〕谢里丹著,沈师光译:《造谣学校》,见《外国剧作选》第4册,上海文艺出版社1981年版,第173页。下引此剧台词均据此版本。作者译名"谢里丹"依《简明不列颠百科全书》中文版,一译"谢立丹"。

威尔夫人想把查尔斯弄到手,指使"卑鄙的人"史内克去破坏查尔斯和玛丽娅之间的感情,查尔斯的哥哥约瑟夫一方面勾引史尼威尔夫人和梯泽尔夫人,一方面又想把玛丽娅弄到手。为了达到目的,他竟向梯泽尔夫人的丈夫彼得爵士"揭发"自己的弟弟查尔斯勾引梯泽尔夫人。有夫之妇梯泽尔夫人本来是穷乡绅的女儿,可自从误入"造谣学校"之后,很快就染上了恶习,嫌自己的丈夫年纪老了,羡慕放荡、奢华的生活,跟着一伙无聊之徒搬弄是非,在约瑟夫的甜言蜜语面前,心猿意马,搞起了婚外恋,险些失身。查尔斯虽然比约瑟夫要正直、善良,但也染上了喝酒、赌博的恶习,把家产挥霍殆尽,最后竟拍卖祖宗的肖像以度日。"造谣学校"是18世纪英国上流社会的缩影,这一命名就足以体现作者对这所"学校"的强烈憎恶。

约瑟夫是剧作着力刻画的一个成功的艺术形象,在他身上比较集中地概括了资产阶级自私、虚伪、荒淫、冷漠的性格特征。他平日道貌岸然,长于甜言蜜语,因而博得好名声,但实际上是个道德败坏的伪君子。他一面为了财产拼命追求纯洁的姑娘玛丽娅,一面又勾引史尼威尔夫人、梯泽尔夫人等。为了击败"情敌"——自己的弟弟查尔斯,他向梯泽尔夫人的丈夫揭发查尔斯勾引他的妻子;他的叔叔奥立佛爵士给了他大笔资助,可当奥立佛装扮成穷亲戚来向他乞求帮助时,他不但矢口否认,并且说奥立佛"贪婪"。他拒绝给穷亲戚任何帮助,但却满口仁义道德,既赢得乐善好施的好名声,又可以一毛不拔。为了撕下这个伪君子的画皮,剧作还让梯泽尔的丈夫彼得爵士亲眼目睹了约瑟夫在家中藏着"法国女裁缝"的一幕,连一度被甜言蜜语所迷惑的梯泽尔夫人最终也看清了约瑟夫的真面目。

值得注意的是,《造谣学校》在塑造虚伪、自私、冷漠、无耻的资产阶级青年约瑟夫的形象的同时,还塑造了善良、勇于改正错误的青年查尔斯的形象。查尔斯出身于豪门贵族,父亲去世后,他染上了纨绔子弟的坏习气,把家产挥霍一空,但他拍卖了祖宗的肖像之后,却赶紧去救济穷亲戚;知恩图报,不愿意出卖对他有恩的叔叔的肖像;忠于爱情;不参与"造谣学校"嚼舌根;最后又认识到了自己的错误,表示要改邪归正,改掉纨绔子弟的坏习气。这说明作者对资产阶级上层虽有所批判,但对资产阶级的前途并未失去信心。奥立佛爵士、彼得爵士及其妻子梯泽尔等人的形象塑造也体现了这一题旨。这也使得《造谣学校》与后世某些批判现实主义的剧作有了区别。

《造谣学校》的喜剧性很强,这与作者善于营造喜剧情境是大有关系的。其中最为精彩的情境有:彼得被满口仁义道德的约瑟夫所惑,特意来向

他诉说心中的苦闷——他怀疑查尔斯勾引他的妻子。可笑的是，彼得的妻子这时正在约瑟夫家里，正与彼得的妻子调情的约瑟夫慌忙将她藏在了屏风后面。不一会儿，查尔斯也来了，不知就里的彼得告诉查尔斯，屏风后面藏着一个"法国女裁缝"，好奇的查尔斯想看一看女裁缝的真面目，将屏风推倒，那里藏的正是彼得的妻子梯泽尔夫人；在东印度经商的奥立佛爵士想在两位侄儿中确定一位财产继承人，他特意回国了解从未谋面的侄儿的情况。奥立佛先装扮成放债人去见查尔斯，急于借钱但又缺少抵押品的查尔斯说，他的叔叔奥立佛很富有，他可以从他那里得到一大笔财产，现在可以开一张死后偿还借据，等叔叔一死就可以用他的财产归还。为了说明借款的时间不会太长，查尔斯还说，奥立佛最近垮得很快，活在世上的时间不会太久了。最后，查尔斯又将家族成员的肖像拍卖给叔叔，拍卖的情景更是令人喷饭；奥立佛装扮成穷亲戚去向约瑟夫乞求帮助的情景也颇具喜剧性。洞悉一切的观众以一种游戏心理注视着盲目无知而又自作聪明的剧中人，期待着事态的发展。这种目的与手段、主观与客观相矛盾的戏剧情境有很强的喜剧性。其中既有滑稽与幽默，也有机智与讽刺。

《造谣学校》的语言生动活泼，且具有个性化特征。例如，查尔斯的语言富有幽默感，活现出一个纨绔子弟的形象；约瑟夫的语言则表现了他虚伪、自私、冷漠的性格。这里仅举约瑟夫的一段台词为例。奥立佛自称是约瑟夫母亲的穷亲戚史坦利，登门向约瑟夫乞求帮助，奥立佛给过这个未曾谋面的侄儿12000镑的资助。剧作家这样描写他们见面的情形：

奥立佛　如果您的叔叔奥立佛爵士在这儿，那我可有个朋友了。

约瑟夫　我但愿他在这儿，先生，我全心全意地希望他能在这儿；那您就不需要找别人来替您说话了，是吧，先生。

奥立佛　我根本也不需要这么一个人——我的困难情况就替我说话了。我相信他送您的钱就可以让您有能力替他行善了。

约瑟夫　我亲爱的先生，您完全搞错了。奥立佛爵士是一个名人，非常杰出的名人；但是，史坦利先生，这年头的缺点就是贪婪，先生，我要跟您说句私房话，他所给我的简直等于零；我知道，人们却不这么想，至于我呢，我也从来不去否认那种说法。

奥立佛　什么！他从来没给你汇过金条、印度银币和金币来吗？

约瑟夫　哦，先生，根本没这回事。没有，没有；有时送点礼物就是了——瓷器，围巾，红茶，印度鸟，印度炮仗——请相信我，不过就这些

而已。

奥立佛　（旁白）这是对一万二千镑的感谢的话！——印度鸟和印度炮仗！

约瑟夫　还有,我亲爱的先生,我相信您也听说过我兄弟的挥霍浪费吧；简直没人相信我帮了那个不幸的少年多少忙。

奥立佛　（旁白）我就是不相信的人中的一个。

约瑟夫　我借了多少钱给他呀！当然,应该全怪我,谁叫乐善好施是我的缺点呢,不过,我也不想为自己辩护——只是我现在更感内疚的是,却因此剥夺了我为您服务的愿望——史坦利先生,我心里可想帮您忙呢。

奥立佛　（旁白）伪君子！——（大声）那么,先生,您没法帮我忙了？

约瑟夫　至少目前没法帮忙,我也简直难于出口；但是,什么时候我有能力帮忙,请相信我,我一定会通知您的。

奥立佛　我真是感到万分遗憾——

约瑟夫　请相信我,我比您更感遗憾；我心有余而力不足,比您有求不遂是更为痛苦的。

正如约瑟夫自己所说的那样,口惠而实不至的他,既一毛不拔,又想赢得乐善好施的好名声。简短的几句对话就刻画了约瑟夫虚伪的性格,活画出一个满嘴仁义道德,但却卑鄙、自私、冷漠的纨绔子弟的丑恶面貌。

《造谣学校》主要着眼于道德风尚,剧中人的性格大多是依其品格来加以区分的,多数人物的名字（如"卑鄙的人""背后说别人坏话的人""好吹牛的人""搬弄是非的人"等等）表现了剧作家对这一人物性格的概括和褒贬,其中有些人物带有类型化的痕迹。

第四节　法国戏剧

18世纪的法国仍然是封建专制的农业国家,政治相当腐败,人民群众普遍不满,起义与暴动此起彼伏,军队和警察等国家机器与天主教会一起维护着摇摇欲坠的统治,"第三等级"——农民和普通市民受压迫最深。随着资本主义因素的增长,法国资产阶级的政治要求越来越强烈,法国启蒙主义思想迅速蔓延。已经建立了资本主义制度的英国成为法国启蒙主义者的榜

样,英国的文化不断传入法国,法国的启蒙主义学者以自己的著述和文艺作品向封建统治的上层建筑发动猛烈攻击,为1789年的资产阶级大革命制造舆论。因此,启蒙主义成为18世纪法国戏剧创作的主潮。

一　发展轨迹

启蒙主义戏剧的源头可以上溯到当古(1661—1725)、勒萨日(1668—1747)、德图什(1680—1754)和著名戏剧家、小说家马里沃(1688—1763)等人那里,这些人都还算不上真正的启蒙主义剧作家,然而,他们已经开启了利用戏剧进行社会批判的先例,有些剧作具有启蒙主义的思想蕴涵和形式特征。

当古的剧作多为风俗喜剧,一律以散文写成,这与古典主义的诗剧已有明显区别,在文体上与启蒙主义戏剧有相同之处。勒萨日是著名的讽刺喜剧作家,为法国"集市剧院"写了百余部轻松的喜剧,有莫里哀后继人之称,他的社会批判喜剧《杜卡莱先生》刻画了一群贪污腐化、尔虞我诈的骗子,这群骗子之中既有出身低微但靠包税、放阎王债致富的商人杜卡莱,也有败落的贵族——居孀的男爵夫人、侯爵、骑士,还有骑士的仆人及其情妇等。剧作对唯利是图、掠夺成性、腐败庸俗的资产阶级新贵痛加针砭,对没落贵族的堕落无耻也多有挞伐。作者笔下的巴黎上流社会是不择手段骗财骗色、廉耻全无、恣情纵欲的肮脏之地。德图什是喜剧作家,有《结了婚的哲学家》《目空一切的伯爵》等名作传世,他站在新兴资产阶级的立场上反映资产阶级与旧贵族的矛盾。马里沃总共创作了三十多部剧作,其中既有悲剧,如《汉尼拔》等,但更多的是喜剧,如爱情喜剧《爱情使哈乐根变成雅人》《爱情与偶遇的游戏》;讽刺喜剧《奴隶之岛》《理性之岛》《新殖民地》等。马里沃的爱情喜剧充满浪漫气息,有否定等级身份、肯定真挚爱情的启蒙主义蕴涵,《爱情与偶遇的游戏》就是一例。其讽刺喜剧中涉及男女平等、主仆关系等社会问题,社会批判色彩鲜明。马里沃的剧作突破了古典主义的藩篱。

18世纪30年代登上法国文坛的伏尔泰(1694—1778)是法国启蒙主义运动初期的主将,他的戏剧创作带有启蒙主义色彩,但他借古典主义戏剧的形式表达启蒙主义的诉求,反映现实生活,宣扬自己的政治主张和哲学思想,他虽然体察到古典主义戏剧的一些弊端,也在戏剧改革上有所作为,但其剧作与成熟形态的启蒙主义戏剧却有明显差别。与伏尔泰同时的皮隆(1689—1773)以其讽刺喜剧名作《女诗狂》为人所知,这是一部具有启蒙主

义蕴涵的市民喜剧,皮隆同时还编写悲剧。稍后的格雷塞(1709—1777)在18世纪上半叶推出了悲剧《爱德华三世》、讽刺喜剧《恶人》等,他对巴黎上流社会的恶俗有所揭露。

为启蒙主义戏剧确立规范的是狄德罗(1713—1784),但他只是从理论上完成了这一工作,这就是他的正剧理论。狄德罗在其《关于〈私生子〉的谈话》《论戏剧诗》《关于演员的是非谈》等文章中,极力主张突破悲喜分离的传统,创造一种"中间样式"的戏剧,这就是以表现严肃复杂的冲突——尤其是社会恶习为主要内容的正剧,亦称市民剧。这种戏剧的主人公不再是王公贵族,而是"第三等级",特别是新崛起的中产阶级,不必遵守令人厌倦的"三一律",不必都写成五幕。人物的台词以对话为主,尽量减少独白,不是用诗而是用接近口语的散文写成。演员的表演力求生活化,摈弃充满激情、矫揉造作的朗诵式表演,人物活动的环境接近现实生活并与其身份性格相称。但狄德罗的戏剧创作未能将这些理论很好地付诸实践,真正从创作上实践这些理论,成功地为启蒙主义戏剧创造新形式并使之发生重大影响的是活动在18世纪下半叶的博马舍(1732—1799),他在其论文《论严肃戏剧》中称这种新的戏剧形态为"严肃戏剧",他的《塞维勒的理发师》和《费加罗的婚姻》彻底摆脱了古典主义的影响,是启蒙主义的经典剧作,对封建特权进行了猛烈的抨击,揭示了贵族与平民的尖锐矛盾和"第三等级"的崛起,预示了法国大革命的到来。不过,从博马舍的剧作可以看出,被称做"严肃戏剧"的启蒙主义戏剧其实并不"严肃",其中大多是带有强烈讽刺意味、以皆大欢喜结尾的喜剧。

与博马舍同时的剧作家有一大批,其中既有悲剧作家,也有喜剧作家,不过,他们的光芒为博马舍所遮蔽。

18世纪的法国不止有启蒙主义戏剧。18世纪上半叶古典主义戏剧仍然有很大影响。克雷比永(1674—1762)大体上属于古典主义悲剧作家,《阿特雷和泰埃斯特》《拉达米斯特与齐诺比》《皮吕斯》等是其代表作,其剧作模仿古罗马塞内加的悲剧,热衷于描写恐怖情景。一直到18世纪末,法国古典主义戏剧创作仍没有停止,有少数剧作家仍在坚持反对启蒙主义戏剧和浪漫主义戏剧,例如,勒默西埃(1771—1840)就是一例,他的悲剧名作《梅莱阿格尔》《阿伽门农》以及一些喜剧都大体坚持古典主义。

18世纪上半叶以博取观众眼泪为目标的感伤主义喜剧也相当流行,代表性作家是尼维尔·拉·肖塞(1691?—1754),他有《虚假的厌恶》《时髦

的偏见》《梅拉尼德》《母亲学校》等剧作传世,《梅拉尼德》是其代表作。这些剧作与反映自由、民主、人权等重大社会政治问题的启蒙主义戏剧有所不同,主要关注个人生活——恋爱、婚姻、家庭中的道德问题,但也富有较强的现实性,既长于煽情,又有节制,悲喜适度,故能吸引普通市民,模仿者众。感伤喜剧虽然不属于启蒙主义戏剧,但它是古典主义悲剧与启蒙主义戏剧之间的桥梁。

18世纪的法国歌剧(喜歌剧)和芭蕾舞剧都很兴盛,有名的巴黎歌剧院①既有歌剧团,也有芭蕾舞团,拉莫(1683—1764)、格鲁克(1714—1787)②都是当时歌剧的领军人物,《希波利特与阿里西埃》《殷勤的印地人》③《参孙》《卡斯托与波鲁克思》《达达努》《皮格梅良》《唐璜》等是当时的歌剧名作。勒絮尔(1760—1837)等在法国大革命胜利后也创作了不少歌剧;巴隆(1676—1739)、莎莱(1707—1756)、诺维尔(1727—1810)是芭蕾舞团的著名演员和编导,由他们主演或编导的《奥拉斯》《中国的节目》《美狄亚与伊阿宋》《灵魂与爱情》等都广有影响。启蒙主义者对歌剧、舞剧创作也很关注,上述剧目中有的就是作曲家与启蒙思想家合作完成的,有的带有启蒙主义色彩。例如,启蒙思想家卢梭有喜歌剧《乡村占卜者》《大胆的诺言》和芭蕾舞剧《风流的诗神》,《乡村占卜者》具有浓郁的法国风格,影响了法国18世纪后期至19世纪初的歌剧创作。

二 舞台艺术

告别古典,走向现代,是这一时期法国戏剧表演的总体趋势,伏尔泰、狄德罗等理论家和一大批著名演员在戏剧服装、舞台布景、表演动作等诸多方面进行了改革,追求真实、自然的现实主义表演逐渐取代古典主义激情四射但矫揉造作的朗诵式表演。"你要诗人无论在剧本的结构方面还是对话方面,都接近真实;要演员的表演和道白接近自然和实际吗?请你大声疾呼,要求人们把这场戏发生的地点如实地表现出来吧。如果一旦你们的戏剧中最细小的情景都是自然和真实的,那么你们不久就会觉得一切和自然与真

① 1669年由国王路易十四批准建造,18—19世纪成为欧洲占主导地位的剧院。
② 格鲁克是德国作曲家,但他主要活动在布拉格、米兰、伦敦、维也纳、巴黎等地,对法国、意大利、奥地利、瑞典、英国的歌剧创作均有很大影响。
③ 此剧亦是芭蕾舞剧。

实相悖的东西都是可笑和可厌的。"①这里的关键词"真实""自然"也就是法国18世纪戏剧舞台演出改革的目标。

这一时期法国的戏剧表演在欧洲居于领先地位,对多个国家的舞台表演产生了积极影响。

这一时期法国有三种类型的剧院,一是由国王和法兰西学院控制的法兰西喜剧院和歌剧院,二是意大利演员剧团的意大利喜剧院,三是面向市井细民的集市剧院。这三种剧院在舞台装置、演员服装、表演风格上都存在不小的差异。

法兰西喜剧院在表演上受古典主义影响较大,在戏剧改革上虽然也做出了很大努力,但古典主义的表演并未立即退出舞台,18世纪后期它仍坚持上演古典主义的喜剧和悲剧。例如,勒默西埃1787年创作的古典主义悲剧《梅莱阿格尔》就曾在法兰西喜剧院上演。不过,18世纪的法兰西喜剧院并不是古典主义戏剧的一统天下,著名悲剧男演员巴隆(1653—1729)、女演员勒库弗勒(1692—1730)等从18世纪初就开始对古典主义矫揉造作的朗诵式表演进行改革,创造了自然清新、朴实无华的现实主义表演形式。18世纪后期,剧院演出译成法文的莎士比亚剧作和法国启蒙主义者的剧作,继续针对难以彻底摆脱的古典主义的表演形式进行力度更大的改革。男演员兼剧院经理塔尔玛(1763—1826)在舞台布景、灯光、人物服装、语调、形体语言等诸多方面摆脱了古典主义的影响,发展了现实主义的舞台艺术。他摒弃不能更换的类型化布景,改用能够营造特定环境可以更换的"流动布景",用燃油排灯代替蜡烛排灯,不用类型化的"戏装"而改用凸显具体历史时代和特定人物身份的"历史服装","在表演方面,他坚持要现实主义的而不要朗读式的风格,并且要求讲话的停顿按照普通谈话的方式,而不要按音韵来抑扬顿措(挫)"②。著名男演员列肯(1729—1778)与伏尔泰合作,在舞台布景、戏剧服装、形体动作、面部表情、音响效果等诸多方面追求现实主义风格,他还革除了允许特殊观众坐在舞台上看戏的陋习,净化了舞台。

列肯在法国戏剧史上占有重要地位,这不仅因为他是一个优秀的演员,还因为他率先致力于按照历史的真实进行舞台服装的改革。他

① 〔法〕狄德罗著,徐继曾、陆达成译:《论戏剧诗》,见《狄德罗美学论文选》,人民文学出版社1984年版,第209页。
② 《简明不列颠百科全书》第7册,中国大百科全书出版社1986年版,第591页。

废弃了悲剧主角的羽饰帽和长斗篷,采用比较简朴的古典外套,配角演员的服装则使之符合剧本本身所涉及的时代。他的这些改革得到了曾在伏尔泰的许多作品中扮演角色的主要女演员克莱朗小姐(1723—1803年)的有力支持。1775年上演《中国孤儿》时,她没有穿鲸骨框的宽撑裙,而穿了简朴的线条平滑的宽袖长袍。这倒不一定是地道的中国服装,但确是向正确的方向迈进了一步。差不多同一时间,拉辛的《巴日阿塞》再次上演的时候,她扮演了洛克萨尼,穿的服装与土耳其妇女的服装十分相似。①

喜剧作家马里沃(1688—1763)在舞台表演上革除了由莫里哀所倡导的脸谱,使喜剧表演更加真实、自然。

法国歌剧院的舞台布景通常由意大利的著名布景设计师设计,场面宏伟,华丽而且富有浪漫气息。法国设计师在戏剧服装设计上也取得了不俗的成绩,著名画家、设计师布歇(1703—1770)所设计的洛可可式宽鲸骨框式女撑裙成为了欧洲各国流行的"戏装"。

这一时期的芭蕾舞剧获得很大发展,出现了一批像男演员巴隆(1676—1739)、女演员兼编导莎莱(1707—1756)、女演员卡玛戈(1710—1770)、男演员维斯特里斯(1729—1808)及其子维斯特里斯(1760—1842)等大舞蹈家。他们所进行的表演改革主要包括:让男舞伴取下长期使用的面具,展示演员的面部表情,摒弃限制形体动作的复杂厚重的服装,改穿薄纱短裙和紧身衣,露出小腿,去掉舞鞋的后跟,改革旋转、大跳等动作,创造大跳时让小腿在空中多次交叉的新语汇,强化芭蕾舞的技术性和戏剧性,增强了芭蕾舞的艺术表现力和观赏性。

意大利喜剧院是1680年以后法国人对在法国演出的意大利即兴喜剧表演团体的称谓。17世纪末,他们的表演曾被法国禁止,1716年恢复演出,以演喜剧为主,男女同台,既能用法语演出法国剧作家的作品,也能用意大利语演出意大利喜剧,载歌载舞,生动活泼,近似哑剧的即兴表演颇具特色,舞台布景和服装则远不如法兰西喜剧院讲究,但深受法国民众欢迎,他们在法国的表演一直持续到19世纪初。

集市剧院亦称市场剧院,是对遍布法国各地的民间演出团体的称谓,经

① 〔英〕菲利斯·哈特诺尔著,李松林译:《简明世界戏剧史》,中国戏剧出版社1986年版,第95—96页。

批准其中有些剧团每年可到巴黎演出一段时间,其舞台装置、布景、服装都不太精致,表演风格与古典主义戏剧也不相同。

此外,法国贵族的府第也是重要的戏剧演出场所,有些达官贵人请职业剧团到家中演出,被邀请与会的贵人有时与职业演员一起登场。

三　主要作家作品

(一) 伏尔泰的戏剧创作

1. 伏尔泰(Voltaire,1694—1778)的生平和创作

伏尔泰原名弗朗索亚·玛丽·阿卢埃,出生于巴黎一中产阶级家庭,少时即热爱文学与戏剧,曾就读于著名的路易大帝学院,学生时代就接受了人文主义思想的影响,后来又经常出入巴黎自由思想浓厚的沙龙,结识了一批上层进步人士,逐渐成长为启蒙思想家。刚刚踏入社会即因议论朝政、抨击权贵被驱逐出巴黎,23岁时因写诗批评时政被关进巴士底监狱将近一年。31岁时为国王路易十五的婚姻写贺诗和剧本,获得国王津贴并在土地投机买卖中获巨利,32岁时因与一个小贵族发生冲突,再次被投进巴士底监狱,随即被驱逐出境,流亡英国两年有余。在那里他结识了一批思想家,受到启蒙主义思想的深刻影响,回国后启蒙主义的立场更加坚定,思想也更加成熟。40岁时,秘密印行《哲学通信》一书,推崇英国的资产阶级政治制度和文学艺术,反对法国现行制度和宗教,立即遭到查禁,面临被捕入狱的危险,逃至女友庄园避难。奥地利王位继承战争爆发后,48岁的伏尔泰受法王路易十五秘密派遣,前往德国柏林争取普鲁士(原为古普鲁士人居地,16世纪成为公国,17世纪摆脱波兰宗主权,18世纪初成为王国,包含奥地利和德意志等广大版图)国王的支持,因功受到路易十五的宠信,回国后被任命为史官和法兰西学院院士。不久又失去国王信任,被迫离开巴黎,在曼恩公爵夫人的别墅作客。56岁时因普鲁士国王之邀去柏林,但不久两人关系破裂,59岁时移居日内瓦,同年在与瑞士边境相邻的费尔奈定居,以便在遇到麻烦时迅速离境。一直到84岁才回到阔别多年的巴黎,被选为法兰西学院院长,三个月后病逝。

伏尔泰是思想家、哲学家和作家,有哲学著作《哲学通信》《哲学词典》《论容忍》和历史著作《路易十四时代》《论风俗》等;他在诗歌、小说创作上也取得突出成就,有小说《查第格》《小大人》《老实人》《巴比伦公主》等;长诗《里斯本的灾难》等。他也是剧作家,有二十多部剧作传世,主要是悲剧

作品。

在戏剧创作上,伏尔泰深受古典主义影响,显得比较保守。他借用古典主义的艺术形式创作启蒙主义的悲剧,曾创作《俄狄浦斯》《查伊尔》《穆罕默德》等悲剧,批判宗教偏见和罪恶,又创作《布鲁图斯》《凯撒之死》等悲剧抨击专制暴君,倡导自由、民主。此外,伏尔泰还写过一些感伤主义喜剧,如《浪子》《拉宁娜》等。伏尔泰的剧作把矛头对准蒙昧主义,具有明显的启蒙主义特征。例如,《布鲁图斯》写罗马元老布鲁图斯之子把自己的祖国出卖给共和国的敌人——被驱逐出境的罗马暴君,布鲁图斯毫不犹豫地将儿子处死。剧作宣泄了"第三等级"对暴君和专制统治的仇恨,张扬了共和政治的理想。这些剧作,特别是其中的悲剧,大多是五幕,遵循"三一律",以诗的语言写成。伏尔泰为了宣传启蒙思想,第一个把莎士比亚介绍到法国,曾给莎剧以高度评价,但后来,他又从古典主义立场出发,斥责莎剧"粗糙野蛮",在艺术主张上显得比较保守。18世纪30年代,《赵氏孤儿》由普雷马雷译为法文在法国出版,伏尔泰看到法文译本后,于1755年将其改写成悲剧《中国孤儿》(英译本亦名《中国孤儿》,系据英文改编本所译,与伏尔泰的改写本不同),春秋时代众义士见义勇为存赵孤的故事被改写为蒙元之初成吉思汗以蛮力征服文明古国的故事。剧作通过塑造男女主人公赞迪(以己子易襁褓中的太子的汉族官员)和伊达梅(赞迪的妻子)的高大形象,热情称赞中华民族的伟大品格和崇高气节,通过叙述成吉思汗由侵略者被改造成开明君主的过程,宣扬蛮力必将臣服于文明的启蒙主义思想。

伏尔泰悲剧的代表作是1732年推出的《查伊尔》。

2.《查伊尔》解读

(1)剧情梗概

五幕悲剧。十字军女俘查伊尔与信奉伊斯兰教的苏丹国王奥洛斯马尼相爱,正准备结婚时,查伊尔发现了她原先并不知道的信奉基督教的父亲吕西格南(与查伊尔同为俘虏)和哥哥内莱斯坦(法国骑士,原本是来赎买查伊尔等战俘的),父亲劝女儿不要嫁给异教徒,查伊尔却无法割舍对奥洛斯马尼的爱情,想获得哥哥的支持。她要求国王允许她单独与内莱斯坦见面。哥哥亦苦劝查伊尔遵从戒律,查伊尔陷入感情与理智的心理冲突之中,非常痛苦。奥洛斯马尼的大臣高拉斯曼是个心胸狭窄的小人,他故意在奥洛斯马尼面前旁敲侧击,说查伊尔与内莱斯坦如何如何,不知查伊尔与内莱斯坦是兄妹的奥洛斯马尼听信挑唆,误认为查伊尔移情别恋,爱上了内莱斯坦,

妒火中烧,将查伊尔刺死。内莱斯坦来迟一步,但终于让奥洛斯马尼清醒过来。得知真相的奥洛斯马尼痛心疾首,自杀身亡。

(2)解析

《查伊尔》虽然和古典主义戏剧一样,也描写了感情与理智(信仰)的冲突,但不是像古典主义戏剧那样,张扬用理智——国家义务、道德准则战胜个人感情,而是重在揭露宗教偏见和宗教戒律的罪恶,肯定人的正常欲望和美好情感的价值,提倡异教宽容,批判了宗教蒙昧主义,具有鲜明的启蒙主义特点。在剧中,宗教信仰成为扼杀幸福的罪恶力量,两个信仰不同宗教的人真诚相爱,这使得他们陷入深深的痛苦之中。当信仰伊斯兰教的苏丹国王奥洛斯马尼得知自己的偏听偏信害死了信奉基督教的清白的恋人时,他下令释放所有被囚禁的基督徒。爱情和人道主义精神超越了宗教偏见。

男女主人公的形象刻画得比较成功。奥洛斯马尼性格的主要特征是正直、勇敢,但轻信、嫉妒,查伊尔美丽、善良、纯洁,她那超越宗教偏见的爱情得到作者的热情礼赞。

《查伊尔》是伏尔泰剧作中最受欢迎的剧目,几百年来一直在法国舞台上上演,但此剧的缺陷也是明显的,最突出的是,无论是人物还是剧情,《查伊尔》都有模仿《奥瑟罗》的痕迹。奥洛斯马尼类似于奥瑟罗,查伊尔类似于苔丝狄蒙娜,奥洛斯马尼的大臣高拉斯曼类似于伊阿古,内莱斯坦类似于凯西奥;高拉斯曼送给国王的那封信,就相当于为伊阿古进行挑唆起了关键作用的那条定情手帕。剧中有些场面与《奥瑟罗》也很相似,例如,奥洛斯马尼与高拉斯曼一起窥视查伊尔,偷听查伊尔和好友芳蒂莫谈话,加深奥洛斯马尼的怀疑,使矛盾激化的场面,在《奥瑟罗》中就不难找到相似的段落。

(二) 狄德罗(Diderot,Denis,1713—1784)的戏剧创作

德尼·狄德罗出生于法国外省一个富商家庭。父亲让他学习神学,希望他将来做天主教士,但他受时代风气的影响,执意去巴黎攻读法律、语言、哲学和高等数学。因有违父命,家里拒绝供给生活费用,狄德罗不得不靠做家庭教师和替人做临时性的翻译等工作维持生活。其间结识了启蒙运动的领袖卢梭等进步人士,启蒙思想逐渐形成,最终成为法国启蒙运动后期的代表人物。从三十多岁起就著书立说,反对封建制度,抨击宗教神学,张扬无神论,遭到巴黎政府镇压:著作被销毁,因"散布危险思想"罪被捕入狱。出狱后与人合作编撰《百科全书》,他自己撰写了一千多个条目,宣传科学,反

对封建思想和宗教神学。同时，撰写戏剧理论文章和小说、剧本。但路易十六一直敌视狄德罗，声名鹊起的狄德罗仍要不时出卖藏书以维持生计。俄国女王叶卡捷琳娜二世将其藏书全部"买下"，让狄德罗继续使用，并聘请他做"藏书管理员"，且以此名义终身给他发放工资，使其得以潜心学术。60岁时应邀去圣彼得堡，企图劝说叶卡捷琳娜进行政治改革，做开明君主，并为女皇起草了改革计划，逗留5个月之久，无功而返。晚年多病，71岁在巴黎去世。

狄德罗著有不少哲学著作，是重要的启蒙思想家和哲学家。作为作家的狄德罗，其成就主要在小说方面，有小说《揭老底的首饰》《修女》《拉谟的侄儿》《定命论者雅克和他的主人》等。

在戏剧方面，狄德罗的戏剧理论成就高于戏剧创作。狄德罗的戏剧理论著作主要有《关于〈私生子〉的谈话》《论戏剧诗》和《关于演员的是非谈》（一作《演员奇谈》）三部。《关于演员的是非谈》专论表演艺术，认为古典主义的表演夸张、过火，破坏了艺术的真实性，表演的真实性体现在"合乎自然"上，因此，单凭充沛的感情或灵感是不可能把戏演好的，创造完美的角色需要理智的控制力。据此，他认为，演员只有在积累了丰富经验，头脑冷静，情欲激动过后，才有可能称雄本行，那种"一点火花就能使心灵冒火焰"的热血沸腾的年青人是不大可能成为大演员的。同时，他还对即兴表演进行分析，认为这种表演缺乏完整性，而且时好时坏。需要指出的是，狄德罗只是反对过火、夸张的表演，并不排斥艺术中的强烈情感，恰恰相反，他是激情的辩护者，认为艺术作品必须以情动人，使人产生强烈的震撼和共鸣。

在审美取向上，狄德罗主张打破古典主义悲喜两分的格局，创造"严肃戏剧"——正剧，反对戏剧主要描写王公显贵，提倡为"第三等级"服务，描写普通人的生活，接近现实，追求自然；认为戏剧的语言不应是诗，而应是生活中的口语。进行道德教育是戏剧的重要职能，作家和批评家应是有高尚道德和趣味、有深厚学养的人。狄德罗旗帜鲜明地反对古典主义的"三一律"，他的戏剧理论著作在欧洲有广泛影响，他为现实主义戏剧提供了理论基础。

狄德罗作有《私生子》和《家长》（一译《一家之主》）两部正剧。《私生子》写青年陶尔法和他朋友的未婚妻罗莎丽发生爱情，陶尔法的未婚妻又正是他这位朋友的妹妹。这一对青年男女一面深爱着对方，一面又清醒地意识到这种爱情是不道德的，因此，他们都以理智克制情感，把道德置于爱情之上，终于以理智战胜了不正当的爱情。剧作的最后揭示出一桩令人震

惊的事实:陶尔法是罗莎丽父亲的私生子,也就是说,如果陶尔法、罗莎丽不能用理智战胜爱情,很可能要陷入乱伦的罪恶之中。剧作最后以两对青年男女的幸福结合结束。

《家长》写儿子因自由恋爱与父亲发生冲突,当父亲了解到儿子的未婚妻系善良人家的女儿时,便允许他们结婚,儿子也终于回到了父亲的身边。作品旨在宣传新的婚姻、家庭道德观念。这部剧作受到普通市民的热烈欢迎,在当时有较大影响。但即使是这部产生过较大影响的剧作,其水平也不是很高的。法国启蒙主义戏剧的杰出代表是博马舍。

(三) 博马舍的戏剧创作

1. 博马舍(Beaumarchais,Pierre-Augustin Caron de,1732—1799)的生平和创作

博马舍原名皮埃尔-奥古斯丹·卡隆,出生于一个钟表匠的家庭,早年承父业,致力于钟表发明,因发明手表零件受到过法国科学院的表彰,但为发明专利权纠纷、金融投机等问题曾多次与人打官司。他的官司虽然大多败诉,但他把在法庭上才华横溢的辩护词整理成文章出版后,立即声誉鹊起。不久走向宫廷,先后担任国王路易十五的秘书、王室公主们的音乐教师,30岁前后开始在金融界驰骋,积累了大量财富。42岁时受国王路易十五、路易十六派遣,先后到英国执行秘密使命。美国独立战争期间,他热情地为美国采购、运送军火,并组织义勇军帮助美国。自称是伏尔泰和狄德罗的学生,接受了启蒙主义思想的影响,加上个性刚强,多次与贵族发生冲突。在法国资产阶级革命期间,担任过革命治安委员会委员的职务。博马舍利用戏剧为资产阶级革命制造舆论,曾因创作《费加罗的婚姻》被掌玺大臣关进监狱,但法国资产阶级大革命之后,他却变得消沉了,有人甚至认为他曾为反革命的一方提供枪支,并因此被捕入狱。"费加罗三部曲"的最后一部《有罪的母亲》不再抨击封建贵族,而是对他们进行歌颂。67岁时因中风在巴黎去世。

博马舍35岁开始戏剧创作,推出处女作《欧也妮》,三年后又推出《两朋友》。这是两部正剧(博马舍称为"严肃戏剧"),水平并不高,影响也不大,倒是与《欧也妮》同时推出的序言《试论严肃的戏剧类型》一文,在欧洲戏剧理论史上有较大影响。从42岁到60岁,博马舍推出了他的代表作"费加罗三部曲":《塞维勒的理发师》《费加罗的婚姻》和《有罪的母亲》。前两

部受到观众的热烈欢迎和戏剧史家的关注。

博马舍的剧作取材于现实生活,揭示平民与贵族的矛盾,具有强烈的批判精神。在艺术手法上,他继承古罗马喜剧以智仆为主人公的传统,同时赋予主人公以鲜明的时代特征,成功地塑造了智仆费加罗的形象。与莫里哀的喜剧相比,博马舍的喜剧有莫里哀的风趣与机智,但其人物性格具有独特性和复杂性,克服了莫里哀喜剧人物性格类型化和缺少发展的弊端,剧情线索头绪纷繁,登场人物众多。

2.《塞维勒的理发师》解读

(1)剧情梗概

四幕喜剧。阿勒玛维华伯爵被美少女罗丝娜吸引,但听说她已嫁老医生霸尔多洛。伯爵追到塞维勒,每天一早去霸尔多洛家楼下等心上人开临街的百叶窗一睹芳容。这天伯爵在楼下碰见过去的仆人费加罗,他已是霸尔多洛的理发师。得知罗丝娜还没结婚,霸尔多洛只是她的监护人,伯爵喜不自胜。百叶窗开了,罗丝娜扔下纸条,谎称是音乐教师巴斯勒用的歌谱掉下去了,要霸尔多洛去捡。趁霸尔多洛下楼之机,罗丝娜要楼下的青年赶快把它捡走。霸尔多洛没找到歌谱,怀疑罗丝娜设圈套,锁上百叶窗,把她禁闭起来。伯爵打开纸条,是心上人写给他的信。

费加罗建议伯爵化装成士兵来借宿,担心夜长梦多的霸尔多洛决定马上结婚,去催巴斯勒来为他张罗。伯爵趁机唱起情歌,楼上的罗丝娜也答唱"始终不渝地爱",伯爵心花怒放。

罗丝娜向费加罗打听求爱者的情况,费加罗谎称是他的穷亲戚,叫兰多尔,大学生,罗丝娜很高兴,要费加罗将一封信转交给他。化装成士兵的伯爵假装喝醉来借宿,不料霸尔多洛有免除招待义务的证书,伯爵趁机将情书"掉"在地上后离开。霸尔多洛要罗丝娜把信交出来,罗丝娜说,信是表哥写的,霸尔多洛执意要看。趁霸尔多洛不注意,她用表哥的信替换了情书并假装气昏过去。霸尔多洛偷看了罗丝娜口袋里的信,果真是她表哥写的,放松了警惕。

伯爵再次化装来到,自称是巴斯勒的学生阿隆左,说是老师得急病,派他送来一封罗丝娜写给伯爵的信,要霸尔多洛严加防范。信果真是罗丝娜的笔迹,霸尔多洛完全相信,立即与他一起商量如何造谣,让罗丝娜对伯爵死心。霸尔多洛让阿隆左给罗丝娜上课。罗丝娜见是情人兰多尔,拿出《防不胜防》的歌谱唱起来,对音乐一窍不通的霸尔多洛睡着了,两个青年

大胆示爱。巴斯勒突然来到,霸尔多洛夸他的学生有才能,又问他得了什么病,巴斯勒丈二和尚摸不着头脑。罗丝娜不让巴斯勒开口,伯爵则塞给他一袋钱,费加罗说巴斯勒病得厉害,要赶紧回去休息。

伯爵告诉罗丝娜,费加罗已弄到百叶窗的钥匙,深夜将把她接走。机警的霸尔多洛见阿隆左与罗丝娜如此亲热,醋意大发,潜入两人背后,听阿隆左说,他是乔装的,气得发疯。阿隆左被赶走,霸尔多洛把情书给罗丝娜看,说是伯爵收到情书不但到处夸耀,而且将它给了一个女人,阿隆左是从那女人手里得到它的。不料倾心相爱的人竟是骗子,罗丝娜一气之下,答应嫁给霸尔多洛,而且把骗子晚上要来的秘密透露给他。

深夜,费加罗打开百叶窗,伯爵求婚,罗丝娜斥责他不该出卖给她。伯爵说出自己的真实身份,并说因爱她爱得发疯,不得已用此信骗取霸尔多洛的信任,罗丝娜激动不已。

公证人来为霸尔多洛签婚约,伯爵此前也请公证人去费加罗的住处为他和罗丝娜签婚约。公证人正好带了两份结婚证书,他以为霸尔多洛是与另一小姐结婚,就先为伯爵办了结婚证。伯爵请巴斯勒当第二证婚人,要他也签字,巴斯勒迟疑不决,伯爵扔给他一袋钱,巴斯勒无法拒绝,也签了名。霸尔多洛后悔事先提防不够。费加罗说,这叫"防不胜防"。

(2) 解析

《塞维勒的理发师》是"费加罗三部曲"的第一部,又名《防不胜防》,起先是一部四幕歌剧,因歌剧团拒绝上演,作者将其改写成五幕喜剧,公演失败后,作者又迅速将其改写成四幕喜剧,上演后反响热烈。因为是根据歌剧改编而成,所以,《塞维勒的理发师》中仍有不少歌词。

反对封建压迫、宣扬启蒙思想是《塞维勒的理发师》的主要题旨,这一题旨是通过费加罗、罗丝娜、阿勒玛维华伯爵、霸尔多洛医生等人物形象的塑造体现出来的。

机智的仆人是自古罗马"计谋喜剧"诞生以来常见的喜剧形象,如普劳图斯《凶宅》中的特拉尼奥、泰伦提乌斯《安德罗斯女子》中的达乌斯、霍尔堡《贫穷与傲慢》中的列奥诺拉和彼得罗等。但费加罗的机智主要是在反压迫、反奴役的反封建斗争中得到体现的,这就赋予了人物新的思想内涵和鲜明的时代特征。

《塞维勒的理发师》的戏剧冲突是提防与反提防,其实质是压迫与反压迫、奴役与反奴役的尖锐斗争。年老的霸尔多洛医生非法侵占了罗丝娜的

财产,而且利用"监护人"的权力强迫花季少女罗丝娜嫁给他。而过着"可怕的奴隶生活"的罗丝娜却"把他恨得要死",急于要"打破奴隶的枷锁",盼望有人把她从这个可怕的监狱里营救出去。尽管费加罗热心地帮助旧主人阿勒玛维华伯爵接近心上人,但他对具有某些新思想的伯爵是有自己的看法的——伯爵只不过是需要他帮忙才缩短了与他的距离,换言之,费加罗不是出于对旧主人的"情谊",而是出于对罗丝娜的同情才参与这场斗争的。费加罗凭借有利的身份和过人的聪明才智始终掌握着这场斗争的主动权,有力地支持了被囚禁的罗丝娜。费加罗聪明机智,对封建统治者有清醒的认识,富有正义感。有文学才能的费加罗被部长以"爱好文学和办事精神是不相容的"为由免去了职务,伯爵问他为什么不向部长申辩,费加罗回答说:"他忘了我,我就认为我是很幸运的了。我相信只要大人物不来伤害我们,就等于对我们施恩了。"他不仅不对"大人物"抱任何幻想,而且一针见血地指出,统治者在品德上不如被统治者。伯爵说:"你还没把话全说出来。我记得你伺候我的时候,你是一个相当坏的家伙。"费加罗说:"唉!天呀,大人,这是因为你们不许穷人有缺点。"又说:"照你们对仆人要求的品德,大人,您见过多少主人配当仆役的?"他并不因为穷苦而自卑,而是觉得"我比任何人都强"[①]。身为仆役的费加罗在精神上是高尚的、强大的,他没有丝毫的奴性。正是由于这一点,他敢于同他的主人霸尔多洛作斗争,而且取得了胜利。

剧作还把费加罗刻画成富有文学天才的仆人,借他的口对阻止和破坏《塞维勒的理发师》上演的"捣乱派"进行了抨击:"我看马德里的文坛简直是豺狼的世界,向来都是自相残杀;他们那种疯狂的仇恨实在可笑,实在叫人厌恶。各种各样的昆虫、蚊子、毒蚊、批评家、嫉妒者、小报投稿人、书店老板、检查员,以及一切寄生在可怜的文人身上的东西,把他们的精髓的一点点残余都吸光吮尽。"这里虽然写的是西班牙的马德里,但实际上是对法国资产阶级大革命前封建文化专制统治的揭露。

霸尔多洛是剧作塑造得比较成功的一个人物形象。他虽然只是个医生,但却是封建统治的基础和顽固的维护者。霸尔多洛具有封建统治者专制、保守与愚昧的性格特征,与新时代和新事物格格不入:"我们这个时代

① 〔法〕博马舍著,吴达元译:《塞维勒的理发师》,见《博马舍戏剧二种》,人民文学出版社1962年版,第8—11页。下引博马舍剧作台词均据此版本。

产生过什么,值得我们赞扬它?各式各样胡说八道的东西:思想自由、地心吸力、电气、信教自由、种牛痘、金鸡纳霜、百科全书、正剧……"这正是敌视科学发展与社会进步的封建贵族阶级的立场与感情的自白。霸尔多洛有多名仆人,他不但要他们绝对服从,而且动不动就恶语相加,滥施主人的淫威。例如,费加罗让负责监视罗丝娜的仆人警觉、青春吃了药,青春喷嚏不止,警觉则呵欠连天。可霸尔多洛却斥责他们和费加罗"串通一气",青春觉得很委屈,反问霸尔多洛"这世界还有个公道吗?"霸尔多洛说:"公道!在你们这群混蛋之间,谈得上什么公道不公道!我是你们的主人,我,我永远是有理的。……事情是真的!如果我不要它是真的,我就完全可以说它不是真的。只要我们承认这些下贱东西有理,你们不久就看见主人的权力变成什么样子了。"所以,仆人们希望霸尔多洛早一点打发他们走,因为"当这个可怕的差使,一天到晚简直像住在地狱里似的!"霸尔多洛的封建统治者的嘴脸在对被监护人罗丝娜的态度上暴露得更为充分。霸尔多洛用非法手段侵占了罗丝娜的财产,而且还企图强迫她嫁给他。为了达到目的,他对外谎称已与罗丝娜结婚,以防止追求罗丝娜的男子再来找她;同时,他把罗丝娜软禁起来,而且派人监视,不准她与外界接触,剥夺她的通信自由,就连临街的窗户也不准打开。这个专制、横蛮的家长已把家庭变成了一座监狱。值得注意的是,霸尔多洛并不是封建贵族,而是资产阶级新贵,但他却具有封建贵族的思想特征,这说明封建思想作为一种统治思想对资产阶级中的某些人同样有毒害,反封建并非一朝一夕之功。

阿勒玛维华伯爵和罗丝娜都是贵族中人,这两个形象都具有正面素质,但又存在着明显的性格差异。罗丝娜虽然出身于贵族家庭,但父母双亡,已沦为受奴役的孤女。与"第三等级"处于同样境地的她不甘心受人控制和摆布,向往自由,力图主宰自己的命运,敢于同统治者作斗争,活泼机灵,坚强勇敢。扔纸条、换信件、回答霸尔多洛关于给谁写信的追问等细节充分表现了她的聪明机智和坚强勇敢的性格。她对阿勒玛维华伯爵的爱是纯真的,而且包含着对封建统治的反抗和对自由的向往,因而具有积极意义。在这一可爱的人物形象中,作者注入了较多的同情。阿勒玛维华是大贵族,他对"第三等级"仍然怀有偏见,只不过因为需要费加罗的帮助,他才缩短了同他的距离。但他的爱情观是不同于封建统治阶级的——他反对在爱情上讲究门第和金钱,追求纯洁的爱情;他对罗丝娜的追求显然主要不是她的贵族出身,而是觉得她本人确实可爱。他隐瞒自己的贵族出身,化装成贫穷的

大学生到霸尔多洛楼下等待心上人露面,也说明他具有新思想——并不看重自己的贵族身份。他追求爱情的行动具有反封建意义。

《塞维勒的理发师》在构筑喜剧情境方面取得了较高成就。机警、爱吃醋的霸尔多洛瞪大了眼睛防备着任何一个男人,但他却把化装潜入家中的情敌当成知己,这一"戏胆"显然源于莫里哀的喜剧《太太学堂》——爱上了阿涅斯的青年奥拉斯把情敌——软禁并企图霸占阿涅斯的阿诺尔弗老爷当做知己,不断地向他讨教。但若细加辨析,我们不难发现博马舍的新贡献。在《塞维勒的理发师》中受蒙蔽的不是阿勒玛维华,而是设防的霸尔多洛,这就更具有讽刺意义。在《太太学堂》中,奥拉斯之所以错把情敌当知己,是因为误会——阿诺尔弗取了个贵族别号,叫德·拉·木墩,为了防备外人引诱阿涅斯,他找了一处与世隔绝的住处,一直使用这一别号,而他挚友的儿子奥拉斯不知道控制着心上人的"贵族老爷"就是阿诺尔弗。而在《塞维勒的理发师》中,霸尔多洛之所以把情敌当知己,一是因为费加罗的作弄,二是由于他自己愚蠢。这一构思既深化了剧作的思想意义,也强化了喜剧效果。

此外,《塞维勒的理发师》还善于运用"反转"手法把喜剧冲突推向极致,以获得更强烈的喜剧效果。例如,阿勒玛维华伯爵第二次化装成巴斯勒的学生阿隆左硕士,很快获得了霸尔多洛的信任,这时,巴斯勒突然来到,眼看骗局就要被戳穿了,观众的欣赏期待被大大激发,费加罗等场上人物巧与周旋,竟使巴斯勒糊里糊涂地回去休息,险些露出马脚的伯爵又"绝处逢生",观众在捧腹大笑的同时,无不拍案叫绝。

《塞维勒的理发师》对后世喜剧创作有较大影响,意大利歌剧作曲家罗西尼(1792—1868)曾将其改编为同名歌剧,使之成为19世纪意大利歌剧的代表作,这一歌剧至今仍在世界各国的舞台上上演。

3.《费加罗的婚姻》解读

(1)剧情梗概

五幕喜剧,《塞维勒的理发师》的续集。离开霸尔多洛到阿勒玛维华伯爵家当了仆人的费加罗正兴冲冲地布置新房,他要与伯爵夫人罗丝娜的女仆苏姗娜结婚。苏姗娜告诉费加罗,伯爵早已厌倦了夫人,他之所以给苏姗娜嫁妆,是要她答应让他偷偷地享用早已废除的初夜权,并且长期与他保持秘密"爱情"。费加罗决定治一治无耻的伯爵,同时摆脱管家婆马尔斯琳的纠缠。马尔斯琳曾是霸尔多洛医生的管家,与他姘居并生有一子,但孩子幼时即被人拐走。她威胁霸尔多洛,如果不和她结婚,就要帮她破坏费加罗的

婚姻,使她能够和费加罗结婚。

费加罗拿着一顶象征贞洁的"处女冠"来找罗丝娜,让她求伯爵为他和苏姗娜举行结婚仪式,说是伯爵因为爱夫人而废除了初夜权,佃农们深受感动,要把伯爵的美德宣扬出去。伯爵明知上了费加罗的当,但当着夫人的面只能顺水推船。费加罗又让人给伯爵一张匿名的条子,"告发"罗丝娜将与情人约会,想以此分散伯爵的注意力,使他无法顾及行使初夜权。同时又打算让伯爵的侍从薛侣班穿上苏姗娜的衣服去花园与伯爵约会,想狠狠地作弄伯爵一番。

罗丝娜和苏姗娜正为薛侣班换衣服,起了疑心的伯爵赶回来了。苏姗娜让薛侣班跳窗逃走后藏进梳妆室。伯爵见夫人神色慌张,怀疑她将情人藏在梳妆室内,强行搜查。不明就里的夫人紧张到了极点,伯爵发现梳妆室关着的是苏姗娜,只好求夫人原谅。园丁捧着被砸坏的一盆花来找伯爵,说是刚才有人从窗户跳下去,费加罗谎称是自己因害怕那张字条的事被发觉,从窗户跳了下去。可园丁说,那人是个小个子,伯爵又起了疑心。罗丝娜担心再让薛侣班冒充苏姗娜去花园捉弄伯爵会使他遭受迫害,决定自己穿上苏姗娜的衣服去花园。

费加罗曾向霸尔多洛的管家婆借过一笔债,当时约定,若无力如期偿还,费加罗得娶管家婆为妻。正当费加罗准备结婚时,管家婆前来逼债,伯爵很高兴,让管家婆把费加罗告上法庭,企图以此阻止费加罗与苏姗娜结婚。因中世纪西班牙封建领主对其领地上的诉讼有判决权,诉讼双方来到首席法官伯爵面前。结果查明费加罗是管家婆与霸尔多洛的私生子,费加罗与苏姗娜的婚姻又有了希望。苏姗娜结婚那天,伯爵仍想行使初夜权,苏姗娜与伯爵夫人商定,让苏姗娜送给伯爵一封短简,约他在花园幽会,到时由伯爵夫人穿上苏姗娜的衣服前去赴约。费加罗事先不知情,偶然看到这封信,非常嫉妒。他带领一群人到花园,说是为了庆祝自己的婚礼,实际上是要大家去"捉奸"。但费加罗发现穿着伯爵夫人衣服的女子是苏姗娜,而伯爵紧紧粘住的竟是他自己的夫人。当好色的伯爵向穿着苏姗娜衣服的夫人求饶时,费加罗笑了。

(2)解析

《费加罗的婚姻》又名《狂欢的一日》,作于1784年,这是法国资产阶级大革命的前夜。博马舍以这部政治倾向鲜明、内涵丰富的喜剧名著为革命制造舆论、鼓荡热情。剧作以费加罗、苏姗娜反对阿勒玛维华伯爵恢复行使

初夜权为主线,概括了相当深广的社会生活内容,彰显了时代精神,赋予了剧作以鲜明的时代特征。

初夜权是农奴制的产物,西方封建领主也享有这一特权。这一特权显然是对人身权利和人格尊严的严重侵犯,是严重的阶级压迫。法国一直到18世纪下半叶才取消这一制度。博马舍以此为主要的批判对象,反映了作者反对封建特权的鲜明态度。剧作以费加罗的胜利为结局,说明作者对"第三等级"反封建斗争的前景充满信心。尽管《费加罗的婚姻》与莫里哀的喜剧《太太学堂》在剧情上有某些相似之处,但反封建特权的构思使《费加罗的婚姻》有了更鲜明的时代特征和更丰富的社会生活内容。

剧作力图说明,阿勒玛维华伯爵的荒淫无耻不是个别现象,也不是伯爵个人道德败坏所能完全解释,而是腐朽反动的封建制度使然——封建社会把统治者的荒淫无耻制度化,换言之,是腐朽的封建制度造就了荒淫无耻的伯爵。因此,反对伯爵对费加罗婚姻的破坏就不是一般意义上的道德批判,而是反对封建特权的政治斗争。在反对封建制度、倡导平等、自由思想方面,《费加罗的婚姻》比《塞维勒的理发师》更明确,更全面,也更有力量。

剧作在揭露伯爵妄图恢复可耻的封建特权的同时,还相当广泛深入地揭露了封建制度的不合理以及封建统治阶级的昏庸无能。在费加罗眼里,封建社会的"政治"不过就是玩弄阴谋诡计和中饱私囊,封建统治者就是无耻的政客。"收钱、拿钱、要钱;这三句话就是当政客的秘诀";"知道装不知道,不知道装知道,不懂装懂,听见装听不见;尤其是,有一点能干装作很能干;没有一点秘密,却好像常常有很大秘密要隐瞒似的。闭门不出,说是要写文章,表面上莫测高深,实际上脑子里空空洞洞。不管像不像,装个要人,布置间谍,收容奸细,偷拆漆印,截留书信,明明苦于应付,却用事情的重要性来夸大铺张。整个政治就是这样"。在这种制度下,真才实学并不管用,相反,"本事平常,只要会爬,什么地位都爬得上"。在伯爵眼里,司法审判完全是他的"家务事",不仅可以在他家里进行,而且他说怎么办就怎么办;在费加罗眼里,封建社会的法律"对大人物宽容,对小人物严厉",完全没有什么公正性可言。穿着法袍的法官比利多阿生是个糊里糊涂的结巴,他把审判看做捞取好处的"形式",书记员是个"两只手"——两头捞取利益;他们都把诉讼当做"审判衙门的产业"——"样样都要收费";"律师表面上大卖其力气,实际上丝毫无动于衷,拼命大嚷大叫,什么都懂,就是真正的事实倒不懂,他们把当事人害得倾家荡产,叫旁听的人厌烦,叫老爷们打瞌睡,自

己可满不在乎"。

《费加罗的婚姻》还对生活在封建社会里的普通劳动者的悲惨处境作了披露并寄予了深切的同情。第五幕第三场中费加罗的一段独白集中地反映了18世纪法国资产阶级大革命前下层民众的生活状况和精神面貌：

> 有什么比我的命运更离奇古怪的！不认识爹娘，给强盗拐去，在他们的习惯环境里成长，我感觉厌烦，想走诚实的道路。但是，不管什么地方，我都碰钉子！我学化学，学制药，学外科。靠一个贵族的势力，我才勉强拿上一把兽医用的小尖刀。——因为不乐意再折磨害病的畜生，才想找个与此相反的职业，我不顾一切，投身戏剧界。就是把脖子伸到绞索里去，我也干！我匆忙地编了一出喜剧，描写回教国家的后宫习俗。我以为我是西班牙作家，就可以毫无顾忌地批评穆罕默德。立刻，一个……不知道哪个国家派来的公使告我一状，说我的诗句污蔑了土耳其政府……可怕的法警就要来了……我就坐上了囚车，看见一所坚固的堡垒放下吊桥，让我过去。在堡垒的进口，我抛弃了希望和自由……他们因为不再乐意养活一个无名的食客，所以有一天终于把我放在街头。虽然不再住监狱，可是不能不吃饭，于是我重新整理笔杆，向每一个人请教，问有什么东西可写的。他们告诉我，在我过那最省钱的隐居生活的时候，在马德里，新制订了一种关于出版自由的制度，连报纸也包括在内。只要我的写作不谈当局，不谈宗教，不谈政治，不谈道德，不谈当权人物，不谈有声望的团体，不谈歌剧院，不谈别的戏园子，不谈任何一个有点小小地位的人，经过两三位检查员的审查，我可以自由付印一切作品。我因为想利用这个可爱的自由，所以宣布，要出版一种定期刊物。我给这个刊物起的名字是"废报"，以为这样就可以不和任何报纸引起竞争了。哎呀！不得了！我看见无数靠报纸为生的可怜虫起来反对我。我的刊物被取消了，这一下我又失了业！……既然在我周围每一个人都你抢我夺，偏要我做个正人君子，这岂不是逼我去寻死？这一来，我想离开人间苦海。

封建制度是剥夺人民大众一切自由的专制制度，在这个不合理制度下的普通老百姓连生存的权利都被剥夺，留给他们的只有失业、监禁和死亡，要想改变这种状况，只有起来反抗。这正是18世纪法国资产阶级大革命前在全社会弥漫的情绪与思潮，剧作家以舞台为讲坛，彰显了时代精神——启蒙主

义思想。

《费加罗的婚姻》在人物形象塑造、喜剧情境构筑方面也取得了较高成就。

创造个性鲜明的人物形象是《费加罗的婚姻》在艺术上的重要特色。例如,苏姗娜和费加罗一样都是伯爵的仆人,而且都讨厌迷恋封建特权、轻浮好色的伯爵,都忠于自己的爱情,善良纯洁,但两人的个性却存在一些差别。苏姗娜在伯爵面前有时不得不虚与周旋,她既要保护自己,又不敢冒犯握有重权的伯爵,显得格外地谨慎小心。她在紧要关头,往往有些慌张,显得稚嫩。机智的费加罗则乐观、幽默而老练。他年纪不大,但却饱尝苦难,对封建贵族和镇压人民的专制政府有清醒的认识,而且充满仇恨。然而,"他从来不生气,总是那么一团高兴。用愉快心情对待现在,他不忧愁将来,也不追悔过去。非常活泼、豪爽、大方"。在貌似强大的敌人面前,他沉得住气,既敢于斗争,又善于斗争,玩弄强敌于股掌之上。又例如,伯爵和伯爵夫人虽然都是贵族,伯爵夫人在幼稚而狂热的求爱者薛侣班面前也曾心旌摇荡,但两人的性格完全不同。伯爵是封建特权的维护者,喜新厌旧、荒淫无耻是其性格的主要特征。但他的高官身份和已有妻室的处境使他不得不把招蜂惹蝶的丑行遮盖起来,这使得他显得相当虚伪;但其本性难以掩盖,勾引苏姗娜的邪念始终左右着他;一旦发现有人妨碍他,他就立即露出凶狠的面目。例如,他怀疑夫人的亲戚薛侣班与罗丝娜有私情,就立即将其赶走。伯爵是愚蠢的,不断遭受失败,但他又是狡猾的,并不好对付。园丁报告有人跳窗之后,尽管费加罗等人把他给骗了,但他并不糊涂,暗中派人去调查薛侣班是否到达目的地。罗丝娜是封建特权的受害者,她在反对恢复初夜权这一点上和费加罗、苏姗娜是一致的,但她只是站在个人的立场上,其目的也仅仅在于捍卫自己的婚姻和家庭。她的性格有所发展,起先比较胆小的她后来主动去花园,这样做一是为了保护薛侣班,二是为了更快地将伯爵拉回到自己的身边。

《费加罗的婚姻》在喜剧情境构筑上有"集大成"的特点,继承了自古希腊、古罗马以来喜剧创作的多方面经验,既有莫里哀喜剧地点、时间、事件高度集中的特点,也有莎士比亚喜剧所具有的"枝繁叶茂"——剧情丰富的优长。剧中除了伯爵与费加罗围绕着初夜权问题所展开的冲突之外,还包含苏姗娜与伯爵、费加罗与苏姗娜、马尔斯琳与费加罗、薛侣班与伯爵夫人、霸尔多洛与马尔斯琳、霸尔多洛与费加罗等多条纠葛线索。剧作还运用了泰

伦提乌斯《安德罗斯女子》等剧作曾运用过的"发现"手法,使剧情实现"突转"。例如,在审判中,人们发现费加罗是马尔斯琳和霸尔多洛的私生子,这使得伯爵破坏费加罗婚姻的阴谋破灭,剧情的发展完全出乎伯爵和费加罗的预料。

《费加罗的婚姻》在世界剧坛上有深远影响,18世纪末,奥地利作曲家莫扎特将其改编成同名歌剧(意大利的达·庞特作词),成为欧洲歌剧的经典之作,至今仍在许多国家的舞台上上演。

第五节　意大利戏剧

17世纪的意大利被西班牙占领,政治黑暗、经济凋敝,天主教宗教裁判所实行严酷的思想控制,意大利的文学艺术几乎是一片荒芜。18世纪初,奥地利代替了西班牙在意大利的统治,意大利仍然是政治分裂、经济衰败、文化落后的国家。18世纪下半叶,意大利虽然还是在奥地利的统治之下,但资产阶级的力量有所增强,工商业得到恢复和发展,启蒙主义思潮对意大利的文化建构产生了较大影响。

一　发展轨迹

17世纪喜剧代表了意大利戏剧的水平,但高水平的作者不多,生活在16世纪后期至17世纪初的自然哲学家波尔塔(1535?—1615)可以说是当时最著名的喜剧作家之一,他对18世纪意大利喜剧的文本创作产生过较大影响。18世纪的意大利既有悲剧创作和演出,也有喜剧创作和演出,喜剧的整体水平高于悲剧。

18世纪上半叶,意大利戏剧仍受古典主义的影响,格拉维纳(1664—1718)、马泰洛(1665—1727)、马费伊(1675—1755)等人的悲剧创作就是对古希腊悲剧或法国古典主义悲剧的模仿,孔蒂(1677—1749)、罗利(1687—1765)的剧作水平较高,但也有模仿古典主义戏剧的痕迹。

18世纪上半叶意大利的喜剧创作也深受法国古典主义喜剧的影响,例如,吉里(1660—1722)、法焦里(1660—1742)、奈里(1673—1767)等人的作品对意大利的即兴喜剧进行了大胆的改革,但仍然有对法国古典主义喜剧或多或少的模仿。

18世纪下半叶,法国启蒙主义思潮对意大利戏剧发生了较大影响,帕

加诺(1748—1799)等人就有多部喜剧和悲剧具有启蒙主义思想蕴涵,著名剧作家哥尔多尼(1707—1793)正是在这一思潮的影响下,在吉里、法焦里、奈里等人的基础上,完成了对意大利即兴喜剧(假面喜剧)的改革,改变了意大利即兴喜剧主要靠"幕表"的状况,取得了较高的成就,但他的改革遭到基亚里(1711—1785)、戈齐(1720—1806)等人的强烈反对。

18世纪下半叶意大利的悲剧创作也受到启蒙主义思潮的影响,代表这一时期悲剧创作最高成就的是阿尔菲耶里(1749—1803),他撰有21部悲剧,大多取材于神话和外国的历史传说,但却富有启蒙主义的思想蕴涵和现实意义,反对暴政、倡导政治自由是其剧作的重要主题。在表现形式上,阿尔菲耶里的剧作也明显不同于古典主义悲剧,剧情复杂,大多用散文诗的形式写成,他最有影响的剧作是《克莉奥佩特拉》和《扫罗》。

18世纪意大利歌剧也取得了较高成就,作家作品众多,例如,泽诺(1668—1750)、卡斯蒂(1724—1803)、庞特(1749—1838)、麦塔斯塔齐奥(1698—1782)等都是歌剧作家,其中最为著名的是麦塔斯塔齐奥,他推出了《柑桔园》《埃齐奥》《蒂托的仁慈》《被抛弃的狄多》《亚得利亚诺在叙利亚》等大批作品,获得巨大成功。《被抛弃的狄多》塑造了迦太基女王狄多和特洛亚英雄伊尼亚斯的形象,歌颂了他们缠绵悱恻的爱情和忠于祖国的崇高品质,有较高的艺术水准。麦塔斯塔齐奥的剧作虽有模仿法国古典主义戏剧的痕迹,但并不遵从"三一律"。此外,哥尔多尼也写有多部歌剧。

二 舞台艺术

18世纪前期,意大利即兴喜剧表演还很盛行,这是一种条件简陋,服装、道具、布景都很简单的演出形式,演员通常戴由皮革制成的面具上场,主要依靠夸张的形体动作逗乐,主要演员一般只扮演固定的角色,表演动作程式化的倾向鲜明,大多杂有歌舞、杂技。18世纪前期意大利教会仍不准女性登台演戏,少年哥尔多尼就曾因此上台扮演过女性角色。

自18世纪初开始,意大利戏剧界就对即兴喜剧的表演进行改革,18世纪中后期,粗糙、过火、程式化的闹剧式表演逐渐被真实、自然、性格化的现实主义表演所代替,演员不再戴面具,面部表情成为吸引观众的重要因素,舞台布景、服装、道具和灯光也越来越讲究,许多城市都建造了条件较好的剧院,舞台布景追求个性化,风格多样。这些剧院成为欧洲剧场建设的样板。这一时期的悲剧表演也追求真实、自然、准确和精致。

16世纪,妇女被禁止在教堂唱诗班和舞台上演唱,意大利阉割男童,把他们训练成阉人女高音或女低音歌手,17世纪意大利歌剧表演大多使用阉人歌唱家,18世纪的歌剧演出亦然,其中最为著名的是法里内利(1705—1782),他在欧洲广有影响。不过,18世纪的意大利舞台已有女演员,例如,麦塔斯塔齐奥的歌剧成名作《柑桔园》是由著名女歌唱家罗马尼娜主演的,哥尔多尼专门为佛罗伦萨著名女演员撰写了剧本《文雅的女人》[①]。

三 主要作家作品

(一)哥尔多尼的戏剧创作

1. 哥尔多尼(Goldoni, Carlo, 1707—1793)的生平和创作

哥尔多尼出生于威尼斯一富裕家庭,祖父是律师,父亲是内科医生,但由于家庭破产,他终止了在罗马学习法律的大学学业,参加一个喜剧剧团的旅行演出。后来,一个亲戚资助他继续学业,24岁大学毕业,哥尔多尼在威尼斯、米兰、比萨等地当过律师和负责外交的职员,但他对戏剧的热情始终未减,41岁时成为职业剧作家。

哥尔多尼主要写作喜剧,也创作了少量悲剧,在意大利产生很大影响,但戈齐等文坛巨子对哥尔多尼的戏剧改革持敌视态度,哥尔多尼在意大利的处境相当艰难。不过,哥尔多尼的戏剧改革引起欧洲文艺界的广泛关注,特别是在法国享有盛名,伏尔泰对哥尔多尼尤其重视。55岁时,哥尔多尼应法国政府之邀前往巴黎导演意大利式的喜剧,同时用法语创作剧本。他退休后,在凡尔赛宫先后教路易十五的女儿以及路易十六的妹妹学习意大利文,领取年俸。82岁时,法国爆发大革命,其待遇被取消,晚年生活极端贫困,86岁时客死于巴黎。

早在少年时代,因执律师业的祖父经常在家中举办宴会和戏剧演出活动,哥尔多尼受到熏陶,对戏剧发生强烈兴趣,上大学时不仅钻研戏剧创作,而且参加剧团的演出。但哥尔多尼对意大利当时的戏剧颇为不满,他立志创造内容充实、人物形象鲜明、结构紧凑的"性格喜剧",以取代内容空虚、结构松散、剧情老套、纯属闹剧的假面喜剧。他对莫里哀很有研究,也很推崇,为能阅读莫里哀的剧作,曾学习法语,但他反对全盘接受"三一律",反

[①] 参见王焕宝编著:《意大利近代文学史》第二章的相关内容,外语教学与研究出版社1997年版,第45—123页。

对抄袭和模仿法国戏剧,要求戏剧表现本民族的社会生活。他认为,莫里哀虽然注意刻画人物性格,但其剧中人的性格往往是单一的,"性格喜剧"中的人物应具有复杂的性格。哥尔多尼的喜剧多以现实生活中的下层劳动群众为主人公,特别重视刻画机智的仆人形象,对青年男女的真挚爱情、自由结合加以肯定,同时也对市民阶层的不良风气和习惯进行讽刺,表现了鲜明的启蒙主义立场。例如,三幕喜剧《一仆二主》成功地塑造了聪明伶俐的仆人特鲁法儿金诺的形象。特鲁法儿金诺先后受雇于从都灵来威尼斯的两个青年彼阿特里切和弗罗林多,这对青年互相在寻找对方的情人,因此,不断出现"险情",而特鲁法儿金诺却能随机应变,"绝处逢生",最后,有情人终成眷属。哥尔多尼对顽固不化的封建家长、贵族和骗子等极尽讽刺之能事,例如,《一仆二主》中的巴达龙纳,《老顽固》中的卢纳尔多、毛里奇奥、西蒙,《女店主》中的三个贵族和两个女骗子等,都是被讽刺的对象。从艺术上看,哥尔多尼的喜剧,特别是早期喜剧,保留了即兴喜剧的某些特征,如假面人物、笑闹成分。他善于在描写爱情的喜剧当中加入计谋成分,增强剧作的喜剧效果。例如,在《老顽固》中,青年男女的爱情就得力于计谋——菲莉琪叶太太和马丽娜太太商定,让男青年费里佩托化装成一个女人与其未婚妻见面,两个青年一见钟情。

哥尔多尼是多产作家,总共作有212个剧本,其中多数为喜剧,仅1750年至1751年戏剧节期间,他就创作了16部喜剧。哥尔多尼的主要贡献在于将即兴喜剧发展成世态喜剧,提高了意大利喜剧的文学品位,其主要剧作有《帕梅拉》《封建主》《咖啡店》《赌徒》(18世纪英国剧作家李洛、19世纪俄国作家果戈理等都有同名剧作)、《说谎人》《一仆二主》《女店主》《喜剧剧院》《狡猾的寡妇》《诚实的冒险家》《老顽固》《扇子》《广场》《乔嘉人的争吵》等。其中,《女店主》《一仆二主》是哥尔多尼的代表作。

2.《女店主》解读

(1)剧情梗概

五幕喜剧。米兰多琳娜是旅店老板,正值妙龄,亮丽动人,许多贵族竞相追求她。侯爵、伯爵和骑士住进了旅店。侯爵弗尔利波波利有世袭爵位,但不富裕,于是就炫耀高贵出身,以为凭身份就可以换取女店主的爱情。伯爵阿尔巴非奥里达的爵位和领地是花钱买来的,他非常富裕,坚信金钱万能,以为只要舍得花钱,就一定能得到女店主的青睐。他们互不相让,经常互相攻击。骑士里巴夫拉达认为"女人是男人一个不堪忍受的祸害",他看

见女人就受不了,对侯爵与伯爵为一个女人而争吵感到莫名其妙。女店主想作弄"从来就不爱女人"的骑士,借换床单为由,来到骑士的房间,问骑士有没有夫人,赞美他有"高贵的丈夫气概","不是那种见了女人就爱上的人",而且要他"屈尊"把手伸给她。握了手之后,米兰多琳娜又说:"我荣幸地握着一位真正像个男人那么思想的男人的手,这还是第一次。"①骑士招架不住了,表示"你什么时候再来,我也愿意见你"。

旅馆住进两位年青貌美的女演员,她们冒充贵夫人,伯爵和侯爵一面继续追女店主,一面又争先恐后地去博取她们的欢心。两位女演员则想从这两个色鬼兼傻瓜那里得到好处。

女店主亲自端菜到骑士房里,骑士把仆人支走,要女店主陪他进餐,并说:"尘世上能叫我高兴忍受和她来往到无论多久的女人,你是第一个。"骑士举起酒杯要为女店主干杯。米兰多琳娜也故意挑逗,弄得骑士神魂颠倒。正在这时,侯爵来了,他拿出小酒瓶子,要女店主和骑士品尝塞浦勒斯酒。女店主提醒他不要喝醉了,侯爵说,酒不会叫我醉,你这对美丽的眼睛倒真的让我醉了。他还特意告诉骑士,"我在不顾一切地爱着她"。骑士很不高兴。侯爵说,我嫉妒起来像只野兽,之所以容许她站在您的身边,是因为我知道您在爱女人这件事上从来没有任何经验;如果是别的男人,即使给我一百万镑我也绝不会准许的。侯爵走了,骑士还不让米兰多琳娜走,要她继续陪他喝酒,女店主见骑士已彻底被俘虏,敬一杯酒后迅速离去,骑士痛苦得像在"受一百个魔鬼的折磨。"

骑士担心再住一个晚上,迷人的女店主就会毁了他,故决定立即离开,他要仆人把账单送来,女店主亲自送来了。她假装伤心流泪,而且"晕倒"在椅子上。骑士又着急又感动,一口一个"亲爱的"叫,急忙在她额头上洒水,要把她"救活",表示绝不离开她了。侯爵和伯爵恰好碰见,嘲笑这位"见了女人就受不了的绅士",这么快就捷足先登了,骑士举起水罐向他们砸去。

骑士买了个纯金的瓶子并装上酒派仆人送给女店主,女店主不肯收,一会儿骑士又亲自送来了。女店主实在推不掉,将瓶子随手扔在洗衣篮里。侯爵来找洗涤剂,"捡"到瓶子并把它当做自己的东西,送给了冒充伯爵夫人的女演员黛砚妮拉。骑士又来纠缠,见女店主很冷淡,发誓说"我爱你",

① 〔意大利〕哥尔多尼著,焦菊隐译:《女店主》,见《外国剧作选》第4册,上海文艺出版社1981年版,第319页。下引此剧台词均据此版本。

并要女店主"可怜"他。女店主觉得已经达到了教训骑士的目的,为摆脱纠缠,当着三位绅士的面宣布与自己心爱的仆人法勃里修斯订婚。三位绅士互相攻击,而且很快离开了旅店。

(2)解析

《女店主》成功地塑造了资产阶级女性——女店主米兰多琳娜的形象。她不看重身份,而看重财富,但她要"正正当当地生活着,我享受我的自由",也就是说,她要依靠自己的能力和聪明才智去创造财富,而不愿意牺牲自己的自由去换取财富,她要有尊严地活着。因此,她说,出手大方的伯爵即使"用上他的全部财产,和他所有的礼物,他也绝不能叫我爱他。侯爵也一样,用他那可笑的保护——说实话,更不行。假定我非和他们当中的一个结合不可,那当然要挑选花钱多的一个了。可是,我对他们谁也不关心"。她特别看重纯洁的爱情,对依靠自己的劳动生活的仆人怀有好感。女店主的价值观和思想感情明显属于"第三等级"。

女店主个性独具,热情爽朗、聪明能干、泼辣大胆、乐观自信,是一个颇有主见和独立意识的女性,这在此前的欧洲戏剧中并不多见。女店主极为精明,她能一眼看穿事情的真相,做出准确无误的判断。例如,仆人告诉她,旅馆来了两个贵夫人。她与这两个女人一见面就立即断定:"她们准不是贵夫人。她们如果是,就准不会没有人陪着来。"正是因为女店主聪明过人,故能玩弄三位贵族于股掌之上。这一形象透露出资产阶级在上升时期的精神面貌,也反映了作者的启蒙主义立场。

剧中的三个贵族形象也刻画得相当出色,尤其是侯爵弗尔利波波利和骑士里巴夫拉达的形象更显鲜明突出。

愚蠢与好色是剧中三个贵族的共同特点,但他们又各有自己独特的个性。侯爵囊中羞涩,但却总想显示自己的富贵和大方,故经常打肿脸充胖子的他不但显得十分小气、可笑,而且虚伪、无耻,令人讨厌。金瓶子明明不是他的,但为了博取假冒的"伯爵夫人"的欢心,他竟然说是他的,并将瓶子送给她。他以为瓶子是铜的,人家不会要的,谁知别人比他精明得多,一眼看出瓶子是纯金的,连忙装进了口袋,侯爵想要回来,可已经来不及了。"我是一位绅士,我不能做出下流的行为来"——从这句独白看,他不想将别人的东西据为己有,似乎还有贵族的"格"。但实际上,他是担心在女店主面前丢丑,故又欺骗伯爵,说是管家未能及时支付款项,他要向伯爵借钱付旅馆费,实际上是为了在"心上人"发现之后,用这笔骗来的钱去堵他自己捅

的篓子。他口头上总是忘不了把自己打扮成有教养的绅士，而行动上却无耻下流——他时刻梦想占女人的便宜，与人打交道也忘不了占点小便宜。例如，他去向骑士借钱，恰逢仆人给骑士送巧克力饮料来，骑士嫌不好，让仆人给换一杯，"有教养"的侯爵端起来就喝。

骑士高傲、骄横，声称看见女人就受不了，假如给他一个妻子，倒不如让他得一场大病。可不到一天时间，他在略施小计的女店主面前就神魂颠倒，以致近乎疯狂。但丑态百出的他却把别人都当成傻瓜和瞎子，千方百计想把自己对女色的痴迷遮掩起来。他为了讨好女店主，不惜花重金购买金酒瓶，可当侯爵向他借钱时，他却只给他一个西昆，而且说"这是我最后的一个，我再也没有了"。

与《一仆二主》《老顽固》等剧作一样，《女店主》以威尼斯人民的现实生活为表现对象，长于描写爱情生活，以夸张、误会、幽默等手法来营造喜剧情境，使剧作既有严肃的题旨，又有轻松幽默的品格和生动活泼的生活气息，强化了剧作的喜剧性。剧作的语言既生动活泼，又具有个性化特征。剧作的情节并不复杂，但因描写细致，剧情跌宕起伏，颇有吸引力。此剧是哥尔多尼"性格喜剧"的代表作，在世界剧坛上有广泛影响。

《女店主》的剧情在旅馆里展开，剧情的时间跨度不超过一天，其表现手法与古典主义戏剧有明显的继承关系。这与哥尔多尼的其他剧作也是一致的。尽管哥尔多尼声称拒绝接受"三一律"，但在创作实践上，他和阿尔菲耶里一样，并未完全摆脱"三一律"的影响。

（二）戈齐的戏剧创作

1. 戈齐（Gozzi，Carlo Conte，1720—1806）的生平和创作

卡洛·戈齐是诗人、戏剧家加斯帕雷·戈齐的弟弟，出生于威尼斯一个没落贵族家庭，曾在军队中服役，24岁退役回威尼斯后，即从事散文、戏剧创作。他站在贵族的立场上，仇视伏尔泰、卢梭等启蒙思想家，坚决抵制启蒙思想在意大利的传播。在戏剧领域，他坚决捍卫传统的假面喜剧，反对戏剧改革，利用戏剧宣传蒙昧主义，为贵族阶级服务，是哥尔多尼的劲敌。他于1761年上演了攻击戏剧改革家的即兴喜剧《三个橙子的爱情》，在剧中，哥尔多尼被诬为讨厌的魔术师，吉里则被贬为邪恶的妖精。但这部剧作取得了巨大成功，使哥尔多尼遭到沉重打击。戈齐曾参加反动的格拉涅莱斯基学会，创立与启蒙思想作对的格兰勒罗学院，是意大利文学艺术界的领袖人物。

尽管戈齐在政治上和思想上是保守的,但他在戏剧上并非一无是处。他反对吉里和哥尔多尼等人的戏剧改革,当然首先是为了反对启蒙主义思想在意大利的传播,同时也含有保护意大利文学不受外来文化的侵蚀,使传统的假面喜剧获得新生的某些合理因素,他用来攻击哥尔多尼的即兴喜剧《三个橙子的爱情》和童话剧《杜兰朵公主》在世界剧坛上享有盛誉,均被改编成歌剧在世界各地上演。德国的歌德、席勒、莱辛以及史雷格尔兄弟等都极力推崇戈齐的剧作,有人甚至于把他和莎士比亚相提并论。

戈齐的主要剧作除上面提到的两部之外,还有《变成了牡鹿的国王》《蛇美人》《美丽的小青鸟》等,这些剧作和《三个橙子的爱情》《杜兰朵公主》一样,都是神奇、瑰丽、怪诞的童话剧或神话剧,有远离启蒙主义的时代主潮、脱离现实生活的消极倾向,但也含有某些超越时空的积极的东西,如爱情、友谊、献身精神等,加之艺术风格卓然特出,颇有感染力,曾在意大利乃至整个欧洲产生过广泛影响。

2.《杜兰朵公主》解读

(1)剧情梗概

五幕童话剧。中国公主杜兰朵美丽异常,且聪明无比,许多公子王孙都垂涎其美色,但高傲的杜兰朵一个也看不上。于是有些人就想凭借武力劫取她,皇帝多次打败过他们的武装袭击。现在,皇帝陛下已经老了,担心公主终将不保,劝其早日出嫁,或者替他想出一个足以永远制止劫色战争的妙法。公主提出,设三道难解的谜语,令每个求婚者猜,猜中者不仅可与其婚配,而且还可继承帝位,猜而不中者即处死。许多不怕死的求婚者因此丢了性命,血淋淋的脑袋悬挂在北京的城门上。

被通缉的鞑靼王子卡拉夫看到公主的画像,被其美艳深深吸引,隐姓埋名来到皇宫,并且猜中了三道谜语。杜兰朵虽然对他有好感,但争强好胜的她不甘心败给眼前这个小伙子,她反悔了。卡拉夫亲眼目睹了公主的芳姿,爱意更深一层,他主动退让,说是只要公主猜出他的姓名身世,他就放弃与公主婚配的要求,和那些没有猜中谜语的人一样受死。杜兰朵通过自己的侍女弄清了卡拉夫的身世,第二天当众说出了王子的名字,卡拉夫拔剑自杀,以兑现诺言。公主立即拦住他,承认卡拉夫战胜了她,宣布和他结婚。

(2)解析

剧作的情节富有传奇性和童话色彩,爱情故事之中掺入了计谋成分(猜三道谜语一场相当精彩),增强了剧作的感染力。

公主杜兰朵的个性特征刻画得相当鲜明,她善良多情,但又高傲,甚至有些骄横;王子卡拉夫的形象也刻画得很成功,他勇敢、聪明、诚恳、正直,正是这些内在的优秀品质赢得了公主的芳心。

这一剧作代表了戈齐戏剧创作的整体风格——题材远离现实生活,具有很强的传奇性,但歌颂了超越时空的美好爱情和人的某些优秀品质,剧情线索相当单纯,但却神奇而瑰丽,发展出人意料之外,颇有吸引力。

18世纪德国作家席勒改编过此剧,20世纪初,意大利歌剧作曲家贾科莫·普契尼(1858—1924)又将其改编为歌剧(阿达米与西莫尼作词,因身患重病,普契尼未能完成此剧最后的二重唱,后由其友人完成)。1998年,中意艺术家在北京紫禁城成功上演了根据此剧改编的歌剧《图兰朵》。

第六节 德国戏剧

17世纪的德国内战持续了几十年,政治上四分五裂,是欧洲的落后国家,18世纪上半叶,德国仍然是严重分裂的落后的封建国家,18世纪下半叶,其资本主义工商业有所发展,英、法两国的启蒙主义思潮对德国发生影响,德国的戏剧也有了长足的进步。

一 发展轨迹

17世纪德国文学艺术创作的成就不高。在戏剧方面,只有诗人格吕菲乌斯(1616—1664)值得一提。这位少年时代饱尝苦难的诗人既写悲剧,也写喜剧,主要剧作有:《列奥·阿美尼乌斯》《卡塔丽娜·封·格奥吉恩》《卡罗鲁斯·斯图阿尔杜斯》《卡德尼奥和塞林德》《帕皮尼阿努斯》(以上为悲剧)和喜剧《可爱的玫瑰》等。其悲剧多歌颂殉道精神,有浓重的悲观情绪,但对暴虐无道之君有所揭露,表现出一定的民主精神;其喜剧以上流社会的腐朽习气和作风为讽刺对象,歌颂忠贞的爱情,具有平民趣味。从34岁起,格吕菲乌斯一直担任行政要职,但其剧作的思想艺术旨趣与主要服务于上流社会的古典主义戏剧有所不同。尽管格吕菲乌斯的剧作在世界剧坛上并无太大影响,但他可以说是德国戏剧文学的奠基人和开创者。

18世纪初,德国戏剧还掌握在封建贵族手中,宫廷里主要上演外国戏剧及其模仿品,社会上流行浅薄庸俗的"娱乐戏剧"。18世纪30年代,莱比锡大学教授戈特舍德(1700—1766)等受到启蒙主义思想影响的作家和戏

剧家开始对德国戏剧进行改革,在戏剧的思想内容上,他们针对德国"娱乐戏剧"的庸俗趣味,提出戏剧的理性原则,要求剧作家有社会责任感,强化戏剧的教育职能,这在精神上与启蒙主义有某些一致性。但戈特舍德极力主张遵守"三一律",把模仿法国古典主义戏剧作为德国戏剧的根本任务,这显然是行不通的。加上戈特舍德在戏剧创作上少有建树,其理论对德国戏剧创作的实际影响不是很大。约·史雷格尔(1719—1749)在18世纪40年代推出《赫尔曼》(五幕诗体悲剧)等表现日耳曼民族英雄抗击罗马入侵者的剧作,为德意志民族戏剧的创生做出了贡献。

18世纪下半叶,德国资本主义工商业有所发展,启蒙主义思潮对德国的影响明显加大。深受启蒙思想影响的剧作家莱辛(1729—1781)高举起创立德国民族戏剧的旗帜,他以其反封建、反宗教蒙昧主义的创作实践和《汉堡剧评》等重要的戏剧理论著述,为德国民族戏剧的创立铺平了道路。

18世纪70年代至80年代,德国一批对现实强烈不满的激进青年发起了席卷全国的文学运动——狂飙突进运动,这是德国启蒙主义运动的一个新阶段,它因剧作家克林格尔(1752—1831)的剧本《狂飙与突进》(原名《混乱》)而得名,歌德(1749—1832)、伦茨(1751—1792)、席勒(1759—1805)、克林格尔等剧作家都曾是这一运动的中坚力量,投身于这一运动的作家虽然并非都以戏剧家名世,但他们中的多数人都有剧作问世。这是因为,德国启蒙主义者特别重视利用戏剧舞台来宣传启蒙思想。由此可见这一运动对德国戏剧发展的影响和意义。席勒在狂飙突进运动之中和稍后推出了一大批剧作。

18世纪末至19世纪初是德国文学史上的"古典时期",也是德国文学史上继12世纪末至13世纪初第一个高峰后的又一高峰。这一时期的戏剧创作也取得了很大成绩,是德国戏剧史的第一个高峰。歌德的大部分剧作是在脱离狂飙突进运动之后完成的,他的代表作《浮士德》虽然从1773年就开始落墨,但一直到1808年才完成第一部,1831年,也就是歌德辞世的前一年,才全部完成。席勒脱离狂飙突进运动后,主要从事历史剧创作。

莱辛公开反对戈特舍德所标榜的宫廷趣味和对法国古典主义戏剧的模仿,提出创立市民戏剧和民族戏剧的口号,并亲自实践这一理念,推出了《萨拉·萨姆逊小姐》《爱米丽雅·迦洛蒂》等市民戏剧的杰作,歌德、席勒等人的戏剧创作继承和发展了莱辛的事业,他们的启蒙主义戏剧创作改变了德国戏剧的落后面貌,使德国戏剧的文学品位得到很大提升。

歌德和席勒的剧作有些已受到浪漫主义文学的影响。

1627年,有"德国诗歌之父"美誉的奥皮茨(1597—1639)创作了德国第一部歌剧《达芙妮》,17世纪末18世纪初的德国已有凯泽(1674—1739)①等创作的多部歌剧。

二 舞台艺术

18世纪德国的舞台演出与法国有相似之处,都致力于革除夸张、过火、粗俗的即兴表演和矫揉造作的古典主义风格,追求真实、自然、温婉、统一的舞台演出效果。莱辛的《汉堡剧评》为德国启蒙主义戏剧表演提供了强有力的理论支持,同时也是对这一时期德国戏剧表演改革的理论总结。他的有些表述概括了德国18世纪戏剧表演改革的方向和特点——摆脱矫揉造作的古典主义的影响,演员应有热情,但热情的表达必须有节制:

> 人们对演员的热情问题议论得很多;关于一个演员的热情是否太多,往往争论得很厉害。比方说,有人认为一个演员在不恰当的地方表演得激烈,或者至少比剧情要求的要激烈些;而另外一些持相反意见的人,则有充分的理由认为,在这种情况下不是演员的热情太多,而是表现理智太少。总而言之,问题的症结在于我们如何理解热情这个词。如果说嘶喊和做怪相就是热情,那么演员的热情可能表演得过分了,这是无可争辩的。但是,如果说热情就是敏捷与活泼,而演员身体的各部分都借此使他的表演具有真实感,那么我们绝对不愿意看见这种真实感被过分地夸张成为幻想,即使演员可以运用许多我们所理解的这种激情。莎士比亚所要求的在热情的激流、雷雨和旋风中加以节制的,绝不可能是这种热情。他所说的一定只是那种激烈的声音和动作。为什么在作家未感觉到需要丝毫节制的地方,演员在两方面都必须加以节制,其原因是不难想象的。声嘶力竭的叫喊,无不令人厌恶;过于匆促、过于激烈的动作,很少给人以高尚之感。②

较早进行舞台表演改革的是著名女演员、剧团经理诺伊贝尔(1697—1760),她在自己的剧团中实践戏剧家戈特舍德的改革主张,取消丑角戏和

① 凯泽是作曲家,他的歌剧创作活动主要在18世纪初。
② 〔德〕莱辛著,张黎译:《汉堡剧评》,上海译文出版社1981年版,第29—30页。

闹剧表演,强调创造角色,成功地建立了"莱比锡表演和评论学派",使德国戏剧由一种低级粗俗的娱乐初步变成一种受尊重的艺术,以她为代表的戏剧表演改革被戏剧史家视为"德国戏剧史的转折点和德国现代表演艺术的开端",诺伊贝尔也被誉为"德国戏剧高雅情趣的奠基人"。但戈特舍德的戏剧作品和戏剧改革均以法国古典主义悲剧、喜剧为范本,追求高雅、精致,与自然、真实的现实主义风格还有较大距离,而且,诺伊贝尔还在与米勒等守旧派的斗争中败下阵来。

自18世纪50年代开始,演员兼导演埃柯夫(1720—1778)有机会在汉堡国家剧院与莱辛合作,同时他还创办了一所戏剧学院,通过舞台和教学倡导逼真、自然的表演风格,摆脱古典主义的影响,摈弃在舞台上喷血等自然主义表演手段,被誉为"德国现实主义表演艺术的奠基人"。他"能扮演任何一个他愿意扮演的角色,在他扮演最微不足道的角色时,人们仍能看出他是第一流的演员,并且总是因为不能同时看到他扮演其余一切角色而感到遗憾。他的特殊才能,在于他懂得以端庄的风度和深沉的感情,来表达像道德说教和具有普遍意义的格言这类蹩脚作家的沉闷台词,陈词滥调在他嘴里也能表现出新意和尊严,最冷淡的台词在他嘴里也能获得热情和生命"①。埃柯夫对德国戏剧表演产生了重大影响,莱辛在《汉堡剧评》中多次谈到他的影响和贡献。汉堡剧院经理、喜剧演员施罗德(1744—1816)则通过饰演莎士比亚和歌德等狂飙突进剧作家的作品,创造了德国戏剧表演的"施罗德学派",使德国现实主义的戏剧表演更加成熟,他在戏剧服装上的革新尤其令人称道。

著名剧作家歌德也对德国的戏剧表演有过重要影响,他曾做过魏玛宫廷剧院的负责人,有许多名演员曾在这一剧院演出,"为了反对狂飙突进派运动野蛮的现实主义和资产阶级市侩戏剧的自然主义,歌德在魏玛提倡比较严肃并带有诗情的表演风格。这样,尽管群众场面处理得还好,也比较真实,表演又陷于生硬,而且带有慷慨激昂的演说腔"②。

德国的戏剧表演改革也受到英国、法国现实主义表演的影响。例如,英国著名演员加里克的表演就曾被德国一些演员视为榜样。

① 〔德〕莱辛著,张黎译:《汉堡剧评》,上海译文出版社1981年版,第13页。
② 〔英〕菲利斯·哈特诺尔著,李松林译:《简明世界戏剧史》,中国戏剧出版社1986年版,第88页。

18世纪的德国戏剧舞台已普遍采用女演员,有不少女演员在戏剧表演上创造了很高的成就。《汉堡剧评》中就多次谈到亨塞尔夫人、罗文夫人等女演员的表演。

三　主要作家作品

(一) 莱辛的戏剧创作

1. 莱辛(Lessing, Gotthold Ephraim, 1729—1781)的生平和创作

高特荷德·埃夫拉姆·莱辛出生于牧师家庭,12岁进入一所公爵学校学习希腊文、拉丁文和希伯来文,成绩优异,17岁赴当时德国最大的商业中心和文化中心莱比锡,进入莱比锡大学学习神学和医学,但他的兴趣却在文学艺术和哲学。他经常去当地的剧院,杰出的女演员诺伊贝尔夫人对莱辛发生兴趣,在莱辛19岁那年她成功上演了莱辛的喜剧《年轻的学者》,使莱辛大受鼓舞,他一口气写了好几个喜剧剧本,立志成为"德国的莫里哀"。但因诺伊贝尔夫人破产而受牵连,莱辛被迫逃离莱比锡。莱辛先到维滕贝格念书,学习医科,23岁时取得学位,然后到柏林,在那里结识了启蒙主义者、哲学家门德尔松等先进人物,靠给报刊撰稿为生,主要创作寓言。31岁时离开柏林,任一位将军的秘书,利用当地图书馆,认真研读美学著作,写成美学巨著《拉奥孔》。36岁时又回到柏林,企图获得国家图书馆馆长职务未果,于是接受汉堡一位商人的邀请,任民族剧院顾问和评论员,写了104篇戏剧短评,结集成《汉堡剧评》出版。不到一年,剧院就宣告倒闭,莱辛为生计所迫,不得不接受收入很低的图书管理员的职务。因生活拮据,一直到47岁才和柯尼希结婚,夫人两年后便去世,莱辛在极度贫困与孤独中煎熬,52岁死于中风,安葬在穷人墓地里。

莱辛是德国杰出的启蒙思想家,同时也是德国民族戏剧的创始人和著名的戏剧理论家,对歌德和席勒都有深刻的影响。

莱辛的剧作主要有悲剧《萨拉·萨姆逊小姐》《爱米丽雅·迦洛蒂》;喜剧《明娜·封·巴尔赫姆》《老处女》《犹太人》《自由思想家》;诗体剧《智者纳旦》。其中,《爱米丽雅·迦洛蒂》是其代表作。这些剧作大多具有反封建意义,对后来的狂飙突进戏剧有明显的影响。

2.《爱米丽雅·迦洛蒂》解读

(1) 剧情梗概

五幕悲剧。意大利瓜斯塔拉公国亲王赫托勒·贡扎加出于政治目的,

打算与马萨公爵小姐结婚,可当他与美丽的少女爱米丽雅偶尔相遇并从画匠孔蒂那里看到本地少女爱米丽雅的画像之后,立即垂涎其美艳,而且将原来的情妇·伯爵夫人奥尔西娜抛弃,一心拼命追求爱米丽雅。亲王从宠臣·侍卫长玛里内利那里得知,爱米丽雅今天就要与阿皮阿尼伯爵结婚,甚为不快,希望玛里内利设法阻止这桩婚姻,帮助他把爱米丽雅弄到手,而且自己跑到爱米丽雅做祈祷的教堂去,请爱米丽雅推迟婚期,并直接向她求爱。爱米丽雅深感惊恐,拒绝了亲王的要求,但她不敢把这件事告诉父亲和阿皮阿尼。

诡计多端而又心狠手辣的玛里内利心生毒计:先是派阿皮阿尼去为亲王"出差",企图阻止婚礼的举行;遭阿皮阿尼拒绝后,又雇用一伙强盗埋伏在新人的必经之路上,将阿皮阿尼杀害,然后再由亲王将爱米丽雅从强盗手中"救出",骗到亲王的多赛乐行宫中。遭受重大变故的爱米丽雅深感恐惧,亲王假装深表同情,而且说要彻底追查这一事件,捉拿凶手。

爱米丽雅的父亲奥多雅多闻讯赶到行宫,正碰见亲王的情妇奥尔西娜,她识破了亲王要占有爱米丽雅的企图,前来找亲王复仇的她向爱米丽雅的父亲揭露了事情的真相,并把准备用来刺杀亲王的匕首递给奥多雅多。奥多雅多要求带走女儿,但亲王不许,玛里内利则诬称杀害阿皮阿尼的凶手是爱米丽雅的情人所指派,下令将爱米丽雅隔离审讯。

爱米丽雅斥责亲王的卑鄙无耻,但无法逃脱魔掌。为了保住贞操,她恳求父亲将她杀死。奥多雅多是一个没落贵族,但痛恨强权,不愿与宫廷交往,然而在宫廷的罪恶面前,他却显得软弱无力。目睹女儿的不幸遭遇,他痛苦、愤怒,但无力把女儿从囚禁她的宫殿救出。为使女儿免受强权污辱,他答应女儿所请,忍痛将女儿杀死。

(2)解析

《爱米丽雅·迦洛蒂》揭露和控诉了封建统治阶级的罪恶——为了满足自己的淫欲,他们不惜使用一切卑鄙手段,任意对人民进行残害,但他们却要把自己打扮成正人君子。爱米丽雅的悲剧完全是封建统治者贡扎加亲王及其帮凶玛里内利的荒淫无耻和黑暗统治造成的,这一悲剧并不是孤立的,阿皮阿尼的死,奥尔西娜的被凌辱和被抛弃,也是封建强权造成的。剧中的好人只是被动受难,并不直接参加自己悲剧命运的制造,这与习见的欧洲有深厚传统的命运悲剧和性格悲剧颇不相同,与我国古典戏曲中的某些悲剧倒有相似之处。古典戏曲中的多数悲剧都是因"有恶人交构其

间"——坏人作恶造成的。这种艺术构思有利于突出剧作家的主观倾向,增强剧作的批判性。剧中的亲王虽然生活在 15 世纪的意大利,但却是德国 18 世纪封建统治者的化身,他是一个窃居高位的淫棍,为了讨女人的欢心,他可以随意批准与所爱上的女人同名者的状子,甚至随意批准任何一份死刑判决书。

爱米丽雅及其父亲奥多雅多虽然是没落贵族,但却具有资产阶级的思想,痛恨封建贵族的黑暗统治。不过他们都只是安分守己,没有力量与封建统治阶级作殊死搏斗,只能以一腔热血发出抗议,这也正是德国资产阶级的弱点,同时,从这些人物身上我们也可以看出德国资产阶级的弱小。

剧作还成功塑造了宫廷侍从玛里内利的形象,这是一个巧言令色、心狠手辣、诡计多端的小人,是他一手策划了这场令人发指的阴谋,这类人物形象在欧洲戏剧中并不多见。这一人物形象的塑造对席勒的《阴谋与爱情》有一定影响,宰相的秘书伍尔牧和玛里内利一样,也是一个可怕的宫廷小人,他在剧中起了关键性作用,他的罪恶也是给主子出坏点子,导致善良主人公的毁灭。

剧作的情节在一天之内展开,事件相当集中,剧作家显然受到了古典主义戏剧艺术规范——"三一律"的影响。

此剧以好人毁灭、恶人逍遥收场,颇为后人所诟病。但这一结局正是德国 18 世纪政治状况的写照,具有"让观众把焦虑带回家"的震撼力和缺陷美。①

(二) 歌德的戏剧创作

1. 歌德(Goethe,Johann Wolfgang von,1749—1832)的生平和创作

约翰·沃尔夫冈·歌德出生于德国法兰克福一个中产阶级家庭,祖父原先是裁缝,后来经营一家饭馆。歌德的父亲出生后,家庭渐趋富裕,歌德的父亲是法学博士,官至"皇家参议"。母亲是法兰克福市议会议长的女儿。歌德从小就受到良好的教育,16 岁进入莱比锡大学学习法律。三年后,因重病吐血休学回家,两年后康复到斯特拉斯堡继续学习法律,获得法学博士学位。他在那里结识了瓦格纳、伦茨、赫尔德等著名人士,受到启蒙主义思想的深刻影响。1773 年,24 岁的歌德在威茨拉尔城的一场舞会上,

① 参见余匡复著:《德国文学史》,上海外语教育出版社 1991 年版,第 100—110 页。

认识了风情万种的女郎夏洛蒂·布甫,立即坠入情网而不能自拔,然而夏洛蒂已有未婚夫,这使得富有诗人气质的歌德十分苦恼,著名的小说《少年维特之烦恼》借这段感情经历描绘了18世纪德国乃至欧洲的精神风貌。26岁时去德国的文化中心魏玛公国,33岁时被任命为枢密大臣(宰相)。在那里工作10年后,他突然戏剧性地秘密出走,到意大利漫游。① 一年零七个月后,歌德结束意大利之行回到魏玛,43岁时曾随公爵参加入侵法兰西的战争,57岁才正式结婚。83岁在魏玛逝世。

歌德是诗人、小说作家、科学家,同时又是剧作家,他的著作多达一百四十多卷。歌德一生都在写剧本,结束意大利之旅回到魏玛后,领导魏玛宫廷剧院将近30年,他为德国戏剧做出了巨大贡献。主要创作了《恋人的心情》《铁手骑士葛兹·冯·伯利欣根》《克拉维戈》《丝苔拉》《哀格蒙特》《托尔夸托·塔索》《伊菲革涅亚在陶里斯岛》《浮士德》等。《浮士德》是歌德的代表作。

歌德是狂飙突进运动的代表人物,其戏剧创作有反对古典主义、倡导启蒙主义的鲜明特征,表达新兴资产阶级的反封建要求是其多数剧作的主题,但他脱离狂飙突进运动以后所写的剧本,反封建的力度有所减弱。从形式上看,歌德的剧作大多有意突破"三一律"的束缚,但也有一些剧作仍留有"三一律"的痕迹。

2.《浮士德》解读

(1)剧情梗概

诗体悲剧。主要由天堂序曲、第一部、第二部三部分组成("天堂序曲"前有"献词"和"舞台序曲"),后两部分为主体。第一部不分幕,包含"夜""城门口"等25场;第二部分为五幕,每幕2至7场不等。

天主(上帝)正倾听天使们对他的赞美,魔鬼梅菲斯特却对天主创造的人间大肆攻击。天主问魔鬼是否认识其仆人浮士德博士,魔鬼说,此人近乎疯癫。天主说,尽管他现在有些浑沌,但我可以把他引向清明。梅菲斯特说,"您赌点什么?您肯定会输掉",②"我能把他引上邪路!"(以上为"天堂序曲")

① 余匡复著《德国文学史》第180页有言:"十年狭隘的贵族宫廷生活并不能使歌德有所作为,长期脱离人民生活又使他的创作源泉枯竭,这就是作为天才艺术家的歌德想脱离魏玛的原因。"

② 〔德〕歌德著,绿原译:《浮士德》,人民文学出版社1994年版,第10页。下引《浮士德》台词均据此版本。

年近半百的浮士德把哲学、法学、医学和神学都研究透了,但他觉得自己什么也不懂,厌倦再钻故纸堆。希望出去闯一趟的浮士德在书桌前的安乐椅上烦躁不安,他用符咒将地祇召来,可地祇不能给他帮助。助手瓦格纳只知埋头书斋,更不能给浮士德以任何帮助。绝望的浮士德把一杯毒酒举到唇边,想以自杀求解脱。复活节的钟声唤醒了浮士德对人生的依恋,他走出书斋,来到春光明媚的郊外,顿觉心旷神怡,但苦闷郁积太深,无以排解。

梅菲斯特变成鬈毛狗跟随浮士德回到书斋,但没找到诱惑浮士德的机会。埋头沉思的浮士德一会儿觉得应该热爱尘世,一会儿又想远离诱惑。梅菲斯特又化身为贵公子再次进入书斋,劝浮士德跟他"去经历一番人生",且表示愿当其仆人,帮他实现一切愿望。浮士德问:我怎样回报?魔鬼说:"待到来世,我们相遇,你也应当对我如此这般。"浮士德终被打动,与魔鬼约定:当享乐的欲望得到满足时,他会说:"逗留一下吧,你是那样美!"然后把灵魂交给魔鬼。

梅菲斯特带浮士德来到莱比锡一地下酒店,众人正饮酒狂欢。梅菲斯特加入其中,唱起搞笑的"跳蚤歌",博得阵阵喝彩,又在桌上钻几个小洞,让每个洞流出不同的美酒。众人喝得酩酊大醉,浮士德却怫然不悦。梅菲斯特将浮士德带到女巫的丹房,让他喝下药酒,浮士德立即变成青春少年。少年浮士德在街上碰见美少女玛加蕾特(昵称格蕾琴),狂热地追求她。因有魔鬼相助,浮士德终于占有了情人。为方便幽会,浮士德把麻醉药给玛加蕾特,让她倒入茶水使其母亲服下,不料剂量过大,其母丧命,玛加蕾特的哥哥寻浮士德复仇,浮士德又误将其刺死,致使玛加蕾特精神错乱,溺死自己和浮士德生的婴儿,沦为死囚。浮士德要救玛加蕾特出地牢,可笃信基督的玛加蕾特不愿受良心的谴责,坚持接受审判和惩罚,痛不欲生的浮士德只好跟随梅菲斯特离开地牢。(以上为第一部)

傍晚,浮士德躺在阿尔卑斯山脚下的草地上,美丽的大自然医治了他心头的创伤。梅菲斯特带他来到罗马帝国,此时,皇帝和大臣正为财政危机大伤脑筋。梅菲斯特说,财宝就在地下,拿起你的锹和镐动手掘宝。浮士德在梅菲斯特的帮助下又请来"纸币妖怪",经济危机缓解。罗马皇帝见两位"魔术大师"身手不凡,突发奇想,欲欣赏古希腊美男帕里斯和美女海伦的容貌。梅菲斯特给浮士德一把魔钥匙,让他去冥冥中寻找一只三脚香炉。浮士德用钥匙轻触香炉,马上就升起一股烟雾,风流倜傥的帕里斯和美艳绝伦的海伦出现在皇宫。浮士德被海伦深深吸引,海伦给了帕里斯一个吻,浮

士德嫉妒得控制不住自己，将手中的魔钥匙向帕里斯砸去。一声巨响，美男和美女化为烟雾，浮士德倒在地上。

梅菲斯特把浮士德背回书斋，助手瓦格纳正在实验室里制造"结晶人"。一会儿，长颈瓶中果然出现了小矮人荷蒙库路斯。浮士德一醒来就追问海伦的去向，荷蒙库路斯引导梅菲斯特和浮士德飞向古希腊发祥地，找到海伦。浮士德与海伦结合，并生下一子——欧福里翁。欧福里翁听到远处人民为争取独立自由而战的消息，飞向高空，欲前往支援，结果坠地而亡。海伦痛不欲生，追随儿子而去，她留给浮士德的衣服和面纱化做云彩将浮士德裹入高空。

浮士德随一朵云彩降落在大海边的高山上，他不愿再回浮华世界，而想干一番惊天伟业——填海造田，为人民建立一个理想的乐园。此时恰逢罗马帝国内乱，浮士德借助魔鬼的法术帮罗马皇帝削平了内乱，获得一大片海滨封地。浮士德招募大批民工，在那里开垦良田，建设村镇。浮士德想在菩提树下安家，那儿住着的一对老夫妇硬是不愿意迁走。浮士德让梅菲斯特去把老人带到早为他们挑选的田庄上去，可梅菲斯特和三位勇士一起凶狠地驱赶，两位老人被吓死了。梅菲斯特等还打翻炭火，引发火灾，烧毁了教堂和菩提树。从废墟的浓烟中飘来匮乏、债务、忧愁、困厄四女妖，匮乏、债务、困厄都无法接近浮士德，忧愁女妖从钥匙孔钻了进去，一口气吹瞎了浮士德的双眼。

梅菲斯特知道浮士德末日临近了，召来众鬼魂为浮士德掘墓，双目失明的浮士德听到铁锹的撞击声，以为是人们按照他的愿望在开垦良田，沉浸在美妙的想象之中，不禁感叹说："逗留一下吧，你是那样美！"随即倒下。但梅菲斯特未能得到浮士德的灵魂，因浮士德说出那句致命的话时，不是在享乐的满足之中，而是在建功立业、为民造福之时。天使从梅菲斯特的手中救出了浮士德的灵魂，然后抬着浮士德的不朽部分飞向天国，已升入天国的玛加蕾特迎接浮士德的到来。（以上为第二部）

（2）解析

《浮士德》是根据德国的一个古老传说写成的，英国剧作家马洛曾根据这一传说写成《浮士德博士的悲剧》，歌德的《浮士德》对传说中浮士德出卖灵魂换取知识和青春的可鄙行为进行了改造，反其意而用之——由批判出卖灵魂的可耻行径转为歌颂人的进取精神和创造能力，充满乐观主义精神。在马洛的剧中，魔鬼带走了浮士德的灵魂，浮士德是失败者，而在歌德的《浮

士德》中,魔鬼是失败者,歌德不是被魔鬼带进地狱,而是被天使接引到天堂。

《浮士德》内涵极其丰富,情节错综复杂,登场人物众多,场面光怪陆离,表现手法多样,因此,"横看成岭侧成峰,远近高低各不同",不同读者解读时往往见仁见智,多有不同。例如,对其题旨,学界就有多种解说。有人认为,《浮士德》反映的是"旧的封建关系的瓦解和新的资本主义制度的确立,并且发掘出两种制度交替时代的种种矛盾。德国资产阶级的软弱性使它不可能有夺取政权的力量,这种软弱性也很自然地决定了这一时期德国资产阶级文学作品的特点,那就是德国作家的作品不像同时代的法国作家那样,直接为本国资产阶级夺取政权做舆论准备,德国作家只能在文学里描写理想。《浮士德》就是歌德描绘的一幅理想世界的图景。当时的德国虽不具备资产阶级革命的条件,但法国的资产阶级大革命和启蒙运动却深刻地影响了德国的知识分子,迫使他们追求、怀疑和思考,《浮士德》反映的正是这一点,浮士德的追求和对真理的探索体现了歌德的追求与探索,浮士德的理想也就是歌德的理想"[①]。有人则认为,《浮士德》不止是表现了歌德个人的理想,也不止是反映了18—19世纪德国人民的追求,而是"可以被看成一部欧洲文艺复兴以后三百年资产阶级精神生活发展的历史","歌德通过浮士德一生的发展,概括了从文艺复兴到19世纪西欧资产阶级上升时期进步人士不断追求知识、探索真理、热爱生活的过程,描述了他们的精神面貌、内心和外界的矛盾,以及他们对于人类远景的想望"[②]。还有学者指出:"浮士德的道路所体现的不再是单一的人,而成为德国人民的化身,说得更概括一些,浮士德是人类的象征……《浮士德》是对人类的一首颂歌,它充分肯定了人生的价值,赞扬了人的进取精神,对人的认识力量和创造力量作了高度的评价。"[③]这些看法,有的着眼于剧作与其时代的关系,强调其认识价值;有的着眼于其哲理意蕴和超越时空的普遍意义。应该说,都有其合理性。《浮士德》的命意确实是难以一语穷尽的,它具有无限可释性。它既反映了欧洲文艺复兴运动以来资产阶级求索、奋进的精神历程,也具有超越时空的象征意义——它描写了大多数人都有的人生经历:追求知识的悲剧;追

① 余匡复著:《德国文学史》,上海外语教育出版社1991年版,第199页。
② 杨周翰、吴达元、赵罗蕤主编:《欧洲文学史》(下卷),人民文学出版社1979年版,第22—24页。
③ 吴元迈主编:《外国文学名著导读》,吉林人民出版社1998年版,第207页。

求爱情的悲剧;追求权力的悲剧,追求古典美的悲剧;追求事业的悲剧;具有很强的概括性和象征性,是献给全人类的一首颂歌,因为它肯定了人的进取精神和创造力量,同时也传达了人对自身有限性和相对性处境的深刻体验。魔鬼梅菲斯特代表的是否定性价值,刻画这一形象,正是为了反衬浮士德的追求与探索,肯定人的价值和精神。

尽管《浮士德》对人的自由意志进行了充分肯定,但它并不否认上帝的存在,在自救中死去的浮士德最后还是由天使接进天堂的。歌德以他救的形式肯定了自救,同时也赞美了无边的神力。

《浮士德》在艺术上也取得了很高的成就。剧作以飞腾的想象力将古与今、神与人、幻想与现实、上帝与魔鬼、宫廷与民间尽收笔底,描绘了五彩缤纷、瞬息万变的场景和画面,赋予剧作以浪漫主义气息和奇而信、幻而真的美感,增强了艺术感染力;剧作的结构庞大而复杂,主线清楚,结构完整;剧作成功运用了比喻、象征等多种手法,塑造了浮士德、梅菲斯特、玛加蕾特等不可重复的艺术形象,丰富了欧洲戏剧的人物画廊;剧作在总体上具有庄严与雄浑的悲剧风格,但也不乏诙谐与幽默之美,剧作的结尾不是在主人公死亡之时戛然而止,而是主人公浮士德的灵魂在天堂与意中人玛加蕾特"团圆",与我国古代戏曲中的悲剧颇为相似,故有人认为它不是悲剧,而是悲喜杂陈的正剧。① 剧作还运用中世纪宗教剧的手法,通过"匮乏""贫困""过失""忧愁"等象征性的形象揭示题旨。

尽管《浮士德》是一部杰作,但作为剧本来看,不足之处也不少。它的篇幅过大,若不"缩长为短",很难搬上舞台;它的结构庞大而略嫌松散,有些段落令人费解。这样的剧本案头阅读尚且不易,搬上舞台谈何容易!

《浮士德》是世界名著,我国有多种中译本问世,中央实验话剧院(现国家话剧院)曾改编上演此剧。

3.《克拉维戈》解读

(1)剧情梗概

五幕悲剧。克拉维戈被任命为西班牙国家档案馆馆长,因朋友卡洛斯

① 歌德本人是把《浮士德》视为悲剧的,在德国蕾克拉姆出版社1983年出版的"原著版本"中,作者在目录中明确标示:"悲剧第一部""悲剧第二部"。西方的研究者也大多认为它是悲剧。可见,欧洲的悲剧并不都是完全排斥滑稽成分和拒绝"大团圆"结局的,西方悲剧具有形态的多样性。

唆使,他抛弃了未婚妻玛丽。玛丽在姐夫吉尔贝家焦急等待大哥博马舍来马德里为她伸张正义。姐姐索菲极力安慰玛丽。

博马舍要妹妹如实相告,在这件事上,她有无过错。玛丽确实是无辜的,博马舍先让人告诉克拉维戈,法国一著名学术团体仰慕其声誉,现派人来联系,望结识。博马舍得以进入克拉维戈住所。

克拉维戈问客人有何要求,博马舍说:15年前,一无儿无女的西班牙商人到巴黎探望朋友,这位朋友有一群儿女,西班牙商人带走朋友的两个女儿,说是日后将由她们继承财产。两个法国姑娘来到西班牙,不久继承了一家公司,赚了钱。两姐妹中的老大结婚后,经人介绍,一出身贫寒的小伙子来到公司,姐妹俩资助他学法文和办一份周报。为能名扬四海,一无所有的青年主动向那位妹妹求婚,那小姐拒绝了许多上等人家,答应了他。周报出版后,青年名声大振,国王答应给他官做,青年表示,官职一到手,就立即与那姑娘结婚。6年后,官职终于到手,那青年却再也不露面。姑娘的亲友去找国王评理,可那个无耻的家伙串通朝廷,使其亲友的努力毫无结果,而且他还威胁两个法国女人。两姐妹写信给她们的哥哥,哥哥立即从法国来到西班牙,哥哥就是我,忘恩负义之徒就是你!

克拉维戈大为惊恐,解释说,自己是受人唆使,玛丽并无过错。博马舍要他把这些话写出来散发。克拉维戈不肯写,博马舍说,那就用决斗来解决。克拉维戈说,他打算去请求玛丽原谅并答应娶她为妻,希望在他取得玛丽谅解之前不要公开这份"声明",否则他就不写。博马舍表示,如果克拉维戈登门道歉,他可以考虑让步,但不能答应这桩婚事,他觉得克拉维戈不配。

博马舍刚走,卡洛斯就来了,他坚决反对克拉维戈吃回头草。克拉维戈坚持要去找玛丽的姐姐索菲。经不住克拉维戈反复求情,仍然爱着克拉维戈的玛丽宽恕了他。博马舍将那份"声明"撕碎还给了克拉维戈。

克拉维戈一回到家卡洛斯就说,反对这桩婚事的人大多是王室成员,其中就有人想与你结亲,玛丽既不富裕,又没有社会地位,而且还病恹恹的,与她结合势必葬送前程。他还告诉克拉维戈说,一俊俏姑娘有情书给他。克拉维戈又动摇了。

几天后,法国公使通知博马舍,克拉维戈控告他化名闯入其家,用枪对准睡在床上的他,逼他在一份事先准备好的声明上签字,如果博马舍不迅速离境,将被投进监狱。极度虚弱的玛丽如五雷轰顶,倒地身亡。

送葬路上,克拉维戈拦住灵柩,要与玛丽作最后的告别,他揭开盖尸布,

跪在灵柩前痛不欲生,众人将他扶起。博马舍也来送葬,他看到克拉维戈,拔剑刺去,克拉维戈也拔剑与之决斗,博马舍一剑刺中克拉维戈的胸膛。血流如注的克拉维戈说,谢谢你,你成全了我们。同时他要求索菲、大哥宽恕他。

卡洛斯来了,急忙让人去找医生,克拉维戈说,晚了,你救救这位不幸的哥哥吧,把他护送到边境线上去。众人按克拉维戈的要求,把奄奄一息的他放进了玛丽的棺材。博马舍逃命去了。

(2)解析

据韩世忠先生介绍,1774年博马舍发表回忆录片断,追叙他1764年的西班牙之行。其中讲到他为自己的一个妹妹的亲事所做的一场斗争。这个妹妹的未婚夫是西班牙王室档案馆馆长堂·约瑟夫·克拉维戈。此人两次破坏诺言,欲毁婚约。博马舍帮助妹妹揭露了这个忘恩负义之徒。歌德初读回忆录,觉得内容颇有戏剧性,后来仅用8天时间,一口气写成了这个剧本。①

剧作对克拉维戈"一阔脸就变"的丑恶嘴脸和卑劣行径进行了揭露和批判,尽管他的变心与卡洛斯的唆使有很大关系,但悲剧的根源还是由于他忘恩负义、见异思迁——道德不修。他把婚姻当成一桩交易,是典型的负心汉。值得注意的是,歌德没有把克拉维戈写成人性泯灭的禽兽——这是我国"负心戏"中常见的人物形象。克拉维戈的性格具有复杂性,他受卡洛斯唆使抛弃玛丽之后,有时还自责,博马舍当面谴责他的不义之后,他是真的想有所补救。但他心灵深处还是自私的,加上又缺乏主见,故再次做了亏心事。玛丽的死才唤醒了他的良知。这说明,歌德力图从更广阔的视野去观察"婚变"现象,不满足于道德指斥,而是要叩问灵魂。

剧作有鲜明的反封建倾向。主人公是法国著名的启蒙主义戏剧家,剧中的"负心汉"克拉维戈是贵族中人,他抛弃玛丽的主要原因是:玛丽的社会地位低,而且王室也反对他的这桩婚姻,为了前程,他需要另择高门。剧作的感情强烈,体现了狂飙突进运动激进的反封建精神。

博马舍的形象也塑造得较为成功,他疾恶如仇,机智勇敢。剧作选取事件临近结尾的部分展开剧情,结构紧凑,冲突集中强烈,但并不符合"三一律"。例如,剧情的时间跨度远不止一天,剧情的地点也多次转换。此剧作于歌德接受魏玛公爵邀请到魏玛公国宫廷任职的前一年,这时的歌德受狂飙突进运动的影响,在艺术形式上是反对古典主义的,此剧体现了这一艺

① 参见韩世钟著:《歌德戏剧三种·译后记》,上海译文出版社1982年版,第261—262页。

取向。

4.《丝苔拉》解读

(1) 剧情梗概

五幕悲剧。佐默尔夫人和女儿露茜来到驿站,女站主接待她们。露茜将到驿站旁的男爵夫人丝苔拉家做佣人。听说夫人待人和善,露茜心情极好,她问妈妈为何神情忧郁。佐默尔夫人说,出远门让她想起和露茜父亲在一起的日子。他们也曾经常出门旅游,可露茜7岁那年,父亲突然抛弃了她。女儿劝母亲不要想过去的事了。

佐默尔夫人向女站主打听夫人的情况,女站主来这儿时间不长,只听说8年前16岁的丝苔拉随丈夫来到这里,买下了那座骑士庄园。后来他们有了一个孩子,但很快夭折。三年前,她丈夫突然离家出走,至今音讯杳然,原本极喜交际的丝苔拉从此整天关在家里。接着,谣言四起,有的说他俩没正式结婚,丝苔拉是被那男的骗出来的。

夫人派人叫走了露茜。不一会,来了一英俊的高个子军官,站主问军官是否要用饭,军官则向她打听夫人的丈夫现在干啥。女站主说,她丈夫远走高飞了。军官说,那她大概已另找丈夫了吧?女站主说,夫人一直过着修女式的生活。

露茜回来与军官一起用餐后又带妈妈去见丝苔拉,她们谈起各自的家庭。丝苔拉谈及丈夫既有难以言说的痛苦,又有无法割舍的眷恋,她打开卧室,让客人看她丈夫的巨幅照片,露茜的妈妈差一点儿晕倒,照片上的男人正是她丈夫!露茜则说,刚与她一起进餐的军官与照片上的人长得一模一样。丝苔拉又惊又喜,她把自己关在房里,以便使怦怦乱跳的心平静下来。军官费南多来了,他经过客厅,露茜的妈妈一眼就认出了他,可费南多并没有注意到她。佐默尔夫人告诉露茜,他正是她父亲,现在只有赶快一走了之。

丝苔拉和费南多沉浸在重逢的狂喜中,仆人来报告,露茜母女执意要走。丝苔拉不想让她们走,费南多打算去做做工作。佐默尔夫人被带到费南多面前,费南多认出她是赛西莉,但不知道赛西莉是否已认出了他,故意询问她的家庭情况,赛西莉声泪俱下地讲述她的不幸,费南多控制不住感情,跪在妻子面前说,我就是费南多,他让仆人把他的行李也搬到赛西莉车上,打算和她一起回去。露茜问,丝苔拉怎么办?费南多说,这好办。费南多回到丝苔拉身边,他说那母女俩执意要走,丝苔拉搂着费南多的脖子说,现在有了你,那就让她们走吧。仆人来催费南多上车,费南多不得不告诉丝

苔拉,佐默尔夫人是他妻子,他过去骗了她,现在他打算跟她回去。真是晴天霹雳,丝苔拉几乎要发疯了。

赛西莉担心夫人出事,让露茜去看着她,她劝费南多留在丝苔拉身边,费南多觉得这样对妻子不公平。赛西莉去看望丝苔拉,丝苔拉已吞毒药,奄奄一息。费南多心如刀绞,慢慢从房子里走出去。突然,一声枪响,露茜跑来说,爸爸自杀了。赛西莉朝屋外奔去,丝苔拉倒在房子里。

(2)解析

《丝苔拉》也是歌德的一个早期作品,比《克拉维戈》稍晚。作者于1775年二、三月间开始写此剧,到1776年完成,大致花了一年左右的时间。作者写此剧时,自身也陷入爱情的纠葛中。他先和饭店主人的女儿凯茜·辛柯普恋爱,后又和乡村牧师的女儿弗里德里凯认识,旧情新谊,矛盾重重。他在1775年3月7日写信给伯爵夫人施托尔贝格时说:"哦,我如果现在不写剧本,那我也就完蛋了。"这句话正是他当时的内心写照。剧中男主角费迪南(指费南多——引者注)无论音容笑貌、头发和眼睛的颜色,都无不酷似作者本人。这个人物的矛盾心理,一定程度上是作者心情的流露。①

也就是说,此剧是在歌德接受卡尔·奥古斯都公爵的邀请到魏玛之后不久完成的。此时的歌德已脱离狂飙突进运动,故此剧虽然也具有反封建的精神蕴涵,但在艺术形式上已不同于投身狂飙突进运动时期的作品。

歌德是一个感情丰富的人,一生中——特别是青年时代,恋爱事件一件接着一件,极富诗人气质的他激动、痛苦、沉思,这在诗人的小说中留下了印记,也在诗人的剧作中留有痕迹。剧中我们已听不到三年前他在《铁手骑士葛兹·冯·伯利欣根》等剧作中所发出的为自由而战的呐喊,但仍然可以感受到在青年诗人心中奔涌的激情。

《丝苔拉》关注的是个人生活中的感情与道德,作者对费南多的见异思迁进行了谴责:悲剧完全是由于他的过错造成的,为人父的他爱上了16岁的少女丝苔拉,竟然抛弃深爱着他的妻子和幼小的孩子;同时,他又欺骗了真诚纯洁的丝苔拉,而且不久又抛弃了她,再一次犯下了不可饶恕的错误。与费南多不同,他的两任"妻子"(也许丝苔拉只能算是情人)是那样的善

① 韩世钟著:《歌德戏剧三种·译后记》,上海译文出版社1982年版,第262—263页。

良、纯洁。丝苔拉得知事情的真相后,认为是自己坑害了赛西莉母女,她跪在她们面前请求宽恕;赛西莉则站在丝苔拉的角度考虑问题,打算悄悄走开,以成全费南多和丝苔拉。她这样做是因为她依然爱自己的丈夫,认为为丈夫继续做出牺牲是应该的。和《克拉维戈》一样,歌德并没有把费南多写成良知泯灭的衣冠禽兽,他最后选择了自杀,说明他认识到了自己的罪恶,回归了道德正义。

《丝苔拉》的内容与张扬贵族荣誉、肯定封建统治阶级的社会责任、服务封建宫廷的古典主义戏剧并不相同,但其表现形式明显受到古典主义戏剧的影响。剧作选择事件临近结尾的部分展开剧情,剧情的时间跨度不超过一天;事件只有一个,剧情的地点也很集中,构思精巧,设置了一个又一个悬念,颇能激发观众的审美期待,而且合乎情理,不露斧凿之痕;冲突集中强烈,剧情不枝不蔓,人物内心世界的揭示较为充分,有很强的情感冲击力;人物个性鲜明,如丝苔拉和赛西莉都是善良女性,但前者柔弱,后者坚强,并不雷同。

(三) 席勒的戏剧创作

1. 席勒(Schiller, Friedrich, 1759—1805)的生平和创作

约翰·克里斯托弗·弗里德里希·席勒出生于一个医生家庭,父亲本来希望他学医,但公爵命其父将13岁的席勒送进像集中营一样的军事学校学习军事。他在那里度过了8年与世隔绝的时光,然后到斯图加特的一个军团任助理军医,待遇极低。这期间他写了第一个剧本《强盗》,公演后引起轰动,因未经公爵批准参加该剧首演,席勒被判处14天禁闭并不准再写剧本。席勒于深夜出逃,成为衣食无着的流浪汉,后来得到一位同学的同情,寄住在这位同学的母亲家里。不久,他在曼海姆剧院找到工作,任剧院的专职编剧。因身患重病,一年合同到期后,席勒又陷入困境。这时有4个从未谋面的崇拜者来信邀请他去莱比锡,席勒在萨克森生活两年。28岁时,席勒去魏玛,7年后与歌德建立友谊,经歌德推荐,到耶拿大学任历史学教授,31岁与夏洛蒂结婚,次年健康情况恶化,幸两位丹麦贵族赠给丰厚年金,得以潜心于康德哲学研究。46岁逝世于魏玛。

席勒是德国文学理论家、诗人和戏剧家,主要剧作有《强盗》《斐爱斯柯在热亚那的谋叛》《阴谋与爱情》《唐·卡洛斯》《华伦斯坦》三部曲、《玛利亚·斯图亚特》《奥尔良的姑娘》《墨西拿的新娘》《威廉·退尔》《杜兰朵》等。其中,《阴谋与爱情》是席勒的代表作。

席勒的剧作关注社会政治,多以现实生活和历史传说中的政治斗争为主要的表现对象,具有强烈的批判精神和现实的教育意义。例如,《阴谋与爱情》取材于现实生活,主要描写18世纪德国封建贵族和新兴的市民阶层在政治领域和意识形态方面的尖锐斗争。《唐·卡洛斯》取材于历史上的宫廷斗争,写16世纪西班牙王子卡洛斯的未婚妻伊丽莎白被父王所夺,为此与父王结仇。好友波沙宰相和王后劝卡洛斯放弃爱情,尽力解救饱受西班牙压迫的尼德兰人民,但国王拒绝了卡洛斯的请求,派生性残忍的阿尔巴公爵"带着一大宗预先批准了的死刑判决书去"镇压那里的人民。波沙知道国王察觉卡洛斯对伊丽莎白的爱情,担心卡洛斯遭遇不测,于是制造假象,让国王怀疑他对伊丽莎白有"不法爱情"。国王果然转移视线,将波沙杀害。王子依照波沙遗嘱准备逃往布鲁塞尔前,与伊丽莎白秘密见面,国王和宗教法庭将卡洛斯拘捕。剧作对封建暴政进行了猛烈的抨击和深刻的揭露。又如五幕悲剧《玛利亚·斯图亚特》亦取材于历史上以宗教冲突形式出现的政治斗争,苏格兰发生内乱,新教教徒以国王死因不明为由拘捕了推行天主教的王后玛利亚·斯图亚特,玛利亚·斯图亚特侥幸逃脱,到英吉利避难,英吉利推行新教的女王伊丽莎白将其拘禁,诬陷她与谋杀女王案有牵连,将其处死。《奥尔良的姑娘》取材于15世纪英法百年战争史实和传说,写法国牧羊女——抗英女杰贞德(剧中称约翰娜)率军队击退英国入侵者,解救奥尔良。不久约翰娜被当做女巫遭放逐,在放逐途中被英国俘获,法国因失去约翰娜而被英军击败。约翰娜挣脱枷锁,奔赴战场解救被困的法国国王,但自己却终因身负重伤死去。这些剧作的政治倾向性均极为鲜明,洋溢着反封建的战斗精神和爱国主义热情。

席勒剧作的缺点也是很明显的,马克思在《致斐迪南·拉萨尔》中论及拉萨尔的剧作《济金根》时指出:"你的最大缺点就是席勒式地把个人变成时代精神的单纯的传声筒。"①当然,这并不是说席勒的所有剧作都是如此,这种标语口号式的倾向大概在《唐·卡洛斯》中有比较突出的反映。

2.《阴谋与爱情》解读

(1)剧情梗概

五幕悲剧。宰相瓦尔特之子斐迪南少校与穷乐师米勒16岁的独生女露伊斯热恋,宰相的秘书伍尔牧也追求露伊斯。为把斐迪南从露伊斯身边

① 《马克思恩格斯全集》第29卷,人民出版社1972年版,第74页。

赶走,伍尔牧特意向瓦尔特报告斐迪南的"不法爱情",满脑子封建思想的瓦尔特坚决反对这桩门不对、户不当的婚姻。此时恰巧公爵又要讨新夫人,需要情妇米尔佛特夫人"作表面的离开"。瓦尔特为讨好公爵,同时也是为了把儿子从露伊斯身边拉回贵族社会,决定让儿子跟米尔佛特结婚。他不经儿子同意就以他的名义给米尔佛特送去求婚帖子,同时向全城发布消息,造成既成事实,迫使斐迪南就范。

斐迪南得知这一情况后,到米尔佛特家去告诉她,这是他父亲搞的鬼,他已爱上一平民少女,蒙在鼓里的米尔佛特受到沉重打击。斐迪南又来到露伊斯家,斐迪南的父亲带着一群法警冲了进来,企图以野蛮手段拆散这对恋人。他骂露伊斯是"妓女",骂露伊斯的父亲是"流氓",而且把露伊斯和她的父亲抓起来,声言要把露伊斯绑上耻辱柱。斐迪南与蛮不讲理的父亲发生激烈冲突,他拔出佩刀砍伤几个法警,大声警告:如果你胆敢把露伊斯绑上耻辱柱,我就向全城揭发你不光彩的发家史。瓦尔特只好暂时放了露伊斯父女,带领法警回宫。

斐迪南劝露伊斯一起逃走,露伊斯说,父亲60岁了,只有她一个女儿,她必须在他身边尽女儿的责任,而且,她觉得斐迪南为了她失去了一切,深感对不起他,劝他离开她,另择佳偶。斐迪南非常生气。

一心想占有露伊斯的伍尔牧向一筹莫展的瓦尔特献上毒计:把露伊斯的父母抓起来,然后告诉露伊斯,如果想救他们,她必须放弃对斐迪南的爱情。按伍尔牧的口授,给宫廷侍卫长卡尔勃写一封情书,然后设法让斐迪南"捡"到它。这样,斐迪南就会离开露伊斯而跑到米尔佛特身边去。瓦尔特大喜,立即将"人犯"押进大牢。

为救父母,露伊斯依伍尔牧口授写了情书。斐迪南捡到它,妒火中烧,他跑到宫中抓住卡尔勃,用枪顶住他胸膛,要他交代和露伊斯到底好到什么程度,卡尔勃说不认识露伊斯,叫他别上当。可盛怒中的斐迪南听不进去。怒火万丈的斐迪南带着情书来到露伊斯家,严厉质问是不是她写的。露伊斯说,是的。斐迪南说,你说谎,是我问得太猛你才这样说的。露伊斯说,是真的,且指上帝为证。斐迪南绝望了,他让露伊斯给他弄杯水喝,水端来了,斐迪南趁露伊斯到门口送她父亲之际,将事先准备的毒药投入水杯。斐迪南先喝一口,然后命露伊斯喝。露伊斯喝得多些,斐迪南告诉她水里有砒霜。露伊斯在生命的最后一刻道出真相,斐迪南目瞪口呆。瓦尔特和伍尔牧来了,斐迪南还没死,他斥责父亲,可瓦尔特却把

责任推到伍尔牧身上。伍尔牧则指控瓦尔特是真凶。斐迪南倒在了露伊斯尸体旁。

(2)解析

《阴谋与爱情》是席勒的早期剧作,作于1784年,这正是狂飙突进运动发展得如火如荼的时候,也是青年席勒受这一运动影响,思想上最为激进的时期。剧作以社会地位悬殊的一对青年的爱情悲剧控诉封建专制统治的黑暗和宫廷的罪恶,反映了市民阶层追求平等、自由和个性解放的强烈愿望,具有鲜明的政治倾向性和启蒙主义的思想蕴涵,因而得到恩格斯的赞赏。恩格斯在《致敏娜·考茨基》中指出:"席勒的《阴谋与爱情》的主要价值就在于它是德国第一部有政治倾向的戏剧。"①

《阴谋与爱情》成功地塑造了一系列人物形象。露伊斯是剧作家精心刻画的一个平民少女形象,她爱宰相之子的原因不是他的高贵门第,而是他的优秀品质和美好真情,她对贵族的阶级偏见持否定态度,对自己的出身充满信心,她善良纯洁,富有反抗精神。宰相之子斐迪南也是作家着力刻画的正面人物形象。他虽然出身于贵族,但由于接受了启蒙主义的新思想,其人生观、价值观与贵族阶级迥然不同。斐迪南憎恨腐朽的贵族阶级,他不愿意"绕着王侯的宝座爬来爬去","拒绝承继那种只能使我记起一个丑恶的父亲的遗产",认为贵族阶级的幸福是靠害人得来的,平民在道德上远远高于贵族。因此,他不顾父亲的强烈反对,与穷乐师的女儿相爱。这说明斐迪南的人生观和价值观属于新兴的市民阶层。但斐迪南并不是十全十美的,他遇事不够冷静,报复心很强,当自认为露伊斯背叛了他时,就置其于死地。当得知父亲要他与公爵的情妇结婚时,他想到的是逃走。最后,他又对专横残暴的父亲表示原谅,这些都说明敢于反抗的他仍有软弱性。宰相瓦尔特、公爵的情妇米尔佛特等人的形象也塑造得比较成功。瓦尔特是贵族阶级的代表,同时也是罪恶的化身,他寡廉鲜耻,为了爬上高位,取悦当道,竟不惜牺牲儿子的幸福爱情,拿儿子的婚姻做交易。但他最后还是盼望得到儿子的宽恕,当快要死去的儿子把手伸给他时,他很激动地说:"他(指儿子斐迪南)宽恕我了!"接着又表示愿意服法。这就说明,儿子的死在一定程度上唤醒了他的良知。米尔佛特虽然是公爵的情妇,但她是受害者,她对贵族的无耻与腐朽有深切了解,她痛恨权贵,同情平民,但她毕竟是弱女子,她的反

① 《马克思恩格斯全集》第36卷,人民出版社1975年版,第385页。

抗是缺乏力量的。剧作把恶人作恶与男主人公的过失结合起来，以此来解释悲剧之生成，突出了剧作的社会批判功能。

《阴谋与爱情》的缺陷和不足也是明显的：有些人物的行动缺乏性格逻辑的合理性。例如，斐迪南死前与父亲"和解"；露伊斯拒绝了米尔佛特要她做侍女的好意，反而以极其尖刻的语言往这个可怜的女人心里捅刀子，而米尔佛特受到刺激和打击之后，不知道为什么就与自己的过去决裂了。有些台词像演说词，篇幅过长，而且缺乏艺术感染力。这些主观性的言行有鲜明的政治倾向性，但缺乏合理性。这与浪漫主义戏剧（如雨果的《艾那尼》中，艾那尼不知为何要把与生命攸关的号角交给情敌葛梅兹）突出的主观性和强烈的理想色彩有某些一致性。

3.《威廉·退尔》解读

（1）剧情梗概

五幕诗体正剧。镇守瑞士林间州的总督伏尔芬西森企图奸污臣民包姆加登的妻子，包姆加登劈死了荒淫的总督。为逃避追捕，他来到渡口，请求渔夫送他去湖对岸的乌里州。暴风雨就要来了，渔夫不愿冒险。打这儿路过的乌里州猎人退尔冒死送走包姆加登。

退尔刚到乌里州，就碰上奥地利皇家的鹰犬、专横暴戾的两州（乌里、什维兹）总督盖思勒把一顶帽子悬挂在道路中心的一根杆子上，命瑞士人对这顶奥地利公爵帽屈膝叩首，否则处死。盖思勒平日横施暴虐，深受压迫的林间、乌里、什维兹三州人民忍无可忍，相约深夜来湖边秘密结盟，商讨于圣诞节共举义旗。

退尔携子华德去探望岳父富尔斯特，经过挂有总督帽子的杆子，不跪也不正眼看它。退尔被捕，群众不准士兵将他带走。臂驾苍鹰、骑着高头大马的盖思勒正好来到这里。退尔请求宽恕，说并非存心蔑视，保证下次决不再犯。盖思勒沉思片刻后，要退尔举箭射落放在他儿子头上的一只苹果。退尔担心伤儿子，不从，盖思勒说，"不射就和你孩子同归于尽"。围观群众求情，退尔的岳父甚至跪下了，可盖思勒执意将退尔的儿子绑到树上。退尔的手在颤抖，他放下弓，敞开胸膛说：叫你的士兵把我杀死！盖思勒说，不要你的命，就是要你射！退尔抽出第二支箭插在短衫里之后，正要开射，一直追随盖思勒的骑士鲁登茨劝盖思勒就此作罢，可他听不进去。退尔发箭，苹果落地，华德安然无恙。人们簇拥着退尔正要离去，盖思勒叫住退尔，问他短衫里为何还插着第二支箭。退尔说，这是射手的惯例。盖思勒说，你瞒不了

我,赶快招出实情,我保证留你一命。退尔说:万一我射杀了我亲爱的孩子,这第二支箭就用来射你。盖思勒命将退尔绑起来带走。

押送退尔的船遇风暴,眼看就要翻覆,盖思勒同意给退尔松绑,让他掌舵。船行到一险峻的岩石旁,退尔纵身跳上去,逃脱魔掌。鲁登茨的情人白尔达被盖思勒秘密掳走,这使得鲁登茨彻底看清了异族统治者的面目,他也动员大家拿起武器。

退尔埋伏在盖思勒必经的山路上,一农妇带几个孩子躺在盖思勒马前,要求盖思勒释放她丈夫,盖思勒严词拒绝,并欲纵马踩死他们。这时,一支箭射来,胸膛洞穿的盖思勒落马,他说这是退尔所为。山岗上的退尔说,既然你明白就不要株连别人。围观的群众欢呼雀跃:暴君已经倒毙!

人们担心皇上会派兵镇压,这时传来皇上被其侄儿奥地利约翰公爵刺死的消息。皇后伊丽莎白颁诏缉凶。退尔一回到家就发现了约翰;他斥责约翰是弑父弑君的乱臣贼子,要他马上离开。约翰跪在退尔面前,退尔动了恻隐之心,掩护了约翰,并让他去意大利寻求庇护。退尔的岳父以及周围群众来退尔家看望,他们高呼:"射手、救世主退尔万岁!"白尔达宣布和鲁登茨结为夫妇,鲁登茨宣布解放自己的全部奴隶。

(2)解析

《威廉·退尔》作于1804年(一说1803年),是席勒的最后一部剧作(1804年还有一部剧作《德梅特里乌斯》未能写完)。次年,席勒因病与世长辞。1787年,歌德推荐席勒到魏玛公国担任耶拿大学历史学教授,自此,席勒就脱离了狂飙突进运动,一直居住在魏玛,这部剧作就是在魏玛所写。当时,席勒身患重病。

18世纪的德意志不仅四分五裂,而且也面临严重的外来干涉和民族压迫。拿破仑执政后,更是对普鲁士大举进攻,他在德意志的土地上建立了依附于他的"莱茵同盟"和"威斯特发利亚王国",奥地利也是普鲁士的劲敌,德意志的民族解放任重而道远。生活在德国中东部魏玛的席勒有感于德意志逐渐高涨的民族情绪,选择了歌德推荐给他的题材——中世纪邻国瑞士人民起义,驱逐奥地利总督,使瑞士摆脱异族统治的史实和传说,迅速写成此剧。剧作家借历史的亡灵表现了德意志人民民族独立意识和对民族解放运动的企盼,预示了德国民族解放运动风暴的来临。

席勒选择这一题材还有一个原因——此前他中断文学创作达10年之久,潜心于史学研究和著述,对历史有浓厚兴趣。因此他在歌德再三敦促下

恢复创作后的最后10年里,主要从事历史剧创作。历史剧《华伦斯坦》三部曲、《玛利亚·斯图亚特》《奥尔良的姑娘》《墨西拿的新娘》《威廉·退尔》均创作于这一时期。这种借历史故事来传达现实生活感受的创作路径与浪漫主义戏剧极为相似。

《威廉·退尔》的主旨是反对异族统治,争取民族解放和民族独立,因此与《阴谋与爱情》不同,剧中的封建贵族也大体上是和起义的农民站在一起的。前任州长、阿廷豪森男爵对自己的祖国一往情深,对农民起义给予了道义上的支持。继承了巨额财产的贵族女子白尔达更是心向祖国,愿与起义农民结盟。男爵之侄鲁登茨一开始是一个民族败类的形象,他"用鄙夷的眼光蔑视农民",背叛同胞,"站在人民公敌那一边"——不但自己效忠奥地利统治者,而且鼓吹瑞士应归顺哈布斯堡王室。可盖思勒总督逼迫退尔射放在他儿子头上的苹果以及心上人白尔达被秘密掳走使他看清了奥地利统治者的丑恶嘴脸。觉醒了的他不但转而支持农民起义,而且自己也参加斗争。封建贵族在反对异族统治的问题上与人民群众大体一致不仅是完全可能的,而且也具有一定的积极意义——充分说明民族压迫不得人心,异族统治者最终要众叛亲离。有学者认为,这说明席勒只看见了民族矛盾,而没有看见阶级矛盾,反映了他思想上的局限性,恐非的评。

剧作主要的艺术成就是在史实的基础上进行合理的虚构,成功地塑造了神箭手、义士威廉·退尔的形象,使剧作具有较强的艺术感染力。退尔虽然是一个急公好义的义士,但一开始并不想与总督发生冲突,他只想当个顺民,不但没有参加起义农民的秘密结盟,而且当盖思勒命他射放在他儿子头上的苹果时,他还反复求情。被捕之后,他也只是借机逃脱。但最后是他为民除害,射杀了暴虐无道的盖思勒。剧作家这样写固然与所依据的传说的本来面目有关,同时也是"官逼民反"的生动体现。剧作突出了射苹果给退尔所带来的巨大的精神折磨,激发了观众对他的深深的同情和理解,也使异族统治者的冷酷、凶残的嘴脸暴露无遗,这就大大增强了人物行动的可信度,强化了剧作的情感冲击力。如果把退尔射苹果一节拿掉,农民们那些充满爱国激情的话语会显得苍白无力。

《威廉·退尔》在世界剧坛上有广泛影响,曾被翻译成多种文字,并在许多国家上演。我国有钱春绮先生的译本出版(人民文学出版社1956年版),并曾上演过此剧。19世纪意大利歌剧作曲家罗西尼(1792—1868)将其改编为歌剧,1829年在巴黎大歌剧院首演。

第七节　俄罗斯戏剧

8世纪末,东欧的斯拉夫人(住在南方的东斯拉夫人从6世纪起就称自己为"罗斯人")占领基辅,建立了封建国家基辅罗斯公国。11世纪中叶至12世纪初,由于一大批土地占有者想摆脱基辅大公的统治,基辅罗斯公国逐渐解体,形成了十多个互相攻伐的小公国,混战长达四十余年。13世纪初,这些公国又进一步分裂为多个松散的封建割据领地。1223年蒙古人入侵,在卡尔卡河畔战胜罗斯军。成吉思汗死后,1243年其孙拔都在那里建立了"金帐汗国",并一度占领了基辅。但拔都保留了俄罗斯公国的臣属地位。不久,日耳曼骑士军团和瑞典十字军入侵罗斯,但很快被亚历山大率领的罗斯军队打败。为抗击金帐汗国,14世纪上半叶,东北部的罗斯公国联合成莫斯科大公国。15世纪末,莫斯科大公国将鞑靼人赶出国境,兼并了东北罗斯的全部土地。16世纪上半叶,统一的封建农奴制国家俄罗斯得以形成。17世纪,乌克兰被并入俄罗斯版图。

17世纪的俄罗斯远远落后于欧洲的先进国家,17世纪末,彼得一世夺取了俄罗斯帝国政权,他注意学习欧洲先进国家的经验,迅速进行全面改革,俄罗斯日渐强盛,但彼得大帝去世后,俄国内乱不断,沙皇专制统治面临危机。18世纪的俄国仍然是欧洲的落后国家。

一　发展轨迹

5至11世纪,拜占庭是欧洲文化最为发达的国家,罗斯早期文化深受拜占庭文化影响。大约直到9世纪,罗斯公国才有文字,11世纪出现了最早的书面文学作品——英雄史诗。

17世纪后期俄罗斯已有皇家剧团和剧场,但这一剧团和剧场只面向皇室和贵族,影响不大。

18世纪初,俄罗斯出现了伟大作家罗蒙诺索夫(1711—1765),他的悲剧、喜剧语言研究对俄罗斯民族戏剧文学的形成产生了积极影响。18世纪上中叶,俄罗斯的宫廷戏剧家圣彼得堡剧院的经理苏马罗科夫(1717—1777)创作了21部剧作,这些剧作大多取材于历史,也有对外国戏剧的改编,其中有9部悲剧和11部喜剧,比较著名的剧目有:《霍烈夫》《辛纳夫与特鲁沃尔》《维谢斯拉夫》《姆斯季斯拉夫》《哈姆莱特》(改编本)等。苏马

罗科夫的剧作基本上是对法国古典主义戏剧的模仿,爱情与贵族阶级义务的冲突成为悲剧的主要内容,大体遵循"三一律",因此,他有"北方拉辛"之美誉,《霍烈夫》被戏剧史家视为"俄国第一部古典主义悲剧"。不过,苏马罗科夫的悲剧大多以大团圆结尾,与拉辛的悲剧大多以毁灭为结局不同。苏马罗科夫的喜剧通常以下层社会的愚昧无知为讽刺对象,也表现出明显的贵族立场。18世纪50年代以后罗蒙诺索夫、苏马罗科夫的剧作被业余剧团搬上舞台,大大扩大了俄罗斯戏剧的影响,也提高了民间业余剧团的水平和地位,同时,职业剧团和戏剧学校出现,为俄罗斯戏剧培养了大批人才。

18世纪中后期,西欧的启蒙主义戏剧也开始对俄罗斯发生影响,博马舍《费加罗的婚姻》等著名的启蒙主义剧作被搬上舞台,德国、法国、意大利的剧团也经常到俄罗斯演出,其中有的是启蒙主义戏剧。这一时期,俄罗斯戏剧家在向欧洲戏剧学习的同时,也有意识地摆脱西欧戏剧的影响,确立自己的民族风格。

俄罗斯民族戏剧的奠基人是活动在18世纪下半叶的喜剧作家冯维辛。

二 舞台艺术

8—9世纪,刚建立不久的基辅罗斯公国就已有载歌载舞的街头演出活动,11世纪,已产生职业演员。16世纪,俄罗斯既有宗教剧演出,也有雏形的民间世俗戏剧的演出,但当时并无固定的剧场。

俄罗斯的剧场建设始于17世纪末,到18世纪末,彼得堡和莫斯科已有二十多座剧场,其中大多是皇家剧场,也有少数面向市民的私营的"大众剧场",这与皇室对外国戏剧特别是歌剧和芭蕾舞剧的喜好有很大关系。富丽堂皇的皇家剧场起先一般是供应邀前来的外国特别是德国剧团使用的。宫廷演剧极尽奢华,这也体现在舞台布景上,特别是歌剧和芭蕾舞剧的舞台布景十分讲究,大多是请意大利美术家绘制的。民间剧团的演出则条件简陋,通常是在破旧的房子里进行,几乎没有什么布景。

18世纪上中叶,虽然也有启蒙主义戏剧在俄罗斯演出,例如,1840年,德国著名女演员、剧团经理诺伊贝尔应安娜皇后之邀,率领自己的剧团到俄罗斯演出,把德国的现代戏剧表演带到俄国,但这一时期主导俄罗斯戏剧舞台的仍然是古典主义。18世纪后期,启蒙主义表演受到重视,但古典主义的表演规则仍没有完全摧毁。

18世纪俄国的表演艺术是在民间戏剧、学校戏剧和城市平民演剧

活动的实践基础上,汲取了西欧演剧艺术的经验而逐渐形成的。古典主义的戏剧创作和演剧理论,对表演艺术也有很重要的影响。

……古典主义的理论家……认为,一种感情只能有一种最理想、最标准的舞台表现形式。并且认为,这种表现形式是由某些天才的演员创造出来的,而别人只须一成不变地模仿就够了。古典主义理论特别重视悲剧中正面人物的表演。因为照他们看来,这些人物是理想化的和"净化了的"生活的体现者。悲剧演员必须要用庄重的语言、优美的手势、匀称的动作和舞蹈的步伐。18世纪的表演艺术家还非常重视读台词的工作,要求演员具有高度的朗诵技巧。因此有人说18世纪的表演艺术主要是朗诵的艺术。这是和当时的戏剧创作与舞台条件分不开的。因为在古典主义的剧本中,许多重要的事件都是在幕后发生的(这也许是受"三一律"的限制),因此必须用对话向观众交代。台上也很少用道具。这一切都要求演员要有高度的表演技巧。

但是这个时期出现的优秀表演艺术家,并没有死板地遵守这些古典主义的刻板公式,他们的艺术成就都是以巨大的创作热情和艰苦的劳动取得的……俄国职业演员沃尔科夫首先把民间创作的优秀传统和流浪艺人的创作经验吸收到自己的表演中来。沃尔科夫的艺友德米特烈夫斯基(1734—1821)也是著名的古典主义演员,但他的演技深受启蒙主义影响。他竭力使戏剧与生活接近,对旧的古典主义演剧规则进行改革,帮助了进步的感伤主义剧作在舞台上的成长……18世纪后期,古典主义悲剧的英雄逐渐让位于市民戏剧、"含泪喜剧"、喜歌剧和讽刺喜剧中的普通人。这就给表演艺术带来了新的特点。在这些新的剧目中,那些庄重的朗诵、虚拟的手势已经不能体现这些新人物的思想感情。反对矫揉造作,反对剧场的虚拟性,提倡自然和真实地反映生活,强调刻画人物的内心感情,这是当时具有进步意义的口号。这些新的表演特点,在优秀演员波梅朗采夫(卒于1806)、舒舍林(1753—1813)、普拉维里什科夫(1760—1812)、克鲁其茨基(1757—1803)、桑都诺夫(1756—1820)等人的演剧中清楚地表现出来。但是古典主义表演艺术的影响,一直到19世纪初还没有完全清除。①

① 〔苏联〕苏联科学院、苏联文化部艺术史研究所著,白嗣宏译:《苏联话剧史》,中国戏剧出版社1986年版,第83—85页。

三 冯维辛的戏剧创作

1. 冯维辛(Fonvizin, Denis Ivanovich, 1745—1792)的生平和创作

杰尼斯·伊凡诺维奇·冯维辛出生于莫斯科一贵族家庭,10岁进入一所贵族中学读书,成绩优异,15岁中学毕业,随即进入莫斯科大学哲学系学习,读书期间翻译了法、德文稿和丹麦作家霍尔堡的寓言。17岁大学毕业,到外交部任法语翻译,次年任部长办公室秘书,继续翻译诗文和戏剧作品并开始诗歌创作。19岁时,创作了喜剧《科里翁》,这是他的戏剧处女作。21岁时,推出讽刺喜剧《旅长》,这部和霍尔堡的喜剧《让·德·法朗士》的题旨、风格相似的剧作一问世就受到文学界的好评,而且盛演不衰。冯维辛的才华引起了俄罗斯宫廷的注意。24岁时,应邀担任了皇太子师帕宁伯爵的秘书。帕宁是立宪制的拥护者,也是自由主义贵族反对派的领袖人物,冯维辛追随他受到启蒙思想的深刻影响。37岁时,推出喜剧代表作《纨绔少年》。38岁时,他在一篇文章中尖锐批评俄国贵族政体,失去叶卡捷琳娜女皇的信任,作品被查禁。紧接着帕宁去世,冯维辛失所依傍,被迫辞职,从此贫病相逼,47岁时病逝。

冯维辛的剧作在艺术规范上受古典主义影响,大体遵守"三一律",但在思想内容上却属于启蒙主义。他对俄国贵族进行了辛辣的讽刺,揭露了俄国农奴制社会的黑暗。但与霍尔堡相似,剧作家并没有塑造出成功的被压迫者的形象,把解决问题的希望寄托在贤明君主身上,这与法国启蒙主义喜剧重视塑造机智的仆人形象,对"第三等级"的力量充满自信不尽相同。冯维辛的剧作并不多,但它植根于俄罗斯农奴制社会的土壤,具有浓郁的民族风格,成功地完成了为俄罗斯民族戏剧奠基的历史任务,因而受到著名作家诺维科夫、高尔基等人的极力推崇,对果戈理、普希金、莱蒙托夫、契诃夫等俄罗斯文学巨子产生了深刻影响。[①]

2.《纨绔少年》解读

(1)剧情梗概

五幕喜剧。庄园主普罗斯塔科夫的太太普罗斯塔科娃痛骂裁缝不该把她儿子的外衣做瘦了,儿子米特罗凡今天就要穿它参加舅舅的订婚仪式。她决定将丈夫的侄女——孤女索菲娅嫁给她弟弟斯科季宁。索菲娅拿着舅

① 参见易漱泉等编:《俄国文学史》,湖南文艺出版社1986年版,第59—67页。

舅斯塔罗杜姆的信来找叔叔,普罗斯塔科娃不相信索菲娅的话,她以为索菲娅的舅舅早就死了。普罗斯塔科娃祖祖辈辈不识字,丈夫也念不下来那封信,奉命巡视的总督公署委员普拉夫金恰好来到,普罗斯塔科娃就求他念信。信上说,斯塔罗杜姆时来运转,已从西伯利亚来到莫斯科,岁入一万卢布,现决定由外甥女继承财产。普罗斯塔科娃立即满脸堆笑,而且马上决定让索菲娅做自己的儿媳。她儿子快16岁了,是个不开窍的木头疙瘩。数学教师抱怨说,他折腾了两年多,这孩子连数到三还没学会。

普拉夫金碰到带兵路过庄园的朋友米隆,米隆向他诉说与恋人分别而且至今不知其下落的苦闷,心上人索菲娅突然出现在面前。斯科季宁听说外甥抢了他的心上人,气冲冲跑去揍他,米特罗凡向母亲哭诉:刚挨了舅舅的拳头还得坐下识字,不如跳河寻死。

斯塔罗杜姆来了,普罗斯塔科娃把他当"再生父亲",向他吹嘘:儿子很有水平,完全可以做索菲娅的丈夫,不信,可当面测试。斯塔罗杜姆因旅途劳顿,需要先休息。普罗斯塔科娃吩咐家庭教师抓紧时间教儿子几招。数学教师出题:比方说,你和我以及另外一个人在路上走,突然捡到三百卢布,每人可分到多少?米特罗凡算了半天算不清楚。普罗斯塔科娃急了,叫儿子别学这种混账算法:捡到钱,跟谁也别分,全自己拿着。

斯塔罗杜姆已为索菲娅物色了未婚夫,他正是索菲娅的恋人米隆,没料到在庄园不期而遇。普罗斯塔科娃和丈夫则还想让儿子和索菲娅结婚,以便得到那笔数目可观的财产。夫妇俩带儿子来找斯塔罗杜姆,要他当面测试。普拉夫金恰好也与斯塔罗杜姆在一起,他问:门是名词还是形容词?米特罗凡反问:哪个门?普拉夫金说,就是这个门。米特罗凡毫不犹豫地回答:形容词!普拉夫金问为什么,米特罗凡说:这个门能用,那边仓屋的门不能用,所以到现在还是名词儿。普罗斯塔科娃夫妇见儿子对答如流,很是得意。斯塔罗杜姆则劝他们不要枉费心机了。

次日一早一群家奴把索菲娅架上马车,强迫她去结婚,恰好被米隆撞见救下。普拉夫金建议把普罗斯塔科娃等人送交法庭,索菲娅和斯塔罗杜姆宽恕了他们。普拉夫金宣布,因普罗斯塔科娃残忍成性,违反了法令,代表政府接管其房屋、田庄。普罗斯塔科娃的儿子也不理母亲了,普罗斯塔科娃昏了过去。斯塔罗杜姆带着索菲娅和米隆乘马车前往莫斯科。

(2)解析

《纨绔少年》通过对地主婆普罗斯塔科娃和她的纨绔子米特罗凡形象

的成功塑造,揭露了封建贵族的残暴、贪婪和愚蠢,表现了作者反对农奴制统治,要求自由、平等,提倡仁慈、宽容的启蒙主义立场和思想。

普罗斯塔科娃出身于贵族,但其父亲就是不要知识,只知道贪财的愚蠢家伙:

> 没有学问,人一样活,以前也是这样。我那死了的爸爸当了十五年的督军,一直到死也不识字,可是又会挣家当又会存钱。对那些来告状的,他老是坐在一口铁箱子上接见。每回人一走,他就把箱子打开,放点儿东西进去。可真会过日子!连命都舍得,只要不把箱子里面的东西拿出来。在别人面前我不夸口,对你们我不遮遮掩掩:我那死了的好爸爸是躺在钱箱上断的气,简直是饿死的。①

普罗斯塔科娃这几句话不仅道出了她的"光荣家史",而且也凸显了她的愚蠢,以及剧作家对她的厌恶——让她姓斯科季宁,其含义就是"畜牲"。普罗斯塔科娃和她弟弟斯科季宁都是大字不识一个的文盲,只要一张口就笑话百出。最可笑的是她对地理有什么用的回答:"可车夫又干吗来着?这是他们的事。这门学问到底不是贵族学的。贵族只消说:把我拉到哪儿哪儿去,他们就把你拉到你想去的地方。"不过,在作者看来,缺少聪明才智固然不好,但行止有亏、道德品质恶劣才是可恨、可怕和可鄙的。剧作家塑造的正面贵族人物斯塔罗杜姆对外甥女说:

> 智慧有什么好夸耀的,孩子!智慧如果仅仅是智慧,那才一钱不值。我们看到有些人聪明非凡,却是坏丈夫、坏父亲、坏公民。品德才使智慧具有真正的价值。聪明人无德便成了恶魔。品德比一切聪明才智都高得多……聪明才智有各种各样,各不相同。一个聪明人如果缺少某一种才智,那是可以原谅的。一个正派人如果缺少某一种道德品质,那就决不能原谅。

普罗斯塔科娃之所以遭到剧作家的鄙弃,固然与其愚蠢有关,但主要还在于她是一个贪婪、无耻、凶残的农奴主。普拉夫金在遇到好友米隆时对他说过这样一段话:"我已经在这里住了三天,碰上了一个缺心眼的傻瓜地主;他老婆却是个狠毒透顶的泼妇,她那恶魔般的脾性使他们一家上上下下都不

① 〔俄〕冯维辛著,侯焕闳译:《纨绔少年》,见《冯维辛 格里鲍耶陀夫 果戈理 苏霍沃-柯贝林戏剧选》,人民文学出版社1997年版,第69页。下引此剧台词均据此版本。

幸。"这就抓住了这个地主婆的主要性格特征。剧作一开头就极其传神地画出了普罗斯塔科娃苛刻、凶狠的丑恶嘴脸。她恶狠狠地命奶妈把"那个骗子""贼"给"带上来"。裁缝一上场,她就破口大骂他是"畜牲""贼模狗样""饭桶",原因是,她认为裁缝把她儿子的外衣给做瘦了,可实际上并非如此。这女人坚信"家法要严",平日总是骂骂咧咧,她"从早到晚,嘴不停,手不闲,不是骂就是打;这样才把这个家撑持下来"。每天要用三个来钟头"打排炮"——打下人的耳光。下人整天饿肚子,还得提心吊胆地过日子。奶妈忠心耿耿地伺候她四十多年,也是"一年五个卢布,一天五个耳刮子"。她对待丈夫也相当凶狠,以至于儿子晚上做噩梦:

 米特罗凡 整整一宿,那些妖魔鬼怪老在我眼前晃。
 普罗斯塔科娃太太 都是些什么妖魔鬼怪,米特罗凡努什卡?
 米特罗凡 妈,一会儿是你,一会儿是爸。
 普罗斯塔科娃太太 这时候怎么回事?
 米特罗凡 妈,我一睡着就好像看见你在揍爸爸。
 普罗斯塔科夫 嗨!该我倒霉!这梦会应验的。
 米特罗凡 (温情地)我可心疼啦。
 普罗斯塔科娃太太 (懊丧地)心疼谁呀,米特罗凡努什卡?
 米特罗凡 心疼你,妈妈,你打爸爸打得那么累。

难怪仆人都觉得暗无天日,这也正是俄国 18 世纪农奴制社会的缩影和写照。

 贪婪是普罗斯塔科娃性格的另一重要侧面。她"把农民的东西一古脑儿弄过来"后还不满足,又趁火打劫——丈夫的侄女父母双亡,她立即将其田庄据为己有,而且还要逼迫侄女嫁给她那个只喜欢猪的蠢弟弟。当得知侄女可继承她舅舅的大笔财富后,又毫不犹豫地改变主意,要侄女做自己的儿媳妇,甚至为此对她的弟弟大打出手。对"款爷"斯塔罗杜姆则极尽阿谀逢迎之能事,说他是"恩人""唯一的亲人,好比眼珠子一般",甚至叫他"再生父亲",简直是无耻之极。

 米特罗凡是一个纨绔子弟的典型形象,懒惰和愚蠢是其性格的主要特征。米特罗凡快 16 岁了,但仍然过着饭来张口、衣来伸手的寄生虫似的生活。他饭量大得惊人,早餐一连吃了五个面包,还没够;晚上幸亏是不大舒服,"差不多根本没有动过晚饭",但也吃了"三四块咸肉,馅儿饼

记不得吃了五个还是六个"。他的名言是:"我不想学习,我想娶媳妇。"因此,他的脑袋就像木头疙瘩,什么都灌不进去,数学老师教了他两年多,他连数到三还不会。学了语法,连"门"是名词还是形容词都搞不清楚。实在是蠢得像猪。可是和他母亲一样,他自私、冷酷,就连对溺爱他的母亲也毫无感情。剧作的深刻之处在于,不止是生动形象地刻画了米特罗凡的个性特征,而且揭示了这一个性特征形成的原因——母亲的熏染和溺爱。这里仅举一例:米特罗凡不肯学习,上课时只让老师出以前学过的题,家庭教师说:"少爷,全都是学过的。不过老做学过的,一辈子都上进不了。"普罗斯塔科娃立即接腔:

> 你甭管,帕夫努季奇。米特罗凡不爱上进,我可喜欢啦。他那样的脑子,有出息着呢,可不得了哪!

可想而知,这样的家庭教育,能培养出什么样的人来!剧作还力图揭示普罗斯塔科娃以及她的弟弟斯科季宁精神堕落的原因——"这里有个相像的问题"——代代相传。米特罗凡很像他的舅舅和妈妈,而普罗斯塔科娃和斯科季宁则很像他们死去的爹。剧作家的本意不是宣扬血统论,而是想说明,是农奴制社会和贵族家庭造就了他们这一堆蠢货。

《纨绔少年》还塑造了普拉夫金和斯塔罗杜姆两个正面贵族人物形象,前者是皇权的代表,后者则是"德行"的化身。他们都对普罗斯塔科娃的所作所为非常反感,而且分别从不同角度对她进行了遏制或惩处。这两个人物的塑造说明,冯维辛把改良社会的希望寄托在贵族自身道德修养的提高和开明君主的明察秋毫上。

《纨绔少年》的表现手法显然受到了法国古典主义戏剧的影响,事件、地点和剧情的时间跨度都具有"整一性",剧作运用了讽刺、夸张、反转等多种手法来造笑,其中,反转手法的运用特别成功。例如,前文论及的米特罗凡告诉父母他晚上做噩梦的那段台词,颇像一小段相声,令人捧腹。

《纨绔少年》取材于18世纪俄罗斯的现实生活,把讽刺的矛头对准精神堕落的贵族,揭露黑暗,向往光明,奠定了俄罗斯民族戏剧优良的民主传统,开启了现实主义的文风,对后世的俄罗斯戏剧发生了深远影响。

《纨绔少年》在艺术上也存在一些不足,例如,斯塔罗杜姆和普拉夫金这两个正面人物刻画得并不怎么成功,斯塔罗杜姆的主要任务似乎就是说教;剧名为《纨绔少年》,但普罗斯塔科娃的形象远比纨绔少年米特罗凡的

形象鲜明突出;米隆与索菲娅相恋,而斯塔罗杜姆为索菲娅物色的丈夫刚好又是米隆,米隆又是普拉夫金的朋友,这几个人竟然都在普罗斯塔科夫的庄园里"不期而遇",这里的多重"巧合"有明显的斧凿之痕。

第七章 19 世纪上中叶的戏剧

19 世纪是浪漫主义和现实主义并盛的时代,法国和俄罗斯的戏剧成就最为突出。雨果代表了积极浪漫主义戏剧的最高水平;果戈理、奥斯特洛夫斯基则代表了批判现实主义戏剧的最高水平。这一时期,东欧诸国也开始创立各自的民族戏剧,其中波兰浪漫主义诗人密茨凯维奇的诗剧《先人祭》已跨入同期世界一流作品之列。

第一节 概 述

一 历史文化背景

18 世纪末到 19 世纪中叶是欧洲的大动荡时期。1789 年法国资产阶级大革命的爆发是这一时期影响最为深远的历史事件,欧洲整个 19 世纪"都是在法国革命的标志下度过的"[①]。法国大革命推翻了法国的封建专制制度,为资本主义的发展开辟了道路,同时引发了欧洲各国反对封建专制、争取民族自由的运动高潮。资本主义经济的发展进一步改变了欧洲的阶级力量对比,各国社会与政治矛盾随之复杂化和尖锐化。19 世纪上中叶不仅仍然存在新兴的资产阶级与封建贵族的殊死搏斗,复辟和反复辟的斗争异常残酷,还有资产阶级内部不同阶层的剧烈冲突,同时还出现了资产阶级与工人、农民、市民阶级或阶层的矛盾,学生运动和工人运动来势迅猛。随着资产阶级对外掠夺范围的扩大,民族矛盾也空前激烈,民族解放运动风起云

① 〔俄〕列宁著:《全俄社会教育第一次代表大会》,见《列宁全集》第 29 卷,人民出版社 1956 年版,第 334 页。

涌。法、英、意、西、德(普)、俄以及东欧诸国都不断出现重大的历史事件,欧洲许多国家面临内忧外患。

思想文化领域也呈现出相当复杂的局面。新兴的资产阶级思想和旧有的封建保守势力反复较量,启蒙思想的传播使自由、民主、平等、博爱的口号深入人心,自由主义思潮兴起,个性解放成为时代潮流。这一时期,多种互相攻伐的思想、学说彼此争胜并迅速交替,关注社会政治制度的变革成为这一时期思想文化领域的主潮。在复杂的时代环境和激烈的思想碰撞中,浪漫主义思潮应运而生。

1789年大革命在法国建立了资产阶级政权,启蒙主义者呼唤的理性王国变成了现实,但这个"理性王国"所展现的却是一幅令人失望的图景:

> 这个理性的王国不过是资产阶级的理想化的王国……当法国革命把这个理性的社会和这个理性的国家实现了的时候,新制度就表明,不论它较之旧制度如何合理,却决不是绝对合乎理性的。理性的国家完全破产了……富有和贫穷的对立并没有在普遍的幸福中得到解决,反而……更加尖锐化了;工业在资本主义基础上的迅速发展,使劳动群众的贫穷和困苦成了社会的生存条件。犯罪的次数一年比一年增加……商业日益变成欺诈。革命的箴言"博爱"在竞争的诡计和嫉妒中获得了实现。贿赂代替了暴力压迫,金钱代替了刀剑,成为社会权力的第一杠杆。初夜权从封建领主手中转到了资产阶级工厂主的手中……总之,和启蒙学者的华美约言比起来,由"理性的胜利"建立起来的社会制度和政治制度竟是一幅令人极度失望的讽刺画。①

资产阶级上台后雅各宾党人的恐怖专政,政权的频繁更替和国家局势的动荡不安,1793—1815年反法同盟先后7次对法国的疯狂反扑,拿破仑无休止的征战,国内急剧攀高的失业率,资本家更加疯狂的压榨……都使人们感到所谓"理性王国"美梦的破灭。

在英国,除了来自法国的影响,18世纪60年代开始的工业革命也给社会带来巨大变革。工业革命一方面完成了工场手工业向机器大工业的过渡,机器的发明和应用提高了生产力,大大增强了英国的国力;另一方面,也

① 〔德〕恩格斯著:《反杜林论》,见《马克思恩格斯全集》第20卷,人民出版社1971年版,第20、281—282页。

引起社会结构的改变和阶级的分化,造就了工业资产阶级和工业无产阶级这两个对立的阵营;资本家赚取大量利润的另一面则是工人的极度贫困化,贫富悬殊日益扩大,社会矛盾异常尖锐,常常爆发资本家与工人之间的激烈冲突,19世纪初蔓延英国各地的"路德运动"即是这种冲突的集中反映。

启蒙理想的破灭,对社会现状的不满,使当时资产阶级中一些具有先进思想的知识分子陷入苦闷之中,他们幻想建立一种与资本主义相对立的社会制度。19世纪初,三大空想社会主义者——法国的圣西门、傅立叶和英国的欧文各自提出了并不成熟的制度设想,并试图通过小范围的实验将这种设想变成现实。空想社会主义同情被压迫的劳动者,批判资本主义制度,幻想消灭阶级对立和实现全人类的解放。他们的理想虽然无法实现,却给予当时正在萌动期的浪漫主义思潮以理论上的启迪。

18世纪末到19世纪初的德国仍然是政治分裂、经济落后的封建国家,封建割据严重阻碍了资本主义的发展,资产阶级的力量非常弱小。法国大革命"像霹雳一样击中了这个叫作德国的混乱世界"①,许多地方相继发生农民暴动、工人起义和学生运动。1814年拿破仑退位,路易十八王政复辟,国家又一次陷入黑暗的封建统治之中。然而18世纪70年代到19世纪30年代却是德国文化的全盛期,哲学界涌现出康德(1724—1804)、费希特(1762—1814)、谢林(1775—1854)、黑格尔(1770—1831)等唯心主义哲学大家,他们认为世界具有神秘性质,精神与自然在"绝对"中统一,强调自我、天才、灵感和人的主观能动性。德国古典哲学为浪漫主义思潮的主观性和非理性倾向提供了理论基础。

历史上启蒙运动、感伤文学、狂飙突进等"前浪漫主义"的经验积累,启蒙主义的精神革命,法国大革命后社会的震荡,"理性王国"梦想的破灭,思想领域各种学说浪潮的冲击与碰撞,使浪漫主义思潮终于酝酿成熟,它在德国、法国率先登上历史舞台。

19世纪三四十年代,现实主义作为文艺流派逐渐形成。1830年法国的"七月革命"和两年后英国的议会改革确立了资产阶级在欧洲主要国家的统治地位,但是,更多的社会弊端暴露出来,"凡是资产阶级已经取得统治的地方……人和人之间除了赤裸裸的利害关系即冷酷无情的'现金交易'

① 〔德〕恩格斯著:《德国状况》,见《马克思恩格斯全集》第2卷,人民出版社1957年版,第635页。

外,再也找不到任何别的联系了"①。道德沦丧、物欲横流,人与人之间温情脉脉的面纱被撕破,种种社会罪恶暴露无遗。残酷的社会现实促使人们从浪漫主义的澎湃激情和自我陶醉中冷静下来,用客观的眼光打量周围的世界,思考人与人之间的相互关系,考察和批判制度中的种种弊端和人性的缺失,这使"如实地表现自然"的现实主义继浪漫主义之后成为时代的最强音。

二 主要形态及蕴涵

这一时期古典主义戏剧仍有一定影响,但影响较大、成就也较高的流派是浪漫主义戏剧和现实主义戏剧。

19世纪初,情节剧在欧洲各国盛极一时。一般认为情节剧源于法国,是一种配有音乐、内容通俗的戏剧样式:

> 情节剧是一种散文戏剧形式,具有悲剧、喜剧、哑剧和布景华丽的特色,其对象是一般的观众,由于主要靠情境和情节取胜,因此它要大量利用哑剧动作,并或多或少得采用固定的定型人物,其中最重要的便是一个遭遇不幸的女(或男)主人公、一个对之加以迫害的坏蛋及一个慈善的喜剧性人物。在观点上,它具有传统的道德和劝善说教性,在气质上具有感伤性和乐观性,以圆满的传奇性结局结尾,其中美德经多次考验后终得善报而恶人则最终受惩罚。其特色是具有精美的布景和各色各样的笑料及自由地添加的音乐,使之起到衬托戏剧效果的作用。②

情节剧的剧情有一定套路,热衷于制造舞台效果,虽然也常进行"善恶有报"之类的道德说教,但这种戏剧的艺术性和思想性都不太强。

19世纪上中叶古典主义戏剧并没有完全消失,每个国家都有剧作家按照古典主义原则进行创作,甚至以反古典主义姿态出现的浪漫主义戏剧在创作实践中也往往无法完全摆脱古典主义的影响,浪漫主义旗手雨果即是一例。古典主义在某些国家一度重新流行,如在俄罗斯,亚历山大即位后由贵族支撑的"新古典主义"即是一股不小的力量,曾创作了一些借历史题材赞美沙皇政权的剧作,如奥泽罗夫的新古典主义政治悲剧《雅典的俄狄浦斯王》《德米特利·顿斯科依》等就属于这种类型。但总体来说,古典主义

① 〔德〕马克思、恩格斯著:《共产党宣言》,见《马克思恩格斯全集》第4卷,人民出版社1958年版,第468页。

② 〔英〕詹姆斯·L.史密斯著,武文译:《情节剧》,中国戏剧出版社1992年版,第7—8页。

戏剧很快就被浪漫主义和现实主义戏剧所替代,不复独占剧坛的辉煌。

受空想社会主义思想、民族解放运动和工人运动的影响,英、法、德(普)、俄等国家先后出现了浪漫主义戏剧。浪漫主义戏剧是战胜了古典主义戏剧才站稳脚跟的,但它很快又被现实主义戏剧所代替,有的剧作家的创作甚至是以浪漫主义始,而以现实主义终,可见其变化之速。浪漫主义戏剧之中又有积极浪漫主义和消极浪漫主义之别,其实这是两种性质完全不同的戏剧,前者反映的是资产阶级革命派和人民大众的思想感情,后者反映的则大体上是没落贵族阶级的思想感情。但这只是一个粗略的划分,即使是同一积极浪漫主义戏剧作家的不同剧作,其思想倾向和社会蕴涵往往也有不够统一的情况。

浪漫主义作为一种戏剧流派,强调的主要是艺术规范上对古典主义的突破。在思想蕴涵方面,积极浪漫主义自然地继承了启蒙主义的批判传统,其矛头直指现存制度和文化,尤其是尚未退出历史舞台的封建统治者和依然强大的宗法势力,其中英国拜伦、雪莱剧作的批判最为猛烈。浪漫主义运动后期,资产阶级已经在欧洲主要国家巩固了政权,但是其自身的弊端也日益暴露出来。浪漫主义戏剧中有不少剧作反映了这一时期资产阶级,特别是其"上流社会"的真实面貌,缪塞的喜剧即是其中的代表。

描写向度上,浪漫主义多选取历史事件或神话传说,因为这类题材与浪漫主义离奇、张扬、充分主观化的创作原则较为契合。浪漫主义戏剧中的主人公常为不平凡的历史人物或高大、有力的"泰坦式"①英雄,剧作家把自己对现实的不满和对社会的理想寄托在这些能力超凡的人物身上,因此浪漫主义戏剧中的主人公一般不像启蒙主义和现实主义戏剧那么平实自然,与现实生活中的人有一定的距离。雨果笔下的艾那尼、缪塞笔下的罗朗萨丘、拜伦笔下的该隐和曼弗雷德、雪莱笔下的普罗米修斯和贝特丽采都是这类形象。

浪漫主义戏剧是19世纪上中叶声势最大的戏剧流派,虽然仅仅经历了20年左右即告结束,但其影响不可估量——打破统治欧洲剧坛达两百年的古典主义的清规戒律,提出了完整的流派理论体系,为戏剧走向现代铺平了道路。

① 泰坦是希腊神话中曾统治世界的神族,包括12位泰坦巨人,一译"提坦"。"泰坦式"常用以形容具有原始生命力和强大破坏性的力量。

19世纪三四十年代在各国形成声势的现实主义浪潮不仅延续时间长,而且涌现的作家作品也比浪漫主义戏剧多得多,有的浪漫主义剧作家如雨果、普希金等人后期都转向了现实主义,有的浪漫主义作品中包含了很多现实主义因素,已很难分清到底属于哪一流派。这也说明,现实主义虽然是作为对浪漫主义的反动而出现的,但浪漫主义又是从古典通向现代必不可少的桥梁。

现实主义戏剧和浪漫主义戏剧一样反对古典主义已趋僵死的法则规范,亦同样强调人的真情实感,但它力图避免浪漫主义夸张过火、耽溺于个人情感的毛病,艺术风格冷静客观,贴近自然,讲求如实描绘真实的生活和历史,反映普通人——农民、城市贫民、知识分子等的精神面貌。

现实主义戏剧着眼于现实生活,大多具有较强的批判性。高尔基称其为批判现实主义。与18世纪的启蒙主义和19世纪上中叶的浪漫主义相比,现实主义戏剧批判锋芒更为锐利,其对象多为不合理的现实社会。由于欧洲各国发展的不平衡,这个现实社会既包括势力犹在的封建专制社会也包括新兴的资本主义社会。英、法等国资产阶级上流社会的虚伪冷酷,德国普鲁士官场和军队的黑暗腐败,俄国封建农奴制和宗法势力的专横残暴,都是现实主义批判的对象。其中,尤以宣扬资产阶级人道主义,呼唤人的尊严,揭露和批判资产阶级对人性扭曲的剧作居多。在这类作品中,反面人物、"小人物"和"多余的人"成为塑造得最为成功的形象。小仲马的《茶花女》、格里鲍耶陀夫的《聪明误》、果戈理的《钦差大臣》、屠格涅夫的《食客》、奥斯特洛夫斯基的《大雷雨》都是真实反映现实社会、具有批判力量的杰作。

三　艺术特色

19世纪戏剧舞台上占主导地位的是浪漫主义和现实主义戏剧,两者的艺术特色各有不同。

浪漫主义戏剧主张打破一切陈套规范,高扬戏剧创作的个性,认为"什么规则、什么典范,都是不存在的"。他们高张反对古典主义的大旗,矛头直指严谨、整饬、强调规范并已趋僵化的"伪古典主义"。浪漫主义戏剧反对古典主义所持"三一律"中时间和地点的一致,而认为"情节的一致是必需的"。因此雨果在《〈克伦威尔〉序》中将"三一律"改称为"二一律",认为时间、地点一致的创作规则违反情理,流于教条,只不过是作茧自缚的"鸟

笼的方格","凡是历史上活生生的东西一到悲剧(指古典主义悲剧——引者注)中就都死了"。浪漫主义戏剧在时间和空间上的跨度往往很大,以人物的情感和行动为中心,不受任何旧有规范的约束。

浪漫主义戏剧主张集中、强烈地反映生活和塑造人物,其理论家认为"戏剧应该是一面集聚物象的镜子"①。因此,戏剧创作并不是对生活作简单的反映,而是经过提炼加工之后,对生活作艺术化的表现。在描写向度上,浪漫主义特别强调对人物内心世界的刻画,常使用大段的独白来展现复杂的心理过程。

浪漫主义戏剧仍有悲剧、喜剧之分,但打破了两者之间严格的界限,"喜剧在眼泪中发光,呜咽从笑声里产生"②,是"混杂在生活中的一切事物在舞台上的混杂"③。浪漫主义还进一步提出"美丑对照"原则,使"滑稽丑怪"和"崇高优美"互为映衬。浪漫主义认为美展现人类灵魂经过净化之后的真实状态,丑是人类兽性的反映,"丑就在美的旁边,畸形靠近着优美,丑怪藏在崇高的背后,美与恶并存,光明与黑暗相共"④。"美丑对照"凸显美的更美,丑的更丑,将两者和谐统一能更加真实地反映生活。另外,将悲与喜相混杂,美与丑相对照也有利于对观众审美心理进行调剂,因为人们的需要总是发生变化,单一的美或单一的丑令人感到乏味,应该"使观众每时每刻从严肃到发笑、从滑稽的冲动到痛苦的激情,从庄重到温柔、从嬉笑到严肃"。雨果在《国王寻欢作乐》一剧中就是"取一个在形体上丑怪得最可厌、最可怕、最彻底的人物,把他安置在最突出的地位上,在社会组织的最低下最底层最被人轻蔑的一级上,用阴森的对照的光线从各方面照射这个可怜的东西;然后,给他一颗灵魂,并且在这灵魂中赋予男人所具有的最纯净的一种感情,即父性的感情。结果怎样?……渺小变成了伟大,畸形变成了美好"⑤。缪塞的浪漫主义悲剧《罗朗萨丘》中所塑造的外表丑恶、灵魂高尚的悲剧英雄罗朗萨丘也是集滑稽丑怪与崇高优美于一身的艺术典型。

浪漫主义强调"热情"和"性灵",张扬自我,重视灵感,主张不拘格套,

① 以上引文见〔法〕雨果著,柳鸣九译:《〈克伦威尔〉序》,《雨果论文学》,第51—62页。
② 〔法〕雨果著,柳鸣九译:《莎士比亚论》,见《雨果论文学》,第152页。
③ 〔法〕雨果著,柳鸣九译:《〈玛丽·都铎〉序》,见《雨果论文学》,第111页。
④ 〔法〕雨果著,柳鸣九译:《〈克伦威尔〉序》,见《雨果论文学》,第30页。
⑤ 〔法〕雨果著,柳鸣九译:《〈留克莱斯·波日雅〉序》,见《雨果论文学》,第104—105页。

不落窠臼,用飞腾的想象、闪光的灵感、瑰奇的语言、迷离的梦境,带着饱满的热情和崇高的理想进行创作,用作家的热情来激发观众的热情。卢梭曾将浪漫主义定义为"回归自然",浪漫主义戏剧家崇尚大自然,常常在剧作中描写雄伟壮阔的山脉、峡谷、河流、森林等自然风光,并将个人的情感倾注于其中,借此抒发对自由的向往、对力与美的歌赞,传达个性才华受到压抑的苦闷及对社会、政治所抱的理想。拜伦、雪莱、密茨凯维奇等人的诗剧便是佳例。

浪漫主义戏剧艺术上的弊端也是很明显的,即易流于外在形式上的离奇求怪,为张扬个性、独抒性灵而忽视事件内在的合理性,使剧情显得自由恣肆但缺乏逻辑性,有时为了宣扬某种观念而强扭人物性格的发展走向,不顾角色身份插入作者的主观议论或说教。在表演上,虽打破了古典主义冷静、理智和程式化严重的陈套,但也常常走向缺乏稳定性、充满随意性、夸张过火的另一极端:

> 浪漫派戏剧奉为准则的却是动作、过火的动作,两脚在舞台的四面八方乱蹦乱跳,两手左右挥舞,不再推理,不再进行分析,一幕一幕血腥残酷的恐怖结局展现在观众眼前⋯⋯浪漫派戏剧进行战斗,特别是为了要把欢乐与眼泪交织在同一个剧本里,他们所凭借的论据是:欢乐与痛苦是并肩在世界上前进的。然而归根到底,真实、现实对他们并不很重要,甚至于使这些革新者厌恶。他们只热衷于一件事,就是把阻碍他们的悲剧(指古典主义悲剧——引者注)形式打破,在肆无忌惮的纷杂混乱中,以雷霆万钧之势把悲剧压倒。①

因此浪漫主义没有能够像古典主义那样持久,很快就被现实主义所代替。

三四十年代之后现实主义戏剧在欧洲声势日隆,它遵循事物发展的自然规律,"完全真实地再现过去的时代"②。现实主义戏剧不像浪漫主义那样强调"自我"和个人的情感,而把真实具体地描绘生活和历史作为第一要务,按照生活"本来的样子"去反映生活。现实主义戏剧以刻画特定环境中的典型人物和性格作为重要任务,抛弃了古典主义和浪漫主义所喜欢选用

① 〔法〕左拉著,郭麟阁、端济译:《自然主义的戏剧》,古典文艺理论译丛编辑委员会编《古典文艺理论译丛》7,人民文学出版社1964年版,第170页。

② 〔俄〕普希金著,李邦媛译:《论民众戏剧和戏剧〈玛尔法女市政长官〉》,古典文艺理论译丛编辑委员会编《古典文艺理论译丛》2,人民文学出版社1961年版,第151页。

的主人公——伟大人物或孤独的"泰坦式"英雄,而致力于塑造现实生活中普通人的形象,它注重内心的描摹、细节的描写和环境的烘托,且往往具有强烈的批判色彩,对社会生活中种种丑恶现象和败德恶行进行辛辣的讽刺。现实主义戏剧在创作规范上也主张打破古典主义"三一律"中关于时间和地点一致的框范,剧情时空转换频繁,不受约束,以期更为贴近生活的真实形态。

第二节 法国戏剧

18世纪末到19世纪中叶,法国社会经历了长久的大动荡。1789年爆发的资产阶级大革命震撼整个欧洲,革命推翻了封建专制制度,建立了资产阶级政权,但封建贵族与资产阶级之间、资产阶级内部各派之间的斗争此起彼伏。欧洲各国组织"反法同盟"向立足未稳的资产阶级新政权疯狂反扑,企图恢复封建统治;国内政局更是瞬息万变:吉伦特派掌权、雅各宾派专政、热月政变、拿破仑雾月政变、1815年波旁王朝复辟及至1830年七月革命。大革命后极为动荡不安的社会局面是浪漫主义戏剧产生的社会土壤。

一 发展轨迹

18世纪末,情节剧在法国风行一时,"这种娱乐靠的是庸俗华丽的布景、不可信的动机、虚夸的耸人听闻和虚假的悲怆来取悦观众"[1],不太注重人物性格的刻画。情节剧最著名的剧作家是德国的考茨贝(1761—1819)和法国的皮克塞雷克尔(1773—1844)。考茨贝创作了二百多部情节剧,在整个欧洲享有声誉,他最有名的作品《厌世与忏悔》讲述一名误入歧途的妇女得到丈夫谅解的故事,宣扬基督教忏悔精神。1798年的《陌生人》一剧由英国著名演员萨拉·西顿斯·肯布尔和约翰·菲利普·肯布尔姐弟演出获得成功。皮克塞雷克尔被誉为"大道的高乃依"[2],曾创作了120部剧作,其中59部为情节剧。1798年推出《维克多,或森林的婴儿》,皮克塞雷克尔将

[1] 〔英〕詹姆斯·L.史密斯著,武文译:《情节剧》,中国戏剧出版社1992年版,第9页。
[2] "大道"(bloulevard)指座落在泰姆普大道的民间剧院,当时不受拿破仑重视,后来泛指巴黎的商业戏剧舞台,主要演出喜剧、闹剧、哑剧、情节剧、传奇剧等通俗戏剧。

此剧命名为"情节剧"①。1800年《赛琳娜,或神秘的婴儿》问世,两年后被改编成英国舞台上的第一出情节剧。皮克塞雷克尔的情节剧形式新颖,情节跌宕,注重道德教化,极受民众欢迎,但文学性不强,作家自己也承认是"为那些不识字的观众写作"。

情节剧的历史作用有二:一是拿破仑当政后只注重几家主要剧团,限制其他剧团的发展,在戏剧受到严格管制的情况下,情节剧演出繁荣了法国的戏剧舞台,延续了戏剧传统,培养了大批观众;二是情节剧突破了古典主义的"三一律",悲剧与喜剧因素相混杂,其中激烈的情绪、集中的冲突、紧张的节奏、意外的突转等手法也为浪漫主义所袭用,情节剧为浪漫主义在形式上提供了摹本。情节剧虽然获得了巨大成功,但在艺术上比较粗糙,因此始终不为正统文坛所接受——"它还是永远不能得到高贵的证书,只得满足于列入低级的文学类别"②。

19世纪上半叶法国的文学艺术领域内,传统的、占有绝对统治地位的创作理念被一种反对权威、不拘传统的革新思潮所冲击,这就是19世纪的浪漫主义文艺思潮。古典主义在法国具有悠久的历史,尽管发展至19世纪已逐渐成为形式僵化、充满清规戒律的伪古典主义,但浪漫主义与之争夺文学艺术舞台的斗争仍然是艰难的。

19世纪初,斯塔尔夫人(1766—1817)的《论文学》《论德国》等著作向法国人介绍了德国启蒙主义和狂飙突进运动的情况,并认为戏剧创作应有所创新,诸如使用散文体写作悲剧,尽量贴近生活的真实,表达比"理性"更为强烈的情感等。斯塔尔夫人的理论对19世纪法国积极浪漫主义的兴起产生了影响。20年代司汤达(1783—1842)的《拉辛与莎士比亚》一书廓清了古典主义戏剧和浪漫主义戏剧的区别,第一次旗帜鲜明地反对"三一律"。司汤达认为虽然伏尔泰、拉辛、莫里哀等古典主义戏剧家均取得了伟大成就,但并不符合时代的需要——"整一律对于产生深刻的情绪和真正的戏剧效果,是完全不必要的",如果今人仍按照这一套法则创作"将是令人

① 参见 Phyllis Hartnoll, Peter Found 编:《牛津戏剧词典》"Pixérécourt"词条,上海外语教育出版社2000年版,第383页。Melodrama(情节剧)原文指"乐剧",源于18世纪在德、法等国流行的将音乐与戏剧相混合的通俗戏剧样式,卢梭在1774年的《评格拉克先生的〈阿尔塞斯特〉》中将 melodrama 理解为一种"歌剧"体裁,但在后来的发展中音乐成分逐渐减少。

② 〔法〕皮埃尔·布吕奈尔等著,郑克鲁等译:《十九世纪法国文学史》,上海人民出版社1997年版,第29页。

讨厌的,因为这样的作品从一开始就必须预计符合1670年法国人的要求,而不是适应1824年法国人的精神需要和主要的激情"。他呼吁建立一种冲破清规戒律、远离矫揉造作的戏剧样式即浪漫主义戏剧——"它不做作、不矫饰、像在自然中那样"《拉辛与莎士比亚》。还首次为浪漫主义下了一个明确定义:"时间经过几个月、地点变更多次、用散文体写的悲剧。"①《拉辛与莎士比亚》的诞生为浪漫主义戏剧最终占领法国剧坛奠定了理论基石。

在斯塔尔夫人和司汤达等人的理论引导之下,浪漫主义戏剧在与古典主义的斗争中渐渐占据上风。1827年雨果的诗剧《克伦威尔》出版,剧作本身不适合上演,但雨果为剧本写的序言却成为浪漫主义的宣言书。"序言"明确系统地阐述了浪漫主义戏剧理论,提出了一系列具体的创作主张——诸如对现实生活予以提炼、加工,以期集中地艺术化地加以呈现,注重揭示人物的内在心理活动,肯定喜剧的价值,主张悲喜混杂、"美丑对照",反对古典主义时间和地点的整一律。1830年雨果的浪漫主义剧作《艾那尼》上演,剧场内外的伪古典主义与浪漫主义拥护者之间爆发了激战,是为著名的"艾那尼之战":

> 古典派不甘坐视这一班蛮人来侵占他们的大本营,收拾全院的垃圾和污秽,从屋顶上,向下面包围着戏院的人们兜头倒下来,巴尔扎克吃着一个白菜根……此后的斗争果然一步紧似一步。每晚的戏都变成一场震耳欲聋的喧哗。包厢里的人只管笑,正厅里的人只管啸。当时巴黎人有一句时髦话,是"上法兰西戏院去笑《爱尔那尼》"。②

"艾那尼之战"是欧洲戏剧史上的标志性事件,这场战斗以雨果的胜利告终,宣告了浪漫主义对统治欧洲戏剧舞台近两百年的古典主义的胜利。在此前后,雨果还创作了一些有影响的浪漫主义剧作,包括诗剧《玛丽蓉·黛罗美》《国王寻欢作乐》《吕伊·布拉斯》和用散文体写作的《吕克莱斯·波尔吉》《玛丽·都铎》等。雨果剧作刻意为实践其浪漫主义戏剧主张而作,因此在时间、地点转换上都很随意,但在剧分五幕、大段独白、强调"荣誉""理性"等方面仍留有古典主义的痕迹,这从一个侧面反映出古典主义力量的强大。

① 〔法〕司汤达著,王道乾译:《拉辛与莎士比亚》,上海译文出版社出版1979年版,第6—7页、第53—58页。
② 〔法〕阿黛尔·富歇著,鲍文蔚译:《雨果夫人回忆录》,上海译文出版社1985年版,第340、352页。

在雨果的《〈克伦威尔〉序》发表前后，法国出现了一批具有浪漫主义特征的剧作。1825年，司汤达的忘年之交、青年作家梅里美(1803—1870)托名出版了《克拉拉·加苏尔戏剧集》，其中收入8部短剧(再版后增至10部)，这些剧作脱离了古典主义法则，以短小的篇幅和轻快的笔调讲述了一系列神秘怪诞、具有异国情调的故事，其中有对侵略者和殖民者的揭露，对虚伪神职人员的讽刺，对信义和爱情的歌赞，思想上具有鲜明的启蒙色彩，亦被目为"法国浪漫主义戏剧的先声"[1]。

"艾那尼之战"的前一年，大仲马(1802—1870)的《亨利三世及其宫廷》和维尼(1797—1863)的《威尼斯的摩尔人》首演，浪漫主义作为一种新的戏剧流派在法国剧坛初试啼声。大仲马一生共写有剧本一百多部，其中重要的有《安东尼》《克里斯蒂娜》《奈斯尔塔楼》等。《安东尼》描写穷诗人安东尼与贵妇阿黛尔的爱情悲剧，剧中安东尼为了保住情人的名节，在两人幽会被发现后刺死了阿黛尔，结尾处一句"她抗拒我，我杀死了她"在当时广为流传。此剧于1831年首演时的盛况不亚于《艾那尼》。大仲马在戏剧创作上的成就不如雨果，他深受情节剧的影响，剧作感情色彩强烈，情节曲折惊险，具有传奇性，但常失之于草率夸张，也不善于刻画人物性格，即使是历史剧也完全不顾历史的真实，因此一些研究者认为大仲马的戏剧在本质上与情节剧无异。维尼早期曾翻译和改编多部莎士比亚戏剧，写有《安克尔元帅夫人》《只受到一些惊吓》《夏特东》等剧作，作品在技巧和思想内涵方面都比较平庸。《夏特东》根据作者自己的小说《斯泰洛》中的部分内容改编，描写青年诗人夏特东因贫困被逼自杀的悲剧，是维尼最成功的剧作。

比雨果小8岁的缪塞(1810—1857)是法国最优秀的浪漫主义戏剧家之一，他从小接受古典主义的熏陶，但20岁时写作的诗歌明显具有浪漫主义色彩。在戏剧创作方面，缪塞擅长喜剧题材，并常选择爱情作为描写对象。缪塞最成功的剧作是悲剧《罗朗萨丘》，其中塑造了一个以个人力量反抗暴君的孤胆英雄罗朗萨丘的独特形象。

19世纪30年代是浪漫主义的极盛期，同时也出现了结构精巧的"佳构剧"，代表作家是斯克莱布(1791—1861)。佳构剧"要求有高度复杂的、造作的情节，逐渐形成的悬念，一切问题都得到解决的高潮场面，和一个大团

[1] 张秋红:《〈梅里美戏剧集〉编后记》，见〔法〕梅里美著，王振孙译:《梅里美戏剧集》，上海译文出版社1994年版，第315页。

圆的结局。传统的浪漫化冲突是这类剧本的主要题材(例如,一位漂亮的姑娘必须在一个富有但无节操的求婚者与一个贫穷但忠实的年轻人之间进行选择等诸如此类的问题)。由人物间的误会、弄错身份、秘密消息(贫穷的年轻人出身其实高贵!)、文件遗失或被盗以及诸如此类的设计来制造悬念。"[1]斯克莱布共写作了四百多部佳构剧,其中包括悲剧、喜剧、喜歌剧,最著名的是1849年与人合作的《阿特利叶娜·勒库弗勒》和1850年的《一杯水》。斯克莱布的作品针线细密,谋篇奇巧,技巧运用娴熟,他揣摩观众心理,投其所好,非常注重舞台效果,因此大受欢迎,盛行欧洲舞台十余年之久。但斯克莱布的剧作没有多少思想内涵,只追求外在形式,因此到19世纪末就成了自然主义者批判的目标。斯克莱布佳构剧在法国的继承者是萨尔杜(1831—1908),他的代表作有《一张信纸》《桑·内热夫人》《菲多拉》《托斯卡》等,后者被普契尼改编为歌剧。萨尔杜是戏剧技巧能手,但萧伯纳很不喜欢他浮华造作、空洞无物的风格,蔑称其为"萨尔杜式"。这一时期出现的另一著名作家是以喜剧见长的拉比什(1815—1888),他的创作始于30年代,共写有一百七十余部喜剧和闹剧,其作品继承了中世纪笑剧和莫里哀的传统,轻松愉悦,擅长通过误会、巧合、夸张等方法营造喜剧情境,代表作是《意大利草帽》《贝吕松先生的旅程》(与人合作)、《迷惑》《厌世者和奥弗涅人》等。

1843年雨果的剧作《卫戍官》上演遭到失败,此后雨果放弃了戏剧创作,浪漫主义戏剧也从短暂的辉煌走向衰落,现实主义戏剧起而代之成为时代主潮,代表作家是奥吉耶(1820—1889)和小仲马(1824—1895)。奥吉耶是法国最早反对浪漫主义戏剧的作家之一,他起初用韵文,后来改用散文写作反映时代和社会问题的民族戏剧。最著名的作品是《普阿里尔先生的女婿》和《奥林匹的婚姻》,后者描写妓女奥林匹嫁给贵族青年后的悲剧故事,与小仲马的《茶花女》一剧题材类似,但刻意保持了悲观态度,似乎是对《茶花女》的现实呼应。奥吉耶还写过政治喜剧和问题剧,剧作多宣扬资产阶级的伦理道德,具有现实主义特征。

这一时期法国最优秀的现实主义戏剧是小仲马的《茶花女》,这部剧作由小说改编,成功塑造了一位善良、纯洁、忠贞、富有自我牺牲精神的女性形象,同时批判了虚伪、堕落、道貌岸然的上流社会,作品人物性格鲜明,内涵

[1]《简明不列颠大百科全书》第4册,中国大百科全书出版社1985年版,第283页。

丰富，且具有较强的舞台性，1852年上演后获得很大成功。小仲马的剧作具有较浓厚的生活气息，描写细致，情感真实，富有现实感，内容上着重表现资产阶级"上流社会"的腐朽道德，刻画了一批性格独特的女性形象。

19世纪下半叶，现实主义戏剧已经完全占据了法国舞台，但法国现实主义戏剧的批判性不如俄罗斯等国，尤其是对资产阶级的揭露往往有所保留，并没有出现很优秀的批判现实主义作品，这和当时法国现实主义文学领域以小说为主有关。19世纪最后20年，法国现实主义发展为自然主义。1881年左拉写作了《戏剧中的自然主义》一文，以反对古典主义和浪漫主义为口号，提出舞台应当"精确地再现生活"，这为80年代安托万的"自由剧院"实践活动提供了理论基础，法国戏剧由此进入一个新的发展阶段。

二 舞台艺术

大革命之后的动荡时局中，法国仅有一些迎合下层民众口味的娱乐演出，18世纪末到19世纪初，舞台上流行情节离奇、场面宏大的情节剧，这种戏剧片面追求形式上的浮夸，除了制造出一些壮丽的场景，对舞台艺术没有实质性的推动。

1791年法兰西喜剧院分裂为两个剧团，其中倾向革命的"共和国剧院"由著名演员塔尔玛主持。拿破仑执政期间对戏剧采取有选择的保护措施，推崇古典主义戏剧，但由于戏剧自身的发展规律，古典主义风光不再，尽管还有些老派演员坚守古典主义的表演风格，但更多的演员兼演古典主义和浪漫主义戏剧，尝试在表演中融入现实因素，尽力使表演贴近自然，用真实的情感塑造人物。

马尔斯小姐（1779—1847）出身于演员家庭，她是家中的幼女，童年即登台，1795年首次在法兰西喜剧院演出即获得成功。马尔斯小姐拥有清秀的面容和甜美的嗓音，擅长刻画古典主义戏剧中善良纯情的女性形象，也能够扮演浪漫主义剧作家大仲马和雨果笔下的人物，60岁以后还在舞台上扮演莫里哀《伪君子》中年轻貌美的欧米尔。马尔斯小姐是古典主义表演方法坚定的维护者，在参与《艾那尼》排练期间，她曾就剧中台词"你是我豪放而壮伟的狮子"与作者雨果发生争执。马尔斯小姐认为根据古典主义的惯常作法，对剧中的正面角色应当称呼"君侯"或是"主人"，而不是粗俗的"狮子"，雨果则坚持认为应该遵照人物的身份和感情而不是"惯例"或"法则"

来写作戏剧①。从这一细小的事件中,我们可以看出当时古典主义与浪漫主义之间的斗争。

拉歇尔小姐(1820—1858)是名扬法国的古典主义悲剧女演员,她出身贫寒,身材矮小,但气度非凡,演技高超,台词功力极深,具有主宰舞台的强大魅力,在法兰西喜剧院的舞台上主演长达 17 年。拉歇尔早年主要演出高乃依、拉辛等人的古典主义名剧,后来也参与浪漫主义对古典主义舞台演出的改革,演出了雨果、大仲马、缪塞等人的剧作,在这些演出中,她注意运用丰富的表情、多变的嗓音和节奏来表达细腻的人物内心,同样获得成功。

塔尔玛(1763—1826)是 18 世纪末到 19 世纪初法国浪漫主义和现实主义表演流派的先驱。塔尔玛谙熟古典主义表演方法,被公认为 19 世纪高乃依的最佳诠释者。但他积极寻求对表演艺术的革新,力求避免朗诵式表演中不自然的成分,用热烈的情感和日常对话的节奏处理台词,赋予角色极大的感染力。塔尔玛积极改革舞台布景,尝试遵循现实主义原则设计历史服装。塔尔玛由于出色的表演功力而博得拿破仑的青睐,被称赞为"最高超的悲剧演员"。

18 世纪末至 19 世纪初,喜歌剧在法国得到发展,这种形式杂糅通俗音乐和歌舞杂耍等民间喜闻乐见的因素,完全不同于风格富丽、表演刻板的意大利传统歌剧,当时比较著名的喜歌剧作家有蒙西尼、格雷特里、梅于尔、布瓦埃迪厄等人。19 世纪的巴黎舞台还发展了一种有对白的"大歌剧",其舞台富丽堂皇,演出阵容庞大,气势恢宏,重视乐队的作用。

这一时期法国其他形式的剧场艺术也十分活跃,哑剧演员德布劳(1796—1846)因为创造了"皮埃罗"这个类型化的感人形象而蜚声剧坛,其影响一直持续到 20 世纪。

三 主要作家作品

(一) 雨果的戏剧创作

1. 雨果(Hugo, Victor, 1802—1885)的生平和创作

维克多·雨果出生在位于巴黎附近的小镇贝桑松。父亲是拿破仑麾下的一名将军。雨果诞生于军旅途中,幼年起便随军辗转欧洲各地。雨果的

① 参见〔法〕阿黛尔·富歇著,鲍文蔚译:《雨果夫人回忆录》,上海译文出版社 1985 年版,第 329—333 页。

母亲是坚定的波旁王朝拥护者,雨果深受其母熏陶,早年也持保皇立场。15岁时,雨果参加由法兰西学院发起的题为《各种生活环境中的读书乐》诗歌竞赛并获奖。17岁时,他与维尼创办了《文学保守者》周刊,站在伪古典主义一边。20岁出版第一本诗集《颂诗集》,由于其中反对革命、拥护波旁王朝的诗句而获得路易十八的年金赏赐。23岁时他被授予荣誉勋章并参加了查理第十的加冕典礼,但查理第十上台后所实施的反动政策使雨果的政治态度产生了变化。24岁那年他与维尼、缪塞、大仲马、诺迪埃重组浪漫派文学社,开始明确反对伪古典主义。1827年,著名的浪漫主义宣言《〈克伦威尔〉序》发表,标志着雨果真正成为浪漫派的领袖人物。1830年《艾那尼》的成功上演则成为浪漫主义对伪古典主义取得胜利的历史性事件。39岁时被选为法兰西学士院院士。1843年剧本《卫戍官》上演失败。1851年路易·波拿巴发动政变,雨果由于其共和立场被迫开始长达19年的国外流亡生活。1871年69岁高龄的雨果回到法国受到巴黎人民热烈欢迎。此后积极投身爱国主义的反战斗争,83岁逝世时法兰西举国致哀。

雨果是一位长寿而多产的小说家、诗人和剧作家。他的小说《死囚末日记》《巴黎圣母院》《悲惨世界》《笑面人》《九三年》,诗集《秋叶集》《黄昏之歌》《心声集》《光与影》《静观集》《惩罚集》《凶年集》都是著名的作品。

雨果在戏剧理论上最突出的贡献集中反映在《〈克伦威尔〉序》中。序言除了批判伪古典主义戏剧和它所遵奉的"三一律"等清规戒律外,更系统明确地提出了浪漫主义文学创作的原则。这篇序言立刻在评论界引起强烈反响,"引起了一个类似文艺复兴的运动"。雨果的主要剧作有《玛丽蓉·黛罗美》《艾那尼》《国王寻欢作乐》《吕克莱斯·波尔吉》《玛丽·都铎》《吕伊·布拉斯》等,其中影响最大的是《艾那尼》。雨果常常选择宫廷和爱情题材以表现社会风云和政治斗争之中人性的"崇高优美"与"滑稽丑怪",他将强盗(《艾那尼》)、妓女(《玛丽蓉·黛罗美》)、仆人(《吕伊·布拉斯》)作为剧中的正面人物加以赞美,而将国王(《国王寻欢作乐》《艾那尼》)、贵妇(《吕克莱斯·波尔吉》)、女王(《玛丽·都铎》)等塑造成普通人、弱者甚至荒淫无耻的恶棍或伤天害理的杀人犯。他以戏剧创作实践浪漫主义理论,笔下的人物往往具有强烈的情感和鲜明的个性;剧作情节离奇跌宕,具有意想不到的效果和惊人的冲击力;打破古典主义"三一律",时空自由,不受束缚。其剧作《吕伊·布拉斯》描写西班牙王后与仆人吕伊·布拉斯之间的爱情悲剧,对人物心理有细致入微的刻画,是除《艾那尼》外具有代表

性的浪漫主义剧作。

2.《艾那尼》解读

(1)剧情梗概

五幕诗体悲剧,一译《欧那尼》。国王堂·卡洛斯爱上了堂·吕伊·葛梅兹公爵的侄女兼未婚妻堂娜·莎尔。一天夜里趁公爵外出,国王乔装潜入莎尔卧室,得知莎尔正在等待心上人艾那尼,便藏进卧室壁橱内。艾那尼冒雨赴约,与莎尔互诉爱慕之情,两人约定次日深夜击掌为号,相偕出逃。壁橱里的国王突然走出,声称自己也爱上了莎尔,要求平分美人的爱情。艾那尼拔剑欲与之决斗,却不知对方正是自己所要寻找的杀父仇人。公爵回府,发现侄女房内竟有两个陌生的年轻男子,厉声斥责他们玷污了未婚妻的名声。国王亮出真实身份,并说艾那尼是自己的随从,公爵慌忙请罪。

国王偷听到艾那尼与莎尔的逃走计划,次日又一次潜入公爵家中,准备抢先一步骗走莎尔。莎尔发觉来者并非艾那尼,怒斥国王的"强盗"行径,并夺过匕首准备同归于尽。艾那尼及时赶到,他要求与国王决斗,国王不屑同他动手,艾那尼同意来日再了结恩怨。

艾那尼被王室通缉,不忍心让莎尔跟随自己过逃亡生活,忍痛与心上人吻别。到了莎尔与公爵的婚期,公爵府得到消息,强盗头子艾那尼已丧命,莎尔悲痛欲绝,暗自决心在成婚时自尽。

艾那尼化装成香客到公爵府借宿,身穿新娘礼服的莎尔出现了,艾那尼以为她已变心,深受刺激,高声宣布自己正是被通缉的逃犯艾那尼,叫人们把他送给国王请赏。公爵出于贵族的"尊严"和"荣誉",亲自关闭城堡大门保护艾那尼。艾那尼痛斥莎尔的"负心",莎尔出示藏在珠宝盒底层的匕首,艾那尼方知冤枉了莎尔,跪在她脚下痛悔,二人深情拥抱。公爵见状目瞪口呆,大骂艾那尼丧尽天良,艾那尼表示甘愿受罚,莎尔挺身承认爱的是艾那尼。

国王前来捉拿艾那尼,公爵又出于贵族的"荣誉"将艾那尼藏进密室,他慷慨激昂地讲述家族的光荣历史,表示宁可让莎尔做人质也不交出艾那尼。国王劫持莎尔而去,公爵要求光明正大地与艾那尼决斗。艾那尼指出国王才是他们共同的情敌,他把贴身的号角交给公爵,发誓只要公爵认为他"离开人世的时辰到了",他一定从容赴死。

反王党在查理曼大帝的陵墓里召集秘密会议选派行刺国王的刺客,艾

那尼中签,老公爵不惜让出莎尔和归还号角与他争夺这个行刺的机会,艾那尼却表示定要亲自为父报仇。不料国王与伏兵突然出现,将众人一网打尽。此时传来卡洛斯成为新任日耳曼帝国皇帝的消息,卡洛斯为显示其"仁慈宽厚",不但赦免反王党人,还封艾那尼为公爵,将莎尔许他为妻。艾那尼与国王的世仇烟消云散,老公爵却嫉妒得发狂。

萨拉戈萨全城都沉浸在艾那尼与莎尔婚礼的喜悦中,黑衣假面人的出现却带来不祥的预感。远处传来号角声,原来假面人正是前来索命的吕伊·葛梅兹公爵!艾那尼坚持遵守诺言,莎尔苦苦哀求不能奏效,绝望中将公爵递来的毒药喝下半瓶,艾那尼将剩下的半瓶一饮而尽,一对新人相拥而死。公爵见此情景亦自杀身亡。

(2)解析

《艾那尼》通过绿林强盗艾那尼的传奇经历,揭露了封建统治阶级对自由和爱情的戕害,剧中的国王和公爵都是封建贵族的代表,自私、卑劣、冷酷是他们的主要性格特征。而身为强盗、土匪的复仇者艾那尼则被塑造成高贵、勇武、忠诚、知恩图报的正面人物形象,他与莎尔的爱情是纯洁美好的,他们临死前所表达的对光明和理想的憧憬,对现实黑暗社会的憎恨令人动容。

《艾那尼》具有鲜明的浪漫主义色彩,高潮迭起,扣人心弦——"有三个情郎,一个是断头台上挂了号的强盗,一个是公爵,还有一个是国王,三个人同时围攻一个女人的心。围攻之后,哪一个取得了胜利呢?居然是那个强盗。"①剧中有许多曲折离奇、惊险突兀的地方:堂堂一国之君深夜藏进了贵族小姐闺房的壁橱,与国王有着杀父之仇的强盗则在房内与小姐私会,公爵突然回府将二人逮个正着,而这两个"歹徒"却又在瞬间变成了至高无上的国王及其扈从!为了赢得美人芳心,国王不惜使出小人伎俩,而国王的追求竟然没有打动热爱着强盗的贵族女子。老公爵为"荣誉"而掩护情敌,艾那尼参与密谋叛乱被擒,国王却突然良心发现,不但给仇人加官进爵,并且将垂涎已久的美人拱手相让。新婚之夜,"慈悲"的公爵如幽灵般前来索命,台上尸体横陈,美梦皆成泡影。剧中这些惊心动魄的场景无疑符合作者提出的强烈、刺激、主观化的艺术主张,与古典主义所提倡的严谨、理性、克制

① 〔法〕雨果著,许渊冲译:《艾那尼》,见《雨果戏剧选》,人民文学出版社1986年版,第236页。下引此剧台词均据此版本。

的审美取向则颇不相合。而将一个江湖大盗作为英雄人物加以称颂,将高贵的国王刻画成潜入闺房、强抢民女的鼠盗狗窃之辈,甚至假女主人公之口斥责说:"国王呵,如果按照一个人的灵魂美丑来定地位的尊卑,如果上帝根据心灵是否高尚来划分人的等级,我敢说我的强盗配当国王,而你只配做个小偷!"这也是古典主义戏剧所不能容忍的。

《艾那尼》的缺陷很明显。作者为了追求"激变""突转"和惊险离奇的效果,常常不惜牺牲剧情结构和人物性格发展的逻辑性与合理性,虽然可以取得热烈的剧场效果,却经不起推敲。全剧的四个主要人物,除莎尔的性格和行动比较一致、符合情理之外,其他三人都不同程度存在性格和行为的前后矛盾之处,显示出创作的主观随意性。以艾那尼为例,这个本应承袭贵族爵位的青年,父亲为老国王所杀以致他无家可归,落草为寇,艾那尼与国王卡洛斯之间的仇恨本不共戴天:"国王呵,我是你的随从。的确,日日夜夜,我要寸步不离地追随你!手里拿着匕首,眼睛盯着你的踪迹,我要追到天涯海角!我们两家世世代代的冤仇一定要清算!你还是我的情敌呢!"可是剧情发展到第二幕,艾那尼却因为国王不愿决斗而放弃复仇:"我们后会有期。走你的吧……我改变了报仇的念头,除了我以外,谁也不会动你头上一根毫毛。"到第四幕,艾那尼竟完全变成了忏悔者:"卡洛斯宽恕了我们。我也不再恨他了。是谁这样改造了我们大家的?"他在第一幕里鄙弃名利,说那"只不过是些空虚的头衔,华而不实的玩意,挂在颈下的金羊毛勋章;而我呢,我才不像他们那样爱名利哩!"结尾时却跪地接受金羊毛骑士勋章,对国王赏赐头衔感激涕零。他深爱莎尔,痛恨葛梅兹公爵,骂他是"不自量力的老混蛋",但当面又称他为"老爷"。他迫于国王的追捕,劝莎尔"还是和别人另结良缘吧",可转眼又称她为"外表纯洁,内心卑鄙的女人",最后二人又重归于好,忘形拥抱。公爵和国王的举动也同样古怪,存在缺乏逻辑性的问题,因此巴尔扎克曾指责《艾那尼》一剧"性格虚假,人物的行为违反常识"[①]。现实主义的艺术特点之一是强调细节的真实性和性格发展的逻辑性,而浪漫主义却常常为了追求离奇激烈而对此有意忽略,这是浪漫主义戏剧的根本缺陷之一。

剧作彻底打破了古典主义所规定的关于"地点一律"和"时间一律"的

[①] 〔法〕巴尔扎克著,李健吾译:《〈欧那尼〉或者卡斯提的荣誉》,见文艺理论译丛编辑委员会编《文艺理论译丛》1957年第2期,第29页。

教条。全剧五幕,第一幕地点在西班牙阿拉贡首府萨拉戈萨堂娜·莎尔的卧室,第二幕在西尔瓦公爵府的一个内院,第三幕在阿拉贡山中的西尔瓦城堡,第四幕已经转移到了普鲁士的艾克斯拉查珀尔查理曼大帝陵墓,第五幕则又回到了萨拉戈萨艾那尼(阿拉贡公爵)府邸的平台。在时间上,已完全不受古典主义仅限于"一天之内"的限制。

《艾那尼》是以反对古典主义的姿态出现的,但剧中仍有些地方留有古典主义的痕迹。如葛梅兹公爵宁愿牺牲莎尔来拯救情敌艾那尼,都是出于贵族"崇高"的"尊严"和"荣誉",而冒冒失失、"只配做个小偷"的国王卡洛斯最后也变成了宽厚仁慈的"明君",结构上分为五幕,剧中有大量独白等,这使剧作呈现出一种形式刻意求变、内容新旧杂糅的整体面貌。

(二) 缪塞的戏剧创作

1. 缪塞(Musset, Alfred de, 1810—1857)的生平和创作

阿尔弗雷·德·缪塞出生在一个世袭贵族家庭,但是贵族阶级对缪塞的影响并不显著,他的家庭是一个典型的资产阶级文人世家,祖父和父亲都喜欢舞文弄墨,母亲则是拿破仑的狂热崇拜者。缪塞少时受过良好的教育,才华出众,9岁时就有诗歌获奖。中学毕业后开始从事医学和法学研究,并以年轻诗人的身份加入了雨果的"第二文社",20岁那年出版成名作诗集《西班牙与意大利的故事》,受到浪漫主义作家的好评,被称为浪漫派"顽皮的孩子"。缪塞情感细腻,性格疏放,由于对拿破仑的崇拜,对已逝英雄时代的追慕,以及个人才华不得施展的苦闷,他的作品常常充满怀疑、忧郁的19世纪法国资产阶级"世纪病"的色彩。23岁那年结识了比他年长6岁的浪漫主义小说家乔治·桑,两人经历了两年的爱情生活之后关系破裂。失恋的打击令诗人越发消沉,其诗歌和小说更加体现出资产阶级浪子式的忧郁情调。缪塞晚年没有写出重要的作品。

缪塞是法国浪漫主义运动杰出的诗人和剧作家,他多才多艺,既擅长精巧轻快的讽刺剧,也善于写浪漫主义的抒情诗。26岁时,他发表了唯一一部长篇也是自传体小说《一个世纪儿的忏悔》,反映了20年代法国知识青年的普遍心理。缪塞的诗歌作品有诗集《西班牙与意大利的故事》《坐着扶手椅观剧》,长诗《罗拉》《夜歌》等。尽管缪塞一直与浪漫主义联系在一起,但他对浪漫主义作家常犯的极端和过火的毛病并不满意,在自己的作品中多有讽刺。

缪塞的剧作常常选择琐碎的爱情事件作为描写对象,笔调轻松诙谐,语言充满智慧。与同时期浪漫主义运动主将雨果的戏剧相比,缪塞的喜剧内容局限于资产阶级上流社会的爱情纠葛,给人总体格局狭小、思想性薄弱的印象。他创作的不少风格类似莎士比亚的"谚语喜剧"和一些当时非常流行的独幕喜剧,如《任性的玛丽亚娜》《方达西奥》《慎勿轻誓》《当机立断》《逢场作戏》等就属于此类作品。

自从 1830 年第一部戏剧《威尼斯之夜》演出失败,缪塞就拒绝搬演自己的剧本。因此,缪塞的剧作大多数并不为舞台演出而作,不少剧本也并不注重人物行动,仅剩下大段对白,但充满智慧的语言、喜剧性格鲜明的人物、妙趣横生的戏剧情境却令缪塞的剧本非常适合阅读。缪塞深受莎士比亚和莫里哀的影响,他较好地融合了浪漫主义风格和古典主义传统,既注意了避免夸张过火、有失真实的毛病,也避免了类型化的刻板倾向。缪塞的剧作戏剧性较强,人物个性鲜明、真实可信,他通过塑造年轻的情人、年老嫉妒的丈夫、愚蠢贪婪的教士、聪明善良的弄臣等形象,体现出对卑贱的劳动者的赞美,对虚伪的宗教、法律的嘲讽,对权贵的蔑视,从这个角度来看,缪塞的戏剧作品并非没有积极的思想意义。

在缪塞的戏剧创作中,悲剧《罗朗萨丘》的风格与其他作品大相径庭,它具有厚重的历史感和深刻的社会政治内涵,为世界戏剧人物画廊增添了一个亦正亦邪的独特人物形象罗朗萨丘,被认为是 19 世纪法国最优秀的浪漫主义悲剧。《罗朗萨丘》的创作显示出缪塞驾驭多种戏剧题材的能力。

2.《罗朗萨丘》解读

(1) 剧情梗概

五幕悲剧。佛罗伦萨公爵亚历山大·德·梅迪西是个十足的暴君,他的堂弟罗朗索·德·梅迪西(罗朗萨丘是其蔑称)则是个无耻又懦弱的小人。罗朗萨丘陪公爵到市民马菲奥家中引诱其年仅 15 岁的妹妹。马菲奥坚决反抗,结果被放逐,其妹沦为公爵玩物。

贵族纳西府内举行奢侈的婚礼,可普通市民却穷得嫁不出女儿。婚礼的舞会之后,公爵的帮凶于连·沙维亚梯公然调戏共和派领袖菲力普·斯特罗兹的女儿路易丝,遭到路易丝的激烈反抗。

在西保侯爵府,侯爵与夫人惜别。侯爵走后,夫人收到公爵威逼其委身于他的"求爱信",而侯爵的兄长西保红衣主教也当面诲淫,逼迫弟妇就范。侯爵夫人成为公爵的情妇后努力劝说公爵在佛罗伦萨实行自由政体,结果

遭到遗弃。

　　罗马教廷专员瓦洛里红衣主教带来圣谕,要求亚历山大公爵加强对民众的镇压,并警告说罗朗萨丘是"异端",因为他年轻时曾将康士坦丁牌楼的雕像全部斩首,公爵却坚信罗朗萨丘是个十足的胆小鬼,决不至于令人害怕。果然,罗朗萨丘一见到剑就晕倒了。罗朗萨丘的母亲和姨母回忆起他少年时的好学上进和远大抱负,又想到他如今的无耻行径和恶名,感到分外悲伤。

　　沙维亚梯对路易丝出言不逊,路易丝的两个兄弟狂怒地向沙维亚梯寻仇,结果将对方刺成重伤,自己也被捕入狱,路易丝则被毒死。菲力普悲痛之余准备集结族人搭救他的孩子,正在此时,罗朗萨丘向他透露了自己的惊人计划:刺杀亚历山大公爵!原来罗朗萨丘长期以来的邪恶行径都是伪装,他表面装出懦弱猥琐的样子,实际上每夜在家中与剑客练习刺杀,并且喊声震天,令邻居习惯屋里的厮杀声,以便在行刺亚历山大时不被人怀疑。精心策划的大事将成,罗朗萨丘感到异常激动,但是当他登门通知共和派首领公爵即将被刺,希望他们赶紧起义时,却没有人相信他的话。

　　罗朗萨丘只好独自实施刺杀计划。他请人为公爵画像,诱使对方脱下贴身的锁子甲,然后将其骗入卧室杀死。行刺成功了,软弱的共和派却麻木不仁、毫无反应,贵族们推举了新的公爵并重金悬赏捉拿罗朗萨丘。罗朗萨丘的个人英雄行为丝毫没有改变佛罗伦萨的面貌,他对共和派感到失望。心灰意冷的罗朗萨丘不顾菲力普的劝阻走上街头,遭到民众追逐刺杀,被推入水中淹死。百姓高呼"梅迪西万岁",庆祝新公爵科姆加冕。

(2) 解析

　　《罗朗萨丘》是缪塞唯一一部表现重大社会历史题材的悲剧,因其庞大的篇幅构架、全景式的社会风貌、深刻的历史蕴涵、复杂的人物性格、娴熟的语言技巧而显得分外引人注目。剧作情节大体依据史实,只不过历史上的罗朗索在刺杀公爵后逃到了法国,直到 10 年后重返意大利时才被继任公爵科姆的刺客暗杀。

　　《罗朗萨丘》是一部莎士比亚式的悲剧,它最大的贡献是生动细腻地刻画了悲剧人物罗朗萨丘的独特形象。罗朗萨丘本来是一个有着远大抱负的热血青年,他才思敏捷,热爱真理,同情穷人,痛恨暴政,年轻时曾将康士坦丁牌楼的雕像全部斩首而引起罗马教廷的恐慌。就是这样一个英雄人物,在剧中出现时,却是一副可憎的面目:

> 这不过是个十足的促狭鬼！一个懦弱的男子、一个沉迷声色之人的影子！一个幻梦者，无论白天夜晚，走路从来不佩剑，怕被身旁的剑影吓着！再说，他是个哲人、一个舞笔弄墨的人、一个蹩脚的诗人，连一首律诗都吟不成！……他如同一条鳗鱼到处钻；他四处打探，得来的情况全部告诉我……你们看，他那个瘦小枯干的形骸，简直是纵情酒色的行尸走肉。你们看，他那色如死灰的眼睛，他那文弱病态的手，拿把扇子都勉强。看那张晦暗的脸，有时咧嘴笑笑，连放声大笑的气力都没有。①

甚至在深爱他的母亲眼里，他也已经不可救药：

> 他心灵的污秽犹如毒烟，渐渐升腾到面颊，他的容貌甚至都黯然失色了。在他那蜡黄的脸上，已经看不见使青春像鲜花一样怒放的笑容，只剩下一副既无耻讥诮，又鄙视一切的表情……那些人背井离乡，又是罗朗索一手造成的。那些可怜的市民，都曾信赖过他。所有那些被赶出家园，撇下妻子儿女的人，没有一个不是我的儿子出卖的。有他们署名的手书，我儿子全送给公爵看。他就是这样奴颜卑膝，不惜玷污他祖先的赫赫声誉。

然而在罗朗萨丘那丑恶的外表下，究竟掩藏着怎样的灵魂呢？莎士比亚笔下的"忧郁王子"哈姆莱特因为陷入对人性的思索、要为父亲的冤魂报仇而装疯卖傻；罗朗萨丘则怀着强烈的爱国热忱和远大的政治抱负，企图以个人之力扭转乾坤、拯救民众于水火，为此他长期伪装，以助纣为虐的方式得以潜伏在暴君身边。为了除掉暴君，唤醒共和派和民众的革命热情，恢复佛罗伦萨古老的共和传统，他不惜"被看成恶狗和毫无心肝的人"。罗朗萨丘的行为是需要莫大勇气和忍耐力的，长期陪伴自己所痛恨的暴君，干着自己所痛恨的勾当，因此遭到不明真相的人们的诅咒，连最亲爱的母亲也在绝望中死去。他所付出的人格代价无法弥补："太迟了，——我已经习惯于我的职业。起初，邪恶是我的外衣，现在已经粘在我的皮肤上。我是个货真价实的淫荡之徒。"尽管罗朗萨丘以古罗马反独裁统治的历史人物布鲁都斯自命，却无法做到像他那样"于疯癫之中保持理智"，长期的伪装已将毒液渗入体

① 〔法〕缪塞著，李玉民译：《罗朗萨丘》，见《缪塞戏剧选》，人民文学出版社1983年版，第104—105页。下引此剧台词均据此版本。

内,以至于"无法恢复本来的洁质,也洗不净我的双手,甚至用鲜血也洗不净"了。他苦心经营、蓄势待发,在这个漫长的过程中所犯下的罪行实际上也是无法救赎的。然而,这一切加起来还比不上民众与共和派的麻木不仁所给他带来的痛苦。罗朗萨丘这样描述佛罗伦萨的民众:"极端凶恶的甚少,胆小鬼很多,冷眼旁观的大有人在。其中也有残忍的人。"至于共和派首领们呢?"他们耸耸肩膀,转身而去,接着用他们的晚餐,掷他们的骰子,找他们的女人。"无法唤起民众的革命热情,连自称革命的人也是这样一副嘴脸,"孤胆英雄"万念俱灰地走上街头,最终竟沦为贫穷百姓赚取赏钱的筹码。他所为之付出一切——青春、理想、人格、名誉——的人民,最终对他群起而攻之,将他乱刀刺杀,推入水中,使其死无葬身之地。

　　罗朗萨丘的悲剧显然蕴含着深刻丰富的社会历史内容:一个企图力挽狂澜的个人英雄主义者,即使能够刺杀某一个在位的暴君,但如果不能唤起民众支持,不能引导大多数觉醒的人民共同投入到反对专制统治的斗争中去,只寄望于个别人的单打独斗,寄望于软弱消极的贵族共和派,结局只能是失败。这也是造成罗朗萨丘悲剧的根本原因。

　　剧作还塑造了亚历山大公爵这个典型的暴君形象。从百姓口中我们得知,他"睡在我们姑娘的床上,喝我们窖里藏的酒,砸碎我们的玻璃,为此,我们还得付给他钱",他以残暴专制的手段镇压人民和共和党人:"我以巴古斯起誓,他们放到我手中的所谓权杖,一哩之外就让人感到是把斧头。"人民稍有反抗,就被处以流放。在他的高压统治之下,人民中酝酿着强烈的不满情绪,市民马菲奥和菲力普之子就代表着这股反抗的力量。缪塞通过他们表达了对暴政的痛恨和对共和的向往,也传达了剧作的主旨——推翻封建专制统治不能仅仅依靠个人的爱国之心和一两次的暗杀来实现,必须依靠人民的伟大觉醒和社会制度的重建。剧作中其他人物形象也都具有比较鲜明的个性特征,并且刻画得自然可信。

　　剧作真实反映了16世纪意大利社会各阶层的生活图景,从皇帝、红衣主教、共和派、贵妇、军官直到社会下层的商人、市民、画家、刺客,各色人等一一登场,通过他们之口直接展现了专制统治下阶级对立、民怨沸腾的社会现实,表现了作者炽热的政治激情和强烈的社会责任意识。《罗朗萨丘》把细致入微的内心描写、复杂多变的性格刻画和风云诡谲的重大历史事件援入笔端,增强了浪漫主义戏剧的厚重感,避免了夸饰过火的毛病,因此有人

称其"代表了浪漫主义戏剧艺术上的最高成就"①。

（三）小仲马的戏剧创作

1. 小仲马(Dumas, Alexandre, 1824—1895)的生平和创作

小仲马是大仲马与邻居女裁缝卡特琳娜·拉贝的私生子，将近7岁时，与一女演员又有了私生女的父亲才承认他，但小仲马的母亲一直没有得到大仲马的承认。9岁时被送进寄宿学校读书，17岁时，未能通过中学毕业会考的小仲马才得以和父亲住在一起。终日在众多情妇中周旋的父亲给了他深刻影响，18岁时小仲马有了第一个情妇——一位雕刻家的妻子，两年后又成了巴黎著名交际花玛丽·杜普莱西"最心爱的情人"，为此到处借债。这段为期不长的感情经历成为他创作小说《茶花女》的重要动因。22岁时，成为女演员阿奈伊丝·列埃凡的情人。次年，在马赛闻知玛丽死于巴黎的消息，写诗悼念。24岁时仅用一个月时间写出以交际花玛丽为原型的小说《茶花女》，获得广泛赞誉，受到鼓舞而埋头创作，先后推出十多部小说，但没有一部超过《茶花女》的影响。25岁时，将《茶花女》改编成戏剧，三年后才得以在巴黎通俗戏剧歌舞剧院上演，获得巨大成功。同年，爱上纳雷什金亲王的妻子纳捷达·克诺林，36岁时与之有私生女科莱特。1864年底，亲王去世，7个月后，40岁的小仲马与纳捷达正式结婚。43岁时获"荣誉勋位勋章"。50岁时被选为法兰西学士院院士。63岁时成为昂利埃特·雷尼埃的情人，她是一位画家的前妻，比小仲马小40岁。71岁时，妻子纳捷达去世，两个月后，小仲马娶昂利埃特为第二任妻子，5个月后，小仲马去世。

小仲马是法国19世纪著名的小说和戏剧作家，与乃父主要写作历史小说和历史剧不同，小仲马关注现实生活，特别是婚恋、家庭方面的生活，借此揭露病态的上流社会。父子二人不断追逐情人的放荡生活，自己是私生子而且自己也有私生子的复杂人生体验，在小仲马的戏剧作品中得到了较为充分的表现，他长于描写风月场上的妓女与市侩，对私生子的艰难与屈辱也有形象生动的描写。他的作品主要是都市问题剧和问题小说，故有人称之为法国问题剧的创始人。

小仲马在写小说的同时就开始了戏剧创作，24岁，也就是推出小说《茶花女》那年，他的剧作《阿拉塔》在他父亲创办的"历史剧院"上演，不过他的

① 《中国大百科全书·戏剧卷》，中国大百科全书出版社1989年版，第231页。

优秀剧作基本上是在1852年话剧《茶花女》获得成功之后的几年间完成的,中、晚年所推出的多部剧作,如49岁时上演的三幕剧《克洛德的妻子》,57岁时上演的三幕剧《巴格达王妃》等连连惨败。小仲马总共约有20部剧作,比较有名的是《茶花女》《半上流社会》《私生子》《一个荒唐的父亲》《奥勃莱夫人的见解》《金钱问题》等,《茶花女》是其代表作。①

2.《茶花女》解读

(1)剧情梗概

五幕悲剧。交际花玛格丽特年轻、漂亮,靠德·毛里阿克公爵供养,过着豪华、奢侈的生活。但"由于玛格丽特只给了他一半幸福",公爵把钱减去了一半,如今她已欠下大笔债款。男爵企图包养玛格丽特,但她并不领情。一天晚上玛格丽特约几位朋友到家里吃夜宵,经介绍认识了在座的青年阿芒,他是总税务司杜瓦勒先生的儿子,母亲已去世,家里还有一个妹妹。一年多以前,卧病数月的玛格丽特听说有个年轻人每天都来探听自己的病情,但却从未留下姓名,今天她终于见到了这个痴情而拘谨的青年。两年来,从没爱过任何人的阿芒一直默默地爱慕玛格丽特,有时整夜在她窗下徘徊,但就是缺少胆量到心上人家中向她表白。今天他终于可以向玛格丽特倾吐爱情了。一直被有钱人当做玩物的玛格丽特第一次感受到了爱情的幸福,把自己最喜爱的一枝茶花送给了阿芒。

玛格丽特想与阿芒一同到乡下去度过一个自由自在的夏天,她打算向伯爵筹钱租房子,又害怕阿芒知道自己的窘境,于是借故支走阿芒。不料阿芒在门口碰到应约前来的伯爵,他误认为玛格丽特对自己虚情假意,气愤之下写了一封信,说自己"不宜扮演一个可笑的角色",就要离开玛格丽特。然而,坠入情网的阿芒很快又回到玛格丽特身边,不久他们住进了巴黎近郊的乡村,享受着甜美、宁静的爱情生活。

公爵要求玛格丽特离开阿芒,遭到拒绝,断绝了对玛格丽特的经济供给,她只好暗中变卖首饰、衣物维持日常开支。阿芒从旁了解到这一情况,找托词回到巴黎,想把母亲留给自己的一笔财产悄悄转到玛格丽特名下。

玛格丽特正兴致勃勃地向几位朋友讲述她近来的幸福生活,从未谋面的杜瓦勒找上门来。他斥责玛格丽特是"危险的女人",声言儿子阿芒为了

① 据金铿然译《茶花女——小说 戏剧合集》所附《小仲马生平及创作年表》《译后记》撰写,作家出版社2001年版,第339—352页。下引《茶花女》台词亦据此版本。

她"受到连累而要毁了"。玛格丽特辩解道,我从没接受阿芒的任何东西,如果他真的要给,我也会拒绝。见杜瓦勒根本不信,玛格丽特只好拿出典当物品的单据。杜瓦勒道歉之后,仍要求玛格丽特离开阿芒,因为阿芒妹妹的未婚夫家中得知阿芒与玛格丽特的关系之后便要求退婚。玛格丽特答应离开一段时间,等阿芒的妹妹结婚之后,再回到阿芒身边。杜瓦勒却无情地宣布,你不要毁了我儿子的前途,必须永远离开他!

痛苦万分的玛格丽特违心地给阿芒写信,说自己已是别人的情妇,让阿芒忘记她,蒙在鼓里的阿芒遭受重创。月余之后,怒气未消的阿芒在一个朋友家中见到与男爵一同参加聚会的玛格丽特,他辱骂玛格丽特"是个冷酷而不忠的女人","本性难移","把爱情当做交易",并把大把钞票掷向她,玛格丽特当场晕倒。

玛格丽特卧床不起,杜瓦勒良心发现,写信把实情告诉远游的儿子。新年元旦阿芒终于赶回巴黎,玛格丽特激动异常,紧紧地依偎着心上人。阿芒请求她原谅他们父子二人,表示再也不离开她了。渴望爱情和幸福的玛格丽特握着阿芒的手离开了人间。

(2)解析

《茶花女》通过交际花玛格丽特和贵族青年阿芒凄美的爱情纠葛,对上流社会的腐朽、自私、冷酷、虚伪进行了揭露和控诉,对被侮辱、被损害者真诚、善良、纯洁、正直的品格和可贵的牺牲精神进行了热情的歌颂,对纯洁的爱情进行了赞美,具有积极的思想意义和比较丰富的社会生活蕴涵。

伯爵德·吉莱、男爵瓦维尔、亲王加古基、破了产的富人圣-高当等上流社会中的人们,每天过着骄奢淫逸、醉生梦死的生活,包养情妇、赌钱、喝酒、跳舞。追逐玛格丽特的德·吉莱伯爵以一万二还是一万五的年金包养小阿岱勒,阿岱勒新近又嫁给了名声不好、已经破产的加古基亲王;早有妻室、年老多病的圣-高当曾追逐过普吕丹丝,普吕丹丝现已人老珠黄,他又和银行家阿杰诺同时争当阿曼达的情人,一旦成为阿曼达"真正的情人",圣-高当又背着阿曼达追逐奥兰普,而奥兰普已有一个叫爱德蒙的情人,因此,圣-高当在众多情人面前除了一掷千金之外——他曾在奥兰普生日时赠送了一辆名牌轿车,有时还"得藏在衣柜里,在楼梯上徘徊,在大街上等候……"他也常常受到情人的欺骗:"我知道阿曼达和阿杰诺当初欺骗我,就像奥兰普和爱德蒙现在欺骗我一样。"正如玛格丽特所说:"我们周围的一切是堕落,是羞耻和谎言。"这些富翁和达官贵人追逐女人,却从来没有爱过她们,只是

把她们当玩物,玩物一旦不能满足他们的欲望,就会立即遭到抛弃。

然而,这样一个腐朽、肮脏的上流社会,对自己的"好声誉"却极为重视。当那些被玩弄的女子对他们的利益构成威胁,他们会毫不犹豫地逼迫她们做出牺牲。剧作通过阿芒的父亲杜瓦勒的所作所为,对上流社会的冷酷无情做了深刻的揭示和血泪控诉。

身为总税务司的杜瓦勒要求玛格丽特立刻离开阿芒——因为和玛格丽特的关系,不仅阿芒本人受到上流社会的蔑视,而且影响妹妹的婚姻:上流社会的未婚夫"也要求我的家庭成员都有好声誉。上流社会的要求是苛刻的,外省的上流社会尤其如此……他们只看到您的过去,他们无情地拒您于门外"。玛格丽特向杜瓦勒恳求:"难道您不知道,我既没有朋友,又没有亲属,又没有家庭吗?您不知道他为此而发过誓说,他要成为我的一切,而我已把我的生命完全寄托在他的身上了?还有,难道您不知道,我已得了一种不治之症,而没有多少年好活了?离开阿芒,那就等于马上要我的命。"冷酷无情的杜瓦勒却回答说:"不要说得那么严重……我知道,我要求您的是一种巨大的牺牲,可是命运注定您不能不为我这么做……您和他在一起,就是毁灭了我儿子的整个前途!"尽管玛格丽特的真诚、善良、悲惨处境令杜瓦勒流下眼泪,但他仍然坚持玛格丽特必须马上离开阿芒。百般无奈的玛格丽特只好含泪离开了她第一次也是最后一次真心爱慕的人,带着对这个肮脏、虚伪、冷酷社会的憎恨,永远离开了。剧作对被玩弄的女性充满理解和同情,对冷酷无情的上流社会作了一定程度的揭露和批判。正是由于这个原因,1850年巴黎通俗戏剧歌舞剧院准备上演《茶花女》时,内政部长福歇认为它"伤风败俗",下令禁演。

剧作在艺术上的突出成就是成功地塑造了被侮辱、被损害的少女玛格丽特的形象。

玛格丽特原来是个裁缝,后来沦为妓女,靠出卖色相过着豪华的寄生生活,但她内心一直渴望摆脱这个堕落的社会,离开巴黎,到乡下去过纯洁、宁静的生活。她年纪虽轻,对浮华、腐朽的上流社会却有着清醒而深刻的认识:"我们是他们发泄情欲最先想到的人,也是他们最不尊重的人。""只要一旦我们不能满足人们的欢乐和虚荣的欲望时,他们就会抛弃我们。"充满谎言和欺骗的环境令她窒息,正因如此,当从贫穷的阿芒那里获得真心的爱情时,她受到了极大的感动,把这份情意看得比生命还要宝贵,不惜为此献出自己的一切。她不但没有接受过阿芒的任何东西,而且为他变卖了首饰、

衣物,还打算变卖巴黎的房产。然而,善良的她又害怕自己的交际花身份给心爱的人带来不良影响和痛苦,数次劝说阿芒离开自己:"您将会受到可悲的牵连……您还太年轻,太容易动感情了,不适宜在我们这个圈子里生活;去爱另一个女人吧。""我们的关系最好不要向前发展了……您是个有才干的小伙子,您该从我这儿拿去好的东西,把坏的留下,此外就不要管了。"当阿芒坚持与她一起到乡下度夏,让她平生第一次品尝到了被人爱的幸福滋味,她是多么盼望能长久保持这份来之不易的幸福啊,然而她时刻担心的仍然是阿芒会因自己而受到损害:"如果我想要阿芒娶我,他昨天就会娶我,但我太爱他了,因而不能要求他做这样的牺牲!"于是当阿芒的父亲侮辱她,要求她为阿芒的妹妹和他整个家庭的声誉做出牺牲时,她的心尽管流血,却还是忍痛走开了。那些达官贵人在玛格丽特面前显得如此自私、冷酷和卑劣,社会是如此的不合理,这就较为充分地表现了玛格丽特善良、温柔、纯洁、正直的品性和高尚的牺牲精神,也体现了作者鲜明的倾向。

 当然,《茶花女》对上流社会的批判是有限度的,它主要着眼于道德风尚,且留有余地。德·毛里阿克公爵是善良、仁慈的,剧作家不光通过玛格丽特的侍女南妮称赞他,而且还让玛格丽特直接赞美他是"品质高尚"的人:"我有时梦想能遇见一个男人,品质高尚,对我没有什么利益要求,而愿做我印象中的情人,虽然我没有对任何人讲过。这样的人我在公爵身上找到过。"杜瓦勒不但被玛格丽特的善良、真诚和牺牲精神感动得落泪,而且最终良心发现,将真相告诉远游的儿子,让他回来和病入膏肓的玛格丽特"团圆",阿芒也要求玛格丽特原谅他的父亲。

 剧作富有强烈的现实感和浓郁的生活气息,结构精巧而真实自然,细节丰富而逼真,人物的对话简短,使用的是生活化的语言,能生动地展示人物的个性。玛格丽特与阿芒父子的对话最为精彩,有些段落催人泪下,具有很强的感染力。人物的语言富有强烈的动作性,适合舞台搬演。

 剧作的结尾是悲剧性的,但与典范性的悲剧相比,《茶花女》显然不够"典型",故多数版本只标示为"话剧"。

 《茶花女》自问世以来,引起众多艺术家的兴趣,他们的推崇、改编、搬演使之成为剧坛和影坛名作。1853年,意大利作曲家威尔第与意大利作家皮阿威合作,将《茶花女》改编成名为《拉特拉维阿塔》的歌剧,在威尼斯上演,次年获巨大成功,很快传播到世界各国,至今仍盛演不衰。20世纪以来,《茶花女》几次被改编成电影,著名影星嘉宝、罗勃·泰勒主演的电影

《茶花女》最为著名;著名影星费雯·丽在欧美巡回演出话剧《茶花女》,产生过很大影响。①《茶花女》也是较早被译介到中国的外国文学名著,1907年留日学生团体春柳社将《茶花女》第三幕搬上舞台,由李叔同扮演茶花女,被认为是中国话剧的开端。

第三节 英国戏剧

18世纪末英国完成了资产阶级工业革命,一批新兴的工业城市成为国家经济的重心。资本主义的原始积累充满了欺诈和血腥,"除了快快发财,他们不知道还有别的幸福,除了金钱的损失,也不知道还有别的痛苦"②。大批失去土地的农民涌入城市,与城乡破产的手工业者一起加入到雇佣后备军的行列,遭受着贫穷、失业乃至死亡的威胁。社会两极分化日益严重,社会集团的对立也日益尖锐,英国在成为经济最为发达国家的同时又是贫民最多、工人运动最为高涨的国家。例如19世纪的头10年里,就爆发了工人捣毁机器的"路德运动",1819年在曼彻斯特又发生了血腥镇压工人集会的"彼得卢大屠杀"。"理性王国"没有在革命后的法兰西出现,英国的情况大致相仿,于是在社会矛盾异常尖锐的英国也有了浪漫主义的萌芽。

一 发展轨迹

在英国,19世纪并不是戏剧的时代,浪漫主义的成就主要表现在诗歌和小说领域,莎士比亚、哥尔德斯密斯、谢里丹身后出现了戏剧萧条。

1737年英国议会通过的《戏剧许可法》规定了严格的剧本审查和演出垄断制度,负责审查的宫内大臣可以任意扼杀严肃、有意义的戏剧作品,这令18世纪下半叶到19世纪中叶之前的英国戏剧创作走向衰颓。"悲剧已经失去了它的崇高伟大,而大大加重了其过火的方面。传奇剧已由粗制滥造变为随意虚构捏造。喜剧已经堕落成吵闹的滑稽戏和粗鄙而喧噪的游戏。还算新的品种是简单、粗糙的通俗闹剧,它很注意道德,非常喜欢说教,

① 参见金铿然:《茶花女——小说 戏剧合集》,作家出版社2001年版,第343—348页。
② 〔德〕恩格斯著:《英国工人阶级状况》,见《马克思恩格斯全集》第2卷,人民出版社1975年版,第564页。

可是一点也不真实。"①这段时间流行于英国剧坛的主要是两种类型的作品:迎合文化水平不高的普通观众的情节剧和其他通俗戏剧,以及几乎不用于上演的文人浪漫主义诗剧。

这一时期仍有部分作家按照古典主义的套路创作悲剧,但成就平平:希尔(1791—1851)的《阿德莱德》《变节者》和《贝拉米拉》,马图林(1782—1824)的《伯特伦,或圣奥尔多布朗德城堡》《曼纽尔》和《弗雷多尔福》,米尔曼(1791—1868)的《法齐奥》《耶路撒冷的陷落》和《伯沙撒》即在此列。其中米尔曼的成就较高。此外演员出身的诺尔斯(1784—1862)创作的几个悲剧和喜剧剧本情感真挚,朴素自然,富有诗意,没有当时夸张过火的通病,在技巧上融合了莎士比亚的诗体风格和情节剧的曲折性,《凯厄斯·格拉古斯》《弗吉尼厄斯》《威廉·退尔》《爱的追逐》《驼子》等剧上演后都获得成功,在当时的创作中也值得一提。马斯顿(1819—1890)尝试用古典主义诗体剧形式反映时代生活,他创作的《贵族的女儿》讽刺了上流社会的虚伪冷酷,对下层人民的生活表示同情和赞美。他还写作了诗体悲剧《斯特拉斯摩尔》和《玛丽·德·梅拉尼》,它们也都是当时较好的作品。

这一时期在舞台上最为流行的是情节剧及通俗闹剧、笑剧等针对普通民众、规避审查制度的民间戏剧,这些作品情节单一,人物类型化,追求笑闹的剧场效果,有的带有很浓的说教性,文学水平大多不高。其中声名较著者有:杰罗尔德(1803—1857)根据民谣改编的《黑眼睛的苏珊》;巴克斯通(1802—1879)为阿德尔菲戏院写的系列"阿德尔菲通俗闹剧",其《绿树丛》和《森林之花》两剧在当时享有盛名,巴克斯通的剧本文学性较强,笔调优美感伤;布西科特(1820—1890)创造了一种舞台性很强的纯闹剧模式,虽然艺术上平平却能契合演员和观众的需要,为此后的一些剧作家所仿效,他的作品包括《金发姑娘》《威克洛地方的婚礼》和《流浪者》等。汤姆·泰勒(1817—1880)推出了一些符合上流社会口味的闹剧和历史剧,这些剧作虽然大多改编自他人作品,但在舞台上却获得了成功,他的代表作是《我们的美国堂兄弟》和《斧头和皇冠之间》。威尔斯(1821—1891)写有历史剧《查理第一》和《玛丽·斯图亚特》,塑造了一批典型的恶人形象。威尔斯还曾模仿歌德原作写过一出平庸的讽刺哑剧《浮士德》,由著名演员欧文演绎后

① 〔英〕乔治·桑普森著,刘玉麟译:《简明剑桥英国文学史》,上海外语教育出版社1987年版,第181页。本节撰写参阅了此书相关章节。

受到热烈欢迎。

哥尔德斯密斯和谢里丹的喜剧传统已经难觅踪迹,舞台上引人发笑的多为没有什么思想深度的闹剧。直到60年代演员出身的罗伯逊(1829—1871)上演了《社会》《我们的》《等级制度》《剧》《家》《学校》《战争》和《国会议员》等剧,才给19世纪英国戏剧史添上了亮丽的一笔。罗伯逊的作品具有真实朴素的情感,摒绝矫揉造作和离奇荒诞,注重细节描写和人物性格刻画。罗伯逊之后一段时间英国严肃戏剧创作重新归于沉寂。

19世纪上半叶进入英国戏剧文学史视野的通常是那些声名远播的浪漫主义诗人,他们以诗歌享名,但偶尔也尝试写作有一定情节内容的诗剧,其中较为著名的有:华兹华斯(1770—1850)的《边境居民》,柯尔律治(1772—1834)的《沮丧》及与骚塞(1774—1843)合写的《罗伯斯庇尔的失败》,拜伦(1788—1824)的《曼弗雷德》《撒丹纳巴勒斯》《马林诺·法里埃罗》《福斯卡里父子》《该隐》《维纳》,雪莱(1792—1822)的《普罗米修斯的解放》《倩契》《希腊》,济慈(1795—1821)与人合作的《奥托大帝》,兰姆(1775—1834)的《约翰·伍德维尔》和闹剧《H君》,布朗宁(1812—1889)的《斯特拉福特》《皮帕走过了》《维克托王和查尔斯王》《德鲁兹人的归来》《纹章盾上的污点》《科隆蓓的生日》和《一个灵魂的悲剧》等。

拜伦和雪莱戏剧创作上的成就高于其他人。拜伦的《曼弗雷德》是一部"浮士德式"的浪漫主义诗剧,塑造了一个孤独、高傲、内心充满痛苦的主人公形象;取材于《圣经》、模仿中世纪"神秘剧"的《该隐》借宗教外衣展现了作者的反思和叛逆精神。拜伦在历史题材上的尝试尤其引人注目,他的4部历史诗剧带有古典主义气息,如遵守"三一律",情节集中,悲喜不相混杂,剧分五幕等,与同时期其他诗人的剧作相比戏剧性更强一些。雪莱的《倩契》一剧以近乎白话的无韵诗写成,具有强烈的斗争锋芒和现实主义色彩。布朗宁创作的历史诗剧《斯特拉福特》以17世纪英国宫廷斗争为背景,具有较强的情节性。但总体来说诗剧都是"角色中的行动,而不是行动中的角色"①,多数只适合于吟诵,不易搬演,有的甚至从未上演过,它们通常只是诗人诗歌创作的一部分,对剧坛面貌没有产生直接的影响,更无法挽救英国戏剧舞台的颓势。

浪漫主义诗剧大多创作于19世纪50年代以前,60年代出现了一道来

① 《中国大百科全书·外国文学卷》II,中国大百科全书出版社1982年版,第181页。

自罗伯逊的现实主义光芒,而此后的 20 年间只有琼斯(1851—1929)和皮奈罗(1855—1934)一些讨论宗教、社会、道德问题的剧作引起过反响,直到世纪末英国剧坛才迎来了王尔德和萧伯纳。

二 舞台艺术

18 世纪上半叶的《戏剧许可法》将戏剧演出的垄断权授予两座特许剧院,其他剧院上演剧作需经申请和审查,这极大限制了英国剧场艺术的发展。1843 年该法案被废除,代之以鼓励话剧演出的《戏剧规范法》。到 19 世纪下半叶,伦敦剧场数目大幅增加。

19 世纪初期,从法国传入的情节剧在英国非常流行,许多剧院争相上演这种远离清规戒律的通俗戏剧。情节剧热衷于宏大的场景、炫目的舞台特效、优美的音乐、紧张的戏剧冲突、复杂的情感纠葛,虽然剧情多是一个套路,却很受观众追捧。这一时期没有出现适合上演的新创严肃戏剧,因此许多优秀演员的才华也就在长期反复上演古典剧目和情节剧中被浪费了。

这一时期的戏剧表演从古典主义向浪漫主义、现实主义过渡,舞台上出现了表演流派争胜的局面。18 世纪末到 1814 年之前,英国戏剧舞台上最为耀眼的光芒来自著名的肯布尔家族(Kemble Family)。其奠基人是演员、剧院经理罗杰·肯布尔,他和他的多名后辈一起构建了庞大的肯布尔戏剧王国,其中最著名的是女儿萨拉·西顿斯·肯布尔(1755—1831)和儿子约翰·菲利普·肯布尔(1757—1823)。"肯布尔风格"实际上是典型的古典主义表演风格,即在舞台上强调行动的庄重、优雅、身份感和雕塑感,念台词犹如朗诵,讲究声音的雍容和节奏的顿挫。萨拉·西顿斯被认为是当时英国戏剧舞台最优秀的悲剧女演员,约翰·菲利普则以擅长扮演莎士比亚戏剧中冷峻高贵的角色著称。肯布尔家族孙辈中的范妮·肯布尔、阿德莱德·肯布尔、亨利·史蒂芬·肯布尔等人都是当时有名的戏剧演员。

在浪漫主义气息弥漫的 19 世纪戏剧舞台上,古典主义矫揉造作的表演风格很快遭到了来自浪漫主义和现实主义的挑战。英国浪漫主义表演学派的代表人物是于 1814 年登上舞台的埃德蒙·基恩(1789—1833),其表演追求奔放的情感和强烈的剧场效果:"基恩先生的表演如同激情的无政府王国,在这个王国中,每一次狂妄自大情绪的发泄,或者一时的惊惶失措,都在竭尽全力表达某种微妙的,或者激荡的灵魂中某个角落的,或者矮小身体中

澎湃的情感。"①另外一方面,基恩的表演也融入了现实主义因素,强调动作的协调、自然、合理,凸显人物的情感,以清新自然的声音和腔调代替古典主义朗诵式的台词处理方式:"摒弃呆板的动作与朗诵,主张动作自然,感情奔放,让观众看到真实人物的再现;在表演技术上做出了精心细致的安排,据说扮演奥赛罗时,声音的轻、重、缓、疾、抑、扬、顿、挫,无不恰到好处,就像从乐谱中读出来的一般。"②基恩擅长扮演具有邪恶气质的莎士比亚戏剧人物,与加里克、欧文并称"英国三大悲剧演员"。

基恩之后最有影响的是悲剧演员麦克里迪(1793—1873),他竭力融合肯布尔和基恩的表演风格,既注意语调的顿挫,也避免造作刻板的毛病,既能表达内在情感,也不忘记分寸和理智。麦克里迪在表演艺术上取得的成就不如肯布尔和基恩,但他较早具备了现代导演意识。他在任剧场经理期间,把以个别演员为中心的舞台原则引向讲究团队的协调合作,要求演员体会剧作内容,进行事前排练。

19世纪英国舞台美术有较大发展。肯布尔家族的约翰·菲利普·肯布尔与查尔斯·肯布尔兄弟都曾尝试细节真实的舞台布景;麦克里迪追求布景和服装的历史准确性;奥林匹克剧院经理维斯特里斯夫人率先使用箱式布景,解决了同台多景的问题,并竭力营造自然主义的布景风格。到19世纪下半叶,这种真实、自然、贴近日常生活的舞台风格已成为剧坛主导。

19世纪上中叶除情节剧外,还有轻喜剧、哑剧、通俗闹剧、笑剧、民谣歌剧等受到欢迎的戏剧样式。随着1843年戏剧新法案的颁布,演出垄断被打破,由旅店音乐室发展而来的"音乐厅"盛行一时,其中演出通俗歌曲和正统歌剧,是吸引各阶层观众的公共娱乐场所。

三 主要作家作品

(一) 拜伦的戏剧创作

1. 拜伦(Byron, Lord, 1788—1824)的生平和创作

乔治·戈登·拜伦出生于一个破落的贵族家庭,祖父和父亲都曾供职于英国海军,母亲是苏格兰贵族之后。拜伦3岁时,父亲挥霍掉了母亲的财

① 〔英〕西蒙·特拉斯勒著,刘振前等译:《剑桥插图英国戏剧史》,山东画报出版社2006年版,第145页。

② 《简明不列颠百科全书》第4册,中国大百科全书出版社1985年版,第161页。

产,此后到法国逃债,客死他乡。童年家庭生活的不幸,母亲性格的暴虐,生活的贫困,先天的跛足,这一切对拜伦后来形成骄傲、暴躁、热情、反抗暴力、同情弱者的性格都有着重要的影响。10岁时继承了叔祖的爵位和产业,成为"拜伦勋爵"。13岁进入英国最有声望的哈罗公学,17岁进入剑桥大学三一学院学习。拜伦博览群书,并对启蒙运动的著作抱有浓烈的兴趣。19岁时出版了诗集《闲暇的时刻》,21岁发表长诗《英国诗人与苏格兰评论家》,随即出国旅行,将沿途所见写入了著名的《恰尔德·哈罗尔德游记》一诗。27岁时结婚,但是由于诗人私生活放荡,妻子不久携带刚出生的女儿出走。31岁时开始其代表作《唐璜》的创作。35岁担任伦敦希腊委员会代理人职务,积极援助抗击土耳其争取独立自由的希腊人,并因此获得希腊人民的爱戴。次年在希腊逝世,希腊举国哀悼。诗人的遗体被运回故乡安葬。

 对于拜伦,恩格斯曾评价说:"雪莱,天才的预言家雪莱和满腔热情的、辛辣地讽刺现社会的拜伦,他们的读者大多数也是工人。"①拜伦热情地向往法国资产阶级革命,支持工人运动和各国民族解放运动,同情贫穷弱者,反对暴政,他的诗歌充满了积极浪漫主义的激情,气势磅礴,想象飞腾。与雪莱不同的是,复杂坎坷的人生经历和对英国社会、政治、文化、道德各方面的深深失望——"忧郁的天才、高傲的性格、充满风暴的生活"——使拜伦的作品中洋溢着一股愤懑不平之气,一种高傲的孤独和深刻的苦闷,"拜伦式英雄"这类人物形象即是作者内心世界的真实写照。拜伦创作的诗剧主要有《曼弗雷德》《马林诺·法里埃罗》《福斯卡里父子》《该隐》《维纳》等,他的戏剧创作带有古典主义痕迹,如结构上分为五幕,剧情冲突集中,悲喜因素不相混杂。

2.《曼弗雷德》解读
(1)剧情梗概

 三幕诗剧。曼弗雷德伯爵是饱学之士,但知识越多,自感痛苦愈烈。他与仆人居住在阿尔卑斯山的城堡内,希望获得永久的宁静。曼弗雷德有差遣大地与海洋众精灵的本领。一天夜里,他独自在城堡里呼唤精灵,一颗明星突然出现在狭长的哥特式走廊上,随即众精灵出现了。曼弗雷德向它们

① 〔德〕恩格斯著:《英国工人阶级状况》,《马克思恩格斯全集》第2卷,人民出版社1975年版,第528页。

索求"忘却",可众精灵只能给予他王国、威权、体力与寿命,"忘却"属于"死亡",永生的精灵岂能给予?曼弗雷德大怒,他厌倦的正是"已经太长"的寿命。他命精灵以平常的形象出现,于是一个精灵变成美丽的女子,可是当曼弗雷德上前拥抱,形体毁灭了,曼弗雷德倒在地上失去知觉。空中一个声音对曼弗雷德发出了"不能睡眠,也不能死去"的诅咒。

　　清晨,曼弗雷德独自来到少妇山的悬崖边,美丽的大地激发不起他的热情,他羡慕苍鹰,情愿成为它的猎物而获得解脱;他听到牧人的笛声感到神魂飘荡,希望变成同这笛声一般无形的幽灵。"痛苦得头发都苍白"了的曼弗雷德欲跳下悬崖时,被一位羚羊猎者紧紧抱住。曼弗雷德与猎者来到山中茅屋。猎者请曼弗雷德品尝葡萄酒,曼弗雷德却看到了鲜血,他痛苦地喊道:"我并非是你们一类的人啊!""我的灵魂已被灼焦了啊!"他不愿意与平庸的猎者交换命运,选择离开。

　　曼弗雷德来到深谷的瀑布前,阿尔卑斯山的魔女出现了。曼弗雷德向精灵倾诉痛苦说,无法与任何人沟通,感到非常孤独,唯一让他产生过柔情的是个美丽温柔、拥有"理解宇宙的头脑"的姑娘,可是他的爱却害死了这个姑娘。魔女说如果曼弗雷德屈从于她的意志,便可以帮他唤醒死者,曼弗雷德拒绝了。他来到阿里曼尼斯的宫廷。邪恶与黑暗之神阿里曼尼斯坐在王座上,他威力无比,连命运女神也对他俯首称臣。曼弗雷德不肯向阿里曼尼斯跪拜,因为他只面对自己的"悲愁"下跪,第一命运之神解释说曼弗雷德不是普通人,"也许在这个区域里,没有另外的精灵能有像他这样一个灵魂——或在他的灵魂之上的权力的"。阿里曼尼斯将曼弗雷德心上人的阴灵招来。岂料面对乞求宽恕的曼弗雷德,阴灵一直默不作声,最后在他的苦苦哀求下说:"曼弗雷德呀!明天要结束你那尘世的痛苦了。再会吧!"随即消失了。

　　圣莫礼斯修道院的院长前来拜访曼弗雷德,他听说高贵的曼弗雷德伯爵与"罪恶而卑俗的精灵们"交往,担心他的生命受到威胁,谁知曼弗雷德回答说生命可以随时拿去,他不愿让俗人来仲裁自己的命运。曼弗雷德感到末日临近,他在塔楼里独自夜祷。院长再次造访,希望尽最后的努力召回一个"高尚的灵魂"。曼弗雷德告诉他自己命数将尽,他指引院长看到了站在一边的"可怕的形体"——狰狞的死亡之神。丑恶的精灵命令曼弗雷德:"俗人呀!你的死期到了——我说,走吧!"曼弗雷德依然不愿屈从任何胁迫,他命令恶魔滚开,说要一个人平静地死去。魔鬼消失了,曼弗雷德对院长说:"老人啊!死并非是怎么困难的事啊!"说完死去。

(2) 解析

《曼弗雷德》创作于1816年秋至1817年春,是一部哲理意味很浓的诗剧。《曼弗雷德》的故事与歌德的名著《浮士德》十分相像,主人公曼弗雷德也是一个悲剧性的孤独的思索者和叛逆者。拜伦开始创作《曼弗雷德》时,《浮士德》第一部已出版8年,关于两部作品之间可能存在的联系,拜伦本人曾解释说因为不懂德语并没有读过歌德的《浮士德》,但是在1816年曾有位朋友马修·路易斯给他口头翻译过其中的大部分内容。因此,这部与《浮士德》"的确是很相似的"《曼弗雷德》显然受到了歌德的部分影响,而另一部分的影响则来自"阿尔卑斯山山景的诱惑"与"别的一些东西"。这"别的一些东西",就是作者自己由于备受迫害所引起的巨大痛苦。从这个意义上说,曼弗雷德的形象带有作者自传的色彩。

拜伦所生活的时代,英国正处在乔治三世的统治之下,至1811年由乔治四世继位。这两个国君在位期间的整个英国社会,政治和经济权力都掌握在少数贵族手中,终日劳作的人民则困苦不堪。统治者对国内的自由思想钳制得极为严厉,天生具有反抗精神和对贫弱者抱有同情心的拜伦生活在这样的环境下,面对贵族阶级的大肆诽谤、婚姻的失败、个性才能的被压制,他内心忍受着巨大的痛苦,于是他离开祖国来到瑞士,开始了《曼弗雷德》的写作。

剧中的曼弗雷德是个隐居在阿尔卑斯深山中的贵族,他潜心研究科学和哲学,然而当他掌握了知识之后,却发现精通科学不过是从一种无知转到另一种无知而已,"痛苦应该是智慧的教师;知识就是烦恼;那些知道得最多者,对这宿命的真理必然感伤得最深,知识之树并非生命之树啊!"[①]对无知的恐惧使曼弗雷德陷入绝望。他虽然可以调遣天地间的神灵,向它们索取常人所渴望的世俗名利,但是苦闷厌世使他衷心向往对烦恼的"忘却",当"忘却"只能从"死亡"中获得时,他便又憧憬死亡了。曼弗雷德鄙视人类,自觉是一个天生的思想者,痛苦绝望而无人理解:

> 我不能压服我的天性;因为那支配人的人必须要为人服务的;那愿在卑微里变为有势力者,必须要安慰人,乞求人,时时注意,到处探寻,而且必须是个活活的说谎者,一般大众都是这样的;我不愿与那兽群为

[①] 〔英〕拜伦著,刘让言译:《曼弗雷德》,上海华光出版社1949年版,第13页。下引此剧台词均据此版本。

伍,即使去作领袖——去作那豺狼们的领袖。狮子总是孤独的,我就是这样呀。

曼弗雷德是典型的"拜伦式英雄",他倔强孤独,坚毅不屈,与任何恶势力都势不两立。不论是山间的精灵、至高无上的魔王还是死神在要求他屈服时,他不但不向它们跪拜,而且使它们颤栗。他拒绝来自宗教的诱惑——"信神者没有力量,祷告者也没有魔力",也不愿融入现存的社会秩序。曼弗雷德这种骄傲、热情、暴躁、思索、不屈和反抗的性格,正是作者拜伦自己所具有的。曼弗雷德在个人的天地中与痛苦激烈较量,他挣扎、绝望,向往死亡而终于带着痛苦死去,这种痛苦实际上也正是拜伦自己的痛苦。当一个诗人所生活的时代和社会与诗人的个性、理想彼此剧烈冲撞的时候,与痛苦的拼死搏斗和追寻最终的解脱就成为诗歌创作的主题。

《曼弗雷德》中的悲观主义情绪在拜伦的诗歌作品中是时常出现的。现实社会中的种种矛盾冲突所造成的思想困惑,启蒙思想在实践中的幻灭所带来的失望情绪,都通过浪漫主义幻想和象征的形式,在曼弗雷德这个人物身上表现出来。启蒙主义崇尚知识,曼弗雷德却怀疑知识的价值,不仅如此,他对世间一切事物都采取俯视和蔑视的态度,否定人与人之间的交往,直至对人类生存的意义产生怀疑。除了曾经一闪而逝的爱情之光,他不曾与任何人进行过感情的交流,最终也是特立独行、毫不妥协地死去。作者将主人公封锁在骄傲的个人冥想之中,刻意放大了孤独的思想者的精神力量,放大了"自我"的个性,却忽略了远离社会和人民、远离世俗生活和实践才正是最终毁灭曼弗雷德精神和肉体的真正原因。

《曼弗雷德》是一部气势宏大、笔调奔放的诗剧,虽然主人公只有一个,剧情并不复杂,但诗人对阿尔卑斯山的暴风、雪崩、冰河、悬崖等壮丽自然景观的描写,对曼弗雷德痛苦内心的细腻刻画,都具有非凡的艺术感染力。这部作品引起了《浮士德》作者歌德的注意,他曾就《曼弗雷德》感叹说"我苦于找不到赞赏他的天才的言词"。[①]

《曼弗雷德》作为一部并非为舞台而作的诗剧,其舞台实践意义上的缺陷也很明显。事实上19世纪英国出现的大批浪漫主义诗剧都更适合于朗读,而鲜有搬演成功之例。《曼弗雷德》中变幻莫测的场景和长篇的独白使

① 〔日〕鹤见祐辅著,陈秋帆译:《拜伦传》,湖南人民出版社1981年版,第159页。

得它直到拜伦去世之后 10 年才被搬上舞台,而诗人的另一部著名诗剧《该隐》在英国则从来没有上演过。

(二) 雪莱的戏剧创作

1. 雪莱(Shelley, Percy Bysshe, 1792—1822)的生平和创作

帕西·比希·雪莱出生于英格兰一个小贵族家庭,祖父是个老牌的英国绅士,父亲是男爵、辉格党议员。雪莱自幼天赋异禀,曾自比为莎士比亚《暴风雨》中的爱丽儿。他相貌俊美,充满热情,酷爱阅读,善于演说,身边常常围绕着崇拜他学识和思想的弟妹,其中包括他所倾慕的表妹。在传统保守的伊顿公学学习期间,雪莱因为其强烈的反抗性格获得了"疯子雪莱"的外号。他崇拜狄德罗、伏尔泰和霍尔巴哈的哲学思想,视《政治正义论》的作者葛德文为精神导师。18 岁进入牛津大学,次年自费出版《无神论的必要性》,因此被学校开除。这一事件使雪莱早年的婚约破裂,也开始了他与家庭的长期对立。24 岁时与葛德文之女玛丽结婚。1812 起开始创作长诗《麦布女王》《阿拉斯特,或孤独的精神》《莱昂和西丝娜》(次年易名《伊斯兰的反叛》),其中提出了关于暴政、宗教、战争和婚姻制度的思想,表达了对革命、对人类之爱和自由理想的向往,开始形成自己的风格。24 岁,雪莱同著名诗人拜伦在瑞士日内瓦湖畔相识,结下深厚友谊。26 岁举家迁往意大利,在意大利居住的 4 年是雪莱创作的黄金时期,写出了举世闻名的《西风颂》《致云雀》和《云》以及一系列长篇巨著——《罗萨林和海伦》《尤利安和马达洛》《普罗米修斯的解放》《倩契》《暴政的行列》《彼得·贝尔第三》《阿特拉斯的女巫》《暴虐的俄狄普斯》《阿多尼斯》《希腊》《生命的胜利行列》(残稿)等,作品显示了诗人的天才思想和对理想的热烈追求。1822 年,雪莱与好友驾自制的"爱丽儿"号小艇出海,遭暴风雨遇难,年仅 30 岁。雪莱去世后,夫人玛丽整理他的手稿,于 1824 年出版了《遗诗集》,1839 年出版了《诗作》。

雪莱性情单纯高洁,情感细腻,与"愤世到了不顾一切的辛辣程度"的拜伦不同,其笔触更充满性灵之美,节奏明快,精致动人,抒情色彩浓厚,长于对大自然的观察和对人物内心的揣摩。雪莱的诗剧《普罗米修斯的解放》继承了古希腊的歌队形式,语言富有诗意和美感,充满浪漫主义色彩。五幕悲剧《倩契》运用现实主义手法成功塑造了一位深受封建父权和教会恶势力迫害愤而反抗的女英雄形象,是当时创作气氛低迷的英国剧坛一道亮丽的风景。

2.《普罗米修斯的解放》解读
(1)剧情梗概
四幕抒情诗剧,一译《解放了的普罗米修斯》。因为盗火并将文明带给人类,普罗米修斯被朱庇特绑在高加索的悬崖上,秃鹰每日啄食其不断复生的肝脏,酷刑持续了3000年。海神的女儿伊奥涅和潘堤亚代替她们的大姐、普罗米修斯的妻子阿细亚守候在受难者的脚下。3000年无休止的剧痛折磨着普罗米修斯的身心,但他的意志丝毫没有动摇过,他坚信着一个预言:朱庇特将被他与某位女神所生的后代所推翻。来自高山、泉水、空气和旋风的声音诉说着千万年来的世事沧桑,大地母亲也倾吐着暴君统治下万物的痛苦,整个自然界都对这位不幸而崇高的巨人寄予同情,企盼着他的预言早日实现。

朱庇特的传令官墨丘利与专司折磨报复的众惩罚女鬼来到普罗米修斯面前,他们逼迫普罗米修斯说出关于朱庇特预言的秘密,普罗米修斯厉声喝退了墨丘利。刹时天地间群魔乱舞,众惩罚女鬼无耻地炫耀着它们给世界带来的灾难,普罗米修斯心里清楚魔鬼将与朱庇特一道灭亡。天空中飞来高唱赞歌的精灵,预示着普罗米修斯解放的日子即将来临。

普罗米修斯的妻子阿细亚在高加索的幽谷里独自思念丈夫。妹妹潘堤亚带着普罗米修斯的消息前来,她向姐姐讲述了两个梦:普罗米修斯脱离痛苦,容光焕发,阿细亚仿佛从潘堤亚的眼中看到了与普罗米修斯的重逢;姐妹俩追随精灵和牧神来到冥王狄摩高根的领界。阿细亚向狄摩高根提出了许多问题:是谁创造了有生命的世界?狄摩高根回答是仁慈的上帝。阿细亚接着问,是谁创造了无穷的苦难和罪恶?狄摩高根只是重复着一句话:他,主宰一切。阿细亚说,普罗米修斯给予朱庇特智慧和治理广大天国的权威,仅有的条件是"让人类自由",可是朱庇特给人类带来的只是饥饿、劳苦、疾病、纷争、伤害、惨死和空虚的心灵;普罗米修斯"提高了人的生存状态",却为此被吊上悬崖忍受折磨。山峰裂开,紫红的明光中出现了许多车辇,"不死的时辰"的精灵在车中微笑着等待把阿细亚和潘堤亚带向天空。天廷里,朱庇特被诸神环绕坐于王位,庆贺宇宙万物向自己称臣,唯一令他不安的是仍未征服人的灵魂。

朱庇特之子狄摩高根拥有比父亲更强大的威力,他命令朱庇特跟随自己一同到阴曹地府,从此不能继续他的暴政。阿特兰提斯岛大河的河口,大洋神俄刻阿诺斯与太阳神阿波罗谈论着朱庇特的覆灭,他们为将迎来光明

与和平感到欢欣。阿细亚姐妹与"时辰的精灵"乘车来到高加索山,大力神赫拉克勒斯为"神灵之中最荣耀的神灵"普罗米修斯松绑。大地母亲恢复了生机,她唤出掌灯的小精灵将众神引导入一处幽美的洞府。可爱的大地精灵称阿细亚为母亲,"时辰的精灵"歌唱普罗米修斯的解放给人间带来的变化:暴君被推翻,人们平等友爱相处,清新的雨露撒满大地,丑恶与罪恶一去不返。无形的精灵在歌唱,"已逝时辰"哀叹着末日的来临。大自然在欢歌,自由回到人间,狄摩高根赞美普罗米修斯的善良、正直、无畏、美好和坦荡,宣布"这才是胜利和统治"。

(2)解析

普罗米修斯是戏剧文学中传统的英雄形象,古希腊"悲剧之父"埃斯库罗斯作有《普罗米修斯》(剧中关于普罗米修斯被解放的部分已佚),塑造了一位给人类带来光明、勇于自我牺牲的天神。生活在19世纪的雪莱重新选择这个古老的题材,则抱有他自己的想法:

> 埃斯库罗斯的《普罗米修斯的解放》设想朱庇特和他的受害者之间实现了和解,代价是向他透露了一个秘密:如果他和西蒂斯结婚就会有威胁到他的帝国的危险。于是根据那屈服者的预言,西蒂斯被嫁给珀琉斯为妻,而普罗米修斯,便经朱庇特许可,由赫拉克勒斯从囚禁中放了出来。如果我按照这种模式结构我的故事情节,我的全部作为最多也就不过是恢复失传已久的埃斯库罗斯那个剧本;我的雄心,如果是由于赞同处理这一题材的这种模式而产生的向前人挑战的雄心,就势必会由于对前人辉煌成就的追忆而黯然失色。但事实上,我对那样一种软弱的结局,让人类利益的维护者和人类的压迫者言归于好的结局,非常反感。这则寓言由于普罗米修斯所受的痛苦折磨、所表现的坚韧不拔而大为增强的道德涵意,如果想到他竟会在背信弃义而获胜的对头面前自食豪言、俯首颤栗,就会荡然无存。①

可见雪莱对前人创作中将人类英雄的结局安排为接受统治者"招安"、实现斗争双方的和解很不满意。在《普罗米修斯的解放》中,普罗米修斯是道德和力量的完美典型:他经受了漫长时间的磨难却没有丝毫动摇,在任何恶势

① 江枫译:《〈普罗米修斯的解放〉前言》,见《雪莱全集》第4卷,河北教育出版社2000年版,第88—89页。

力的威胁和利诱面前都没有半点的妥协,他从不为个人痛苦发出呻吟,心中充满对整个人类的热爱,他诅咒专制统治,坚信暴君终将灭亡。在普罗米修斯的感召下,整个自然界都与他并肩作战,共同期待光明到来、万物复苏。在雪莱的笔下,普罗米修斯已经从古奥林匹斯山走下来,化身为具有民主自由精神的斗士和领导人民反抗封建压迫的精神领袖:

> 普罗米修斯　众多的民族在四周围拢,似用
> 　　　　　　一个嗓音高声呼吼着真理、爱
> 　　　　　　和自由!一阵剧烈的混乱突然
> 　　　　　　从天廷降落在他们中间:倾轧、
> 　　　　　　欺骗、恐惧!暴君们蜂拥而来,
> 　　　　　　瓜分那掠夺的赃物。这就是我
> 　　　　　　所看见的那些真实情况的轮廓。①

神界的斗争是人类社会的艺术反映。雪莱夫人曾在《普罗米修斯的解放》"题记"中说:"这部诗剧,他最初写成三幕。直到过了好几个月,在佛罗伦萨,他才想到要完成这部作品还应该再增加一个第四幕:一种欢庆普罗米修斯预言实现的赞美颂歌。"②剧本经过诗人的重新诠释,变成激励人民反抗暴虐的封建统治的战斗号角,剧中新增的第四幕是作者的希望所在,也是全剧的最高潮。

作者假普罗米修斯之口揭露了封建势力退出历史舞台之前对人民的疯狂镇压,表达了对统治者专制与贪婪的愤怒,预言代表人民的普罗米修斯终将"解放",黑暗的现实世界终将迎来无限光明。雪莱的社会理想带有19世纪空想社会主义的色彩:

> 时辰的精灵　现在这帷幕已经拉开;讨厌的
> 　　　　　　面具已经摘下,留下的人没有
> 　　　　　　王权、自由、无拘无束,人类
> 　　　　　　从此平等,再没有阶级、部族、
> 　　　　　　国家,无须敬畏、崇拜、区别

① 〔英〕雪莱著,江枫译:《普罗米修斯的解放》,《雪莱全集》第4卷,河北教育出版社2000年版,第131页。下引此剧台词均据此版本。
② 江枫译:《雪莱夫人有关〈普罗米修斯的解放〉的题记》,《雪莱全集》第4卷,河北教育出版社2000年版,第235页。

高低,人人是主宰自己的君王,

人人正直、高尚、聪明……

剧作在艺术上达到了很高的水平,继承了古希腊悲剧庄严肃穆的风格,大段富有抒情气质的台词和歌队合唱使戏剧场面显得气势恢弘、富有诗意。惊人的想象力是这部诗剧的一大特色,诗人从人间写到神界甚至冥界,上天入地,驰骋想象,营造了包容万端的戏剧情景。在他的笔下,大自然的万物都具有人的情感,都在朱庇特的权力下遭受苦难,他们与普罗米修斯一起向往着打破旧世界,迎来理想中的"天国"。剧中采用了富有浪漫主义色彩的象征手法,如朱庇特象征残暴的封建统治,普罗米修斯象征保卫自由的战士,狄摩高根象征推翻反动统治的正义力量等等。剧作完全不受古典主义"三一律"的束缚,"理性"的藩篱也被汪洋恣肆的情感冲决。当然作为诗歌,它更适合于案头阅读和朗诵,要在保持原作基本风貌的前提下将其搬上舞台,恐怕同《浮士德》《曼弗雷德》一样,其难度之大是可以想见的。

3.《倩契》解读

(1)剧情梗概

五幕悲剧。一译《钱起》,又译《钦契一家》。红衣主教卡米洛奉教皇之命来和罗马贵族倩契伯爵做一桩"买卖"——只要倩契答应将财产的三分之一转到教皇名下,就可以了结不久前犯下的谋杀案。连上帝都不放在眼里的倩契破口大骂却也无可奈何,他清楚自己与教皇之间不过是赤裸裸的利用关系。倩契有善良的后妻,四个儿子和一个美丽温柔的女儿,可这风烛残年的老者竟然是个无恶不作的魔鬼!教皇命令倩契将财产分给儿子们,倩契却一心诅咒"该死的孩子"意外死亡,说这是作为父亲的最大心愿。

伯爵府花园里,教长奥尔西诺告诉倩契的女儿贝特丽采,可以向教皇递交结婚请愿书,其实他不过想"以较易接受的代价"把贝特丽采弄到手。贝特丽采想到晚上家中将举行盛宴,父亲那兴奋的神情让她产生了不祥的预感。果然,倩契在宴会上神采飞扬地宣布,从萨拉曼卡来信说两个儿子终于死了!众人闻言感到毛骨悚然,纷纷离座告辞。贝特丽采悲愤地控诉父亲的罪恶,但人们慑于倩契的淫威都不敢答话。

倩契因贝特丽采的行为大为震怒,竟惨无人道地强奸了亲生女儿。贝特丽采开始变得神情恍惚、疯疯癫癫,但心中已埋下复仇的种子。倩契已婚的长子贾科莫也没能逃过魔爪。贾科莫的小家庭原本幸福,倩契借去儿媳的陪嫁不但不还,还污蔑儿子挥霍掉了这笔财富。贾科莫好不容易找到一

份低微的差事,却被倩契转让给了自己手下的恶棍。倩契一家无法继续容忍暴君的独裁统治,他们决定杀死倩契。

众人准备雇佣杀手在伯爵带领全家去佩特雷拉城堡的路上行刺,谁知狡猾的倩契提前动身躲过了埋伏。贝特丽采果断地实施第二个计划,终于将倩契勒死。正在此时,教皇派来的使节要求立刻面见倩契伯爵,他们带来了处死倩契的密旨。谋杀被发现了,贝特丽采与继母被带回罗马听候审问,贾科莫闻讯愿意与家人共命运,贪生怕死的奥尔西诺却独自逃跑了。在罗马审判庭上,贝特丽采的慷慨陈词感动了红衣主教,但明知倩契死有余辜的法官在教皇授意下,坚持对"凶手"施以"不妨超出常规"的酷刑,逼迫他们承认杀夫杀父的罪行。卢克丽霞和贾科莫经受不住肉体的折磨违心认罪,只有贝特丽采顽强不屈。最后的时刻到来了,贝特丽采平静地请母亲为自己束好腰带,绾好头发,与家人一起走向了刑场。

(2)解析

《倩契》创作于雪莱游历意大利期间,素材来自罗马倩契伯爵府档案的一份手稿,其中包括倩契家族"种种骇人听闻恐怖事件的详细记述"①。倩契一家的故事在意大利民间流传甚广,雪莱发现它很适合用做戏剧题材,贝特丽采的艺术形象对鼓荡反封建斗争的热情具有现实的价值。

剧作以同情和赞赏的笔调塑造了女主人公贝特丽采的生动形象。贝特丽采是个命运悲惨的贵族少女,她秉性温柔善良,"显然是一个生来为人间增色而引人倾慕的贤淑可亲的女子",由于父亲倩契伯爵残忍暴虐,自幼便"忍受着奇怪的委屈",这使她显得比其他同龄女孩早熟、忧郁、敏感。可忍耐达到了一定的限度,她所表现出的刚毅果敢和顽强不屈也非同寻常。

贝特丽采反抗的结局是悲剧性的,但反抗行动本身令人肃然起敬。尤其是在谋杀被揭露和在审判庭上接受刑讯时,贝特丽采的深沉、坚定、机智与卢克丽霞等人的软弱、奥尔西诺的卑怯相比更显可贵。她毫无畏惧,也不像继母那样不知所措,她坚信"我比那生来无父的孩子更加清白无辜",她对事情有清醒的认识,对教皇的赦免不抱幻想。尽管也害怕"这样年轻,就要去到那阴冷、腐臭、晦暗、蛆虫拱动的地下",也眷恋"灿烂明媚的阳光"和"生命欢乐的歌唱",但面对邪恶和死亡,她战胜了与生俱来的恐惧感,走向

① 〔英〕雪莱著,江枫译:《〈倩契〉前言》,见《雪莱全集》第4卷,河北教育出版社2000年版,第245页。

刑场的时候,她平静地说:"请不必为我难过,亲爱的红衣主教。过来,母亲,请帮我束好腰带,帮我把头发绾成随便哪一种简单的发鬓;哎,这样就蛮好。我们时常彼此相帮着梳妆,从今后再没有这个必要了。我的大人,我们已准备好。这样,就很好。"如此刚毅隐忍的少女形象在戏剧文学中并不多见。

贝特丽采有着鲜明的个性特征,但是作者对这个形象的塑造并没有超越其年龄和身份。在贝特丽采的身上,同样闪现着少女的天真,对生命的渴望,对亲情的眷恋,对道德的景仰,只是当父亲的兽行真正降临到她的头上,将她的身心彻底地毁灭之后,她才逐渐坚定了反抗和消灭暴君的信念,人物性格具有丰富性和层次感。

剧中的暴君倩契伯爵的形象也塑造得很成功。这个恶棍、淫徒、杀人犯和施虐狂是专制统治者的极端典型。一切非人性的恶行都集中在这个魔鬼的身上,他虐待妻子,诅咒儿子,奸淫女儿,杀人行贿无恶不作,走到哪里都令人感到恐怖,却倚仗教皇的庇护逍遥法外。他给人们带来无限痛苦却还以此为乐,他给自己的暴行寻找各种冠冕堂皇的理由却将别人理所当然的反抗看做大逆不道,就连他自己都说"我并不觉得我好像是属于人类,我只是个恶魔",剧中"死亡晚宴"的情节就淋漓尽致地刻画了这个"父亲"是怎样一个"人形的地狱的魔鬼":

> 倩契　主啊!我感谢你!你一夜之间
> 　　　就以不可思议的方式完成了我
> 　　　要做的事。我不孝的逆子死了!
> 　　　哎,死了!为什么突然都变得
> 　　　不高兴?难道没有听见,他们
> 　　　全都死了;他们再也不需要吃、
> 　　　不需要穿;照着进坟墓的蜡烛,
> 　　　是他们最后的花销。我想教皇
> 　　　不会指望我供养他们棺材里的
> 　　　生活;庆贺吧——我非常高兴。

作者塑造倩契伯爵这个人物形象有其深意——倩契的行为显然已不能简单用个人品行不端加以解释,他所代表的是整个专制残暴的封建统治阶级,而教皇对倩契的庇护反映出封建宗法势力与统治者的狼狈为奸,正是他们的

共同压迫使人民在沉默中爆发,实施暴力反抗。如果说在《普罗米修斯的解放》中,人类的"解放"还有赖于"神的预言"来实现,斗争还显得比较温和,那么在《倩契》中,雪莱已清晰地表达了必须以暴力革命、流血牺牲的方式剪除暴君的观点,贝特丽采被着力描写为一位女战士、女英雄便是例证。由于其艺术上所达到的高度,《倩契》被认为是当时英国最优秀的"现代悲剧"。

《倩契》这部悲剧作品的创作时间与《普罗米修斯的解放》几乎同时,但《倩契》中融入了更多的现实主义因素。雪莱曾说:"我迄今发表的那些作品,只不过是一些幻象图景,体现着我自己对于美和正义的理解;……那都是些有关应该如何或可能的梦想。我现在题献的这部剧作,却是一种悲惨的现实。我撇开了我自以为是的说教态度,而满足于以我心灵提供的色彩描绘曾经发生过的事件。"①由于作者"小心翼翼地避免采用一般人所谓的纯诗的那种写法",《倩契》的语言晓畅易读,真实自然,成为雪莱最具有戏剧性的作品,但也因其思想蕴涵"不合时宜",当时意大利和伦敦的剧院都不敢上演。1935年,"残酷戏剧"倡导者安托南·阿尔托曾改编雪莱的《倩契》并于巴黎上演,获得成功。

(三)罗伯逊(Robertson, Thomas William, 1829—1871)的戏剧创作

托马斯·威廉·罗伯逊出生在一个演员家庭,幼时在父亲的剧团里客串儿童演员,19岁时到伦敦当了正式演员。27岁结婚以后逐渐放弃舞台演出,转而开始专门从事剧本创作。他早期的剧本《生命之战》《鬼魂缠身的人》《北方之星》等并不成熟,32岁时上演了独幕剧《剑桥出生》,4年后《社会》又成功搬上舞台,这才使他名声大噪。接着,罗伯逊创作了《我们的》《等级制度》《剧》《家》《学校》《战争》和《国会议员》等剧本,给沉寂的英国戏剧舞台带来了复兴的生机。

罗伯逊是一位戏剧实践家,他首先在英国提倡现实主义表现方法,在舞台布景和表演方法上要求向现实生活靠拢,这种转变对于英国戏剧的发展意义重大。罗伯逊也很重视演出的整体协调性,他要求演员在舞台上配合默契,同时也注意发挥台上每个角色的功能。可以说罗伯逊是英国现代戏剧表演模式的奠基者,19世纪英国戏剧的复兴就是源于60年代罗伯逊的

① 〔英〕雪莱著,江枫译:《献词:致利·亨特先生》,见《雪莱全集》第4卷,河北教育出版社2000年版,第243页。

现实主义舞台实践。

罗伯逊的剧作善于以喜剧的形式揭露各种社会现象,技巧纯熟,人物个性突出,情节安排富于机趣,对话轻松活泼,少数时候带有感伤情调。由于罗伯逊是演员出身,他的剧作也特别注重舞台性,剧本中往往带有大段的舞台指示,易于搬演。罗伯逊的许多作品都是英国戏剧舞台上的保留剧目,其代表作《等级制度》至今还在上演。《等级制度》首演于1867年,讲述出身名门的青年军官乔治与贫穷的芭蕾舞演员埃斯特冲破世俗偏见自主结合的故事。剧中的恋人经历悲欢离合,终于得到有门阀之见的长辈的承认,以坚贞不渝的爱情证明了等级观念的不足取。这部剧作以当时英国的现实生活为背景,冲击了封建的婚姻等级制度,讴歌了真挚的爱情,宣传了新兴资产阶级的婚姻价值观,因而受到欢迎。

第四节　德国戏剧

19世纪上半叶,德国仍然是分裂落后的国家。30年代,德意志关税同盟建立后,德国资本主义工业才有了明显的发展,同时也产生了无产阶级。1836年在法国巴黎成立的第一个德国工人组织"正义者同盟"开始接受马克思、恩格斯的政治观点,这个组织后来发展为"共产主义者同盟"。1848年《共产党宣言》发表,同年德国爆发了资产阶级革命,但这次革命未能改变德国长期分裂的状况。

一　发展轨迹

19世纪德国的戏剧创作并不太活跃,成就不及同时期的英、法、俄等国。

18世纪末到19世纪30年代,占德国文坛主导地位的是浪漫主义。由于德国封建贵族和资产阶级对人民力量和启蒙思想的恐惧,19世纪初期的浪漫主义更多表现为消极倾向,积极浪漫主义直到20年代才开始蓬勃发展。这一时期德国的浪漫主义剧作家包括奥古斯特·史雷格尔、弗列德利希·史雷格尔、蒂克、克莱斯特等人。其中的史雷格尔兄弟成就主要集中于理论方面,他们提倡文艺包罗一切,将文艺与哲学相接,打破文学样式之间的界限,随心所欲,表现幻想,这些主张在浪漫主义文学理论中具有代表性。

蒂克(1773—1853)是德国早期浪漫主义代表作家。他起初创作启蒙

主义小说，随后转向浪漫主义，在戏剧领域较有影响的作品有喜剧《奥克塔维安皇帝》、悲剧《神圣的格诺菲娃的生与死》、童话剧《福尔吐纳特》和《穿靴子的猫》等。蒂克的剧作有较强的民间色彩，代表作《穿靴子的猫》以童话形式反映德国社会现状，语言诙谐，情节奇幻，"台中台"的表现手法颇为独特。蒂克还翻译过西班牙塞万提斯的《堂吉诃德》，整理出版过同时期剧作家克莱斯特的作品集。

克莱斯特(1777—1811)是德国19世纪第一位伟大的剧作家。克莱斯特经历坎坷，政治思想倾向和创作风格都比较复杂，早期的三部爱情剧《施罗芬史泰因一家》《海尔布隆的凯蒂欣》《彭提西丽亚》描写理性无法战胜情欲所造成的悲剧命运，与古典主义戏剧的习见题材相类似，实际上内涵不同：古典主义强调的是"理性"对"自私的情欲"的战胜；克莱斯特则宣扬情欲是人的本性，人类的行动由神秘力量驱使，命运不能自主的唯心主义宿命论。克莱斯特晚期的《赫尔曼战役》和《洪堡亲王》被视为"国家主义"剧作，从中也可看出作者的爱国热忱。克莱斯特很少写作喜剧，但他的风俗喜剧《破瓮记》却以娴熟的技巧、机趣的语言、出人意料的剧情代表着这一时期德国喜剧的最高水平。

著名浪漫主义抒情诗人荷尔德林(1770—1843)写有诗体悲剧《恩沛多克勒斯之死》，剧中塑造了孤独的思想者恩沛多克勒斯的形象，他本来得到人民的拥戴，却由于号召人民自我觉醒、拒绝人民赠予的皇冠而被抛弃，最终投入火山口自杀以唤醒人民，剧作具有鲜明的象征性。

19世纪30年代，德国的浪漫主义趋向衰落，现实主义戏剧得到发展。伊默尔曼(1796—1840)是这一时期德国戏剧从浪漫主义向现实主义过渡的剧作家，创作了几部不太成功的剧本，其中较有影响的是描写抗击拿破仑的《提罗尔的悲剧》。此时德国文坛上兴起一场"青年德意志"运动，参与者思想激进，言论大胆，主张文艺政治化，批判现实社会，但他们的作品大多艺术性不强。古茨科(1811—1878)是"青年德意志"的代表作家，其戏剧创作包括悲剧《理查德·萨维奇》《维尔纳，又名世界与心》和《乌里尔·阿考斯塔》，以及讽刺喜剧《达尔杜弗的原型》，其剧作有的是德国舞台上的保留剧目，推动了德国现实主义戏剧的发展。

毕希纳(1813—1837)是德国19世纪上半叶杰出的批判现实主义剧作家，由于年仅24岁就去世了，创作期很短，只留下三个剧本：以现实主义手法正面描写法国大革命的历史剧《丹东之死》、社会命运悲剧《沃伊采克》和

政治讽刺喜剧《雷昂采与雷娜》。三个剧本分属不同类型:《丹东之死》以鲜明的民主主义革命立场重新审视法国大革命,推进了德国历史剧的创作;《沃伊采克》取材于真实事件,描写一名处在社会最底层的劳动者沃伊采克的悲惨遭遇,沃伊采克杀妻的心理动因和最后的结局向来是研究者争论的话题;《雷昂采与雷娜》辛辣讽刺了封建贵族阶级饱食终日、无所事事的寄生生活,结构精巧,语言机智,充满童话般的想象力,与两出悲剧的风格迥然相异。

与毕希纳几乎同时的格拉伯(1801—1836)创作了9出戏剧,其讽刺喜剧《玩笑、讽刺、嘲弄和更深刻的意义》打破传统戏剧模式,取消贯穿情节线,采用散点视角,选取一些场景和对话来结构全剧。这种跳脱松散的叙事模式使格拉伯成为对现当代戏剧有影响的剧作家之一。格拉伯还作有悲剧《马利乌斯和苏拉》、历史剧《拿破仑或百日政变》《弗里德里希·巴巴罗萨》《亨利六世》等。其四幕悲剧《唐璜和浮士德》描写欧洲戏剧中两个传统的"原型人物",试图通过两人不同的情感际遇表达作者对两种人生观念的价值评判。

黑贝尔(1813—1863)是1848年以前德国最后一位戏剧大家,他共写有15部剧作,其中《玛利亚·马格达莲娜》是一出优秀的批判现实主义作品,有学者认为"这部悲剧在19世纪中叶除俄国奥斯特洛夫斯基的《大雷雨》外,是欧洲最为出色的家庭悲剧"①。黑贝尔关注人物深层的心理世界,但他对社会抱有消极悲观的态度,因此剧作的批判力度受到限制。我国近代学者王国维曾撰有《戏曲大家海别尔》一文,将黑贝尔剧作与古希腊、莎士比亚戏剧并提,认为其作品关注人物心理,性格刻画成功,具有深刻的悲剧精神,并称《玛利亚·马格达莲娜》"为悲剧中之最无遗憾者"②,对黑贝尔的戏剧创作给予了高度评价。

二 舞台艺术

19世纪初德国的剧场艺术成就不太高,但现代戏剧舞台艺术的某些观念已经开始酝酿,德国剧坛正积蓄力量等待世纪末的大发展。

① 余匡复著:《德国文学史》,上海外语教育出版社1999年版,第368页。
② 王国维著:《戏曲大家海别尔》,见姚淦铭、王燕编《王国维文集》第3卷,中国文史出版社1997年版,第387页。

这一时期，伊默尔曼（1796—1840）对德国戏剧起到了推动作用。伊默尔曼既是具有革新思想的剧院经理，又是剧作家和小说家，他致力于提高演出的整体质量，提倡严格的排练和演员的集体协作，反对奢华的舞台形式主义，曾排演莎士比亚、卡尔德隆、歌德、席勒、莱辛等剧作家的经典剧目。伊默尔曼还对舞台美术进行改革，尝试在舞台上采用组合式立面布景。

与伊默尔曼一同主张改革的是浪漫主义剧作家蒂克（1773—1853），他提倡简化舞台，将剧场艺术的重心从外在物质条件转化到演员内心，通过表演而不是堆砌布景来达到产生幻觉的目的。1841年，蒂克作为导演在模拟希腊开放式剧场的环境下排演了《安提戈涅》一剧，1843年又排演了《仲夏夜之梦》，获得成功。在这两次实验中，蒂克初步建立起导演权威，成为舞台导演艺术的先行者之一。

19世纪中叶在宫廷剧院经理丁格尔施泰特（1814—1881）等人推动下，舞台奢华之风盛行。丁格尔施泰特以排演莎士比亚历史剧闻名，讲究舞台布景和服装的繁复豪华和历史准确性，以及大型群众场面的调度，但在艺术性上总体乏善可陈。丁格尔施泰特的实践活动对19世纪下半叶梅宁根公爵的舞台导演风格深有影响，后者也是以追求布景服装的历史性和善于经营群众场面著称。

表演艺术方面，早期有伊夫兰（1759—1814），他在曼海姆剧院演出席勒的作品获得巨大成功，据说连席勒本人也对他的表演很是赞赏。伊夫兰后来任柏林国家剧院经理和普鲁士所有皇家剧院的总导演，曾出版自传《我的戏剧生涯》，对德国剧坛影响较大。

这一时期最优秀的演员是德弗里恩特（1784—1832），由于他在个人经历和表演风格上都和英国浪漫主义演员埃德蒙·基恩相似，故被称做"德国的基恩"。德弗里恩特擅长表演喜剧人物，尤其是莎士比亚剧作中的夏洛克、福斯塔夫等角色为他赢得了很大声誉，他的表演不拘一格，富有个性。

现实主义领域内较有成就的演员是塞德尔曼（1793—1843）和哈塞（1825—1911），他们以现实生活为表演的基础，追求真实、自然的舞台风格，使得现实主义表演逐渐占据德国戏剧舞台的主导地位。

德国的喜歌剧在这一时期发展迅速，这是一种用德语演唱的喜剧性轻歌剧，也叫"歌唱剧"，由于演唱的歌曲通俗轻快，得到当时厌烦了意大利传统歌剧的观众的喜爱。这一时期德国的其他舞台艺术也有所发展。根据小说家富凯的《温蒂娜》改编的话剧、歌剧、舞剧都获得了成功。著名作家和

作曲家霍夫曼(1776—1822)谱写了歌剧《曙光女神》《水中仙女》等作品。作曲家瓦格纳(1813—1883)从19世纪30年代开始歌剧创作,先后完成了《漂泊的荷兰人》《汤豪塞》《罗亨格林》《特里斯坦与伊索尔德》《纽伦堡的名歌手》《尼贝龙根的指环》等歌剧作品。瓦格纳在戏剧理论方面也有建树,他提出应该创建一种"整体艺术"①即"乐剧",这种戏剧融涵一切已知和未知的表现手段。这一构想的提出为20世纪现代派戏剧和音乐剧的发展奠定了理论基石。

三 主要作家作品

(一) 克莱斯特的戏剧创作

1. 克莱斯特〔Kleist,(Bernd) Heinrich(Wilhelm) von,1777—1811〕的生平和创作

亨利希·封·克莱斯特出生于法兰克福一个没落的贵族家庭,也是德国有名的军官世家。11岁时父亲去世,克莱斯特到柏林一个教士家中继续接受教育,这给了他最初的文学熏陶。按照家族传统,克莱斯特不满15岁便进入波茨坦近卫团。次年母亲去世。从军期间,克莱斯特曾参加反对法国革命的战争,甚至曾企图暗杀拿破仑。但从内心来说,克莱斯特是厌恶军旅生涯的,23岁时他辞去军职返回柏林寻求真理和知识。1801—1804年,克莱斯特到法国和瑞士旅行,同时开始创作活动,但是他的精神也开始发生危机,有时将自己的文稿付之一炬,甚至动过自杀的念头。他想加入法国陆军,但被当成间谍关押了半年。贫病使克莱斯特不得不返回家乡,不久谋到一份差事,但他很快就对普鲁士官场深恶痛绝,重新开始文学创作,完成了独幕喜剧《破瓮记》、中篇小说《马贩子米歇尔·戈哈斯》等作品,但克莱斯特的戏剧在当时都未能上演。个人才华得不到赏识,加上政治上的失望,生活的贫困,亲友的冷落,克莱斯特感到人生无望,陷入痛苦之中。此时他结识了病入膏肓的福格尔,她要求克莱斯特将她杀死。1811年,34岁的克莱斯特在柏林近郊开枪打死福格尔后自杀。

克莱斯特既是小说家又是戏剧家,他生前享誉不高,但是死后被公认为德国最伟大的剧作家之一。克莱斯特的戏剧包括早期的3部爱情剧《施罗

① Gesamtkunstwerk,这个词由瓦格纳创造,也称为"3T艺术",指"诗歌艺术"(Tichtkunst)、"音乐艺术"(Tonkunst)和"舞蹈艺术"(Tanzkunst)三种艺术综合而成的艺术形式。

芬史泰因一家》《海尔布隆的凯蒂欣》《彭提西丽亚》,以及被视为"国家主义"戏剧的晚年之作《赫尔曼战役》和《洪堡亲王》,克莱斯特还创作过1部杰出的独幕喜剧《破瓮记》。他的小说主要有中篇《马贩子米歇尔·戈哈斯》以及8篇技巧精湛的短篇,包括著名的《侯爵夫人封·O》。

克莱斯特的创作风格比较复杂,有时表现出浪漫主义感情热烈、神秘奇幻的特点,有的作品又带有风趣幽默、生动写实的现实主义风格。克莱斯特的剧作大多带有悲观主义和神秘主义色彩,但也写作了优秀的讽刺喜剧《破瓮记》。思想上,经常表现出国家主义和民族沙文主义倾向,但也批判普鲁士政府在法律、军队等问题上的弊端;有的作品歌颂人民反抗压迫的起义斗争,揭露统治阶级和教会的罪恶,格调昂扬,有的作品又流露出消极的宿命论情绪——人无法认识事物的本质,最终仍须服从命运的安排。这种复杂多变的创作风格和思想倾向使克莱斯特成为德国历史上争议颇多的一位作家。

2.《破瓮记》解读

(1)剧情梗概

独幕喜剧。一天早上,村法院的文书利希特发现法官亚当身上伤痕累累,亚当向他解释说是起床时跌倒了。聪明的利希特并不相信,他提醒亚当,司法检察官瓦鲁特突然到各地方机关视察,就要到达他们的村子了。前村的法官和文书被停职的消息令亚当惴惴不安,因为他不仅伤得不成体统,而且只能光着头上法庭,据他说假发在晚上阅读案卷时被烛火烧掉了。

检察官开始旁听诉讼案。马特太太吵嚷着要打碎了她心爱罐子的青年如普利希特赔偿她的损失,此人正是她女儿夏娃的未婚夫。如普利希特则不但不承认打碎了罐子,而且大骂夏娃是"娼妇"。原来事情是这样的:头一天晚上,如普利希特到夏娃家里去,发现夏娃正和一个男人在屋内低声说话,妒火中烧的如普利希特踢门而入,打碎了马特太太珍爱的罐子。屋里的男人从窗口跳出,被挂在了外面的葡萄架上,如普利希特用门把狠揍此人的脑袋,正当他也准备跳出追赶时,那人向他撒了一把沙子逃走了。由于天黑,如普利希特并没有看清这人究竟是谁。法官亚当起先粗暴裁定是如普利希特打碎了罐子,当如普利希特提出可能是一直爱慕夏娃的皮匠雷伯利希特作案,又使劲把嫌疑推到皮匠身上。马特太太和如普利希特各执一词,当事人夏娃既否定了未婚夫作案,也否定了未婚夫对皮匠的指控,但是怎么也不肯说出肇事者是谁。审理陷入僵局,亚当急忙宣布案子和解,这引起了

瓦鲁特检察官的怀疑。

目击者伯利吉特太太的到来令真相大白:她带来一副挂在葡萄架上的假发,假发正是亚当的,她也瞧见了那个逃跑男人的畸形脚印,这串脚印一直延伸到了村法院。亚当法官的奇怪行为得到了解释——原来他所审理的正是自己所犯的罪行。这个仗势欺人的家伙看上了纯朴软弱的夏娃,恫吓她说她的未婚夫将被送到可怕的东印度去服兵役,要救如普利希特只能凭他提供的疾病证明书。夏娃为了挽救爱人的性命只得与他周旋,亚当便以替夏娃写证明书为由深夜潜入姑娘的房间,图谋不轨。此时,维护"法律尊严"的瓦鲁特公然偏袒作恶的法官,令其立刻结束审判,亚当立刻判如普利希特入狱。此前一直因害怕亚当报复会危及未婚夫安全而不敢吐露真情的夏娃终于忍无可忍说出了事情的原委,亚当狼狈逃跑。瓦鲁特检察官揭穿了关于服兵役的谎言,他撤销了亚当的职务,命令利希特接任。一对产生误会的情侣重归于好。

(2)解析

《破瓮记》是克莱斯特根据一幅名为《打破的罐子》的铜版画为题材写作的独幕剧,是德国戏剧史上难得的现实主义讽刺喜剧作品,它反映了统治者专横无理、鱼肉百姓的社会现实,揭露了当时普鲁士官场和司法制度的腐败,歌颂了农村青年男女的纯朴。尤其是真相大白之时,一直"秉公执法"的司法检察官瓦鲁特竟极力替法官遮掩罪行,强行中止审判,有力地讽刺了普鲁士官员官官相护的丑恶行径,因此被卢卡契称为"当时普鲁士农村的出色的现实主义图画"[①]。

剧作着力刻画了一个典型化的喜剧人物形象——极力遮掩罪行却最终弄巧成拙的法官亚当。这个执法者为非作歹、不学无术、阿谀上司、丑态百出。作品善于运用丰富多彩、富有机趣的喜剧语言来塑造这个巧舌如簧的小丑,许多对白活泼生动、充满智慧,令人捧腹。作品具有浓厚的乡村风味,运用了许多民间素材,如最终令亚当原形毕露的证据竟然是雪地上留下的一串"马蹄子脚印儿",且径直延伸到了法院,在德国民间传说中这正是魔鬼的标志,而道貌岸然的法官正好长着一只马蹄形的"一向就沉重地走在罪孽的道路上的脚",剧作用喜剧性的暗喻辛辣讽刺了这些如魔鬼一般横

① 叶文:《克莱斯特小说戏剧选》"译本序",见〔德〕克莱斯特著,商章孙等译:《克莱斯特小说戏剧选》,上海译文出版社1985年版,第10页。

行乡里的封建官僚。

《破瓮记》表现了克莱斯特出众的喜剧才能。戏剧从审判开始,设置了层层悬念,让真相慢慢显露,直到剧终才水落石出,收到了强烈的喜剧效果。克莱斯特也善于安排集中的戏剧冲突,审判者终于成为被审判者,这一逆转大大增强了作品的喜剧性。剧中漫画化的人物形象、夸张的戏剧情节、撩人的幽默感,都使这部作品成为一部不可多得的喜剧佳作。它被誉为德国"三大喜剧"之一,至今仍在德国舞台上演出,并曾被拍摄成电影。

剧作的不足在于,所有的场景都由对白填充,村法院的审判庭这一地点没有转换过,审判中众人的陈述是交代剧情的唯一途径,这必然影响到舞台演出的行动性和观赏性。

3.《洪堡亲王》解读

(1)剧情梗概

五幕正剧。骑兵将军洪堡亲王是选帝侯夫人的侄子,他年轻有为,指挥作战有方,深得将士爱戴。此刻他睡在弗白林花园的橡树下,编织着对选帝侯甥女、纳塔丽公主的爱情花冠。对爱情的幻想使他陷入了迷狂的精神状态,身边的一切事物都不能进入他的头脑,可惜他的求爱却遭到了选帝侯的拒绝。

一天,洪堡亲王试图拥抱纳塔丽,公主的一只手套落入他的手中,这令他更加想入非非,心不在焉,以至于元帅布置作战计划也完全没有听进去。次日,普鲁士对瑞典的战斗打响了。按照计划洪堡亲王应该坚守河谷地带,得到攻击的命令之后再带领骑兵出击。可是对幸福的狂想和对凯旋的渴望使他没有遵照原定计划行事,而是提前发起了进攻,这一举动为勃兰登堡赢得了辉煌的胜利,这就是历史上1675年的弗白林之役。

选帝侯夫人和纳塔丽公主惊悉选帝侯阵亡的噩耗,悲痛欲绝,感到孤苦无依,表示要继承选帝侯事业的洪堡亲王成了公主的精神支柱,二人私订婚约。谁知随后的消息说选帝侯的死讯纯属谣传,中弹的不过是个扈从,人们又转悲为喜。

宫殿教堂门前,选帝侯进行赏罚。他认为洪堡亲王没有遵照军队的整体作战计划,擅自冲锋陷阵的行为违反了军纪,就算是获得胜利也罪不可恕,决定将他移交军事法庭审判。军事法庭判处洪堡死刑,而一向器重他的选帝侯竟然没有下达赦免令。对自己将获赦免信心十足的洪堡亲王听说死刑无法更改,大感震惊,于是去向纳塔丽和姨母——选帝侯夫人求情,甚至

表示愿意放弃与纳塔丽私定的婚约,只求活命。选帝侯终于同意赦免,条件是洪堡必须亲口宣布军事法庭对他的宣判是不公正的。

军中将士与纳塔丽联名上书为洪堡亲王求情,可是此刻的洪堡亲王完全转变了态度,他战胜了天性中的软弱,坚持军事法庭对他的宣判是公正的,并愿意一死以维护军事法律的神圣,他唯一的要求是不要将纳塔丽公主出卖给敌国以换取耻辱的和平。这一"勇士"的行为为洪堡亲王赢得了赦免。在被押往刑场的路上,蒙在洪堡眼上的绷带被松开了,选帝侯还给他荣誉和生命,并将纳塔丽公主许配给他。戏剧在"进军""去战斗""走向胜利"的号角声中结束。

（2）解析

《洪堡亲王》是克莱斯特的最后一个剧本,根据历史事件改编。普鲁士军官出身的克莱斯特通过这个剧作表达其爱国热忱,宣扬"普鲁士精神",他明确赞同军队应有严明的军纪和下级对上级的绝对服从。克莱斯特认为,国家的命运与个人的行动有着直接的关系,自由意志的蔓延会导致整个军队乃至国家的混乱。即使个人的聪明才智能够取得暂时的胜利,也不能超越于普鲁士利益之上。

剧作对洪堡亲王从害怕死亡到从容赴死的心理转变做了细腻的刻画。洪堡亲王是个英勇的将领,得到将士们的爱戴,但他毕竟年轻气盛,又充满对爱情的幻想,这就赋予了他直率可爱的性格特征。在战场上,洪堡清楚地知道贻误战机可能导致的后果,但他在灵活出击和遵守军令面前毅然且自信地选择了前者,胜利即为正确,这从另一侧面印证了洪堡性格的单纯:"难道只是因为比命令规定的时刻早了一点把瑞典军队粉碎,就该当死罪吗?"①直到死亡判决击碎了他的梦想,天性中对死亡的恐惧感和对生命的自然眷恋才被唤醒:"哦,上帝的世界,哦,姨母,是多么美好! 我恳求,在丧钟敲响之前,请不要使我陷入那黑暗的深渊! ……天哪,我看到我的坟墓之后,我只想活下去,请不要问,那种生活是否体面!"战场上勇猛杀敌的洪堡表现得软弱无助,连一个女子"也不会那样地惊慌失措,彷徨无主,胆战心惊",这并非是对英雄人物的丑化,而是剧作有意昭示人性的脆弱,对生的渴求和对死的恐惧,使人物显得复杂真实,立体可感。洪堡的软弱最终被军

① 〔德〕克莱斯特著,袁志英译:《洪堡亲王》,见《克莱斯特小说戏剧选》,上海译文出版社1985年版,第343页。下引此剧台词均据此版本。

人的荣誉感所战胜,当他获知被赦免的交换条件是亲口承认军事法庭的不公正时,决心以牺牲生命来维护军纪的神圣,无畏的承担勇气和自我惩戒精神占了上风,洪堡由此从莽撞的青年成长为忠诚于家国的钢铁战士。这一转变是复杂的、痛苦的,当洪堡完成了新的自我形象的塑造,也就真正理解了普鲁士精神的意义,性格变得更加丰满而具有悲剧美,这正是作者所要竭力赞美的。

剧作结尾以偶然性因素实现剧情的"突转",这也是克莱斯特戏剧中经常使用的手法。《洪堡亲王》中的人物形象不如喜剧《破瓮记》那么鲜活生动,这是由于对思想观念的宣扬削弱了其艺术上的感染力,显得说教意味较浓。对于剧中"国家主义"的不同理解使《洪堡亲王》一直备受争议,但克莱斯特在剧中所反映的爱国之情是不可否认的,具有积极的意义。

(一)毕希纳的戏剧创作

1. 毕希纳(Büchuner, Georg,1813—1837)的生平和创作

格奥尔格·毕希纳诞生在一个医生世家,父亲是外科医生,也曾在军中服役,母亲是黑森公国枢密顾问的女儿。毕希纳出生不久,父亲晋升为宫廷卫生顾问,举家迁居公国首府达姆施塔特。毕希纳幼时聪明过人,喜爱文学,12岁进入文科中学学习。毕业后父亲希望他继承祖业,于是他18岁时进入著名的法国斯特拉斯堡大学学医。21岁时,已经具有一定革命思想的毕希纳进入吉森大学攻读历史和哲学,这期间他创立了著名的《黑森快报》,这份快报寄托了毕希纳的社会革命理想,对当时社会的不公和黑暗进行了猛烈的抨击和嘲讽,被认为是《共产党宣言》之前最革命的政治宣言。22岁到24岁,毕希纳一边从事自然科学研究,一边进行文学创作,由于思想激进,曾遭到通缉。1836年他应聘前往苏黎世讲学,染上伤寒不治,次年与世长辞,年仅24岁。

毕希纳是德国19世纪早期的批判现实主义作家,作品受到莎士比亚和德国狂飙突进运动的影响,形式与内容都引领时代风气。毕希纳仅有的四部文学作品为他在德国文学史上留下了不可磨灭的印记,这四部作品是:革命历史剧《丹东之死》、政治讽刺喜剧《雷昂采与雷娜》、社会命运悲剧《沃伊采克》和中篇小说《棱茨》。《沃伊采克》是德国文学史上公认的最难理解的古典作品,这部未完稿有4个由研究者添加结尾的版本,文学史称为 H_1、H_2、H_3、H_4。剧作取材于莱比锡一桩著名的情杀案,讲述一对贫苦的青年男

女的悲惨命运,被认为是德国文学史上第一部社会剧,对后来的德国戏剧产生过巨大影响。《丹东之死》继承歌德与席勒的传统,以现实主义的笔触正面描写了法国大革命这一重大历史事件。

毕希纳生前默默无闻,由于享年不长,进行文学创作的时间更短,公开发表的作品只有一部《丹东之死》,直到20世纪其剧作才被搬演,毕希纳始被奉为表现主义的先驱。他的剧作《沃伊采克》曾被阿尔班·贝尔格改编成歌剧上演,获得巨大成功。1923年德国语言与文学学院设立了以这位早逝的文学天才命名的"毕希纳文学奖",是为目前德国文坛的最高奖项。

2.《丹东之死》解读

(1)剧情梗概

四幕历史剧。丹东及追随他的国民公会党人一边玩着纸牌一边谈论着"是该让革命停步,让共和国开始的时候了",他们不满雅各宾派罗伯斯庇尔等人实行的恐怖专政,却又无可奈何。

人民的生活极度困苦,穷人家的女儿被逼迫卖淫和乞讨才能维持家人的生活,挣扎在死亡边缘的老百姓中酝酿着反抗的情绪,他们随时准备吊死压榨穷人的贵族老爷。

丹东党人获悉罗伯斯庇尔等人将对丹东下手,可丹东自信雅各宾派不敢对自己怎么样,甚至嘲笑罗伯斯庇尔是嫉妒他们的享乐,就像太监痛恨生理健全的人一样。丹东见到罗伯斯庇尔,指责他"谋杀",罗伯斯庇尔回答说革命没有完成,不能半途而废,如果让革命的骏马停到妓院门前,那最终也会把他拖到革命广场上去的。丹东气愤地骂罗伯斯庇尔"虚伪"和"忘恩负义",拂袖而去。

丹东的追随者嘉米叶等人劝丹东赶快行动,可是丹东已经厌倦了无休无止的屠杀,日益深重的负罪感让他心力交瘁,他决定以死换得内心的宁静。国民公会上,雷让德尔为丹东辩护,要求给予丹东等人庇护权。罗伯斯庇尔等人反驳说,不允许几个人傲临于祖国之上,革命是一定要流血的,牺牲几条阻挡革命步伐的性命不值得大惊小怪。雷让德尔的提案被否决了。

死囚牢里,丹东和他的同党讨论着上帝是否存在和世界的本源问题。革命法庭上,丹东慷慨陈辞,说罗伯斯庇尔等人令法兰西陷入独裁统治,赢得了听众的掌声。丹东党人决定越狱,并通知丹东的妻子准备里应外合,但这个计划被同狱室的拉弗罗特告发,法庭判处丹东等人死刑。

革命广场上,人群中响起了"罗伯斯庇尔万岁!打倒丹东!"的吼声。

丹东的妻子朱丽将一绺头发转交丹东以示自己必死的决心。丹东与同伴走上断头台。嘉米叶的妻子露西尔前来断头台前凭吊，她突然高喊了一句"国王陛下万岁！"接着被巡逻兵"以共和国的名义"带走了。

（2）解析

1834 年，毕希纳因《黑森快报》的发行而遭通缉，次年从基森逃亡到斯特拉斯堡，在逃亡之前，用 5 个星期时间写出四幕历史剧《丹东之死》。

《丹东之死》是根据 1789 年法国资产阶级革命史实编写的历史剧，生动展现了大革命期间复杂艰难的矛盾斗争画面，通过对丹东和罗伯斯庇尔两个历史人物形象的塑造，反映出作者鲜明的革命立场。

吉伦特派倒台后，雅各宾派开始实行恐怖专政，成千上万有罪和无罪的人被送上断头台，随之在雅各宾派内部出现了主张缓解专政手段的丹东温和派和主张扩大恐怖统治规模的艾贝尔激进派，这两派分别遭到罗伯斯庇尔的镇压。丹东与罗伯斯庇尔同为雅各宾派的领袖，两人本是并肩作战的战友，但随着革命形势的日益复杂化，政治立场出现分歧。丹东所代表的温和派反对恐怖专政，他们厌烦了无休无止的屠杀，"宁可让人绞死，也不愿意绞死人"①，但又无法阻止罗伯斯庇尔无限扩大的恐怖统治，于是选择将自己沉浸在个人享乐之中——他们认为人有享乐的自由，有欣赏自我、随意支配短暂的现世人生的自由，别人不应该剥夺这种权利，这自然与坚持"道德"和"革命"的罗伯斯庇尔背道而驰。在一次正面交锋中，丹东指出"自卫超过了一定的限度，就是谋杀；我看不出还有什么理由，还要我们继续这场屠杀"。罗伯斯庇尔则坚持"道德必须通过恐怖来统治"，他认为丹东党人已经成为共和国的敌人，他们鼓吹仁慈，放松镇压，堕落腐化，阻挡了革命的步伐。昔日战友同室操戈，剧中弥漫着深沉的悲剧气氛。

剧中的丹东形象具有两面性。他对革命抱有热情，但在恐怖统治中亲眼见到大规模的血腥屠杀，无数无辜者成为刀下冤魂，令他产生了沉重的负罪感和恐惧感，总觉得有"鲜血淋漓的手要向我伸过来"，每夜噩梦不断。他拼命为自己辩解脱罪，甚至幻想自己的犯罪行为是由一种不可知的神秘力量所指使，以获得内心的安宁。作者对他消极对抗、耽于享乐的态度予以批判，但对他的良知未泯和敢于承担也予以了肯定——丹东事先得知罗伯

① 〔德〕毕希纳著，傅惟慈译：《丹东之死》，见《毕希纳文集》，人民文学出版社 1986 年版，第 62 页。下引台词均据此版本。

斯庇尔的逮捕计划而拒绝逃走:"他们无非是想要我的这颗头罢了。我对这出打打闹闹的滑稽戏已经烦透了。他们愿意拿就拿去吧！有什么关系？我会勇敢地去死的;这比活着要容易多了。"这反映出丹东内心的无奈、倦怠和落寞。

罗伯斯庇尔是人民心目中的"救世主",他以刚直不阿、廉洁公正、明辨是非的面貌出现,剧作通过人民之口将他与丹东进行比较:

> 市民乙　丹东有华丽的衣服,丹东有漂亮的住宅,丹东还有漂亮的老婆,他用勃尔贡德的葡萄酒洗澡,用银盘子吃野味,喝得酩酊大醉以后,跟你们的老婆女儿睡觉。——丹东过去同你们一样穷,这一切他是从哪弄来的? 否决权替他买了这些东西,为了让他替国王把王冠保住。奥尔良公爵送给他这些东西,为了让他把王冠偷来。外国人给了他这些东西,为了让他把你们出卖。——罗伯斯庇尔有什么？清廉无私的罗伯斯庇尔,你们是了解他的。

尽管如此,剧作也严厉谴责了罗伯斯庇尔的恐怖统治,指出罗伯斯庇尔虽然在道德上无懈可击,良心清白,道貌岸然,但他所推行的恐怖政策给革命政权和人民带来灾难,是不能持久的。剧作通过丹东之口揭露了罗伯斯庇尔"不贪赃、不枉法、不跟女人睡觉,穿着整齐体面"的"正经外表"下,实际上暗藏"虚伪""作假"之心:"难道只是因为你自己永远爱把衣服刷得干干净净,你就有权力拿断头台为别人的脏衣服作洗衣桶,你就有权力砍掉他们脑袋给他们的脏衣服作胰子球？""我们的打击必须对共和国有利,因此我们不应该在打击犯罪者的时候,把无辜的人也连累上。"剧作对罗伯斯庇尔党人的嗜杀行径进行了深刻揭露:他们杀人如麻,甚至在断头台前会笑起来,病得快死的犯人中有孕妇,要求请一位医生,他们却说:"给刽子手省点麻烦吧……这就不用给她们生的孩子钉小棺材了。"很多女犯人为了不"跪在断头台的木板上",不得不申请"躺在雅各宾党人的床板上"。他们残杀手足,以至于党内"人人自危"。这样的暴政无论打着多么冠冕堂皇的旗帜,最终必定遭到人民的唾弃——"巨大的灾祸正降临到法兰西头上,这就是独裁",罗伯斯庇尔"迟早要躺在上面(指断头台)"。历史确实如此,当雅各宾派的三大领袖已去其二,罗伯斯庇尔也陷入了政治上的孤立,数月后即被热月党人送上了断头台。

剧作通过多种视角和罗伯斯庇尔自己的思想矛盾反映了斗争的残酷性和人物形象的多面性——当曾经亲密的战友一个个被送上断头台，"他们都离我而去了——到处是荒凉、空虚——只剩下我孤身一人"，而在罗伯斯庇尔昔日的同学、朋友嘉米叶眼中，他"总是那么阴郁、孤单"，这些描写从另一角度展现了罗伯斯庇尔的精神世界。

剧作表现了社会动荡时期人民生活的艰难困苦，并对之寄予深切的同情：贫穷人家的女子被饥饿逼迫讨饭、卖身，老百姓肚子饿得咕咕叫，衣服尽是破洞，手掌都是老茧，流血流汗挣来的钱却都被贵族老爷"明抢暗偷地夺了去"，而要想从这被盗窃的钱里弄回几个铜板，就不得不卖淫，不得不要饭。人民希望革命政权能平息动荡，恢复生产，建设国家，但"你们要面包，他们却掷给你们人头！你们口干欲裂，他们却让你们去舐断头台上的鲜血！"雅各宾派的统治并未能拯救人民于水火。另一方面，剧作也反映出人民大众的革命意识尚未觉醒，革命还带有很大的盲目性和从众心理。如剧中描写公民要向贵族老爷复仇，但只看到一个用手帕而不用手指擤鼻涕的青年就认为他是贵族，扬言把他吊死在灯柱上。丹东发表演说时，他们高呼"丹东万岁！打倒十人委员会！"当听到有人历数丹东的罪行，赞扬罗伯斯庇尔清廉无私时，又异口同声高呼"罗伯斯庇尔万岁！打倒丹东！打倒卖国贼！"可见人民缺乏明确的革命目标和自觉的革命意识也是导致革命政权倾覆的重要原因。

剧作总结了法国大革命的经验教训，认为无论是反对暴力革命的丹东，还是主张恐怖政治的罗伯斯庇尔，都不能解决社会实际问题，最终必将归于失败。丹东的个人享乐主义和消极退避的革命态度自不待言，罗伯斯庇尔的恐怖政策势必走向独裁专政，引起社会恐慌，人民最需要解决的是"面包问题"，而不是无休止的党派权力之争和血腥屠杀。由于剧作家自己也是激进的民主主义革命者，他在剧中将丹东和罗伯斯庇尔都塑造成孤独的悲剧英雄，对之寄予不同程度的同情，也通过这两个形象表达了自己的革命见解。

剧作还讨论了作者感兴趣的哲学命题，如世界的根源、上帝的有无、人生的幻灭等，从中可以清晰看到18、19世纪之交德国唯心主义哲学的影响。剧作的局限性在于长篇对白缺乏舞台行动性，有的场景就是开会和辩论，如果搬上舞台会显得沉闷，缺乏观赏性。

(三) 黑贝尔 (Hebbel, (Christian) Friedrich, 1813—1863) 的戏剧创作

弗里德里希·黑贝尔出生于工人家庭,父亲是泥瓦匠。黑贝尔自幼喜爱文学,因父亲要他学泥瓦匠手艺,他不得不深夜挑灯自学。14岁那年父亲去世,黑贝尔开始自立。当了7年抄写员之后,他写信给自己仰慕的作家乌兰德,可是受到冷遇。他决心要超过乌兰德的成就,来到汉堡,结识了"青年德意志"的朋友,开始到海德堡大学学习文学、历史和哲学。成名之后,黑贝尔曾到巴黎和罗马旅行,在维也纳与一名女演员结婚。黑贝尔是一位有才华的批判现实主义戏剧家,曾因创作以古代诗史《尼贝龙根之歌》为题材的三部曲而获得席勒奖金。

黑贝尔的剧作包括《玛利亚·马格达莲娜》《赫洛德斯和玛丽阿姆耐》《阿格妮丝·贝尔瑙厄》《吉格斯和他的指环》《尼贝龙根》三部曲等。其中最重要的剧作是1843年推出的《玛利亚·马格达莲娜》。这部取材于当时德国现实生活的作品由于结构精巧、技巧成熟而成为"日常生活悲剧"的典范。剧作通过纯洁的姑娘克拉拉与两个男子——正派青年弗利德里希和无赖子莱昂哈尔德的爱情纠葛,以及三人最终走向毁灭的悲剧故事,揭露了德国社会旧的家长制和旧秩序对市民阶层青年男女纯洁爱情的戕害,因此也可以被称做是市民悲剧。剧作对社会现状做出的思考,以及所提出的严肃的社会问题,一直被戏剧史家视为易卜生社会问题剧的先导。剧中主要人物的命运是全体覆灭——克拉拉的母亲在警察抄她的家时倒地身亡,克拉拉投井自杀,莱昂哈尔德被找他决斗的弗利德里希打死,弗利德里希也受了致命伤,全剧最后一句台词"我再也不理解这个世界了!"体现了黑贝尔作品中一以贯之的悲观思想。

黑贝尔的剧作很少涉及深刻主题,他深受叔本华悲观主义哲学的影响,对人生充满了失望,常常描写人类复杂的心理问题。他不赞成反抗现实,因此也就反对革命甚至反对改良,与现实保持一致和妥协是黑贝尔文学创作的主导思想。从取材来看,他的剧作迷恋历史和神话传说。戏剧的主人公常常是处于矛盾漩涡中心、最终走向毁灭的女性,人物的内心世界往往描摹得格外细腻、动人。

第五节　俄罗斯戏剧

19世纪上中叶,俄罗斯的资本主义经济日益发展,革命民主主义思想业已形成,阶级矛盾和民族矛盾空前尖锐,革命运动风起云涌,封建农奴制终于废除。19世纪初,西欧民主思潮空前高涨,法国大革命给俄罗斯带来巨大冲击,俄罗斯的工人、农民不断举行起义,一批对沙皇统治不满的年青军官也秘密结社,酝酿推翻沙皇政权,建立共和制,这些秘密团体即是著名的"十二月党人"。19世纪中叶,落后的俄罗斯社会生产力有了较大发展,资本主义因素有所增长。但农奴对农奴主的人身依附和土地被极少数农奴主占有的状况严重影响了劳动力市场的发展,制约着资本主义经济的增长,农奴制面临深刻危机,俄罗斯的农民暴动此起彼伏,别林斯基(1811—1848)、赫尔岑(1812—1870)、车尔尼雪夫斯基(1828—1889)等革命民主主义者的学说不胫而走,在政治和思想文化领域均产生巨大影响。沙皇政府一方面用残忍的手段镇压革命,另一方面自己也进行改革,以图缓和日益尖锐的矛盾,维持摇摇欲坠的农奴制统治。1853至1856年对外掠夺战争的失败使农奴制面临更大的威胁,沙皇亚历山大二世迫于形势,于1861年2月19日签署了废除农奴制的"特别宣言"。

一　发展轨迹

这一时期的俄罗斯在政治、经济、军事等领域仍远远落后于欧洲的先进国家,但其文学却取得了重要收获,出现了普希金、莱蒙托夫、果戈理、别林斯基、赫尔岑、屠格涅夫、冈察洛夫、奥斯特洛夫斯基、车尔尼雪夫斯基、杜勃罗留波夫、陀思妥耶夫斯基等一大批蜚声世界的文学巨匠,诗歌、小说、戏剧和文学理论全面繁荣,戏剧文学构成文坛的"半壁江山",在世界上产生巨大影响。

19世纪初俄罗斯虽有古典主义戏剧和浪漫主义戏剧,但都很快被批判现实主义戏剧所代替,代表这一时期戏剧成就的是批判现实主义戏剧。

影响了整个17世纪和18世纪大半时间的古典主义,在19世纪最初的十余年内仍然是部分剧作家所推崇的戏剧创作法则。弗·亚·奥泽洛夫(1769—1816)的悲剧《雅典的俄狄浦斯》《德米特里·顿斯科伊》和沙霍夫斯科伊的喜剧《对卖弄风情的女子的教训,或椴树花蜜》,都是按照古典主

义的原则所写。"十二月党人"作家群中也有人从事古典主义戏剧创作,如帕·亚·卡捷宁(1792—1853)的《安德罗玛克》取材于古希腊特洛伊战争故事,古希腊三大悲剧诗人之一的欧里庇德斯和法国古典主义剧作家拉辛都作有同一题材悲剧。"十二月党人"剧作家虽然采用了古典主义的形式,但其剧作的内容往往关乎俄罗斯社会的现实矛盾和斗争。

日益僵化的伪古典主义毕竟不能满足19世纪俄罗斯的需要,取而代之的浪漫主义存在时间也不长,但一些优秀剧作中反抗沙皇暴政、鼓荡人民争取自由民主权利的精神,对现实主义戏剧产生了积极影响。

别林斯基(1811—1848)是19世纪俄罗斯著名的现实主义文艺理论家,他曾在青年时期写作了揭露农奴制罪恶的浪漫主义正剧《德米特利·卡里宁》,主人公是农奴的儿子卡里宁,他性格刚直火暴,具有强烈的反抗精神,为争取自由杀死了农奴主之子,剧中大段台词激情洋溢。

著名浪漫主义诗人莱蒙托夫(1814—1841)创作了《西班牙人》《人与热情》《怪人》《假面舞会》《兄弟俩》等剧本,其中诗剧《假面舞会》描写了一个对虚伪无耻的上流社会深恶痛绝,却身限其中无法自拔,对世界充满绝望的悲剧主人公阿尔别宁的独特形象。莱蒙托夫的戏剧作品不多,但代表了当时俄罗斯浪漫主义戏剧的主体风格,即在具备浪漫主义特征的同时,也体现出鲜明的现实主义色彩。

"十二月党人"的文艺思想在19世纪初的俄罗斯文坛产生了很大影响,他们主张文学应担负起革命的宣传作用,强调作品的民族性和现实意义。部分"十二月党人"诗人也从事积极浪漫主义诗歌和戏剧的创作,他们既反对已经僵化了的古典主义,也反对无病呻吟的消极浪漫主义,主张用情绪高昂的文艺作品鼓舞人民的革命热情,其中维·卡·丘赫尔别凯(1797—1846)所写的历史题材悲剧《阿尔吉维亚人》《普罗科菲·利亚普洛夫》成就较高。

俄罗斯的批判现实主义有着优良的传统,18世纪下半叶剧作家冯维辛就曾写过谴责农奴制度的民族喜剧《纨绔少年》,开启了现实主义的文风。与他同时期的卡普尼斯特和克尼亚日宁也写了《谗言》《吹牛家》等具有现实主义风格的讽刺喜剧,对俄国黑暗的官僚制度、农奴制度以及形形色色丑恶的社会现象进行了辛辣讽刺,尤其是在克尼亚日宁的《吹牛家》中,已能隐约见到果戈理《钦差大臣》中的人物雏形。克尼亚日宁还擅长写悲剧,其悲剧《瓦季姆·诺夫哥罗茨基》带有强烈的反封建专制色彩,以致曾遭当局查禁。

19世纪是俄罗斯现实主义戏剧杰作频出、蔚为大观的时期，这一时期戏剧矛头所向多为黑暗的沙皇统治和阻碍生产力发展的封建农奴制。首先登上俄罗斯现实主义剧坛的是格里鲍耶陀夫和大诗人普希金。

格里鲍耶陀夫（1795—1829）的喜剧《聪明误》是19世纪俄罗斯最重要的剧作之一。格里鲍耶陀夫与"十二月党人"及普希金的关系都很密切，《聪明误》一剧通过进步的贵族青年恰茨基与保守愚昧的封建贵族群体的思想较量，反映出19世纪初俄国社会的真实面貌，尤其是思想领域内不同意识形态的矛盾斗争，揭示出先知先觉者的孤独和革命前途的艰难。《聪明误》塑造了保守势力的鲜活群像，主人公恰茨基的形象则是俄国早期的"多余的人"的典型代表，剧作语言历来为人所称道，许多台词已成为俄罗斯的成语。《聪明误》在思想内容上带有启蒙主义的色彩，形式上遵守古典主义"三一律"，但从如实反映生活面貌来说，则奠定了现实主义戏剧在俄罗斯剧坛的地位。《聪明误》在当时和后世都受到了极高的评价，普希金认为剧中的语言"有一半应该成为谚语"，高尔基称其是"完美得惊人的喜剧"和"极有教益的典型剧作"，别林斯基则认为格里鲍耶陀夫是俄国文学中"写喜剧的莎士比亚"，《聪明误》被誉为"第一部俄国式的喜剧"。

普希金（1799—1837）是俄罗斯近代文学的奠基者，他早期创作了大量浪漫主义诗篇，从1825年起，风格开始转向现实主义，写于这一年的历史剧《鲍里斯·戈杜诺夫》以俄国历史上的"混乱时代"为背景，揭示了皇权与人民意志之间的关系，第一次正面歌颂了人民力量在历史发展中所起的推动作用，反映了人民革命意识的觉醒。作品完全冲破古典主义"三一律"的束缚，以真实笔触再现了波澜壮阔的俄罗斯历史风云画卷，标志着普希金的创作完成了从浪漫主义向现实主义的过渡。

19世纪40年代起，批判现实主义在俄罗斯确立了稳固的地位，这段时期是俄罗斯现实主义戏剧文学收获的季节。果戈理（1809—1852）写于1836年的喜剧《钦差大臣》和奥斯特洛夫斯基（1823—1886）写于1859的悲剧《大雷雨》是这一时期俄罗斯文学奉献给世界的杰出批判现实主义作品。作品塑造了许多个性鲜明的人物形象，毫不留情地批判了俄罗斯农奴制上流社会、俄罗斯官场和俄罗斯宗法制度的虚伪、腐朽、冷酷、丑恶。《钦差大臣》虽然是喜剧，却同样具有烛照人性的哲理性和悲剧意味；《大雷雨》中的女主人公卡捷琳娜被杜勃罗留波夫称为"黑暗王国的一线光明"，她的死预示着俄国宗法制度的末日即将来临。

屠格涅夫(1818—1883)以心理现实主义风格著称,他的剧作擅长通过日常生活细节和复杂的人物内心活动来表现平静外表下的激烈冲突,他的《食客》《村居一月》《单身汉》《绳在细处断》等作品都是这方面的代表,剧中塑造的一些"小人物"形象令人难忘。屠格涅夫继承了果戈理的喜剧传统,同时也深刻影响了契诃夫的创作风格。这一时期著名的现实主义剧作家还有喜剧《克列钦斯基的婚事》的作者苏霍沃-柯贝林(1817—1903)。

19世纪上中叶的俄罗斯戏剧既继承了欧洲戏剧的传统,也具有鲜明的民族风格。它们大多取材于俄罗斯的历史与现实生活,俄罗斯风情成为戏剧的重要描写对象;在审美取向上大体与欧洲戏剧一样,维持着悲喜两分的基本格局,但"丑不安其位"的讽刺喜剧多选择重大甚至有一定悲剧性的题材,有严肃的题旨和"寓庄于谐,寓哭于笑"的品格;悲剧贴近生活,亦含有某些喜剧因素;有不少有名的悲剧被视为正剧(如《大雷雨》),有些悲剧性很强的剧作还被视为喜剧(如《食客》)。正剧占有一定比例(如奥斯特洛夫斯基的《没有陪嫁的姑娘》《无辜的罪人》等都是正剧)。这表明俄罗斯戏剧家对戏剧审美形态的辨析与西欧有所不同,注意创造具有民族性的戏剧审美样式,同时也说明悲剧、喜剧、正剧的形态具有多样性。

19世纪的俄罗斯戏剧之所以取得辉煌成就,与文学巨匠多涉足戏剧创作是直接相关的。这一时期的大诗人、大小说家完全不写剧本的极少,而只写剧本的剧作家也不多,这一传统是由普希金、莱蒙托夫在19世纪初开创的,19世纪末至20世纪初的大作家托尔斯泰、契诃夫、高尔基仍然继承了这一传统。

俄罗斯戏剧的繁荣也培养了大批戏剧观众,养成了俄罗斯人爱看戏的习惯。直到现在,进剧场看戏仍然是多数俄罗斯人的赏心乐事。

二 舞台艺术

19世纪初的俄罗斯戏剧舞台上,古典主义仍有一定市场,这一时期最著名的演员是雅科夫烈夫(1773—1817)和谢明诺娃(1786—1849)。雅科夫烈夫善于扮演具有激情的悲剧人物,他早年的表演还带有古典主义的痕迹,后期浪漫主义气息越来越浓重。谢明诺娃是和雅科夫烈夫同时期的著名女演员,她学习古典主义的表演技巧,又将火热的情感融入其中,形成既庄重高雅又自然深刻的独特表演风格。普希金曾赞誉她说:"谈到俄国的悲剧,必定会谈到谢明诺娃,也许只能谈到她。她具有天才、美貌和动人而

真实的感情,她自成一家而无先辙。那冰冷的法国女演员乔治和那永远热情的诗人格涅季奇只要稍微对她暗示一点艺术的奥秘,她立刻就能心领神会。她的表演总是那样自如、鲜明,动作高雅,发音清晰悦耳,不时爆发出真挚的灵感。这一切都为她所独有,而非抄袭于任何他人。"①

19世纪上半叶,古典主义仍影响彼得堡的戏剧舞台,这里的著名演员有索斯尼茨基(1794—1871)、卡拉狄庚(1802—1853)、阿辛科娃(1817—1841)等人。但即使在相对保守的彼得堡,演员们也多半乐于在古典主义基础上融入浪漫主义和现实主义的表演优长。卡拉狄庚是一名具有全面表演技巧的优秀演员,但缺乏内心情感的支撑,他与当时莫斯科以激情著称的莫恰洛夫形成客观上的竞争局面。别林斯基认为他们的表演各有千秋,而史迁普金是将卡拉狄庚对外部细节精准的掌握和莫恰洛夫火山爆发式的激情相结合的真正伟大的演员。

19世纪20年代,莫斯科小剧院建成,标志着俄罗斯现实主义戏剧运动的全面展开,从这里走出了19世纪俄罗斯最伟大的演员史迁普金(1788—1863)和莫恰洛夫(1800—1848)。

史迁普金和普希金、果戈理、别林斯基等戏剧文化界名流联系密切,曾演出过《聪明误》《钦差大臣》《食客》《克列钦斯基的婚事》等许多名剧中的喜剧小人物形象,他反对拿腔拿调的台词朗诵和过多的舞台手势,主张从日常生活中学习,根据对人物的理解把自己变成剧中的角色,建立一种行动自然、感情真挚、惟妙惟肖的现实主义表演风格。史迁普金对表演理论也有研究,曾出版《演员史迁普金回忆录》。莫恰洛夫是一位"具有拜伦式气质的俄国悲剧演员,主要靠灵感和直觉来使其演出增辉生色"②。莫恰洛夫演出了许多莎士比亚和席勒的戏剧人物,尤其是哈姆莱特一角深受欢迎。与史迁普金的其貌不扬不同,莫恰洛夫外表英俊,嗓音洪亮,情绪饱满,易于激动,常陷入角色的情绪之中,因此有人说他是自然状态的灵感式表演。

19世纪中叶以后,莫斯科小剧院的现实主义风格继续发展,大量上演奥斯特洛夫斯基的剧作,出现了以扮演奥斯特洛夫斯基戏剧人物著名的现实主义表演艺术家萨多夫斯基(1818—1872),他以朴素自然、准确细腻的

① 〔苏联〕苏联科学院、苏联文化部艺术史研究所著,白嗣宏译:《苏联话剧史》,中国戏剧出版社1986年版,第125—126页。本节撰写参阅了此书相关章节。
② 《简明不列颠百科全书》第6册,中国大百科全书出版社1986年版,第66页。

表演风格名世,他的子女和孙辈中也有多名著名演员。这一时期对俄罗斯现实主义舞台做出贡献的还有女演员尼库利娜-柯西兹卡雅(1829—1863),以及史迁普金的学生舒姆斯基(1821—1878)和萨马林(1817—1885)。

19世纪初出现了一些具有现代导演意识的戏剧管理者,如沙霍夫斯科伊要求演出具有协调性,并对当时单一陈旧的舞台进行革新。30年代起,出现了"作家导演"——剧作者直接参与剧目的舞台本改编,指导排练。不过真正成熟的导演制的确立,还要等到19世纪末斯坦尼斯拉夫斯基和莫斯科艺术剧院的出现。

三 主要作家作品

(一)格里鲍耶陀夫的戏剧创作

1. 格里鲍耶陀夫(Griboyedov, Aleksandr Sergeyevich 1795—1829)的生平和创作

格里鲍耶陀夫出生于莫斯科一贵族家庭,11岁时进入莫斯科大学学习哲学、文学、数学和物理学,16岁毕业。次年入伍成为一名轻骑兵,参加了抗击拿破仑入侵的卫国战争。21岁时住在彼得堡,与普希金、亚·别斯土舍夫等"十二月党人"过从甚密,不久任俄罗斯驻德黑兰外交使团秘书。1825年"十二月党人"举行武装起义,很快被沙皇政府镇压。次年,格里鲍耶陀夫因"同情十二月党人"被捕,但很快获释。33岁时出任俄罗斯驻德黑兰公使,次年死于当地袭击使馆的一次事变中。

格里鲍耶陀夫的戏剧创作始于1815年,终于1825年,主要剧作有:《年轻夫妇》《大学生》《聪明误》,其中《聪明误》是其代表作。《聪明误》猛烈批判了19世纪初俄罗斯上流社会的保守、虚伪、腐败,揭示了个人力量在思想领域进行斗争的艰难性,虽然以喜剧的面目出现,却通过恰茨基这个孤独的"多余人"形象传达了深沉的悲剧体验。格里鲍耶陀夫也是俄罗斯民族语言大师,苏联时期为《聪明误》一剧专门出版了词典。

2.《聪明误》解读

(1)剧情梗概

四幕诗体喜剧。索菲亚通宵关在房间里与她父亲的秘书莫尔恰林谈情说爱,让侍女丽莎在门外望风。天亮了,老爷——莫斯科某政府首长法穆索夫来问女儿夜里睡得可好,丽莎骗他说,小姐通宵达旦读法国书,刚睡着。

法穆索夫是折花攀柳的老手，动手动脚调戏侍女，丽莎故意提高嗓门说话，老鳏夫怕吵醒女儿，只得罢手，悻悻离开。丽莎催小姐赶快让秘书离开，免得等会儿让人看见，可莫尔恰林走到门口就遇上了老爷，他谎称为修改文件特意来找老爷，这才把事情遮掩过去。丽莎说，谁都比不上小姐的旧相好恰茨基。索菲亚却说，恰茨基虽与自己青梅竹马，但自从搬走后很少再上她家来，他爱奚落人，近几年又"浪游四海"，所以她要另觅新欢。

从国外归来的恰茨基顾不上回家就直接赶到索菲亚家里，可索菲亚待他非常冷淡。法穆索夫也不喜欢这个"新派年少"，当恰茨基询问是否同意他与索菲亚的婚事时，法穆索夫回答说，除非你在政府里谋个差事，并拿已去世的舅舅马克辛的"事迹"开导他：一日，女皇叶卡捷琳娜接见，马克辛不慎跌了一跤，疼得直叫。女皇笑了，马克辛知道女皇喜欢看部下的丑态，索性抓住机会来了个鹞子大翻身，逗得皇上哈哈大笑，因此马克辛"一生显赫爵位尊"。恰茨基说，这种奴颜婢膝之辈实在可悲可鄙，如今时代变了，人们崇尚自由。法穆索夫认为恰茨基是危险的"烧炭党"。

斯卡洛祖博上校来访，法穆索夫热情接见这位要人，想方设法套近乎，还问他想不想娶亲，说"只要你有两千农奴带田地，大家抢你当女婿，不管人品怎么低！"恰茨基刚插一句话，法穆索夫就打断了他，并向斯卡洛祖博解释说，他是我的朋友，能写会译，聪明伶俐，但可惜辜负才气。恰茨基很生气，痛斥那些掌握着国家和人民命运的人靠掠夺起家，不学无术。法穆索夫尴尬万分，只得退避。

索菲亚听说莫尔恰林骑马摔伤了，急忙跑去看望，结果自己跌了一跤。恰茨基十分关切地来护理她，岂料索菲亚压根不领情，恰茨基气得只好离开。只受了点轻伤的莫尔恰林责怪索菲亚沉不住气，他担心恰茨基到老爷那里说起刚才的事，要索菲亚去假意奉承以掩人耳目。索菲亚刚走，莫尔恰林就调戏丽莎。恰茨基对索菲亚说，他仍然深爱着她，希望她也说出心里话。索菲亚回答说，她爱的是莫尔恰林。恰茨基说，我看你眼里的东床佳宾只要能生男育女就行了！

晚上，法穆索夫家举行舞会，不少粗俗的贵人应邀而至，武夫斯卡洛祖博也来了。恰茨基与这帮人格格不入，尤其讨厌心口不一、八面玲珑的莫尔恰林。索菲亚觉得恰茨基刺伤了自己，独自生闷气，有人问她怎么回事，索菲亚说她觉得恰茨基"神情不妙"，于是人群中立刻纷纷传言恰茨基是"神经病"。有的说，恰茨基本来是用铁链锁住关在疯人院里的，暂时放出来走

走,但因胡闹,被抓进大牢去了;有的说,恰茨基入了邪教,被发配到边疆当兵去了;有的说,恰茨基的母亲生前神经病就发作过8次;有的说,恰茨基酗酒。法穆索夫纠正道:"据我看,都是因为读书读过头。"人们立即附和,并要"斩草除根,去恶务尽",把书扔进火炉烧掉。就这样,经这帮人的起劲渲染,"恰茨基是神经病"成了"社会公论"。正巧恰茨基走来,人们立即像躲避瘟神一样避开他。

深夜,客人走了,丽莎奉小姐之命去叫莫尔恰林来谈情说爱,莫尔恰林对她说:"索菲亚我不喜欢,她从前对恰茨基卖弄风情",又说他之所以应付小姐,是为了地位和饭碗。接着,他又对丽莎动手动脚:"假意儿把骚小姐去安慰,先让我真心真意搂你这一回。"这些话都被躲在暗处的索菲亚听到,她走出来,莫尔恰林跪下求情,索菲亚命他天亮之前离开。在此站立多时的恰茨基突然出现,索菲亚泪流满面。法穆索夫带着一群仆人跑来,不问青红皂白,把索菲亚、丽莎和恰茨基都痛骂了一通。恰茨基斥责法穆索夫"奔走钻营官瘾浓",莫斯科"到处是排挤!诅咒!迫害!"然后乘马车去"找一个安慰的所在"。

(2)解析

《聪明误》又译作《智慧的痛苦》,是作者经过多年孕育精心结撰而成的代表作,大约完成于1825年初。因把矛头直接对准俄罗斯的上层统治者,鼓荡反抗封建农奴制的热情,倡导自由,当时不仅遭到文化检查官的删节,而且曾被禁演。

《聪明误》中有名有姓的登场人物有十多个,但作者给予明确肯定和赞美的正面人物只有两个,一个是出身于贵族,但却与莫斯科上流社会格格不入的知识青年恰茨基,另一个是法穆索夫家的侍女丽莎。前者是剧作的主人公,刻画得相当成功。和当时的"十二月党人"相仿佛,恰茨基对俄罗斯的农奴制专制统治是非常憎恨的,他崇尚的不是压迫奴役别人的权力,也不是金钱,而是自由,这说明启蒙思想是恰茨基的精神支柱。当法穆索夫向他传授如何取悦皇上以求恩宠的门径时,恰茨基反驳说:

> 那时候保国无功徒授首,登龙有术唯叩头!见了穷人怒冲冲,上级跟前如捣葱。谨小慎微真"君子",满口"为沙皇效愚忠"……如今,纵然是奴隶成性,谁还有那么高的雅兴,摔破脑门不嫌疼,甘为万人作笑

柄?……如今世界大不同……自由受尊重,谁甘心,曳裾王门作狡童……①

恰茨基反对专制,崇尚自由的新思想来自于国外(法穆索夫指责他说:"你看,外国流浪了三四年,回家来就这么无法无天!"),因此,仍然由封建农奴主统治着的莫斯科在他眼里还是旧模样——即使是火灾烧毁了一些房子,后来又增加了几座新建筑,可莫斯科的灵魂仍然是旧的。因为莫斯科的"司命"尽是些"年老胸窄,与自由天不共戴"的暴君,贪污腐化、醉生梦死的无耻之徒,不学无术、粗俗愚蠢的"天字第一号大草包"。他在这块充满罪恶与肮脏的地方感到透不过气来,这里也根本没有他的立足之地,刚回来一天的恰茨基只好再次离开莫斯科,另觅能给他"安慰的所在"。恰茨基的思想反映了19世纪上半叶俄罗斯的时代精神,作者借恰茨基的眼睛揭示了农奴制崩溃前夜俄罗斯的社会现实。

恰茨基性格的一个重要侧面是聪明,但正是他的聪明才智导致了他的失败。他博览群书,见多识广,对莫斯科人习焉不察的不良传统有独到的认识,而且喜欢一针见血地加以揭露和批判,这使得他与周围的人产生了尖锐冲突。作家以"聪明误"来给剧作命名,突出了讽刺意味和批判精神。聪明的恰茨基在法穆索夫之流眼里是可怕的危险人物、神经病、疯子,即使在他深爱的姑娘索菲亚眼里,他也是乖张、尖刻、不合时宜的,因此他的前途和爱情都被他自己的聪明给"误"了。法穆索夫认为,恰茨基是被那些书给"误"了:"我说过,书本里尽是乱弹琴……呵,这都是打铁桥大街那些法国人,……刮了我们的钱,坏了我们的心!有朝一日上天照应,巴黎的胭脂、香粉、发夹、头巾、书籍、点心,——给我一起滚!"这就从另一侧面告诉我们,愚民政策和对外封锁是封建统治的法宝,正是拒斥一切新知的封建农奴制"误"了一代又一代人,"误"了整个国家和民族。恰茨基这一人物形象还能给我们这样的启迪:先知先觉者往往是孤独的,痛苦的,理解他们并不是一件容易的事情。

恰茨基与普希金笔下的叶甫盖尼·奥涅金被文学史家视为俄罗斯文学中"多余的人"这一人物类型最早的典范,对后世文学的人物塑造有很大影响。

① 〔俄〕格里鲍耶陀夫著,李锡胤译:《聪明误》,《冯维辛 格里鲍耶陀夫 果戈理 苏霍沃-柯贝林戏剧选》,人民文学出版社1997年版,第126—127页。本节所引《聪明误》台词均见此版本。

剧中的反面人物大多也塑造得比较成功,即使是着墨不多的人物,如斯卡洛祖博,也能给我们留下深刻印象,其中最突出的当然是法穆索夫和他的秘书莫尔恰林。这两个人都很好色,都对侍女丽莎心存不轨,一有机会就动手动脚,是令人憎恶的无耻之徒;不学无术也是他们的共同点,法穆索夫甚至把读书视为万恶之源,声称要把书都烧掉,让人类永远生活在黑暗之中。但这两个人物形象并不雷同,法穆索夫是政府机构的统治者,对上像摇尾乞怜的哈巴狗,对下则是粗暴专横的暴君;莫尔恰林是寄人篱下的办事员,他善于伪装自己,是一个表面上温文尔雅、甚至有些拘谨羞涩的正人君子,而实际上却是一个心地肮脏、灵魂卑鄙的小人。从他们身上我们可以看出作者对俄罗斯政坛的强烈憎恶。

索菲亚是介于正面人物和反面人物之间的"中间人物",她对具有新思想的恰茨基是不理解的,对她父亲的所作所为也缺乏认识,更谈不上有什么义愤,但她与法穆索夫和莫尔恰林又有所不同。虽然未能识破莫尔恰林,但她对爱情是认真的,对他父亲巴结权贵的买卖婚姻观是反感的。当丽莎说老爷只看得中愚蠢粗俗的斯卡洛祖博上校那样的女婿时,索菲亚毫不迟疑地说:"除了谈打仗,生来不说一句聪明话;嫁给他,不如投河找鱼虾。"尽管她明知父亲反对她与莫尔恰林接触,但她还是一意孤行,这说明,新思想对索菲亚也是有影响的。从这个意义说,她与恰茨基也有某些相同点。

《聪明误》的思想内容具有启蒙主义戏剧的特征,反对封建专制统治,张扬自由;反对愚昧,倡导科学。但此剧的剧情时间跨度没有超过一天,剧情展开的地点也非常集中,剧中的事件也只有一个——恰茨基回来想重温旧情,但未能如愿。这说明在这一时期古典主义的创作方法对俄罗斯戏剧家还有较大影响。

(二) 普希金的戏剧创作

1. 普希金(Pushkin, Aleksandr,1799—1837)的生平和创作

亚历山大·普希金出生于莫斯科一没落贵族家庭,12 岁进入贵族子弟学校读书,18 岁毕业,随即到外交部供职,得以与彼得堡的秘密革命组织接触,深受民主主义思想的影响,很快推出了一批浪漫主义的政治抒情诗。由于普希金的诗作思想激进,且曾公开斥责沙皇政府的暴行,21 岁时被沙皇流放,他不得不离开彼得堡到俄罗斯南方工作。在南方,他继续诗歌创作,与那里的革命组织保持联系。25 岁时,其顶头上司罗织罪名,普希金被押

送至其父母在北方的领地,交由当地政府软禁。两年后,新沙皇尼古拉一世在莫斯科召见普希金,宣布赦免他。但几年后,他又受到沙皇政府的监视。侨居俄罗斯的法国政治流氓乔治·丹特斯在公开社交场合狂热追求普希金的妻子,1837 年 2 月 8 日,普希金怒而与乔治·丹特斯决斗,两天后,身负重伤的普希金逝世,时年 38 岁。

普希金是俄罗斯伟大的诗人、小说作家和戏剧家,诗歌、小说、戏剧无所不工,尤以诗歌创作的成就最为突出。他的诗作中既有抒情诗,也有叙事诗,其中多数是光耀千古的名篇佳构。他的文学创作标志着俄罗斯文学彻底摆脱了对欧洲文学的模仿和现实主义文学的成熟。长篇诗体小说《叶甫盖尼·奥涅金》、童话诗《渔夫和金鱼的故事》、长篇小说《上尉的女儿》等是其代表作。

普希金在少年时期就对戏剧颇有兴趣,曾尝试编写剧本,惜乎不传。据现有资料看,普希金的戏剧创作始于 1824 年,当时诗人遭到软禁,直到 1835 年,普希金还在进行戏剧剧本的构思。这十来年也正是普希金诗歌、小说创作的鼎盛期。但普希金现存的完整剧作只有《鲍里斯·戈杜诺夫》《吝啬的骑士》《莫差特和萨利埃里》《石像客人》《瘟疫流行时的宴会》等 5 部,另有几部未完成的剧作(片段或提纲)。普希金的剧作多为悲剧,但与西欧传统的悲剧有很大不同,大多更像正剧,历史悲剧《鲍里斯·戈杜诺夫》是其代表作。

戏剧创作在普希金的整个文学创作中并不占有太大比重,但在俄罗斯戏剧文学史上,普希金却占有举足轻重的地位。这是因为,普希金的戏剧创作摆脱了法国古典主义戏剧的影响,为俄罗斯现实主义戏剧的创立铺平了道路,对果戈理、莱蒙托夫、屠格涅夫等人的戏剧创作发生了深远影响。

2.《鲍里斯·戈杜诺夫》解读

(1)剧情梗概

诗体历史悲剧,不分幕,共 23 场。取材于俄罗斯 1598 至 1605 年的史实。

沙皇去世,皇后及此前一直实际把持着政权的皇后之兄鲍里斯·戈杜诺夫都躲进修道院。月余无主,莫斯科骚乱频生。奉命前来管理莫斯科的隋斯基公爵告诉沃罗登斯基公爵,当年他曾亲赴小皇子季米特里的领地乌格里奇调查,证实是鲍里斯派人谋杀了小皇子,但当时鲍里斯深受皇上宠幸,隋斯基不敢也不愿说出真相。老沙皇驾崩,鲍里斯就跑进修道院,装做对皇权毫无兴趣的样子,实际上是欲借此掩盖谋杀皇储窃取皇位的罪行和

企图。修道院周围跪满了百姓,他们在大主教的率领下,齐声乞求鲍里斯出任沙皇,鲍里斯"谦卑恭敬"地接受了人们的"请求"。

6年后,沙皇鲍里斯深感臣民的不满情绪与日俱增,老百姓纷纷传言,鲍里斯不但谋杀了皇子,上台后又接连害死了皇后——他的同胞妹妹以及他自己的女婿,使女儿成了寡妇。莫斯科一修道院的神父皮缅把鲍里斯谋杀皇子的暴行写进编年史,并将这本编年史传给小修士格里戈利。格里戈利义愤填膺,认为鲍里斯无法逃避法庭的制裁和上帝的审判,他要做皇帝。鲍里斯下令逮捕格里戈利。格里戈利逃往立陶宛。

隋斯基听说皇子还活着,最近突然在立陶宛出现,立刻来向鲍里斯报告。隋斯基说,当年他曾亲眼见过小皇子的尸体,现在冒出来的"皇子"一定是假冒。鲍里斯吓得惶惶不可终日。冒名皇子将被沙皇驱逐和贬谪的人们组织起来,顿河流域的军队也赶来投奔,一支誓将鲍里斯赶下台的军队迅速在立陶宛组建起来。

冒名皇子爱上了美丽的少女玛丽娜,他在一次约会时向玛丽娜问道:假如我不是皇子,你还爱我吗?玛丽娜说,你不可能是另外一个人。冒名皇子对她说,季米特里早已被杀害,我是被通缉的修士格里戈利,说完跪在玛丽娜面前。玛丽娜嘱格里戈利永远不要暴露真实身份,并尽快向莫斯科进军。

在格里戈利的指挥下,大军越过俄罗斯边界。沙皇得到消息,惊恐万状,紧急商量对策。为向世人揭露冒名皇子的面目,大主教建议将真皇子的遗骸迁到克里姆林宫,隋斯基却认为,那样就等于向全国公开了鲍里斯谋杀皇子、篡权夺位的罪孽,他建议直接到群众中去揭露冒名皇子。

格里戈利的军队被击败,他重整旗鼓继续与沙皇的军队作战。鲍里斯突然从宝座上倒下来,嘴巴和耳朵里流出了鲜血,他知道自己大限将至,紧急召见皇子费多尔,把权力交给了他。格里戈利的部下、大贵族普希金来到莫斯科向人民群众宣布,季米特里皇子不但还活着,而且业已征服莫斯科,大家应当起来反对篡位者鲍里斯的儿子费多尔。群众冲进克里姆林宫鲍里斯家中,费多尔与其母闻讯自杀。人们欢呼雀跃,庆祝胜利。

(2)解析

《鲍里斯·戈杜诺夫》热情地歌颂了俄罗斯人民反对封建统治的政治斗争,同时也揭露了沙皇宫廷的争权夺利和残忍杀戮。

剧作塑造了敢于向皇权挑战,而且善于利用"正统"旗号号召人民、组织力量进行政治斗争的英雄格里戈利的形象。格里戈利从皮缅神父那里得

知年仅7岁的皇子被鲍里斯所指使凶手杀害的真相,又知道皇子正好与他同年,皇子如果还活着,此时正是应该掌权的时候。在当时的历史条件下,推翻封建制度是不可能的,要反对封建暴君还需要披上一件"合法"的外衣。按封建制度惯例,只有皇子才能继承帝位,因此格里戈利假冒皇子之名,揭露鲍里斯的罪恶行径,同时组织军队讨伐篡位者,恢复皇家正统,这就具有了很强的号召力。恢复皇家正统只是一个旗号和借口,斗争的实质是反抗封建暴君的黑暗统治,因此,它不是统治阶级内部争权夺利的争斗,而是正义对邪恶的讨伐。为了突出这场斗争的正义性与广泛性,剧作强调了人民大众的力量。没有人民群众的参与,格里戈利难以组织令鲍里斯闻风丧胆的大军,战胜握有重权的强大敌人。

《鲍里斯·戈杜诺夫》还塑造了靠阴谋手段窃取皇权的暴君、沙皇鲍里斯的形象。这是一个残忍、狡猾、暴戾的阴谋家和暴君。他利用妹妹是皇后这一裙带关系得到老沙皇的宠幸,实际控制着国家的权力,但他内心对此并不满足。老沙皇尚在人世时,鲍里斯就派人到小皇子的领地,将小皇子杀害,造成皇权后继乏人。老沙皇一死,他又躲进修道院,令不明真相的人们误认为他心如死灰,对皇权乃至对世俗生活已经彻底厌倦。继而私下又令亲信率领群众前来"请愿",求他"开恩"接受皇冠,他才"诚惶诚恐谦卑恭敬地接受沙皇的大权"。他一上台就暴虐无道,连自己的妹妹——曾给了他进身之阶的皇后以及自己的女婿都惨遭杀害,他成了真正的孤家寡人,每天因此生活在恐惧之中。剧作相当形象生动地表现了鲍里斯的不得人心,除了详细描写各色人等向讨伐他的大军靠拢之外,剧作还用一些细节来表现人民大众对鲍里斯的厌恶。例如,当鲍里斯的亲信率领众百姓去修道院"请愿",恳求鲍里斯出来统治他们的时候,剧作描写了如下场面:

 众百姓 (跪着。哭叫)啊,开恩吧,我们的父亲!来统治我们!做我们的父亲和沙皇吧!
 甲 (低声)那边在哭什么?
 乙 我们怎么知道?大贵族才知道,不是我们的事。
 农妇 (怀抱婴儿)怎么回事?该你哭的时候,你倒不哭啦!得给你点厉害!妖怪来了,哭呀,乖乖!(把婴儿扔到地上。婴儿大哭)对啦,哭得好。
 甲 大家都在哭,我们也哭吧,老兄。
 乙 我使劲哭,老兄,可哭不出来。

甲　我也是。有没有大葱？好搽搽眼睛。①

这一小节插科打诨式的对话,生动地说明了"请愿"完全是极少数大贵族按照鲍里斯的"旨意"所导演的闹剧,老百姓并不买账,鲍里斯是孤立的。

《鲍里斯·戈杜诺夫》完全突破了古典主义戏剧的范式,剧情的时间跨度长达数年,剧情空间也转换频繁;剧作的审美形态突破了悲喜两分的森严壁垒,悲剧中包含着不少喜剧成分,结局带有喜剧性,称之为正剧或许更确切一些。这说明,俄罗斯戏剧已经摆脱了对法国古典主义戏剧的模仿,确立了自己的艺术品格。

此剧的缺陷和不足也是明显的:主要的笔墨用于铺叙事件的过程,人物性格的刻画不太细致,主要人物形象不够鲜明;剧作缺乏贯穿始终、扣人心弦的冲突,剧情空间的转换过于频繁,结构不太紧凑。与果戈理、屠格涅夫相比,普希金的戏剧创作略显逊色。

(三) 果戈理的戏剧创作

1. 果戈理(Gogol, Nikolay, 1809—1852)的生平和创作

尼古拉·果戈理出生于乌克兰一小地主家庭,在父亲的庄园里度过了童年时代。果戈理的父亲有深厚的文学修养,喜欢戏剧,编写过几部喜剧剧本,并曾在一阔亲戚的家庭剧场里演出过,这对少年果戈理产生了较大影响,使他从小就对戏剧特别是喜剧情有独钟。9岁上小学,11岁进入中学学习,18岁中学毕业,随即去彼得堡求职,但四处碰壁:在中学有过演戏经验的他登台演出、欲以演员终其生的努力宣告失败;以"亚洛夫"笔名出版长诗《汉斯·古谢加顿》后受尽嘲笑贬斥,不得不收回书店的存书加以销毁;一直到第二年的年底才在国家经济与公共建筑局谋到一个小办事员职位,不到半年又调到封地局任秘书。这时,他的父亲已去世,家庭收入减少,果戈理的收入很低,生活拮据。22岁时果戈理辞去小公务员职务,到一专科学校任历史教师,给一位公爵夫人卧病的儿子当家庭教师,这一时期他与普希金过从甚密,得到普希金的巨大帮助。不久回到彼得堡潜心文学创作。25岁时应彼得堡大学之邀,担任该校世界史副教授,但仅年余,他便对自己的教学能力感到失望,辞去了副教授职务,仍潜心写作。因《狄康卡近乡夜

① 〔俄〕普希金著,冯春译:《普希金文集·戏剧》,上海译文出版社1999年版,第15—16页。

话》《狂人日记》《钦差大臣》等小说、戏剧作品猛烈抨击了尼古拉一世的腐朽统治,受到反动势力的猛烈攻击,从27岁起,果戈理不得不经常去国外漫游、治病,同时进行文学创作,先后到过瑞士、法国、意大利和德国等地。34—35岁时,果戈理在国外与宗教狂和宿命论者游,迷恋并宣扬宗教。38岁时,出版《与友人书信选》,公开为沙皇专制统治辩护,否定自己以前所写的进步作品,受到曾极力推崇过他的别林斯基等先进人物的尖锐批评。39岁时到耶路撒冷朝圣后回国,不久由彼得堡移居莫斯科,一生未婚的他住在朋友家里。42岁时,旧病复发。1852年2月11日夜里,心情抑郁的果戈理一面流泪,一面将经多次修改仍感到不满意的《死魂灵》第二部付之一炬,从此卧病不起,10天后与世长辞,享年43岁。有人清点其遗物,仅旧衣服数件而已。

果戈理是俄罗斯现实主义文学巨匠,在小说和戏剧领域均卓有建树,他继承了普希金所开创的现实主义的传统,同时又将现实主义文学发展到一个新的阶段——不仅重视表现人物的个性,而且重视表现形成这一个性的环境;对俄罗斯的社会现实进行无情的批判和辛辣的讽刺;刻画俄罗斯现实生活中特有的人物,描写俄罗斯特有的现实生活场景。《死魂灵》《外套》是果戈理小说的代表作。

果戈理16岁时就开始涉足戏剧创作,悲剧《强盗》是其戏剧创作的处女作,惜乎不传。身为中学生的果戈理还登台扮演过《纨绔少年》中的普罗斯塔科娃太太等喜剧人物。从现存戏剧作品看,果戈理的戏剧创作主要集中在1832—1842年这10年间,这是果戈理民主主义思想占上风的时期,因此其剧作大多具有积极的思想倾向。其主要剧作有《婚事》《钦差大臣》《赌徒们》《新喜剧演出后散场记》(对话体论文,曾搬上舞台)以及几个未完成的剧作片断,这些剧作基本上都是喜剧,其中,《钦差大臣》是其代表作。

2.《钦差大臣》解读
(1)剧情梗概
五幕喜剧。市长把督察官等部下叫到自己家中告诉他们,彼得堡的钦差大臣就要来微服私访。众人忐忑不安,无不担心被查出问题来。心事重重的市长提醒下属赶紧采取措施,然后亲自去找邮政局长,令他拆看每一封来往信件,凡是揭发检举市长的信件一律扣下。

消息不胫而走,地主博布钦斯基和多布钦斯基向市长报告,一仪表堂堂的青年官员,来自彼得堡,在酒店住了一个多星期,不付钱,也不离开,很可能就是钦差大臣。市长吓得晕头转向,因为这几天他克扣过犯人的伙食,鞭

打过小军官的老婆,做了不少坏事,市长决定亲自去酒店探个究竟。

其实伊万·亚历山德罗维奇·赫列斯塔科夫只是个办事员,身为纨绔子弟的他讨厌上班,带着仆人奥西普出门游玩,因贪图享乐再加上好赌博,早就花光了盘缠,还欠酒店不少钱,酒店不再供伙食,此刻他连回家的路费也没有了。肚子饿得咕咕叫的赫列斯塔科夫差仆人去说服旅馆老板给点吃的,老板不但不给,还声称要去市长那里告他。仆人回来报告说,不知市长为何到酒店来了,而且还打听您。赫列斯塔科夫又气又怕,以为是酒店老板真把自己给告下了。

市长与赫列斯塔科夫见了面,赫列斯塔科夫越是如实相告,市长越觉得他一定就是"钦差大臣"。市长装做只是出于对过路客人的关心,不但借给赫列斯塔科夫钱,最后还把他接进自己家里。市长将夫人和女儿介绍给赫列斯塔科夫。喝醉了酒的赫列斯塔科夫对她们吹起牛来,说自己是著名作家,常跟部长们一起玩牌,有时申斥国务会议,还进宫面见过皇上……围在他身边的众官员觉得这位贵人十分了得。市长恭请"钦差大臣"去歇息,他的夫人和女儿因为都觉得这位贵人看中了自己,互不相让,争吵起来。市长不敢怠慢,慌忙给"钦差大臣"的仆人奥西普送钱,生怕失去了巴结的机会。赫列斯塔科夫正在睡觉,法官、督学官、督察官、邮政局长等人等在门外,想一一单独拜见这位要员,他们一致决定给"钦差大臣"塞钱。

赫列斯塔科夫终于醒了,紧攥着大把钞票的法官首先进去,他吓得浑身发抖,钞票掉在地上。不料赫列斯塔科夫主动提出向他借钱,法官大喜过望。接着赫列斯塔科夫又分别向前来拜见他的邮政局长、督学官、督察官借钱。官员们见有这样的好机会巴结大人物,高兴得手足无措。最后,赫列斯塔科夫又向博布钦斯基和多布钦斯基借钱,两人掏出身上所有的钱之后,一个求大人为他婚前生的孩子办合法手续;一个求大人在皇上面前举荐他。赫列斯塔科夫看完这些人的表演后笑骂道:"一群蠢货!"

仆人劝赫列斯塔科夫赶快离开,万一真的钦差到来,事情就糟了。赫列斯塔科夫写了一封信,向朋友通报自己的奇遇,并让仆人把信交给邮政局长寄出去。商人、钳工的老婆和士官的老婆等先后前来控告市长,赫列斯塔科夫装模作样接受了他们的请愿书。市长的女儿玛丽娅来请才华横溢的"钦差大人"题诗留念,赫列斯塔科夫趁机调戏她,玛丽娅感到愤怒,赫列斯塔科夫又忙跪下请她原谅,正碰上市长夫人走进来,她以为"钦差大臣"在向女儿求爱,便厉声斥责女儿,命她走开。赫列斯塔科夫转而向市长夫人求

爱,玛丽娅突然跑回来,赫列斯塔科夫又立即改口,叫市长夫人不要反对他与她女儿的爱情。市长气急败坏地来见赫列斯塔科夫,求钦差大人开恩,不要相信那些告黑状的人。市长夫人兴奋地告诉丈夫:伊万·亚历山德罗维奇求咱们的女儿嫁给他呢! 市长不敢相信,赫列斯塔科夫回答说,是真的,转身便同市长的女儿热烈接吻。赫列斯塔科夫说,他要到叔叔家里去通报婚事,一两天就回来举行婚礼。这真是喜从天降,市长又赶忙给"准女婿"塞钱。

赫列斯塔科夫刚走,市长就公布了他女儿与钦差大臣订婚的喜讯,同时把那些告他的人一一叫来训斥。全县权贵鱼贯而至,向市长夫妇道贺。市长打算离开小县城,投靠位高权重的"女婿",到首都去"混上个将军干干"。邮政局长慌忙来报,那人并不是钦差,那人写给朋友的信现在他手上,信中把市长、法官、督察官、督学官等官员都尖刻地嘲笑了一通。市长和众下属一齐跌入懊悔、悲伤的深渊,他们埋怨最先通报情况的博布钦斯基和多布钦斯基,这两个人也互相推诿起来。正吵得不可开交,宪兵来向市长报告:"从彼得堡奉旨前来的官员叫您立刻去见他。他在宾馆住下来了。"全场人似乎是遭到了雷击,呆住不动了。

(2)解析

《钦差大臣》的题材是大诗人普希金"出让"给果戈理的。1835年10月7日果戈理在给普希金的一封信中说:"请给我一个随便什么样的情节吧,我可以一口气就写出一个五幕剧本,我发誓,它将会笑破肚皮的。"普希金果然有求必应,向果戈理"出让"了一个戏剧故事:过路的小官吏在外地被昏官们误认为是下来巡视的钦差,负有特殊使命的大人……1836年1月18日的一次家庭晚会上,果戈理向普希金以及其他客人朗诵了自己的五幕喜剧《钦差大臣》。

无论是从社会生活内容之丰富、思想蕴涵之深刻,还是从艺术技巧之圆熟来看,继承了冯维辛、格里鲍耶陀夫传统的《钦差大臣》显然已超过《纨绔少年》《聪明误》。它不仅是19世纪俄罗斯批判现实主义戏剧的杰作,也是欧洲戏剧史上光耀千古的名著。

《钦差大臣》最重要的成就在于:把社会冲突提到首要位置,不仅塑造了一批个性鲜明的人物形象,而且深刻地揭示和批判了造就贪鄙、庸俗、无耻之徒的社会制度与现存秩序,这就使现实主义戏剧发展到一个新的阶段——社会制度批判。"脸歪别怪镜子斜"这句民间谚语被果戈理用做《钦差大臣》的卷首题辞,它形象地预示了剧作的现实主义特性——俄罗斯现

实生活的一面镜子,它照出了农奴制官僚制度的"歪脸",但又不仅仅止于此,它对官僚政治制度下各色人等的灵魂均有烛照之功。

许多人都有受骗上当的经历,从表面上看,《钦差大臣》写的也是一个受骗上当的故事,如果只是这样去解读《钦差大臣》,那就抹杀了作品深刻的思想意义和丰富的蕴涵。赫列斯塔科夫并不是一个有意行骗的骗子。1836年4月19日《钦差大臣》在彼得堡首演,扮演赫列斯塔科夫的演员尼·杜尔把这一人物演成了"一个普通的撒谎行骗的人",引起果戈理的不满。果戈理之所以不满,主要是由于这样去理解赫列斯塔科夫会导致对剧作题旨的歪曲。市长以及他那一群部下之所以都错把赫列斯塔科夫当成钦差大臣,并不是因为赫列斯塔科夫假冒钦差行骗。赫列斯塔科夫听仆人说市长到酒店来,而且打听自己,马上就吓坏了,以为逼他还债的酒店老板告发,市长是来抓自己的。他起先对市长所说的基本都是实话,目的在于辩解——"不是我的过错","我一定付钱","乡里会给我寄钱来的","我现在身无分文,因此才呆在这里"。市长为了巴结他,请他搬到另外一套公寓里去,赫列斯塔科夫误认为是要进监狱,坚决不去,而且声称要找部长申诉。根据这些话完全可以判断,此人并不是钦差。然而心中有鬼、怀着恐惧的市长以为赫列斯塔科夫说这些话是为了故意掩盖其显赫身份,反而更加坚信他就是钦差大臣。直到住进市长家里之后,赫列斯塔科夫还说过这样的话:"我喜欢殷勤好客,坦白地说,我更喜欢别人诚心诚意地款待我,而不是出于某种利害关系。"后来才慢慢弄明白,这里的官员错把他当成了"国家人物"。赫列斯塔科夫确在官员们面前胡吹过自己来头不小、本事很大,但他始终没有说过自己就是钦差大臣。市长及其部下把他当成钦差大臣与赫列斯塔科夫吹牛并没有太大的关系。这就告诉我们,市长及其部下之所以错把一个小无赖当做皇上派来的钦差,主要原因既不是因为赫列斯塔科夫行骗,也不是官员们愚蠢所能尽释,而是根于对皇权的崇拜与恐惧的普遍心理,是这种心理使本来"并不蠢"的市长(见果戈理写在《钦差大臣》剧本前面的"给各位演员先生们的提示")丧失了起码的判断能力。换言之,是俄罗斯的封建官僚制度以及与之相伴随的普遍社会心理造成了这场令人啼笑皆非的"误会",也正是官僚政治制度造就了市长和赫列斯塔科夫;市长和赫列斯塔科夫都是俄罗斯官僚制度的产物。

《钦差大臣》描绘的是俄罗斯当时的官场百丑图,但其概括性极强,其思想意义远不只是揭露俄罗斯农奴制上流社会的腐朽与丑恶,这种对权力

的崇拜与恐惧绝不只是当时才存在,也不仅仅是俄罗斯才有的,它植根于人性中的权力欲,具有相当的普遍性。也正是基于此,果戈理特别提醒演员,不要把赫列斯塔科夫演成"一个普通的撒谎行骗的人",也不要把市长演成一个愚蠢的人,他反对人们把市长当成《钦差大臣》的主人公,以为剧作的主旨只是揭露官场丑恶,特别指出赫列斯塔科夫才是主人公,我们每个人的身上其实都或多或少有赫列斯塔科夫的影子。① 第五幕第八场中作者给市长安排了这样一句著名的台词:"你们笑什么?你们是在笑自己!"这句话透露了剧作的深意。

《钦差大臣》的戏剧冲突真实、强烈、集中,结构精巧而全无斧凿之痕,语言准确、精练、生动,且极富个性化特征,非大手笔所不能为也。

(四) 苏霍沃-柯贝林的戏剧创作

1. 苏霍沃-柯贝林(Alexandr Sukhovo-kobylin,1817—1903)的生平和创作

苏霍沃-柯贝林出身贵族家庭,年轻时出入上流社会。1838 年毕业于莫斯科大学哲学系物理数学专业,随后在德国海德尔堡大学和柏林大学潜心研究哲学和法学,并曾翻译黑格尔的著作。1850 年因涉嫌杀害情妇,先后两次入狱,这件事对柯贝林刺激尤深,狱中生活又促使他看清了俄罗斯官场的黑暗腐败,因此开始写作《往日情景》喜剧三部曲——《克列钦斯基的婚事》《诉讼》和《塔列尔金之死》,三部作品相互联系,有一些共同出现的角色。苏霍沃-柯贝林继承了果戈理的现实主义讽刺喜剧传统,以俄国资本主义发展时期的社会风貌为背景,成功塑造了一批具有社会典型意义的反面人物形象,通过赌徒、无赖、高利贷者、地主等人物的卑劣行为,揭露和讽刺了社会上层集团和官场的腐败。其作品语言生动,人物形象典型化,讽刺力度强烈,有时采用日常生活与幻境相交织的手法。②

2.《克列钦斯基的婚事》解读

(1) 剧情梗概

三幕喜剧。阿图耶娃是丽达奇卡的姨妈,她按上流社会的习惯,在客

① 参见白嗣宏译:《果戈理戏剧集·〈钦差大臣〉题解》,安徽文艺出版社 1999 年版。本节"解读"的撰写参考并引用了白著文字,所引用《钦差大臣》之台词亦据此版本。

② 参见《中国大百科全书·外国文学卷》Ⅱ,中国大百科全书出版社 1982 年版,第 966—967 页。

厅里挂了个铃铛,每有客来就让仆人拉铃通报。丽达奇卡的父亲穆罗姆斯基曾长期住在乡下,对莫斯科上流社会的习惯颇不以为然,对经常在家开舞会也很有意见。女儿昨晚又和克列钦斯基跳舞,这人40岁上下了,听说还嗜赌,乡邻涅利根心眼好,又没恶习,现也在莫斯科,为何不与他来往?阿图耶娃认为,克列钦斯基仪表堂堂,而涅利根却一副乡下人的蠢样,无法在上流社会的社交场合露面。丽达奇卡兴奋地告诉姨妈,克列钦斯基昨晚向她求婚了,她也很喜欢他,可父亲老劝她嫁给涅利根,她请姨妈跟父亲做做工作。

铃声大作,穆罗姆斯基吓了一跳,随即涅利根走了进来,他是来商量什么时候回乡下去的,说是得吩咐把大粪送到地里去了。阿图耶娃叫他千万不要对别人谈这种事,人家会笑话的。铃声又响,穆罗姆斯基又吓得一颤,大叫起来:这日子过不下去了!随即,打扮得很是光鲜的克列钦斯基进来了,他送来一头牛犊,说是他的庄园特意送来的。又请穆罗姆斯基去看赛马,一向不愿参加上流社会此类活动的穆罗姆斯基答应了,克列钦斯基却说自己得先去赛马场,因与人有一笔大赌注。临走前,他求阿图耶娃代为提亲。

涅利根讨厌克列钦斯基,打算把他的底细摸清楚告诉穆罗姆斯基,好叫他别上当。阿图耶娃提起丽达奇卡的婚事,穆罗姆斯基表示不能同意,女儿闻讯赶来,哭闹着要进修道院,穆罗姆斯基只好退让说再考虑考虑。克列钦斯基返回来,他当着丽达奇卡的面,紧逼穆罗姆斯基马上表态,穆罗姆斯基只好勉强答应。

因家产早已挥霍一空,大冷天里克列钦斯基家中已经4天没生火了。过去,他不知换过多少情人,围着他转的酒肉朋友也很多,可现在只有一个无家可归的赌徒拉斯普柳耶夫还时常来找他。今天拉斯普柳耶夫又赌输了,而且被人打得鼻青脸肿。克列钦斯基赶回自己的住处,逼欠他赌资的拉斯普柳耶夫赶紧去弄3000卢布来,说是10天后他将和拥有1500个农奴和20万资产的丽达奇卡结婚,现在他却是身无分文。

拉斯普柳耶夫刚走,一债主就上门讨债来了。克列钦斯基拿不出钱,债主说,那就在债务登记簿记上一笔。克列钦斯基急坏了:这不等于揭了自己的老底吗?又接连来了几个债主,被仆人暂时挡了回去,克列钦斯基焦急地等待着拉斯普柳耶夫拿钱救急。谁知拉斯普柳耶夫没能带回一分钱,克列钦斯基急疯了,在抽屉里乱翻居然找到一枚玻璃胸针,不禁高兴得大叫起

来。他将自己的表和表链拿去当掉,买来一束白山茶花,写了一封情书,情书上特别提出让丽达奇卡把她那枚钻石胸针捎来,说是他与别人打赌胸针上的钻石有多重,需借来验证一下。奉命送花和情书的拉斯普柳耶夫带回了钻石胸针,克列钦斯基拿出玻璃胸针,用纸分别包好,然后一溜烟跑出门。不多时,克列钦斯基提着几捆钞票回来,钻石胸针却还在他手上,他派拉斯普柳耶夫替自己去还钱。原来钱是向高利贷商人借来的,趁商人转身拿钱的瞬间,克列钦斯基用那枚玻璃胸针偷换了作为抵押品的钻石胸针。

手里还有余钱,克列钦斯基晚上在家举行宴会,穆罗姆斯基全家都来了。克列钦斯基编造了显赫的家族谱系,虚构了在家乡的巨大产业。早就被克列钦斯基迷住的丽达奇卡已是如痴如醉,原先持反对态度的穆罗姆斯基也转变过来。正在此时,一直跟踪着克列钦斯基的涅利根到来,当众揭露克列钦斯基骗取钻石胸针作抵押,借钱装门面的可耻行径。不料克列钦斯基从抽屉里拿出钻石胸针当面还给丽达奇卡,众人纷纷谴责涅利根血口喷人,涅利根也不明就里,被大家赶出门来。

克列钦斯基假意生气要毁婚约,口口声声从没受过如此屈辱。幼稚的丽达奇卡急得团团转,一个劲地求克列钦斯基继续爱她,阿图耶娃和穆罗姆斯基也谴责涅利根,请克列钦斯基原谅。克列钦斯基估计,涅利根可能到高利贷商人那儿去了,若不迅速离开,马上就会露馅。于是宣布,为了让诽谤到此为止,明天就举行婚礼;时间不早,我送你们回去,帮着把明天的婚礼准备好。穆罗姆斯基全家都很感动。克列钦斯基把拉斯普柳耶夫叫到一边交代:如果涅利根再来,给我往死里打!

突然铃声大作,涅利根带着警察和高利贷商人来了,克列钦斯基自知骗局被彻底揭穿,一切都完了。商人举着假钻石胸针叫骂道:强盗!拿玻璃胸针骗我的钱,把他关到监狱里去!如梦初醒的丽达奇卡把自己的钻石胸针递给那商人:"请您拿去吧……这是他弄错啦!"①穆罗姆斯基和阿图耶娃紧随痛哭着冲出门的丽达奇卡,也迅速离去。

(2)解析

《克列钦斯基的婚事》写一败家的纨绔子弟希望继续过花天酒地的生

① 〔俄〕苏霍沃-柯贝林著,林耘译:《克列钦斯基的婚事》,《冯维辛 格里鲍耶陀夫 果戈理 苏霍沃-柯贝林戏剧选》,人民文学出版社1997年版,第7—8页。本节所引《克列钦斯基的婚事》台词均据此版本。

活,企图以骗婚方式占有女方的百万家产,机关算尽,垂成终败。剧作从道德角度对 19 世纪俄罗斯贵族的腐朽与没落进行了审视和揭露,具有鲜明的民主主义思想倾向。剧作形象生动地描绘了金钱和都市不良社会风习对城市贵族特别是青年的精神腐蚀,透露出对俭朴恬静的田园生活的向往,对浮华扰攘的都市生活表示厌倦。这虽不属创举,例如,谢里丹的《造谣学校》早就对此有过关注,但剧作较深地触及到了都市社会生活和人性中的某些重要层面,具有普遍意义和超越时空的价值。

在作者眼里,莫斯科上流社会是浮华、腐朽、没落的,整天就是玩牌、赌钱、赛马、跳舞,就像那只家家都有、吵得令人心烦的铃铛,闹得慌,实在难以忍受。更可怕的是,混迹其中的大多是像克列钦斯基那样的骗子、无赖。涉足其间,就像是淌水洼子,稍不留神就有可能跌进去。所以,穆罗姆斯基见阿图耶娃开口闭口总是上流社会如何如何,气就不打一处来:"别在上流社会中间一下子跌进水洼里去","去你的那个上流社会"。几乎和谢里丹一样,苏霍沃—柯贝林发现了都市贵族生活的问题,但未能提出合理的解决办法,他与谢里丹一样,主张远离都市,回到乡村去。这显然是违背社会发展要求与进步趋势的。

《克列钦斯基的婚事》在人物形象塑造上是比较成功的,不光克列钦斯基、穆罗姆斯基两个主要人物给我们留下了相当深刻的印象,就是阿图耶娃、丽达奇卡、涅利根和拉斯普柳耶夫等着墨不是太多的人物也都个性鲜明、栩栩如生。这与作者善于运用细节描写和驾驭语言的非凡能力是大有关系的。剧作继承了冯维辛、格里鲍耶陀夫、果戈理等所开创的描绘俄罗斯社会风俗画的戏剧传统,民族风格浓郁。

剧作的针线相当细密,结构精巧、紧凑,说明经过果戈理等文坛巨匠的努力,俄罗斯戏剧在艺术上已经具有很高水准。

与普希金的《鲍里斯·戈杜诺夫》和果戈理的《钦差大臣》相比,《克列钦斯基的婚事》在反映社会生活的广度与深度方面略显逊色,剧作只是着眼于都市上流社会的不良风气,从道德视角对它进行评判,未能触及更深广的社会政治生活内容。

(五) 屠格涅夫的戏剧创作

1. 屠格涅夫(Turgenev, Ivan,1818—1883)的生平和创作

伊凡·谢尔盖耶维奇·屠格涅夫出生于俄罗斯中部城市奥廖尔一败落

的贵族家庭，9岁时随父母迁往莫斯科，随即进入贵族学校读书。15岁考入莫斯科大学文学系，次年又随父母迁往彼得堡，转学至彼得堡大学哲学系继续学业。19岁大学毕业，随即赴柏林大学攻读硕士学位课程，4年后回国，次年在彼得堡通过硕士学位考试。他曾立志当一名哲学教授，但获得学位时沙皇政府已取消了大学的哲学课程，故未能如愿。同年到内务部办公厅任低级文职官员，两年后依上司旨意"自动辞职"。此后，以文学创作为生，三十多岁时已成为俄罗斯著名作家。1847至1850年间，屠格涅夫经常出国漫游，其时恰逢别林斯基亦在国外，屠格涅夫主动担当其翻译和向导，受到别林斯基的深刻影响。34岁时因违反沙皇政府不许撰文悼念果戈理的禁令被捕，随即被判处流放一年半，期满后回彼得堡，仍然从事文学创作。靠友人资助，又经常去欧洲特别是法国游历，结识了不少法国优秀作家，同时向法国读者译介俄罗斯作家的作品，又向俄罗斯人民译介法国的文学作品，在国外声誉日隆，沙皇政府对他的嫉恨也与日俱增。65岁时因患癌症客死法国。

屠格涅夫是享有世界声誉的作家，诗歌、小说、戏剧皆工，尤以长篇小说创作蜚声世界文坛，《父与子》是其代表作，成名作——短篇集《猎人日记》也广为人知。

屠格涅夫的戏剧创作始于1834年，当时屠格涅夫只有16岁，正在大学学习，但因处女作诗剧《斯切诺》被一文学教授否定，此后很长时间没有从事戏剧创作。屠格涅夫的戏剧创作主要集中在25至34岁的9年间，总共推出了十多个剧本。1843年推出的三场短剧《疏忽》大体可以目为浪漫主义戏剧，剧作借发生在西班牙的一桩悲剧性爱情故事，表现自己反对俄罗斯封建专制统治的社会理想，剧中涌动着一股浪漫主义的激情。此后，屠格涅夫转向批判现实主义，以篇幅不太长的讽刺喜剧或闹剧形式对俄罗斯贵族和由他们主宰的封建农奴制进行揭露和批判，同时也关注农奴制统治下的小人物的命运。这些喜剧大多继承了果戈理以喜剧手法处理悲剧题材的传统，含有较强的悲剧性。

屠格涅夫的戏剧创作集中在19世纪40—50年代，这是俄罗斯封建文化专制统治最为严酷的岁月，当时，剧本的发表和上演都必须通过最高当局设立的审查机构的审查，这不仅使屠格涅夫的剧作惨遭删改甚至查禁，而且也迫使剧作家不得不以含蓄、隐蔽的方式小心翼翼地表达不合时宜的题旨。除1849年上演的三幕喜剧《单身汉》当时就产生巨大反响之外，屠格涅夫

的剧作大多在 20 世纪初特别是"十月革命"之后才产生较大影响。

屠格涅夫的主要剧作有《落魄》《绳在细处断》《食客》《单身汉》《贵族长的早宴》《村居一月》等,其中,《食客》和《村居一月》是其代表作。

2.《食客》解读

(1)剧情梗概

两幕喜剧。管家正指挥仆人准备迎接已故老主人的女儿。7 年前不满 15 岁的奥莉加因母亲去世,离家跟姑妈到彼得堡生活,最近嫁了个叫叶列茨基的京官,今天要带着新姑爷回她父亲的庄园来。老食客库佐夫金也显得很兴奋,穷邻居伊万诺夫来串门,尽管管家不高兴,可库佐夫金却一定要他留下看一看阔别多年的奥莉加。

欢迎仪式告一段落后库佐夫金才敢上前打招呼,奥莉加迟疑了一下才记起他,却又叫错了他的名字,库佐夫金根本没往心里去。奥莉加叫老人领她去花园看看,还请他挽着她的手,库佐夫金受宠若惊。退役中尉、农奴主特罗帕切夫前来拜访,他在彼得堡曾见过叶列茨基,叶列茨基热情地留这位有身份的邻居吃早饭。

早餐很丰盛,客人也多。特罗帕切夫想拿库佐夫金寻开心以活跃气氛,于是故意问食客已被人侵吞的小村子维特罗沃到底还能不能归他,又鼓动客人们轮番给食客灌酒。叶列茨基觉得老食客确实有点可乐,也就默许特罗帕切夫对他进行戏弄。喝多了酒的库佐夫金讲述起他为维特罗沃打官司落入圈套而惨败的经过,引起哄堂大笑。特罗帕切夫觉得还不过瘾,继续向他灌酒,还要求他唱歌。库佐夫金说,老了,唱不了啦。特罗帕切夫不肯罢休,食客有点生气地抗议道:"我不是您的小丑。"特罗帕切夫鄙夷地说:"好像您还没当惯?"他令人做了一顶又高又尖的纸帽子套在食客头上,喝得晕头转向的库佐夫金浑然不觉,又开始大讲他那桩输掉的官司,众人见此情景笑得前仰后合。伊万诺夫实在看不下去,走过去将库佐夫金的手拉到头上:"看他们把什么东西扣到了你头上……他们明明把你当小丑。"库佐夫金摸到了高帽子,手缓缓地移到脸上,捂住双眼大哭起来。叶列茨基对他说,为这区区小事哭鼻子,不觉得害臊?库佐夫金一把扯下帽子摔到地上,质问叶列茨基为何如此作贱他。叶列茨基吩咐仆人将其弄走。库佐夫金不肯走,说:我知道我在说什么。您是神气十足的老爷,而我,小丑,傻瓜,叫花子。可您知道我是谁?奥莉加听到吵闹声急忙赶来,情绪激动的库佐夫金突然指着奥莉加喊道:她是我的女儿!仿佛遭到一记雷击,叶列茨基和奥莉加都

懵了。

第二天叶列茨基就做了果断处理,让库佐夫金立即搬走。奥莉加虽然觉得过分,却也未加阻拦,她把库佐夫金叫来询问昨天上午那番话。库佐夫金说当时自己昏头昏脑,信口胡说,请她不要当真。奥莉加坚持要他告知真相,库佐夫金犹豫再三,鼓足勇气,终于道出实情:当年,他才二十出头,田产被人霸占,生活无着,奥莉加的父亲看他可怜而收留了他。两年后,奥莉加的父亲结了婚,开始和奥莉加的母亲关系还算不错,可自从来了个女邻居之后,奥莉加的父亲就迷上了那女人,常常夜不归宿。不久他反而对妻子起了疑心,只要出门就将她反锁在家中,还经常动手打她。不久,他就与情人一起去了莫斯科,半年后才气鼓鼓地回家来,原来那女人把他甩了。他成天把自己关在屋里,奥莉加的母亲进屋劝说,不待开口,他就操起棍子朝她打来。奥莉加的母亲发疯一般跑回自己的屋子,奥莉加的父亲却带着仆人出远门打猎去了。奥莉加的母亲精神失常了,只有库佐夫金经常陪伴着她,一天晚上,她投向了库佐夫金的怀抱。奥莉加的父亲打猎时从马背上摔下,不治身亡……面对老泪纵横的库佐夫金,奥莉加百感交集,她想认下眼前的亲生父亲,但最终还是背过身去,跑回了自己的房间。

叶列茨基怒气冲天地斥责食客是"诽谤者""阴谋家",想利用这个荒唐的故事大捞一把。他告诉库佐夫金,打算给他一万卢布,条件是:承认说了谎话,而且马上走得远远的。库佐夫金回答说他一个子儿也不要。奥莉加来了,要求老人留下,库佐夫金执意要走,奥莉加把一张支票塞到他手中,库佐夫金还是拒绝接受。奥莉加依偎在他身边说,对您的女儿,您是不能也不应当拒绝的。老人含泪接过了支票。听见有人要进屋里来,依偎着父亲的奥莉加立刻跳了起来,站得远远的。

库佐夫金承认说谎,并决定马上离开。叶列茨基对邻居们宣布,库佐夫金的官司终于赢了,现在他要搬到维特罗沃去照管他的产业。众人举杯向"新地主"表示祝贺并为他送行。库佐夫金向叶列茨基夫妇鞠躬,请求他们原谅,然后默默离去。

(2)解析

在屠格涅夫的剧作中,命运最为坎坷的当属《食客》。据田大畏《屠格涅夫选集·戏剧集》"译后记"等著作介绍,此剧是专门为莫斯科小剧院的著名演员史迁普金"量身打造"的,剧本交付演员的同时,又投寄给彼得堡的一家杂志,结果审查机关既不准上演,也不准发表。经多方周旋交涉,9

年后删改了"有碍"词句,改名为《别人家的饭》才得以发表,14年后才搬上舞台。可公演了几场之后,剧院因担心惹麻烦又停止了演出,也有人说是被禁演,真可谓命途多舛。沙皇检查机关之所以要扼杀《食客》,据说原因在于该剧"伤风败俗",而且对俄罗斯贵族做了"轻蔑描写","极尽攻击污蔑之能事"。① "伤风败俗"显然说不通,库佐夫金与奥莉加母亲的婚外情并不是剧作所表现的重点,即使以这种婚外情为主要表现对象,也谈不上什么"伤风败俗"。剧作的主旨是通过对农奴主统治下的小人物命运的描写,揭露封建农奴制的冷酷与不合理——剥夺被统治者的人格尊严,灭绝亲情。从对贵族的揭露和讽刺来看,《食客》当然算得上是深刻的,但它远不如《钦差大臣》尖刻,甚至比《纨绔少年》《聪明误》也都要含蓄平和一些。普罗斯塔科娃、斯科季宁、法穆索夫、斯卡洛祖博、莫尔恰林等人物形象,不但是自私冷酷、愚蠢可笑的,而且也是寡廉鲜耻、面目可憎的,应该说比叶列茨基、特罗帕切夫更能激起人民大众对农奴主的憎恨。《食客》的遭遇只能说明,沙皇政府越来越虚弱了。

《食客》用现实主义手法成功地塑造了食客库佐夫金、京官叶列茨基、贵夫人奥莉加、农奴主特罗帕切夫等一批性格各异的人物形象,深刻反映了俄罗斯当时的社会生活,俨然一幅农奴制社会的风俗画。

食客库佐夫金是剧作的主人公,也是刻画得最为细致的一个人物,其独特的个性使这一人物在欧洲戏剧人物画廊中占有不可替代的重要位置。库佐夫金是一个卑微的小人物,他出身于贵族,且一直以此为荣,但家产却被别人侵吞,成了乞食豪门的食客。他竭尽全力打官司,想夺回自己的庄子,但法院被加卢什金这类趁火打劫的坏人把持,注定了他的失败。为了生存,他不得不忍辱含垢,以"小丑"的说笑、歌舞博主子一笑,换口饭吃。农奴主不仅令他唱歌跳舞,还随意给他叩上小丑的尖帽子,拿他的痛苦——财产被人侵吞、打官司又落入圈套的悲惨遭遇——取乐。就连主人的管家也看不起他,讨厌他。总之,他的社会地位卑微,处境悲惨。但被侮辱、被损害的库佐夫金却是这个农奴主家庭中最善良、最正直的人。老主人收留了他,对此他一直感激不尽;他同情女主人的不幸,尊重她的人格;与穷邻居伊万诺夫友谊深厚。更为主要的是,剧作通过他与私生女——新主人奥莉加及其丈

① 参见〔俄〕屠格涅夫著,田大畏译:《屠格涅夫选集·戏剧集》,人民文学出版社1986年版第439—440页。本节所引屠格涅夫剧作台词均据此版本。

夫的纠葛,形象生动地表现了他的忠厚、善良与正直。

 库佐夫金一无所有,私生女奥莉加就是他的全部,但他深知自己"不名誉"的爱情和"小丑"身份会给身为贵人的女儿带来不良后果,因此只能将父爱深埋在心中,默默为女儿祈祷。听说阔别多年的女儿已长大成人,并且嫁了如意郎君,就要带着新姑爷回来,他兴奋异常,不但自己沉浸在幸福之中,还一定要老友伊万诺夫留下来和他一起分享这幸福的时刻。虽然并不知情的女儿早就不记得他这个可有可无的老食客了,库佐夫金却照样高兴得不得了,请听他和伊万诺夫见到奥莉加夫妇后的一段对话:

 库佐夫金 啊,万尼亚,她怎么样?不,你告诉我,她怎么样?长得多大了,啊?出落成了多俊的美人儿?也没有把我忘了。瞧见没有,万尼亚,瞧见没有:还是我说对了吧。

 伊万诺夫 没有忘……可为什么把你的大号说成了瓦西里·彼得罗维奇?

 库佐夫金 瞧你这人,万尼亚!这算得了什么——彼得罗维奇,谢苗内奇,嗐,这不全一样吗;你是个聪明人,你自个儿评判评判。还把我介绍给了她的丈夫。多体面的男人!多神气!脸也长得那么……噢,对了,他一定是个当官的!你怎么想的,万尼亚?

 伊万诺夫 我不知道,瓦西里·谢苗内奇,我顶好还是走吧。

 库佐夫金 瞧你这人,万尼亚!你这是怎么啦?你变得跟平常不一样了,千真万确。一个劲地"我走吧,我走吧"。你还是告诉我,我们的新娘子究竟怎么样?

 伊万诺夫 漂亮,没别的说。

 库佐夫金 那一笑够多美……还有那嗓音,啊,欧鸲鸟,金丝雀,简直就是。她爱她的丈夫,一眼能看出来。啊,万尼亚?能看出来,是吧?

 伊万诺夫 老天爷才知道,瓦西里·谢苗内奇。

 库佐夫金 这话罪过,伊万·库兹米奇,千真万确是罪过。别人心里正高兴着——可是你……

从这段对话中我们可以强烈地感受到库佐夫金对女儿的爱和他那颗善良的心——女儿的幸福就是他最大的幸福,至于女儿记不记得他,那是无关紧要的。

 库佐夫金在受到特罗帕切夫、叶列茨基等人的戏弄和侮辱之后,因被灌

醉,为捍卫自己的人格尊严,一时冲动说出了自己的身份。这本来是他的正当权利,可他觉得,身份一旦公开,他的卑微地位和不法爱情会伤害女儿,伤害奥莉加的母亲,伤害当年好意收留了自己的老爷。因此他后悔莫及,力图消除影响,说自己完全是因为喝多了,昏头昏脑,胡说一气,而且决定忍痛立即离开日思夜想的女儿。他单独和女儿在一起时,也不愿说出"女儿"两个字,因为这虽然能使自己的感情得到慰藉,却会使地位悬殊的女儿难堪。当女儿委婉地表示希望他离去时,他忍受内心巨大的痛苦,承认自己说谎,并迅速离去。其目的很清楚——宁可自己忍受感情的折磨,决不让女儿因他而遭受任何损失,产生任何苦恼。正如他自己所说的,他总觉得自己欠奥莉加一家的情,至死也还不清;为了女儿,他不仅愿意牺牲一切利益,甚至愿意去死。

剧作的高明之处正在这里:库佐夫金越是忍辱负重、无怨无悔,人们就越是同情他,越觉得俄罗斯封建贵族冷酷无情,越觉得农奴制不合理。

叶列茨基、特罗帕切夫、奥莉加都属于封建贵族,自私、冷酷是他们性格的共同点——即使是良知未泯的奥莉加,最终还是没有认自己的生身父亲,她最为看重的还是自己的地位、名誉和前途。但由于他们的经历、受教育的程度、生活环境以及在事件中所处的位置各不相同,所以,他们所呈现的性格特征又存在明显差异。特罗帕切夫的粗鲁庸俗、趾高气扬,叶列茨基的精明强干、冷漠自私,奥莉加的善良温柔、优柔寡断,都可以在他们的生存环境中找到根据,概括了丰富的社会生活内容。这些栩栩如生的人物形象给我们留下了深刻印象。

剧作的情节相当单纯,但由于剧作家描写细致准确,紧紧抓住感情冲突这根主线,剧作的感染力极强。当年史迁普金在朗读这个剧本时就曾被感动得流泪。

《食客》是喜剧,但它选取的生活事件却具有很强的悲剧性,剧作以同情的态度展示了农奴制社会小人物的命运,讽刺的对象,如喜欢搔首弄姿的地主特罗帕切夫,在剧中并不占有核心位置,这使得剧作具有独特的审美品格——寓哭于笑,深沉含蓄,既令人解颐,又让人酸鼻。

3.《村居一月》解读

(1)剧情梗概

五幕喜剧。庄园主阿尔卡季·伊斯拉耶夫成天忙着照管自己的产业,比他小7岁的妻子娜塔利娅却无所事事,深感寂寞无聊。阿尔卡季的至交

好友拉基京寄住在阿尔卡季家里，与娜塔利娅朝夕相处，产生了爱情，4年来他们一直保持着暧昧关系。对此一无所知的伊斯拉耶夫为儿子从莫斯科请来一位叫别利亚耶夫的家庭教师，这是一个20刚出头的穷大学生，才华横溢，英俊文雅。年近30的娜塔利娅很快就被小伙子迷住了，在别利亚耶夫面前她像个小姑娘，眼睛闪亮，面颊发红，拉基京很快就察觉到了，可家庭教师对此却全然不察。

娜塔利娅收养的孤女薇拉对新来的家庭教师也情有独钟，深深暗恋着他。一天，薇拉在花园遇到了心上人，两人谈得很是投机，他们向对方介绍了各自的身世，且都对对方的不幸遭遇深表同情——薇拉从小就失去父母，先是被送到别人家里寄养，此后被送进寄宿学校；别利亚耶夫也从小失去母爱。娜塔利娅心生嫉妒。正在这时，施皮格尔斯基医生为了得到三匹好马的酬谢来向娜塔利娅提亲，希望她能把薇拉嫁给他的邻居博利申佐夫。薇拉年方17岁，生得聪明秀丽，博利申佐夫却已经48岁，而且既丑陋又蠢笨。娜塔利娅将此事告知薇拉，借此试探薇拉是否真的爱上了别利亚耶夫。薇拉当然不肯答应嫁给博利申佐夫。娜塔利娅使劲追问薇拉，别利亚耶夫是不是爱上了她。薇拉回答道，别看我比他小，他还是听我的，有一回还为我从悬崖上掐了一朵花……娜塔利娅认定他俩彼此相爱，顿时脸色苍白，几乎晕倒。绝望的娜塔利娅伏在拉基京肩头哭泣，这一幕恰好被伊斯拉耶夫撞见。自己深爱的男人竟被养女所夺，这是娜塔利娅万万不能容忍的。妒火中烧的娜塔利娅把别利亚耶夫叫来，命令他从今不得与薇拉接触，同时告诉他，从他来到这儿的第一天起，她就爱上了他，在得知薇拉也钟情于他之后，她无法控制自己，想方设法破坏他们的关系，现在她要忏悔，请求他原谅。接着，她要求别利亚耶夫尽快离开她家。别利亚耶夫听后却告诉娜塔利娅，自己并不爱薇拉。娜塔利娅大感意外，转而高兴起来，她想改口留下别利亚耶夫，却又担心时间一长，别利亚耶夫有可能爱上薇拉。别利亚耶夫对娜塔利娅这种有失身份的爱情很不理解——他和她地位、年龄相差悬殊，为了结束这一切，他打算离去。

薇拉也单独向别利亚耶夫倾吐了对他的爱情，别利亚耶夫说因为自己一无所有，不可能娶她，但愿意把她当做自己的妹妹看待。拉基京很快发现了娜塔利娅对别利亚耶夫的爱情，娜塔利娅也在他面前承认了再次移情别恋的事实。而伊斯拉耶夫在上次偶然发现妻子在拉基京面前哭泣后，这才对他们的关系产生怀疑。伊斯拉耶夫把拉基京找来，问他妻子怎么了，他是

不是爱上了自己的妻子。他心平气和地告诉拉基京,他仍然深爱自己的妻子,不能失去她,而一个人为了自己而损害他人的利益是极不道德的。拉基京觉得伊斯拉耶夫是一个重友情、能包容的好人,对自己的行为深感羞愧,为了让朋友得到幸福和宁静,他也打算马上离开这儿。

当着别利亚耶夫、拉基京和薇拉的面,娜塔利娅向薇拉跪下认错,希望自己和薇拉都能尽快从这种尴尬境地中解脱出来。薇拉觉得娜塔利娅很是虚伪,表面上和蔼可亲,实际却冷酷无情。别利亚耶夫对她的态度也深深地刺伤了她,她深感失望。极度伤心的薇拉一气之下突然宣布嫁给博利申佐夫。拉基京、别利亚耶夫和薇拉都迅速离开了娜塔利娅的家。

(2)解析

《村居一月》从道德视角对贵族社会的腐朽、自私、狡猾进行了一定程度的揭露与批判,触及到人用情不专、喜新厌旧的劣根性。对平民百姓,特别是他们当中青年知识分子的纯朴、正直、诚恳做了肯定与赞扬。

庄园主伊斯拉耶夫的妻子娜塔利娅是个29岁的少妇,有一个10岁的儿子,早已度过了爱冲动、喜幻想的青春期。身为家庭主妇的娜塔利娅本当相夫教子,兴家立业,可她饱食终日,无所事事,总希望寻找刺激。丈夫对她空虚的心境缺乏体察,每天忙碌于经营庄园。丈夫的好友拉基京长期寄住在娜塔利娅家里,终日与她相伴,两人也就长期保持着暧昧关系。并不是说移情别恋都应该否定、批判,而应看这种行为反映了什么样的思想意义。剧作并没有描写娜塔利娅在婚姻上的不幸,恰好相反,她的丈夫深爱她,信任她,而且他也是个宽宏大量的人。发现妻子与拉基京的暧昧关系之后,伊斯拉耶夫不但没有责备娜塔利娅,而且对拉基京也只是劝戒式的点到为止。可见娜塔利娅与拉基京的暧昧关系并不包含什么积极的思想意义,只能说明上流社会妇女的精神空虚,道德不修。青年学生别利亚耶夫到来之后,娜塔利娅再次移情别恋的事实进一步说明了这一点。别利亚耶夫刚刚二十出头,娜塔利娅见他年轻英俊便不能自持,很快抛开拉基京,转而追求这个漂亮的小伙子。由此可见,娜塔利娅不光是对丈夫没有爱情,她与拉基京之间也没有多少爱情可言,她对别利亚耶夫的爱更多的也是欲,同样是难以持久的。这就不只是揭露了上流社会没落的精神世界、腐朽的生活方式,而且,触及到了人的劣根性——喜新厌旧。不过,这种揭露和批判是比较隐晦的,剧作家并没有把娜塔利娅描写成不顾廉耻的荡妇,相反,屠格涅夫笔下的娜塔利娅是温文尔雅、感情丰富的。

娜塔利娅与养女薇拉的纠葛则揭露了贵族精神世界的另一层面——自私、虚伪、狡猾。薇拉是孤儿,被"好心"的娜塔利娅收养(娜塔利娅先将薇拉送到母亲家寄养,然后将她送进寄宿学校,最后才让她回到身边)。然而,当娜塔利娅发现薇拉竟然也爱上了别利亚耶夫后,醋意大发,想方设法进行破坏和阻挡。不过,这种出于嫉妒的卑劣行径却是以"忏悔"的堂皇方式出现的。娜塔利娅把别利亚耶夫叫来,命令他今后不许再与薇拉会面,同时又向他表白自己是如何深爱他,接着又向他"忏悔",求他"宽恕",并要求他尽快离开她的家。娜塔利娅的本意一是试探别利亚耶夫是否接受她的爱情,二是切断他与薇拉的关系,但她却把卑劣与虚伪装扮成真诚与善良。别利亚耶夫告诉她自己并不爱薇拉,这是娜塔利娅万万没想到的,于是她立刻改变主意,想挽留下别利亚耶夫,却转念又担心时间一长,别利亚耶夫仍然有可能爱上薇拉。娜塔利娅与拉基京的暧昧关系被她的丈夫发现之后,丈夫的宽宏大量让她羞愧,但她的"认错"却是当着别利亚耶夫、拉基京和薇拉三个人的面完成的,说是要薇拉和她一起从目前这种"尴尬处境"中"解脱"出来,实际上,她又一次阻挡了薇拉对别利亚耶夫的爱情,促使别利亚耶夫尽快离开。薇拉对别利亚耶夫的爱和娜塔利娅对他的爱是完全不同的,即使别利亚耶夫不接受薇拉的爱情,那也是因为别利亚耶夫觉得自己一无所有,担心薇拉跟他受苦,是出于对薇拉的爱护,薇拉并不"尴尬"。由此可以见出,剧作家对薇拉的爱情是持肯定态度的,对娜塔利娅那种不顾社会道德、任性而行的生活方式则是持否定态度的。

《村居一月》在成功塑造贵族妇女娜塔利娅形象的同时,也成功地塑造了平民知识分子别利亚耶夫的形象。别利亚耶夫善良真诚,总是替别人着想,他拒绝薇拉的爱和决定尽快离开娜塔利娅的家,都是为了避免因自己的存在而给对方带来痛苦。他与薇拉的接触以及与娜塔利娅的交往,都是真诚的,他的行为标志着平民知识分子在道德上的胜利。

《村居一月》是俄罗斯戏剧史上最为成功的早期心理剧,把道德冲突内化为人物的心理冲突,是其重要的艺术成就。剧作对上流社会的批判和对平民阶层的肯定主要不是通过善与恶两种力量的冲突去完成的,而是通过细致入微的心理刻画来实现的,具有丰富心理内涵的语言成为剧作表现的利器。这种艺术风格对契诃夫的戏剧创作有直接影响。

《村居一月》是俄罗斯舞台的保留剧目,并曾被搬上银幕,至今仍吸引着大批观众。

(六)奥斯特洛夫斯基的戏剧创作

1. 奥斯特洛夫斯基(Ostrovsky, Aleksandr Nikolayevich,1823—1886)的生平和创作

亚历山大·奥斯特洛夫斯基出生于莫斯科一职员家庭,9岁丧母,12岁进入莫斯科省立中学读书,17岁考入莫斯科大学法律系,两年后未毕业便到莫斯科少年法庭任书记员。又两年,转入莫斯科商务法庭供职。24岁开始发表戏剧和小说作品。27岁时,因四幕喜剧《破产者》(后改名为《自己人好算账》)揭露商人搞假破产,欺骗债权人而引发纠纷,一度被削去公职。51岁时创办俄国剧作家协会并担任协会主席。去世前一年,任莫斯科帝国剧院艺术指导。1886年6月14日在莫斯科病逝,享年63岁。

可以说,奥斯特洛夫斯基一生都在为俄罗斯的戏剧事业而奋斗,共作有47部剧作,另有7部与人合著的剧作。无论是从数量还是从艺术水准看,奥斯特洛夫斯基都是俄罗斯批判现实主义戏剧的代表性作家,他也是19世纪俄罗斯最重要的剧作家,像他这样专力于戏剧创作的剧作家在俄罗斯并不多见。

奥斯特洛夫斯基的剧作反映了19世纪俄罗斯广阔的社会生活,揭露这个"黑暗王国"中资产阶级和没落贵族的精神空虚、道德败坏、生活糜烂、行为卑鄙是其主要内容,因而具有鲜明的批判现实主义特征。同时,作者也描写了小人物的挣扎和斗争,力图用民主主义精神、独立的人格意识和人性中的良知去照亮这个"黑暗王国",因而不时透露出"一线光明"。戏剧冲突大多围绕财产、婚姻、家庭展开,人性中的贪欲是作者批判的一个主要着力点,描写得最多的人物是商人,其次是没落贵族、各级官僚、封建家长以及演员等。这些人基本上都是市民,农民形象很少在奥斯特洛夫斯基的剧作中出现。这与作者生长在莫斯科的商人住宅区,后又供职于商务法庭,长期与剧团打交道且自己曾办剧团的生活环境与经历有关。奥斯特洛夫斯基所创造的人物形象在俄罗斯戏剧中大多是不多见的新形象,特别是其中的商人形象,反映了19世纪中叶俄罗斯资产阶级依附沙皇统治势力,盘剥贫苦百姓的情形。

奥斯特洛夫斯基受普希金的影响,对俄罗斯16世纪末至17世纪的历史事件特别关注,19世纪60年代,他以这一段历史为题材,连续推出了多部历史剧,但这些剧作不及他以现实生活为表现对象的剧作影响大。

19世纪50年代中期至80年代中期是奥斯特洛夫斯基戏剧创作的旺盛期，其戏剧名著大多集中在这一时期。1883年，也就是作者辞世前三年，他还推出了像《无辜的罪人》那样的力作。一个剧作家的丰收季节持续时间如此之久，在中外戏剧史上并不多见。

奥斯特洛夫斯基的戏剧创作不仅对俄罗斯戏剧，如托尔斯泰等人的戏剧创作，发生了巨大影响，对世界剧坛也产生了积极影响。在我国剧作家老舍、曹禺的剧作中，我们可以感受到这种影响。

奥斯特洛夫斯基的剧作绝大部分是喜剧，也有一些正剧，悲剧极少。其喜剧继承了果戈理、屠格涅夫以喜剧手法处理悲剧题材的传统，有寓哭于笑、寓庄于谐的品格。主要剧作有《自己人好算账》《贫非罪》《肥缺》《大雷雨》《养女》《来得易去得快》《智者千虑必有一失》《森林》《狼与羊》《没有陪嫁的姑娘》《名伶与捧角》《无辜的罪人》等。其中，《贫非罪》和《肥缺》是其喜剧的代表作，《大雷雨》是其悲剧的代表作。《没有陪嫁的姑娘》和《无辜的罪人》是其正剧的代表性。《大雷雨》的影响最大，是享誉世界的名著。

2.《大雷雨》解读

(1) 剧情梗概

五幕悲剧。伏尔加河岸边的公园里，几个年轻人又听见大商人季科伊在骂他的侄子鲍里斯。小伙子们围住鲍里斯问缘由，鲍里斯告诉他们，他父母双亡，遵照祖母遗嘱来投靠叔叔，叔叔本应将他该得的那份遗产给他，可他压根儿就不打算给，还把自己当成奴隶，每日恶语相向。伙伴们说，这座城市的富人都这样，他们总是变着法儿想把穷人变成奴隶。鲍里斯很是沮丧，他唯一的精神寄托是暗恋着的心上人——已婚的卡捷琳娜。

卡捷琳娜的婆婆卡巴诺娃是一富商的遗孀，满脑子封建专制思想，对儿媳凶狠无比，动不动就厉声斥责辱骂。她教唆儿子卡巴诺夫给媳妇点厉害瞧瞧，一定要让老婆怕他。卡巴诺夫生性懦弱，虽然明知母亲不对，却连劝阻的勇气也没有。今天他又挨了母亲的一顿训斥，先是指责妻子，说就是因为她，母亲才没有好脸色，然后独自去季科伊家里借酒浇愁。

小姑瓦尔瓦拉十分同情嫂子，卡捷琳娜的心事也只有向她倾诉。她告诉小姑，自己爱着另一个人，这是可怕的罪孽，真想去死。瓦尔瓦拉出主意说，等哥哥走了，想办法与那人见一面。怯懦的卡捷琳娜吓得连听都不敢听。小姑问她，你这种单相思能有什么用呢？就是愁死了，谁会可怜你？

雷声隆隆,大雷雨就要来临,在河边与小姑谈心的卡捷琳娜回到家里。瓦尔瓦拉早已看出嫂子爱上了鲍里斯,心中也觉得自己的哥哥实在不值得爱,于是劝嫂子同鲍里斯见上一面,卡捷琳娜却怎么也不愿意。卡巴诺夫就要出远门去莫斯科,母亲卡巴诺娃吩咐他:照自己的话告诫卡捷琳娜,丈夫出门期间,不要像个少奶奶似的好吃懒做;不要站在窗口卖呆;别盯着年轻小伙子瞧个没完!说完这些,卡巴诺夫劝妻子别往心里去。卡捷琳娜恳求丈夫不要离开,卡巴诺夫却说,妈要我去,怎能不去?卡捷琳娜求丈夫带上自己一起走,卡巴诺夫回答她说,我好不容易能从这牢笼飞出去两星期,你还想死缠着我?我哪管得了什么老婆不老婆!卡捷琳娜彻底失望了,她要在丈夫面前发誓:你不在家,我决不以任何借口跟任何陌生人见面说话,除了你以外,我决不去想任何人。卡巴诺夫说,这何苦呢。卡捷琳娜突然激动地跪倒在丈夫面前:"让我再也见不到爹妈!让我不得好死,如果我……"卡巴诺娃催促儿子起程,卡捷琳娜扑上去搂住丈夫的脖子,婆婆立刻拉下脸来厉声责骂道:"你搂搂抱抱的干什么,真没羞没臊!又不是跟姘头告别!他是你丈夫——一家之主!难道这点规矩都不懂吗?跪下磕头!"卡捷琳娜依言跪下向丈夫磕头,卡巴诺娃又责怪儿媳没有按照当地风俗扯起喉咙哭上个把钟头,以示对丈夫的爱。

　　瓦尔瓦拉从母亲那里偷来花园门的钥匙交给嫂子,她要鲍里斯来同卡捷琳娜见面。卡捷琳娜恐惧惊慌不已,本想将钥匙扔掉,经过激烈的思想斗争,她终于战胜自己,留下钥匙,等待心上人的到来。在小姑的帮助下,这一对只在教堂和马路上对视过的有情人终于有了第一次接触。不料卡巴诺夫提前回到家里,深怀负罪之感的卡捷琳娜不敢正眼看丈夫,每天都觉得心惊胆颤。几个游客议论着大雷雨又将来临,炸雷说不定会劈死人。卡捷琳娜说,一定会劈死我的,到时你们可要为我祷告呀!她向丈夫和婆婆坦白了一切。一声霹雳,卡捷琳娜晕倒在丈夫怀里。怒气冲天的卡巴诺娃逼儿子痛打了妻子后,又将卡捷琳娜关了起来。

　　心情复杂的卡巴诺夫又到季科伊那里喝酒解闷去了。傍晚,卡捷琳娜从家里逃出来,她觉得自己对不起鲍里斯,希望能向他告别,途中恰好碰到前来向她辞行的鲍里斯。鲍里斯告诉她自己马上将要启程,远赴西伯利亚。卡捷琳娜请求与他一道走,鲍里斯拒绝了她,告诉她说,不是我自己要去,是叔叔让我去的。卡捷琳娜说:"那你走吧,上帝保佑你!不要为我难过。"她请鲍里斯在路上广为布施,提醒那些接受布施的人为她有

罪的灵魂祷告。鲍里斯挥泪离去。卡捷琳娜来到河边,跳进激流,结束了痛苦的生命。

卡巴诺夫听说妻子投河了,想去看看,卡巴诺娃阻止道:她把咱们的脸都丢尽了,居然又闹出这种事来。卡捷琳娜的尸体被好心人打捞上来,卡巴诺夫扑上去痛哭不已,卡巴诺娃却冷冰冰地制止他说:"得啦!哭她都是造孽!"卡巴诺夫被逼急了,气恨恨地说:"妈,您把她毁了!"卡巴诺娃吃了一惊,斥责道:"难道你疯了吗!忘了在跟谁说话吗!"卡巴诺夫扑倒在妻子的尸体上大恸:"你倒好了,卡佳!可是我干吗还留在这世上受苦呢!"

(2)解析

《大雷雨》以宗法制家庭中凶悍婆母与贤惠儿媳之间的冲突为主线,通过女主人公卡捷琳娜的婚姻爱情悲剧,揭露了封建农奴制的专横、冷酷与黑暗,特别是对封建宗法制度剥夺人生自由、蔑视人格尊严、实施精神奴役的罪行进行了血泪控诉,力透纸背,使人久久不能平静。剧作还通过与主线相纠缠的副线,展开了对小城富商季科伊以及他所依附的权力机构的描写,对俄罗斯农奴制崩溃前夜官商勾结、统治者对贫苦市民进行疯狂经济掠夺的残酷现实做了深刻揭露,社会生活蕴涵丰富而深刻。

《大雷雨》的深刻题旨和丰富内涵是通过个性鲜明、丰满鲜活的人物形象来体现的,这些人物形象不仅在俄罗斯戏剧人物画廊中是引人注目的亮点,在世界剧坛上,他们也是不同凡响、卓然特出的。

卡巴诺娃是封建宗法制专制家长的典型形象,这类形象曾在我国的文学作品中多次出现。例如,我国汉乐府诗《孔雀东南飞》(即《焦仲卿妻》,或以为是六朝作品)中刘兰芝的婆婆、曹禺话剧《原野》中金子的婆婆等,都是类似的恶婆母形象。值得注意的是,这些家庭都有一个共同特点——男性家长已经故去(或不在家)。可见,在由女性控制的宗法制家庭中,女性家长压迫儿媳,钳制懦弱的儿子,在家庭内部,特别是对来自异姓的媳妇实施精神奴役,剥夺其基本权利的现象,是宗法制社会所共有的。这类形象所蕴涵的思想意义和认识价值值得我们认真加以探索、发掘。

卡巴诺娃是封建专制统治的死硬维护者和得力实施者,在社会上并无显赫地位,只是一个家庭妇女,对外面世界的了解主要依赖临时借住的香客,她肯定不会了解中国的"三纲五常",但俄罗斯的宗法制度使她"无师自通",成长为一个比中国封建社会中那些"恶婆婆"还要可怕得多的家庭暴君。

卡巴诺娃以继承和维护宗法制社会的旧风俗、旧习惯为己任,这也是她主要的精神支柱和全部行动的立足点。在她心目中,妻子是丈夫的奴隶,丈夫必须给老婆一点厉害瞧瞧,让她一怕丈夫,二服婆婆;媳妇更是婆婆的奴隶,必须言听计从,不得自作主张。她对同为女性的儿媳的精神摧残比男性还要狠毒得多。爱丈夫本来是宗法制社会也认可的妻子的基本权利,可卡巴诺娃同样要加以剥夺——只能按照宗法制家庭的传统习惯去"爱",诸如,丈夫远别,应扯起嗓子大哭,跪在地上向即将出门的丈夫磕头,如果用自己的方式(如搂丈夫的脖子之类)去爱,就是"无耻",就应该毫不留情地加以剥夺;儿子对妻子的爱更是卡巴诺娃所不能容忍的。在她看来,儿子结婚后最要紧的是"孝顺"母亲,不要接了媳妇忘了娘,一言一行都应按照母亲的意志行事,不得自专;对妻子不是去爱,而是去管,并且必须完全遵照封建家长的意志去管,务必要狠,必要时得使用暴力;总之,决不允许她自由自在。儿子听说妻子投河自尽,请求去河边看上一眼,她不允许;卡捷琳娜的尸体被好心人打捞上来之后,儿子扑上去哭,她还要责骂。由残忍、冷酷的卡巴诺娃所控制的家庭是黑暗的牢笼,令人窒息。正因为如此,卡捷林娜才总是感到闷得慌,透不过气来,想以死求得解脱;儿子卡巴诺夫也渴望逃出去。这个家庭就是俄罗斯封建农奴制社会的缩影,卡巴诺娃则是封建专制统治者中一个别具一格的典型形象。

封建宗法制社会虽然具有男性中心主义的强烈色彩,但它决不是只属于男性的,它对深受其害的女性的毒害也是令人触目惊心的。农奴制的俄罗斯曾长时间由女性控制最高权力,这些人在俄罗斯历史上所起的作用虽各不一样,但在对农奴实施专制统治方面,她们的残忍、冷酷丝毫不比男性逊色。

剧中的女主人公卡捷琳娜被俄罗斯革命民主主义者、著名文学批评家杜勃罗留波夫誉为"黑暗王国的一线光明"[①],这一评判揭示了这一人物形象的思想意义和精神特征。如果说,卡巴诺娃、季科伊是19世纪俄罗斯黑暗势力的代表,那么,卡捷琳娜就是那个时代光明、民主力量的代表。尽管她没有像人们所期待的那样,走向革命,而且笃信上帝,认为自己的爱情是深重的罪孽,也就是说,她对自己的行为还缺乏正确而清醒的认识,但她为

① 参见〔俄〕杜勃罗留波夫著,辛未艾译:《杜勃罗留波夫选集》第二卷,上海文艺出版社1959年版,第331页。

实现民主要求、自由权利敢于向黑暗势力抗争,不惜付出生命代价的抗争精神与独立意志,就像是漆黑的夜晚大雷雨中那道划破夜幕的闪电,振聋发聩。

渴望自由是卡捷琳娜性格的重要特征,这种要求是与生俱来的:

> 我生来就是这种烈性子!我还在五、六岁的时候,不会更大,就干了这样一桩事!家里人不知为什么把我惹恼了,这事发生在傍晚,天已经黑了,我跑到伏尔加河上,坐上一只小船,就离了岸。第二天家里人好容易才在十几俄里以外的地方找到我!①

出嫁以后,卡捷琳娜遇上了专横、冷酷、残忍的婆婆,受尽折磨,但她渴望自由之心未泯,不肯像丈夫那样逆来顺受,随遇而安。

> 我待在家里觉得很闷,闷得我真想逃走。我常常这样想,要是由着我呀,这会儿我真想驾一叶扁舟,唱着歌,在伏尔加河上遨游。
>
> 要是我在这里感到深恶痛绝的话,任何力量也拦不住我。我会跳窗,跳伏尔加河。我不想在这儿住下去,哪怕把我宰了,我也不干!

卡捷琳娜最后跳河自杀了,她的死不是软弱,也不是胆小,害怕黑暗势力,而是对黑暗的强烈抗议,是对自由意志的强烈追求,她跳河前的一段心理独白揭示了她选择死的原因:

> 现在到哪儿去?回家去吗?不,回去就跟到坟墓里去一样。对,回去就跟到坟墓里去一样!……就跟到坟墓里去一样!还是在坟墓里好……一棵小树下面有座小坟……多好啊!……阳光温暖着它,雨水滋润着它……春天,坟上会长出青草,那么细软细软的……鸟儿会飞到树上,它们将唱歌,生儿育女,鲜花盛开:有黄的、红的、蓝的……什么样的都有(若有所思),什么样的都有……静悄悄的,太好啦!我好像轻松了些!至于活下去,我连想都不愿想。还活下去吗?不,不,不必了……没有意思!我憎恶这些人,我憎恶这个家,憎恶这四堵墙!

自杀并不都是逃避和怯懦,卡捷琳娜向我们证明了这一点。不屈与反抗显然是卡捷琳娜性格的另一重要特征。

① 〔俄〕奥斯特洛夫斯基著,臧仲伦译:《大雷雨》,见《世界文学金库·戏剧卷》,上海文艺出版社1994年版,第609页。本节所引《大雷雨》台词均据此版本。

如果将卡捷琳娜的形象与卡巴诺夫、鲍里斯的形象稍作比较,卡捷琳娜形象的价值就显得更加突出了。卡捷琳娜并不是一个完人,她对旧势力的反抗是自发的,一直到死她还认为自己是有罪的。但这个形象蕴涵着不向封建专制统治低头,渴望自由,并为自由而献身——不自由,勿宁死——的独立意志,这正是19世纪俄罗斯的时代精神的体现。

季科伊的形象也是塑造得比较成功的,贪婪与吝啬是这一"显贵"的主要性格特征。他在剧中起着丰富社会生活内涵、深化剧作题旨的作用。因为有了他,我们看到了卡捷琳娜家庭之外的世界,这样一来,剧作就不只是让我们看到了一个正在坏死的"细胞",还让我们"亲历"了一个行将崩溃的"黑暗王国"。

剧作反复提及伏尔加河沿岸自然风光的美丽宜人,这固然表现了作者对祖国山河的热爱,但其深意并不在此。建在风景秀丽的伏尔加河岸边的小城如此肮脏、黑暗,美丽的伏尔加河吞噬了卡捷琳娜年轻的生命。这种意在言外的笔墨更能激发观众的悲剧感。

剧作援滑稽成分于悲剧,体现了大众戏剧的趣味;剧作的结构与围绕一个中心事件组织戏剧冲突的传统结构模式不大相同,"人像展览"的散文式结构已初露端倪。

3.《没有陪嫁的姑娘》解读

(1)剧情梗概

四幕正剧。咖啡馆前,富商克努罗夫和年青商人沃热瓦托夫在闲聊,他们都曾亲近过的拉里莎要嫁给小官吏卡兰德舍夫了,这真是不可思议。拉里莎出身名门,年轻漂亮,既会唱歌,又会演奏多种乐器;卡兰德舍夫门第卑微,穷愁潦倒。沃热瓦托夫说,拉里莎走投无路才出此下策。她虽出身名门,但家道中落,到了谈婚论嫁的年龄,陪嫁却没着落。不耐贫寒的母亲利用拉里莎的姿色捞取钱财,哪怕是病恹恹的老头子也要她强颜相迎。因此,长期以来拉里莎"家里简直像市场一样"。正当拉里莎为此苦恼时,财大气粗的船王帕拉托夫出现了,拉里莎对他一往情深,可两个月后,帕拉托夫突然不辞而别。不久又来了一个挥金如土的出纳员,母亲要女儿倾情侍奉,没多久,这位"阔佬"在拉里莎家里被捕了,害得拉里莎很长时间不好意思见人,她斩钉截铁地对母亲说,耻辱受够了,"再有谁来求婚,我就嫁给谁,管

他是财主还是穷光蛋"①。

卡兰德舍夫则高兴坏了,强行挽着拉里莎在大街上昂首漫步,而且还雇来一辆浑身叮当响的马车,拉上她在大街上耀武扬威。然而拉里莎则希望赶快逃避令她伤透了心的生活环境。卡兰德舍夫却认为,拉里莎是对这桩婚姻感到羞耻,因此,他偏要在这里举行婚礼。拉里莎碰到沃热瓦托夫,亲热地打了个招呼,卡兰德舍夫看到了,训斥并责令她改掉旧习惯,又追问她是不是还想着帕拉托夫。拉里莎毫不掩饰地说,如果他再出现,而且还没结婚的话,只要他看我一眼就够了。卡兰德舍夫立即软了下来,要拉里莎可怜可怜他,"让外人以为您是因为爱我才选中我的"。

帕拉托夫因一桩买卖又来到这座城市,他听说拉里莎要嫁给穷光蛋,特意去拜访她。拉里莎的母亲要卡兰德舍夫请帕拉托夫出席宴会,卡兰德舍夫虽然讨厌这位蔑视他的阔佬,也只好答应。宴会上帕拉托夫、沃热瓦托夫等人恶意作弄,卡兰德舍夫被灌得丑态百出,但他却显得非常高兴。拉里莎感到十分难堪。客人要拉里莎唱歌,卡兰德舍夫宣称绝对禁止她唱。本不打算唱的拉里莎为了维护自己的尊严,偏要唱一曲,"威风"扫地的卡兰德舍夫却又执意要去取酒来祝贺拉里莎演唱成功。帕拉托夫借机邀请拉里莎去伏尔加河乘汽艇游玩。拉里莎以为帕拉托夫旧情复萌,欣然前往。卡兰德舍夫觉得拉里莎的旧相识们实在是欺人太甚,竟敢在他家里把他的未婚妻带走,抓起手枪冲了出去。

陪帕拉托夫玩到深夜的拉里莎恳求帕拉托夫把她带走。绕个大圈子之后,帕拉托夫掏出一枚订婚戒指——他早已和一个以一座金矿为陪嫁的姑娘订了婚。拉里莎恳求沃热瓦托夫给一些帮助,哪怕只是陪她一起哭一场,沃热瓦托夫说无能为力。早有妻室的克努罗夫趁机问拉里莎是否愿意做他的情人,并说只要她答应,保证实现她的一切愿望。拉里莎断然拒绝。绝望的拉里莎想结束痛苦的一生,望着围栏下滚滚而逝的河水,她退缩了。

卡兰德舍夫要拉里莎跟他回去,拉里莎说,我永远不属于你。卡兰德舍夫被激怒:"那您就不能属于任何人!"说完向她开了一枪。拉里莎捂住胸口说:谢谢您,您替我做了一件好事。人们听到枪声跑过来,奄奄一息的拉里莎说:是我自己干的,你们大家都是好人……接着给大家一个飞吻。全剧

① 〔俄〕奥斯特洛夫斯基著,陈冰夷译:《没有陪嫁的姑娘》,见《亚·奥斯特洛夫斯基 契诃夫戏剧选》,人民文学出版社1988年版,第95页。下引此剧台词均据此版本。

在吉卜赛人的合唱声中结束。

（2）解析

《没有陪嫁的姑娘》侧重对资产阶级所主宰的俄罗斯社会里冷酷的人际关系和腐朽堕落的社会风气进行揭露，具有批判现实主义戏剧的鲜明特征。

剧作以美丽善良的少女拉里莎在婚姻爱情上的不幸遭遇为主要表现内容。拉里莎出身名门，但家道中落，不但办不起嫁妆，就连平日的生活也无法维持。她的母亲利用女儿的色相以广招徕，各色人等——主要是像帕拉托夫、克努罗夫、沃热瓦托夫那样的大小商人，竞相拿钱到拉里莎家里"买享受"。谁出的钱多，买到的享受也就越大。这透露出俄罗斯社会的巨大变迁——旧贵族没落了，代之而起的是浑身散发着铜臭的资产阶级。这些有钱人确信现在是金钱主宰一切的时代，"谁钱多，谁就好办事"。正是他们腐蚀了包括旧贵族在内的整个上流社会，同时也严重地毒化了俄罗斯的社会风气。他们把什么都当做可以论价出售的商品，婚姻在他们眼里也只不过是一桩买卖，女人只不过是供有钱人玩弄的玩物。帕拉托夫说："只要有利可图，什么都可以卖掉。"他之所以抛弃拉里莎，一个很重要的原因就是，拉里莎连嫁妆也办不起，而另一个姑娘却以一座矿山作为陪嫁。然而，他还要在结婚之前再"尽可能快快活活地度过这些最后的日子"——抓紧时间再次玩弄对他一片痴情的拉里莎。拉里莎正是这个罪恶的金钱社会的牺牲品。

《没有陪嫁的姑娘》是正剧，但悲剧色彩强烈。善良的拉里莎追求纯洁的爱情，希望过正常人的生活，但剧作家把美毁灭了给我们看——冷酷的金钱社会不仅剥夺了她过正常生活和爱的权利，甚至于夺去了她年轻的生命。拉里莎虽然有倾心相爱的人，但此人却是一个浑身散发着铜臭的市侩，帕拉托夫只是把拉里莎当玩物，在拉里莎即将嫁给她不喜欢的人、希望他救她于水火的关键时刻，他还要再一次玩弄她，显得既无耻又残忍；她虽然有母亲，但却根本没有母爱，奥古达洛娃只知道拿她当摇钱树，与妓院的鸨儿无异；虽然有未婚夫，然而她从心底里讨厌这个庸俗、卑微而又心胸狭隘的小官吏。她是在受尽屈辱的情况下，赌气答应下嫁给他的。卡兰德舍夫对她也谈不上有什么爱情，他只知道占有，只知道自己过去所受的屈辱，只知道报复，对拉里莎的精神追求和内心世界一无所知。因此，他要借举行婚礼之机向那些曾经蔑视过他的阔佬们示威，这无异于在拉里莎的伤口上撒盐。因此，卡兰德舍夫向她开枪之后，她并没有责怪他，而且对前来围观的人们说，是我自己干的，我对谁都不埋怨，大家都是好人，我爱你们。这不只是表现

了拉里莎的善良，更主要的是表现了她对这个世界的绝望——死去比活着还要好一些，她终于获得了解脱。这比声嘶力竭的控诉更能让人动容。

《没有陪嫁的姑娘》继承了冯维辛、果戈理、屠格涅夫注重描写俄罗斯社会风情的现实主义传统，用细腻的笔触为我们描绘了发生在伏尔加河岸边的19世纪俄罗斯都市生活的风俗画。细节丰富而逼真是剧作在艺术上的一个重要特点。

第六节 东欧戏剧

戏剧史上的东欧诸国指波兰、捷克斯洛伐克、匈牙利、前南斯拉夫、罗马尼亚、保加利亚和阿尔巴尼亚等国，这一划分主要着眼于国家间相似的民族背景和文化传统。俄罗斯戏剧特色独具，已单列一节加以论述。

公元5—6世纪，日耳曼人向西推进，引起同是"蛮族"的斯拉夫人民族大迁徙，分别形成了东斯拉夫、西斯拉夫和南斯拉夫，其中东斯拉夫即是后来的俄罗斯，西斯拉夫和南斯拉夫则包括今天的东欧诸国。9—13世纪，斯拉夫各民族已先后由原始公社直接过渡到早期封建国家，宗教信仰上由多神教过渡到基督教，这使得东欧各民族文化受到了来自西欧和拜占庭文化的深刻影响。东欧诸国自古以来就不断遭到异族入侵：10世纪时西斯拉夫人多次抵抗日耳曼人的侵略，13世纪鞑靼蒙古攻占了东斯拉夫人的首都基辅，14世纪奥斯曼土耳其帝国先后侵吞南斯拉夫人建立的保加利亚、塞尔维亚、黑山、波斯尼亚、黑塞哥维那等国长达数百年，捷克、斯洛伐克、克罗地亚、斯洛文尼亚等国先后被匈牙利和奥地利控制，18世纪时波兰三次遭到沙俄、普鲁士和奥地利瓜分。东欧各国的经济和文化不仅发展不平衡，而且总体上远远落后于历史悠久、积淀丰厚的西欧。

18世纪法国资产阶级大革命的影响波及东欧，此后的一个世纪内资本主义在东欧诸国萌芽和发展。18世纪中叶到19世纪中叶，东欧各国人民反抗封建压迫、争取民族解放的运动此起彼伏，民主、自由、独立的呼声回荡在东欧文化领域的各个角落，这也成为这一时期东欧戏剧的显著特征。

一 发展轨迹

19世纪之前，东欧戏剧主要是对西欧的译介和模仿，只有波兰等少数国家的民族戏剧有一定发展。进入19世纪，欧洲戏剧的"地盘"进一步扩

大、波兰、捷克、匈牙利、南斯拉夫的戏剧文学创作均取得较高成就,波兰伟大的浪漫主义诗人密茨凯维奇和诗剧《先人祭》是其中的杰出代表。而罗马尼亚、保加利亚、阿尔巴尼亚等国民族戏剧文学的成熟则在19世纪下半叶。①

中世纪时期,西欧的宗教剧传入波兰,现存最早的剧本是1253年由英国教堂仪式剧《你们在寻找何人》改编的《访墓》。波兰宗教剧的类型和演出情况与西欧大致相仿,只是其中融入了波兰的本土原素,剧中对白改用波兰语,因此受到本国观众的欢迎,直到17世纪,宗教剧还是波兰戏剧舞台上的主导形式。波兰世俗戏剧源于民间歌舞和祭神仪式,多为插科打诨的闹剧和讽刺喜剧,16世纪时以乡村教师、民间艺人阿尔贝杜斯为主人公的一组闹剧尤其为人民所喜爱。文艺复兴时期波兰成为东欧文化中心,戏剧也得到较大发展,作为早期波兰民族戏剧形式的"对话"非常盛行。这一时期重要的剧作家米高瓦伊·雷伊(1505—1569)的《约瑟夫的一生》和杨·科哈诺夫斯基(1530—1584)的《拒绝希腊使者》水准较高。《拒绝希腊使者》取材于古希腊特洛伊战争,表达了人文主义者对道德的崇尚和对秩序的呼唤,这部作品至今还在舞台上演出。这一时期还同时存在教会戏剧、学校戏剧、宫廷戏剧和豪绅戏剧等多种戏剧类型。17世纪以后,波兰戏剧越来越多地受到西欧诸国尤其是法国的影响,古典主义、启蒙主义运动先后在波兰展开。18世纪波兰喜剧方面的成就高于悲剧,出现了扎布沃茨基(1754—1821)的喜剧《迷信者》《萨尔马特主义》《求婚的花花公子》,聂姆策维奇(1758—1841)的悲剧《瓦尔纳城下的符瓦迪斯瓦夫》和政治喜剧《议员返乡》,以及"波兰戏剧之父"博古斯瓦夫斯基(1757—1829)的歌剧《克拉科夫人和山民》等优秀作品,这些剧作对封建贵族阶级进行了无情嘲讽,对普通下层人民表达了深切的同情,语言上具有鲜明的波兰民族特色,但在结构技巧等方面带有古典主义痕迹。1765年波兰民族剧院建立,大大推动了民族戏剧的发展进程。18世纪末波兰戏剧开始从古典主义向浪漫主义过渡。1772—1795年间,波兰三次遭到瓜分,最能表达波兰人民亡国之痛的历史悲剧创作甚丰,其中具有代表性的是阿·费林斯基(1771—1820)的《巴尔巴娜·拉吉维乌芙娜》,剧作描写16世纪波兰国王奥古斯特与巴尔巴娜真

① 本节之撰写参阅了杨敏主编《东欧戏剧史》,文化艺术出版社1996年版,林洪亮著《波兰戏剧简史》,社会科学文献出版社1995年版。

心相恋却被太后所代表的政治势力百般阻挠,最终巴尔巴娜被设计毒死的情节,剧作将纯洁的爱情与凶残的政治阴谋加以对比,人物形象生动,性格复杂,该剧严格遵守"三一律"。喜剧作家阿·弗雷德罗(1793—1876)曾到过法国并对法国喜剧有较多了解,22岁从部队退役后开始喜剧创作,先后推出《夫与妻》《少女的誓言》《报复》等剧作。《报复》是弗雷德罗的代表作,1833年推出,以19世纪波兰乡村两个结仇的庄园主因子女相恋,最终两个家庭怨恨化解的故事为描写对象,情节单纯而曲折生动,生活气息很浓,喜剧效果强烈。19世纪30年代到50年代是波兰的浪漫主义戏剧时期,这一时期有多位浪漫主义诗人从事诗剧创作,但这些作品大多缺少舞台性,适合案头阅读。亚当·密茨凯维奇(1798—1855)是19世纪波兰最伟大的浪漫主义爱国诗人,戏剧代表作是诗剧《先人祭》,传世的后3部取材与风格各不相同。较早完成的第2部和第4部分别写民间亡灵祭祀仪式和青年古斯塔夫失恋的痛苦,第3部则通过展现抵抗沙俄侵略的学生运动表达了作者的爱国主义热忱。这部剧作明显受到普希金的影响。尤·斯沃瓦茨基(1809—1849)是波兰浪漫主义文学运动的领导人之一,他的主要作品是诗歌,被尊为象征主义诗歌的先驱;戏剧创作上也有很大贡献,写有《柯尔迪安》《巴拉丁娜》《里拉·维涅德》《莎乐美的银梦》《法塔齐》等多部剧作。这些剧作对波兰后世戏剧创作发生了深远影响。斯沃瓦茨基的剧作有强烈的爱国主义倾向,《柯尔迪安》一剧对统治波兰的俄国沙皇进行了揭露,对热爱祖国、主动承担起刺杀沙皇重任的民族英雄柯尔迪安进行了赞颂,剧作富有鲜明的浪漫主义色彩。取材于波兰传说时代复国故事的悲剧《巴拉丁娜》更是想象飞腾,亦真亦幻,怪怪奇奇,浪漫主义气息十分强烈,阴险、狠毒、自私、淫荡的女子巴拉丁娜的形象给读者留下了深刻印象。另一位浪漫主义诗人克拉辛斯基(1812—1856)只有两部剧作——描写平民暴动的《非神曲》和描写希腊青年与罗马侵略者斗争、争取祖国独立的《依利迪安》,场面宏大,反映了剧作家的爱国思想,但也透露出其作为没落贵族阶级保守的一面。与其他诗人不同,克拉辛斯基使用散文体创作剧本。19世纪50年代以后,现实主义蓬勃兴起,波兰戏剧进入一个新的发展时期。

公元9世纪左右,基督教传入捷克,宗教剧随之而来。和波兰一样,留存至今的宗教剧目《三位玛丽亚》情节也来自《你们在寻找何人》,不过其中加入了许多滑稽笑闹的成分。14世纪下半叶随着市民阶层的扩大,以捷克语演出的市民戏剧——闹剧日益兴盛。15世纪初,捷克爆发了胡斯宗教改

革和大规模的农民战争,戏剧在捷克的发展一度停滞,直到 15 世纪后期,宗教戏剧才再度兴盛。同时还有世俗戏剧和宫廷戏剧,弄臣演员扬·帕拉切克兄弟塑造的帕拉切克这一为人民仗义执言的人物形象深入人心。这一时期人文主义思潮影响了捷克的戏剧创作。16 世纪中叶基尔麦泽尔(?—1589)创作了喜剧《富翁》。1620 年白山战役之后捷克失去国家的独立,开始了历史上的"黑暗时代",除耶稣教会为其宗教目的扶植的学校戏剧和市民阶层的通俗闹剧有所发展外,捷克戏剧整体陷入低迷。18 世纪 70 年代,捷克民族戏剧才再度复兴,启蒙主义和浪漫主义是此后一段时期的主导戏剧思潮,但总体成就不如同时期的诗歌创作。克利茨佩拉(1792—1859)被誉为"捷克戏剧文学的奠基人",他努力创作反映现实生活的喜剧作品,其《从热姆斯基来的哈德里安》《奇异的帽子》《说谎者和他的家族》《桥头上的喜剧》《齐为祖国作贡献》等剧富有浓郁的捷克民间色彩,通过揭示和讽刺生活中丑恶的一面唤醒人们的民族意识。英年早逝的马哈(1810—1836)是捷克最伟大的浪漫主义诗人,作有家喻户晓的叙事诗《五月》。他受普希金历史剧《鲍里斯·戈杜诺夫》的影响,也创作过一部反映王朝皇位之争的诗剧《弟兄们》。从 19 世纪 40 年代起,捷克戏剧进入现实主义阶段,出现了第一位伟大的民族戏剧作家狄尔(1808—1856)。狄尔出身贫寒,中学时得到前辈戏剧家克利茨佩拉的指导而走上戏剧创作之路,大学未毕业就加入流动剧团四处演出,后来又自行组建并领导了一个业余剧团。狄尔共写有二十多部剧作,最为人所熟知的是历史剧《库特纳山的矿工们》(一译《血的审判》)、《扬·胡斯》和童话剧《斯特拉考尼采的风笛手》。狄尔的剧作具有很强的现实意义,无论是塑造民族英雄、工人,还是普通农民、小市民,都表现出作者鲜明的革命倾向性和强烈的爱国之心。狄尔之后的捷克戏剧继续朝现实主义方向发展,19 世纪 80 年代末又出现了批判现实主义戏剧。

匈牙利早期戏剧均以拉丁语、德语或意大利语写成,直到 1558 年才有了第一部以匈牙利文写的戏剧。波尔尼米萨(1533?—1584)根据古希腊同名悲剧改编的《厄勒克特拉》,用散文体写成,表现了作者对匈牙利现实命运的关注。17 世纪匈牙利的民族独立运动高涨,代表这一时期文学最高水平的是诗歌和散文。18 世纪后期,启蒙运动波及匈牙利,第一个启蒙主义剧作家是拜赛涅伊(1747—1811),他少年时期以贵族子弟身份入选当时统治匈牙利的奥地利哈布斯堡王朝的皇家近卫军,在那里有机会接触到伏尔泰的启蒙主义思想,此后写作了历史悲剧《阿吉斯》《胡尼蒂·拉斯洛》

《布达》，其中成就最高的《阿吉斯》一剧描写爱国者幻想通过唤醒统治者良知来改良社会而最终失败的故事，在形式上严格遵守"三一律"。拜赛涅伊创作的喜剧《哲学家》讲述两名具有进步思想的青年男女厌恶贵族的腐朽生活，批判社会的浅薄浮躁，最终相互理解并相爱的故事，富有浓厚的启蒙色彩，剧作还塑造了一个广受欢迎的反面喜剧形象——愚蠢保守的封建地主波恩基。乔科诺伊（1760—1814）是匈牙利最杰出的启蒙主义抒情诗人，在戏剧上也贡献了一出优秀的五幕社会讽刺剧《泰姆派菲伊》，剧作描写青年诗人泰姆派菲伊将自己的诗集献给人民，渴望以文学唤起民众的热情，岂料出版后付不起 30 个金币的印刷费，无论贵族老爷还是教会都拒绝给予帮助，诗集也无人购买，最终诗人被判入狱。作品反映了民众对先进文化的隔膜，揭示了封建贵族和教会是文化发展最大障碍这一社会现实，具有很强的批判力度和鲜明的启蒙特征。19 世纪初，匈牙利出现了三位杰出的剧作家卡托纳·尤诺夫（1791—1830）、基什法鲁迪·卡洛伊（1788—1830）和魏勒斯马尔蒂·米哈伊（1800—1855），三人虽然几乎同时，但卡托纳剧作更具有启蒙主义特点，基什法鲁迪和魏勒斯马尔蒂则是浪漫主义的领袖人物。卡托纳最著名的剧作是四幕历史悲剧《邦克总督》，剧情是 13 世纪时安德烈二世率领十字军东征，监管内政的邦克总督忠心为国，体察民情，西班牙籍王后与其胞弟奥托却过着骄奢淫逸的生活，奥托垂涎邦克妻子的美貌并仗势将其占有，王后姐弟的胡作非为激起宫廷内外的极大愤怒，邦克在与王后的争执中将她刺死。国王归来后欲与邦克决斗，邦克最终得知妻子受辱与王后无关，顿感自己失去了道义的支持，国王下令免去对邦克的责罚。剧作中的邦克总督虽然是封建贵族，却仁慈、正义、充满爱国热情，是人民利益的代言人，作品讨论了匈牙利的农奴制问题，也表达了反抗外族统治、争取民族独立的热切愿望。但故事结局却陷入狭隘的"道义"之争，将带有普遍意义的矛盾冲突解释为偶发性的个人行为，削弱了剧作的思想力度。《邦克总督》现在仍是匈牙利上演最多的剧目之一，后被改编为歌剧广为流传。这一时期浪漫主义戏剧取得了较高成就。基什法鲁迪是当时匈牙利文坛的领袖人物，他早期创作的历史剧《匈牙利的鞑靼人》通过鞑靼人入侵时期三个年轻人的爱情纠葛表达了作者的爱国热忱，剧中有大段激情洋溢的对白，行动性不强。此后的《施吉波尔》是一部浪漫主义色彩较浓的作品，其中描写封建农奴主残暴行径的部分也具有现实主义的特征，剧中穿插大量梦幻描写，风格独树一帜，但作者把农奴制度的罪恶归结为个别农奴主自身的德

行败坏,对他们的惩罚也只是通过虚幻的方式实现,反映了剧作者思想上的局限性。魏勒斯马尔蒂的《钟哥与金黛》故事线索单纯,通过两名年轻恋人冲破阻碍追求幸福的故事讨论了爱情、财富、权力、生死等哲理问题,剧作充满强烈的民间童话色彩和象征性,诗情洋溢,奇谲瑰丽,但有些场景显得过于离奇,不易于在舞台上展现。19世纪上半叶为匈牙利浪漫主义戏剧做出贡献的还有著名诗人裴多菲·山陀尔(1823—1849),他一生只写过两部剧作。四幕历史剧《老虎与鬣狗》通过宫廷内部的斗争展现了人性的复杂,剧中有不少文词优美的内心独白,可以当做浪漫诗歌来诵读。19世纪最后一位伟大的浪漫主义剧作家是马达奇·伊姆雷(1823—1864),他创作的《人的悲剧》是一部哲理诗剧,形式有似歌德名著《浮士德》,该剧分别描写了"亚当"与"夏娃"在埃及时期、雅典时期、罗马时期、中世纪、法国革命时期和工业革命时期不同阶段的不同经历,反映了人类社会变革过程中跨越时空的普遍问题——自由、国家、宗教、科学、爱情、金钱、革命、原始资本的意义,讨论了人生的价值和人类将何去何从的问题,展现了人类不断追问求索的精神。剧作规模宏大,想象飞腾,充满浪漫主义激情,"亚当"和"夏娃"不断变换身份充当诗剧每个独立篇章中的男女主人公,在表现形式上具有超前性。高尔基高度评价《人的悲剧》的艺术价值,曾亲自将其译介到俄国,产生了广泛影响。《人的悲剧》宏阔的人文视野为导演艺术提供了巨大的想象空间和无限的可发掘性,因此也是现当代戏剧舞台进行艺术探索的常选剧目。这一时期较为著名的还有通俗剧作家西格里盖蒂·埃岱(1814—1878),他所写的一些注重技巧、情节起伏的大众戏剧颇受欢迎,代表作有《逃兵》《里林菲》《牧人》《弃儿》等。

原南斯拉夫、罗马尼亚、保加利亚和阿尔巴尼亚的戏剧起步较晚。在南斯拉夫各民族中,最有成就的剧作家是塞尔维亚的波波维奇(1806—1856)和黑山(门的内哥罗)的涅果什(1813—1851)。波波维奇虽然同时创作悲剧和喜剧,但喜剧成就较高。他的剧作受到法国古典主义思潮的影响,善于刻画具有类型化特征的喜剧人物形象,在喜剧情境的营造上也颇见功力,代表作有《骗子和大骗子》《吝啬鬼》《蠢人》《娶亲与出嫁》《爱国者》等。黑山浪漫主义诗人涅果什的诗剧《山地花环》气势磅礴,充满爱国主义激情,是这一时期南斯拉夫影响最大的戏剧作品。罗马尼亚和保加利亚在19世纪刚刚发展了民族戏剧文学,19世纪中期出现了一些较好的剧本,而阿尔巴尼亚民族戏剧的成熟则更晚一些,第一部话剧剧本的诞生是在19世纪70年代。

二 舞台艺术

东欧各国的舞台艺术发展不平衡。在 18 世纪以前,连戏剧最为发达的波兰也没有固定的剧场和形成流派的表演艺术。而其他国家舞台艺术的成熟更要迟至 19 世纪下半叶甚至 20 世纪初。

东欧各国有文字记载的戏剧演出一般是中世纪时期从西欧传入的宗教剧,在此后的几个世纪中,宗教剧和世俗剧表演构成了东欧戏剧舞台的主要风景。这些世俗戏剧类型多样,活动也很频繁,如宫廷戏剧、学校戏剧、滑稽戏、哑剧、闹剧、木偶戏等等,表演往往是业余的,也很少留下艺术家的名字。

18 世纪和 19 世纪是东欧戏剧舞台艺术走向成熟的时期,由于起步较晚,加上戏剧文学深受西欧的影响,东欧戏剧表演领域一开始就表现出古典主义和浪漫主义争胜的局面,在波兰、捷克、匈牙利、南斯拉夫等国的舞台上,古典主义和浪漫主义表演流派都出现了著名演员。

1765 年波兰的华沙民族剧院始建,并随之组建了波兰第一个职业剧团,波兰舞台艺术进入专业化时期。1774 年,女演员阿·特鲁斯科拉斯卡和斯·德什内鲁芙娜打破陈习第一次走上向来由男性主宰的戏剧舞台。1779 年,随着民族剧院大剧场的建成,华沙剧团的表演水平迅速提高,出现了波兰第一批优秀职业演员,如悲剧演员卡·奥夫辛斯基和喜剧演员克·希维扎夫斯基,以及著名戏剧活动家伏·博古斯瓦夫斯基(1757—1829)。博古斯瓦夫斯基作为剧作家具有启蒙主义的倾向,作为演员和戏剧教育家,则排演了大量浪漫主义戏剧。他反对朗诵式的古典主义程式,提倡贴近自然、体现人物性格的表演方式。博古斯瓦夫斯基晚年开办了波兰第一所戏剧学校并任校长,培养了许多著名演员,被誉为"波兰戏剧之父"。1814 年,博古斯瓦夫斯基的女婿鲁·奥辛斯基(1775—1838)接任民族剧院院长,但他主张在舞台上恢复古典主义传统,排演了不少法国古典主义悲剧。19 世纪 30 年代以后,浪漫主义兴起,浪漫派艺术家大力革新舞台布景和表演方法,排演密茨凯维奇等剧作家的浪漫派作品。这一时期不仅话剧舞台取得了很大成就,连歌剧和芭蕾舞演出也大为繁荣,著名演员有悲剧女演员卢·哈尔裴托娃(1803—1885)、擅长表演莎士比亚和莫里哀作品的约·雷赫特尔(1820—1885)和杰出的喜剧演员小茹科夫斯基(1814—1889),后者将波兰喜剧表演水平提高到了一个新的阶段。

17 世纪捷克还没有职业剧团,但常有西欧各国的巡回剧团前来演出。

17世纪下半叶产生了捷克的民间戏剧——巴罗克戏剧,这是一种面对下层民众的简易戏剧,用捷克语演出,剧团往往具有流动性,巴罗克戏剧是捷克职业民族戏剧的先声。18世纪中叶,又产生了业余的歌唱剧,它类似于法国的喜歌剧和德国的歌唱剧,是带有通俗插曲的小歌剧。18世纪50年代,女演员开始出现。19世纪初期,各地业余剧团演出的仍是已有一百多年历史的巴罗克戏剧,但古典主义和浪漫主义戏剧也开始随着外来剧团出现在捷克舞台上。30年代左右,浪漫主义风格占据了主导地位,扬·卡什卡(1810—1869)、约瑟夫·塞基拉(1812—1864)、玛格达伦娜·欣科娃(1815—1883)、扬·拉皮尔(1816—1867)、安娜·拉伊斯卡(1822—1883)等人是当时最有代表性的演员,他们已经脱离刻板、程式化的表演套路,努力寻找符合人物心理逻辑的外部表现方式,使人物显得生动可信。这一时期现实主义的立体布景已经出现在捷克舞台上,强调幻觉感和历史感成为舞美艺术家共同追求的目标。

在宗教势力强大的匈牙利,直到18世纪上半叶才有了第一个设在修道院内的固定舞台,70年代第一座城市剧场建成。当时匈牙利剧坛几乎完全被德语戏剧占据,进步的匈牙利艺术家和作家致力于建立自己的民族戏剧。1790年第一座用匈牙利语演出的凯莱曼剧院宣布建立,它既是剧院又是戏剧学校,最初的十几名演员边学习边演出,成为第一代民族戏剧表演艺术家。剧院遭到政府的迫害,于6年后关闭,但民族戏剧的火种已在匈牙利点燃,各地分散的小剧团在简陋的条件下继续着舞台艺术的传播。凯莱曼·拉斯洛(1763—1814)是"匈牙利戏剧之父",他在表演、导演、剧目译介等领域都有成就。凯莱曼倡导具有民族风格的现代表演方式,反对古典主义的矫揉造作,摒弃不自然的台词处理方法,力求将优美的形体、自然的声音和真实的情感有机结合起来,塑造性格鲜明的角色形象。凯莱曼还主张在流派上不拘一格,兼容并包,表现出超前的艺术眼光。匈牙利第一位女演员莫尔·安娜(1773—1841)擅长于古典主义的表演,她的表演富有魅力,凸显高贵优雅的雕塑感。18世纪末到19世纪上半叶为匈牙利戏剧舞台做出贡献的还有克卢日剧院,这个剧院积极探索浪漫主义和现实主义表演风格,涌现出大批优秀导演和演员,如喜剧演员杨乔·巴尔(1761—1845)以朴实自然的风格在舞台上塑造了许多小人物的形象,摒弃匈牙利原有民间闹剧中庸俗低级的成分,提升了喜剧的艺术品格,其喜剧表演学派一直影响至今。19世纪上半叶匈牙利各地又建立了许多剧院,其中1837年建立的民族剧

院世界闻名。民族剧院聚集了大批戏剧界的精英,首任院长包扎依·尤诺夫(1804—1858)反对古典主义和浪漫主义戏剧,倡导现实主义戏剧。但是40年代民族剧院舞台上最主要的表演方式还是浪漫主义的,最著名的演员是埃格莱西·嘎波尔(1808—1866),他的表演情感真实,收放自如,富有感染力,能够充分调动观众的情绪,尤其擅长塑造莎士比亚戏剧中的人物形象。这一时期由于匈牙利歌剧剧目丰富,剧场除了演出话剧之外,还常常兼演歌剧,根据匈牙利著名剧作家卡托纳历史剧《邦克总督》改编的同名歌剧成为世界歌剧中的经典剧目。19世纪下半叶,匈牙利舞台逐渐为现实主义风格所主导。

原南斯拉夫、罗马尼亚、保加利亚和阿尔巴尼亚的民族戏剧成熟较晚,保加利亚和阿尔巴尼亚的民族戏剧更是迟至19世纪下半叶和20世纪才正式出现。这一时期较有影响的人物有克罗地亚的浪漫主义演员阿达姆·曼德洛维奇(1839—1912)、罗马尼亚的浪漫主义导演和演员科·卡拉迦列(1815—1877)、罗马尼亚现实主义表演风格奠基人马·米洛(1814—1896)等人。

三 主要作家作品

(一)密茨凯维奇的戏剧创作

1. 密茨凯维奇(Mickiewicz,Adam,1798—1855)的生平和创作

亚当·密茨凯维奇是19世纪波兰最伟大的爱国诗人,出生于立陶宛南部一没落小贵族家庭,父亲曾当过兵,参加过1794年的波兰武装大起义,后来在家乡做了一名律师。密茨凯维奇17岁进入波兰文化中心维尔诺大学学习,在校期间参与组建了"爱学社"等秘密爱国学生团体,同时开始写作和翻译诗歌,由于受伏尔泰的启蒙主义思想影响,反对当时波兰的伪古典派。21岁毕业后到中学任教,创作风格向浪漫主义转变。24岁开始学习英语并成为拜伦的忠实崇拜者,同年出版第一部诗集,这标志着波兰浪漫主义文学的兴起,但遭到伪古典派的攻击。25岁时出版第二部诗集,包括诗剧《先人祭》第2、4部。同年10月因参与波兰爱国学生运动,被沙俄当局逮捕,次年被流放到彼得堡,开始了长达30年的海外流亡生涯。居留俄国期间,密茨凯维奇与著名诗人普希金建立了深厚的友谊。31岁时离开俄国前往罗马,中途曾在魏玛会见歌德。次年华沙反俄起义失败,密茨凯维奇流亡至德累斯顿,创作出不朽名作《先人祭》第3部,此后在瑞士、法国的大学教

授斯拉夫文学。中年以后曾一度因长期与祖国隔绝、革命陷入低潮而产生苦闷情绪,放弃诗歌创作转而醉心宗教,但1848年欧洲革命风暴后,又担任激进的《人民论坛报》主编。1853年俄土战争爆发,诗人前往土耳其筹备组织波兰志愿军参加反抗沙俄的战斗,不幸于1855年感染瘟疫,11月在君士坦丁堡去世。

密茨凯维奇是波兰积极浪漫主义文学的代表人物,也是毕生为波兰民族解放事业而奋斗的革命战士。文学上以诗歌名世,但其诗剧《先人祭》在戏剧史上也占有重要地位。曾以18世纪末波兰的爱国运动为题材创作法语剧本《巴尔同盟》和《雅库布·雅辛斯基》,上演后受到欢迎,但两剧没有完整剧本传世。《先人祭》因遭到沙俄当局查禁,长期不能上演,1901年克拉科夫剧院上演了剧作家韦斯皮扬斯基的改编本,获得好评。密茨凯维奇的诗歌洋溢着爱国主义激情,其重要作品包括《塔杜施先生》《青春颂》《格拉席娜》《康拉德·华伦洛德》和《十四行诗集》等。

将文学创作与民族解放事业紧密结合,是密茨凯维奇诗歌和戏剧创作的显著特征。他唯一完整传世的戏剧《先人祭》虽然属于浪漫主义文学范畴,但比起西欧同时期的浪漫主义戏剧作品则显现出更强烈的现实主义色彩。密茨凯维奇的戏剧创作意象丰富,情感炽烈,并具有很强的波兰本土文学特色,作品中常出现各种精灵鬼怪,使用大量民间俚语、典故,展示民俗风情。为了鼓荡抵御外来侵略、争取民族自由解放的革命热情,他也常以自己的亲身经历和真实的历史事件、人物为素材,因此其作品给人以强烈的现实感。早在1907年,鲁迅先生就曾向国人介绍密茨凯维奇的成就,认为他的作品"清澈弘历,万感悉至,……虽至今日,而影响于波兰人之心者,力犹无限",可与拜伦、雪莱、莱蒙托夫、裴多菲等第一流的诗人并提,与普希金同为斯拉夫文学的领袖人物。①

2.《先人祭》解读

(1)剧情梗概

长篇诗剧,共分4部,其中第1部创作于1821年,仅有约480行的残稿传世;第2、4部于1823年随《诗丛之二》出版,不分场且篇幅较短;第3部于1832年出版,是全剧的主体部分,共分九场,有序幕。现根据创作的先后顺序介绍其内容。

① 鲁迅著:《摩罗诗力说》,见《坟》,人民文学出版社1973年版,第80页。

第1部残稿现存三个片断。第一个场景是一位年轻的姑娘在阅读一部浪漫小说,书中的爱情故事令她浮想联翩,她热切希望遇见一位彼此爱慕的知心人。第二个场景是村民在祭师的带领下举行"先人祭",以歌唱超度亡灵。第三个场景是渴望着爱情的青年古斯塔夫在森林里遇到猎人,猎人告诉他,他所追求的东西将永远追随他。①

第2部:冬季乡村的夜晚,村民们聚集在小教堂里,由祭师主持举行古老的"先人祭"仪式。祭师吩咐熄灭灯光,关好大门,随后开始召唤死去的亡灵前来享用节日祭品。首先前来的是轻罪的鬼魂——两个带着金色翅膀的孩童,他们因为生前只顾撒娇贪玩,没有经受过人世的艰辛,因此不能进入天堂;接着登场的是罪孽深重的鬼魂——三年前死去的地主,他生前曾残酷地剥削农奴,现在那些被他逼迫至死的农奴化为乌鸦、猫头鹰和隼鹰前来抢夺他的祭品,要把他活活饿死,永受苦难;接下来出现的是中等罪孽的鬼魂——美丽的牧羊女佐霞,她曾无情嘲讽所有爱慕她的年轻男子,由于没有关心过别人,现在也不得进入天堂而只能在漫长的路上不停奔跑;最后,一个苍白的幽灵从地下升起,他用手指着自己的心,面对一位牧羊女沉默不语,显得痛苦万分,无论众人说什么他都一言不发,最后紧随着牧羊女而去。

第4部:11月1日(波兰的亡灵节)夜,神甫与两名儿童正在家中准备为亡灵祝祷,神秘的隐名人出现在门边,他宣称自己已死,现在请神甫指引前往阴司的道路。神甫表示只会指点人迷途知返,不会指点死亡之路。隐名人回想起自己无忧无虑的青年时代和痛苦的爱情经历。原来他曾与一位美丽的富家姑娘倾心相爱,两人度过了一段美好难忘的时光,不料由于门第悬殊而分离,几年后当他回到故乡时正好目睹了心上人的婚礼,因极度痛苦而自杀身亡。在回忆的过程中,隐名人一会儿沉浸在幸福甜蜜之中,一会儿忧伤地哀叹姑娘已死去,一会儿又愤怒地指责姑娘负心。剧的结尾,隐名人告诉神甫原来自己就是他多年前的学生古斯塔夫。古斯塔夫向神甫建议恢复古老的"先人祭"仪式,然后随着午夜响起的钟声消失在夜幕中。

第3部:序幕,维尔诺囚禁政治犯的监狱内,众天使和精灵守护着熟睡的囚徒(康德拉),希望他获得自由,囚徒想起祖国正被侵略者奴役,爱国者

① 《先人祭》第1部的残稿直到1861年才发表,目前国内学界通常所言《先人祭》并不包括这一部分,笔者也未见译本,现参阅林洪亮著《密茨凯维奇》关于第1部的文字加以介绍。见林洪亮著:《密茨凯维奇》,重庆出版社1990年版,第114—115页。

遭到残杀,陷入沉思。第一场,圣诞节前夜,几名年轻囚徒聚集到康德拉的囚室中准备庆祝,结果这次聚会变成了怒斥沙皇恐怖统治的控诉会。热果塔说他从没参加过秘密组织,因此认为只要把那些沙皇爪牙的钱包塞满就能回家;学生领袖托马什说,我们要为自己辩护完全是白费劲,因为沙皇派来的参政员诺沃西尔佐夫在主子面前失了宠,搜刮的钱财也挥霍一空,现在只能靠镇压学生爱国活动来捞取资本;弗烈因德向大家介绍说托马什受尽了敌人的折磨,现在身在狱中就像在家里一样,走出牢房反而难受,他表示宁可被吊死来换取托马什多活一个小时;索波莱夫斯基今天刚从城里受审回来,他向大家讲述了自己的所见所闻——20辆囚车被发往西伯利亚,遭到流放的全是爱国学生,最小的只有十岁,围观的民众都敢怒不敢言;就在囚车开动的时候,学生领袖扬采夫斯基突然高声疾呼:"波兰不会亡!"青年们激烈地讨论着,对未来推翻沙俄统治充满信心,他们唱起了为死难者祷告的圣母歌,一直一言不发的康德拉也唱起了复仇歌曲。第二场是被称为"大即兴诗"的独角戏。众人散后,康德拉独自唱起歌与上帝对话,他感到浑身充满力量,他要求上帝赋予自己统治灵魂的权力,指引同胞去与撒旦作战。精灵出现,康德拉晕倒了。第三场,彼得神甫和好心的伍长来到囚室,伍长说他看到了不祥的预兆——波兰人怎样遭到残杀。康德拉突然醒来,说着疯话,彼得神甫与附在康德拉体内的精灵一番较量后,驱走了这个恶魔。隔壁的教堂传来圣诞歌声,众天使宽恕了康德拉对上帝的不敬,因为他热爱人民,追求和平。第四场,利沃夫城附近的村舍里,少女爱娃和马尔采利娜在为被捕和遇难的同胞祷告,爱娃也祈求上帝保佑那个从火坑里逃回的年轻人(即康德拉),他曾送给自己一本诗集。爱娃在睡梦中听到天使的歌唱,来到一个百花盛开的美丽地方,并见到了圣母与圣婴。第五场,彼得神甫在禅房祈祷,他仿佛看到爱国民众被流放,祖国被钉在殉难的十字架上,而名叫"四十四"的民族救星正在成长。第六场,参政员梦见自己得宠和失宠,众小鬼欲摄取他的灵魂到地狱受难。第七场,在华沙的贵族沙龙里,一些达官显贵,社会名流围着桌子喝茶闲聊,门边则站着一群爱国之士。正义的青年阿朵尔夫向贵族们讲述革命者契霍夫斯基被残酷折磨多年以致精神失常的悲惨故事,在场的"文豪"们竟讨论起这个故事作为诗歌题材是否合适。其他的贵族好像没听见,只想着如何讨好总督和参政员,得到高官厚禄。第八场,场景回到维尔诺的参政员府邸。参政员诺沃西尔佐夫与身边几个爪牙——巴依可夫、帕里康和大夫感叹没能在对学生的审讯中抓到

把柄,仆人进来对参政员说他不能再拖延偿还欠商人卡尼申的债款了,参政员命令手下立即逮捕卡尼申的儿子。失明的罗利逊太太在神甫陪伴下来到参政员面前,恳求见见自己的儿子——在狱中屡遭酷刑的青年罗利逊,参政员故作吃惊地说这是造谣,并向她保证自己并不知道这件事。可是一转身他就命令手下把罗利逊太太关进大牢,把罗利逊推下楼梯摔死。彼得神甫预言这帮残暴的统治者必将得到可耻的下场。舞会开始了,贵妇们纷纷向参政员献媚,低级文官向显贵示好,只有正直的县长虽然被迫前来参加舞会,却决不与这帮卖国者同流合污。失去了儿子的罗利逊太太愤怒地冲进来,街上也传来人们的叫喊声,帕里康跑来说大夫被雷劈死了,人们惊慌逃散。康德拉在被押解的路上碰到彼得神甫,神甫暗示他将肩负起解放民族的使命。第九场,"先人祭"之夜的乡村,一名身着丧服的妇女要在坟场等候多年前恋人的鬼魂,准备前去教堂的祭师只好留下来陪她。结果出现了两个可怕的幽灵,原来正是刚刚死去的巴依可夫和被雷劈死的大夫,他们死后都遭到了惩罚。最后,妇女在一辆飞驰的大车上找到了遍体鳞伤的康德拉,也就是她昔日的恋人。

(2) 解析

"先人祭"也叫"山羊宴",是波兰民间古老的亡灵祭奠仪式,由懂法术和音乐的祭师主持,用菜肴、饮料、水果、歌声供奉亡灵,传说在这种仪式上能见到死去先人的鬼魂并与之对话。在《先人祭》的第 4 部中,作者曾借神甫之口描述过这种乡村仪式的场景:"先人祭的集会常是夜静更深,在教堂、荒野,或者是地穴里举行,充满了巫术、念咒……"①仪式过程充满神秘的宗教色彩。密茨凯维奇当在早年见到过"先人祭"仪式,并留下了深刻的印象。

《先人祭》是由三部分(第 1 部为残稿)组成的长篇诗剧。其中第 2、4 部创作于 1823 年的维尔诺,史称"维尔诺《先人祭》",最重要的第 3 部创作于 1832 年的德累斯顿,为了与此前的两部相区别,又称"德累斯顿《先人祭》"。《先人祭》的 2、4、3 部都与"先人祭"有关,主人公也可视为同一人,但又各自独立成篇,从内容到表现手法、主体格调都有较大差异。

《先人祭》第 2 部几乎没有故事情节,而是通过一些叙述性诗歌的片段再现民间"先人祭"仪式场景。在谈到写作这一部诗剧的动机时,诗人曾

① 〔波兰〕密茨凯维奇著,林洪亮、易丽君译:《先人祭》,见《世界经典戏剧全集·东欧卷》,浙江文艺出版社 1999 年版,第 86 页。下引此剧台词均据此版本。

说:"这一节日的虔诚的目的,荒凉的地点,昏黑的夜晚,富于幻想的仪式都曾强烈地激起过我的想象。我还听到过许多有关被请求或被警告而召来的亡魂的寓言、故事和歌曲。而在这些有关鬼魂的虚构故事中,能让人看到以民间方式表达出来的一定的道德内容和教诲。"[1]诗人所说的"一定的道德内容和教诲"反映在《先人祭》第 2 部中,即是通过对"先人祭"仪式所祭祀的各种鬼魂的描写传达了诗人对各色人等的道德评判。其中尤其醒目的是那些"罪孽深重的灵魂",诗人将他们描绘得面目狰狞,而且即使死去也不能摆脱地狱的苦楚。他们生前剥削穷人,把农奴"活活地饿死",把因为三天没有吃过一口东西而摇下几只苹果的穷人捆在木桩上狠狠抽打,"打断了十根木棍",他们抢走寡妇的女儿,又把抱着吃奶的孩子的母亲扔在雪地里冻死。这些剥削者死后都遭到报应,那些被他们残害的生灵变成鸟儿抢夺他们的食物,并且把他们的肉体撕烂,让其灵魂永世受苦。第 2 部中对各种"罪孽"都有所批判,反映了波兰的社会现实和作者早期的民主观念。剧作结尾出现的幽灵将第 2 部与第 4 部暗示性地连接起来,那个痛苦万分、一言不发的幽灵似乎正是第 4 部的主人公——因失恋而自杀的古斯塔夫。

《先人祭》第 4 部与诗人自己的恋爱经历有关。1819 年密茨凯维奇刚刚大学毕业时,曾在立陶宛的乡村结识了朋友的妹妹玛丽亚,对她产生了真挚的爱情。然而玛丽亚已经与一位伯爵订婚,森严的门第等级观念也令这段恋情注定以悲剧收场。离别的头一天晚上,玛丽亚约他"在树枝折断的地方相会"。此后,诗人连续遭受了母亲逝世、硕士论文被退回及玛丽亚与别人结婚的打击,情绪极为低落。《先人祭》中所描写的与恋人的惜别、目睹心上人的婚礼和回到故乡时家中萧瑟凄凉的场景都是现实生活的写照。与其他两部不同的是,《先人祭》第 4 部主要内容是主人公古斯塔夫一人的独白,神甫和两名儿童的台词很少,这使第 4 部看起来更像一首表现失恋痛苦、格调哀怨的抒情诗歌。这符合作者的创作实际——密茨凯维奇主要以诗歌闻名,和同时期的许多浪漫主义诗人一样,他创作戏剧作品常常是为了朗诵。《先人祭》第 4 部激情洋溢,注重抒发主观情感,但在戏剧情境的营造和戏剧人物的刻画上则显得力有不逮。

《先人祭》第 3 部创作于 1、2、4 部之后,是《先人祭》的主体部分。第 3 部取材于诗人自己的亲身经历,剧中人物全都实有其人,诗人在献词中说:

[1] 林洪亮著:《密茨凯维奇》,重庆出版社 1990 年版,第 118 页。

谨将此诗献给民族事业的殉难者扬·索波莱夫斯基等无数在反抗斗争中被沙俄迫害致死的"学友、狱友和难友"。因此第3部不仅采用了传统戏剧形式,而且也融入了更多的现实主义成分,风格与第2、4部迥然不同。

密茨凯维奇出生之前不久波兰刚刚被沙俄和奥地利瓜分而亡国,因此诗人曾说自己"一出世就遇到了奴役,在襁褓中便钉上了镣铐"①。1823年,亚历山大派遣"沙皇驻波兰政府全权代表"诺沃西尔佐夫前往波兰负责镇压那里的民族解放运动。诺沃西尔佐夫在立陶宛建立了刑讯总部,大肆迫害青年学生和爱国人士——"整个波兰的土地,从卜罗斯纳到第聂泊河,从加里西亚到波罗的海都被封锁,变成了一座大监狱;整个行政机构成了一架摧残波兰人的庞大的刑具"②。密茨凯维奇所发起组织的爱国学生团体"爱德社"正是被这个刽子手镇压的,诗人也因此遭到逮捕和流放。

《先人祭》第3部一改第2、4部低沉阴郁的格调,生动地再现了一个风云骤起、惊心动魄的战斗年代。剧中的主人公仍是前两部的古斯塔夫,但诗人有意让他脱胎换骨:

> 他站起来,用炭在一面墙上写道:全知全能的上帝,古斯塔夫于1823年11月1日死。在另一面墙上写道:康德拉于1823年11月1日生。

从前悲观厌世的失恋青年古斯塔夫变成了热情澎湃的爱国战士康德拉,意味着主人公"旧我"的死亡,同时获得新生,也意味着作品主题的重大转变。揭露沙俄政权对波兰爱国者的迫害,表达对敌人的仇恨成为《先人祭》第3部的主要内容。

在第3部中,诗人用很大篇幅描写了沙俄对波兰的残暴统治——"彻底血洗波兰,甚至把庄稼的种子抢走,斩草除根";推行种族灭绝政策,"我看到过刺刀怎样剖开母亲的胸脯,我看到过哥萨克的长矛怎样挑着孩子";大批爱国者被流放异乡,大路上囚车排成长队川流不息,人们没有发表言论的自由,而且就算甘当"顺民"也依然可能因各种莫须有的罪名被抓进监狱,恐怖气氛笼罩着波兰社会:

① 张英伦、吕同六等主编:《外国名作家传》(下),中国戏剧出版社2002年版,第774页。
② 〔波兰〕密茨凯维奇著,易丽君(韩逸)译:《〈先人祭〉前言》,见《先人祭》,人民文学出版社1976年版,第2页。

> 我的家就在路边,
> 看得见一辆辆囚车飞驰而过,
> 到了夜晚,不祥的车铃声使我们心惊胆战。
> 有时我们围坐一桌正吃晚饭,
> 有人只是好玩地用刀子碰一下杯盘,
> 妇女们立刻浑身颤抖,老年人脸色煞白,
> 都以为宪兵的带铃的囚车到了门前。

沙俄政府尤其害怕波兰民族的新生力量,诺沃西尔佐夫到达波兰"头一件事就是对孩子们和青年们进行迫害,以便把波兰的希望——后一代灭绝在幼芽时期"[①]。"万恶的沙皇把他们统统送进地牢,像希律一样想把整整一代人消灭。"在发往西伯利亚的20辆囚车上,"最小的才只有10岁",甚至还拖不动沉重的脚镣。剧作着重描写的就是一群监狱中的爱国学生的思想活动和反抗斗争。

剧作无情鞭挞了贪婪虚伪、冷酷凶残的"毒蛇"——双手沾满波兰人民鲜血的诺沃西尔佐夫。诺沃西尔佐夫欲壑难填,虚伪无耻,嗜血成性,竟然把观看酷刑当做饭后消遣:"一边喝着咖啡,一边准备观看火刑","屠杀、拷打,使多少无辜的血四溅"。他在波兰人民面前是杀人不眨眼的恶魔,在沙皇主子面前则是一副摇尾乞怜的小人嘴脸。剧作的第六场用诺沃西尔佐夫的梦呓表现了他的贪婪本性:"信件!——给我的——沙皇陛下的命令!还是亲手签署!哈!哈!哈!十万卢布的现金。外加一枚勋章!——听差的,给我戴在这里,而且更重要的是——亲王的头衔!"他连做梦都梦见"参议员得宠了,得宠了,得宠了,得宠了!"诺沃西尔佐夫是扼杀波兰民族解放势力的头号罪人,诗人带着满腔愤恨之情控诉了这个沙皇走狗的罪恶行径。剧中还揭露了巴依可夫、帕里康、柏克大夫等诺沃西尔佐夫爪牙的丑恶嘴脸,并从民间道德视角加以批判,为其设置了可耻的下场——遭到雷击,并在"先人祭"之夜,让他们的灵魂被小鬼折磨,尸体被狗撕成碎块,表达了人民对他们的切齿痛恨。

剧作对一批为个人利益屈膝逢迎诺沃西尔佐夫的波兰贵族进行了谴责,这些人对国家沦亡无动于衷,一些拟古派"文豪"在人民遭受苦难的时

[①] 〔波兰〕密茨凯维奇著,易丽君(韩逸)译:《〈先人祭〉前言》,见《先人祭》,人民文学出版社1976年版,第2页。

候竟然还大谈法国诗和波兰诗,鼓吹"我们民族引为自豪的是好客和单纯,我们民族不喜欢残酷、激烈的场景……斯拉夫人有的是田园诗兴"。这些人不仅抹杀不可调和的民族矛盾,而且卑躬屈膝地讨好侵略者,争相把自己的老婆、女儿送给民族的敌人以换取高官厚禄,甚至说刽子手诺沃西尔佐夫是"华沙的一个少不得的人",因为"只有他才能把舞会办得优美如画",简直无耻之极。作者通过一旁观看的爱国青年之口怒斥这群民族败类说:"真是群坏蛋!把他们全部绞死!""流氓,坏蛋,恶棍!但愿天雷劈了他们!"尽管如此,诗人对上流社会中的少数人仍心存希望,在上流社会中,也仍有少数保持民族气节的爱国者——剧中的县长等人即是。县长拒绝与卖国求荣者同流合污,更不肯主动逢迎诺沃西尔佐夫,对"我们的青年被关进监狱,却吩咐我们来参加舞会"颇为不满。虽然着墨不多,这个人物却在无耻之徒众多的上流社会中显得别有光彩。

以康德拉、托马什、扬采夫斯基为首的爱国学生是剧作着力描写的正面人物形象,他们有的抛下临产的爱妻,有的离开失明的母亲,义无反顾投身于轰轰烈烈的民族解放事业,剧作用最为热烈的诗行歌颂了他们团结、顽强、永不妥协、勇于献身的革命精神,在他们身上寄托了民族复兴的希望。

康德拉不仅是爱国学生领袖,而且是思想者和诗人,他富有激情,耽于幻想,为祖国的现状深感痛苦。康德拉是作者密茨凯维奇的代言人,他对祖国的热爱正是诗人爱国之心的写照,他对民族前途的忧虑也正是诗人本人的心声:

> 如今我已把我的灵魂和我的祖国连在一起,
> 用我的血肉之躯把祖国的灵魂吞食。
> 我和祖国是一个整体。
> 我的名字叫千百万——正是为了爱千百万,
> 我才如此痛苦,忍受酷刑。
> 我看着我可怜的祖国,
> 像儿子看着被车裂而死的父亲;
> 我感受着整个民族的苦难,
> 像母亲感受着腹中胎儿活动的阵痛。

但康德拉始终认为自己是"人世间至高无上的生物""凡人和天使中的骄子",想要统治人民的心灵,指引他们获得幸福。他虽然热爱祖国,却并没

有行之有效的行动,最重要的是他无法认识到人民在推动历史发展过程中的巨大力量,只想做一个高高在上的统帅,"军队、权威、王位跟在我的后面"去寻求胜利,这使他成为一个孤独的思想者,找不到真正的出路。剧作指出:"我们的民族像座火山,表面又冷、又硬、又干枯、又卑贱,但是它蕴藏的火焰能燃烧千百年,让我们抛弃这个外壳,进到火山里面。"诗人通过康德拉这个形象否定了脱离人民的个人英雄主义行为,号召知识分子深入人民之中,与人民的力量相结合。

一些普通波兰民众,如彼得神甫、罗利逊太太、少女爱娃等人的形象也十分生动,他们具有波兰人民的传统美德。剧作通过对这些人物形象的刻画表达了人民革命必定胜利的信念。剧中有些台词,如"原来开出的矿是铁矿,正好打把板斧砍沙皇","如果我到了遥远的村庄,我要娶个鞑靼姑娘,也许就在我这一代,生个帕伦宰沙皇",在当时产生了很大影响,在人民中广为传诵。

剧作第2、4部是语言优美的抒情诗,第3部戏剧的特点比较突出。3个部分在时间和空间上都不受约束,有些场景具有鲜明的浪漫主义风格,如第3部的序幕和第二、三、四、五、六、九场中就充满了梦幻、想象、呓语,其间有鬼魂、精灵、天使和其他的超自然力量登场,有剧中人物的大段内心独白,富有浪漫主义色彩;而第一、七、八等场次则侧重于对现实的描写。剧中还大量使用歌队合唱,歌队不仅增添了剧作的艺术色彩,而且担当了叙述者和评论者的角色。

《先人祭》出版后遭到沙俄政府查禁,直到1901年才得以首次上演,此后的每次演出都成为波兰社会生活中的大事,标示着同时期波兰政治局势的走向。1968年上演此剧时触怒了当时的苏联政府,苏联通过向波兰政府施压企图禁演此剧,此举直接引发了3月8日波兰全国性的爱国抗议示威,这就是历史上著名的"《先人祭》事件"即"波兰三月事件"。《先人祭》已成为波兰民族精神的象征。

(二) 狄尔的戏剧创作

1. 狄尔(Tyl,Josef Kajetan,1808—1856)的生平和创作

约瑟夫·卡耶坦·狄尔出生于捷克一个贫苦的乐师和裁缝家庭,中学时接触到著名剧作家克利茨佩拉,培养了对文学和戏剧的兴趣。大学期间放弃未完成的学业参加了一个巡回剧团,四处演出,积累了剧本创作、表演、导演和剧团管理等方面的经验。27岁创办卡耶坦业余剧院,这个剧院成为

狄尔上演捷克民族戏剧作品的阵地,他常常自编自导自演,剧团对捷克民族戏剧的发展产生了深远影响。狄尔也是捷克著名的小说家、翻译家、杂志编辑、文艺理论家和社会活动家,曾主办现实主义文学杂志《花朵》等多个刊物,培养了一批进步青年作家,撰写了许多关于戏剧与社会道德的文章。40岁参加了布拉格起义,革命失败后,他遭到迫害,带领剧团在布拉格以外流浪演出,48岁在贫困中逝世。

狄尔是捷克现代民族戏剧的奠基人,他一共写作了二十多部剧本,其中最著名的有历史剧《库特纳山的矿工们》《扬·胡斯》,现实题材剧《菲德洛瓦奇卡》《纵火犯的女儿》和童话剧《斯特拉考尼采的风笛手》。狄尔的剧作具有鲜明的现实主义倾向,如《库特纳山的矿工们》一剧,虽然取材于15世纪矿工暴动的历史事件,但却是19世纪40年代捷克工人运动的真实写照,剧中正面描写了工人形象,歌颂了他们的正义斗争。《扬·胡斯》一剧也通过历史人物之口传达了捷克人民要求推翻维也纳政权的呼声。狄尔的现实题材剧都以反映尖锐的社会矛盾、歌颂下层劳动人民为主题,具有很强的时代性。其中为《菲德洛瓦奇卡》所写的《我的故乡在哪里》这首歌词具有真挚的爱国情感,后来成为捷克斯洛伐克的国歌。狄尔还创作了《斯特拉考尼采的风笛手》《伊尔日克的梦幻》《顽固的女人》《林中少女》等多部童话剧。狄尔善于通过童话剧的形式反映现实问题,他的童话剧格调轻松浪漫,注重民族风情的展现,风格上与其历史剧和现实题材剧大异。

2.《斯特拉考尼采的风笛手》解读

(1)剧情梗概

三幕童话剧。乡村的小酒馆里,人们刚刚结束一场节日的舞蹈,恋爱中的风笛手石万达正因贫穷无法娶到心爱的姑娘道洛特卡而苦恼,他打算带着风笛,"迈开大步到世界各地去找幸福。也许能弄到一口袋托拉尔用来结婚"。① 提琴手卡拉福纳劝他忍耐,石万达说我不愿意像你一样忍耐,将就着过日子。

道洛特卡请求石万达留下,她的父亲、守林人特伦卡则嘲讽石万达说,如果没有挣到钱就不要梦想得到道洛特卡。犹豫不决的石万达来到树林

① 〔捷〕狄尔著,姜丽、林敏译:《斯特拉考尼采的风笛手》,见杨成夫等译:《狄尔戏剧集》,人民文学出版社1962年版,第94页。下引此剧台词均据此版本。此剧另有相同译文的单行本,剧名为《吹风笛的人》,作家出版社1956年版。"托拉尔"是以前捷克的货币。

中,不一会儿就睡着了。仙女露珠来到他身边,深情凝视着熟睡的石万达。原来20年前,露珠与人恋爱生下石万达,被森林女王林娘驱逐。林娘念及昔日对露珠的宠爱,施魔法使她永葆青春,但禁止她与儿子见面或交谈,因此从小被收养的石万达并不知道生身父母是谁。露珠请求林中仙女们赐予石万达魔力,让他的风笛能奏出美妙的音乐,森林女王林娘也答应露珠一路隐身陪伴儿子,代价是她将不再拥有青春。石万达醒来吹起风笛,发现音乐格外美妙,闻者不禁随之起舞,这更坚定了他外出闯荡的决心。

东方某城市一家小酒店里,流浪者沃齐尔卡向世界闻名的演奏家石万达自荐当他的秘书。露珠带领卡拉福纳和道洛特卡找到这里,石万达见到两人非常高兴,沃齐尔卡却认为他们会断了自己的财路,暗自不乐。卡拉福纳和道洛特卡劝说石万达一起回家乡去,可石万达在沃齐尔卡的怂恿下决定前往宫廷——本国公主茹立卡得了一种不笑也不说话的怪病,国王邀请石万达前去为公主演奏。

公主因为美妙的笛声爱上石万达,要求嫁给他。石万达感到对不住道洛特卡,沃齐尔卡却兴奋得手舞足蹈。道洛特卡和卡拉福纳闻讯赶来质问石万达,沃齐尔卡抢先对国王说,这两个人是他们收留的可怜人,现在羊癫疯发作,应该关起来。石万达也不做辩解,让道洛特卡离开王宫回乡下去。茹立卡的未婚夫阿拉米尔带着武士冲进来,沃齐尔卡立刻出卖了石万达。石万达慌乱之中吹起风笛,笛声竟变成刺耳的尖叫。

监狱里,石万达万念俱灰,他这才思念起真正爱着自己的道洛特卡。露珠突然出现,她向石万达讲述了他的身世,母子相认。母亲告诉石万达,风笛沉默的原因是他忘记了祖国,只要改过,将重新获得自由。雷声大作,女王将露珠变成白发老妇,并罚她从此侍奉妖魔。

获得自由的石万达在乡村小酒馆遇到了沃齐尔卡。沃齐尔卡说他组织了一个木偶剧团,并劝说石万达与自己合伙赚钱,因为石万达的风笛可以"随意叫人哭和笑",可石万达要一心寻找道洛特卡。

石万达在卡拉福纳家见到道洛特卡,对她说,感到非常抱歉,现在每天过着颓废的生活就是因为痛苦和寂寞。可是无论石万达如何请求,道洛特卡也不愿再和他在一起。石万达失望之余决定开始放荡的生活。窗外,神秘的黑衣女人——露珠出现,她告诉道洛特卡,早有妖魔企图把石万达引入歧途,现在只能在当晚夜半时候的刑场上,用道洛特卡对石万达的爱情来拯救他。

圣约翰之夜,道洛特卡在危急关头冲进群魔救出石万达。石万达用风笛吹出歌唱爱情和故乡的悠扬曲调。烟雾消散,朝霞初露,鸟儿歌唱,林娘带着众森林少女以及露珠出现了,她被眼前的一对年轻人感动,原谅了露珠母子,令露珠恢复了青春。露珠告诉林娘,幸福的秘密就是"爱"。

(2)解析

《斯特拉考尼采的风笛手》以民间童话的形式传达了深广的社会内容——在资本主义发展初期的捷克乡村,金钱腐蚀了原本淳朴的部分村民,贫穷的人们渴望外出闯荡,但一部分人却因此迷恋异乡的富贵生活,忘记祖国,甚至蔑视自己的民族,正如剧中人考戴拉所说,"一切都颠倒过来了,全是别人的和外国的好",剧作所要警醒和挞伐的正是这种思想。

剧作的主要成就是成功塑造了一批鲜活生动的人物形象。石万达是一名孤儿,父母什么也没给他留下,甚至连名字也忘了替他取,他仅靠演奏风笛糊口,连心上人的父亲也对他冷嘲热讽。唯一关心他的人是同伴、提琴手卡拉福纳和恋人道洛特卡。尽管一贫如洗,石万达却是个乐观向上、雄心勃勃的年轻人,他不愿像其他人那样一味忍耐贫穷,而希望周游世界,用劳动换取财富。这种勇往直前的进取精神正是石万达身上最为可贵的品质。但石万达最大的弱点是缺少阅历,易于轻信,在金钱的诱惑面前不够坚定。石万达原本忠诚于道洛特卡的爱情,面对酒店漂亮的女仆古立纳莉,他说"这个地方的姑娘很漂亮,可是有我的道洛特卡那么漂亮的,一个也找不到"。面对美丽痴情的公主茹立卡,他也并未马上动心,仍然对道洛特卡念念不忘,可是性格中的摇摆性和对金钱的贪欲令他险些误入歧途,甚至表示"难道我有家吗?外地像接待儿子那样接待我,祖国对我来说却是后娘",把祖国抛到了脑后。尽管石万达最终吸取教训,迷途知返,但他和亲人们付出的代价却是巨大的——自己进了监狱,母亲露珠受到林娘的惩罚,恋人道洛特卡为了救他也险些失去生命。剧作通过石万达的经历揭示了艺术的力量来自对祖国的热爱,艺术家应该扎根民族的土壤,否则艺术将是无源之水,无法产生永恒的价值的道理。剧作的最后,石万达对自己犯下的错误追悔莫及:"我真不如一直不离开斯特拉考尼采的好。我在外国找到了什么呢?(痛苦万分地)只不过失掉了最珍宝的东西……"可以说这是作者的直抒胸臆。

沃齐尔卡是一个塑造得极为成功的反面人物形象,他虚伪、自私、冷酷、贪婪、见风使舵、奴颜媚骨、背信弃义,为了谋取私利可谓无所不用其极——

蔑视祖国，诬陷好人，出卖朋友，坏事做尽。如当他得知石万达已闻名于世、腰缠万贯时，在石万达面前极尽阿谀奉承之能事，说"跟着您的脚印，倾听您的天国的音乐。由于这种对艺术的真纯的爱慕，我磨破了最后一双皮鞋"；而当石万达遭遇困境、面临危险时，他却立刻翻脸，对前来抓捕石万达的武士说："如果您需要他，尽管把他带走。他对我没有用处。"他憎恨道洛特卡与石万达纯真的爱情，除了金钱之外，他看不到任何美好的事物。从他初次与道洛特卡见面的表现就能看出他两面三刀的真实面目：

 石万达 啊，对了，沃齐尔卡，我还没给你介绍。这是道洛特卡——我的未婚妻。
 沃齐尔卡 （自语）雷公劈死你！（大声地）很高兴，女士。恰巧在您来之前，我们为您的健康干过杯。

沃齐尔卡是剧中唯一的反面形象，他像魔鬼一样引诱石万达走向欲望的深渊，蛊惑石万达背叛祖国和爱情，堕落成和他一样的无耻小人。

卡拉福纳、道洛特卡和露珠是另外一股正义的力量：卡拉福纳代表捷克人民的传统道德，道洛特卡代表爱情，露珠则代表大自然与母爱；他们对石万达不离不弃，用自己的纯真善良感化他，甚至牺牲自己的生命唤醒他，终将石万达从堕落的边缘拯救回来。剧中露珠的形象尤为生动感人，剧作通过她歌颂了人世间最伟大的母爱——"为了儿子的幸福，不仅是青春，全部生命我也将毫不吝惜地献出"，"我毫无怨言地接受我应得的惩罚。只要他幸福，任何痛苦我都能忍受"。连以严厉无情著称的森林女王也被露珠的牺牲精神和"爱"所感动，最终表示宽恕，并祝福她和儿子获得幸福。露珠不仅是石万达的母亲，也是他人生的引路人，数次帮助石万达扭转了错误的人生观和价值观，尤其在如何对待祖国的问题上："我为他请求的并不多。我愿，这个风笛时刻使他想起祖国。我愿，他的风笛能玄妙而柔和地吹奏出祖国的田野和高山的声音，无论在什么地方，只要他一吹奏祖国可爱的旋律，就能减轻罪恶、痛苦和悲伤。"当石万达因背弃祖国而被关进监狱，露珠又语重心长地教导他："问题不在于风笛，在于你自己！你的音乐的全部威力和作用潜藏在那些歌颂祖国、歌颂我们亲爱的故乡的歌曲里，歌声通过风笛传遍全世界。可是你宁愿将异乡当做祖国，你不听从祖国的使者，你在皇宫里对他们冷眼看待！这就是你的风笛沉默的缘故。"森林仙女露珠以母爱帮助石万达摆脱了对金钱和权力的迷恋，使他从一个年轻气盛的淘金者

转变为成熟自省的爱国者,剧作通过这个形象说明:对金钱和权力的占有欲是导人向恶的源泉,和谐的大自然才是人类的母亲,人类应当从自然中寻找生活的本真。

剧作结构精巧,技法圆熟,人物生动,语言富有个性,剧情富有浪漫色彩,童话剧的形式使其具有较强的观赏性。剧作完全打破"三一律",时间、地点转换频繁。《斯特拉考尼采的风笛手》不仅是狄尔的杰作,也是捷克人民最喜爱的戏剧作品之一,一百多年来曾被译成多种文字在各国舞台上盛演不衰,我国也曾演出过此剧。1927 年根据狄尔原作改编的二幕歌剧《风笛手石万达》在布拉格上演,获得成功。

(三)涅果什的戏剧创作

1. 涅果什(Petar Petrović Njegoš,1813—1851)的生平和创作

彼得·涅果什出生于 1813 年原南斯拉夫黑山(门的内哥罗)的涅果什村,童年在乡村度过。10 岁时被其叔父亦即黑山统治者彼得一世选为继承人,进入采蒂涅修道院、波卡修道院学习,塞尔维亚浪漫派诗人米鲁丁诺维奇成为涅果什的老师,培养了他对诗歌的兴趣。1830 年,彼得一世去世,17 岁的涅果什成为黑山领导人——彼得二世。黑山地处偏远,自然条件恶劣,人民生活相当艰苦,首府采涅蒂也仅有几十户人家,且不断遭受侵略者的威胁。涅果什是黑山优秀的领导人,在统治黑山的 18 年时间里,致力于加强中央集权,平息部族争端,发展生产,健全税收、法律和教育制度,并多次领导人民抗击土耳其人的侵略,使黑山成为南斯拉夫唯一未被奥斯曼帝国完全占领的地区。1838 年,在涅果什与黑山人民的不懈努力下,终于取得了国家的独立。1851 年,年仅 38 岁的涅果什因肺病逝世于采涅蒂,人民为他修建了一座小教堂以表达对他的怀念。

涅果什也是 19 世纪黑山乃至南斯拉夫最杰出的浪漫主义诗人,其诗歌多数歌颂塞尔维亚和黑山人民抵御外来侵略,争取民族独立的斗争,是当时南斯拉夫社会生活的真实写照。涅果什注重从民间歌谣、故事和史诗中汲取营养,他的诗歌采用塞尔维亚民歌中的无韵体,所描写的主人公多为民族传说中的英雄人物。涅果什的第一首诗歌是 1828 年的《俄土之战》。成为国家领导人之后,他有机会多次访问欧洲文化发达的国家,结识了许多诗人和作家朋友,开阔了视野,诗歌创作进入成熟期。19 世纪 30 年代,涅果什出版了诗集《采蒂涅的隐士》《反抗土耳其人的良药》和脍炙人口的《自由之

歌》,初步形成了其朴素自然的民歌式创作风格。40 年代是涅果什诗歌创作的丰收期,其中成就较高的《微观宇宙之光》是一部宗教哲理诗,表达了诗人对现实矛盾的困惑和思考。此后涅果什的创作转向现实主义,连续写出了《山地花环》和《僭王小斯捷潘》两部优秀的民族诗剧。《僭王小斯捷潘》分为 5 幕,讲述一名叫小斯捷潘的骗子假托俄国沙皇之名篡夺黑山政权,最终落得可悲的下场,剧作热情歌颂了黑山人民热情勇敢和向往自由的民族性格。《山地花环》代表了涅果什文学创作的最高成就,这部热情洋溢的诗剧至今仍然是南斯拉夫人民广为传颂的爱国诗篇。

2.《山地花环》解读

(1)剧情梗概

不分幕,诗体剧。降灵节之夜,黑山各首领聚集在洛夫琴山,准备秘密商讨对待黑山境内伊斯兰教的问题。达尼罗主教独自沉思着,他为危在旦夕的民族命运焦虑万分,预感到腥风血雨即将来临。乌克·米楚诺维奇劝解主教说,黑山的青年们个个勇猛善战,各族领袖们也正商讨如何对付入侵的异教徒,作为人民的领袖,您不应该像个妇女那样哀愁。在场的黑山各地区首领和军事统帅也纷纷表示,上天一定会保佑塞尔维亚人脱离苦海。

九月八日圣母玛利亚诞生节的大会上,人们跳起科罗舞,他们用歌声控诉塞尔维亚贵族的卖国行径和自相残杀,唾弃投降卖国、改变宗教信仰的胆小鬼,而忠于基督信仰的人们已经逃到了黑山,决心背水一战。黑山首领们听到人民的歌声大受鼓舞,誓言依靠人民的智慧与敌人血战到底,"与其戴着妇人的头巾活下去,不如任上帝使我们的种族灭迹!"[①]

奥兹林尼奇族信使终于带来了消息,原来在与土耳其人的谈判中发生了争吵,回来的路上又与土耳其人遭遇,发生火拼,一名妇女被土耳其人拐走,人们深感不安。达尼罗主教建议为避免血腥屠杀,去邀请土耳其头目和塞尔维亚的异教徒前来谈判,希望用和平方式解决宗教争端。土耳其头目们应约前来,可是谈判没有结果,"十字架和权杖彼此以硬碰硬","要让两马同槽可实在无法办到"。新任土耳其大臣给达尼罗主教送来一封以征服者口吻写的挑衅信件,达尼罗主教以一封义正辞严斥责侵略的回信作答,爱国者乌克·米楚诺维奇又让信使带上一颗子弹转送土耳其大臣:"黑山的

[①] 〔南〕彼得·涅果什著,白一蕚译:《山地花环》,外国文学出版社 1982 年版,第 24—25 页。下引此剧台词均据此版本。

男子汉,每颗头颅都值得这么一粒子弹!"人群里,两只小公鸡厮打起来,黑山人希望弱小者获胜,土耳其人则希望强大的那只能凯旋——"他个子大些,就该让他有更多的权力"。

夜里,人们都睡着了,乌克·曼杜希奇说着梦话,原来他爱上一位18岁的少妇,而少妇的亲人却被土耳其人杀害了。人们醒来,各自讲述着自己的梦境。有人梦见教堂和十字架,有人梦见用利剑砍倒恶犬,有人梦见在土耳其人的婚礼上,新人皈依了天主教。听到这些,在场的土耳其人灰溜溜地走了。

德拉什柯都统从威尼斯回来,向大家描述在那里的所见所闻,原来那里也是一个穷人与富人截然对立的地方。原野传来参加婚礼的人们的歌声,婚礼上,黑山客人和土耳其客人各自吟诗,表达了双方的政治立场。婚礼人群过去是送葬的人群,死者是年轻的民族英雄巴特利奇,他的妹妹哀哭着痛斥土耳其人的残忍,随后自戕而死,惨状激起人们的悲愤。

土耳其人派来一群女巫做内奸,在村子里兴妖作怪,害死不少无辜,黑山人发现真相,激愤不已,要求复仇。年老目盲的智者、修道院长什特凡长老呼唤人们不要被眼睛所蒙蔽,应该团结起来捍卫圣坛和种族。第二天清晨,枪声响起,原来是几名黑山战士向土耳其人发动了夜袭,人们很快加入战斗,土耳其大败,异教徒表示了皈依。人们兴高采烈地欢呼着:"崇高的自由在我们黑山得到恢复。"新年,达尼罗主教得到报告:土耳其人企图逃跑,但他们的首领已被杀死,遗留下的军事要塞、清真寺也已被夷为平地,对异教徒的屠杀进行了一天一夜,黑山战士也牺牲了不少。残酷的战斗还在继续,达尼罗主教将一把优良的火石枪交给勇士乌克·曼杜希奇,鼓励他"继续战斗,永远不停"。

(2)解析

《山地花环》是一部对话体诗剧,剧中通过对话人之口将一系列历史事件相连缀,描绘了18世纪黑山和塞尔维亚人民在达尼罗主教领导下以弱胜强、团结一致,坚决抗击土耳其侵略者的动人画卷。

17世纪末,黑山人民经过长期斗争终于获得了一定程度的独立,但土耳其人不甘放弃巴尔干半岛上最后一块未被征服的土地,转而采取宗教同化手段以代替军事占领。他们侮辱黑山人信仰的上帝,在黑山境内修建清真寺,散播异教言论,使得一部分黑山人改信异教——伊斯兰教,这些人甚至以土耳其人自居。塞尔维亚贵族内部也出现了纷争和背叛,宗教信仰的

改变和少数人的内讧成为黑山民族力量被瓦解的潜在威胁。黑山领导人意识到了危害的严重性,迅速发动起来应对土耳其人的精神侵蚀,采取措施拆除清真寺,回击土耳其人的挑衅,肃清异教徒和奸细,武力驱逐入侵敌人,恢复了黑山的自由。剧作以真实的历史事件为背景,用热情的诗句歌颂了黑山人民的顽强斗争精神,剧名《山地花环》即是指黑山人民因打击侵略者、争取民族独立而获得光荣,表明了作者鲜明的倾向性。

《山地花环》最大的特点是气势磅礴,格调高昂,不仅广大的黑山人民不分部族,不计前嫌空前团结,就是各部族的首领和黑山人民的领袖达尼罗主教也与人民并肩作战。黑山人民在强大的奥斯曼土耳其帝国面前,表现出了澎湃的爱国热情和无所畏惧的战斗精神:他们"不论在鲜血凝碧的哪一座山头,都像一只巨狮和土耳其人战斗!"他们"忠实于基督信仰","不屈于枷锁和桎梏",当自己的国家被敌人占领,便"通通逃到这峰峦环抱的黑色群山之中,他们流血、死亡,吃尽千辛万苦,在群山坳里保卫了圣迹和圣书,还有我们神圣的自由和光荣的部族"。他们"为自由、信仰、光荣,在浴血的战斗中逐日献出生命","和土耳其人血战到底,甚至我们全体牺牲也在所不惜"。剧作用饱含深情的笔调讴歌了黑山人民为正义事业顽强斗争的精神,这是全剧唯一的主题。

领导黑山人民的达尼罗主教是剧作描写的中心人物,他是剧作家、黑山统治者涅果什的化身,涅果什通过这个人物表达了自己对人民的感情和对国家前途的忧虑。剧作为达尼罗主教安排了许多大段的内心独白,将他塑造成一位忧国忧民的思想者和杰出的人民领袖。他对祖国和人民怀有深沉的感情,"还要沉睡多久,这不幸的民族?你这小民族是多么无力而孤独,只有无奈地忍受着牺牲和痛苦",他坚定的爱国之心和毫不妥协的民族气节是激励人民抵抗侵略的力量;他富有智慧,能够洞穿敌人的阴谋,看清威胁民族生存最大的隐患;他行事果断,对叛教者和奸细的处理毫不手软,及时扭转了异教思想肆虐的局面;他有谋略,懂进退,为了尽量减少流血牺牲,宁愿与敌人进行和平谈判;他擅军事,顾大局,能团结政见不一的各部族首领,领导人民一致对外,以弱胜强,终将敌人赶出黑山。达尼罗主教还是一位饱学之士和诗人,作者在他身上寄托了弱小民族对贤明领袖的理想,并通过人民的歌赞表达了对他的拥戴。围绕达尼罗主教,剧作还塑造了爱国志士的群像,其中有部族首领、青年士兵、普通百姓、年老目盲的智者,这些人物形象反映了黑山人民的思想和性格,具有震撼人心的力量。

与爱国民众形成对照的是一小部分被土耳其人同化的塞尔维亚贵族，他们不仅叛国叛教，而且出卖同胞、自相残杀，他们背祖弃宗，把自己当成土耳其人，站在人民的对立面，剧作用"婴儿咬坏母亲的乳头"来形容这些民族败类，通过人民之口表达了对他们的愤恨之情：

> 我们的统治者把一切法律践踏，血腥的仇恨使他们互相倾轧，亲兄弟的手撕碎了彼此的心肝，社稷和国家被他们抛弃在一边，反把愚蠢当做了他们的指南。出卖国王的是他们的亲信侍从，叛逆之手被国王的血染得鲜红。愿上帝把那些贵族的灵魂消灭，他们已经把国家弄得四分五裂，塞尔维亚人被折磨得精疲力竭。该断子绝孙的是塞尔维亚贵族，他们把不和的种子往全国散布。他们毒害了我们种族的生命宝树。我们的首领是一群卑鄙的懦夫，丧心病狂地出卖了我们的民族！

剧中描写的土耳其人是侵略和独裁的象征，他们不仅对黑山人民，就是对自己国家的人民也同样残暴："民众虽有眼睛，却像污水一样，百姓只不过是一群怯懦的牛羊，只有鞭子打在身上才会变得驯良。大军一旦开进去，国土定然遭殃！"他们在军事进攻节节败退的情况下，实行精神侵蚀、宗教异化，还派遣女巫为奸细兴风作浪："派遣我到你们里面制造不和，你们就会被自己的不幸所困厄"，而且威胁女巫"必须使黑山人彼此不和互相猜忌，要是办不到，你家里的十个孩子，还有已经结了婚的三个大儿子，我就把他们都锁在你的房里，然后放一把火让他们活活烧死"。手段卑劣，可谓无耻之极，土耳其人的阴险、残暴反衬出黑山人民斗争的艰难性。

塞尔维亚和黑山的社会风貌在剧中也有所反映，如描写婚礼时，谈到了妇女社会地位低下的问题："在他们家里妻子并不是伴侣，不过是被买来随意使唤的奴隶。他们说：女人生来为男人占有，就像一只甜苹果或一块烤羊肉。既然是这样就该让她呆在家里，她要是不愿意，就把她朝门外踢。"剧作家作为一名国家统治者能够看到类似的社会问题，并且抱有同情的立场，是难能可贵的。

剧作还通过刚从威尼斯回来的德拉什柯都统，描述了18世纪资本主义国家原始积累时期的社会面貌：威尼斯也有"钱多得使他们发了疯"的、"呆鸟和蠢虫"一样的富人和到处可见的饥肠辘辘的穷人，富人们靠罪恶的奴隶贸易积累起大量财富，"哪儿的房子也没有他们的漂亮，但是里面却充满了贫困和痛苦"。在司法上，"你想要公道，就不要到那里去找！"而工人们

身披锁链在烈日下劳动,宫殿的下面就是"人间最凄惨的地牢",关押着无数的异教徒。到处都有警察和密探,人们在街头谈话随时会遭到灭顶之灾,人与人之间谁也不相信谁,甚至连威尼斯共和国的首领也被处决了。对外部"文明世界"本质的深刻洞悉反映出剧作家宽广的政治视野,他对原始积累的批判和对劳动人民的同情在当时相对闭塞的南斯拉夫社会具有重要意义。

剧中的"科罗舞歌词"具有古希腊歌队的作用,常常临时担负起角色并对剧中的人和事发表评论,有时描述战争场景对剧情进行补充说明,这不仅弥补了单纯对白的缺陷,而且使剧作充满民间风情。剧情的展开主要靠独白和对话,系列的历史事件、宏大的战争场面都是通过叙述来展现,动作性不太强,涅果什自己也曾说:"有学问的人士不会喜欢它,它并不是一部真正的戏剧。主要人物达尼罗主教总是发议论,而没有什么行动……"[1]因此《山地花环》是一部主要供阅读的戏剧体诗歌。剧中的人物都非作者凭空虚构,或在历史上确有其人,或是黑山民歌中的主人公,作者在剧作开头的序言中就声言《山地花环》是献给那些为民族解放而牺牲的英雄的,这使剧作具有了鲜明的纪实特征。

[1] 白一望:《〈山地花环〉前言》,见〔南〕彼得·涅果什著,白一望译:《山地花环》,外国文学出版社1982年版,第8页。

后 记

本书是我们为武汉大学戏剧影视文学专业编写的教材，2002年由长江文艺出版社出版，书名是《欧洲戏剧文学史》，试用几年之后，本书入选国家"十一五"规划教材，易名为《欧洲戏剧史》，由北京大学出版社出版。本教材仍然只介绍、分析19世纪上中叶及之前的欧洲戏剧，19世纪最后20年到20世纪末的欧美现当代戏剧将另成《欧美现当代戏剧史》。这是因为，欧美现当代戏剧与此前的戏剧差别很大，而且，此时戏剧的"地盘"扩大，流派众多，名家名作如林，若仅用一章的篇幅来介绍，显然难尽其妙。

本教材力图既关注戏剧文学，也关注戏剧舞台，凸显"史"的特色，加强对每一时期、每一作家戏剧活动的整体把握，加强对每一时期戏剧思潮的评析，同时也注意对名家名作的评点和解读；为拓展教材的涵盖面，我们还增加了对中世纪戏剧和东欧戏剧的介绍。

为便于读者查找，本教材重点介绍的作家的姓名及其汉译名一律以《简明不列颠百科全书》为准，重点分析的剧本的译名大多以笔者所据的中译本为是，少数剧本没有中译本，其译名则由笔者译出。

北大版的编写得到荣广润教授的关怀、指教，他审阅了此书并欣然赐序，特此鸣谢！

作者
2008年1月于武汉大学